Ralf Scharf

Der Dux Mogontiacensis und die Notitia Dignitatum

Ergänzungsbände zum Reallexikon der Germanischen Altertumskunde

Herausgegeben von

Heinrich Beck, Dieter Geuenich,
Heiko Steuer

Band 50

Walter de Gruyter · Berlin · New York

Ralf Scharf

Der Dux Mogontiacensis und die Notitia Dignitatum

Eine Studie zur spätantiken Grenzverteidigung

Walter de Gruyter · Berlin · New York

♾ Gedruckt auf säurefreiem Papier,
das die US-ANSI-Norm über Haltbarkeit erfüllt

ISBN-13: 978-3-11-018835-6
ISBN-10: 3-11-018835-X

Bibliografische Information Der Deutschen Bibliothek

Die Deutsche Bibliothek verzeichnet diese Publikation in der Deut-
schen Nationalbibliografie; detaillierte bibliografische Daten sind im
Internet unter http://dnb.ddb.de abrufbar

Printed in Germany
Einbandgestaltung: Christopher Schneider, Berlin
Satz: Dörlemann Satz GmbH & Co. KG, Lemförde
Druck und buchbinderische Verarbeitung: Hubert & Co. GmbH & Co. KG, Göttingen

Inhalt

Einleitung

Das Amt des Dux Mogontiacensis und sein Kommandobereich, der sich entlang des Mittel- und Oberrheins zwischen Andernach und Selz erstreckte, ist nur aus der sogenannten Notitia Dignitatum bekannt. Die Notitia Dignitatum wurde einzig durch den Codex Spirensis, einer Handschrift vom Ende des 9. oder Anfang des 10. Jahrhunderts überliefert. Ursprünglich im Besitz des Speyerer Domkapitels ging der Codex um 1550 in die Hände des Pfalzgrafen Ottheinrich von Heidelberg über. Eine von Ottheinrich veranlasste Kopie befindet sich heute in der Bayerischen Staatsbibliothek München (Clm 10291). Spätestens seit 1672 gilt das Werk als verschollen. Alle bekannten Handschriften der Notitia stammen frühestens aus dem 15. Jahrhundert und stellen direkte oder indirekte Abschriften des Spirensis dar. Die letzte kritische Edition ist jene von Otto Seeck und stammt aus dem Jahre 1876.[1]

Das Interesse der Forschung an der Notitia unterlag im Verlauf der wissenschaftlichen Beschäftigung mit dieser Quelle starken Schwankungen. Hatten sich in den 20er und 30er Jahren des vorigen Jahrhunderts sich etwa J. B. Bury, A. Alföldi, Ernst Stein und zunächst abschließend Herbert Nesselhauf mit ihr auseinandergesetzt, so setzte D. van Berchem die Arbeit daran fort. Dietrich Hoffmann, ein Schüler van Berchems und Alföldis, versuchte (seit Anfang der 50er Jahre) die Notitia Dignitatum wenigstens im Bereich des spätrömischen Bewegungsheeres in den Griff zu bekommen. Er „verbrauchte" für die Untersuchung, Einordnung und Deutung des von der Notitia bereitgestellten Materials allein für die östlichen und einen Teil der westlichen Bewegungstruppen 20 (!) Jahre intensiver Beschäftigung. Wäh-

[1] Siehe dazu I. G. Maier, The Giessen, Parma and Piacenza Codices of the Notitia Dignitatum with some related Texts, Latomus 27, 1968, 96–136 bes. 96–102; I. G. Maier, The Barberinus and Munich Codices of the Notitia Dignitatum omnium, Latomus 28, 1969, 960–1032; J. J. G. Alexander, The Illustrated Manuscripts of the Notitia Dignitatum, in: R. Goodburn – P. Bartholomew (Hrsg.), Aspects of the Notitia Dignitatum, Oxford 1976, 11–50; M. D. Reeve, Notitia Dignitatum, in: L. D. Reynolds (Hrsg.), Text and Transmission, Oxford 1983, 253–257; C. Neira Faleiro, Ante una nueva edición critica de la ND, in: Actas del II Congreso Hispanico de latin medieval 2, Madrid 1998, 697–707. (Eine seit 1997 von J. R. Ireland angekündigte Neu-Ausgabe der Notitia soll nach freundlicher Auskunft des K. G. Saur-Verlags 2006 erscheinen).

rend die monumentale Arbeit von Hoffmann weitgehend rezipiert aber auch kritisiert wurde, fand das bescheidener dimensionierte Werk von Guido Clemente, das ein Jahr zuvor publiziert worden war, (weil auf italienisch?) weit weniger Beachtung. Nachdem durch eine Anfang der 70er Jahre in Kleinasien entdeckte Inschrift klar geworden war, daß die Thesen Hoffmanns in zentralen Bereichen seiner Arbeit nicht mehr zu halten waren, brach das Interesse an der Notitia ab. Erst in jüngster Zeit beginnt man sie wieder zu entdecken, geht aber weit weniger optimistisch zu Werke und beschränkt sich auf in Aufsätzen publizierbare Teilaspekte.[2]

Die Notitia Dignitatum umfasst als Dokument insgesamt 90 Kapitel mit ebensovielen Bildtafeln und pro Bildtafel zwischen 5 und 20 Objekte. Hinzu kommen etwa 3600 Textzeilen über Ämter, Truppen- und Standortlisten. Die aufwendige Verzierung mit Buchmalerei und die Verwendung von Purpurpergament sprechen eher gegen ein Gebrauchs-Dokument im Sinne eines postulierten „Staatshandbuches" und für einen Prachtkodex. Die Notitia in ihrer heute vorliegenden Form diente daher wohl kaum einem rationalen Verwaltungszweck – allenfalls ist sie als ein vorbereitendes Unterrichtsmaterial für einen kaiserlichen Prinzen denkbar. Sie ist in ihrem überlieferten Zustand kein oder zumindest nicht nur Verwaltungsdokument, sondern auch Trägerin der Ideologie von einem römischen Gesamtreich mit einer einheitlichen Verwaltung. Jedoch von einer ideologischen „dreamworld of the Notitia Dignitatum" zu reden, in die man sich in der kaiserlichen Residenz vor dem wirklichen Zustand des Reiches geflüchtet

<hr/>

[2] Siehe dazu: J. B. Bury, The Notitia Dignitatum, JRS 10, 1920, 131–154; A. Alföldi, Der Untergang der Römerherrschaft in Pannonien I–II, Berlin 1926–1927; E. Stein, Die Organisation der weströmischen Grenzverteidigung im V. Jahrhundert und das Burgunderreich am Rhein, RGK-Ber. 18, 1928, 92–114; H. Nesselhauf, Die spätrömische Verwaltung der gallisch-germanischen Länder, Berlin 1938; D. van Berchem, L'armée de Dioclétien et la réforme constantinienne, Paris 1952; D. Hoffmann, Das spätrömische Bewegungsheer und die Notitia Dignitatum I–II, Düsseldorf 1969–1970; G. Clemente, La Notitia Dignitatum, Cagliari 1968; A. Demandt, Rez. D. Hoffmann, Das spätrömische Bewegungsheer, Germania 51, 1973, 272–276; A. Pabst, Notitia Dignitatum, Lex. d. Mittlelaters 6 (1993), 1286–1287; P. Brennan, The User's Guide to the Notitia Dignitatum, Antichthon 32, 1998, 34–49; C. Zuckerman, Comtes et ducs autour de l'an 400 et la date de la Notitia Orientis, AnTard 6, 1998, 137–147; M. Kulikowski, The Notitia Dignitatum as a Historical Source, Historia 49, 2000, 358–377; K.-P. Johne, Notitia Dignitatum, DNP 8 (2000), 1011–1013; M. Springer, Notitia Dignitatum, RGA 21 (2002), 430–432; vgl. M. Springer, Gab es ein Volk der Salier?, in: D. Geuenich u.a. (Hrsg.), Nomen et gens, Berlin 1997, 58–83 hier 64–66. (Bezeichnenderweise hat sich auch keiner der Mitarbeiter am inzwischen abgeschlossenen Projekt „Transformation of the Roman World" der European Science Foundation mit der Notitia Dignitatum beschäftigt).

habe, verkennt den für einen solchen Gebrauch übergroßen und viel zu differenzierten Informationsgehalt der Notitia.[3]

Die Notitia Dignitatum setzt sich aus den zwei Notitiae dignitatum tam civilium quam militarium in partibus orientis bzw. occidentis zusammen. Diese beiden Teile könnten als eine Art Nachschlagewerk in modernem Sinne angesehen werden, das dem Leser einen Einblick in die Organisation der hohen zivilen und militärischen Dienststellen unter Berücksichtigung ihrer Hierarchie wie auch in die Verhältnisse der ihnen untergebenen Amtsträger und die befehligten Truppen gewährt. In den Kapiteln selbst werden die Titel des Beamten, sein Zuständigkeitsbereich, sein Büropersonal sowie die ihm unterstellten Beamten bzw. bei den Militärs auch die militärischen Einheiten und Standorte genannt. Die Aufzählung erfolgt zunächst in Gruppen gemäß des Ranges des jeweiligen Amtes innerhalb der Hofgesellschaft und anschließend innerhalb der Ranggruppen nach einem in der Regel geographischen Prinzip. Die überaus farbigen Illustrationen zeigen die Insignien der Beamten, die Schildzeichen der Truppenteile und allegorische Darstellungen der Provinzen. Eines dieser illustrierten Kapitel ist dem Dux Mogontiacensis gewidmet.

Es ist derzeit communis opinio der Forschung, daß zumindest die Notitia Dignitatum orientis ein in sich kohärentes Dokument ist, das aufgrund der erfolgten Einarbeitung bestimmter Rangerhöhungen von Funktionären der mittleren Verwaltungsebene einen terminus post quem von 399 n. Chr. oder vielleicht eher 401 n. Chr. aufweist. Die wichtige Frage nach der Datierung der West-Notitia dreht sich mehr oder weniger um die Frage, ob man es mit einem einheitlichen Text zu tun hat, der als Ganzes zu einem gewissen Zeitpunkt in Kraft war, oder mit einem bestimmten Exemplar des Textes, in welches nun nach einem noch genauer zu bestimmenden Zweck in besonders bevorzugten (militärischen?) Kapiteln Änderungen, Nachträge und Ergänzungen vorgenommen wurden. Dies mag vielleicht auch damit zusammenhängen, daß in der Regel häufiger nach der Entstehungszeit der einzelnen Kapitel gefragt wurde als nach der Gültigkeit des Gesamtdokuments zu dem Zeitpunkt, den der jüngste Eintrag nahelegt. Häufig werden nämlich die jüngsten Einträge innerhalb einzelner Kapitel lediglich als

[3] So schon Clemente, Notitia 40. 43; P. Brennan, The Notitia Dignitatum, in: Les littératures techniques dans l'antiquité romaine (= Entretiens Fondation Hardt 42), Genf 1996, 147–178. hier 152. 155 (offenbar ohne Kenntnis von Clemente): „ ... it was less a manuel than representation of the structure and the ideology of the new bureaucratic order." bzw. 166: „For when the two lists were brought together in the extant Notitia, it was not as working copies of separate lists, but in line with their ideological purpose."; vgl. G. Purpura, Sulle origini della Notitia Dignitatum, Atti dell'Accademia romanistica costantiniana 10, 1995, 347–357.

Nachträge bezeichnet, die man, allerdings ohne die jeweils notwendigen
Streichungen vorzunehmen, in nicht mehr gültige Kapitel eingetragen habe.
So steht bei einem großen Teil der Notitia-Forscher die Frage nach dem frü-
hestmöglichen Abfassungszeitpunkt eines Kapitels im Vordergrund, wäh-
rend andere eher die Frage nach der allgemeinen Gültigkeit der einzelnen
Listen stellen.[4]

So zeige nach Constantin Zuckerman die Anfertigung dieser Doppel-
urkunde die Aussöhnung zwischen den beiden kaiserlichen Brüdern Hono-
rius und Arcadius um 401 an: Eine östliche Notitia sei in den Westen ge-
schickt worden, wo sie als Modell für die westliche Notitia gedient habe,
und während der östliche Teil des Dokuments seitdem unverändert blieb,
würde sein westlicher Teil einer oder mehrerer Aktualisierungen bis in
die 20er Jahre des 5. Jahrhunderts unterworfen. In dieser Zeit – um 425? –
wurde dann der Archetyp des Speyerer Manuskriptes hergestellt. In einer
anderen Interpretationsvariante sei die Ost-Notitia nach dem Tod des Theo-
dosius I., der sie in den Westen gebracht hatte, in irgendeinem westlichem
Archiv verstaubt, bis man sie angeblich durch Stilichos, nach dem Tod des
Ostkaisers Arcadius im Mai 408, neu erwachtes Interesse am Osten wieder
entdeckt habe. Denn das Bedürfnis nach einer vereinigten Notitia Dignita-
tum könne nur durch eine Person zu erklären sein, die an einer Herrschaft
über beide Teile des römischen Reiches interessiert gewesen sei. Die Arbeit
an der neuen Gesamt-Notitia wäre dann durch Stilichos Sturz im August
408 abgebrochen worden. In ihrem fragmentarischen Zustand sei die West-
Notitia wieder als Gebrauchstext durch den neuen Oberbefehlshaber Fla-
vius Constantius ab ca. 411/414 benutzt und auch später noch mit Nachträ-
gen bis ins Jahr 425 versehen worden.[5]

Die Notitia Dignitatum soll vom Primicerius notariorum verfasst wor-
den sein, dem Vorsteher der zentralen Verwaltungsabteilung am Kaiserhof,

[4] Siehe J. Oldenstein, Die letzten Jahrzehnte des römischen Limes zwischen Andernach und
Selz unter besonderer Berücksichtigung des Kastells Alzey und der Notitia Dignitatum, in:
F. Staab, Zur Kontinuität zwischen Antike und Mittelalter am Oberrhein, Sigmaringen
1994, 69–112.

[5] So Zuckerman, Comtes 137–147 aufgrund von Cod. Iust. 1,54,6. Nach Zuckerman 146 sei
die Redaktion und der Einbau der Ost-Notitia im Westen vorgenommen worden und zwar
um 401, weil erst dann wieder ein gutes Verhältnis zwischen den beiden Reichsteilen ge-
herrscht habe; so auch C. Lepelley, L'Afrique à la veille de la conquête vandale, AnTard 10,
2002, 61–72 hier 66–68; ähnlich M. Kulikowski, Late Roman Spain and its Cities, Balti-
more 2004, 78; Kulikowski, Notitia 369 bzw. 375: 394 in den Westen gelangt; spätester da-
tierbarer Eintrag des Westens 419 n. Chr.; so auch Brennan, Notitia 166; zwei Redaktions-
phasen: W. Seibt, Wurde die Notitia Dignitatum 408 von Stilicho in Auftrag gegeben?,
MIÖG 90, 1982, 339–346; ähnlich schon Clemente, Notitia 202–203. 206: 1. Phase – Sti-
licho, 2. – um 425; vgl. F. S. Salisbury, On the Date of the Notitia Dignitatum, JRS 17,
1927, 102–106: In einigen Listen sei die Notitia nicht später als 383 zu datieren.

der damit auch über alle notwendigen Akten zum Dienstpersonal verfügte. Aus der Notitia selbst weiß man, daß der Primicerius notariorum die Schreiben für die Ernennung zu einem hohen zivilen oder militärischen Amt durch ein kaiserliches Diplom auszustellen hatte, ND occ. XVI 4–5: *Sub cura viri spectabilis primicerii notariorum Notitia omnium dignitatum et amministrationum tam civilium quam militarium.* Er war dabei auf die von seinem Büro aufgestellte Haupt-Liste von Zivil- bzw. Militärbeamten angewiesen, das sogenannte Laterculum maius. Nach Peter Brennan sei nun dieses Laterculum aber die Ursprungsversion für den sogenannten „Index" = ND occ. I bzw. or. I, einer Art Inhaltsverzeichnis der beiden Notitiae. Der Index stelle allerdings eine, speziell für die Notitia zusammengestellte Version des Laterculum dar, zumal die darauf folgenden selbständigen Kapitel der Notitia wiederum mehr Information böten als das Laterculum des Primicerius selbst. Die Notitia sei damit nichts anderes als eine Sammlung von Vorlagen zum Ausfertigen von Ernennungsschreiben. Verantwortlich für das uns überlieferte Exemplar der Notitia sei – so Brennan – möglicherweise der Primicerius notariorum des Jahres 426, der als Schriftsteller bekannte Macrobius Ambrosius Theodosius. Dieser Vorschlag kommt jedoch nur dadurch zustande, daß die West-Notitia ihre letzten „Nachträge" um 425 verzeichnet. Wie lange und ob überhaupt Macrobius vor 426 im Amt war, ist völlig unbekannt.[6]

Andererseits seien die Listen, aus denen sich die Notitia zusammensetzt, nachlässig geführt worden: eingetretene Veränderungen bei den Truppen in den Provinzen wurden nicht notiert, existierende Verbände weggelassen, dafür aber längst untergegangene in den Listen stehengelassen oder bereits verlegte Einheiten irrtümlich doppelt in West- und Ost-Notitia verzeichnet worden. Diese Fehler sollen dadurch entstanden sein, daß die Notitia, die uns heute vorliegt, spätestens 408 in die Hände von Militärs gelangt sei, genauer gesagt in die der Kanzlei des westlichen Magister peditum praesentalis Stilicho. Die Beamten dieses Büros hätten sich anschließend nur mit jenen Aspekten der Notitia beschäftigt, die ihren eigenen Chef betrafen. Dies erklärt dann allerdings nicht, warum gerade die westlichen Militärlisten so viele Fehler aufweisen sollen. Damit hätte der Primicerius notariorum, an den spätestens um 425 die Zuständigkeit für die Notitia zurückgefallen wäre, bei der vorzunehmenden Revision der Notitia ein kaum zu lösendes Problem vorgefunden, was zum heutigen Zustand des Textes ge-

6 So etwa Brennan, Notitia 149–150; ähnlich Kulikowski, Notitia 372; Identifikation mit Macrobius: Brennan, Notitia 168; skeptisch dagegen Kulikowski, Notitia 358–359; vgl. Bury, Notitia 131–133; O. Seeck, Laterculum, RE XII 1 (1924), 904–907 hier 904; E. Polaschek, Notitia Dignitatum, RE XVII 1 (1936), 1077–1116. hier 1088.

führt hätte.[7] Diese angesprochenen Probleme der literarischen Hauptquelle zum Mainzer Dukat werden im Lauf der Untersuchung zum größten Teil gelöst werden können. Anders sieht es dagegen mit der Interpretation der archäologischen Funde und Befunde aus.

Die Forschung zu den spätantiken Gebieten am Rhein, insbesondere in der Provinz Germania prima, bietet das Bild einer zersplitterten Landschaft: Da es sich beim frühen 5. Jahrhundert um eine Übergangsperiode zwischen den Fächern der Alten und Mittelalterlichen Geschichte einerseits sowie Vor- und Frühgeschichte und provinzialrömischen Archäologie andererseits handelt, ist die weitere, interne Ausdifferenzierung der Fächer von besonderem Nachteil. So hat sich etwa in der provinzialrömischen Archäologie die Keramikforschung und hier wiederum die Forschung zur spätrömischen Argonnensigillata, insbesondere der für die Chronologie bedeutsamen Keramik mit Rollrädchendekor, verselbständigt und ein Außenstehender vermag sich kaum noch in die verschiedenen Spezialstudien einzuarbeiten, so daß man die Schlüsse dieser Arbeiten zur Chronologie zwar zur Kenntnis nehmen, aber nicht mehr kritisch hinterfragen kann. Dies ist besonders problematisch, weil sich die Datierung gerade des Rollrädchendekors allzusehr an der Datierung von Fundplätzen wie Alzey oder Metz orientiert[8], und die Phasen von Alzey nach historischen Ereignissen datiert werden, das Metzer Material aber nach Alzeyer Phasen eingeordnet wird, so daß etwa ein interessierter Althistoriker mit der Auskunft von einem Ende der Phase 1 in Alzey um ca. 410 n. Chr. nichts anderes nach Hause trägt als die in die archäologische relative Chronologie eingearbeitete Nachricht vom verheerenden Barbareneinfall in der Silvesternacht 406 auf 407 aus der Chronik des Prosper Tiro und seine im Brief 123 des Kirchenvaters Hieronymus geschilderten Folgen aus dem Jahre 409 – und damit ein (alt)historisches Datum.

Die Archäologie der spätrömischen Zeit ist daher – mit Ausnahmen – noch weit davon entfernt, Datierungen von einer Genauigkeit zu erarbeiten, die eine Verknüpfung mit der Ereignisgeschichte, d.h. mit einem einzigen Vorkommnis unter mitunter mehreren für kürzere Zeiträume überlieferten historischen Fakten, ermöglichen würden. Ausgerechnet das an Umwälzungen und Neuordnungen besonders reiche 5. Jahrhundert sticht, was die archäologische Überlieferung betrifft, leider als extrem

[7] Brennan, Notitia 162–163; ähnlich schon Seeck, Laterculum 906; anders C. Zuckerman, Notitia dignitatum imperii romani, in: A. Wieczorek – P. Périn (Hrsg.), Das Gold der Barbarenfürsten, Stuttgart 2001, 27–30; Wechsel der Notitia zum Magister peditum, s. Clemente, Notitia 205; vgl. Brennan, Notitia 165.

[8] So etwa bei D. Bayard, L'ensemble du grand amphithéatre de Metz et la sigillée d'Argonne au Ve siècle, Gallia 47, 1990, 271–319.

schlecht dokumentierter Zeitabschnitt mit einer sehr bescheidenen Zahl signifikanter geschlossener Fundensembles negativ hervor. Die Funde in den spätrömischen Lagern des Mainzer Dukats sind – im Gegensatz zu einigen Fundplätzen wie Alzey, das allerdings nicht dem Mainzer Dux unterstand – entweder in früheren Jahrzehnten, nur in kleineren Flächen oder auch nur provisorisch geborgen worden. Eine Differenzierung in Schichten verschiedener Zeitstellung ist in den meisten Fällen nicht möglich. Hinweise auf eine zweite Bauphase sind meist nur erschlossene Indizien aufgrund des vereinzelten Erscheinens etwa jüngerer Keramikformen als der angenommene Endpunkt des jeweiligen Lagers es eigentlich erwarten ließe. In allen Fällen ist das Material nicht vollständig publiziert bzw. es liegen nur Vorberichte vor.

Zu diesen Schwierigkeiten innerhalb der Bereiche der Archäologie und der eher althistorischen Notitia-Forschung innerhalb Deutschlands kommen die gewissermaßen „internationalen": Die jüngeren Spezialarbeiten zur Notitia Dignitatum, die sich zwar überhaupt nicht oder nur am Rande mit den germanischen Provinzen beschäftigen, aber Einfluß auf die Beurteilung der Notitia als Quelle haben, werden in der Mehrheit von angelsächsischen Forschern verfasst. Sie werden in der Regel von der regional-archäologischen Literatur bestenfalls erwähnt, doch nicht oder nur selten rezipiert und umgekehrt. Dabei ist zudem festzustellen, daß die Deutschkenntnisse im Ausland in den letzten beiden Jahrzehnten rapide zurückgegangen sind. Das führt teilweise dazu, daß man zwar in seinem eigenen Fach- und Sprachgebiet sich wohl meist auf dem neuesten Stand befindet, bei den anderen Teilbereichen aber eher von älteren Arbeiten der eigenen Sprache oder des eigenen Faches abhängig ist, die sich noch in der Lage sahen, die inzwischen fremdgewordenen Regionen der Forschung zu rezipieren. In der vorliegenden Arbeit soll daher der Versuch gemacht werden, die althistorischen Forschungen etwa zur Notitia und zur Chronologie der Ereignisse mit den archäologischen zu verknüpfen, um dadurch zu einer etwas umfassenderen Sicht auf die Situation im spätantiken Mainzer Dukat zu gelangen.

Teil I: Vorgeschichte

1. Vom Limesfall bis zur Mitte des 4. Jahrhunderts

Im Jahre 233 n. Chr. brachen Alamannen und Chatten in das rechtsrheini-
sche Limesgebiet ein. Der Auslöser hierfür war der Abzug von römischen
Truppen für den Krieg gegen die Sassaniden im Orient. Zwar räumten die
Stämme angesichts der Rückkehr der römischen Einheiten schnell die Pro-
vinz, doch führte die anschließende Offensive des Kaisers Severus Alexan-
der offenbar nicht zu dem gewünschten Erfolg. Die unzufriedenen Truppen
ermordeten den jungen Herrscher noch 235 in seinem Feldlager zu Mainz.
Ein durch Kaiser Decius (249–251) unterdrückter Bürgerkrieg in Gallien
scheint dann der Auftakt für eine die nächsten Jahrzehnte andauernde po-
litische Krise zu sein, in die auch die davon bisher verschonten Regionen
hineingezogen wurden. Decius' Nachfolger Trebonianus Gallus beauftragte
seinen General Valerian 253 damit, Truppen aus Gallien und Germanien für
seinen Kampf gegen den Usurpator Aemilian an der Donau heranzuführen.
Sowohl Gallus als auch Aemilian wurden im Verlauf des kurzen Bürgerkrie-
ges von ihren Truppen ermordet und der überlebende Valerian schließ-
lich zum neuen Kaiser ausgerufen. Als Reaktion auf den Truppenabzug
durchbrachen jedoch 254 die Alamannen den Limes und überschreiten den
Rhein. Durch den Sohn des Valerian, Gallienus, kann die Situation am
Rhein die nächsten Jahre stabilisiert werden, doch der Abzug von weiteren
Truppen aus der Region ließ die Verteidigung am Limes 259/260 zusam-
menbrechen.[1] Die Usurpation des gallienischen Befehlshabers am Rhein,

[1] Zum Limesfall: H. U. Nuber, Das Ende des obergermanisch-raetischen Limes – eine For-
schungsaufgabe, in: H. U. Nuber u.a. (Hrsg.), Archäologie und Geschichte des 1. Jahr-
tausends in Südwestdeutschland, Sigmaringen 1990, 51–68; H. U. Nuber, Der Verlust der
obergermanisch-raetischen Limesgebiete und die Grenzsicherung bis zum Ende des 3. Jahr-
hunderts, in: Fr. Vallet – M. Kazanski (Hrsg.), L'armée romaine et les barbares du IIIe au
VIIe siècle, Rouen 1993, 101–103; H.-P. Kuhnen (Hrsg.), Gestürmt – Geräumt – Vergessen?
Der Limesfall und das Ende der Römerherrschaft in Südwestdeutschland, Stuttgart 1992;
F. Unruh, Kritische Bemerkungen über die historischen Quellen zum Limesfall in Südwest-
deutschland, Fundberichte Baden-Württemberg 18, 1993, 241–252; E. Schallmayer, Die
Lande rechts des Rheins zwischen 260 und 500 n.Chr., in: Staab, Kontinuität 53–68 hier
55; H. U. Nuber, Zeitenwende rechts des Rheins. Rom und die Alamannen, in: Die Ala-
mannen, Stuttgart 1997, 59–68; E. Schallmayer, Germanen in der Spätantike im hessischen

Postumus, führte zur Loslösung Galliens von der römischen Zentrale. Erst
Kaiser Aurelian kann 274 die Region wieder in Besitz nehmen und sein
Nachfolger Probus verlegt dann offiziell die Reichsgrenze an den Rhein zu-
rück.[2] Ob die Truppen am Limes während der Bürgerkriege und in den
Kämpfen gegen die Germanen vollständig aufgerieben wurden, bleibt un-
klar. Zwar ist keine der dort stationierten Einheiten später in den linksrhei-
nischen Garnisonen noch zu finden, doch wissen wir über jene Truppen,
die außer den beiden Legionen in Mainz und Straßburg zwischen 260 und
369 in Obergermanien standen, ohnehin so gut wie nichts.[3]

Diokletians (284–305) Antwort auf die Krise an den Grenzen war die
Verkleinerung der Provinzen und die Verstärkung der Grenztruppen einer-
seits, sowie die um 293/305 erfolgte Abspaltung der militärischen Kompe-
tenzen des senatorischen Statthalteramtes und ihre Zuweisung an einen
„Dux" titulierten und aus dem Ritterstand stammenden Befehlshaber des
entsprechenden provinziellen Grenzabschnitts.[4] Als Konsequenz aus der
Erhöhung der Zahl der Provinzen wurde die Zivilverwaltung der nordgal-

Ried mit Blick auf die Überlieferung bei Ammianus Marcellinus, Saalburg-Jahrbuch 49,
1998, 138–154; B. Steidle, Der Verlust der obergermanisch-raetischen Limesgebiete, in:
L. Wamser (Hrsg.), Die Römer zwischen Alpen und Nordmeer, Mainz 2000, 75–79;
E. Schallmayer – M. Becker, Limes, RGA 18 (2001), 403–442 hier 424–425; M. Schmauder,
Verzögerte Landnahme? Die Dacia Traiana und die sogenannten decumates agri, in:
W. Pohl – M. Diesenberger (Hrsg.), Integration und Herrschaft, Wien 2002, 185–215.

[2] Siehe E. Schallmayer (Hrsg.), Niederbieber, Postumus und der Limesfall, Bad Homburg
1996; M. Hoeper, Alamannische Besiedlungsgeschichte nach archäologischen Quellen, in:
S. Lorenz – B. Scholkmann (Hrsg.), Die Alemannen und das Christentum, Leinfelden-
Echterdingen 2003, 13–38 hier 13–14; G. Kreucher, Der Kaiser Marcus Aurelius Probus
und seine Zeit, Stuttgart 2003, 133–144; vgl. H. Koethe, Zur Geschichte Galliens im drit-
ten Viertel des 3. Jahrhunderts, RGK-Ber. 32, 1942, 199–224.

[3] C. Zuckerman, Les „Barbares" romains: au sujet de l'origine des auxilia tétrarchiques, in:
Vallet-Kazanski 17–20 glaubt die Herkunft der neuen, aus Germanen rekrutierten, Auxilia
der Tetrarchie, die offenbar von Anfang an zum Begleitheer der Kaiser gehört haben, von
überlebenden Hilstruppen des 3. Jahrhunderts ableiten zu können; vgl. T. Coello, Unit
Sizes in the Late Roman Army, Oxford 1996, 14–15: Verstärkung der Grenzarmee unter
Diokletian in Germanien nicht nachzuweisen.

[4] Nach D. Hoffmann, Der Oberbefehl des spätrömischen Heeres im 4. Jahrhundert n. Chr.,
in: Actes du IXe Congrés international d'études sur les frontiere romaines, Mamaia 1972,
Bukarest 1974, 381–394 hier 383 sei ein gewisser Dux Valerius Concordius, der durch eine
Trierer Inschrift, CIL XIII 3672, belegt ist, ein Befehlshaber, „der die gesamte Rheinfront
(Germania prima und secunda) mit Einschluß der Belgica prima befehligt haben dürfte."
Concordius habe seine Parallele in dem ebenfalls damals eingeführten Dukat des Tractus
Armoricanus. Doch weder die Zuständigkeit des Concordius für die Germanien noch eine
Gleichzeitigkeit der beiden Dukate ist wirklich nachweisbar, dazu etwa R. Brulet, Les dis-
positifs militaires du Bas-Empire en Gaul septentrional, in: Vallet-Kazanski 135–148; vgl.
weiterhin C. Pilet, L. Bruchet u. J. Pilet-Lemière, L'apport de l'archéologie funéraire à
l'étude de la présence militaire sur le limes saxon, le long des côtes de l'actuelle Bas-Nor-
mandie, in: Vallet-Kazanski 157–173.

lischen Provinzen zu einer sogenannten dioecesis zusammengefasst, die vor allem in Fragen der Rechtsprechung und der Beaufsichtigung der Provinzialbehörden einen neue mittlere Ebene zwischen der Provinz- und Reichsverwaltung bildete.[5] Der Laterculus Veronensis, eine nach Diözesen geordnete Liste der Provinzen aus den Jahren zwischen 303 und 314, erwähnt zum ersten Mal die neuen germanischen Provinzen[6]:

1	*VIII Diocensis Galliarum habet provincias numero VIII*:
2	*Belgica prima*
3	*Belgica secunda*
4	*Germania prima*
5	*Germania secunda*
6	*Sequania*
7	*Lugdunensis prima*
8	*Lugdunensis secunda*
9	*Alpes Graiae et Poeninae*

Aus der Provinz Germania superior entstanden unter Diokletian die neuen Provinzen Germania prima und südlich von ihr die Provinz Maxima Sequanorum. Der zivile Statthalter der Provinz erhielt zunächst den Titel eines Praeses provinciae.[7] Die zivilen Statthalter der germanischen Rheinprovinzen wurden unter Constantin oder seinen Söhnen befördert und standen

5 Siehe J. Gaudemet, Mutations politiques et géographie administrative: L'empire romain de Dioclétien à la fin du Ve siècle, in: La géographie administrative et politique d'Alexandre à Mahomet, Leiden 1981, 256–272; H. Heinen, Der römische Westen und die Prätorianerpräfektur Gallien, in: H. E. Herzig – R. Frei-Stolba (Hrsg.), Labor omnibus unus. Festschrift Gerold Walser, Stuttgart 1989, 186–205 hier 188–191.

6 Nach der Ausgabe von O. Seeck p. 249–250; zur Datierung: J. B. Bury; The Provincial List of Verona, JRS 13, 1923, 127–151 hier 149–151; A. H. M. Jones, The Date and Value of the Verona List, JRS 44, 1954, 21–29; T. D. Barnes, The Unity of the Verona List, ZPE 15, 1975, 275–278; C. Zuckerman, Sur la liste de Vérone et la province de Grande Arménie, la division de l'empire et la date de création des diocèses, Travaux et Mémoires 14, 2002, 617–637. Eine ähnliche Liste bietet auch der sogenannte Laterculus des Polemius Silvius, der zwar 448 zusammengestellt wurde, aber für Gallien auf eine Provinzliste der 80er oder 90er Jahre des 4. Jahrhunderts zurückgehen soll, s. Th. Mommsen, Polemii Silvii Laterculus, in: Th. Mommsen, Gesammelte Schriften VII, Berlin 1909, 633–667 hier 653. 657–660; K. Ziegler, Polemius 9, RE XXI 1 (1951), 1260–1263; A. Chastagnol, Notes chronologiques sur l'Historia Augusta et le laterculus de Polemius Silvius, Historia 4, 1955, 173–188; G. Wesch-Klein, Der Laterculus des Polemius Silvius – Überlegungen zu Datierung, Zuverlässigkeit und historischem Aussagewert einer spätantiken Quelle, Historia 51, 2002, 57–88.

7 So Nesselhauf 19; H. von Petrikovits, Die römischen Provinzen am Rhein und an der oberen und mittleren Donau im 5. Jahrhundert, Düsseldorf 1983, 554; H. von Petrikovits, Germania (Romana), RAC 10 (1978), 548–654 hier 554.

nun im Rang von Consulares.[8] Die Provinz Germania prima umfasste nur noch einen schmalen Landstreifen am Westufer des Rheins, der nördlich von Koblenz begann und im Süden noch Straßburg mit einschloß. Mainz blieb die Hauptstadt der verkleinerten Germania. Die Südgrenze zur Sequania verlief etwa bei Horburg, wobei unklar ist, ob Horburg noch zur Germania prima zu rechnen ist.[9]

Mit der Neuordnung der Provinzen war wohl auch eine Reorganisation ihrer administrativen Untergliederungen verbunden, denn das Mainzer Gebiet scheint erst unter Diokletian in eine zivile Civitas umgewandelt worden zu sein und ähnliches dürfte auch für Straßburg zutreffen.[10] Die Akten des Konzils von Köln 346 erwähnen Bischöfe in Mainz, Worms, Speyer und Straßburg.[11] Unter diesen Städten befinden sich zwei Standorte von Legionen – Mainz und Straßburg – sowie zwei Hauptorte von Civitates – Worms und Speyer. Man kann also feststellen, daß in jenen Civitates, wo Legionen stehen, wie etwa im Fall der Triboker mit Straßburg, der Bischofssitz sich am Standort der Legion befindet und nicht am Hauptort der Civitas, was bei den Tribokern zumindest in der Kaiserzeit Brumath gewesen wäre. Die Prominenz der Legionsorte dürfte daher in einem direkten Zusammenhang mit der Umwandlung der Militärbezirke von Mainz und Straßburg in zivile Civitates stehen. Parallel dazu hätte Brumath seinen Vorrang als Civitas-Hauptort der Triboker an Straßburg verloren. Wenn nun die Zahl der überlieferten Bischofssitze mit der Zahl der obergermanischen Civitates korrespondiert, existierten in dieser Provinz nur die vier bereits bekannten Civitates mit Straßburg, Speyer, Worms und Mainz als ihren Vororten. Ammianus Marcellinus führt die Verwaltungsbezirke in seiner Beschreibung Galliens auf, die er als Exkurs unmittelbar nach der

[8] Petrikovits, Germania 554; W. Kuhoff, Studien zur zivilen senatorischen Laufbahn im 4. Jahrhundert n. Chr., Frankfurt 1983, 240–242.
[9] Vgl. H. U. Nuber, Horburg, RGA 15 (2000), 113–115.
[10] Siehe dazu die Inschrift CIL XIII 6727; Amm. Marc. 27,8,1 spricht gar von einem Municipium Mainz; vgl. Nesselhauf 7; N. Gauthier, L'organisation de la province, in: N. Gauthier u. a., Province ecclésiastique de Mayence (Germania prima), Paris 2000, 11–20 hier 15; skeptisch J. Oldenstein, Mogontiacum, RGA 20 (2002), 144–153 hier 151: „Diese beiden sehr späten Hinweise können nicht als Nachweis für ein tatsächlich vorhandenes Stadtrecht M. s herangezogen werden …" Dabei wird nicht recht klar, ob er Zweifel an einem spätantiken Stadtstatus von Mainz äußert oder einfach die Quellen nicht für die Kaiserzeit angewendet sehen möchte. Kurz darauf redet er jedenfalls auch für die Zeit nach 355 von „canabae legionis".
[11] Zu den Konzilsakten: Fr. Staab, Heidentum und Christentum in der Germania Prima zwischen Antike und Mittelalter, in: Staab, Kontinuität 117–152 hier 120–121; W. Boppert, Die Anfänge des Christentums, in: RiRP 233–257 hier 244; J. Schork, Zu den spätantiken Anfängen des Christentums im Raum Worms, Der Wormsgau 21, 2002, 7–18 hier 11; Fr. Prinz, Deutschlands Frühgeschichte, Stuttgart 2003, 228.

Nachricht einbaut, daß der Caesar Julian 355 n.Chr. gallischen Boden betreten hat[12]:

> Heute jedoch zählt man über ganz Gallien hin folgende Provinzen: Erstens, um vom Westen her den Anfang zu machen, secunda Germania, das durch die großen und volkreichen Städte (civitatibus) Köln und Tongern geschützt ist. Ferner prima Germania, wo abgesehen von anderen Städten (municipia) Mainz, Worms, Speyer und Straßburg liegen, dieses bekannt durch die Niederlage der Barbaren. Anschließend an beide Provinzen hat Belgica prima Metz und Trier, die berühmte kaiserliche Residenz, aufzuweisen.

Der Status der hier aufgezählten obergermanischen Civitas-Hauptstädte wird im Gegensatz zu den niedergermanischen nicht erwähnt, nur ihre Absonderung von ebenfalls in der Germania prima befindlichen Municipia durch namentliche Nennung macht deutlich, daß sie zu den Civitates zu zählen sind. Die Aufzählung, die Ammian hier gibt, könnte zwar aufgrund des Kontextes den Zustand vor 356 n.Chr. in den germanischen Provinzen wiedergeben, doch die Erwähnung der Schlacht bei Straßburg 357 lässt eine genauere Datierung seiner Informationen nicht zu.[13] Auch die wohl vom Ende des 4. Jahrhunderts stammende Notitia Galliarum (ed. Seeck) kennt nur diese vier Städte als Civitates[14]:

> *VII In provincia Germania prima: civitates num. IIII:*
> *Metropolis civitas Magontiacensium*
> *Civitas Argentoratensium*
> *Civitas Nemetum*
> *Civitas Vangionum*

Einen Hinweis auf die relativ späte Umwandlung der Militärverwaltungsgebiete von Mainz und Straßburg in Civitates gibt auch die Terminologie der Notitia Galliarum. Der Name der Civitates von Mainz, Civitas Mogontia-

[12] Amm. Marc. 15,11,7–9: *at nunc numerantur provinciae per omnem ambitum Galliarum: secunda Germania, prima ab occidentali exoriens cardine, Agrippina et Tungris munita, civitatibus amplis et copiosis. dein prima Germania, ubi praeter alia municipia Mogontiacus est et Vangiones et Nemetae et Argentoratus, barbaricis cladibus nota. post has Belgica prima Mediomatricos praetendit et Treveros, domicilium principum clarum.*

[13] Siehe auch Hieronymus, ep. 123: *Moguntiacus, nobilis quondam civitas, capta atque subversa est, et in ecclesia multa hominum milia trucidata. Vangiones longa obsidione finiti. Remorum urbs praepotens, Ambiani, Atrabatae, extremique hominum Morini, Tornacus, Nemetae, Argentoratus, translatae in Germaniam*; vgl. Staab, Heidentum 143; W. Boppert, Zur Ausbreitung des Christentums in Obergermanien, in: W. Spickermann (Hrsg.), Religion in den germanischen Provinzen Roms, Tübingen 2001, 361–402 hier 386.

[14] J. Harries, Church and State in the Notitia Galliarum, JRS 68, 1978, 26–43. Nach Harries 26–30. 37 wurde die Notitia Galliarum als eine Art erster Übersicht für den Usurpator Magnus Maximus in den Jahren zwischen 383 und 287 zusammengestellt; vgl. A. L. F. Rivet, The Notitia Galliarum, in: Goodburn-Bartholomew 119–142.

censium, und Straßburg, Civitas Argentoratensium, stimmt mit dem ihrer
Vororte, Mogontiacum und Argentorate, überein. Im Gegensatz dazu ste-
hen die Civitates von Worms und Speyer, bei denen in der Notitia Gallia-
rum die eigentlichen Stammesnamen der Nemeter und Vangionen benutzt
werden, und nicht der Name des entsprechenden Hauptortes wie Novioma-
gus und Borbetomagus. Gegen diesen doch relativ klaren Befund scheinen
nur die Nachrichten des Ammianus Marcellinus zu sprechen. Direkt nach
seiner knappen Schilderung der Schlacht bei Straßburg 357 zählt Ammian
einige Ortsnamen auf[15]:

> Auf die Meldung hin, die Barbaren seien im Besitz der Städte (civitates) Straß-
> burg, Brumath, Zabern, Selz, Speyer, Worms und Mainz und hätten sich auf
> deren Gemarkung häuslich eingerichtet – Städte (oppida) selbst meiden sie näm-
> lich, als wären sie mit Netzen umspannte Gräber –, wollte er als erste von allen
> Brumath besetzen …

Nun fallen in dieser Aufzählung gleich zwei Begriffe, die von Ammian syn-
onym gebraucht werden: *Oppidum* und *Civitas*. Dabei trifft der Terminus
Civitas in seinem kaiserzeitlichen Sinn für Stammesgebiet bzw. Hauptort
eines solchen Gebietes auch in der Spätantike auf Straßburg, Speyer, Worms
und Mainz zu. Auch nennt Ammian gerade Speyer und Worms mit der spät-
römischen Ortsbezeichnung nach ihrem Stammesgebiet *Nemetas et Vangionas*
sowie Brumath. Für Zabern und Selz trifft diese Funktion als Stammeszen-
trum oder Vorort eines Verwaltungsbezirks aber nicht zu. Zugleich gilt auch
der Terminus *Oppidum*, ursprünglich einmal für eine befestigte keltische
Stadt in Gebrauch, für alle bei Ammian aufgezählten Städte. Ammian er-
weckt somit durch seine Arbeit mit synonymen Begriffen den Eindruck, als
hätten in der Germania außer den von ihm namentlich hervorgehobenen
Mainz, Worms, Speyer und Straßburg noch weitere Civitates bestanden.[16]
 Unter der Tetrarchie dürften in den germanischen Provinzen je zwei
Grenzlegionen stationiert gewesen sein: Für die Germania I sind das die
Legio VIII Augusta in Straßburg und die XXII Primigenia in Mainz. Diese
Grenztruppen unterstanden dem Dux Germaniae I, der seinen Sitz wohl

[15] Amm. Marc. 16,2,12.
[16] P. Kovács, Civitas und Castrum, Specimina nova 16, 2000, 169–182 bes. 171–172. Dagegen
 vertritt K. Heinemeyer, Das Erzbistum Mainz in römischer und fränkischer Zeit 1: Die An-
 fänge der Diözese Mainz, Marburg 1979, 23–28. 48 die Ansicht, daß es neben den vier Ci-
 vitates Mainz, Worms, Speyer und Straßburg noch weitere Verwaltungseinheiten gegeben
 hätte. Darunter versteht er befestigte Städte wie Andernach, die vermutlich eigenes Terri-
 torium besessen und in einem „quasi-munizipalen" Status neben den Civitates als selb-
 ständige Verwaltungsbezirke existiert hätten. Die Bezeichnung Civitas für „normale" Sied-
 lungen ohne Vorort-Funktion benutzt laut Heinemeyer 24 Ammian auch im Falle von
 Andernach und Bingen, s. Amm. Marc. 18,2,4; vgl. Nesselhauf 7. 18. 23; G. Weise, Frän-
 kischer Gau und römische civitas im Rhein-Main-Gebiet, Germania 3, 1919, 97–103.

ebenfalls in Mainz hatte.[17] Wie die Notitia dignitatum und zahlreiche Zie-
gelstempelfunde aus den Donauprovinzen zeigen, waren die Legionen teil-
weise auf mehr als sechs unterschiedliche Standorte verteilt.[18] Es scheint,
daß auch der Schutz der Rheingrenze mehr oder weniger den beiden in
Obergermanien verbliebenen Legionen der XXII Primigenia und VIII Au-
gusta nebst der Flußflotte überlassen blieb. Ob im Hinterland der Grenz-
provinzen, im Fall der Germania prima etwa in der Belgica prima, Eingreif-
bzw. Reserveverbände lagen, bleibt im Dunkeln. Sicherlich lag etwa in
Metz, wo sich auch eine der staatlichen Fabricae befand, eine Einheit des
Bewegungsheeres.[19] Die Grenzlegionen dürften sich analog zu den in der
Notitia teilweise noch vorliegenden älteren Verhältnissen an der Donau in
mehrere Abteilungen aufgespalten und sich entlang des Flusses verteilt ha-
ben. Hauptanwärter für weitere Garnisonen neben den eigentlichen Le-
gionshauptquartieren könnten für den Bereich der 22. Legion aufgrund ihrer
Funktion als Märkte die Hauptorte der Civitates, Worms und Speyer, sowie
auch Bingen gewesen sein. Vielleicht kommt zusätzlich Brumath als ehe-
maliger Vorort der Triboker für eine kleine Garnison der 8. Legion in Frage.

[17] Vgl. Nesselhauf 49–50; D. Hoffmann, Die Gallienarmee und der Grenzschutz am Rhein
in der Spätantike, Nassauische Annalen 84, 1973, 1–18 hier 3; J.-M. Carrié, Eserciti e stra-
tegie, in: Storia di Roma III 1: L'età tardoantica, Turin 1993, 83–154 hier 119–120. Nach
D. van Berchem, On some Chapters of the Notitia Dignitatum relating to the Defence of
Gaul and Britain, AJPh 76, 1955, 138–147 hier 145 sollen die zivilen Statthalter noch bis in
constantinische Zeit die Befehlsgewalt über die älteren, aus der Kaiserzeit stammenden
Auxilien der Alae und Cohortes gehabt haben, während alle anderen neuen Einheiten wie
etwa die Equites aber auch die „alten" Legionen den Duces untergeordnet wurden. Die so-
genannte Tafel von Brigetio aus dem Jahre 311 unterscheidet offenbar zwischen Ripenses
als den neuen und den Auxilia als den alten Truppen an der Grenze, wobei die Ripenses
Privilegien erhalten, s. AE 1937, 232; vgl. Cod. Theod. 7,20,4; J. C. Mann, Duces and Co-
mites in the 4th Century, in: J. C. Mann, Britain and the Roman Empire, Aldershot 1996,
235–246 hier 235–236; zur Stärke der Truppen, s. etwa St. Williams, Diocletian and the
Roman Recovery, London 1985, 109; B. Isaac, The Meaning of the Terms Limes and Li-
mitanei, JRS 78, 1988, 125–147; vgl. R. P. Duncan-Jones, Pay and Numbers in Diocletian's
Army, Chiron 8, 1978, 541–560.

[18] Siehe dazu T. Sarnowski, Die legio I Italica und der untere Donauabschnitt der Notitia Di-
gnitatum, Germania 63, 1985, 107–127; T. Sarnowski, Die Anfänge der spätrömischen Mi-
litärorganisation des unteren Donauraums, in: H. Vetters-M. Kandler (Hrsg.), Akten des
14. Internationalen Limeskongresses in Carnuntum, Wien 1990, 855–861; K.-H. Dietz,
Cohortes, ripae, pedaturae. Zur Entwicklung der Grenzlegionen in der Spätantike, in:
K.-H. Dietz u. a. (Hrsg.), Klassisches Altertum, Spätantike und frühes Christentum. Adolf
Lippold zum 65. Geburtstag gewidmet, Würzburg 1993, 279–329; K. Dietz, Zu den spät-
römischen Grenzabschnitten, in: Th. Fischer, G. Precht u. J. Tejral (Hrsg.), Germanen bei-
derseits des spätantiken Limes, Köln 1999, 63–69.

[19] Zu Metz, s. B. S. Bachrach, Fifth Century Metz: Late Roman Christian Urbs or Ghost
Town, AnTard 10, 2002, 363–381; S. James, The Fabricae: State Arms Factories of the Later
Roman Empire, in: J. C. Coulston (Hrsg.), Military Equipment and the Identity of Roman
Soldiers, Oxford 1988, 257–331.

Schon während dieser Zeit wurden aus einem Teil der Grenzlegionen immer wieder Vexillationen entnommen, um die Zahl der beweglichen Streitkräfte zu erhöhen. Unter Constantin I. wandelten sich diese fallweisen Maßnahmen zu einem Prinzip: wohl jede Grenzlegion – auch die vier germanischen – mußte nun eine bewegliche, etwa 1000 Mann starke Abteilung an die Comitatenses, die kaiserliche Hofarmee, abtreten. Im Hinterland der Provinzen liegende Verbände, in der Hauptsache Kavallerie, wurden ebenfalls mobilisiert. Auch von der germanischen Grenze dürften Abteilungen der Legionen – etwa von der VIII Augusta – abgezogen worden sein.[20] Dieses Verfahren traf nicht nur auf ungeteilte Zustimmung[21]:

> Constantinus traf aber auch noch eine weitere Maßnahme, die es den Barbaren erlaubt, ungehindert in das den Römern untertänige Land einzudringen. Dank der Fürsorge Diokletians war nämlich das Römerreich an all seinen Fronten auf die von mir bereits erwähnte Art und Weise mit Städten, Verteidigungsanlagen und Türmen versehen worden und hatte das gesamte Heer dortzulande seine Garnisonen. So war es den Barbaren eine Unmöglichkeit einzudringen, da ihnen überall eine Streitmacht entgegentreten konnte, stark genug, die Angreifer zurückzuschlagen. Auch dieser Sicherung setzte Constantinus ein Ende, indem er den Großteil der Soldaten aus den Grenzgebieten abzog und in die Städte verlegte, die einer Hilfe nicht bedurften. Dadurch beraubte er die von den Barbaren bedrohte Bevölkerung der nötigen Unterstützung und lastete den friedlichen Städten all die Unordnung auf, wie sie eben vom Militär ausgeht. Die Folge ist, daß nunmehr zahllose Orte verödet daliegen.

[20] Nach O. Seeck, Comitatenses 1, RE IV 1 (1900), 619–622 hier 621 sei eine alte Legion gleichsam in drei Teile zerlegt worden: 1. die übriggebliebene Grenzlegion als Ripariensis, eine seniores- und eine iuniores-Einheit; vgl. E. C. Nischer, The Army Reforms of Diocletian and Constantine and their Modifications up to the Tine of the Notitia Dignitatum, JRS 13, 1923, 1–54 hier 8. 12–13 21; Coello 15–17: Aufstellung der comitatensischen Auxilia, Stärke um 800, die neuen Legionen von 1000 Mann; vgl. H. M. D. Parker, The Legions of Diocletian and Constantine, JRS 23, 1933, 175–190; Nesselhauf 57–58. 60; W. Seston, Du comitatus de Diocletien aux comitatenses de Constantin, Historia 4, 1955, 284–296; Hoffmann, Gallienarmee 3. 5; B. Oldenstein-Pferdehirt, Die Geschichte der Legio VIII Augusta, JbRGZM 31, 1984, 397–433 hier 431; J. C. Mann, What was the Notitia Dignitatum for?, in: Goodburn-Bartholomew 1–10 hier 2; Mann, Duces 239–240; Carrié, Eserciti 125–133; P. Southern – K. Dixon, The Late Roman Army, London 1996, 18–19; P. Brennan, Divide and Fall: The Separation of the Legionary Cavalry and the Fragmentation of the Roman Empire, in: T. W. Hillard u.a. (Hrsg.), Ancient History in a Modern University 2, GrandRapids 1998, 238–244; Ph. Richardot, La fin de l'armée romaine 284–476, Paris 1998, 79–80; M. J. Nicasie, Twilight of Empire. The Roman Army from the Reign of Diocletian until the Battle of Adrianople, Amsterdam 1998, 15. Zu einer vergleichbaren Situation an der Donau, s. Williams 97. 209.

[21] Zosimus 2,34,1–2; vgl. dagegen R. Schneider, Lineare Grenzen, in: W. Haubrichs – R. Schneider (Hrsg.), Grenzen und Grenzregionen, Saarbrücken 1993, 51–68; C. R. Whittaker, Frontiers of the Roman Empire, Baltimore 1994, 206–208; H. Bellen, Grundzüge der römischen Geschichte III: Die Spätantike von Constantin bis Justinian, Darmstadt 2003, 10.

Unter den Tetrarchen und Constantin I. und seinen Söhnen wurden zwar auch gegen die Alamannen eine ganze Reihe von Feldzügen geführt um ihre Einfälle in gallisches Gebiet zu stoppen, doch das Hauptaugenmerk richtete sich auf die Franken.[22] Die Lage am oberen und mittleren Rheinabschnitt entspannte sich deutlich. Ein eigentlicher Ausbau der Rheingrenze in der Germania I südlich von Mainz zu einer nennenswerten Verteidigungslinie ist in dieser Zeit eigentlich nicht recht festzustellen.[23] Der einzige Hinweis auf die Anwesenheit von Militär überhaupt in den genannten Städten am Rhein ist ein Grabstein aus Worms[24]:

> *M(anibus) D(is)*
> *Val(erius) Maxantius*
> *eq(ues) ex numer(o)*
> *kata(fractariorum) vix(it) an<n>is*
> 5 *XXXII me(n)s(es) VI*
> *Val(erius) Dacus fr(ater)*
> *fec(it)*

Der verstorbene Valerius Maxantius war als einfacher Kavallerist Angehöriger eines Numerus catafractariorum, einer gepanzerten Reitereinheit, gewesen und mit etwas über 32 Jahren gestorben. Den Grabstein hatte ihm sein Bruder gesetzt, der vielleicht ebenfalls in dieser Einheit diente. Das Gentiliz

22 Zu den Feldzügen der Tetrarchie, s. T. D. Barnes, Imperial Campaigns, A. D. 285–311, Phoenix 30, 1976, 174–193; T. D. Barnes, The New Empire of Diocletian and Constantine, Cambridge/ Mass. 1982, 56–59. 68–77. 83–84; W. Kuhoff, Diokletian und die Epoche der Tetrarchie, Frankfurt 2001, 58–59. 77–84. 213–219.

23 Th. Burckhardt-Biedermann, Römische Kastelle am Oberrhein aus der Zeit Diokletians, Westdeutsche Zeitschrift 25, 1906, 129–178; E. Anthes, Spätrömische Kastelle und feste Städte im Rhein- und Donaugebiet, RGK-Ber. 10, 1917, 86–165; Schallmayer, Lande 56. 66; Chr. Bücker, Frühe Alamannen im Breisgau, Sigmaringen 1999, 16–19. 218–219; H. Bernhard, Die römische Geschichte in Rheinland-Pfalz, in: H. Cüppers (Hrsg.), Die Römer in Rheinland-Pfalz, Stuttgart 1990, 39–168 hier 130: „Das Verteidigungskonzept lag offenbar in der Überwachung des Flusses selbst und dazu waren Flottenstützpunkte unumgänglich."; Th. Fischer, Spätantike Grenzverteidigung. Die germanischen Provinzen in der Spätantike, in: Wamser, Römer 206–211 hier 207; vgl. B. Bleckmann, Die Alamannen im 3. Jahrhundert: Althistorische Bemerkungen zur Ersterwähnung und zur Ethnogenese, MH 59, 2002, 145–171; J. Schultze, Der spätrömische Siedlungsplatz von Wiesbaden-Breckenheim, Marburg 2002, 85.

24 CIL XIII 6238 = ILS 9208; A. Weckerling, Die römische Abteilung des Paulinus-Museums der Stadt Worms 2, Worms 1887, 55–57 m. Taf. 4,2; M. Schleiermacher, Römische Reitergrabsteine, Bonn 1984, 145–146 Nr. 49; O. Harl, Die Kataphraktarier im römischen Heer – Panegyrik und Realität, JbRGZM 43, 1996, 601–627 hier 610; W. Boppert, Römische Steindenkmäler aus Worms und Umgebung, Mainz 1998, 23. 93–95 Nr. 55 mit Taf. 58. Eine zweite, nur teilweise erhaltene Catafractarii-Inschrift aus Worms bei CIL XIII 6239: Valerius Rom[---]/ ci(rcitor) ex nu[mero ---]; s. dazu auch Schleiermacher 147–148 Nr. 50; M. Grünewald, Die Römer in Worms, Stuttgart 1986, 82–83; vgl. Boppert, Worms 92–93 Nr. 54 mit Taf. 57.

Valerius, das beide tragen, erscheint vermehrt in der Zeit der Tetrarchie als
Folge und unter dem Einfluß der gleichnamigen Herrscher. Möglicherweise
erhielten es die beiden Brüder als sie ins Militär eintraten, was normaler-
weise mit ungefähr 18–20 Jahren geschah. Der Zeitpunkt ihres Eintritts
dürfte seinerseits kaum nach 312 n. Chr. gelegen haben, da sie dann wohl
eher das Gentiliz „Flavius" angenommen hätten, als dasjenige des seit die-
sem Jahre im Reichswesten alleinherrschenden Constantin I. Nach einer
Dienstzeit von maximal 14 Jahren müßte der Zeitpunkt des Todes des Ma-
xantius damit spätestens in das Jahr 326 gelegt werden.[25]

Die gepanzerten Equites catafractarii gehörten aufgrund ihrer Ausstattung
zu den teuersten Einheiten des spätrömischen Heeres und waren entspre-
chend selten.[26] Nach Dietrich Hoffmann habe der Numerus catafracta-
riorum von Worms der von den Kaisern Maximian und Constantius I.
(293–306n.) verstärkten Grenzarmee am Rhein angehört. Diese sei dann un-
ter Magnentius praktisch vernichtet worden und damit wohl auch der Nu-
merus. Nun weist auf eine Zugehörigkeit zu einer Grenzarmee eigentlich nur
der Fundort des Grabsteins, eben Worms, hin. Hoffmann führt als zusätz-
liches Argument an, diejenigen Catafractarii-Verbände, die an der Grenze
lägen, besäßen in ihrer Truppennomenklatur keinerlei weiteres Namensattri-
but, hießen also einfach Equites catafractarii oder Numerus catafractariorum.
Im Gegensatz dazu stünden die Catafractarii, die sich im Bewegungsheer be-
fänden. Diese hießen etwa Equites catafractarii Albigenses, Ambianenses
oder Pictavenses – nach ihren ehemaligen Garnisonsorten.[27] Dabei geht
Hoffmann, um den Zustand des frühen 4. Jahrhunderts zu rekonstruieren,

[25] Zu den Gentilizien, s. J. G. Keenan, The Names Flavius and Aurelius as Status Designa-
tions in Later Roman Egypt, ZPE 11, 1973, 33–63 hier 46–47 und 49–50: Der Wechsel von
Valerius zu Flavius fällt in Ägypten tatsächlich in das Jahr 324, als Constantin I. auch die
Kontrolle des östlichen Reichsteils übernahm; s. auch J. G. Keenan, The Names Flavius
and Aurelius as Status Designations in Later Roman Egypt, ZPE 13, 1974, 283–304 hier
301; M. P. Speidel, Catafractarii Clibanarii and the Rise of the Later Roman Mailed Ca-
valry, in: M. P. Speidel, Roman Army Studies II, Stuttgart 1992, 406–413 hier 407; Harl 617.
[26] Die Notitia Dignitatum verzeichnet zu Beginn des 5. Jahrhunderts ganze 9 Einheiten, von
denen 7 im Osten und nur 2 im Westen des Reiches stehen; im Osten: unter dem Magister
militum praesentalis I, ND or. V 34: Equites catafractarii Biturigenses; unter dem Magister
militum praesentalis II, or. VI 35: Equites catafractarii, 36: Equites catafractarii Ambianen-
ses; unter dem Magister militum per Orientem, or. VII 25: Comites catafractarii Bucellarii
iuniores; Magister militum per Thracias, or. VIII 29: Equites catafractarii Albigenses; Dux
Thebaidos, or. XXXI 52: Ala prima Iovia catafractariorum; Dux Scythiae, or. XXXIX 16:
Cuneus equitum catafractariorum; im Westen: unter dem Comes Britanniarum, ND occ.
VII 200: Equites catafractarii iuniores; Dux Britanniarum, occ. XL 21: Praefectus equitum
catafractariorum; vgl. O. Gamber, Kataphrakten, Clibanarier, Normannenreiter, Jb. der
Kunsthistorischen Sammlungen in Wien 64, 1968, 7–44; M. Whitby, Emperors and
Armies, AD 235–395, in: S. Swain – M. Edwards (Hrsg.), Approaching Late Antiquity,
Oxford 2004, 156–186 hier 162–163.
[27] Hoffmann 69. 265–266.

von den Angaben der etwa 100 Jahre jüngeren Notitia Dignitatum aus. Er muß jedoch einräumen, daß in den Inschriften dieser Zeit diese Beinamen oder Namensattribute nicht berücksichtigt werden. So wird in einem in Amiens = Ambiani gefundenen Grabstein eines Soldaten seine Einheit ebenfalls nur Numerus catafractariorum genannt, obgleich es sich dabei mit Sicherheit um die Truppe der Equites catafractarii Ambianenses handelt.[28]

Aus dem Fehlen eines solchen Namensattributes kann folglich nicht auf die Zugehörigkeit zur Grenz- oder zur Bewegungsarmee geschlossen werden. Die Beinamen könnten die Truppen auch erst in dem Moment erhalten haben, in dem sie aus ihrem bisherigen gallischen Stationierungsraum verlegt wurden, etwa in den Osten, wo sich dann auch tatsächlich eine Catafractarii-Inschrift mit Beinamen finden lässt. Diese Mobilisierung der Einheiten fand laut Hoffmann um die Mitte des 4. Jahrhunderts statt, auf jeden Fall vor der Zeit des Julian als Caesar in Gallien, da aus Ammian bekannt ist, daß dieser nur über einen einzigen Verband von Panzerreitern verfügte.[29] Dies ist aber nur der spätest mögliche Zeitpunkt und eine Verlegung in den Osten kann schon sehr viel früher, etwa im Rahmen der Kriege Constantins I. gegen Licinius stattgefunden haben, gehört doch die Inschrift mit Beinamen vermutlich spätestens in die 20er Jahre des 4. Jahrhunderts.[30] Es ist demnach durchaus nicht auszuschließen, daß der in Worms verstorbene Valerius Maxantius zu einer der in Gallien stationierten Einheiten von Panzerreitern gehört hat, die an den Feldzügen Maximians und Constantius I. gegen die Germanen teilgenommen hatten. Ein dauerhafter Aufenthalt einer dieser Truppen in Worms etwa als Garnisonsort ist damit nicht zwingend anzunehmen.

Das Fehlen von Inschriften oder auch von Ziegelstempeln anderer Einheiten als den bereits genannten Legionen deutet darauf hin, daß sich die politisch-militärischen Verhältnisse in der Germania prima möglicherweise zwar nicht grundsätzlich von jenen an der Donau unterschieden, andererseits aber doch nicht so miteinander kongruent waren wie dies im allgemei-

[28] Siehe CIL XIII 3493 = ILS 9209; Hoffmann 69–70. II p. 24 Anm. 134; Schleiermacher 206 Nr. 88, 208 Nr. 90; Harl 610; B. Palme, Die Löwen des Kaisers Leon. Die spätantike Truppe der Leontoclibanarii, in: H. Harrauer – R. Pintaudi (Hrsg.), Gedenkschrift Ulrike Horak, Florenz 2004, 311–332.

[29] Hoffmann 70–71. 196–197. 484–485. II 25 Anm. 145–151. 199 Anm. 85.

[30] CIL III 14406a, Fundort Heraclea Lyncestis in Ost-Illyrien, Grabstein eines Aurelius Saza, der im Rang eines Centenarius der Catafractarii Pictavenses starb. Saza war zum Zeitpunkt seines Todes ungefähr 50 Jahre alt. Er stammte aus Dakien und diente 30 Jahre beim Militär. Neben der einleitenden Toten-Fomel „Dis Manibus" weist sein Gentiliz Aurelius eher auf den Anfang als auf die Mitte des 4. Jahrhunderts hin. Sollte mit der Geburtsregion Dacia die alte transdanubische Provinz gemeint sein, so wäre Saza spätestens 275, im Jahr ihrer Räumung, geboren worden, womit sein Todesjahr um 325 zu liegen käme.

nen angenommen wird. Im Gegensatz zur Donau bildete der Rhein auf seinem mittleren Abschnitt nicht immer zugleich auch eine Trennlinie hin zum Barbaricum. Auch die Aufgabe der agri decumates scheint eine Neukonzeption der Verhältnisse nicht allzu dringend erfordert zu haben: Der Verlust des versorgenden Hinterlandes wurde gleichsam durch den Verlust der am Limes liegenden Hilfstruppen kompensiert. Die Feldzüge der Tetrarchie und Constantins I. wurden dagegen von den Truppen der kaiserlichen Begleitheere geführt und über den Rhein versorgt. Eine größere Befestigung der Rheinlinie wie in der Germania II und der Sequania ist in der Germania I dieser Zeit weiterhin nicht festzustellen.[31]

2. Die Usurpation des Magnentius und die Feldzüge des Julian (350–361)

Erst nach der Usurpation des Magnentius 350 baute sich am Rhein wieder ein Krisenpotential auf. Um Verbände im Kampf gegen Constantius II. frei zu machen, wurde ein Großteil der Bewegungstruppen aus Gallien abgezogen, was die Alamannen – offenbar ermuntert von Constantius II. – zu Überfällen auf das von Magnentius beherrschte Gebiet nutzten.[32] Nachdem Decentius, der Bruder des Magnentius, gegen den Alamannenkönig Chnodomar bei Bingen 352 eine schwere Niederlage erlitten hatte, soll der Grenzschutz am Rhein fast in seiner gesamten Ausdehnung vernichtet worden sein. Das Elsaß wurde für einige Jahre zu einer alamannischen Einflußzone.[33]

[31] Siehe zum Versorgungskonzept: Whittaker 98–99. 152. 169; Daß die Truppen hauptsächlich in den größeren Städten am Rhein lagen, kann mit deren Funktion als Hafen und Umschlagplatz einerseits und als Markt andererseits erklärt werden, vgl. dazu R. MacMullen, The Roman Emperor's Army Costs, Latomus 43, 1984, 571–580; Neubau von Festungen etwa in der Maxima Sequanorum: R. Kasser, Das römische Kastell Castrum Eburodunense – Yverdon-les-Bains, Helvetia archaeologica 33, 2002, 66–77.

[32] Siehe W. Enßlin, Magnentius 1, RE XIV 1 (1928), 445–452; J. Didu, Magno Magnenzio, Critica storica 14, 1977, 11–56; B. Bleckmann, Constantina, Vetranio und Gallus Caesar, Chiron 24, 1994, 29–68; K. Groß-Albenhausen, Magnentius, DNP 7 (1999), 692–693; R. Urban, Gallia rebellis. Erhebungen in Gallien im Spiegel antiker Zeugnisse, Stuttgart 1999, 101–103; J. F. Drinkwater, The Revolt and Ethnic Origin of the Usurper Magnentius (350–353), and the Rebellion of Vetranio (350), Chiron 30, 2000, 131–159; K. Vössing, Magnentius, RGA 19 (2001), 149–151.

[33] Siehe Libanios, or. 18 c. 33 (Übersetzung Georgios Fatouros): „Als Konstantios Krieg führte gegen Magnentius, einen Mann, der zwar den Thron eines anderen an sich gerissen hatte, beim Regieren aber die Gesetze achtete, glaubte er alles in Bewegung setzen zu dürfen, um den Mann in seine Hand zu bekommen. So schickte er ein Schreiben an die Barbaren, öffnete ihnen die Grenzen des römischen Reiches und ermächtigte sie, Land, soviel sie könnten, in Besitz zu nehmen."; vgl. D. Geuenich, Geschichte der Alemannen, Stutt-

Der Sieg über den Usurpator Magnentius im Jahre 353 führte zunächst zur Klärung der verworrenen Lage, als der Heermeister Silvanus von Constantius II. nach Gallien entsandt wurde. Seine Arbeit war offenbar recht erfolgreich. Niedergermanien wurde gegen die Franken gesichert und über die Alamannen hört man zumindest in der Germania I nichts. Es wäre denkbar, daß Silvanus die Alamannen, die ja schließlich ein Abkommen mit Constantius vorweisen konnten, in Obergermanien zunächst mehr oder weniger unbehelligt ließ und sich darauf konzentrierte, die Rheinfront der Germania secunda zu sichern. Nach einer, offenbar eher unfreiwilligen, Usurpation fiel er einer Intrige zum Opfer und wurde im Sommer 355 ermordet.[34] Über weitere Ereignisse im Norden erfahren wir nichts, obwohl es zu einer Säuberungsaktion innerhalb des Offizierskorps gekommen sein muß. Ursicinus als Nachfolger des Silvanus zog sich aber noch vor Anbruch des Winters nach Reims in die Winterquartiere zurück, da von militärischen Aktionen in diesem Jahr nicht die Rede ist. Der Tod des Silvanus und die Räumung des Grenzgebietes durch die Bewegungstruppen stellten für die Franken geradezu eine Einladung dar, die Hauptstadt der Provinz zu überfallen.[35]

gart 1997, 53–55; zu Decentius und die Folgen: O. Seeck, Decentius 1, RE IV 2 (1901), 2268–2269; W. Portmann, Decentius 1, DNP 3 (1997), 344; B. Bleckmann, Decentius, Bruder oder Cousin des Magnentius?, Göttinger Forum für Altertumswissenschaft 2, 1999, 85–87; W. Enßlin, Poemenios 3, RE XXI 1 (1951), 1210; H.-J. Schulzki, Zwei Münzdepots der Magnentius-Zeit vom Großen Berg bei Kindsbach, Kreis Kaiserslautern, MHVP 85, 1987, 79–102; zu Poemenius: P. Bastien, Décence, Poemenius, Numismatica e Antiquità Classiche 12, 1983, 177–189; K.-J. Gilles, Die Aufstände des Poemenius (353) und des Silvanus (355) und ihre Auswirkungen auf die Trierer Münzprägung, Trierer Zeitschrift 52, 1989, 377–386 hier 382; vgl. dazu M. Overbeck-B. Overbeck, Die Revolte des Poemenius zu Trier – Dichtung und Wahrheit, in: P. Barcelo-V. Rosenberger (Hrsg.), Humanitas. Festschrift für Gunther Gottlieb, München 2001, 235–246 hier 242. 246.

[34] Zu Silvanus: O. Seeck, Silvanus 4, RE III A 1 (1927), 125–126; W. den Boer, The Emperor Silvanus and his Army, Acta Classica 3, 1960, 105–109; E. Frézouls, La mission du magister equitum Ursicin en Gaule (355–357) d'après Ammien Marcellin, in: M. Renard (Hrsg.), Hommages à Albert Grenier, Brüssel 1962, 673–688; PLRE I Silvanus 2; D. C. Nutt, Silvanus and the Emperor Constantius II, Antichthon 7, 1973, 80–89; U. Süssenbach, Das Ende des Silvanus in Köln, Jahrbuch des Kölnischen Geschichtsvereins 55, 1984, 1–38; J. F. Drinkwater, Silvanus, Ursicinus and Ammianus: Fact or Fiction?, in: C. Deroux (Hrsg.), Studies in Latin Literature and Roman History VII, Brüssel 1994, 568–576; D. Hunt, The Outsider inside: Ammianus on the rebellion of Silvanus, in: J. W. Drijvers-D. Hunt (Hrsg.), The Late Roman World and its Historian. Interpreting Ammianus Marcellinus, London 1999, 51–63 bes. 52–53; Urban, Gallia 104; B. Bleckmann, Silvanus und seine Anhänger in Italien, Athenaeum 88, 2000, 477–483; B. Bleckmann, Silvanus 3, DNP 11 (2001), 565.

[35] Daß damit der gesamte Niederrhein in fränkischer Hand gewesen sein soll, wie dies z.B. Bernhard, Geschichte 143–144 annimmt, ist angesichts der späteren Nachrichten Ammians wenig wahrscheinlich; vgl. J. F. Drinkwater, Julian and the Franks and Valentinian I and the Alamanni: Ammianus on Romano-German Relations, Francia 24, 1997, 1–16 bes. 4–7.

22 Vorgeschichte

Der von Constantius II. Ende 355 zum Caesar ernannte Iulian erhielt nun den Auftrag, Gallien von den Invasoren zu befreien und die Ordnung in den Rheinprovinzen wiederherzustellen.[36] 356 griff er nach einem Vormarsch über Reims-Metz und Zabern einige Alamannen bei Brumath an und konnte die verlassene Ortschaft auch besetzen, doch streiften einige germanische Scharen bis zu einer Linie Vienne-Reims-Autun-Auxerre-Troyes noch im gallischen Binnenland umher.[37] Ohnehin befanden sich nach Ammian die Alamannen damals noch im Besitz von Straßburg, Zabern, Speyer, Worms, Mainz und Selz und damit von zwei Dritteln der Germania prima.[38] Direkt im Anschluß an das Gefecht bei Brumath schildert Ammianus Marcellinus die Rückgewinnung von Köln[39]:

> Da nun der Caesar keinen weiteren Widerstand mehr fand, beschloß er, Köln, das vor seinem Einteffen in Gallien zerstört worden war, zurückzugewinnen. Auf dem ganzen Wege dorthin findet man weder Stadt (Civitas) noch Festung (Castellum), lediglich bei Koblenz, einem Ort, der vom Zusammenfluß der Mosel und des Rheins seinen Namen trägt, liegt die Stadt (Oppidum) Remagen und unmittelbar bei Köln ein einzelner Turm. Er rückte also in Köln ein und zog von dort nicht früher ab, als bis sich die wilde Raserei der Frankenkönige in Schrecken verwandelt hatte. So konnte er mit ihnen einen dem Staat einstweilen nützlichen Frieden schließen und die stark bewehrte Stadt wieder in Besitz nehmen.

Falls der Marsch Julians nach Köln tatsächlich zeitlich direkt auf das Gefecht bei Brumath folgte, deutet dies darauf hin, daß bis Remagen die Städte und Siedlungen entlang des Rheins verlassen dalagen. Als letzten Ort vor Remagen nennt Ammian das 50 km davon entfernte Koblenz, das dazwischen liegende Andernach wird nicht erwähnt. Ganz offensichtlich hatte die alamannische Invasion in erster Linie die Provinzen Germania I und Belgica I betroffen. Im Sommer 357 ließ Julian die befestigte Stadt Tres Tabernae-Zabern, die zuvor Invasoren den Weg ins Innere Galliens hatte versperren sollen, wieder in Besitz nehmen. Die neue Besatzung erhielt

[36] R. C. Blockley, Constantius Gallus and Julian as Caesars of Constantius II, Latomus 31, 1972, 433–468.
[37] Siehe Amm. Marc. 16,2,1–12; vgl. H. Büttner, Geschichte des Elsaß I, hrsg. v. T. Endemann, Sigmaringen 1991, 37; Zu den Feldzügen des Constantius II. gegen die Alamannen, s. R. C. Blockley, Constantius II and his Generals, in: C. Deroux (Hrsg.), Studies in Latin Literature and Roman History II, Brüssel 1980, 467–486; R. Rollinger, Zum Alamannenfeldzug Constantius' II. an Bodensee und Rhein im Jahre 355 n. Chr., Klio 80, 1998, 163–194; St. Lorenz, Imperii fines erunt intacti. Rom und die Alamannen, Frankfurt 1997, 33–35; M. Raimondi, Valentiniano I e la scelta dell'occidente, Alessandria 2001, 101–107.
[38] Amm. Marc. 16,2,12; vgl. Büttner 37; Th. Zotz, Die Alamannen um die Mitte des 4. Jahrhunderts nach dem Zeugnis des Ammianus Marcellinus, in: D. Geuenich (Hrsg.), Die Franken und Alemannen bis zur Schlacht bei Zülpich (496/497), Berlin 1998, 384–406 bes. 394–395.
[39] Amm. Marc. 16,3,1–2 (Übersetzung Otto Veh).

Vorräte für ein Jahr – ein Zeichen dafür, daß sie im Notfall für diesen Zeitraum völlig auf sich gestellt sein würde. Julians Armee erhielt hingegen nur 20 Tagesrationen für den anstehenden Feldzug.[40]

Im Anschluß an seinen Sieg bei Straßburg 357 versuchte der Caesar dann durch Aktionen im rechtsrheinischen Gebiet eine römisch dominierte Grenzzone möglichst im Vorfeld der Rheinlinie zu schaffen. Noch im gleichen Jahr erreichte Julian den früheren Limes der Kaiserzeit.[41]:

> Ohne irgendwelchen Widerstand wurde eine Festung, welche einst Trajan auf alamannischem Gebiet angelegt und nach sich benannt hatte und die vor langer Zeit hart umkämpft gewesen war, mit geradezu stürmischem Eifer wieder instand gesetzt. Soweit es der Augenblick gestattete, versah man den Platz auch mit einer Besatzung und schaffte aus dem Innern des Barbarenlandes Lebensmittel heran. Die Gegner erkannten bald, daß diese Maßnahmen nur zu ihrem Verderben mit solcher Beschleunigung getroffen worden waren, und bekamen Angst vor dem, was da geschehen war. Eilends sammelten sie sich daher und ließen durch Gesandte in demütigsten Worten um Frieden bitten … Sie wollten keine Unruhe stiften, vielmehr das Abkommen bis zum festgelegten Tag, da es uns eben so gefallen habe, getreulich einhalten, die Festung unbehelligt lassen und außerdem auf ihren Schultern Lebensmittel herbeibringen, sofern ihnen die Besatzung etwaigen Mangel daran mitteile. Beide Versprechen wurden auch eingehalten, weil die Furcht ihrer Treulosigkeit Zügel anlegte.

Von diesem „munimentum Traiani" ist später bei Ammian nicht mehr die Rede. Anhand seines Berichtes kann nur nachgewiesen werden, daß diese Befestigung zumindest einen Winter lang, 357 auf 358, besetzt war und von den umwohnenden Alamannen versorgt wurde. Helmut Castritius geht nun neuerdings davon aus, mit dem „munimentum" sei ein größerer Abschnitt des traianischen Limes entlang des Mains gemeint.[42] Das mag bei isolierter Betrachtung dieser Textpassage von ihrem Inhalt her gerade noch gedeckt werden, ist jedoch aus Gründen der Verfügbarkeit von Truppen – Julian hatte bei Straßburg nicht mehr als 13 000 Mann bei sich – als auch von ihrer Logistik her, nicht mit der Okkupation eines größeren Limesabschnitts zu vereinbaren. Denn jede einzelne dieser Lagerbesatzungen müßte in die Lage versetzt werden, eine Belagerung im Winter allein und ohne größere Unterstützung zu überstehen, zumal Julian mit seiner Armee regelmäßig in die nordfranzösischen Winterquartiere, jenseits des Rheins und Hunderte von Kilometern entfernt, zurückzukehren pflegte. Es dürfte

[40] Amm. Marc. 16,11,11–12.

[41] Amm. Marc. 17,1,10–13.

[42] H. Castritius-E. Schallmayer, Kaiser Julian am obergermanischen Limes in den Jahren 357 bis 359 n. Chr., in: W. Wackerfuß (Hrsg.), Beiträge zur Erforschung des Odenwaldes und seiner Randlandschaften 6, Breuberg-Neustadt 1997, 1–16; Schallmayer, Germanen 39–54; H. Castritius, Munimentum Traiani, RGA 20 (2002), 386–388.

sich bei der Besetzung der traianischen Befestigung eher um eine zeitlich
und örtlich begrenzte Machtdemonstration des Julian gehandelt haben, die
im Frühjahr 358 wieder beendet wurde. Im Grunde genommen konnte der
Caesar froh sein, daß wenigstens einige seiner Soldaten sich aus dem Fein-
desland verpflegen konnten und auch nicht dagegen aufbegehrten.

Wollte man wie Julian die Wiederherstellung der alten Verhältnisse in
Gallien hauptsächlich durch den Einsatz militärischer Mittel lösen, so
mußte man rasch feststellen, daß die Frage einer geregelten Versorgung der
Streitkräfte das eigentliche Problem darstellte und dem Umfang der Feld-
züge wie auch dem der dabei eingesetzten Truppen relativ enge Grenzen ge-
steckt waren. Ammian berichtet für 358 davon, daß Julian nicht den Juli als
den Monat[43], in dem die Feldzüge herkömmlicherweise begannen, abwar-
ten wollte, um die Feinde, in diesem Fall ein Teil der Franken, möglichst zu
überraschen. Er ließ daher den Heeresmagazinen der Winterquartiere einen
Teil der Vorräte entnehmen, die normalerweise für die heimkehrenden
Truppen vorgesehen waren. Mit 20 Tagen Marschverpflegung zog die Ar-
mee noch im Mai ab an den Rhein. Wenige Tage darauf wurden aus den
noch übrigen Rationen für 17 Tage nochmals Lebensmittel für die neuen
Besatzungen leerstehender Festungen abgezweigt. Julian hegte die Hoff-
nung, im Land der noch zu überfallenden Chamaven deren Getreide ern-
ten zu können. Dort angekommen, stellte sich heraus, daß die Ernte noch
nicht reif war. Man war ganz offensichtlich zu früh aufgebrochen, die Ver-
pflegung der Truppen ging zur Neige und die Soldaten wurden unruhig.
Man lebte buchstäblich von der Hand in den Mund. Julians riskante Ma-
növer gelangen nur, weil seine germanischen Gegner seine Schwachstelle
nicht erkannten und sich auch zu keinen koordinierten Aktionen mehr auf-
raffen konnten.[44]

[43] Vgl. Amm. Marc. 14,10,2: Die römische Armee unter Constantius II. versammelte sich
im Frühjahr 354 bei Cabillonum = Chalons-sur-Saone, mußte dort aber längere Zeit auf
den Nachschub aus Aquitanien warten, da Regenfälle die Straßen für die Schwertransporte
unpassierbar gemacht hatten. Ammianus Marcellinus berichtet, daß die Feldzüge am
Rhein und der oberen Donau damals nicht vor Juli beginnen konnten, weil die Straßen
von Süden erst zu diesem Zeitpunkt ausreichend befahrbar für die Überlandtransporte des
Getreides aus Aquitanien waren. Die an einem Ort konzentrierten Truppen wurden ner-
vös, weil ihr Proviant knapp wurde.

[44] Siehe Amm. Marc. 17,8,1; 17,9,2–3; vgl. Fr. Paschoud, Eunape, Pierre le Patrice, Zosime, et
l'histoire du fils du roi barbare réclamé en otage, in: Romanité et cité chrétienne. Mélanges
en l'honneur d'Yvette Duval, Paris 2000, 55–63; zum „Leichtsinn" Julians, s. G. Wirth, Ju-
lians Perserkrieg. Kriterien einer Katastrophe, in: R. Klein (Hrsg.), Julian Apostata, Darm-
stadt 1978, 455–507 bes. 483–485. Der auf den Überfall auf die Chamaven folgende Zug in
das Gebiet des Suomar wurde mit dessen Unterwerfung abgebrochen, nachdem er sich ver-
pflichtet hatte, die römischen Truppen zu versorgen; vgl. Whittaker 113–114. zum einem
Zuteilungszeitraum von 17 Tagen als Standard für eine annona expeditionalis, s. F. Mit-

Für den Beginn des Jahres 359 berichtet Ammianus Marcellinus über Julians weiteres Vorgehen[45]:

> Er glaubte vor allem rechtzeitig sehen zu müssen, daß er, ehe noch der Krieg entbrannte, die seit langem verwüsteten und verlassenen Städte (Civitates) aufsuchte und nach ihrer Besitznahme befestigte; auch sollten an Stelle der niedergebrannten neue Getreidemagazine errichtet werden, wo man die gewohnten Getreidelieferungen aus Britannien einlagern konnte. Beide Vorhaben wurden über Erwarten schnell ausgeführt: Einerseits wuchsen die Speicher in rascher Arbeit aus dem Boden und empfingen hinreichend Vorräte zur Einlagerung, andererseits besetzte man sieben Städte (Civitates): Castra Herculis, Quadriburgium, Tricensima, Novaesium, Bonna, Andernach und Bingen … Nach solch erfolgreichen Unternehmen forderte der Zwang der Verhältnisse nur noch die Wiederherstellung der Mauern in den zurückgewonnenen Städten, um so mehr, als im Augenblick der Feind nicht störte … Aufgrund des Abkommens vom letzten Jahr schickten nämlich die Könige auf ihren eigenen Fahrzeugen viel Material zum Hausbau; die Truppen der Auxilia aber, die derartige Arbeiten sonst immer von sich wiesen, wurden durch die freundlichen Worte Julians zu Diensteifer und Gehorsam gewonnen …

Auch an dieser Stelle wird die bedrohliche Abhängigkeit Julians von der Lösung der Nachschubfrage deutlich. Erst nachdem die Heeresmagazine flußaufwärts bis Bingen errichtet worden waren, konnten die gewohnten Getreidelieferungen aus Britannien wieder eingelagert werden. In diesem Jahr 359 reichte es daher auch nur zu einem kurzen Feldzug gegen die Attuarier von Juli bis September. Die Zeiten des improvisierten Nachschubs aus Aquitanien und anderswoher schienen vorüber zu sein und Julians Operationen hatten sich dem wiederum angepasst. Doch schon kurz darauf traf aus Britannien die Nachricht ein, die Pikten und Scotten wären eingefallen, so daß sich Julian gezwungen sah, seinen Magister militum Lupicinus mitten im Winter mit einer kleinen Armee von vier comitatensischen Verbänden auf die Insel zu entsenden.[46]

Nachdem Iulian Apostata gegen Ende seiner Jahre in Gallien mit den alamannischen Königen im Jahre 359 Verträge abgeschlossen hatte, blieb die Lage am Rhein für die nächsten Jahre ruhig.[47] Von der Wiederherstel-

thof, Annona militaris. Die Heeresversorgung im spätantiken Ägypten, Florenz 2001, 180–181. 189–190.

[45] Amm. Marc. 18,2,3–6.

[46] Whittaker 102. 165; zur Expedition des Lupicinus, s. J. Szidat, Historischer Kommentar zu Ammianus Marcellinus Buch XX–XXI, Teil I: Die Erhebung Julians, Wiesbaden 1977, 97–103; J. den Boeft, D. den Hengst u. H. C. Teitler, Philological and Historical Commentary on Ammianus Marcellinus XX, Groningen 1987, 5–8; Bellen 76–77.

[47] Siehe B. Gutmann, Studien zur römischen Außenpolitik in der Spätantike (364–395 n. Chr.), Bonn 1991, 8–9; zu einer anderen Sicht der römischen Rheinpolitik, s. J. F. Drinkwater, „The Germanic Threat on the Rhine Frontier": A Romano-Celtic Artefact, in:

lung einer verteidigungsfähigen Grenze entlang des gesamten Flusses durch
Julian kann jedoch nicht die Rede sein. Rekapitulieren wir noch einmal die
Ausgangssituation: Ammianus Marcellinus konzentriert sich in seiner
Erzählung über Julians Einmarsch in Gallien 355 zunächst auf den Süden
der Germania prima und liefert eine Liste von alamannisch beherrschten
Orten, die von Straßburg bis Mainz reicht und mit Straßburg, Brumath,
Rheinzabern, Selz, Speyer, Worms und Mainz den Hauptteil der Germania
prima umfasst.[48] Von diesen Orten wird noch 356 Brumath-Brocomagus
von Julian demonstrativ wieder in Besitz genommen. Die kleine Stadt lag
als einzige aus der Liste nicht direkt an der Rheinlinie. Eine Funktion, etwa
als Nachschublager, wurde dem Ort dabei nicht zugewiesen. Es scheint so-
mit zweifelhaft, ob dort überhaupt eine Besatzung verblieb und das Ganze
nicht nur eine symbolische Geste gegenüber den Germanen und Constan-
tius II. darstellen sollte. Julian zog direkt im Anschluß nach Norden. 357
galt die Aufmerksamkeit des Caesar dem Hinterland des Oberrheins. Mit
dem Ausbau Zaberns schufen die Römer eine Basis, die nun doch tiefer im
Binnenland lag, als dies die optimistische Wiederinanspruchnahme Bru-
maths im Jahr zuvor hätte erwarten lassen. Auch nach der Schlacht bei
Straßburg liegt keine Meldung darüber vor, daß man etwa dieses bedeu-
tende Zentrum in Besitz genommen hätte. Stattdessen folgt die temporäre
Besetzung des *munimentum Traiani*, eine weitere auf ihre Wirkung am Hof
des Constantius hin ausgeführte Propaganda-Maßnahme.

Erst mit Sicherung der Nachschublinie nach Britannien war Julian über-
haupt in der Lage, von Norden her am Rhein entlang in Obergermanien
einzurücken. Auch dabei ist bezeichnend, welche Orte der Provinz in der
Erzählung Ammians wieder als römisch beherrscht erscheinen: Mit Ander-
nach und Bingen sind es nur zwei, zudem weniger bedeutsame Punkte. Alle
Civitas-Vororte wie Mainz, Worms, Speyer und Straßburg, die Ammian bei
Julians Einzug in Gallien als alamannisch aufgezählt hatte, bleiben in einer

R. W. Mathisen – H. S. Sivan (Hrsg.), Shifting Frontiers in Late Antiquity, Woodbridge
1996, 20–30; J. F. Drinkwater, The Alamanni and Rome, in: P. Defosse (Hrsg.), Hommages
à Carl Deroux III, Brüssel 2003, 200–207; vgl. R. Seager, Roman Policy on the Rhine and
the Danube in Ammianus, CQ 49, 1999, 579–605; Bernhard, Geschichte 147.

[48] Völlig im Gegensatz dazu steht P. Heather, The Late Roman Art of Client Management:
Imperial Defence in the Fourth Century West, in: W. Pohl – I. Wood (Hrsg.), The Trans-
formation of Frontiers, Leiden 2001, 15–68 hier 17. Heather behauptet, die Bewohner Ger-
maniens hätten sich in die befestigten Städte und Lager geflüchtet – dabei werden explizit
die Orte Straßburg, Brumath, Selz, Speyer, Worms und Mainz aufgezählt –, um dort bis
zur Rettung und Befreiung durch Julian auszuharren. Hierfür gibt es keinerlei Hinweise;
vgl. H. von Petrikovits, Fortifications in the North-Western Roman Empire from the Third
to the Fifth Centuries, in: H. von Petrikovits, Beiträge zur römischen Geschichte und Ar-
chäologie, Bonn 1976, 546–597 hier 552. 593.

Art erzählerischem Niemandsland, das von Mainz bis Straßburg reicht und auch die linksrheinische Ebene bis an den Fuß der Vogesen mit einschließt. Es ist daher wohl kein Zufall, daß dieser Region innerhalb Galliens in der Regierungszeit des Valentinian die meiste Aufmerksamkeit gewidmet wird.[49] Hat sich also Julian, der Caesar des Constantius II., entgegen des Eindrucks den Ammianus Marcellinus erwecken möchte, doch an die Bedingungen jenes Abkommens gehalten, das Constantius mit den Alamannenfürsten gegen den Usurpator Magnentius geschlossen hatte?[50]

3. Der Comes per utramque Germaniam

Nach seinem Eintreffen im Westen 364 provozierte der neue Kaiser Valentinian bei einer Audienz in Mailand eine Reihe von alamannischen Gesandten. Mit voller Absicht ließ er ihnen weniger und geringere Ehrengeschenke und Subsidien zukommen als ihnen nach dem Herkommen

[49] Daß etwa Ammian in seiner Darstellung der gallischen Ereignisse die Kämpfe gegen die Alamannen in einen strikt „julianischen" Sektor im Norden der Provinz und einen „valentinianischen" Abschnitt im Süden aufgeteilt und dementsprechend über sein erzählerisches Material disponiert hätte, hat m.E. weniger für sich.

[50] Anders Hoffmann, Gallienarmee 8: „Gewiß wäre es nun möglich gewesen, nach dieser Wiederherstellung der Sicherheit das Grenzheer am Rhein in seiner alten Form und Zusammensetzung wiederaufzubauen, und es ist nicht ausgeschlossen, daß Julian bei seiner erfolgreichen Restaurationstätigkeit von 356 bis 361 tatsächlich auch damit begonnen hatte." Ähnlich auch J. Szidat, Historischer Kommentar zu Ammianus Marcellinus Buch XX–XXI, Teil II: Die Verhandlungsphase, Wiesbaden 1981, 47–48, der aufgrund von Amm. Marc. 20,10,3 der Meinung ist, Julian habe 360 die Kastelle von Mainz bis Kaiseraugst neu befestigen lassen. Ammian berichtet folgendes: Julian sei zunächst von Paris aus an den Rhein in der Germania secunda vorgerückt, habe dort den Fluß überschritten und die Attuarier angegriffen. Von da sei er auf dem Fluß zurückgekehrt (*reversus per flumen*) – nach Paris? – und habe dabei die Anlagen der Grenzverteidigung überprüft und verbessert; s. Amm. Marc. 20,10,3: *unde reversus pari celeritate per flumen praesidiaque limitis explorans diligenter et corrigens ad usque Rauracos venit locisque recuperatis, quae olim barbari intercepta retinebant ut propria, isdemque pleniore cura firmatis per Besantionem Viennam hiematurus abscessit.* Entweder ist hier die Textüberlieferung fehlerhaft oder Ammian hat hier zwei Reisen Julians unzulässig miteinander verbunden. Die Erwähnung einer Rückkehr auf dem Fluß macht für Paris keinen rechten Sinn, aber für Augusta Rauracorum, doch dies ist schließlich keine Rückkehr. Es wäre denkbar, daß er auf seiner Rückkehr nach Paris noch einmal jene am Rhein gelegenen „praesidia" in der Germania secunda inspizierte, in denen er Heeresmagazine hatte anlegen lassen. Anschließend mußte Julian sein Hauptquartier in Paris räumen, um den Zug gegen Constantius vorzubereiten. Er nahm den Flußweg und ließ bis Kaiseraugst die Plätze wieder in Besitz nehmen, die einst die Barbaren überfallen hatten. Es werden weder die Namen der Orte genannt noch darüber berichtet, ob er dort tatsächlich Besatzungen hinterließ. Es macht eher den Eindruck, als habe Ammian versucht, die kurze Anwesenheit oder die Vorbeifahrt des Kaisers zu einem Feldzug umzuwerten, denn vom Widerstand der Germanen hört man nichts. Die Schilderung ähnelt doch sehr der symbolischen „Einnahme" von Brumath, die ähnlich folgenlos blieb.

zustanden. Welche Pläne Valentinian damit verfolgte, blieb zunächst unklar. Man kann nur die Vermutung äußern, daß sich der Herrscher schon damals von der Politik der Koexistenz Roms mit den Alamannen entlang des Rheins, wie sie seit dem Ende des Magnentius mehr oder weniger geherrscht hatte, verabschieden wollte. Das Ende der nach dem Abzug Julians offenbar friedlichen Verhältnisse stand zu erwarten. Im Spätsommer 365 plünderten die ersten germanischen Scharen die nähere Umgebung des linken Rheinufers, zogen sich aber vor den anrückenden römischen Truppen unter dem neuen Magister militum Dagalaifus zurück. Anfang Januar 366 fielen die Alamannen erneut über den zugefrorenen Rhein in Gallien ein.[51] Die darauffolgenden Ereignisse schildert Ammianus Marcellinus[52]:

> Sofort nach Neujahr, als das kalte Wintergestirn in jenen eisigen Gebieten noch schauerlich strahlte, rückte eine Menge von ihnen truppweise aus und streifte ungehindert umher. Ihrer ersten Abteilung wollte der damalige Comes der beiden Germanien Charietto entgegentreten. Mit kampfbereiten Soldaten rückte er aus, um den Kampf aufzunehmen, und nahm als Gefährten bei diesen Strapazen Severianus mit, der ebenfalls Comes war, doch schon an Krankheit und Alter litt. In Chalon-sur-Saone hatte dieser die Führung der Divitenses und Tungricani. Dementsprechend wurde das Heer zu einer Streitmacht vereinigt und eine Brücke über ein seichtes Gewässer in aller Eile überquert.
>
> Als die Barbaren in einiger Entfernung gesichtet wurden, unternahmen die Römer mit Pfeilen und anderen leichten Wurfgeschossen einen Angriff auf sie, aber diese schleuderten sie mit kräftigem Wurf zurück. Sobald jedoch die Abteilungen ins Handgemenge gerieten und mit gezückten Schwertern kämpften, wurde unsere Schlachtordnung durch den heftigen Anprall der Feinde erschüttert und fand keine Möglichkeit mehr, Widerstand zu leisten oder entschlossen zu handeln.
>
> Voller Furcht wandten sich alle zur Flucht, als sie Severianus vom Pferd gestürzt und von einem Wurfspeer durchbohrt sahen. Charietto versuchte kühn, die Fliehenden durch körperlichen Widerstand und vorwurfsvolle Anrufe zurückzuhalten und durch Standhaftigkeit die elende Schmach wiedergutzumachen. Doch fand er schließlich den Tod, als ihn ein Wurfspeer traf. Nach seinem Tod wurde die Standarte der Heruler und Bataver geraubt. Unter Hohnlachen und Freudensprüngen hoben die Barbaren sie immer wieder hoch, um sie zu zeigen, und erst nach schweren Kämpfen wurde sie zurückgewonnen. Die Nachricht von dieser Schlappe hatte größte Niedergeschlagenheit zur Folge.

Die Erwähnung eines Militärs mit dem Titel *comes per utramque Germaniam* durch Ammianus Marcellinus liefert mit dem Beginn des Jahres 366 n. Chr. einen sicheren terminus post quem für die Einrichtung des Amtes eines

[51] Amm. Marc. 27,1,2–6; s. Gutmann 17; Lorenz 78.
[52] Amm. Marc. 27,1,2–2,1 (Übersetzung nach Otto Veh); vgl. Bernhard, Geschichte 147.

Dux Mogontiacensis.[53] Der damalige Amtsinhaber Charietto war nun aber kein Unbekannter. Von vermutlich fränkischer Herkunft, lebte er in Trier, als sich durch den Truppenabzug unter Magnentius die Germaneneinfälle häuften. Ob Charietto schon zu diesem Zeitpunkt in römische Dienste trat und erst nach dem Untergang des Magnentius auf eigene Rechnung arbeitete, ist unklar. Jedenfalls galt er 355 n. Chr. als erfolgreicher Anführer einer Guerilla-Truppe, der die Franken in Angst und Schrecken versetzte.[54] Charietto wurde dann um 355 von Julian samt seinen Leuten für Kommandounternehmen angeheuert, hatte aber noch 358 wohl keine offizielle Position inne.[55] Er findet dann erst wieder Erwähnung in Zusammenhang mit den Ereignissen um das Eintreffen des neuen Herrschers Valentinian I. in Gallien.

Ammians Erzählung vom Gefecht kreist um die Leistungen bzw. um die Persönlichkeiten der Kommandanten Charietto und Severianus und ihrem Verhalten in einer Krisensituation. Der Anlaß und der Rahmen der persönlichen Krisis der Offiziere bildet der Zustand der gallischen Grenzprovinzen beim Eintreffen Valentinians. Noch ist der Kaiser nicht in Gallien eingetroffen, da zeitigen seine unbedachten Handlungen schon ernste Folgen. Auch der neue Heermeister Dagalaifus kann nichts ausrichten, agiert gewissermaßen im leeren Raum. Die Folgen des Versagens der gallischen Heeresleitung – der Tod des Severianus wird schon durch seine Beschrei-

53 So schon R. Grosse, Römische Militärgeschichte von Gallienus bis zum Beginn der byzantinischen Themenverfassung, Berlin 1920, 169; Alföldi, Untergang II 78.

54 Zu Charietto: PLRE I Charietto 1; O. Seeck, Charietto 1, RE III 2 (1899), 2139; O. Seeck, Comites 36 (= Comes Germaniarum), RE IV 1 (1900), 654; K. Düwel, Charietto, RGA 4 (1981), 371; Hoffmann 372; Fränkische Herkunft: M. Waas, Germanen im römischen Dienst, Bonn 1971, 80–81; C. Pezzin, Cariettone. Un brigante durante l'impero romano, Verona 1992; Geuenich 55. 155; anders H. Elton, Warfare in Roman Europe, AD 350–425, Oxford 1996, 274 „probably Roman"; Aufenthalt in Trier: Zosimus 3,7,1; Zeitpunkt und Funktion: Zosimus 3,7,2 (Übersetzung nach Otto Veh): „Das spielte zu jener Zeit, da Julianus das Amt des Caesars noch nicht innehatte. Nun gedachte der Barbar, den Städtern zu helfen, doch da er nicht die nötige Vollmacht hatte – kein Gesetz erlaubte ihm nämlich ein solches Tun –, so wartete er zunächst allein, im dichtesten Waldgestrüpp verborgen, die Überfälle der Barbaren ab …"; zu Chariettos Ruf, s. Suda A 2395; Eunapius fr. 4 (= Excerpta de sententiis 10, Blockley); vgl. Fr. Paschoud, Zosime. Histoire nouvelle II 1, Paris 1979, 78–79; R. C. Blockley, The Fragmentary Classicising Historians of the Later Roman Empire II, Liverpool 1983, 131–132; Fr. Paschoud, Les Saliens, Charietto, Eunape et Zosime: A propos des fragments 10 et 11 Müller de l'ouvrage historique d'Eunape, in: J.-M. Carrié – R. Lizzi Testa (Hrsg.), Humana sapit. Etudes d'antiquité tardive offertes à Lellia Cracco Ruggini, Turnhout 2002, 427–431; K.-W. Welwei – M. Meier, Charietto – ein germanischer Krieger des 4. Jhs. n. Chr., Gymnasium 110, 2003, 41–56.

55 Amm. Marc. 17,10,5; vgl. Zosimus 3,7,4–5: „Der Caesar ließ sich die Schwierigkeit, mit den Feinden fertig zu werden, durch den Kopf gehen und fand sich in die Notlage versetzt, die Räuber nicht bloß mit Hilfe seines Heeres, sondern auch einer Räuberbande zu bekämpfen. So nahm er denn Charietto samt seinen Kumpanen in Dienst."

bung als alt und krank angekündigt – müssen im Anschluß die regionalen
Befehlshaber auf sich nehmen.[56]

Der Hauptteil des Textes handelt vom Gefecht und bringt – vergleichbar
der Schilderung der Schlacht bei Straßburg – die üblichen erzählerischen
Topoi Ammians vom wilden Ansturm der Barbaren und wankenden
Schlachtreihen der Römer. Es gibt nur wenige Einzelheiten, die darüber
hinausgehen: die beiden Comites fallen durch Wurfspeere, das Feldzeichen
der Batavi und Heruli wird erbeutet. Es wird weder gesagt, wo die Alaman-
nen den Rhein überschritten, noch, wo das Gefecht überhaupt stattfand.
Daß es in der Nähe von Chalon-sur-Saone gewesen sein soll wie in der For-
schung behauptet[57], ist nicht erwiesen. Der Standort, aus dem Severianus
mit den Divitenses und Tungrecani aufbrach, war zugleich das Winterquar-
tier dieser Einheiten und lag in der Provinz Lugdunensis prima. Wenn die
Alamannen nun aus dem Osten über den Rhein kamen, hätten sie also be-
reits die Grenzprovinz Sequania durchquert gehabt, um reichlich unvor-
sichtig ausgerechnet bei Chalon-sur-Saone in Reichweite zweier römischer
Regimenter einen Fluß zu überschreiten. So dürfte Charietto seinen Kolle-
gen Severianus eher weiter im Norden der Provinz getroffen haben, denn
als Inhaber der Comitiva per utramque Germaniam kann sein Hauptquar-
tier nur in einer der beiden germanischen Provinzen oder an einem mög-
lichst verkehrsgünstigen Punkt unmittelbar dahinter vermutet werden. Da-
für in Frage kämen etwa Metz oder Trier in der Belgica prima. Beide Städte
weisen eine gute Infrastruktur auf und bildeten auch die Ausgangspunkte
für Feldzüge Julians und Valentinians.

Das Amt des Charietto war wohl als eine Art Provisorium gedacht, als
Ersatz für die seit 10 Jahren ausgefallene Grenzverteidigung durch Limita-
nei, denn die Erzählung des Ammian über den Tod des Comes beider Ger-
manien ist die einzige Nachricht, die wir darüber besitzen. Eingerichtet
wurde das Kommando sicherlich noch durch Julian kurz bevor er in den
Osten gegen Constantius II. zog, möglicherweise während seines Aufent-
haltes in Augst im Frühjahr 361. Dort wurden eine ganze Reihe von Anhän-
gern Julians befördert.[58] Der neue Kaiser dürfte der Meinung gewesen sein,

[56] Zu Severianus: PLRE I Severianus 4. Er ist nicht identisch mit dem gleichnamigen Dux, an
den Valentinian seinen Erlaß Cod. Theod. 5,7,1 vom 14. Juli 366 richtet; vgl. PLRE I Se-
verianus 5; anders Gutmann 20.
[57] So etwa Hoffmann 87. 120; Gutmann 17.
[58] Ammian 21,8,1–2. Leider berichtet Ammian nur von den Beförderungen in die höchsten
Ämter, darunter war auch die des Iovinus zum Magister militum für Gallien, s. Amm.
Marc. 25,8,11; 26,5,2; vgl. A. Demandt, Magister militum, RE Suppl. 12 (1970), 553–790
hier 583; J. Szidat, Historischer Kommentar zu Ammianus Marcellinus Buch XX–XXI,
Teil III: Die Konfrontation, Stuttgart 1996, 73–75.

der charismatische Charietto könnte am ehesten die Zustände am Rhein stabil halten, auch wenn er ihm nur wenige Einheiten zurücklassen konnte. Falls die Stärke von 13 000 Mann über die Julian bei Straßburg 357 verfügte einen halbwegs korrekten Eindruck von der Größe seiner Armee vermittelt, muß ihn die Abgabe jeder einzelnen Truppe geschmerzt haben. Charietto würde improvisieren müssen, wie er es schon als Guerillaführer getan hatte. Wieviele Einheiten ihm unterstanden, kann nicht gesagt werden, aber mehr als ein halbes Dutzend dürften es kaum gewesen sein. Von diesen konnten im entscheidenden Moment 366 nur die ihm persönlich unterstellten Auxilia palatina der Batavi und Heruli mobilisiert werden, die eine „Doppeltruppe" bildeten. Ein wesentliches Merkmal der taktischen Gliederung des spätrömischen Heeres war das Prinzip der sogenannten „Doppeltruppe", das sich in dem stets gemeinsamen Einsatz zweier zusammengehöriger und oft auch gleichzeitig aufgestellter Truppenkörper äußerte. Wie sehr diese Praxis ihren auch organisatorischen Niederschlag gefunden hat, ist durch den Kampf der Doppeltruppe unter einem gemeinsamen Feldzeichen belegt. Die Batavi-Heruli gehörten zu den Elite-Einheiten des spätrömischen Bewegungsheeres. 360 schickte Julian den Heermeister Lupicinus mit den eben genannten Auxilien und zwei weiteren Legionen nach Britannien, um die Picten und Scotten zu bekämpfen.[59] 368 wurde der Magister equitum Theodosius d. Ä. beauftragt, wiederum auf die gefährdete Insel überzusetzen, und nahm dabei erneut die Batavi-Heruli und die Iovii-Victores mit.[60] Wenn sich demnach Charietto mit einem weiteren Kommandeur einer Doppeltrupe zusammenschloß, verfügte er über die gleiche Truppenzahl wie die genannten Heermeister. Für Notfälle und Krisensituationen scheint damals ein Verband zwischen etwa 3200 und 4000 Mann als ideale Größe angesehen worden zu sein. Mehr Soldaten konnten im Winter ohne größeren Aufwand wohl auch kaum auf längere Sicht außerhalb ihrer Standquartiere verpflegt und damit auf einem Punkt konzentriert werden.

[59] Amm. Marc. 20,1,2–3; s. Alföldi, Untergang II 72: „Untersuchungen über die Einzelgliederung des spätrömischen Heeres müssen davon ausgehen, daß das Heer des 4. Jh. nicht aus einzelnen Regimentern, sondern aus Truppen-Paaren besteht, welche ... operative Einheiten bildeten und schon an ihrer gleichartigen Namenbildung zu erkennen sind. Das Prinzip der Doppeltruppe ... entstanden aus dem historisch entwickelten Legionenpaar der Grenzprovinzen, bildet den Schlüssel zum Verständnis von der Bildung und Weiterentwicklung des gesamten römischen Heeres der nachdiokletianischen Zeit", s. auch E. Ritterling, Legio, RE XII 2 (1925), 1329–1829 hier 1350; Hoffmann 11. 372–373; Szidat I 138–139; R. Scharf, Germaniciani und Secundani – ein spätrömisches Truppenpaar, Tyche 7, 1992, 197–202.

[60] Amm. Marc. 27,8,6–7; s. auch Coello 25: Expeditionskorps nach Britannien 367: 4 Einheiten mit 3000 Mann.

Daß jeweils ein Comes an der Spitze einer Doppeltruppe stand, könnte daher als eine Regel angesehen werden. Bestätigt wird dieser erste Eindruck durch eine weitere Erzählung Ammians[61]:

> Während sich dies zutrug und der Frühling schon nahte, erschütterte ihn eine unerwartete Kunde und versetzte ihn in Trauer und Schmerz: Wie man ihm nämlich berichtete, waren die Alamannen vom Gau des Vadomarius, von wo man sich nach Abschluß des Vertrages keiner Gefahr mehr versah, aufgebrochen, verwüsteten die an Rätien angrenzenden Gebiete und ließen mit ihren weitverstreut umherziehenden Räuberbanden nichts unversucht. Das Übersehen solcher Verbrechen hieß neuen Anlaß zu Kriegen liefern.
> Daher entsandte Julian einen Comes Libino samt den Celtes und Petulantes, die mit ihm die Winterquartiere teilten, und beauftragte ihn, die Dinge nach den Erfordernissen der Vernunft wieder zu ordnen. Rasch erreichte dieser die Stadt Sanctio, wo ihn die Barbaren schon von ferne beobachtet und in Erwartung von Kämpfen sich in den Tälern versteckt hatten. Trotz ihrer zahlenmäßigen Unterlegenheit fühlten die Soldaten ein lebhaftes Verlangen, sich mit dem Gegner zu messen. Libino richtete noch aufmunternde Worte an die Seinen und ließ sich dann mit den Germanen in ein Gefecht ein, unbesonnenerweise, so daß er gleich zu Beginn als allererster den Tod fand. Sein Fall hob das Selbstvertrauen der Barbaren, während die Römer ihrerseits brennend nach Rache für ihren Führer verlangten. Darüber kam es zu einem erbitterten Kampf: Die Unseren wurden durch die feindliche Übermacht bedrängt und schließlich zersprengt, doch wurden nur wenige getötet oder verwundet.

Dieser Bericht sieht aus wie eine Parallel-Erzählung zum Tod des Charietto bzw. des Severianus. Wieder hat man es mit einem frühen Tod eines Kommandeurs zu tun, der offensichtlich an der Spitze seiner Leute angriff. Schon zuvor wurde die Frage nach der Funktion eines Comes gestellt und mit dem Kommando über eine Doppeltruppe des Bewegungsheeres beantwortet. Es fällt jedoch auf, daß bei Ammian nur dann Comites an der Spitze von Truppenpaaren erscheinen, wenn sie ein selbständiges Kommando über diese Einheiten besitzen. Es wird über keine Comites berichtet, wenn es sich um größere Truppenkonzentrationen, etwa Armeen unter dem Befehl von Heermeistern oder Herrschern, handelt. Dort ist regelmäßig von Tribunen der einzelnen Regimenter die Rede, so etwa im Text über die Schlacht bei Straßburg 357. Man kann daraus schließen, daß Comites (rei militaris) nur dann ernannt werden, wenn sie einen Auftrag selbständig und mit mehr als einer Einheit durchführen sollen. Ob sie als Chefs einer Doppeltruppe dann nur diensttuende Comites sind, d. h. diesen höhe-

[61] Amm. Marc. 21,3,1–3; vgl. 21,3,7–8; zum militärischen Sprachgebrauch Ammians, s. A. Müller, Militaria aus Ammianus, Philologus 64, 1905, 572–632 hier 574; M. Colombo, Alcune questioni ammianee, Romanobarbarica 16, 1999, 23–76 hier 47–49.

ren Rang nur während der Dauer ihres Auftrags tragen, kann nicht gesagt werden.[62]

Diese Bildung von zwei Doppeltruppen zu „Brigaden" als eigenständig operierenden Einheiten ist daher wohl eine ständige Einrichtung und wird – im Gegensatz zu der Ernennung von Comites rei militaris zu ihren Kommandeuren – nicht ad hoc entschieden.[63] Libino war zuvor sicher Offizier, wahrscheinlich Tribun in der Armee Julians. Ob er schon vor seinem Auftrag zur Bekämpfung der eingefallenen Alamannen einen der beiden Truppen befehligte, kann ebenfalls nicht eindeutig geklärt werden, da es neben den regulären Stelleninhabern, also den effektiven Regimentskommandeuren auch überzählige Tribunen gab, sogenannte *tribuni vacantes*. Ohnehin fällt bei den Schilderungen Ammians auf, daß er dort, wo er Comites als Befehlshaber nennt, keine Tribunen erwähnt. Nach dem Tod des Charietto, des Severianus und des Libino müßten wenigstens jeweils die Chefs des zweiten Regiments am Leben geblieben sein und die Vernichtung der Einheiten abgewendet haben. Daß dies der Fall gewesen sein muß, kann ja am Überleben der Truppen und an ihrer auch nach den Niederlagen hohen Wertschätzung abgelesen werden. Ammian beschränkt sich demnach auf eine Personalisierung von Sachverhalten und blendet dadurch organisatorische Fragen weitgehend aus.

Von den reinen Brigade-Comites abzuheben ist das Amt des Charietto. Er stand zwar ebenfalls im Rang eines Comes rei militaris, hatte aber ein ihm zugewiesenes Territorium auf Dauer zu verteidigen. Sein Kommando wurde sicherlich in Nachahmung ähnlicher regionaler Militär-Comitiven für Africa oder auch für Thrakien geschaffen, die seit den 40er Jahren des 4. Jahrhunderts existierten. Durch die Existenz seines Amtes darf es wohl als ausgeschlossen gelten, daß neben ihm in der jeweiligen germanischen Provinz noch Duces der Grenzverteidigung existierten bzw. durch Valentinian um 364 neu eingesetzt worden wären.[64] Von einer direkt am Rhein entlang bestehenden Verteidigungsorganisation ist nirgends die Rede. Hugh Elton geht dagegen von einer damaligen Hierarchie in der militärischen

[62] Anders Elton 91: „Many infantry and cavalry regiments operated in pairs, forming a brigade under the command of a comes."; ähnlich Richardot 81–83; vgl. P. Wackwitz, Gab es ein Burgunderreich in Worms?, Worms 1964, 58; II p. 62–63 Anm. 363; Szidat II 92.

[63] So etwa bei Stilichos Entscheidung im Juni 408, anstelle des Kaisers Honorius mit vier Numeri nach Konstantinopel zu gehen, s. Sozomenus 9,4,5–6.

[64] Siehe O. Seeck, Comites 77 (= Comes rei militaris), RE IV 1 (1900), 662–664; Hoffmann, Gallienarmee 8; A. D. Lee, The Army, in: Av. Cameron – P. Garnsey (Hrsg.), The Cambridge Ancient History XIII: The Late Empire, A. D. 337–425, Cambridge 1998, 213–237 hier 215–216.

Verteidigung Galliens aus, für die er gerade in Chariettos Kommando einen Beleg sehen möchte[65]:

> A second means of easing difficulties was to give local commanders considerable autonomy to deal with problems. The regional field army would only be called in if the local dux or comes could not deal with a problem himself, and the praesental field army would only be needed if the regional commander could not control the situation. This is difficult to prove since attacks successfully repelled by limitanei were rarely recorded – evidence may only survive where the system broke down. Part of the process can be seen in 366, when Charietto, comes per utramque Germaniam, was defeated by raiding Alamanni (who had presumably already defeated the limitanei), a larger force under Iovinus magister equitum was sent against them from the praesental armies.

Problematisch ist hierbei schon die Verteilung der Begriffe „local" und „regional" oder „lokaler Dux" bzw. „lokaler Comes". Für Elton bedeutet lokal die Ebene der Verteidigung vor Ort, die in die Kompetenz der Limitanei und ihrer Befehlshaber, der Duces, gehört. Die Duces sind normalerweise für die Sicherheit von einer oder zwei Provinzen zuständig, so etwa der Dux Belgicae secundae oder der Dux Pannoniae primae et Norici ripensis. Letztgenanntes Kommando umfasst einen ähnlich großen Bereich wie das germanische des Charietto, das von Elton aber als ein regionales gesehen wird. Der Grund für diese Einordnung ist aber nur in der Tatsache zu sehen, daß Charietto Bewegungstruppen befehligt und damit zur „field army" gerechnet wird. Damit geht Elton von einem statischen Bild militärischer Hierarchie aus. Doch gerade in den 50er und 60er Jahren des 4. Jahrhunderts waren die sicherheitspolitischen Verhältnisse in Gallien ständig im Fluß, wie gerade das Kommando des Charietto zeigt: Die Kontrolle der Rheingrenze mit wenigen, aus Versorgungsgründen relativ weit im Hinterland stationierten Truppen der Feldarmee. Charietto ist ein regional bzw. provinzial operierender Kommandeur wie entsprechende Provinzialduces, der sich im Notfall mit einem „lokalen", in Chalon-sur-Saone sitzenden Comes wie Severianus zusammentat.

Nach der Niederlage der beiden Comites wurde zunächst der Heermeister Dagalaif mit der Bekämpfung der Alamannen beauftragt, der mit Teilen der Praesentalarmee, zu der ja auch Severianus gehört hatte, in den nächsten Wochen offenbar wenig erfolgreich den Germanen nachspürte und bereits im Frühjahr vom Heermeister Iovinus abgelöst wird.[66] Diese Truppen-

[65] Elton 179; ähnlich Nicasie 182; vgl. J.-M. Carrié – S. Janniard, L'armée romaine tardive dans quelques travaux récents 1: L'institution militaire et les modes de combat, AnTard 8, 2000, 321–341.

[66] Siehe Amm. Marc. 27,2,1–10; vgl. Demandt, Magister 589; G. A. Crump, Ammianus Marcellinus as a Military Historian, Wiesbaden 1975, 61; vgl. Lorenz 80–84. Nach Gutmann

bewegungen finden nun nicht mehr auf einer provinzialen Ebene statt, sondern umfassen Teile einer Diözese, genauer gesagt, den östlichen Teil der Diözese Gallia. Es handelt sich demnach um einen regional begrenzten Konflikt. Daß hier von teilweise praesentalen Heermeistern eingegriffen wird, liegt einfach daran, daß zu diesem Zeitpunkt nun einmal der Kaiser des Westens in Paris residiert. Von einer institutionalisierten Verteidigungshierarchie wie Elton sie annimmt, kann im Jahre 366 jedenfalls noch keine Rede sein und eine „reguläre Rheingrenze" war damit nicht zu sichern. Ein in Reims erlassenes Gesetz vom 29. Januar 367 macht deutlich, daß während der vergangenen Monate tatsächlich noch keine reguläre Kommandostruktur entlang des Rheins aufgebaut werden konnte[67]:

> Dieselben Augusti an Iovinus, Magister equitum. Sowohl die Duces als auch die Comites und jene, welchen der Schutz des Rheins übertragen wurde, soll Euer Rechtschaffenheit unverzüglich anweisen, daß die Soldaten weder Kleinkönigen noch ihren Gesandten Packtiere zur Verfügung stellen. Denn sie müssen mit ihren eigenen Tieren dahin kommen, von wo die Staatspost sie übernimmt. Trotzdem soll Euer Autorität anordnen, daß mit der erforderlichen Genauigkeit dafür Sorge getragen wird, daß es ihren Tieren nicht an Futter fehlen soll, an welcher mansio sie auch immer Halt machen. Erlassen zu Reims am 4. Tag vor den Kalenden des Februar unter den Konsuln Lupicinus und Iovinus.

Da sowohl die Comites und Duces auf der einen Seite, als auch jene, die das Rheinufer überwachen auf der anderen Seite, angesprochen werden, kann daraus geschlossen werden, daß es sich um zwei unterschiedliche Gruppen von Offizieren handelt. Indem die Kaiser den Heermeister Iovinus mit der Durchsetzung ihres Erlasses beauftragen, ist der Westen des Reiches und im besonderen wohl die gallische Präfektur mit ihren Diözesen Britannia, Gallia, Septem provinciae und Hispania als Raum betroffen. Zwar legt die Erwähnung des Rheinufers und von regales eine intendierte Einschränkung auf die Regionen entlang des Rheins nahe, doch gibt es innerhalb der gallischen Präfektur Gebiete, die ebenfalls Kleinkönige (*regales*) aufweisen, wie etwa die Berberstämme an der mauretanischen Grenze oder piktische bzw. scottische Stammesführer im Norden Britanniens. Für diese

20–21 waren mit dem Reskript Valentinians, Cod. Theod. 5,7,1, an den Dux Severianus vom 14. Juni 366 die Kämpfe beendet, da es sich bereits mit der Frage der Rückkehr von römischen Gefangenen beschäftigt.

[67] Cod. Theod. 7,1,9: *Idem AA. ad Iovinum magistrum equitum. Tam duces quam etiam comites et quibus Rheni est mandata custodia sinceritas tua protinus admonebit, ut neque regalibus neque legatis sua milites iumenta subpeditent. Etenim cum propriis animalibus eo usque veniendum est, ubi obsequium cursuale succedit. Sane sollicitudinem conpetentem auctoritas tua iubebit adhiberi, ut eorum pecoribus, ubi conlocaverint mansionem, alimenta non desint. Dat. IIII Kal. Feb. Remis Lupicino et Iovino Conss;* s. Nesselhauf 59 Anm. 1; Demandt, Magister 596.

Regionen sind allerdings sowohl Duces wie auch Comites zuständig wie der
Dux Britanniarum oder der Comes Tingitaniae.[68] Nur am Rhein muß mit
einem zeitweiligen Fehlen einer Dukatsorganisation gerechnet werden. Wer
daraufhin im Gesetz von 366 angesprochen wird, ist unklar. Denkbar wäre,
daß Regiments- oder „Brigade"-Kommandeure des Bewegungsheeres für
die Grenzwache zuständig sein sollten, die mit ihren Truppen in relativer
Nähe zum Rhein in Quartier lagen. Eine politische Krise in Britannien und
die schwere Erkrankung Valentinians hinderten die römische Seite im lau-
fenden Jahr an einer eigenen Aktion.

 368 gelingt es dann Rando, dem Angehörigen einer alamannischen, viel-
leicht der bukinobantischen, Königssippe, die Stadt Mainz mitten im Auf-
marsch der Römer gegen eine andere, rechtsrheinisch gelegene alamanni-
sche Region zu überfallen[69]:

> Etwa zur nämlichen Zeit war Valentinian mit aller Vorsicht, wie er selbst meinte,
> zu einem Kriegszug ausgerückt, als sich ein alamannischer Königssproß namens
> Rando nach einem lange vorbereiteten Plan heimlich mit einer leichtbewaff-
> neten Räuberschar in das von Truppen entblößte Mogontiacum einschlich.
> Zufällig kam er mitten in die Feier eines Jahresfestes, welches die christliche Ge-
> meinde beging, und konnte so ohne jede Schwierigkeit und ohne auf Verteidi-
> gung zu treffen, Männer und Frauen jeglichen Standes sowie beträchtlichen
> Hausrat hinwegführen.

Ein solcher Überfall kam als Ereignis eigentlich keineswegs überraschend.
Seit der Zurückdrängung der alamannischen Invasoren aus den römischen
Gebieten links des Rheins durch Julian waren in die zuvor mehr oder weni-
ger verlassenen Städte und Dörfer am Rhein wenigstens zum Teil ihre Be-
wohner zurückgekehrt. Dabei wurden die Städter keineswegs immer durch
römisches Militär geschützt. Nur dort, wo in den Städten staatliche Maga-
zine für den Nachschub angelegt wurde, ist für die Zeit Julians mit der An-

[68] Zum Comes Tingitaniae, s. O. Seeck, Comites 100 (= Comes Tingitaniae), RE IV 1 (1900),
 679.
[69] Amm. Marc. 27,10,1–2: *Sub idem fere tempus Valeniniano ad expeditionem caute, ut rebatur ipse,*
 profecto Alamannus regalis, Rando nomine, diu praestruens, quod cogitabat, Mogontiacum praesi-
 diis vacuam cum expeditis ad latrocinandum latenter irrepsit. et quoniam casu Christiani ritus in-
 venit celebrari sollemnitatum impraepedite cuiusce modi fortunae virile et muliebre secus cum supel-
 lectili non parva indefensum abduxit; zu Rando: PLRE I Rando; O. Seeck, Rando, RE I A 1
 (1914), 228; Geuenich 57; Lorenz 97–98; Bellen 116; vgl. Crump 110 und 120, der sich in
 Verkennung der tatsächlichen Situation von der Fähigkeit der Alamannen überrascht
 zeigt, nach 3 Jahren römischer Abwehrmaßnahmen immer noch zuschlagen zu können.
 Ein ähnlicher Vorfall ereignete sich 449 in Spanien, als eine in römischen Diensten ste-
 hende Garnison von Foederati ebenfalls während des Gottesdienstes von Sueben in der
 Kirche niedergemacht wurde, Hydatius, chron. 141–142; s. dazu R. Scharf, Foederati. Von
 der völkerrechtlichen Kategorie zur byzantinischen Truppengattung, Wien 2001, 34.

wesenheit von einigen Mannschaften zu rechnen. Für die ersten Jahre Valentinians, von 364 bis 368, sind hingegen keine Garnisonen am Rheinabschnitt der Germania prima bekannt.[70]

4. Der Wiederaufbau

Im Jahr 369 begann die Reorganisation der Rheingrenze. Der Rhein mit seinen Übergängen, der in römischer Zeit gerade an seinem mittleren Abschnitt oberhalb von Bingen öfters seinen Lauf änderte und daher mit seinen flachen Nebenläufen keine natürliche Grenze bilden konnte, mußte aufgrund der bisherigen Erfahrungen auf beiden Ufern besser überwacht werden. Die Tatsache, daß man die am Rhein gelegenen spätantiken Befestigungen mit ihren Längsseiten dem Fluß zugewandt und z. T. unter Vernachlässigung topographischer Vorteile bis hart an das Flußufer heranschob, zeigt, daß dabei der Fluß selbst als zu schützender Verkehrsweg im Mittelpunkt der Überlegungen gestanden haben muß.[71] Die Bauarbeiten an den neu zu errichtenden Festungen wurden vom Kaiser persönlich überwacht. Am 17. Mai 369 befindet sich Valentinian in Koblenz, am 4. Juni in Wiesbaden, am 19. Juni in Altrip und am 30. August weilt er bereits in Breisach.[72]

[70] Die Hypothesen von J. Dolata, Die spätantike Heeresziegelei von Worms. Ein Beitrag zur Geschichte der legio XXII Primigenia aufgrund ihrer Ziegelstempel, Der Wormsgau 20, 2001, 43–77 hier 46, daß in Mainz immer noch eine „Kerntruppe" der 22. Legion in Garnison gelegen habe, die dann von Valentinian 368 für seinen Feldzug abgezogen worden sei, finden keinerlei Basis in den von ihm angegebenen Quellenstellen Ammians. Ohne auf Dolata Bezug zu nehmen, äußert sich Oldenstein, Mogontiacum 151 ganz ähnlich: „Im Jahr 368, wahrscheinlich zum Osterfest, konnte M. von einem Alamannenfürsten namens Rando geplündert werden, da sich nahezu die gesamte Garnison auf einem Feldzug befand."; vergleichbar auch L. Schumacher, Mogontiacum. Garnison und Zivilsiedlung im Rahmen der Reichsgeschichte, in: M. J. Klein (Hrsg.), Die Römer und ihr Erbe, Mainz 2003, 1–28 hier 20.

[71] So S. von Schnurbein – H.-J. Köhler, Der neue Plan des valentinianischen Kastells Alta Ripa, RGK-Ber. 70, 1989, 508–526 hier 525; Southern-Dixon 142–145; vgl. Crump 114–127; Gutmann 22; Whittaker 165; H. Castritius, Das Ende der Antike in den Grenzgebieten am Oberrhein und an der oberen Donau, Archiv für Hessische Geschichte und Altertumskunde 37, 1979, 9–32 hier 20–21.

[72] Cod. Theod. 8,7,10; 10,19,6; 11,31,4; 6,35,8. Das Hauptkastell von Alta ripa wurde um 369 n. Chr. erbaut und bietet damit einen terminus post quem für die geborgenen archäologischen Funde, s. H. Bernhard, Die spätrömischen Burgi von Bad Dürkheim-Ungstein und Eisenberg, Saalburg-Jahrbuch 37, 1981, 23–85 hier 33 Anm. 4: Dendrodaten aus einer Altriper Brunnenverschalung weisen auf ein Fälldatum der Hölzer in den Jahren zwischen 363 und 366n; s. dazu auch Schnurbein-Köhler 521. Auf gleichzeitige Baumaßnahmen an der Meuse weisen ebenfalls Dendrodaten von 368/369 n. Chr. hin, s. B. Goudswaerd, A Late Roman Bridge in the Meuse at Cuijk, ArchKorr 25, 1995, 233–238; vgl. auch Schumacher 21; Bellen 117.

Ammianus Marcellinus schreibt dagegen zum Bauprogramm des Valentinian nur einen kurzen, zusammenfassenden Bericht[73]:

> Valentinian gab sich indessen mit weitreichenden, vorteilhaften Plänen ab. Vom Anfang Rätiens bis zum Kanal ließ er den ganzen Lauf des Rheins mit großen Dämmen befestigen und auf der Höhe Lager und Kastelle sowie über die gesamte Länge Galliens hin an passenden und geeigneten Plätzen dichte Reihen von Türmen errichten. Auch auf der anderen Flußseite entstanden mancherorts Bauten, wo eben der Strom ans Barbarenland herankommt.

Es gab offensichtlich keinen vorgegebenen Master-Plan Valentinians für den Bau der Festungen im Abschnitt des obergermanischen Dukates, obwohl ähnliche Bauprogramme ja schon an der Donau wenige Jahre zuvor durchgeführt worden waren.[74] Die Städte und Festungen teilen sich in ganz unterschiedliche Typen auf: 1. Völlig neu errichtete Festungen im Hinterland der germanischen Provinz wie Kreuznach, Alzey und Horburg, die wohl für den zumindest zeitweiligen Aufenthalt von comitatensischen Einheiten gedacht waren. Diese weisen ein gewisses architektonisches Schema in ihrer Gestaltung auf, 2. Befestigte Städte im Hinterland der Belgica I wie Metz oder Zabern, deren Mauern vermutlich ebenfalls comitatensische Regimenter beherbergten, 3. Neu erbaute rein militärische Festungen entlang des Rheins wie etwa Altrip, Vicus Iulius und wohl auch Selz, die teilweise auf den planierten Resten von in den 50er Jahren zerstörten Zivilsiedlungen standen, und 4. Zu Festungen ausgebaute Städte wie Andernach, Koblenz, Boppard, Bingen, Speyer und Worms, die möglicherweise erst jetzt eine Ummauerung erhielten, die über ihre kaiserzeitlichen Dimensionen hinausging. Nur die reinen Militärbauten scheinen sich nach einem Schema zu richten. Die anderen Orte weisen – soweit das derzeit archäologisch nachweisbar ist – mehr oder weniger intensive Aus- und Umbauten bzw. Reparaturen in valentinianischer Zeit auf.

Die Berechnungen für den Aufwand, den der Bau eines Kastells wie Pevensey an der Sachsenküste erforderte, ergaben, daß für die Errichtung der Festung von 4 ha Fläche innerhalb eines Jahres etwa 570 Mann erforderlich gewesen wären und dies bei täglichem Einsatz und bei Heranschaffung der

[73] Amm. Marc. 28,2,1; vgl. Zosimus 4,3,5.
[74] Cod. Theod. 15,1,13 vom 19. Juni 364 (?): *Idem AA. Tautomedi duci Daciae ripensis. In limite gravitati tuae commisso praeter eas turres, quas refici oportet, si forte indigeant refectione, turres administrationis tempore quotannis locis opportunis extrue. Quod si huius praecepti auctoritatem neglexeris, finita administratione revocatus in limitem ex propriis facultatibus eam fabricam, quam administrationis tempore adiumentis militum et inpensis debueras fabricare, extruere cogeris*; vgl. R. MacMullen, Soldier and Civilian in the Later Roman Empire, Cambridge/ Mass. 1963, 37–39; Elton 155–157.

Baustoffe durch andere Kräfte.[75] Wenn wir diesen Durchschnittswert auf die Verhältnisse des Mainzer Abschnitts der Rheingrenze anwenden, so benötigte Kaiser Valentinian für seine ehrgeizigen Pläne bei gleichzeitigem Baubeginn an allen in der Notitia verzeichneten Garnisonsorten ca. 6300 Mann und 100 Schiffe zum Materialtransport. Doch zum einen sind die meisten der aus der Notitia Dignitatum bekannten Garnisonsorte wie Andernach, Koblenz, Boppard, Bingen, Mainz, Worms, Speyer und Rheinzabern schon zuvor besiedelte Punkte gewesen und hatten auch danach noch eine zivile Einwohnerschaft, zum anderen entstanden die reinen Festungen zumeist auf oder in der Nähe von aufgelassenen Vici, deren Ruinen man viel leichter und bequemer als an der Sachsenküste zum Bau benutzen konnte. Ein größerer Aufwand als am Litus Saxonicum wurde allerdings durch die Errichtung der Brückenköpfe, der Burgi und Schiffsländen auf der rechten Rheinseite nötig, so daß die Schätzung für Pevensey und die Sachsenküste auch für die Germania I das Richtige treffen könnte. Für die Errichtung der gesamten Anlagen innerhalb einer Saison dürften aber die eigentlichen Limitantruppen, die als neue Besatzungen vorgesehen waren, allein zahlenmäßig nicht ausgereicht haben, zumal sie ja erst seit ganz kurzer Zeit existierten. Bei den ummauerten Städten könnten eventuell rückkehrwillige Bürger mit Hand angelegt haben. Auch ist der Einsatz von Einheiten des Bewegungsheeres nicht auszuschließen, zumal er ja für die Sequania 371 n. Chr. wie auch an der Donau und im Orient nachgewiesen ist. Es ist demnach durchaus möglich, daß die intensivste Arbeitsphase am Mittelrhein in das Jahr 369 n. Chr. fällt.

Für den zusätzlichen Materialtransport ist der Einsatz der Rheinflotte anzunehmen. Über Art und Umfang der spätantiken Rheinflotte ist kaum Klarheit zu gewinnen. Sicher ist nur, daß der Rhein als Verkehrsstraße für

[75] Zu den Berechnungen, s. A. F. Pearson, Building Anderita: Late Roman Coastal Defences and the Construction of the Saxon Shore Fort at Pevensey, Oxford Journal of Archaeology 18, 1999, 95–117 hier 107–111; vgl. auch J. D. Anderson, Roman Military Supply in North-East England, Oxford 1992, 58–70 97; J. R. L. Allen-M. G. Fulford, Fort Building and Military Supply along Britain's Eastern Channel and North Sea Coasts: The Later Second and Third Centuries, Britannia 30, 1999, 163–184; J. R. L. Allen, M. G. Fulford u. A. F. Pearson, Branodunum on the Saxon Shore (North Norfolk): A Local Origin for the Building Material, Britannia 32, 2001, 271–275; J. Delaine, Bricks and Mortar: Exploring the Economics of Building Techniques at Rome and Ostia, in: D. J. Mattingly-J. Salmon (Hrsg.), Economies beyond Agriculture in the Classical World, London 2001, 230–268; A. Pearson, The Construction of the Saxon Shore Forts, Oxford 2003, 27–30. 98–102; Berechnungen zum Bedarf im Germanien der Kaiserzeit: A. Kreuz, Landwirtschaft und ihre ökologischen Grundlagen in den Jahrhunderten um Christi Geburt: Zum Stand der naturwissenschaftlichen Untersuchungen in Hessen, in: Berichte der Kommission für Archäologische Landesforschung in Hessen, Wiesbaden 1995, 59–91; P. Herz, Holz und Holzwirtschaft, in: P. Herz-G. Waldherr (Hrsg.), Landwirtschaft im Imperium Romanum, St. Katharinen 2001, 101–118.

die Versorgung der römischen Grenzverteidigung eine überragende Bedeutung besaß. Nur in Notfällen wurde auf den Transport auf dem Landweg zurückgegriffen. Der Schutz des Wasserwegs und damit der ungehinderte Zustrom etwa von Getreide aus Britannien war die Voraussetzung für die Aufnahme größerer militärischer Operationen. Der Neubau und die Reparatur von Hafenanlagen unter Valentinian macht dies besonders deutlich. Neben der Erhöhung der Transportkapazitäten für die Baumaßnahmen steht die Kontrolle des Flußweges an sich.[76] Für diese Aufgabe stand aber wohl nur eine zahlenmäßig begrenzte Anzahl von schnellen Kriegsschiffen, *naves lusoriae*, bereit. So spricht Ammian im Kontext der Aktionen Julians im Jahre 359 davon, daß man nur 40 Schiffe zur Verfügung gehabt hätte.[77] Fraglich ist zudem, ob Valentinian 10 Jahre später noch auf diese 40 Schiffe zurückgreifen konnte oder die Flußflotte nicht doch von Grund auf neu erbaut werden mußte, weil die entsprechenden Docks und Hafenanlagen zur Pflege und Überwinterung der Schiffe entlang des Flusses einfach nicht mehr oder nicht in genügender Anzahl vorhanden waren. Auf welche und wieviele Stationen sich die Flotte Valentinians verteilte, bleibt unklar.[78]

[76] Zu den Transportschiffen: G. Rupprecht, Die Mainzer Römerschiffe, Mainz 1982; W. Boppert, Caudicarii am Rhein? Überlegungen zur militärischen Versorgung durch die Binnenschiffahrt im 3. Jahrhundert am Rhein, Arch. Korr. 24, 1994, 407–424 hier 414; O. Höckmann, Bemerkungen zur caudicaria/ codicaria, Arch. Korr. 24, 1994, 425–439 hier 435; vgl. H. C. Konen, Classis Germanica, St. Katharinen 2000, 242–243. 390–395. 460–461; H. Konen, Die navis lusoria, in: H. Ferkel u. a., Navis lusoria – Ein Römerschiff in Regensburg, St. Katharinen 2004, 73–80; O. Höckmann, Römische Schiffsverbände auf dem Ober- und Mittelrhein und die Verteidigung der römischen Rheingrenze in der Spätantike, JbRGZM 33, 1986, 369–406 hier 390; O. Höckmann, Late Roman Rhine Vessels from Mainz, The International Journal of Nautical Archeology 22, 1993, 125–135; zu den Bemühungen, die Flußlinie gerade wegen ihrer Transportkapazität zu erhalten, s. R. Rollinger, Eine spätantike Straßenstation auf dem Boden des heutigen Vorarlberg?, Montfort 48, 1996, 187–242 hier 204–205; O. Höckmann, Roman River Patrols and Military Logistics on the Rhine and the Danube, in: A. Norgaard Jorgensen – B. L. Clausen (Hrsg.), Military Aspects of Scandinavian Society in a European Perspective, Kopenhagen 1997, 239–247; vgl. E. Bremer, Die Nutzung des Wasserweges zur Versorgung der römischen Militärlager an der Lippe, Münster 2001, 3–15. 94–98.

[77] Amm. Marc. 18,2,12; vgl. Konen, Classis 356.

[78] Zum Ausbau von Häfen unter Valentinian, s. Bernhard, Geschichte 150; A. Billamboz – W. Tegel, Die dendrologische Datierung des spätrömischen Kriegshafens von Bregenz, Jahrbuch des Vorarlberger Landesmuseums 1995, 23–30; vgl. T. Bechert, Asciburgium und Dispargum. Das Ruhrmündungsgebiet zwischen Spätantike und Frühmittelalter, in: Th. Grünewald – S. Seibel (Hrsg.), Kontinuität und Diskontinuität. Germania inferior am Beginn und am Ende der römischen Herrschaft, Berlin 2003, 1–11 hier 4; zu Kaianlagen etwa in Andernach, s. M. Brückner, Die spätrömischen Grabfunde aus Andernach, Mainz 1999, 132; zur Frage der Überwachbarkeit der verschiedenen Rheinabschnitte durch die Flotte, s. Konen, Classis 9–11. 15. 49. Zur Zeit der Notitia ist aus der Provinz Raetia ein Praefectus numeri barcariorum, Confluentibus sive Brecantia bekannt, ND occ. XXXV 32. Nach Rollinger, Straßenstation 234 Anm. 245 sei mit dem Ort Confluentes sicherlich Koblenz gemeint und der Präfekt würde wohl abwechselnd in Bregenz und Koblenz residie-

Der am weitesten binnenwärts gelegene Punkt rechts des Rheins, den die Römer damals direkt beherrschten, war möglicherweise das hochgelegene, aus der Kaiserzeit stammende Kastell auf dem Feldberg im Taunus. Der dort aufgefundene Ziegel der Portisienses deutet auf seine Neubefestigung in valentinianischer Zeit hin.[79] Sowohl in Wiesbaden-Biebrich, als auch in Mainz-Kastel lag ein kleines Kastell als Brückenkopf von Mainz.[80] Südlich des Mains könnten neben dem Zullestein weitere Burgi und Schiffsländen bei Rüsselsheim, Astheim und Trebur gelegen haben.[81] Auch bei Lopodunum-Ladenburg am Neckar konnte Valentinian auf regelrecht alemannischem Gebiet einen Burgus errichten lassen. Den Bau eines Burgus bei Mannheim-Neckarau als Sicherung der Flußmündung des Neckar, schildert Symmachus in einem Panegyricus.[82] In der Regel waren diese rechtsrheinischen Anlagen in der Nähe von auf dem linken römischen Rheinufer gelegenen Kastellen angesiedelt, die wie Alta ripa als operative Basen für diese Außenposten anzusehen sind. Daß Kaiser Valentinian damit eine zweifache lineare Abwehrkette geplant hätte, ist wohl unzutreffend, denn Verbindun-

ren; vgl. auch D. Ellmers, Die Schiffahrtsverbindungen des römischen Hafens von Bregenz (Brigantium), in: Archäologie im Gebirge, Bregenz 1992, 143–146.

[79] Vgl. D. Baatz, Feldberg im Taunus, in: D. Baatz – F.-R. Herrmann (Hrsg.), Die Römer in Hessen (= RiH), Stuttgart 1982, 266–269; zu den Portisienses-Ziegeln, s. unten.

[80] D. Baatz, Wiesbaden-Biebrich, in: RiH 495 bzw. 369–371.

[81] So F. Kutsch, Neue Funde zu einem valentinianischen Brückenkopf von Mainz, in: Festschrift für August Oxé, Darmstadt 1938, 204–206 hier 206; vgl. Bernhard, Geschichte 152: „Die Strecke zwischen Worms und Mainz erscheint mit rund 75 Stromkilometern viel zu lang, um ungesichert zu sein. Deshalb vermutet man bei Eich und bei Nierstein weitere Flußstationen."

[82] Zum Feldzug: Gutmann 30–31; Lorenz 118–123; zu den Burgi: W. Schleiermacher, Befestigte Schiffsländen Valentinians, Germania 26, 1942, 191–195; H. Gropengießer, Ein spätrömischer burgus bei Mannheim-Neckarau, Badische Fundberichte 13, 1937, 117–118; D. Baatz, Burgus, RGA 4 (1981), 274–276; A. Wieczorek, Zu den spätrömischen Befestigungen des Neckarmündungsgebietes, Mannheimer Geschichtsblätter 2, 1995, 9–90 hier 57–58. 62–63; T. Bechert, Wachturm oder Kornspeicher? Zur Bauweise spätrömischer Burgi, Arch. Korr. 8, 1978, 127–132; Lorenz 123; zu Flörsheim: Bernhard, Geschichte 150: „Ob der bei Flörsheim vermutete rechtsrheinische burgus auch noch in valentinianischer Zeit genutzt wurde, bleibt offen."
Aber auch auf früheren keltischen bzw. alamannischen Höhenbefestigungen wurden römische Stützpunkte angelegt wie etwa auf dem Sponeck oder Breisach, s. R. M. Swoboda, Die spätrömische Befestigung Sponeck am Kaiserstuhl, München 1986, 98. 103. 116; vgl. Bücker, Alamannen 219; G. Fingerlin, Frühe Alamannen im Breisgau, in: Nuber, Archäologie 97–139 hier 100. 107. Ebenso fallen die Burgi von Ungstein und Eisenberg in die valentinianische Zeit. Sie stehen wie die Kastelle Kreuznach und Alzey im Hinterland inmitten der planierten Ruinen der alten Vici, s. Bernhard, Burgi 33. 52, Planierung: 76–77; H. Bernhard, Eisenberg, in: RiRP 358–362; H. Bernhard, Die Merowingerzeit in der Pfalz – Bemerkungen zum Übergang der Spätantike zum frühen Mittelalter und zum Stand der Forschung, MHVP 95, 1997, 7–106 hier 98: „Die sicher viel häufiger vorhandenen Burgi im Hinterland hatten wohl auch Aufgaben als Speicher für die Güter, die durch die annona militaris zentral gelagert wurden."

gen – zwischen den Kastellen als einzelnen Kettengliedern der zweiten
Linie im Hinterland oder zwischen den Burgi rechts des Rheins – sind nicht
zu entdecken, vielmehr wurde einerseits wohl die Zahl der „Abfangpunkte"
für Invasoren vergrößert, andererseits die Möglichkeiten zur Flußüberwa-
chung und für Landeoperationen im Rechtsrheinischen vermehrt, was auf
einer Karte großen Maßstabs zu einer Vorstellung von Verteidigungslinien
verführt.[83] So schreibt Jürgen Oldenstein:

> Die valentinianische Linie bestand aus vier Elementen, deren Zusammenspiel
> für eine effektive Verteidigung unumgänglich war. Auf der rechten Rheinseite
> wurden Schiffsländen … angelegt, die Kundschaftern als Unterkunft dienten.
> Diese Kundschafter hatten ein breites Glacis aufzuklären und größere Feindbe-
> wegungen Richtung Grenze zurückzumelden. Empfänger einer solchen Mel-
> dung waren in erster Linie comitatensische Eliteeinheiten, die, da sie nicht fest
> stationiert waren, eine Weile benötigten, um im bedrohten Abschnitt aufzumar-
> schieren. Rheinflotte und Limitaneinheiten hatten sich bereitzuhalten, um den
> ersten Angriff zurückzuschlagen und dann zusammen mit den Comitatensen
> ein Eindringen des germanischen Gegners endgültig zu verhindern. Diese Taktik
> scheint ganz gut funktioniert zu haben, hören wir doch zwischen den Jahren 370
> und 400 n. Chr. nichts über nachhaltige Einfälle im Rheingebiet."[84]

Doch auch in valentinianischer Zeit ist innerhalb der germanischen Provin-
zen nichts von einem in die Tiefe gestaffelten Verteidigungssystem zu er-
kennen. Es gibt keine einzige Quelle, die von einer Zusammenarbeit zwi-
schen Limitanverbänden und Einheiten des Bewegungsheeres berichten
würde. Von den am Flußufer selbst stationierten Truppen des Dux existie-
ren auch keinerlei Berichte, die über eine aktive Abwehr von Invasoren
durch diese Verbände zeugen.[85]

Die Mannschaften für die neuen Limitanverbände des Dukats wurden –
soweit sich das aus den Angaben der Notitia Dignitatum erschließen läßt –
ausschließlich infanteristischen Einheiten, den Legiones palatinae bzw. co-
mitatenses und den Auxilia palatina des westlichen Bewegungsheeres ent-
nommen, und zwar jenen, die zum Zeitpunkt der Reorganisation des
Grenzschutzes in Gallien lagen. Grenztruppen aus anderen Teilen Galliens
oder gar aus anderen Diözesen hat man zu dieser Zeit nicht an den Rhein
verlegt.[86] Doch nur wenige der Einheiten, von denen wiederum bekannt ist,

83 Linien-These etwa bei Schallmayer, Lande 56.
84 Oldenstein, Jahrzehnte 111; J. Oldenstein, Spätrömische Militäranlagen im Rheingebiet,
 in: M. Matheus (Hrsg.), Stadt und Wehrbau im Mittelrheingebiet, Stuttgart 2003, 1–20;
 vgl. Bernhard, Geschichte 150; Lorenz 128–131.
85 So auch J. C. Mann, Power, Force and the Frontiers of the Empire, in: Mann, Britain
 85–93 hier 90–91.
86 So etwa van Berchem, Chapters 143–144; Hoffmann, Gallienarmee 9; vgl. J. L. Davies, Ro-
 man Military Deployment in Wales and the Marches from Pius to Theodosius I, in: V. A.

daß sie wahrscheinlich unter Valentinian I. an den Rhein gelangten, kön-
nen direkt auf eine bestimmte Mutter-Einheit zurückgeführt werden:

Mutter-Einheit	Status	Tochter-Einheit	Garnisonsort laut Notitia
Menapii seniores	legio comitatensis	milites Menapii	Rheinzabern
Vindices	auxilium palatinum	milites Vindices	Speyer
Martenses <seniores/iuniores>	legio comitatensis/palatina?	milites Martenses	Altrip
II Flavia Constantia	legio comitatensis?	milites secundae Flaviae	Worms
Armigeri <defensores/propugnatores>	legio comitatensis/palatina?	milites Armigeri	Mainz
Bingenses	limitanei (leg. XXII)	milites Bingenses	Bingen
Ballistarii	legio comitatensis	milites Ballistarii	Boppard
Defensores <seniores/iuniores>	auxilium palatinum	milites defensores	Koblenz
Acincenses	legio comitatensis?	milites Acincenses	Andernach
Cornacenses	legio comitatensis?	milites Cornacenses?	?
Portisienses?	legio comitatensis?	?	?

Die neugebildeten Einheiten am Rhein dürften eine Stärke von jeweils etwa
400 Mann nicht wesentlich überschritten haben, so daß bei der Annahme

Maxfield – M. J. Dobson (Hrsg.), Roman Frontier Studies XV, Exeter 1991, 52–57 hier 56:
Da die Notitia Dignitatum, die herkömmlicherweise um 395 n. Chr. datiert werde, keine
Truppen mehr in Wales verzeichne, seien diese zuvor abgezogen worden. Der Abzug falle
in die Zeit Valentinians I., der sein Feldheer durch walisische Limitanei für die Feldzüge in
Germanien verstärkt habe; vgl. Ph. Rance, Attacotti, Deisi and Magnus Maximus: The
Case for Irish Federates in Late Roman Britain, Britannia 32, 2001, 243–270 hier 261, der
den Truppenabzug unter Magnus Maximus ansetzt.

von mindestens 11 Standorten eine Besatzung zwischen 4400 Mann für das
Dukat der Germania prima anzunehmen sein wäre. In der neu errrichteten
Festung von Alta ripa am Rhein konnten bei großzügig bemessenen Platz-
verhältnissen 300 Soldaten und mehr gleichzeitig untergebracht werden.[87]
Mit der Reorganisation der Rheinlinie dürfte aber Valentinian kaum die
Hoffnung verbunden haben, die Einsatzhäufigkeit seiner beweglichen Gal-
lienarmee auf die Dauer zurückführen und damit die Kosten reduzieren zu
können.[88] Die 11 oder mehr Limitanverbände sind in viel zu weiten Abstän-
den stationiert, als daß man damit die effektive Abwehr feindlicher Invaso-
ren beabsichtigt und folglich die Gallienarmee entlastet hätte. Daß der Kai-
ser bei der Verwendung seiner Truppenbestände aber trotzdem durchaus
„ökonomisch" dachte, zeigen die zahlreichen Einsätze der bereits oben be-
schriebenen aus zwei Truppenpaaren bestehenden „Brigaden". Großein-
sätze mit der Aufbietung aller Einheiten, bilden im Gegenteil in Gallien die
Ausnahme.[89]

[87] Vgl. N. Hodgson, The Late-Roman Plan at South Shields and the Size and Status of Units
in the Late Roman Army, in: N. Gudea (Hrsg.), Roman Frontier Studies XVII, Zalau 1999,
547–551. 300 Mann für Milites, s. L. Varady, New Evidences on some Problems of the Late
Roman Military Organization, Acta Ant. Scient. Hung. 9, 1961, 333–396 hier 359.
371–373; Demandt, Magister 622–624; Richardot, Armee 89; S. James, Britain and the
Late Roman Army, in: T. F. C. Blagg – A. C. King (Hrsg.), Military and Civilian in Roman
Britain, Oxford 1984, 161–186 hier 165: Truppenstärke der Einheiten im Hinterland des
Hadrianswalles angeblich um 100 Mann; vgl. Lot 315: Pseudocomitatenses = 500 Mann,
Cuneus = 100–150 Mann; G. Wesch-Klein, Rez. M. J. Nicasie, Twilight of Empire, Gno-
mon 75, 2003, 372–374 hier 373 Anm. 1: Sollstärken von 130–150 Mann für spätantike
Alen und Kohorten.
[88] So aber Heather, Management 54.
[89] Ein Limitan-Auxilium wie auch eine späte Auxiliar-Kohorte von der Donau könnte eine
Stärke von 180 Mann, ein Kavallerie-Cuneus eine von 210 Mann besessen haben, so M.
Zahariade, The Late Roman Drobeta I, in: N. Gudea (Hrsg.), Beiträge zur Kenntnis des rö-
mischen Heeres in den dakischen Provinzen, Cluj-Napoca 1997, 159–174; nach Mitthof,
Annona 228–230 scheinen die Numeri, Alae und Cohortes in Ägypten eine durchschnitt-
liche Stärke von 250 Mann nicht wesentlich überschritten zu haben; vgl. H. Castritius,
Die Wehrverfassung des spätrömischen Reiches als hinreichende Bedingung zur Erklärung
seines Untergangs?, in: R. Bratoz (Hrsg.), Westillyricum und Nordostitalien in der spätrö-
mischen Zeit, Laibach 1996, 215–232 bes. 225–226; zu Vorstellungen über eine Gesamt-
stärke der westlichen Armee, s. R. MacMullen, How Big was the Roman Imperial Army?,
Klio 62, 1980, 451–460; A. Ferrill, The Fall of the Roman Empire. The Military Explana-
tion, London 1986; A. Ferrill, Roman Imperial Grand Strategy, Lanham 1991. Völlig über-
triebene Zahlenangaben bei B. S. Bachrach, The Hun Army at the Battle of Chalons (451).
An Essay in Military Demography, in: K. Brunner – B. Merta (Hrsg.), Ethnogenese und
Überlieferung, Wien 1994, 59–67, der 70 000 Soldaten allein für die spätrömische Gallien-
armee annimmt; vgl. neuerdings auch O. Schmitt, Stärke, Struktur und Genese des comit-
atensischen Infanterienumerus, BJ 201, 2001, 93–111.

5. Die Garnisonsorte der Provinz und die Frage der Südgrenze

Während die Nordgrenze der Germania prima durch ihre Übereinstimmung mit der Provinzeinteilung der Kaiserzeit klar festlegt, ist im Süden die Situation nicht ganz so eindeutig. Da für die Sequania jede Angabe über etwaige Garnisonen entlang des Rheins fehlt, können nur Vermutungen geäußert werden. In der Notitia wird für das Mainzer Dukat als südlichste Festung Saletio angegeben. Daran grenzt aber die Provinz Sequania nicht direkt an, sondern zwischen die Dukate von Mainz und dem der Sequaner schiebt sich das Kommando des Comes tractus Argentoratensis, das als Grenzbezirk vermutlich nur den Abschnitt der civitas Tribocorum am Rhein entlang umfasste. Diese Civitas wurde neben der neuen Hauptstadt Straßburg noch von den Orten Brocomagus-Brumath und Helellum-Ehl gebildet. Weiter südlich schließt sich dann nach den antiken Straßenverzeichnissen Argentovaria an. Sowohl die Tabula Peutingeriana, die auf eine dem Kaiser Theodosius II. im Jahre 435 gewidmete Vorlage zurückgeht[90], als auch das Itinerarium Antonini, das in seiner ursprünglichen Fassung Kaiser Caracalla (211–217) gewidmet und um 300 noch einmal überarbeitet wurde[91], zeigen im Vergleich zur Notitia Dignitatum für den Süden der Provinz die gleiche Abfolge von Orten[92]:

Tabula Peutingeriana	Notitia Dignitatum	Itinerarium Antonini
Helellum		*Helvetum*
Argentorate		*Argentorato*
Brocomagus		*<Brocomago>*
Saletione	*Saletio*	*Saletione*

[90] Zur Tabula, s. E. Weber (Hrsg.), Tabula Peutingeriana (Kommentarband), Graz 1976, 14–16; E. Weber, Zur Datierung der Tabula Peutingeriana, in: Herzig – Frei-Stolba 113–117; P. Arnaud, L'origine, la date de rédaction et la diffusion de l'archétype de la Table de Peutinger, BSNAF 1988, 302–321; A. u. M. A. Levi, Itineraria picta. Contributo alla studio della Tabula Peutingeriana, Rom 1967, 134–141.

[91] O. Cuntz, Die elsässischen Römerstraßen der Itinerare, ZGO 52, 1897, 437–458; O. Cuntz (Hrsg.), Itineraria Romana, Leipzig 1929, 37; ähnlich O. Stolle, Die Römerstraßen der Itinerarien im Elsaß, Elsässische Monatsschrift für Geschichte und Volkskunde 2, 1911, 270–283. 305–319. 391–404. 446–455 hier 397. 403; anders hingegen Walser, in: CIL XVII 2 p. 230–231: Er folgt der These von P. Goessler, Tabula Imperii Romani – Blatt M 32 Mainz, Frankfurt 1940, 16; so auch Bernhard, Geschichte 134–135; vgl. M. Ihm, Concordia 2, RE IV 1 (1900) 831; W. Kubitschek, Itinerarien, RE IX 2 (1916) 2308–2363 hier 2343; P. Arnaud, A propos d'un prétendu itinéraire de Caracalla dans l'Itinéraire d'Antonin, BSNAF 1992, 374–379; P. Arnaud, L'Itinéraire d'Antonin: un témoin de la littérature itinéraire du Bas-Empire, Geographia antiqua 2, 1993, 33–42; Rollinger 198–204. 210–213.

[92] Nach CIL XVII 2 p. 218. 230–232; s. K. Brodersen, The Presentation of Geographical Knowledge for Travel and Transport in the Roman World, in: C. Adams – R. Laurence

Tabula Peutingeriana	Notitia Dignitatum	Itinerarium Antonini
Tabernis	*Tabernae*	*Tabernis*
	Vicus Iulius	
Noviomagus	*Nemetis*	*Noviomago*
	Alta Ripa	
Borgetomagi	*Vangionis*	*Bormitomago*
Bonconica		*Bouconica*
Mogontiaco	*Mogontiacum*	*Mogontiacum*

Im Süden der Provinz schiebt sich in der Notitia zwischen die Stationen von Tabernae-Rheinzabern und Nemetis-Speyer eine Garnison „vicus Iulius" ein. Dieser Ort ist wie die Festung Alta Ripa zwischen Speyer und Worms nur durch die Notitia Dignitatum bzw. im Falle von Alta Ripa noch zusätzlich durch ein Gesetz nachgewiesen. Andererseits lässt sich keine Garnison für den römischen Ort Bonconica/Bouconica, wohl identisch mit dem heutigen Nierstein, belegen, obwohl er sowohl in der Tabula Peutingeriana als auch im Itinerarium genannt wird und er von seiner Entfernung zu den benachbarten Haltepunkten und Festungen Worms und Mainz als Garnisonsort geeignet gewesen wäre. Weiterhin lässt sich weder für Brocomagus noch für Helellum derzeit eine Befestigung des Ortes nachweisen. Zumindest das weiter im Binnenland gelegene Brocomagus wurde – so scheinen es jedenfalls die derzeitigen archäologischen Befunde nahezulegen – nach dem Bürgerkrieg des Magnentius aufgegeben.[93]

(Hrsg.), Travel and Geography in the Roman Empire, London 2001, 7–21; B. Salway, Travel, Itineraria and Tabellaria, in: Adams-Laurence 22–66.

[93] Zu Ehl: F. Haug, Helvetum, RE VIII 1 (1912), 216; H. Callies, Helvetum, klP 2 (1975), 1016; F. Petry, Observations sur les vici explorés en Alsace, Caesarodunum 11, 1976, 273–295; P. Flotté – M. Fuchs, Le Bas-Rhin (= Carte archéologique de la Gaule 67/1), Paris 2000, 166–176: Die Masse der Münzen des Ortes bricht in der Mitte des 4. Jahrhunderts ab, um dann ähnlich wie in anderen Orten des Elsaß mit Lesefunden bestehend aus 2 Münzen des Valentinian I., 1 Valens und 1 Arcadius fortgesetzt zu werden. E. W. Black, Cursus publicus. The Infrastructure of Government in Roman Britain, Oxford 1995, 78–85 rechnet mit der Verlegung von Mansiones und Haltestationen in spätantike Festungen; vgl. Bernhard, Geschichte 129: „Vor allem der Grenzbereich von der Germania I zur Provinz Sequania war wohl schon um 300 durch mehrere Festungsbauwerke etwa bei Breisach, Oedenburg bei Biesheim, Horburg bei Colmar und bei Egisheim gesichert."; zur Provinzgrenze, s. die Karte bei H. U. Nuber, Die Römer am Oberrhein, in: Das römische Badenweiler, Stuttgart 2002, 9–20 hier 18; vgl. auch die Karte bei H. Steuer – M. Hoeper, Germanische Höhensiedlungen am Schwarzwaldrand und das Ende der römischen Grenzverteidigung am Rhein, ZGO 150, 2002, 41–72 hier 42, die Ehl-Helvetum als Kastell bezeichnet; anders wiederum die Karte bei Fischer 208–209, gemäß der Horburg, Oedenburg, Sponeck und Breisach ebenfalls noch zur Germania prima gehören; ähnlich R. Wiegels, Silberbarren der römischen Kaiserzeit, Rahden 2003, 61–63.

Ein Indiz für den Verlauf der Grenze zwischen Helellum und Argento-
varia ist darin zu sehen, daß in Argentovaria Ziegel der sequanischen Le-
gion I Martia verbaut wurden, in Helellum dagegen solche der germani-
schen VIII Augusta.[94] Um jedoch keine Möglichkeit auszuschließen, soll
für die Zeit Valentinians I. mit der Annahme gerechnet werden, daß im Sü-
den in Hellelum und in Straßburg, aber auch in Bouconica Garnisonstrup-
pen lagen. Die in den Straßenverzeichnissen nicht erwähnten Festungen
„vicus Iulius" und „Alta ripa" waren dagegen, wenigstens im Fall des letz-
terwähnten Altrip, nachweislich um 369 errichtet worden.

Vergleicht man die Angaben zu den Straßenstationen in der Nordhälfte
der Provinz für die mit dem Meilenstein von Tongern und dem Geogra-
phen von Ravenna zwei weitere Quellen zur Verfügung stehen, mit den
Garnisonen der Notitia Dignitatum, so fällt eine wesentlich höhere Identi-
tät der beiden auf. Der einzige „Ausfall" ist Vosavia (= Oberwesel?), wo-
bei gerade von diesem Ort spätrömische Gürtelbeschläge bekannt sind, die
wiederum einen militärischen Hintergrund haben sollen.[95] Eine entspre-
chende Festung oder eine Stadtmauer ist aber bisher nicht gefunden wor-
den:

Tabula Peutingeriana	Notitia Dignitatum	Meilenstein v. Tongern	Anonymus Ravennas
Mogontiaco	*Mogontiaco*	*Mogontiac*	*Maguntia*
Bingium	*Bingio*	*Bingium*	*Bingum*
Vosavia		*Vosolvia*	*Bodorecas*
Bontobrice	*Bodobrica*	*Boudobriga*	*Bosalvia*
Confluentes	*Confluentibus*	*Confluentes*	*Confluentes*
Antunnaco	*Antonaco*	*Antunnacum*	*Anternacha*

Innerhalb der Provinz Germania prima stehen folglich mit Hellelum, Ar-
gentorate, Vosavia und Buconica 4 Orte als potentielle Garnisonen zur Ver-

[94] Siehe H. U. Nuber, Le dispositif militaire du Rhin supérieur pendant l'antiquité tardive et
la fortification d'Oedenburg, in: La frontière romaine sur le Rhin supérieur, Biesheim
2001, 37–40. Eine befestigte Straßenstation bei Oedenburg zeigt zwar eine (auch militäri-
sche?) Nutzung bis ins 5. Jahrhundert, was durch die Rädchensigillata nachgewiesen wer-
den kann, doch die zur Dachbedeckung benutzten gestempelten Ziegel der legio I Martia
werden nur bis zur Mitte des 4. Jahrhunderts produziert; s. P. Biellmann, Les tuiles de la
1ère légion Martia trouvées à Biesheim-Oedenburg, Annu. Soc. Hist. Hardt et Ried 2,
1987, 8–15; H. U. Nuber – M. Reddé, Das römische Oedenburg, Germania 80, 2002,
169–242 hier 219. 222.
[95] Zum Meilenstein, siehe A. Deman – M.-Th. Raepseat-Charlier, Nouveau recueil des ins-
criptions latines de Belgique (ILB), Brüssel 2002, 178–184; H. Cüppers, Vosavia, RE IX A 1
(1961), 922; H. Bernhard, Oberwesel, in: RiRP 515.

fügung. Alle sind in der Tabula Peutingeriana verzeichnet, Buconica noch-
mals im Itinerarium Antonini, Vosavia dagegen auf dem kaiserzeitlichen
Meilenstein von Tongern und beim Anonymus Ravennas.[96] Für die Orte,
die im geographischen Bereich des späteren Mainzer Dukats liegen, Vosavia
und Buconica, ist keine Truppe bekannt. Sollten sie jemals eine solche be-
sessen haben, so müßte diese vor der Abfassung des Mainzer Notitia-Kapi-
tels abgezogen worden sein. Es stehen daher in dem Dukat der Germania
prima 15 potentielle Garnisonsorte 11 Truppen gegenüber, wobei hier eine
Konstanz bezüglich der Seßhaftigkeit der bekannten Truppen angenom-
men wird. Nun verhält es sich aber so, daß wir mit den Ziegelstempeln der
Portisienses und Cornacenses 2 Einheiten belegt haben, die in valentinia-
nischer Zeit sicher in der Germania prima in Garnison lagen, in der Main-
zer Liste aber fehlen. Die in der gallischen Bewegungsarmee vermerkten
Cornacenses könnten eventuell die Krisenjahre zu Beginn des 5. Jahrhun-
derts deshalb überlebt haben, weil sie in der Nordhälfte des Dukats, in dem
für uns noch ohne Besatzung gewesenen Vosavia, stationiert gewesen wa-
ren. Die Portisienses hätten im Süden des Dukats, also etwa in Buconica,
Straßburg oder Ehl, den Germanensturm nicht überstanden und konnten
daher auch nicht in die Notitia-Listen der Gallienarmee übernommen wer-
den.

6. Die Wiedereinführung des Dukats
der Germania prima

Nach dem Untergang des Comes per utramque Germaniam Charietto An-
fang 366 fehlen über einen Zeitraum von 3 Jahren hinweg konkrete Nach-
richten über einen institutionalisierten Grenzschutz am Rhein. Alle Indizien
weisen auf provisorische Maßnahmen hin, die von Einheiten des Bewe-
gungsheeres wahrgenommen werden mußten. Wiederum bildet Ammianus
Marcellinus die einzige Informationsquelle für neue Entwicklungen in Ger-
manien. Nachdem er kurz über die Bauarbeiten entlang des Rheins berich-
tet hat, erzählt er Folgendes[97]:

> Überzeugt, daß es für die Durchführung seines Vorhabens am dienlichsten sei,
> beschloß er, jenseits des Rheins auf dem Berge Pirus, einem Platz im Barbaren-
> land, eilands eine Befestigung zu errichten. Und damit schnelles Handeln das
> Unternehmen zu sicherem Erfolg führe, beauftragte Valentinian durch den da-

[96] J. Keune, Buconica, RE Suppl. 3 (1918), 218–219; M. Ihm, Bauconica, RE III 1 (1897), 152;
H. Bernhard, Nierstein, in: RiRP 509.
[97] Amm. Marc. 28,2,5–9.

maligen Notar und späteren Präfekten Syagrius den Dux Arator, er solle, während noch allenthalben tiefe Ruhe herrsche, rasch den entsprechenden Versuch wagen. Zusammen mit dem Notar überschritt denn auch der Dux weisungsgemäß sogleich den Strom und hatte eben mit dem Aushub der Fundamente begonnen, als er in Hermogenes einen Nachfolger bekam.

Gleichzeitig trafen auch einige alamannische Adelige ein, und zwar die Väter jener Geiseln, die wir vertragsgemäß und zur längeren Sicherung des Friedens als gewichtiges Unterpfand in Händen hielten. Sie flehten kniefällig, die Römer möchten doch nicht ihre Sicherheit aus dem Auge lassen und als Männer, deren Glück durch immerwährende Treue sich bis in den Himmel erhoben habe, einem schlimmen Irrtum zum Opfer fallen. Sie sollten nicht die Abmachungen mit Füßen treten und mit keinem Unternehmen beginnen, das ihrer unwürdig sei. Diese und ähnliche Worte gingen nun freilich ins Leere, und da man den Männern kein Gehör schenkte und sie merken mußten, daß sie keinen beruhigenden und versöhnlichen Bescheid zurückbringen könnten, entfernten sie sich unter Tränen über den Tod ihrer Söhne.

Kaum waren sie weggegangen, als auch schon aus der verborgenen Schlucht eines nahen Berges ein Barbarenhaufe hervorstürmte, der, wie man jetzt erkennen konnte, nur die Antwort an die Adeligen abgewartet hatte. Rasch griffen sie unsere halbnackten Soldaten an, die gerade Erde schleppten, und hieben sie mit schnell gezückten Schwertern nieder, darunter auch die beiden Duces. Einzig und allein Syagrius blieb übrig, um Kunde von dem Geschehen zu geben. Nachdem alle den Tod gefunden hatten, kehrte er an den Hof zurück, wurde aber durch den Spruch des erzürnten Herrschers von seinem Diensteid entbunden und mußte sich in seine Heimat zurückziehen. Nur der Tatsache, daß er allein davongekommen war, dankte er diese ungerechte Verurteilung.

An dieser Geschichte ist einiges merkwürdig: Warum ist ein kaiserlicher Notar vom Hofe bei einer reinen Baumaßnahme anwesend? Warum wird diese von einem Dux geleitet, der für wenigstens eine Provinz zuständig war? Warum wird dieser Dux, kaum, daß die Arbeiten begonnen haben, von seinem Nachfolger auf einer Baustelle abgelöst? Warum erscheinen hier die alamannischen Adeligen auf dieser Baustelle und nicht am Hof? Warum hört man nichts von irgendeinem alamannischen König oder Kleinkönig? Folgt man der Logik der Erzählung, so muß der überlebende Notar Syagrius die Quelle für Ammians Bericht gewesen sein. Nach den bisherigen Schilderungen von Gefechten und Überfällen scheint es jedoch beinahe unglaublich, daß es nur einen Überlebenden gegeben haben soll, und, daß dieser ausgerechnet der einzige Zivilist am Ort des Geschehens war. Man könnte natürlich annehmen, die Alamannen hätten ihn mit Absicht nicht massakriert, doch möglicherweise ist bei Ammian nur gemeint, Syagrius sei der einzig überlebende der verantwortlichen Funktionäre gewesen. Ohnehin tendiert Ammian dazu, die Ereignisse um seine Zeugen herum zu konzentrieren und damit zu personalisieren, vor allem dann,

wenn sie während seiner Zeit als Geschichtsschreiber in hohe Ämter gelangt waren.[98]

Wo und wann dieses Gefecht stattfand, ist zunächst nicht eindeutig zu bestimmen. Die Lage des Mons Piri wird von Teilen der Forschung etwa bei Heidelberg oder Schwetzingen vermutet. Das ergibt sich jedoch nur daraus, daß man dieses rechtsrheinische Unternehmen an den von Ammian geschilderten Feldzug des Jahres 368 anschließt und damit als ein dem Bau von Alta ripa und dessen benachbarten Burgi nahegelegenes Geschehen ansieht. Tatsächlich folgt der Bericht über den Mons Pirus direkt auf die Schilderung der aufwendigen Konstruktion der Festungen gegenüber dem Nekkar.[99] Eine zeitliche Nähe dazu dürfte wohl gegeben sein, allerdings folgt daraus keineswegs automatisch eine räumliche. Aus den Angaben des Ammianus Marcellinus ist eigentlich eher das Gegenteil zu schließen.

Der Dux Arator kann nicht am Hofe, also etwa während der Zeit der Winterquartiere, den Befehl erhalten haben, noch befand er sich während der Bauarbeiten Valentinians im kaiserlichen Feldlager, sonst hätte es ja des kaiserlichen Beauftragten Syagrius nicht bedurft.[100] Der Zeitraum des Geschehens ist von einer eigentümlichen Kürze. Man hat den Eindruck, als könnte das Ganze an einem einzigen Tag geschehen sein. Diese Raffung ist aber im wesentlichen der Konzentration der Erzählung auf die Aktion auf dem Berg zu verdanken, die das restliche Umfeld weitgehend ausblendet.[101] Allein der Akt der Übermittlung des Auftrags durch Syagrius wie auch die Ankunft des Nachfolgers im Dukat, des Hermogenes, deutet auf eine doch längere Dauer hin[102], wäre doch sonst kaum zu erklären, warum Valentinian den Hermogenes nicht sofort mit Syagrius als Ablösung des Arator schickt. Immerhin hat der Kaiser mit der Möglichkeit von Verhandlungen gerechnet, sonst wäre der Dux nicht auf dem Weg zu einem Bauplatz von einem kaiserlichen Notar begleitet worden. Daß es zu Problemen kommen würde, war demnach von vornherein mitbedacht worden.

[98] Siehe dazu J. F. Matthews, The Roman Empire of Ammianus, London 1989, 376–377 mit weiteren Beispielen.

[99] Zur Diskussion um die Lokalisierung, s. Lorenz 141–145 mit der älteren Literatur; die neuesten Ansichten: K. Schmich, „Mons Piri". Ein spätrömisches Heerlager beim Bierhelder Hof?, Heidelberg. Jahrbuch zur Geschichte der Stadt 8, 2003/2004, 139–146; vgl. L. H. Hildebrand, Die Schlacht bei mons Piri im Jahr 369 n.Chr., in: Archäologie und Wüstungsforschung im Kraichgau, Ubstadt-Weiher 1997, 19–34.

[100] Zu Arator, s. PLRE I Arator; O. Seeck, Arator 1, RE II 1 (1895), 382.

[101] Zur Arbeitsweise Ammians, s. J. Szidat, Ammian und die historische Realität, in: J. den Boeft u.a. (Hrsg.), Cognitio Gestorum. The Historiographic Art of Ammianus Marcellinus, Amsterdam 1992, 107–116 bes. 114–116; vgl. J. Drinkwater, Ammianus, Valentinian and the Rhine Germans, in: Drijvers-Hunt 127–137.

[102] Zu Hermogenes, s. PLRE I Hermogenes 6; O. Seeck, Hermogenes 18, RE VIII 1 (1912), 865.

Aus dem Kontext wird deutlich, daß die von der Ankunft der Römer ört-
lich betroffenen Alamannen sich einerseits provoziert fühlten, zumal sie ja
zu irgendeinem Zeitpunkt zuvor wohl einen Vertrag mit Rom geschlossen
und Geiseln gestellt hatten, andererseits aber auf eine Verhandlungslösung
hofften. Ob von römischer Seite eine solche Provokation geplant war, um
einen Gegenschlag gegen einen bisher zu friedlichen Stamm führen zu kön-
nen, ist nicht direkt zu belegen.[103] Jedenfalls waren die örtlichen Komman-
deure der Römer nicht auf eine gewalttätige Reaktion der Alamannen ein-
gestellt, obwohl sie nicht auf die germanischen Unterhändler eingingen. Es
kann hier nur als Vermutung geäußert werden, was die römische Seite dazu
veranlasste, einen aus alamannischer Sicht noch bestehenden Vertrag zu
brechen. Möglicherweise handelt es sich dabei um das momentane Fehlen
eines Monarchen für das besetzte alamannische Gebiet, da eine Gesandt-
schaft von hochrangigen Germanen auftritt, die ihre Söhne als Geiseln zur
Vertragsgarantie gestellt hatten. Von Unterhändlern eines Königs ist nicht
die Rede. Vielleicht wollte Valentinian dieses Vakuum nutzen, solange es
noch bestand. Eine entsprechende Aktion aus dem Sommer 368 könnte als
Vorbild gedient haben. Denn Ammian berichtet von der Ermordung des
Königs der Brisigavi, Vithicabius, durch von Rom gedungene Mörder[104]:

> Kurze Zeit danach strahlte indessen dem römischen Staate unerwarteterweise
> Hoffnung auf bessere Tage: König Vithicabius, Sohn des Vadomarius, seinem
> Äußeren nach ein kränklicher Weichling, doch in Wirklichkeit ein verwegener
> und tapferer Mann, schürte immer neue Kriegsfeuer gegen uns, so daß man be-
> sondere Mühe darauf verwandte, ihn auf jede Weise aus dem Weg zu räumen.
> Da man ihn aber trotz verschiedener Versuche weder durch Gewalt noch durch
> Verrat irgendwie beikommen konnte, stifteten unsere Leute zum Mord an, und
> so erlag er der Tücke eines seiner vertrauten Gefolgsmänner. Mit seinem Ende
> hörten auch die feindlichen Streifzüge für einige Zeit auf. Der Mörder freilich
> mußte aus Furcht vor Strafe, die ihm bei Entdeckung drohte, schnell auf römi-
> schen Boden flüchten.

Kurz darauf marschierten Valentinian und Gratian in das nun herrscher-
lose Gebiet ein, trafen aber trotz einer siegreichen Schlacht bei Solicinium
auf den hinhaltenden Widerstand der Alamannen.[105] Eine Entscheidung

[103] Vgl. Crump 120–121.

[104] Amm. Marc. 27,10,3–4; vgl. M. Martin, Alemannen im römischen Heer – eine verpasste
Integration und ihre Folgen, in: Geuenich, Zülpich 407–422; D. Woods, Ammianus Mar-
cellinus and the Rex Alamannorum Vadomarius, Mnemosyne 53, 2000, 690–710.

[105] Amm. Marc. 27,10,6–11; W. von Moers-Messmer, Kaiser Valentinian am Rhein und Nek-
kar. Das untere Neckarland in der späten Römerzeit, Kraichgau. Beiträge zur Landschafts-
und Heimatforschung 6, 1979, 48–79 hier 53 nimmt einen Rheinübergang der römischen
Armee zwischen Selz und Germersheim an; zur Identifikation mit Schwetzingen, s.
D. Shanzer, The Date and Literary Context of Ausonius' Mosella. Valentinian I's Alaman-

brachte der Feldzug nicht. Im darauffolgenden Jahr 369 begann die Phase
der Reorganisation des Grenzschutzes entlang des Rheins wie die Errich-
tung von Festungen im Mündungsgebiet des Neckar, aber es fand auch ein
weiteres militärisches Unternehmen der beiden Kaiser in weiter südlicher
gelegene alamannische Gaue statt, so daß der oben erwähnte Festungsbau
des Arator und Hermogenes wohl kaum bei den Brisigavi lokalisiert werden
kann.[106]

Als räumliche Alternative bietet sich ein Gebiet nördlich der kaiser-
lichen Operationen dieser Jahre an. Unter Julian beherrschte ein König
Suomar in den Jahren zwischen 357 und 359 jene Alamannen, die gegen-
über von Mainz lebten, und ist daher als König der Bukinobanten anzu-
sprechen. Suomar hatte sich 359 gegenüber Julian verpflichtet, Lebensmit-
tel an die römischen Truppen zu liefern. Spätere Nachrichten über ihn
existieren nicht. Für das Jahr 370 erwähnt Ammianus Marcellinus zum er-
sten Mal den Macrianus als König der Bukinobanten.[107] Ein Platz für den
Mons Pirus in der Gegend gegenüber von Mainz würde erklären, warum
hier zwei Duces aufeinandertreffen bzw. sich ablösen: In Mainz befand sich
das Hauptquartier des Dux Germaniae primae, womit in Arator und Her-
mogenes die Duces dieser Provinz zu sehen sind, zumal der nächste Dux
Germaniae primae zum Jahr 372 eindeutig nachweisbar ist[108]:

> Bitheridus und Hortarius aber, Fürsten aus dem nämlichen Volk, wurden auf
> kaiserlichen Befehl gleichfalls Offiziere, doch als der Dux von Germanien, Flo-
> rentius, letzteren anzeigte, er habe zum Schaden des Staates einige schriftliche

nic Campaigns and an Unnamed Office-Holder, Historia 47, 1998, 204–233 hier 213; an-
ders Gutmann 27; vgl. auch R. P. H. Green, On a Recent Redating of Ausonius' Moselle,
Historia 46, 1997, 214–216; J. F. Drinkwater, Re-Dating Ausonius' War Poetry, AJPh 120,
1999, 443–452; A. Coskun, Ein geheimnisvoller gallischer Beamter in Rom, ein Sommer-
feldzug Valentinians und weitere Probleme in Ausonius' Mosella, REA 104, 2002,
401–431; zur Diskussion um die Lokalisierung: Lorenz 102–117: er selbst schlägt 112 einen
Rheinübergang irgendwo zwischen Speyer und Straßburg vor.

[106] Siehe J. Straub, Germania Provincia. Reichsidee und Vertragspolitik im Urteil des Symma-
chus und der Historia Augusta, in: F. Paschoud (Hrsg.), Colloque Génèvois sur Symma-
que, Paris 1986, 209–230 hier 213–220; A. Pabst (Hrsg.), Quintus Aurelius Symmachus.
Reden, Darmstadt 1989, 306–310; vgl. M. Humphries, Nec metu nec adulandi foeditate
constricta: The Image of Valentinian I from Symmachus to Ammianus, in: Drijvers-Hunt
117–126.

[107] Amm. Marc. 28,5,8; s. G. Neumann, Bucinobantes, RGA 4 (1981), 89; H. Castritius, Ma-
crianus, RGA 19 (2001), 90–92; H. Castritius, Die spätantike und nachrömische Zeit am
Mittelrhein, im Untermaingebiet und in Oberhessen, in: P. Kneissl – V. Losemann (Hrsg.),
Alte Geschichte und Wissenschaftsgeschichte. Festschrift Karl Christ, Darmstadt 1988,
57–78 bes. 62–64.

[108] Amm. Marc. 29,4,7; vgl. dazu Seeck, Arator 382, der den Dux allerdings in das Jahr 370 da-
tiert; Seeck, Hermogenes 865, bezeichnet den Beamten als Dux Mogontiacensis für das
Jahr 369. Ein solches Amt existierte aber damals noch nicht.

Mitteilungen an Macrianus und andere Barbarenfürsten gegeben, zwang man ihn auf die Folter zu einer wahrheitsgemäßen Aussage und bestrafte ihn dann mit dem Feuertod.

Auf wen die Volkszugehörigkeit zu beziehen ist, kann nicht eindeutig bestimmt werden, doch die engen Kontakte des Hortarius zu Macrianus, deuten daraufhin, daß es sich bei Hortar um einen Verwandten oder direkten Nachkommen eines gleichnamigen Alamannenkönigs handeln könnte, dessen Herrschaftsgebiet dem des Bukinobantenkönigs Suomar direkt benachbart lag. Dies ist wiederum ein Indiz dafür, daß der Dux Germaniae Florentius der Kommandeur der obergermanischen Grenzverteidigung war, deren Hauptquartier in Mainz dem bukinobantischen Siedlungsgebiet gegenüber lag.[109] Mit Arator, Hermogenes und Florentius haben wir daher innerhalb der Jahre von 369 bis 372 drei Duces Germaniae primae belegt. Da Arator von Hermogenes abgelöst werden sollte, dürfte er wohl seit 368 im Amt gewesen sein. Die Wiedereinrichtung des Dukates der Germania I kann somit in Zusammenhang mit dem Überfall des Rando gesehen werden.

Direkte Nachrichten über die Aufgaben des Dux Germaniae primae liegen außerhalb der Notitia Dignitatum nicht vor. Nur aus vereinzelten Quellennotizen bzw. über kaiserliche Erlasse zu den Duces allgemein lässt sich auf seine Stellung, seine Tätigkeiten und Befugnisse zurückschließen. In der Regel steigen die Duces aus den Reihen der Regimentskommandeure comitatensischer Einheiten, also vom Tribunat, zum Dukat einer Provinz auf. Seit Valentinian I. gehören die Duces der damals neu geschaffenen, zweiten senatorischen Rangklasse der Viri spectabiles an. Seit dieser Zeit erhalten sie während ihres Dienstes den Titel eines Comes primi ordinis, was sie über den einfachen germanischen Provinzstatthalter stellt. Einen effektiven Sitz im römischen Senat könnte ein Dux der Germania somit bis etwa zum Jahre 440 n. Chr. durchaus einnehmen, wenn er dies als Militär überhaupt in Erwägung zog.[110]

[109] Vgl. PLRE I Bitheridus; Hortarius 2; D. Geuenich, Hortar, RGA 15 (2000), 131; anders Hoffmann II p. 150 Anm. 304: „Die Erwähnung eines Florenti Germaniae ducis für etwa 372 oder wenig später im weiteren Raum von Mainz bei Amm. Marc. 29,4,7 scheint etwas vage, so daß sie nicht von vornherein gegen ein schon damals anzugehendes Bestehen des Dux Moguntiacensis im besonderen zu sprechen braucht." Diese etwas gewundene und in den Anmerkungen versteckte Erklärung Hoffmanns ist der Versuch, eine Datierung des Mainzer Kapitels in der Notitia Dignitatum auf die Zeit weit nach 369/370 möglichst zu verhindern. Eine Abkopplung des Inhalts dieses Kapitels von den Reorganisationsmaßnahmen Valentinians in diesen Jahren würde nämlich dazu führen, einen zweiten Zeithorizont für die Truppenliste der Notitia einführen zu müssen, was wiederum eine größere chronologische Bandbreite für die Produktion der spätrömischen Truppenziegel im Dukat zur Folge hätte.

[110] Vgl. Cod. Theod. 12,1,113 von 386 n. Chr.; s. O. Seeck, Dux, RE V 2 (1905), 1869–1875 hier 1870.

Der Dux hat nur für den militärischen Schutz des ihm anvertrauten
Grenzabschnitts zu sorgen. Eine Art Oberaufsicht über die zivile Verwal-
tung besitzt er trotz seines höheren persönlichen Ranges in der Germania
prima nicht. Ihm unterstehen auch nur die in seinem Amtsbereich fest sta-
tionierten Limitanei, Riparienses und die eventuell vorhandenen Flotten-
einheiten, nicht aber die zeitweilig in seinem Abschnitt liegenden Legiones
comitatenses.[111] Die Duces sind für den Bau und die Reparatur von Kastel-
len und Kriegsschiffen allein verantwortlich. Größere Bauprogramme wer-
den allerdings – auch wenn sie speziell einen bestimmten Grenzabschnitt
betreffen – stets vom Kaiser direkt veranlasst.[112] Rekruten nimmt der Dux
von der Territorialverwaltung entgegen, denn für die Aushebung und die
Überführung der Personen aus dem Zivilstand in das Militär ist die Präto-
rianerpräfektur zuständig, die bis zum Fahneneid des Rekruten das Verfah-
ren kontrolliert. Nur die von den kaiserlichen Gütern gestellten Rekruten
werden über das Amt des Comes rerum privatarum bzw. dessen diözesane
Unterabteilungen an den Dux überwiesen. Dabei darf sich der Dux und
seine Beamten nicht darauf einlassen, Untaugliche oder noch Minderjäh-
rige, sollten sie auch Söhne von Soldaten sein, als Versorgungsfälle zu ak-
zeptieren.[113] Dafür hat er dann die Befugnis, die ihm von der Territorialver-
waltung überstellten Rekruten selbständig auf die Limitanei zu verteilen.
Das Gleiche gilt für die Naturalien. Auch Deserteure dürfen ohne Konsul-
tation der zivilen Stellen verfolgt werden, wobei die Frage einer provinz-
überschreitenden Suche der dukalen Beauftragten nicht geklärt ist.[114] Die
Soldzahlung, besonders aber die etwa zum Regierungsantritt fälligen Geld-
geschenke des Kaisers an die Truppen, lief über die Thesauri des Comes
sacrarum largitionum in der Diözese Gallia.[115]

Ebenso werden die Steuerlisten für die festgesetzten Abgaben zur Ver-
sorgung des Militärs von der Kanzlei des Praefectus praetorio Galliarum ge-
prüft und anschließend an die Statthalter weitergeleitet. Ohne die Er-
laubnis des Vikars der Diözese – von einfachen Provinzgouverneuren ist
garnicht die Rede – dürfen der Dux und schon garnicht seine Regiments-

[111] Zu einer Vereinigung von militärischer und ziviler Gewalt in der Hand einer Person, s. die
Verhältnisse in Mauretanien, Isaurien und Arabien. In diesen Provinzen ist der Dux we-
nigstens zeitweilig zugleich Chef der Zivilverwaltung. Der umgekehrte Fall eines Zivilisten
als Truppenkommandeur, kommt wesentlich seltener vor; Daß der Dux angeblich die Co-
mitatenses in seinem Bezirk befehligt, behauptet D. Claude, Dux, RGA 6 (1986), 305–310
hier 305 im Kontext des Dux Mogontiacensis.
[112] Siehe Cod. Theod. 7,17,1 von 412 n. Chr.; vgl. 15,1,13.
[113] Cod. Theod. 7,13,1 von 326n; 7,13,12; 7,22,5 von 333n; s. O. Seeck, Comites 79 (= Comes
rerum privatarum), RE IV 1 (1900), 664–670 hier 668; vgl. Mitthof, Annona 151.
[114] Cod. Theod. 7,4,30 von 409 n. Chr.; vgl. 7,13,1; 7,1,18; 7,22,5.
[115] O. Seeck, Comites 84 (= Comes sacrarum largitionum), RE IV 1 (1900), 671–675.

kommandeure über die Vorräte der staatlichen Heeresmagazine verfügen, wie überhaupt die gesamte Organisation des Nachschubs der gallischen Prätorianerpräfektur obliegt.[116] Die Unterlagen über den ermittelten Bedarf der Truppen waren zuerst den Zentralbehörden vorzulegen, die dann an die Provinzverwaltung weitergeleitet wurden. Dabei dürfte es sich in der Hauptsache um Berichte zur Mannschaftsstärke der Einheiten handeln. Die Provinzverwaltung setzte dann fest, wieviel Proviant von den Civitates an die Militärstandorte zu liefern war. In der Germania prima haben vermutlich die Lieferungen aus Britannien einen erheblichen Anteil am Getreidebedarf der Truppen abgedeckt.[117] Über den Verbrauch der gelieferten Vorräte wie auch der Gelder für die Soldzahlungen hat der Dux gemeinsam mit seinem Officium alle vier Monate der Praefectura praetorio einen Rechenschaftsbericht vorzulegen, wobei das Officium für alle Handlungen seines Vorgesetzten mitverantwortlich ist und haftbar gemacht werden kann. Durch die Bestellung von Officiales aus der Zentrale der Heermeister zu Principes der meisten Militärofficia in den Regionen und Provinzen arbeitet der Bürochef zwar eng mit seinem Comes oder Dux bzw. seinen Kollegen aus dem Officium zusammen, untersteht jedoch nicht der Disziplinargewalt des Dux, sondern derjenigen der Magistri militum praesentales, denen er vertrauliche Berichte über die Vorgänge im Büro abliefert.[118]

Alle Rechtsfälle, die allein das Militär betrafen, konnte der Dux vor seinem eigenen Gerichtshof behandeln lassen, der sich aus ihm selbst und Mitgliedern seines Officium zusammensetzte. Wenn es sich jedoch um Rechtsstreitigkeiten zwischen Soldaten und Zivilpersonen handelt, hat der Vikar der Diözese das Recht, das Verfahren an sich zu ziehen, falls sich der Dux nicht mit dem Statthalter über den Gerichtsstand einigen konnte. Konflikte zwischen der Zivil- und der Militärverwaltung werden – zumindest im Osten des Reiches – vom Prätorianerpräfekten entschieden.[119] In allen sonstigen Angelegenheiten unterstand der Mainzer Dux offenbar den Magistri militum praesentales am Kaiserhof. Welche Rolle der gallische Regionalheermeister in Fragen der allgemeinen Militärverwaltung spielte, bleibt unklar. Zumindest bei jenen Gesetzestexten, die sich auf Duces beziehen, kommt er als Adressat schlicht nicht vor.[120]

[116] Siehe Cod. Theod. 11,25,1 von 393 n. Chr.; vgl. dazu 7,4,3 von 357; s. Grosse 159; Claude, Dux 305; J. Migl, Die Ordnung der Ämter, Frankfurt 1994, 137; Southern-Dixon 59–63; Mitthof, Annona 187.

[117] Mitthof 168–170.

[118] Vgl. Th. Mommsen, Princeps officii agens in rebus, in: ders., Gesammelte Schriften VIII, Berlin 1913, 474–475.

[119] Cod. Theod. 1,15,7 von 377 n. Chr.; 1,7,2 von 393 n. Chr.; vgl. Seeck, Dux 1873.

[120] Auch Claude, Dux 305 legt sich nicht fest.

7. Ein neues Gleichgewicht?

Ab 370 konzentrierten sich die Pläne des Kaisers auf die Bukinobanten und
ihren neuen König Macrian, das letzte Residuum alamannischen Wider-
standes am Mittelrhein[121]:

> Nach diesem schönen Erfolg erwog Valentinian vielerlei Pläne und fühlte sich
> stark beunruhigt, wenn er so mehrfach bedachte und Umschau hielt, womit er
> den Übermut der Alamannen und ihres Königs Macrianus brechen könne, die
> unablässig und maßlos den römischen Staat mit ihren Beutezügen belästigten
> und zerrütteten … Endlich blieb der Kaiser, indem er Plan auf Plan prüfte, bei
> dem Entschluß, zu ihrer Vernichtung die Burgunder aufzubieten, ein kriegeri-
> sches, an kräftiger Jungmannschaft überreiches Volk, das seinen sämtlichen
> Nachbarn deshalb Furcht einjagte. Wiederholt ließ Valentinian durch gewisse
> verschwiegene und vertraute Mittelsmänner ihren Königen Schreiben zugehen:
> Danach sollten sie zu einem festgesetzten Zeitpunkt die Alamannen überfallen;
> er selbst versprach, seinerseits mit einem römischen Heer über den Rhein zu ge-
> hen und den erschreckten Feinden entgegenzutreten, wenn sie sich der unerwar-
> teten Last des Angriffs zu entziehen versuchten …

Eine Koordinierung der beiden Partner kam jedoch nicht mehr zustande.
Valentinian hatte eine aus der Retrospektive sicherlich entscheidende Ge-
legenheit verpasst, die Verhältnisse am Mittelrhein auf Dauer zu seinen
Gunsten zu regeln. In den nächsten zwei Jahren wurden die Aktionen der
Römer gegen die Alamannen von militärischen Expeditionen an anderen
Kriegsschauplätzen in den Hintergrund gedrängt. Die ersten, offenbar
selbst provozierten Probleme mit den Quaden an der Donau und der Feld-
zug des älteren Theodosius in Afrika gegen aufständische Maurenfürsten
genossen Vorrang. Die neuerliche Behandlung des Alamannen-Problems,
die sich wiederum auf den König der Bukinobanten konzentrierte, hatte
sich der Kaiser selbst vorbehalten. Noch einmal versuchte man gegen Ma-
crian vorzugehen[122]:

> Unter seinen vielfältigen Plänen beschäftigte ihn aber an allererster Stelle und
> insbesondere die Frage, wie er den König Macrianus, der bei dem wiederholten
> Wechsel der allgemeinen Lage nur immer mächtiger geworden war und sich mit
> verstärkten Kräften schon gegen die Unseren erhob, mit Gewalt oder List lebend
> entführen könne, so wie es lange zuvor Julian mit Vadomarius geglückt war.
> Nachdem er alle Vorbereitungen, wie es Umstände und Zeit erforderten, getrof-
> fen und aus Angaben von Überläufern entnommen hatte, wo der genannte Geg-
> ner, ohne daß er mit einem feindlichen Anschlag rechnete, gefangen werden

[121] Amm. Marc. 28,5,8–12.
[122] Amm. Marc. 29,4,2–7; s. H. Castritius, Macrianus, RGA 19 (2001), 90–92.

könne, schlug er in möglichster Stille, auf daß niemand das Unternehmen be-
hindere, eine Schiffsbrücke über den Rhein. Als erster marschierte in Richtung
auf Wiesbaden der Magister peditum Severus voraus, blieb aber angesichts der
geringen Zahl seiner Streitkräfte erschreckt stehen; mußte er doch befürchten,
keinen Widerstand leisten zu können, vielmehr von der Menge etwa angreifen-
der feindlicher Scharen erdrückt zu werden …
Die Ankunft weiterer Truppen ermutigte indessen die Führer, so daß sie für ganz
kurze Zeit ein Lager aufschlugen … Wegen des nächtlichen Dunkels rasteten sie
etwas, bis dann der Morgenstern aufging und sie – das Kriegsunternehmen
zwang sie zur Eile – den Weitermarsch antraten. Dabei geleiteten sie wegekun-
dige Führer, und außerdem wurde zahlreiche Reiterei unter der Leitung des
Theodosius vorausgeschickt … Fortdauerndes Lärmen seiner Leute aber, die der
Kaiser trotz wiederholten Gebots von Raub und Brand nicht abhalten konnte,
störten ihn bei seinem Unternehmen. Durch das Prasseln der Flammen und das
durcheinander tönende Geschrei der Soldaten wurden nämlich die Gefolgsleute
des Königs wach, und da sie die wirklichen Vorgänge ahnten, so brachten sie ih-
ren Herrn auf einen Eilwagen und verbargen ihn in einem schmalen Paßweg hin-
ter einer Bergkette.
Dadurch war Valentinian um seinen Ruhm gebracht, nicht aus eigener Schuld
oder der seiner Führer, sondern infolge der Zügellosigkeit seiner Truppen,
die dem römischen Staat oft schon schweren Schaden zugefügt hatte,
und mußte sich begnügen, das Feindesland bis 50 Meilen weit niederzu-
brennen. Dann trat er verärgert den Heimweg nach Trier an … und bestellte,
da Furcht die zerstreuten Feindscharen fesselte, bei den Bucinobanten, einem
Alamannenstamm gegenüber von Mainz, für Macrianus den Fraomarius zum
König.

In Wiesbaden wurde in der Folge des Fehlschlags, denn der Kandidat des
Kaisers konnte sich nicht lange halten, die sogenannte Heidenmauer errich-
tet. Da die 520m lange und mit mindestens 4 vorspringenden Halbtürmen
bestückte Wehrmauer keine erkennbaren Ecken oder Abschlüsse aufweist
und auch archäologisch keine weiteren Spuren aufzufinden waren, liegt es
nahe, von einem Abbruch der Arbeiten auszugehen. Ob die vollendete
Heidenmauer als großes Basislager für eine umfassende und länger dauern-
de Offensive nördlich des Mains gedacht war, ist nur zu vermuten. Auch
der Bau eines einfachen Abschnittswalls hätte dem gegenüber eine erheb-
lich höhere Zahl an ständig anwesenden Truppen erfordert, um ihn bei sei-
ner Länge überhaupt effektiv verteidigen zu können.[123] Die Heidenmauer

[123] Siehe A. Becker, Mattiacum, RGA 19 (2001), 440–443; vgl. W. Czysz, Wiesbaden in der
Römerzeit, Stuttgart 1994, 220–225; H.-G. Simon, Wiesbaden, in: RiH 490–491; E. Rit-
terling, Das Kastell Wiesbaden (ORL Nr. 31), in: E. Fabricius u.a. (Hrsg.), Der obergerma-
nisch-raetische Limes des Roemerreiches, Abt. B, Bd. II 3, Heidelberg 1915, 1–140 hier
74–77; Kutsch 206; Alföldi, Untergang II 75.

könnte als Folge des Vertrags zwischen Valentinian und dem Alamannen-
könig Macrian zwei Jahre später eine Bauruine geblieben sein.

In der Zeit nach der Beendingung der großen Bauvorhaben am Rhein
und nach der Verständigung mit Macrian 374 blieb es im obergermanischen
Dukat möglicherweise über Jahrzehnte hinweg ruhig. Die Schlacht von Ar-
gentaria 378, in dem Gratians Expeditionsarmee, die eigentlich seinem On-
kel Valens entlasten sollte, zunächst Teile der Alamannen besiegen mußte,
fand in der Sequania statt. Veränderungen in der Verteidigungsstruktur der
Provinz sind bis in die ersten Jahre des 5. Jahrhunderts hinein nicht über-
liefert.[124] Natürlich ist das ein argumentum e silentio und zudem endet just
mit dem Jahr 378 auch die ausführlichste erzählende Quelle für diese Zeit,
das relativ zeitnahe Werk des Ammianus Marcellinus. Danach ist man für
den gallisch-germanischen Raum auf die Geschichte des Zosimus, kurze
Sätze aus Chroniken oder wenigen Zeilen aus Gedichten etwa Claudians
angewiesen. Daß sich im germanischen Grenzgebiet Wesentliches im Rah-
men der Provinz ereignet haben könnte, ist also nicht unbedingt von vorn-
herein auszuschließen. Trotzdem scheint sich die Situation auf einem status
quo eingependelt zu haben, der sich aus römischer Sicht an der Lage vor
350 n. Chr. orientierte. Verträge mit den Alamannenstämmen im unmittel-
baren Vorfeld der Grenze regelten das weitere Zusammenleben und der
Rhein wurde wieder zu einem römischen Fluß. Die letzte Meldung vor der

[124] Der von Ammianus Marcellinus als Dux bezeichnete Offizier Nannienus, der im Jahre 378
in der Schlacht von Argentaria gemeinsam mit dem Comes domesticorum Mallobaudes
den Oberbefehl führte, wird von Teilen der Forschung als neuer Comes per utramque Ger-
maniam bezeichnet, so etwa von PLRE I Nannienus. Sicher ist jedoch nur, daß Nannienus
nicht die Funktion eines Dux der obergermanischen Provinz innehatte, da er schon für 370
mit dem Titel eines Comes (rei militaris) belegt ist; s. dazu G. Macdonald, Nannienus 1,
RE XVI 2 (1935), 1682: Comes Britanniae 370; anders W. Enßlin, Nannienus 2, RE XVI 2
(1935), 1682–1683: Comes rei militaris. Beide Artikel gelten kurioserweise ein- und dersel-
ben Person. Die Bezeichnung „dux" ist in diesem Fall nicht als terminus technicus aufzu-
fassen, sondern im Sinne von Heerführer. Die Erwähnung der Ranggleichheit des Nannie-
nus mit Mallobaudes legt den Rang eines Comes rei militaris des Bewegungsheeres oder
eines Magister militum nahe, zumal Nannienus unter Kaiser Magnus Maximus in diesem
Amt belegt ist; ähnlich Bernhard, Geschichte 153–154.
Denis van Berchem möchte hingegen in der Inschrift CIL XIII 8262 einen Beleg für die
Existenz des Dukats der Germania secunda und damit für jenes der Germania prima se-
hen; s. Berchem, Chapters 140; vgl. J. Carcopino, Notes d'épigraphie rhenanes, in: Mé-
morial d'un voyage d'études de la Société Nationale des Antiquaires de France en Rhena-
nie, Paris 1953, 187–191. Die betreffende Inschrift aus Köln erwähnt zwar irgendwelche
Bauarbeiten, die im Auftrag des Heermeisters Arbogast vorgenommen wurden, doch ein
Beleg für eine bestimmte Organisationsform der niedergermanischen Grenzverteidigung
ist hieraus nicht zu entnehmen; s. dazu auch Th. Grünewald, Arbogast und Eugenius in
einer Kölner Bauinschrift. Zu CIL XIII 8262, Kölner Jahrbuch für Vor- und Frühge-
schichte 21, 1988, 243–252; vgl. J. Szidat, Die Usurpation des Eugenius, Historia 28, 1979,
487–508 hier 493.

Rheinreise des Stilicho im Jahr 396 ist ein Zitat des Gregor von Tours aus dem verschollenen Werk des Sulpicius Alexander, gemäß dem der Usurpator Eugenius mit einem großen Heer wohl Herbst 392 den Rhein entlang zog und die Verträge mit den fränkischen und alamannischen Stämmen erneuerte.[125]

[125] Greg. Tur., HF 2,9; s. H. Castritius, Gennobaudes, RGA 18 (1998), 77–78; P. Kehne, Marcomer, RGA 19 (2001), 272–273.

Teil II: Das Kapitel des Dux Mogontiacensis in der Notitia Dignitatum

1. Der Dux Mogontiacensis und sein Platz in der Notitia

Die westliche Hälfte der Notitia Dignitatum erwähnt das Amt des Dux Mogontiacensis zum ersten Mal in ihrem Kapitel I, dem sogenannten Index, eine Art Übersicht über alle in ihrem jeweiligen Territorium oder Fachgebiet selbständig agierenden Beamten. Diese Übersicht ist aber nun kein Inhaltsverzeichnis, also nicht etwa identisch mit den darauffolgenden selbständigen Kapiteln einzelner Ämter. Denn nicht jeder der im Index aufgeführten Beamten besitzt auch ein eigenes Kapitel, zumindest nicht im Text der heute vorliegenden Notitia. Der Index setzt ein mit den obersten zivilen Beamten, den Prätorianer- und Stadtpräfekten, gefolgt von den ranghöchsten Militärs, den Magistri militum, und den Beamten der Hof- und Reichsverwaltung. Danach werden die zivilen Regionalfunktionäre wie Proconsules und Vicarii aufgezählt und im Anschluß daran die regionalen militärischen Comites und Duces, ND occ. I 30–49[1]:

30	*Comites rei militaris sex*:
31	*Italiae*
32	*Africae*
33	*Tingitaniae*
34	*Tractus Argentoratensis*
35	*Britanniarum*
36	*Litoris Saxonici per Britannias*
37	*Duces duodecim*:
38	*Limitis Mauritaniae Caesariensis*
39	*Limitis Tripolitani*
40	*Pannoniae primae et Norici ripensis*
41	*Pannoniae secundae*

[1] Die Kapitel- und Zeilenzählung folgt der Ausgabe von Otto Seeck.

42 *Valeriae ripensis*
43 *Raetiae primae et secundae*
44 *Sequanicae*
45 *Tractus Armoricani et Nervicani*
46 *Belgicae secundae*
47 *Germaniae primae*
48 *Britanniae*
49 *Mogontiacensis*

Daraufhin folgen die Listen der verschiedenen Provinzstatthalterschaften nach ihrem Rang und innerhalb diesem geographisch geordnet. Dabei fällt auf, daß diese zivilen Statthalterschaften, von teilweise identischer Größe wie die Dukate, nach diesen im Index aufgeführt werden, obwohl bei den vorhergehenden Ranggruppen stets die Zivilbeamten vor den Militärs rangieren. Doch sehen wir uns zunächst die Binnengliederung der beiden militärischen Regionalgruppen der Comites und Duces an.

Ihre Aufzählung erfolgt ganz offensichtlich nach einem geographischem Prinzip, im Uhrzeigersinn. Die Liste der Comites setzt im Zentrum der Macht, in Italien, ein, um dann nach Africa überzuwechseln und über die mauretanischen Kommanden wieder nach Europa, nach Gallien zurückzukehren und bei den britischen Comites rei militaris zu enden. In der Liste der Duces wird in leicht veränderter Weise vorgegangen: Sie beginnt mit den beiden Grenzkommanden in Nordafrika, da italische Duces nicht existieren, zählt anschließend die westlichen Donau-Dukate von Ost nach West auf, setzt anschließend in der Präfektur Gallien noch einmal mit dem Tractus Armoricanus vom Westen her neu an und endet im Osten mit der Germania, um dann noch das nördlichste Kommando, Britannien, aufzuführen. Doch auch damit ist nicht das eigentliche Ende erreicht: Der Dux von Mainz steht eindeutig außerhalb dieser geographischen Reihe, denn in den anderen Listen stehen immer die Beamten für Britannien am Schluß.[2] Der Mainzer Beamte stellt somit einen eindeutigen Nachtrag innerhalb der Liste dar.

Die Listen der Comites rei militaris und der Duces erscheinen noch einmal im selbständigen Kapitel des westlichen Oberbefehlshabers, des Magister peditum praesentalis, ND occ. V 125–143:

[2] So etwa in der Liste der Vicarii, ND occ. I 23–29 hier 29; in der Liste der Comites rei militaris, occ. I 30–36 hier 35 und 36; in der Aufzählung der Statthalter pro Diözese, occ. I 52. 61. 64. 68. 75 hier 75 bzw. occ. I 85. 90. 98. 101. 106 118 hier 118; s. auch Polaschek 1088.

125 *Sub dispositione viri illustris magistri peditum praesentalis*:
126 *Comites militum infrascriptorum* [sex?][3]:
127 *Italiae*
128 *Africae*
129 *Tingitaniae*
130 *Tractus Argentoratensis*
131 *Britanniarum*
132 *Litoris Saxonici per Britannias*

133 *Duces limitum infrascriptorum decem*:
134 *Mauritaniae Caesariensis*
135 *Tripolitani*
136 *Pannoniae secundae*
137 *Valeriae ripensis*
138 *Pannoniae primae et Norici ripensis*
139 *Raetiae primae et secundae*
140 *Belgicae secundae*
141 *Germaniae primae*
142 *Britanniarum*
143 *Mogontiacensis*

Die Zahl der Dukate stimmt zwar mit der in der Überschrift genannten über-
ein, trotzdem muß hier ein Fehler vorliegen, denn gegenüber den Angaben
des Index, ND occ. I, fehlen zwei Dukate in der Aufzählung: der Dux Sequa-
nicae und der Dux tractus Armoricani et Nervicani. Weiterhin ist die Abfolge
der Dukate auch nicht mehr stimmig: Die Pannonia secunda und die Valeria
stehen plötzlich vor der Pannonia prima. Die Zahl der Duces dürfte somit
sekundär an die tatsächlich vorhandene Ämter- und Zeilenzahl angepaßt
worden sein. Ob der Ausfall der beiden Dukate aus der Liste ein „einfacher"
Fehler der Überlieferung ist oder gar eine tatsächliche Auflösung dieser Kom-
manden vorliegt, kann zunächst nicht gesagt werden.[4] Die selbständigen Ka-
pitel der regionalen Kommandeure zeigen nun folgende Reihung:

[3] Seeck emendiert die Zeile 126 in seiner Ausgabe gegen alle Handschriften zu „limitum",
 weil der Eintrag bei den Duces „limitum" zeigt. Doch dies ist eindeutig auf den Sprachge-
 brauch des Index, occ. I 37–39, zurückzuführen, wo es *Duces duodecim/ Limitis Maurita-*
 niae ... heißt; s. Ph. Bartholomew, Rez. St. Johnson, The Roman Forts of the Saxon Shore,
 London 1976, Britannia 10, 1979, 367–370 hier 370.
[4] Nach A. H. M. Jones, The Later Roman Empire III, Oxford 1964, 354 sei das Kapitel des
 Dux tractus Armoricani spät erstellt worden, gerade weil es nicht in dem Kapitel des Ma-
 gister peditum, occ. V, erscheine. Ein Schreiber habe vergessen, das neue Kapitel in allen
 relevanten Notitia-Partien nachzutragen; so schon Polaschek 1092; anders Nesselhauf 68,
 gemäß dem das Kapitel des Dukats fehlt, weil das Kommando zur Zeit der Liste occ. V

occ.	XXIV	*Comes Italiae*
	XXV	*Comes Africae*
	XXVI	*Comes Tingitaniae*
	XXVII	*Comes Argentoratensis*
	XXVIII	*Comes litoris Saxonici per Britannias*
	XXIX	*Comes Britanniae*

Die Handschriften zeigen allerdings ohne Ausnahme die Reihe Comes Africae, Comes Tingitaniae, Comes litoris Saxonici per Britannias, Comes Britanniae, Comes Italiae und Comes Argentoratensis. Die zwei letzten Comitate, von Italien und Straßburg, die Otto Seeck durch einen doch recht gewaltsamen Eingriff in die Überlieferung auf – die seiner Meinung – nach ihnen zustehenden Positionen gemäß dem Index gestellt hat, haben vieles gemeinsam: Ihnen fehlen in ihren eigenen Kapiteln sowohl die Angaben zu ihren Truppen als auch zu ihrer Büroorganisation[5]:

occ.	XXX	*Dux et praeses provinciae Mauritaniae*
	XXXI	*Dux provinciae Tripolitanae*
	XXXII	*Dux Pannoniae*
	XXXIII	*Dux provinciae Valeriae*
	XXXIV	*Dux Pannoniae primae*
	XXXV	*Dux Raetiae*
	XXXVI	*Dux provinciae Sequanici*
	XXXVII	*Dux tractus Armoricani*
	XXXVIII	*Dux Belgicae secundae*
	XL	*Dux Britanniarum*
	XLI	*Dux Mogontiacensis*

Die Überschriften der selbständigen Duces-Kapitel weisen ganz unterschiedliche Varianten gegenüber ihren Amtsbezeichnungen in den Listen auf. So wird erst hier beim Dux Mauritaniae darauf Bezug genommen, daß er zugleich der zivile Statthalter der Provinz ist. Dem Dux der Pannonia fehlt der Hinweis auf das von ihm kontrollierte Noricum ripense ebenso wie dem Dux Raetiae die Anzeige einer Vereinigung der Raetia prima und

schon aufgelöst worden war; ähnlich D. A. White, Litus Saxonicum, Madison 1961, 76; vgl. St. Johnson, Channel Commands in the Notitia, in: Goodburn-Bartholomew 81–89 hier 84; Clemente, Notitia 38: 12 Duces in occ. I, dagegen nur 10 in occ. V, zwei Duces durch Irrtum ausgefallen; Polaschek 1092: In occ. V 133 werden 10 Duces angekündigt und es folgen auch tatsächlich 10, doch sind dabei zwei durch einen Kopistenfehler ausgefallen: der Dux Sequanicae und der Dux Tractus Armoricani. Es sollte daher „duodecim" heißen wie in occ. I 37.

[5] Zu den Textumstellungen Seecks, s. Mann, What 5.

secunda. Der Dux der Valeria hat den Hinweis auf sein Uferkommando – ripensis – verloren und das Dukat der Germania prima ist gleich ganz verschwunden. Hingegen findet sich bei den Dukaten Mauretaniens, Tripolitaniens, der Valeria und der Sequania die Ergänzung „provincia", bei den anderen hingegen nicht, was auf eine ungleichmäßige Redaktion des Textes schließen läßt.

Sollte die Abfolge der Handschriften die ursprüngliche sein, würden die Kapitel der beiden Comites von Italien und Straßburg – aufgrund ihrer Stellung außerhalb der geographischen Reihenfolge – Nachträge innerhalb der Notitia occidentalis darstellen, wie ja auch der Dux Mogontiacensis der Liste der Duces erst nachträglich angehängt wurde. Andererseits zeigen die Listen der Comites und Duces im Index occ. I und in der Liste des Magister peditum praesentalis occ. V die Comites von Italien und des Tractus Argentoratensis an ihrer „richtigen" geographischen Stelle verzeichnet.

2. Der Text des Mainzer Kapitels

Die Notitia Dignitatum überliefert in ihrem westlichen Teil das selbständige Kapitel des Dux Mogontiacensis folgendermaßen[6]:

1 *Dux Mogontiacensis*[7]
2 *FL·*
 INTALL·
 COMORD·
 PR·[8]
3 *Salectio*[9]
4 *Taberna*[10]
5 *Vico Iulio*
6 *Nemetis*
7 *Alta Ripa*[11]
8 *Vangionis*[12]
9 *Mogontiaco*[13]
10 *Bingio*

[6] ND occ. XLI 1–34.
[7] *mogontiatensis* P; *moguntiacensis* M[2]
[8] *FL/ INTAL/ COMOR/ PR* M[1]; *FL/ INTALIM/ COMORD/ P· R* M[2]; om. V; keine Abbildung bei Alciatus.
[9] *Salerio* Panciroli.
[10] *Tabernae* Gelenius.
[11] *altarippa* V; *altaripa* Panciroli.
[12] *wangionis* V; *Vuangionis* Gelenius, Panciroli.
[13] *mogonciaco* CP; *moguntiaco* V.

11 *Bodobrica*[14]
12 *Confluentibus*[15]
13 *Antonaco*[16]

14 *Sub dispositione viri spectabilis ducis Mogontiacensis:*[17]
15 *Praefectus militum Pacensium, Saletione*[18]
16 *Praefectus militum Menapiorum, Tabernis*[19]
17 *Praefectus militum Anderetianorum, Vico Iulio*[20]
18 *Praefectus militum vindicum, Nemetis*[21]
19 *Praefectus militum Martensium, Alta Ripa*[22]
20 *Praefectus militum secundae Flaviae, Vangiones*[23]
21 *Praefectus militum armigerorum, Mogontiaco*[24]
22 *Praefectus militum Bingensium, Bingio*[25]
23 *Praefectus militum balistariorum, Bodobrica*[26]
24 *Praefectus militum defensorum, Confluentibus*[27]
25 *Praefectus militum Acincensium, Antonaco*[28]

26 *Officium autem habet idem vir spectabilis dux hoc modo:*[29]
27 *Principem ex officiis magistrorum militum praesentalium alternis annis*
28 *Numerarium a parte peditum semper*
29 *Commentariensem a parte peditum semper*[30]
30 *Adiutorem*
31 *Subadiuvam*[31]

[14] *Bodobriga* Panciroli.
[15] *conflentibus* C.
[16] *antoniaco* P.
[17] *mogonciacensis* C; *mogontiacenses* P.
[18] *Prefect.* Alciatus; *pacentium* CPM; *patentium* V; *Pacensiû* Alciatus; *Saletionae* Alciatus.
[19] *Menapiorû* Panciroli.
[20] *anderecianorum* CP, Gelenius, Panciroli; *andericianorum* V; Alciatus.
[21] *Vindicû* Alciatus, Gelenius; *Nemetes* Gelenius, Panciroli.
[22] *militû* Gelenius; *martentium* CPM; *marcentium* V.
[23] *secûdae* Panciroli; *Vangionae* Alciatus; *Vuāgiones* Panciroli.
[24] *militû* Alciatus; *argerorum*, sed corr. P; *armigerorû* Panciroli; *mogonitaco* CV; *Maguntiaco* Alciatus; *Mogōtiaco* Panciroli.
[25] *bringentium* CPVM; *Brigensium* Alciatus.
[26] *Prefect.* Alciatus; *militû* Alciatus, Gelenius; *Balistariorû* Alciatus, Gelenius; *Bodobriga* Panciroli.
[27] *Cōfluentibus* Gelenius.
[28] *mllitum* Panciroli; *acincentium* CPVM.
[29] *autê* Alciatus; *vir* om. Panciroli.
[30] om. M.
[31] *Subadiuvā* Gelenius.

32 *Regerendarium*[32]
33 *Exceptores*
34 *Singulares et reliquos officiales*[33]

Bei der Betrachtung der Varianten der vier wichtigsten Handschriften der Notitia – alle anderen bekannten Manuskripte scheinen wiederum nur Abschriften dieser vier zu sein – fällt in Bezug auf das Kapitel des Mainzer Dux wenig auf, was nur diesem Kapitel eigentümlich wäre. Das Verhältnis der vier „Haupt"-Handschriften aus München (**M**), Paris (**P**), Oxford (**C**) und Trient zueinander stellt sich derzeit so dar, daß das Münchener Exemplar und dasjenige aus Trient (**V**) sicherlich den größten Abstand zueinander haben, während **P** und **C** zwischen den beiden stehen. Die größte Eigenständigkeit weist jedoch **V** auf, was der Handschrift den Ruf eingetragen hat, die unzuverlässigste zu sein: So besitzt **V** als einzige der Haupt-Handschriften keine der Illustrationen. Diese Eigenheiten spiegeln sich auch im Kapitel des Mainzer Dux wieder: In den Zeilen 8 und 9 erscheinen bei **V** Verdopplungen der Buchstaben in *altarippa* und *vvangionis*. In Zeile 32 schreibt **V** nicht *regerendarium*, sondern *regendarium*, wie sie dies, mit wenigen Ausnahmen und entgegen den anderen Handschriften, in den entsprechenden Zeilen der anderen westlichen Kapitel in schöner Regelmäßigkeit stets tut.[34]

Weiterhin schreibt **V** in der Abschlußzeile des Büropersonals nicht *singulares et reliquos officiales*, sondern vielmehr ... *ceteros officiales*. Nun ist *reliquos* die im Westen übliche Vokabel, während *ceteri* der Standard im Osten ist.[35] *ceteri* findet sich im Westen nur in wenigen Notitia-Kapiteln, so etwa in jenen der zivilen Statthalter wie etwa dem des Consularis Campaniae, Corrector Apuliae et Calabriae und dem des Praeses Dalmatiae. Diese drei Kapitel stellen wiederum nur Beispiele für die übrigen, in der Notitia occidentis nicht aufgeführten Officia der Statthalter gleicher Rangklasse dar. Es

[32] *regendarium* V; om. Panciroli.
[33] *ceteros officiales* V.
[34] Alle westlichen Militärs besitzen laut Notitia einen *regerendarius* und nur in 3 Fällen hat **V** die „normale" Schreibweise: ND occ. V 280, Magister peditum; occ. XXXII 66, Dux Pannoniae secundae; occ. XXXIII 72, Dux Valeriae. Im Westen besitzen nur noch die Praefecti praetorio Italiae und Galliarum einen Regerendarius, s. ND occ. II 52; III 47.
[35] Siehe J. Schoene, Zur Notitia Dignitatum, Hermes 37, 1902, 271–277 hier 272–273. Im orientalischen Teil der Notitia lassen sich ohnehin nur 3 Ämter mit einem Regerendarius nachweisen – bei zweien davon schreibt **V** „normal", s. ND or. III 29 PPO Illyrici; XXXVII 50 Dux Arabiae. Dabei scheint die Schreibweise Regendarius außerhalb der Notitia die richtige zu sein, wie Cassiodor, Variae 11, 29; Ioh. Lydus, de mag. 3,4. 21 zu zeigen scheinen. Hat man bei **V** in Kenntnis der anderen Quellen die Schreibweise der Notitia korrigiert?; vgl. C. Neira Faleiro, Nuove prospettive dei Manoscritti Trentini della ND, Studi Trentini di Scienze Storiche 80, 2001, 823–833; C. Neira Faleiro, El Parisinus latinus 9661 y la Notitia Dignitatum, Latomus 63, 2004, 425–449.

kann also nicht gesagt werden, ob etwa ein westlicher Redaktor der Notitia diese ceteri-Formel aus der Notitia orientis übernahm, wo es ja ähnliche Beispiele für zivile Statthalter gab. Außerhalb dieser Texte lässt sich *ceteri* als Variante der Handschriften **C** und **V** noch in den Kapiteln des Vicarius urbis Romae sowie in jenem des Comes Britanniae finden; hier allerdings als alleinige Variante von **C**.[36] Vielleicht ist dies ein Hinweis dafür, daß sich **V** und **C** nahe stehen. Denn ein weiterer gemeinsamer Fehler dieser Handschriften findet sich in der Schreibung *mogonitaco* statt *mogontiaco* in Zeile 21 des Mainzer Kapitels.[37] Allen Handschriften gemeinsam ist der Fehler des Schreibens von (t) statt (s) wie etwa bei *Pacentium* statt Pacensium.[38] Dagegen beschränkt sich die Verwechslung von (c) mit (t) bzw. (t) mit (c) wie in *mogontiatensis* und *mogonciacensis* auf die Handschriften **P, C, V**.[39] Abweichungen von (o) zu (u)[40] und (e) zu (i)[41] fallen nicht ins Gewicht.

3. Die Bezeichnung des Amtsträgers

In der Liste des sogenannten Index, ND occ. I, werden die Beamten nach ihren Titeln gruppiert: die Vikare, die Comites, die Duces. Die Titel selbst werden dann in der Zeile des jeweiligen Beamten nicht noch einmal aufgeführt. Er muß gedanklich dazu ergänzt werden, etwa <*Comes*> *tractus Argentoratensis* oder <*Dux*> *Germaniae primae*. Die Amtsbezeichnungen der Kommandeure werden in jenen Teilen, die sich auf ihren geographischen Befehlsbereich beziehen, nicht immer gleich gebildet. Natürlich gibt es einfache Formen wie den *vicarius Italiae* und den *Comes Britanniarum*, die beide nach Diözesen benannt sind. Trotzdem wird das Gebiet des Vikars durch einen Singular, das des Comes durch einen Plural ausgedrückt.[42] Dabei ist der Gegenstand auf den Bezug genommen wird, die Diözese, gleichrangig. Dagegen bezieht sich der Titel des *Comes Tingitaniae*, um ein weiteres Bei-

[36] Siehe ND occ. XIX 25 bzw. occ. XXIX 14.
[37] Gemeinsamkeiten von **V** mit **C** treten auch an anderen Stellen der Notitia auf, s. ND or. I 1 *civium* CV statt civilium; or. VIII 1 *thracis* CV statt thracias; VIII 62 *magistri* CV statt magister; or. IX 9 *martiarii* CV statt matiarii; or. XXXV 9 *banasani* CV statt banasam; occ. II 20 *lucarie* CV statt lucaniae; II 41 *arnone* CV statt annonae; occ. V 237 *italiaca* CV statt italica; occ. XV 5 *domni* CV statt domini; occ. XIX 8 *apulte* CV statt apuliae; occ. XXVI 6 *barrensis* CV statt bariensis; occ. XXXVII 13 *arnonicani* CV statt armoricani.
[38] Siehe dazu occ. XLI 15, 19, 25.
[39] ND occ. XLI 1, 9, 14, 15, 19.
[40] M bzw. V in occ. XLI 1 und 9.
[41] P bzw. V in occ. XLI 14 und 17.
[42] Die Überlieferung des Textes, die Abkürzung von Endungen und deren im Verlauf der Überlieferung teilweise falsche Auflösung muß natürlich mit bedacht werden, s. O. Seeck, Zur Kritik der Notitia Dignitatum, Hermes 10, 1875, 217–242.

spiel anzuführen, nicht auf eine Diözese, sondern nur auf eine Provinz. Bleiben wir aber zunächst bei den Bezeichnungen und lassen das Bezeichnete beiseite.

Neben den Namen von Diözesen und Provinzen zeigt die Liste der Comites noch den oben bereits als Beispiel angeführten *Comes tractus Argentoratensis* und den *Comes litoris Saxonici per Britannias*. Durch ihre Titulatur wird deutlich, daß diese Kommanden in ihrem Befehlsbereich nicht mit territorial vorgegebenen Gebieten wie etwa mit Diözesen übereinstimmen. Der Comes tractus Argentoratensis ist nach einer Stadt, Straßburg, benannt. Ganz ähnlich ist der Name *Litus Saxonici* gebildet. Unter Litus = Küste ist ebenfalls ein Abschnitt zu verstehen, die sächsische Küste für die Britannien. Die Spezifikation *per Britannias* macht deutlich, daß es entweder mehrere sächsische Küsten gab oder sich die eine Küste über die Britannien hinaus erstreckt hatte.[43]

Die Benennungen der Duces sind mit jenen der Comites im Grunde vergleichbar: Die meisten Namen gehen auf einzelne zivile Provinzen oder Kombinationen von Provinzen wie etwa der Dux der Belgica secunda zurück. Mit dem Dux Britanniae findet sich nur ein Kommando, das für eine ganze Diözese zuständig ist. Auch bei den Duces werden Abschnitts-Kommandeure verzeichnet: der *Dux* des *tractus Armoricanus et Nervicanus* oder der Dux des Limes der Tripolitana. Ganz für sich steht aber der Titel des *Dux Mogontiacensis*, der mit „Mainzer Dux" zu übersetzen ist. Der kurze Titel, der einen militärischen Funktionstitel, „Dux", mit einem adjektivischen Genitiv eines topographischen Substantivs „Mogontiacensis" verbindet, entspricht oberflächlich betrachtet den anderen Einträgen der Liste. Allein der topographische Begriff bezieht sich auf eine Stadt, nicht auf eine Diözese, eine Provinz oder eine sonstige Region. Dem Mainzer Titel am nächsten steht fraglos der Titel des Comes tractus Argentoratensis, der sich ebenfalls auf eine Stadt zurückführen lässt. Doch hier ist der Titel nicht völlig verkürzt, sondern zeigt immer noch den Verweis auf eine geographische Linie, einen *tractus*, und verweist nicht auf einen rein topographischen Punkt wie man aus dem Titel von Mainz folgern müßte. Und wie das Kapitel des Mainzer Dux zeigt, besteht dessen Kommandobereich tatsächlich aus einer Linie, einem Abschnitt der römischen Rheingrenze. Obwohl auch die anderen Einträge der Mainzer Dukatsbezeichnung nicht das Wort „tractus" nennen, verbirgt sich hinter dem Namen Dux Mogontiacensis also sehr wohl ein Abschnittskommando.

43 Siehe dazu etwa J. G. F. Hind, Litus Saxonicum – The Meaning of „Saxon Shore", in: Roman Frontier Studies XII, Oxford 1979, 317–324; M. Eggers, Litus Saxonicum, RGA 18 (2001), 522–525.

Die Nomenklatur der Befehlshaber weicht in ihren selbständigen Kapiteln teilweise von ihren Listen-Einträgen ab. So wird der Comes Italiae zwar unter einer gleichlautenden Kapitel-Überschrift geführt, doch die Bestimmung des Befehlsbereiches schränkt den zu erwartenden geographischen Bereich erheblich ein, ND occ. XXIV 4–5: *Sub dispositione viri spectabilis comitis Italiae: Tractus Italiae circa Alpes.* Das Comitat umfasst daher nicht wie aufgrund des einfachen Titels anzunehmen war, die gesamte norditalische Diözese Italia annonaria, sondern nur deren nördlichen Grenzstreifen entlang der Alpen. Auch hinter dem Titel eines Comes Italiae steht demnach ein Abschnittskommando.[44] Einen mit dem italischen Kapitel völlig identischen Text-Aufbau bietet das des im Index noch so genannten Comes tractus Argentoratensis. Mit der Kapitel-Überschrift Comes Argentoratensis passt er sich dem vorausgehenden Comes Italiae an, während bei der Beschreibung des Zuständigkeitsbereiches er folgende Formel aufweist, ND occ. XXVII 4–5: *Sub dispositione viri spectabilis comitis Argentoratensis: Tractus Argentoratensis.* Wie oben schon bemerkt, stehen die beiden Kommanden für Straßburg und Italien in den Handschriften ganz am Ende des Comites-Abschnittes und somit außerhalb der eigentlichen geographischen Reihenfolge. Die Gemeinsamkeit ihrer Textstruktur macht nochmals klar, daß es sich bei diesen zwei Kapiteln um Nachträge handeln muß. Das jetzige Schluß-Kapitel unter den Comites der Ausgabe Seecks, jenes des Comes Britanniae, weist eine ähnliche Merkwürdigkeit auf, ND occ. XXIX 4–5: *Sub dispositione viri spectabilis comitis Britanniarum: Provincia Britannia.* Dieser Eintrag, sei nun *provincia* klassisch als Befehlsbereich zu deuten oder nicht, entspricht denen des Tractus Italiae bzw. Argentoratensis. In allen drei Fällen zeigt die Bildvignette zudem eine einzige Festungsstadt und nicht eine mit der Zahl ihrer Garnisonen übereinstimmende Zahl von Vi-

44 So etwa J. Napoli, Ultimes fortificatios du limes, in: Vallet-Kazanski 67–76 hier 68–69; J. Napoli, Recherches sur les fortifications linéaires romaines, Rom 1997, 56–58. 95–96: Befestigungslinie in den julischen Alpen, organisiert unter Magnus Maximus um 388, erneuert unter Stilicho; ähnlich G. P. Broglio – E. Possenti, L'età gota in Italia settentrionale, nella transizione tra tarda antichità e alto medioevo, in: P. Delogu (Hrsg.), Le invasioni barbariche nel meridione dell'impero: Visigoti, Vandali, Ostrogoti, Soveria 2001, 257–296 hier 260: Tractus Italiae bildete nach 406/407 eine Rückzugslinie nach der Aufgabe des Rheinlimes; anders Rollinger 204: Der Tractus circa Alpes „dürfte zu den älteren Quellenschichten der Notitia und somit in das letzte Drittel des 4. Jahrhunderts gehören. Wahrscheinlich ist darunter die Organisation eines militärischen Kommandogürtels zu verstehen, der das ganze Alpengebiet umfasste ...“; vgl. N. Christie – S. Gibson, The City Walls of Ravenna, PBSR 56, 1988, 156–197 hier 188–190; N. Christie, The Alps as a Frontier (A. D. 168–774), JRA 4, 1991, 410–430; H. von Petrikovits, Burg, RGA 4 (1981), 197–202 hier 199–200; P. MacGeorge, Late Roman Warlords, Oxford 2002, 171: Die Sperrfestungen in den julischen Alpen seien zu Beginn des 5. Jahrhunderts aufgegeben worden.

gnetten. Die restlichen Kommanden der Comites-Liste besitzen dagegen keine einzelne Festungsvignette und auch keine Angabe des Befehlsbereiches. Bei ihnen folgt auf die Formel „sub dispositione ...“ jeweils eine Liste mit den ihnen unterstellten Limitan-Truppen:

Amt	Truppen	Vignette	Befehlsbereich	provincia	tractus
Africa	Ja	Nein	Nein	Nein	Nein
Tingitania	Ja	Nein	Nein	Nein	Nein
litus Saxonici	Ja	Nein	Nein	Nein	Nein
Britannia	Nein	Ja	Ja	Ja	Nein
Italia	Nein	Ja	Ja	Nein	Ja
Argentoratensis	Nein	Ja	Ja	Nein	Ja

Die Gemeinsamkeiten aller drei Kommanden Italiens, Britanniens und des Tractus Argentoratensis wie etwa: keine Angabe der Limitan-Truppen, dafür aber nur eine Festungs-Vignette, keine genauere Angabe des Befehlsbereiches, dafür aber die Bezeichnung „tractus“ bzw. „provincia“ im Titel, weisen darauf hin, daß es sich bei diesen Einträgen in die Notitia um eine zeitlich spätere Entwicklung der Ämter selbst oder aber zumindest ihrer Erscheinung in dem Notitia-Text handeln muß. Dabei könnte die Comitiva Britanniae eine Zwischenphase darstellen.[45]

Das Verhältnis von Titulatur zu Beschreibung des Befehlsbereiches stellt sich bei den Duces etwas anders dar. Der Dux tractus Armoricani ist der einzige der Duces, der – neben dem nur zu erschließenden Dux <tractus> Mogontiacensis – ein Abschnittskommando führt. Er besitzt zwar keine Bereichsformel „sub dispositione“, dafür aber eine nach seiner Truppenliste eingeschobene Erklärung zur Ausdehnung des Kommandos, ND occ. XXXVII 24–29: *Extenditur tamen tractus Armoricani et Nervicani limitis per provincias quinque: per Aquitanicam primam et secundam, Senoniam, secundam Lugdunensem et tertiam.* Wiederum könnte dies auf eine zeitlich etwas spätere Entstehungsphase der Titulaturen und Formulierungen des Amtsbereiches der Duces von Mainz und der Aremorica hindeuten.

45 Vgl. hierzu Polaschek 1100: Im selbständigen Kapitel des Comes Britanniae erwarte man seine Truppen, während jetzt nur der Text „Provincia Britannia“ überliefert sei, der zudem widersinnig sei, was den Begriff Provincia statt Dioecesis betreffe. Ganz merkwürdig sei darüberhinaus die Darstellung der Britannia durch eine einzige Stadtfestungs-Vignette; vgl. Polaschek 1103.

4. Die Miniatur des Dux

Der allgemeine Aufbau des Mainzer Kapitels stimmt mit den anderen Kapiteln der westlichen Grenzkommandeure überein: Jedes Kapitel zerfällt in zwei bzw. drei Teile: Zuerst kommt als Überschrift die Nennung des Amtstitels, darauf folgt als 1. Teil eine Bildtafel. Dieses Frontispiz bietet einerseits einen symbolischen Überblick über die räumlichen Kompetenzen des Dux, zeigt aber andererseits auch an, welchen Hofrang der Beamte innehat. Es verbindet die Zeichen regionaler Herrschaft mit der Einbindung in die Hof- und Reichshierarchie. An das Frontispiz schließt sich als 2. Teil der eigentliche Text an, der sich wiederum in zwei Abschnitte gliedert – eine Liste der Truppenkommandeure, der von ihnen befehligten Einheiten und ihrer Standorte, und eine Liste der wichtigsten Chargen des Büropersonals in der Kommandantur des Dux.[46]

Die obere linke Ecke der Bildtafel ist für die Darstellung der Zugehörigkeit des Dux zu einer bestimmten Gruppe von Hofbeamten bzw. von Hoftitelträgern reserviert, für die Angabe der Inhaberschaft des Titels *comes primi ordinis*. Daß der Dux zu dieser Gruppe gehört, wird ansonsten in der Notitia nicht noch einmal versinnbildlicht. Der damit zu verbindende, verkürzt angegebene Text *Fl. intall. com. ord. Pr.* steht innerhalb einer rechteckkigen, rautenartig verschobenen Tafel. Rechts daneben steht eine, ebenfalls etwas geneigt gezeichnete Rolle, die möglicherweise einmal griechische oder kursiv geschriebene lateinische Buchstaben trug.[47] Die rechteckigen oder auch quadratischen Felder mit dem Text „Fl. intali …" oder Varianten sind ausschließlich in jenen Illustrationen zu finden, die in den Kapiteln der *viri spectabiles*, der Amtsträger der mittleren senatorischen Rangklasse,

[46] Siehe dazu den identischen Aufbau der folgenden Kapitel: ND occ. XXX 1ff: Dux et praeses provinciae Mauritaniae; XXXI 1ff: Dux provinciae Tripolitanae; XXXII 1ff: Dux Pannoniae; XXXIII 1ff: Dux provinciae Valeriae; XXXIV 1ff: Dux Pannoniae primae; XXXV 1ff: Dux Raetiae; XXXVI 1ff: Dux provinciae Sequanici; XXXVII 1ff: Dux tractus Armoricani; XXXVIII 1ff: Dux Belgicae secundae; XL 1ff: Dux Britanniarum. Dabei fällt auf, daß nur bei einer Minderheit der Befehlshaber (so bei Mauretanien, Tripolitanien, der Valeria und der Sequania) die Bezeichnung „provinciae" für ihren Befehlsbereich erscheint – im Osten, in der ND orientis, ist sie ohnehin nicht vorhanden. Dies kann aber nicht darauf zurückzuführen sein, daß jene westlichen Kommandanten ohne „provinciae" im Titel nur Teile einer oder mehrere Provinzen geschützt hätten, denn dies trifft etwa für den Dux der Belgica nicht zu.

[47] Gelenius und Panciroli haben hier statt der hellen rautenförmigen Fläche ein Buch mit der Aufschrift des Comes-Textes. Bei beiden befindet sich die Rolle links und das Buch rechts, haben also im Vergleich zur Münchener Handschrift die Plätze getauscht, was möglicherweise auf die seitenverkehrten Holzschnitte bei Panciroli zurückgeführt werden kann; zu den Gelenius-Abbildungen, s. Maier, Barberinus 1007–1009.

dem eigentlichen Text vorausgehen.[48] Innerhalb dieser Rangklasse teilen sich die militärischen Spectabiles ein bestimmtes Merkmal, zumeist in der Form eines hellen Vierecks, das in manchen Kapitel-Vignetten auch als buchähnliche Insignie, als Codex, erscheinen kann. Dieser „Codex" ist wiederum stets mit dem Bild einer Buchrolle kombiniert.[49] Die Buchrolle ist das Symbol für das kaiserliche Ernennungsschreiben, die Einsetzung des Empfängers in das Amt des Dux Mogontiacensis, während der Codex die Erhebung des Amtsträgers in die Gruppe der *comites ordinis primi* innerhalb der Spectabiles anzeigt. Die Erhebung in das Comitat ersten Ranges ist damit nicht automatisch mit dem jeweiligen Amt, sondern mit dem individuellen Inhaber des Amtes verbunden. Verliehen wird dieser Rang aber während der Dienstzeit als Dux Mogontiacensis.[50]

Für die Auflösung des abgekürzten Textes gibt es eine ganze Reihe höchst unterschiedlicher Ansichten. Es ist daher angebracht, jeden Textbestandteil gesondert zu behandeln. Beginnen wir mit der Abkürzung „Fl". Die Herausgeber der PLRE II halten „Fl" für die in spätantiken Inschriften sehr gebräuchliche Abkürzung des Namens-Titels „Flavius" und damit für eine ursprüngliche Personenbezeichnung.[51] Doch ist es zweifelhaft, daß sich hinter „Fl. Intali …" irgendwann einmal eine konkrete Person verbarg, zumal dieser Text in allen spektablen Kapiteln der Notitia auftaucht. Die Lesung von „Fl" als *F(e)l(iciter)* scheitert m.E. dagegen an der unwahrscheinlichen Art der Abkürzung für das angenommene Wort.[52] Am wahrscheinlichsten dürfte der Vorschlag von R. Delbrueck mit „Fl" = Fl(oreas) sein, denn auf einem elfenbeinernen Diptychon des Vicarius urbis Romae Rufius Probianus trägt die Darstellung einer Buchrolle die Worte *Probiane floreas*.[53] Der Rest des Textes wird im Mainzer Kapitel mit *int. ali. com. ord. pr.* wieder gegeben, während andere Kapitel auch die Variante *int. all.* zeigen. Sowohl die Lesung *int(er) ali(is) com(ites) ord(inis) pr(imi)* als auch *int(er) all(ec-*

48 Zu den Rangabzeichen, s. R. Grigg, Portrait-Bearing Codicils in the Illustrations of the Notitia Dignitatum, JRS 69, 1979, 107–124 hier 119–124; R. Scharf, Comites und Comitiva primi ordinis, Mainz 1994, 40–41; A. W. Byvanck, Antike Buchmalerei III. Der Kalender vom Jahre 354 und die Notitia Dignitatum, Mnemosyne 8, 1940, 177–198 hier 194–195.
49 Scharf, Comites 49; J. G. Keenan, Rez. Scharf, Comites, Tyche 10, 1995, 275–277 hier 276.
50 Scharf, Comites 53–55; Als Beispiel hierfür sei die Titulatur des Flavius Ortygius, eines Dux Tripolitanae in der Zeit um 408/423 angeführt: v. c. primi ordinis comes et dux provinciae Tripolitaniae; s. RIT 480; PLRE II Ortygius; nach Clemente, Notitia 44 sei der allgemeine spectabiles-Rang für Duces erst ab 401 n. Chr. anzunehmen.
51 Siehe PLRE II s. v. Fl. Intall; so auch Keenan, Rez. 276.
52 So aber O. Seeck, Codicilli 5, RE IV 1 (1900), 179–180; ähnlich Grigg, Codicils 115.
53 R. Delbrueck, Die Consular-Diptychen und verwandte Denkmäler, Berlin 1929, 255 Nr. 65 m. Taf. 65; so auch Polaschek 1108; P. C. Berger, The Insignia of the Notitia Dignitatum, New York-London 1981, 83; Scharf, Comites 39; W. Seibt, Rez. Scharf, Comites, JÖByz 47, 1997, 346–347.

tos) ... weisen auf die Aufnahme unter die Gruppe der Comites ordinis primi hin. *Inter allectos* als Formulierung könnte möglicherweise dahingehend zu deuten sein, daß mit der Zuwahl in die Gruppe der Comites ersten Ranges auch die Aufnahme in den Senat – als aktives Mitglied – verbunden war.[54]

Das Frontispiz verzeichnet weiterhin die in der Truppenliste aufgeführten Einheiten bzw. deren Garnisonsorte in der gleichen Reihenfolge wie in der Liste durch stilisierte Städte- bzw. Festungsdarstellungen, denen der jeweilige Ortsname beigegeben ist. Das Frontispiz verteilt diese 11 Festungsvignetten auf insgesamt vier Reihen mit 2 bzw. anschließend 3 Vignetten pro Reihe.[55] Diese Korrespondenz zwischen der Zahl der Vignetten auf dem Frontispiz und der Zahl der Truppen in der Liste ist einigen weiteren militärischen Kapiteln der Notitia occidentis eigentümlich.[56] Es existiert demnach in diesem Bereich der Notitia keine offensichtlich unabhängige Überlieferung von Text und Bild – beide sind miteinander gekoppelt.

[54] Für die Lösung „inter aliis", s. Scharf, Comites 40; ähnlich V. Marotta, Liturgia del potere, Ostraka 8, 1999, 145–220 hier 148–151. 192–203. 217–220; für „inter allectos", s. Seeck, codicilli 180 mit der Deutung als Aufnahme in den Senatorenstand; so auch R. Delmaire, Rez. V. Marotta, Liturgia del potere, Latomus 61, 2002, 1005–1006 mit dem Hinweis auf Cod. Theod. 6,24,9–10 wo die Formel „in amplissimo ordine inter all(ectos) velut ex consularibus habeantur" zur Privilegierung der ranghöchsten Domestici benutzt wird; auch Polaschek 1108; Grigg, Codicils 115 und Seibt, Rez. 346 folgen Seeck, allerdings ohne auf seine Deutung einzugehen.

[55] Sowohl Gelenius als auch Panciroli verteilen die Festungsvignetten zwar ebenfalls auf vier Reihen, jedoch mit zwei Bildern in der ersten, je vier Bildern in den Reihen 2 und 3 sowie einem Bild in Reihe 4. Dabei steht in Reihe 4 das Kastell von Andernach bei Gelenius in der rechten unteren Ecke des Frontispizes, bei Panciroli in der linken.

[56] So beim Comes Africae, occ. XXV; Comes litoris Saxonici, occ. XXVIII; Dux Mauritaniae, occ. XXX; Dux Tripolitaniae, occ. XXXI; Dux Sequanici, occ. XXXVI; Dux tractus Armoricani, occ. XXXVII; Dux Belgicae secundae, occ. XXXVIII. Beim Comes Tingitaniae, occ. XXVI 6 steht ein Kastell Sala keine entsprechende Truppe im Text gegenüber, die von Seeck in occ. XXVI 17 dann aufgrund des Kastellbildes rekonstruiert wird; beim Dux Pannoniae II, occ. XXXII, werden nur die ersten 18 Garnisonsorte seiner Truppenliste durch Kastelle auf der Bildtafel symbolisiert. Die Orte der Bildtafel hören mitten im Abschnitt über die „auxilia" auf, richten sich also in ihrer Aufzählung nicht nach inhaltlichen Kriterien – möglicherweise ein Hinweis darauf, daß die Bildtafeln nach und gemäß den Textlisten hergestellt wurden. Man sah für die regionalen Militärchefs wohl nur eine Bildtafel vor. Wenn der Platz nicht ausreichte, um alle Truppen mit einem Kastellsymbol darzustellen, ließ man den Rest einfach weg; ähnlich beim nachfolgenden Dux Valeriae, occ. XXXIII: Gerade bei diesen beiden Befehlshabern bemerkt man beim Hersteller der Bildtafeln noch das Bemühen, möglichst viele Kastelle, 18 bzw. 20 Stück, auf der Tafel unterzubringen. Dies hat man bei den anschließenden Kommanden ganz offensichtlich aufgegeben: Die Tafel des Dux Pannoniae primae zeigt nur 10 Kastelle trotz einer in ihrer Länge der Liste des Dux Valeriae vergleichbaren Truppenliste, s. occ. XXXIV; so auch beim Dux Raetiae. Dagegen stimmen die 14 Kastellsymbole des Dux Britanniarum, occ. XL auffällig mit dem ersten Truppabschnitt seiner Liste, occ. XL 18–31, überein. Danach beginnt mit den Truppen am Hadrianswall einer neue Rubrik: *Item per lineam valli.*

Die Abbildung aus der Münchener Handschrift zeigt für die beiden Symbole des Comes primi ordinis-Textes und der Rolle einen türkisblauen Hintergrund.[57] Die 11 sechseckigen Vignetten als Symbole für die Garnisonen geben einen extrem standardisierten Typus von Festung wieder. Jede Festung zeigt eine Reihe von Türmen. Ihre Zahl schwankt zwischen zwei und sechs. Alle Festungsdarstellungen besitzen wenigstens an ihrer Vorderfront zwei Türme. Tore können, müssen aber nicht eingezeichnet sein. Auch variiert man zwischen keinem und drei Toren. Das Gleiche gilt für die Andeutung von Mauerstrukturen. Der Name des Garnisonsortes ist stets in die Vignette eingeschrieben, bildet also keine super- oder subscriptio in klassischem Sinn. Durch die unterschiedliche Zahl von Türmen und Toren sowie die wechselnde Farbgebung der sechs Grundseiten der Vignetten soll allein Abwechslung erzeugt werden und ist nicht etwa auf eine ursprünglich vorhandene Individualität einer jeden Festungszeichnung zurückzuführen. Das Farbspektrum reicht von weiß, etwa für die Schrifttafel, über helleres Türkis für die Schriftrolle und den Hintergrund der Vignetten bis zu Blau und dunkleres Türkis. Schwarz wird schließlich für die Zeichnung der Umrisse und die Schrift benutzt.

5. Der Textaufbau der Truppenliste und die Truppenstruktur

Mit Zeile bzw. Objekt 14 beginnt der Abschnitt der Truppenliste mit der Formel *Sub dispositione …*, die in allen anderen Listenüberschriften der westlichen Comites und Duces zu finden ist.[58] Der formale Aufbau der Truppenliste ist danach Zeile für Zeile identisch: Zuerst wird der Titel des kommandierenden Offiziers genannt, dann der Name der Einheit im Genitiv

[57] Man vergleiche hierzu die schwarz-weißen Holzschnitte von Gelenius und Panciroli, die Kupfer- bzw. Stahlstiche von Böcking und Seeck sowie die schwarzweißen Photos der Pariser Handschrift von Omont; eine „moderne" Abbildung der Mainzer Seite der Münchner Handschrift bei: Fr. Staab, Mainz vom 5. Jahrhundert bis zum Tod des Erzbischofs Willigis (407–1011), in: F. Dumont u. a. (Hrsg.), Mainz – Die Geschichte der Stadt, Mainz 1998, 71–110 hier 73 Abb. 45; Schumacher 23 Abb. 24; s. auch die großformatige Abbildung bei Fischer 211.

[58] So beim Comes Italiae, occ. XXIV 4; Comes Africae, occ. XXV 19; Comes Tingitaniae, occ. XXVI 11; Comes Argentoratensis, occ. XXVII 4; Comes litoris Saxonici, occ. XXVIII 12; Comes Britanniae, occ. XXIX 4; Dux Mauritaniae, occ. XXX 11; Dux Tripolitaniae, occ. XXXI 17; Dux Pannoniae II, occ. XXXII 21; Dux Valeriae, occ. XXXIII 23; Dux Pannoniae I, occ. XXXIV 13; Dux Raetiae, occ. XXXV 13; Dux Sequanici, occ. XXXVI 4; Dux tractus Armoricani, occ. XXXVII 13; Dux Belgicae II, occ. XXXVIII 6; Dux Britanniarum, occ. XL 17; Dux Mogontiacensis, occ. XLI 14.

und anschließend der Standort dieser Truppe bzw. derjenige ihres Kommandanten. Die Liste zählt die Truppen mit der Angabe ihrer Standorte konsequent von Süd nach Nord auf. Kein Offizier befehligt in zwei oder mehreren Garnisonen gleichzeitig und keine Truppe ist auf mehrere Standorte verteilt. Alle Befehlshaber des Mainzer Tractus tragen den Titel eines Praefectus. Dies scheint auf den ersten Blick nichts ungewöhnliches zu sein, doch zeigt sich rasch das Gegenteil. So tragen etwa die Offiziere der einzelnen Limesabschnitte des Dux Tripolitanae alle den Titel eines Praepositus[59], und in anderen Dukaten werden sowohl Praefecti als auch Tribuni genannt. In keiner anderen Militär-Liste der Notitia werden die Truppen ausschließlich von Präfekten befehligt.[60] Das Mainzer Dukat bildet hierin eine Ausnahme. Auch wird, wie wir noch sehen werden, in vielen Dukaten nicht bei jeder Truppe der Kommandeur genannt. So scheinen wiederum beim Dux Tripolitanae die *Milites Fortenses in castris Leptitanis* wie auch die *Milites Munifices in castris Madensibu*s ohne einen kommandierenden Offizier auszukommen.[61] Doch könnte man dies auf die besonderen Verhältnisse in Nordafrika zurückführen, zumal ja nur hier die Offiziere alle *praepositus* genannt werden. Tatsächlich aber ist in den europäischen Dukaten das Zahlenverhältnis von Truppen mit genannten Befehlshabern zu jenen ohne Kommandeure, wie etwa in den Donaudukaten, ein völlig anderes:

Dukat/ Comitat	Truppenzahl	mit Befehlshaber	ohne Befehlshaber
Africa[62]	16	16	–
Tingitania[63]	7	7	–
litus Saxonici[64]	9	9	–
Mauretania[65]	8	8	–
Tripolitania[66]	14	12	2
Pannonia II[67]	38	15	23
Valeria[68]	42	15	27

59 ND occ. XXXI 18–28. 31.
60 Zu Praefectus als Titel, s. Grosse 150–151.
61 ND occ. XXXI 29–30.
62 ND occ. XXV.
63 ND occ. XXVI.
64 ND occ. XXVIII.
65 ND occ. XXX.
66 ND occ. XXXI.
67 ND occ. XXXII.
68 ND occ. XXXIII.

Dukat/ Comitat	Truppenzahl	mit Befehls-haber	ohne Befehls-haber
Pannonia I[69]	37	17	20
Raetia[70]	21	18	3
Sequania[71]	1	–	1
Tractus Armoric.[72]	10	10	–
Belgica II[73]	3	2	1
Britannia[74]	37	36	1
Mogontiacum[75]	11	11	–

Ganz offensichtlich bilden Truppennennungen ohne Befehlshaber ein Spe-
zifikum der Donaudukate, speziell der weiter östlich liegenden Pannonien
und der Valeria, wobei eingeräumt werden muß, daß immerhin 30–40 % al-
ler Truppen dieser Provinzen mit einem Befehlshaber genannt werden. Ob
dies davon abhängig gemacht werden kann, welcher zivilen Präfektur sie
angehört haben, wird nicht klar. Zumindest ist aber festzuhalten, daß die
Dukate der westillyrischen Präfektur – die beiden Pannonia und Valeria – in
einem Gegensatz stehen zu jenen der Präfekturen Italiens und Galliens.
Eine Ausnahme scheint hier die Belgica II zu spielen, wenn auch die Trup-
penzahl, insgesamt 3 Einheiten, kaum weiterführende Schlüsse erlaubt. Im-
merhin einer von drei Verbänden besitzt keinen Kommandeur und das ist
ein Zahlenverhältnis, das ansonsten nur noch bei den Donaudukaten vor-
kommt. Diese Gemeinsamkeit der Dukate ist kein Zufall, denn wie sich bei
dem Abschnitt über die Büroordnung der Duces zeigen wird, gehören ge-
rade die 4 Dukate zu jenen mit der wohl frühesten Form der Personalrekru-
tierung, die in der Notitia noch anzutreffen ist. Die fehlende Erwähnung
der Befehlshaber und ihres jeweiligen Titels, obwohl sie in der Realität ja
zweifellos vorhanden waren, könnte demnach auf eine frühe Schicht der
4 Dukats-Texte hindeuten.

Dagegen stellen die Dukate von Mainz und der Aremorica im Vergleich
zur Belgica zumindest in Gallien das genaue Gegenteil dar[76] – beide besit-
zen keine Truppen ohne Kommandeure – und ihre Texte dürften somit spä-

[69] ND occ. XXXIV.
[70] ND occ. XXXV.
[71] ND occ. XXXVI.
[72] ND occ. XXXVII.
[73] ND occ. XXXVII.
[74] ND occ. XL.
[75] ND occ. XLI.
[76] So schon Berchem, Chapters 141.

ter entstanden sein oder eine späte Umgestaltung erfahren haben.[77] Betrachtet man zusätzlich noch die Verteilung von Präfekten und Tribunen als zwei typischen Kategorien von Truppenkommandeuren, so wird man eher enttäuscht, schälen sich die Gegensätze doch nicht deutlicher heraus:

Dukat/ Comitat	Befehls-haber	Praefecti	Tribuni	Praepositi
Africa	16	–	–	16
Tingitania	7	1	6	–
litus Saxonici	9	1	1	7
Mauretania	8	–	–	8
Tripolitania	12	–	–	12
Pannonia II	15	11	4	–
Valeria	5	9	6	–
Pannonia I	17	11	6	–
Raetia	18	10	8	–
Tractus Armoric.	10	9	1	–
Belgica II	2	1	1	–
Britannia	36	20	16	–
Mogontiacum	11	11	–	–

In den Donaugebieten überwiegen – wie beinahe überall – die Präfekten gegenüber den Tribunen, aber zumeist ist ihre Überlegenheit nicht größer als etwa im Verhältnis 3 zu 2.[78] Dies trifft auch für die gallischen Dukate Britanniens und der Belgica zu. Der Tractus Armoricanus und das Mainzer Dukat waren – neben den nordafrikanischen Comitaten, dem Litus Saxonici und dem Dukat der Mauretania – auch die einzigen Dukate, die über eine 100 prozentige Ausstattung mit Befehlshabern verfügten. Nur diese beiden europäischen Dukate besitzen eine 90–100 prozentige Durchsetzung mit Präfekten. Doch diese Präfekten sind nicht als eine homogene Gruppe anzusehen, sondern zerfallen in eine ganze Anzahl von Untergruppen:

[77] Vgl. aber die Sequania, die bei insgesamt einer Truppe keinen Befehlshaber aufzuweisen hat. Allerdings ist wiederum fraglich, ob die Truppenliste der Sequania überhaupt komplett überliefert wurde.

[78] Die Tribunen kommandieren beinahe ausschließlich Infanterie-Kohorten, mit zwei Ausnahmen: Dux Pannoniae primae, occ. XXXIV 24: *Tribunus gentis Marcomannorum*; Dux Raetiae, occ. XXXV 31: *Tribunus gentis per Raetias deputatas, Teriolis*.

Dukat/ Comitat	Präfekten insgesamt	praefectus legionis	praefectus militum	praefectus numeri	praefectus equitum	praefectus alae	praefectus classis
Tingitania	1	–	–	–	–	1	–
Pann. II	11	5	1	–	–	–	5
Valeria	9	8	–	–	–	–	1
Pann. I	11	8	–	–	–	–	3
Raetia	10	5	1	1	–	3	–
Tr. Arm.	9	–	9	–	–	–	–
Belgica II	1	–	–	–	–	–	1
Britannia	20	1	–	11	3	5	–
Mogont.	11	–	11	–	–	–	–

Es zeigt sich zunächst, daß die Gruppe der Praefecti legionis in den Donaudukaten die relative Mehrheit besitzen, während die gallisch-britannischen Gebiete mit insgesamt einem einzigen Legionspräfekten das Bild eines gleichsam von Legionen geräumten Territoriums zeigen. Dabei bildet das raetische Kommando ein Übergangsgebiet, welches mit seiner Zahl von 5 Legionspräfekten einerseits zu den Donaudukaten zu rechnen ist, andererseits mit seinen 3 Alenpräfekten den britischen Dukaten nahesteht. Eine entsprechende Verteilung wie bei den Legionspräfekten gilt für die Flottenverbände der Duces. Hier stehen 9 Praefecti classis der Donaudukate einem Flottenpräfekten in der Belgica gegenüber. Britannien dagegen besitzt wiederum das Monopol für die Praefecti equitum und stellt mit einer Ausnahme in der Raetia auch alle Praefecti numeri. Insgesamt ähnelt die Diversifikation der Truppenverbände Britanniens in auffälliger Weise jener des rätischen Dukates. In diesem Umfeld stellen die Dukate des Tractus Armoricanus und des Dux Mogontiacensis mit ihren 100 prozentigen Anteilen von Praefecti militum noch einmal eine Gruppe für sich dar.[79]

Betrachtet man die Verteilung der unterschiedlichen Truppengattungen im Westen des Reiches, so fällt die – bis auf wenige Gebiete wie Britannien und die Donaudukate[80] – allgemeine Unterversorgung der Grenzkommanden mit Truppen auf, insbesondere aber mit Kavallerie:

[79] So schon Polaschek 1087. 1089, der aber der Auffasung ist, die beiden Kommanden zeigten den Zustand von vor 395, s. dazu unten; s. auch Coello 44: Numerus-Konzentration in Britannien; Oldenstein, Jahrzehnte 104–105.

[80] Die Kommanden der auf mehrere Orte verteilten Grenzlegionen wurden jeweils als eigenständige Truppe gezählt, da ein gemeinsames Kommando der Abteilungen unterhalb des Dux nicht nachweisbar ist; vgl. Fr. Lotter, Völkerverschiebungen im Ostalpen-Mitteldonau-Raum zwischen Antike und Mittelalter, Berlin 2003, 40–41. 44–47.

Dux/ comes	gesamt	legio	cohors	nume- rus	auxi- lium	milites	ala	equites	cuneus	classis
Tingit.	7	–	6	–	–	–	1	–	–	–
L. Sax.	9	1	1	4	–	1	–	2	–	–
Tripol.	2	–	–	–	–	2	–	–	–	–
Pan. II	37	5	4	–	5	1	1	11	6	5
Valeria	42	8	4	–	5	–	–	17	5	1
Pan. I	33	8	5	–	–	–	–	14	2	3
Raetia	21	5	7	1	–	1	3	3	–	–
Sequa.	1	–	–	–	–	1	–	–	–	–
T. Arm	10	–	1	–	–	9	–	–	–	–
Bel. II	3	–	–	–	–	1	–	1	–	1
Britan.	37	1	16	11	–	–	5	3	1	–
Mogo.	11	–	–	–	–	11	–	–	–	–

Dies mag in den nordafrikanischen Provinzen nicht viel zu sagen haben[81], kommen hier noch die comitatensischen Truppen des Comes Africae und Comes Tingitaniae hinzu. Doch den Duces am Rhein und an der oberen Donau kann damit keineswegs mehr die Aufgabe zugefallen sein, eine Grenze zu kontrollieren oder Invasoren in welch geringer Zahl auch immer aufzuhalten. Vergleicht man die Diversifizierung der Einheiten, so ergibt sich ebenfalls eine beachtenswerte Differenz: Die militärischen Kräfte der Pannonia oder Britanniens verteilen sich auf 8 bzw. 6 verschiedene Gattungen. Anders in Gallien und am Rhein: Hier herrscht mit 1–3 Truppenarten eine Monostruktur vor, die noch deutlicher sichtbar wird, wenn man sich die absoluten Zahlen ansieht. Von den 25 Verbänden, die den Duces der Sequania, des Tractus Armoricanus, der Belgica secunda und des Tractus Mogontiacensis unterstehen, gehören allein 22 der Kategorie der Milites an, die restlichen Dukate des Westens verfügen zusammen über nur 5 Milites-Einheiten. Das Dukat von Mainz sticht gemeinsam mit dem ihm benachbarten der Sequania besonders heraus – in beiden sind nur Milites stationiert. Wenn der Milites-Begriff im Mainzer Notitia-Kapitel jedoch als Ersatz für die alten Truppengattungen einen Sinn haben soll, dann den, daß die Unterschiede zwischen diesen Einheiten zumindest dort mehr oder weniger verschwunden sind.[82]

[81] Die Kommanden der Praepositi limitis in Nordafrika wurden nicht mit einbezogen, weil die Struktur der Truppen oder Milizen nicht erkennbar ist; vgl. J. Matthews, Mauretania in Ammianus and the Notitia, in: Goodburn-Bartholomew 157–186.

[82] Zu den Milites, s. Grosse 54; anders Coello 43: Milites-Konzentrationen in den östlichen Donau-Dukaten.

6. Das Officium des Dux

Der Abschnitt über das Büropersonal des Dux beginnt mit der Formel: *Officium autem habet idem vir spectabilis dux hoc modo*. Sie entspricht damit dem typischen Formular der anderen Dukatskapitel des Westens.[83] Weiterhin ist – ausgehend vom Büropersonal des Magister peditum praesentalis – die rangmäßige Abfolge der Beamten mit Princeps (1), Numerarius (2), Commentariensis (3) und Adiutor (5) in einem militärischen Officium weitaus der häufigste Fall, doch wie folgende Aufstellung erweist, existiert eine ganze Reihe von Varianten:

Amt	1 princeps	2 numerarius	3 commentar.	4 cornicular.	5 adiutor
mag. ped. pr.	1	2	3	–	5
mag. eq. pr.	1	2	primiscrinius	commentar.	5
mag. eq. Gall.	1	2	3	–	5
com. Africae	1	cornicularius	adiutor	commentar.	numerarius
com. Tingit.	1	commentar.	numerarius	4	5
com. lit. Sax.	1	2	3	4	5
com. Britann.	1	commentar.	numerarius	–	5
dux Mauret.	1	2	3	4	5
dux Tripolit.	1	2	3	4	5
dux Pann. II	1	2	adiutor	commentar.	–
dux Valeriae	1	2	3	–	5
dux Pann. I	1	2	3	–	5
dux Raetiae	1	2	3	–	5
dux Sequan.	1	2	3	–	5
dux tract. Ar.	1	2	3	–	5
dux Belgic. II	1	2	3	–	5
dux Britann.	1	commentar.	numerarius	–	5
dux Mogont.	1	2	3	–	5

Die Reihe Princeps, Numerarius, Commentariensis und Adiutor trifft – neben dem Officium des Magister peditum praesentalis – nur auf den Magister equitum Galliarum sowie auf die Dukate der Valeria, Pannonia I, Raetia, Sequania, des Tractus Armoricani, der Belgica II und des <Tractus> Mogontiacensis zu. Diese Abfolge wird als Typ 1,2,3,5 aufgefaßt. Auch der Magister equitum praesentalis folgt eigentlich dieser Reihe, nur schiebt sich bei ihm an die dritte Stelle ein für ein westliches Militär-Officium ungewöhnlicher Primiscrinius, der den Commentariensis auf die 4. Position verdrängt.

[83] Nach Schoene 274–276 erscheint diese Formel insgesamt 19 mal in der Notitia und zwar ab ND occ. XX, dem Kapitel des Vicarius Africae, hat damit wohl nichts mit dem Wechsel von einer zu einer anderen Beamten- oder Ranggruppe zu tun.

Eine im Vergleich zu diesem Typ „vollständige" Reihe – 1,2,3,4,5 – die Bürobesetzung mit einem offenbar zusätzlichen Cornicularius an vierter und damit auf seiner „normalen" Position, bieten die Officia der Dukate der Mauretania Caesariensis und der Tripolitania sowie das Büro des Comes litoris Saxonici per Britannias. Ohnehin verfügen nach der Notitia Dignitatum nur die nordafrikanischen Kommanden der Africa, Tingitania, Caesariensis und Tripolitania und das des Comes litoris Saxonici über einen Cornicularius im Büro. Die Beamtenreihen des Comes Britanniae und des Dux Britanniarum – 1,3,2,5 – mit den gegenüber dem Regelfall 1,2,3,5 vertauschten Plätzen von Commentariensis und Numerarius könnten einen eigenen, regionalen Typ bilden, wenn nicht der zuvor erwähnte Comes litoris Saxonici per Britannias so gar keine Ähnlichkeit in seinem Bürotyp aufzuweisen hätte. Diesem Typ am nächsten steht die Büroorganisation des Comes Tingitaniae – 1,3,2,4,5. Vorsichtig formuliert könnte man sagen, die Stellung der britischen Büro-Strukturen stehe zwischen den Polen der europäischen Militär-Magisteria und Dukate auf der einen und den nordafrikanischen Officia auf der anderen Seite.

Ganz ungewöhnlich ist der Zustand des Büros der Africa mit der Reihe 1,4,5,3,2: Hier stehen Cornicularius und Adiutor vor Commentariensis und Numerarius. Man könnte daran denken, daß hier die Reihenfolge durcheinandergeraten und eine ursprüngliche Reihe 1,3,2,4,5 wie beim Comes Tingitaniae anzunehmen wäre[84], doch steht im Dukat der Pannonia II mit der Reihe 1,2,5,3 der Adiutor ebenfalls vor dem Commentariensis. Aufgrund dieses ersten Überblicks lässt sich sagen, daß weder die Magistri militum noch die Comites und Duces in ihren jeweiligen Gruppen ein identisch organisiertes Officium unter sich haben. Die verschiedenen Typen verteilen sich über alle Ränge und sind somit kein Zeichen von Hierarchie oder höherer Differenziertheit.

a) Princeps

Untersucht man nun die Bürochargen im Hinblick darauf, wie sie auf ihre jeweiligen Posten gelangen, so stellt man fest, daß weder für den westlichen Magister peditum noch für den Magister equitum praesentalis – wenigstens

[84] Auch das Officium des Praefectus praetorio Italiae, ND occ. II 43–55, zeigt einen ähnlichen Zustand: Auch hier haben wir die Reihe 1,4,5,3,2 – also Cornicularius und Adiutor vor Commentariensis. Nur hat sich ein Ab actis zwischen den Commentariensis und den Numerarius geschoben.

innerhalb der Notitia Dignitatum – direkte Informationen vorliegen. Es gibt aber auch keine Anzeichen für eine Beschickung ihrer Officia durch Personal von außen. Die Heermeisterbüros am Hofe unterliegen demnach keiner Kontrolle externer Instanzen, etwa seitens des Praefectus praetorio Italiae oder des Magister officiorum. Der Aufstieg der Beamten bis zum Bürochef, dem Princeps officii, geht innerhalb der eigenen Abteilung vonstatten. Diese Art der Selbstergänzung findet man auch in den westlichen Dukaten der Pannonia secunda, Valeria, Pannonia prima und in der Belgica secunda. Alle anderen Grenzkommandeure unterliegen, wenn auch in unterschiedlichem Ausmaß, in der personellen Zusammensetzung ihres Büros Anordnungen aus der militärischen Zentrale am Kaiserhof. So werden die Principes der beiden Praesentalheermeister einfach nur als solche, als *princeps*, bezeichnet. Es gilt als eine Selbstverständlichkeit, daß sich keine andere Instanz in ihre Ernennung einmischt. Anders bei jenen Dukaten, in denen das Prinzip der Selbstergänzung gilt: In der Pannonia II, der Valeria, der Pannonia I und der Belgica II steht *Principem de eodem officio* bzw. *de eodem corpore* und muß explizit formuliert werden, weil, wie sich noch zeigen wird, dies keineswegs mehr eine Selbstverständlichkeit ist.[85]

Die von der militärischen Zentrale am Kaiserhof abhängigen Kommanden weisen dagegen weitaus längere Formeln auf, wie etwa schon beim Magister equitum per Gallias zu sehen ist[86]: *Princeps ex officiis magistrorum militum praesentalium, uno anno a parte peditum, alio a parte equitum.* Dieselbe Formel findet sich auch beim Comes Africae und Comes Tingitaniae.[87] Diese drei Befehlshaber gehören zwar zu den vornehmsten und wohl auch ältesten Kommanden, doch ist ein Zusammenhang zwischen Vornehmheit und Formel nicht direkt gegeben. Eine neue, verkürzte Formel zeigt dann das Büro des Comes Britanniae[88]: *Principem ex officiis magistrorum militum praesentalium alternis annis.* Dieser Formel folgen die Duces Mauretaniae, Tripolitaniae, Raetiae, Tractus Armoricanus, Britanniarum, und Mogontiacensis.[89] Die Zeile über den Princeps officii zeigt, daß zur Zeit der Abfassung des Mainzer Kapitels der Princeps dieses Dux von den Officia der beiden Heermeister am westlichen Kaiserhof, den Magistri equitum bzw. peditum in praesenti, gestellt wurde, und dies Jahr um Jahr im Wechsel zwischen dem Magister peditum und dem Magister equitum.

85 Vgl. W. Enßlin, Princeps, RESuppl. 8 (1956), 628–640 hier 631–632.
86 ND occ. VII 112.
87 ND occ. XXV 38; occ. XXVI 22: *alio anno a parte equitum.*
88 ND occ. XXIX 7.
89 ND occ. XXX 21; XXXI 33; XXXV 36; XXXVII 31; XL 58; XLI 27.

Die zwei übrigen Kommanden, jenes des Comes litoris Saxonici per Britannias und des Dux Sequanici, haben[90]: *Principem ex officio magistri militum praesentalis a parte peditum.* Diese Formel weist in ihrem Textaufbau auf jene des Magister equitum per Gallias und des Comes Africae hin. Eine *pars peditum* muß in der Formel doch nur deshalb erwähnt werden, wenn es eine ebensolche *pars equitum* gibt oder gegeben hat. Der Text entstand folglich später als etwa die Formel des Comes Africae und wurde neuen Verhältnissen angepasst, wie auch alle Handschriften offenbar noch Spuren dieser Umwandlung zeigen, in dem sie *magistrorum … praesentalium* schreiben.[91] Eine Aufstellung dieser Textformeln zur Princeps-Ergänzung zeigt folgende Verteilung auf die Kommanden:

Magister equitum Galliarum, occ. VII 112: *Princeps ex officiis magistrorum militum praesentalium, uno anno a parte peditum, alio a parte equitum*

Comes Africae, occ. XXV 38: *Princeps ex officiis magistrorum militum praesentalium, uno anno a parte peditum, alio a parte equitum*

Comes Tingitaniae, occ. XXVI 22: *Princeps ex officiis magistrorum militum praesentalium, uno anno a parte peditum, alio a parte equitum*

Comes litoris Saxonici, occ. XXVIII 23: *Principem ex officio magistri militum praesentalis a parte peditum*

Comes Britanniarum, occ. XXIX 7: *Principem ex officiis magistrorum militum praesentalium alternis annis*

Dux Mauretaniae, occ. XXX 21: *Principem ex officiis magistrorum militum praesentalium alternis annis*

Dux Tripolitaniae, occ. XXXI 33: *Principem ex officiis magistrorum militum praesentalium alternis annis*

Dux Pannoniae II, occ. XXXII 61: *Principem de eodem officio*

Dux Valeriae, occ. XXXIII 67: *Principem de eodem corpore*

Dux Pannoniae I, occ. XXXIV 48: *Principem de eodem corpore*

Dux Raetiae, occ. XXXV 36: *Principem ex officiis magistrorum militum praesentalium alternis annis*

[90] ND occ. XXVIII 23: *magistri praesentalium a parte peditum*; XXXVI 7: *magistrorum militum praesentalium a parte peditum.*

[91] Allerdings könnte der beibehaltene Plural auch die Folge einer falschen Auflösung einer abgekürzten Titulatur sein, bei der man sich – etwa beim Text des Dux Sequanici – an der Princeps-Formel des vorangehenden Dux Raetiae orientiert hätte. Dies wird aber im Fall des Comes litoris Saxonici gerade nicht bestätigt, denn hier zeigen die Handschriften *Principem ex officio magistrum militum …*, obwohl im Anschluß *… praesentalium, uno anno a parte peditum, alio anno a parte equitum* geschrieben wird; allgemein zum Problem der Abkürzungen, s. O. Desbordes, Les abbreviations, sources d'erreurs pour les copistes et … les editeurs, in: F. Paschoud (Hrsg.), Historiae Augustae Colloquium Genevense VII, Bari 1999, 109–120; Dietz, Grenzabschnitte 66.

Dux Sequanici, occ. XXXVI 7: *Principem ex officio magistri militum praesentalis a parte peditum*

Dux tractus Armoricani, occ. XXXVII 31: *Principem ex officiis magistrorum militum praesentalium alternis annis*

Dux Belgicae II, occ. XXXVIII 11: *Principem ex eodem corpore*

Dux Britanniae, occ. XL 58: *Principem ex officiis magistrorum militum praesentalium alternis annis*

Dux Mogontiacensis, occ. XL 27: *Principem ex officiis magistrorum militum praesentalium alternis annis*

Amt	selbstergänzt	uno anno, alio	alternis annis	a parte peditum
mag. ped. pr.	ja	–	–	–
mag. eq. pr.	ja	–	–	–
mag. eq. Gall.	–	ja	–	–
com. Africae	–	ja	–	–
com. Tingit.	–	ja	–	–
com. lit. Sax.	–	–	–	ja
com. Britanniae	–	–	ja	–
dux Mauret.	–	–	ja	–
dux Tripolit.	–	–	ja	–
dux Pannon. II	ja	–	–	–
dux Valeriae	ja	–	–	–
dux Pannon. I	ja	–	–	–
dux Raetiae	–	–	ja	–
dux Sequanici	–	–	–	ja
dux tract. Arm.	–	–	ja	–
dux Belgic. II	ja	–	–	–
dux Britann.	–	–	ja	–
dux Mogont.	–	–	ja	–

Es zeigt sich, daß die verschiedenen Formeln der Princeps-Ergänzung sich nicht auf eine Ranggruppe festlegen lassen. Es gibt auch keine vorherrschende Formel, sondern die Mehrheit verteilt sich auf zwei Typen: zum einen die Selbstergänzung, die man bei Magistri militum und Duces gleichermaßen findet, und zum anderen die Formel *alternis annis* bei Comites und Duces. Da sich die Formeln *uno anno, alio* und *alternis annis* inhaltlich nicht unterscheiden sind, dürften die Differenzen wohl auf zwei Entstehungsphasen der Formeln zurückzuführen sein, denn eine eventuell zu vermutende Verderbnis der Handschriften ist hier auszuschließen. Bezieht man die anderen Formeln in ein chronologisches Modell mit ein, so wäre ein Prozeß von einer relativen Autonomie der einzelnen Kommanden hinsichtlich ihrer Princeps-Rekrutierung hin zu einer stärkeren Zentralisierung

zu beobachten, der schließlich bei einer Konzentration des Einflusses in der Hand des Magister peditum praesentalis enden würde. Es lassen sich daher 3 Typen der Princeps-Rekrutierung unterscheiden:

Typ 1: Der Princeps wird aus dem Officium des jeweiligen Kommandeurs vor Ort ausgewählt. Die derart privilegierten Befehlshaber und Officia sind identisch mit jenen der selbstrekrutierten Numerarii und Commentarienses (= 6 Exemplare)

Typ 2: Der Princeps wird von der Zentrale gestellt und zwar abwechselnd Jahr um Jahr vom Magister peditum und Magister equitum praesentalis (= 10 Exemplare)

Typ 3: Der Princeps wird vom Magister peditum praesentalis gestellt (= 2 Exemplare)

Weitergehende Schlüsse können aufgrund der breiten Streuung der Formeln allein aus dem Phänomen der Princeps-Ergänzung in den Militär-Officia der Notitia occidentalis nicht gezogen werden.

b) Numerarius

Vor einer Durchsicht der Ergänzungs-Formeln des Numerarius muß vorausgeschickt werden, daß die Zahl der Numerarii in den einzelnen Büros laut Notitia zwischen einem und zweien schwankt. Auch die Variationsbreite der Text-Formeln zu den Numerarii der einzelnen Befehlshaber ist im Vergleich zu jener bei den Principes wesentlich höher. Zudem ist für die Formeln zu beachten, daß der Numerarius in der Beamtenabfolge der Büros nicht immer dem Commentariensis vorausgeht. Doch wenden wir uns zunächst den Numerarii-Formeln im einzelnen zu: Das ausführlichste Formular ist jenes des Comes Africae, dessen Kapitel den Abschnitt über die regionalen Kommandeure anführt und dem dadurch möglicherweise ein Vorbild-Charakter zugeschrieben werden könnte[92]: *Numerarios duos ex utrisque officiis magistrorum militum praesentalium singulos.* Die beiden Numerarii werden demnach von den zwei zentralen Magisteria militum gestellt, aber so, daß aus jedem der Officia jeweils ein Beamter rekrutiert wird. Auf die Dauer des Dienstes, jährlich oder nicht, wird hier im Gegensatz zu den Principes nicht eingegangen. Dieser Formel am nächsten kommt das Officium des Dux Raetiae, welches allerdings erst 10 Kapitel nach dem des Comes Africae folgt[93]: *Numerarios duos ex utrisque officiis praesentalibus singulos.*

[92] ND occ. XXV 42.
[93] ND occ. XXXV 37.

Diesem Text ähnelt wiederum der Eintrag beim Comes Britanniae, wobei die beiden Heermeister nicht mehr direkt erwähnt werden[94]: *Numerarios duos singulos ex utrisque officiis supra[dictis]*. Da hier die Heermeister als Bezugspunkt verschwunden sind, rückt *singulos* nun direkt hinter *numerarios duos* und ein Verweis, *supradictis,* auf die zwei Zeilen zuvor schon genannten Magistri militum praesentales erscheint. Zwischen diesen beiden Zeilen steht allerdings der Commentariensis dieses Büros mit dem einfachen Ergänzungsverweis *ut supra*[95]:

7　*Principem ex officiis magistrorum militum praesentalium alternis annis*
8　*Commentariensem ut supra*
9　*Numerarios duos, singulos ex utrisque officiis supra[dictis]*

Noch weiter verkürzt erscheint diese Formel im Officium des Comes Tingitaniae[96], dessen Kapitel dem des Comes Africae unmittelbar folgt: *Numerarios duos singulos ex officiis supradictis* und beim Dux der Mauretania: *Numerarios duos singulos ex officiis supra[dictis] {singulis}.*[97] Das anscheinend überflüssige *singulis* am Ende der Formel verweist auf die ausführlichere Formel des Comes Africae bzw. des Dux Raetiae *Numerarios duos, ex utrisque officiis praesentalibus singulos*. Wenn *singulis* der stehengebliebene Rest eines ursprünglich längeren Textes und kein Fehler eines Kopisten wäre, so müßte man davon ausgehen, daß zu einem früheren Zeitpunkt in allen Kapiteln und Büroabschnitten die ausführlichere Formel des Comes Africae stand und diese erst im Laufe des Überlieferungs- und Kopierprozesses mehr und mehr gekürzt wurde.

Die Formel des Dux Britanniarum[98]: *Numerarios ex utrisque officiis omni anno* ist entweder fehlerhaft oder fast bis zur Unkenntlichkeit verkürzt. Zum einen ist die Angabe der Zahl *duos* weggefallen, so daß nur noch aus dem Plural *numerarios* auf eine Mehrzahl von Numerarii geschlossen werden kann. Ein Benutzer der Notitia dürfte allerdings aufgrund der Büros der anderen Kommanden die Zahl zwei automatisch angenommen haben. Zum anderen ist die Verteilungsformel *singulos* verschwunden, welche auf

[94]　ND occ. XXIX 9; Die Handschriften C, P und M haben *supra*; V endet mit *officiis*; Seeck ergänzt hier zu *supra[scriptis]*. Die Handschriften lesen alle übereinstimmend *singulis*; Seeck emendiert zu *supra[scriptis]*, wobei aber *suprascriptis* als Baustein in den Textformeln zu den westlichen Militärbüros nicht vorkommt. Man könnte hier natürlich zum beim Comes Tingitaniae belegten *supra[dictis]* ergänzen oder im Kontext des britischen Büroabschnittes aber durchaus auch zu *[ut] supra* emendieren, da in der Zeile zuvor, ND occ. XXIX 8, auf die Ergänzung des Commentariensis ebenfalls mit *ut supra* verwiesen wird.
[95]　ND occ. XXIX.
[96]　ND occ. XXVI 24.
[97]　ND occ. XXX 22.
[98]　ND occ. XL 60.

den Modus der Rekrutierung unter den beiden Zentralmagisteria verwies. Der Zusatz *omni anno* deutet auf einen jährlichen Austausch der Beamten hin, der bisher nicht in den Numerarii-Formeln anzutreffen war. Möglicherweise wurde der Text durch die vorausgehende Formel des Princeps officii des Dukats beeinflußt, der *alternis annis* als Art des Wechsels verzeichnet. Ob aus diesem entstellten Text auf eine Sonderstellung des Dux Britanniarum geschlossen werden darf, ist daher mehr als fraglich. Endlich dürfte die kürzeste „Formel" dem Dukat der Tripolitania[99]: *Numerarios utrosque* und dem Dux Sequanici[100] mit: *Numerarium ut [supra]* zuzuweisen sein. Neben dem Dux Britanniarum besitzt der Comes litoris Saxonici eine weitere irreguläre bzw. verschriebene Formel[101]: *Numerarios duos ut supra ex officio supradicto.* Der zweimalige Verweis auf den vorherigen Eintrag, auf die vorhergehende Zeile zum Princeps und zum Officium, aus welchem die neuen Beamten abgegeben werden, ist sicherlich fehlerhaft. Auf jeden Fall wird deutlich, daß die Numerarii aus dem Officium des Magister peditum stammen. Der Dux tractus Armoricanus zeigt schließlich die kurze Formel[102]: *Numerarium a parte peditum uno anno.*

99 ND occ. XXXI 34.
100 ND occ. XXXVI 8; Hier im Officium der Sequania ergänzt Seeck zu *ut supra*, doch die Handschriften weisen auf ein abgekürztes *utrosque* hin. Der Commentariensis eine Zeile tiefer, ND occ. XXXVI 8, hat den Text *ut supra*. Der Princeps eine Zeile darüber stammt allein aus dem Officium des Magister peditum. Würde sich der Text des Commentariensis auch auf den des Numerarius beziehen, so müßte man bei einer Lesung *utrosque* eine voneinander abweichende Rekrutierung von Numerarius und Commentariensis aus den praesentalen Magisteria annehmen, also etwa eine Formel ähnlich jener mit *uno anno, alio anno* oder *alternis annis* wie bei einigen der Principes. Ist aber das eindeutig überlieferte *ut supra* des Commentariensis auf den Princeps-Text zu beziehen und damit ein Verweis auf eine Rekrutierung aller aus dem Officium des Magister peditum, so besteht die Emendation Seecks wohl zu recht. Dies gilt wiederum nur dann, wenn die Abfolge 1. Numerarius – 2. Commentariensis die eigentlich frühere ist und nicht die Folge eines späteren Stellentausches, s. dazu unten.
Sehr verderbt erscheint dem Wortlaut der Handschriften nach auch der Numerarii-Eintrag im Officium des Magister equitum Galliarum, ND occ. VII 114: *Numerarii viris et officiis singularis.* Seeck emendiert dies zu *Numerarii ex utrisque officiis singulis annis.* Zumindest das „annis" dürfte aber im Vergleich mit der langen Formel des Comes Africae überflüssig sein.
101 ND occ. XXVIII 24; Die Handschrift **P** lässt *ut supra* weg, hat dafür aber *Numerarios duo ex officio supra[]*; Handschrift **M** hat *Numerarios duos ut supra*; **C** hat *Numerarios duo ut supra ex officio supra*; nur **V** zeigt die „vollständige" Version des Haupttextes. Seeck schlägt vor, *ut supra* zu *utrumque* oder *utrosque* zu emendieren, doch dann müßte man von zwei abstellenden Officia ausgehen. Die vorhergehende Zeile zeigt, daß der Princeps vom Magister peditum gestellt wird. Dies muß jedoch nicht unbedingt einen Einfluß auf die Rekrutierung des weiteren Büropersonals haben; vgl. Jones, LRE 587.
102 ND occ. XXXVII 32; Böcking ergänzte *altero a parte equitum*, doch *altero* findet in den westlichen Militär-Officia keine Verwendung; Seeck denkt dagegen eher an die Formulierung *omni anno*, die auch beim Dux Britanniarum, occ. XL, überliefert ist. Da sowohl der vorausgehende Princeps officii wie auch der nachfolgende Commentariensis aus beiden praesentalen Heermeisterbüros *alternis annis* rekrutiert werden, könnte eine Ergänzung im

Der Dux Mogontiacensis hat von allen Dukaten den sichersten Beleg für die Beschickung des Büros mit einem Numerarius aus der Zentrale des Magister peditum praesentalis[103]: *Numerarium a parte peditum semper.* Das Officium des Dux Mogontiacensis ist auch das einzige, dessen Führungsspitze zum Großteil vom Magister peditum gestellt wird:

Magister equitum Galliarum, occ. VII 112: *Numerarii ex utrisque officiis singulis annis*

Comes Africae, occ. XXV 38: *Numerarios duos ex officiis magistrorum militum praesentalium singulos*

Comes Tingitaniae, occ. XXVI 22: *Numerarios duos singulos ex officiis supradictis*

Comes litoris Saxonici, occ. XXVIII 23: *Numerarios duos ut supra ex officio supradicto*

Comes Britanniarum, occ. XXIX 7: *Numerarios duos singulos ex utrisque officiis supra[dictis?]*

Dux Mauretaniae, occ. XXX 21: *Numerarios duos singulos ex utrisque officiis supra[dictis?]*

Dux Tripolitaniae, occ. XXXI 33: *Numerarios utrosque*

Dux Raetiae, occ. XXXV 36: *Numerarios duos ex utrisque officiis praesentalibus singulos*

Dux Sequanici, occ. XXXVI 7: *Numerarium ut [supra?]*

Dux tractus Armoricani, occ. XXXVII 31: *Numerarium a parte peditum uno anno*

Dux Britanniae, occ. XL 58: *Numerarios ex utrisque officiis omni anno*

Dux Mogontiacensis, occ. XL 27: *Numerarium a parte peditum semper*

Vergleichen wir nun die Zahl der Numerarii in Zusammenhang mit ihrer Selbstergänzung bzw. ihrer zentralen Rekrutierung:

Amt	1 numerar.	2 numerarii	selbsterg.	zentral	mag. ped.
mag. ped. pr.	ja	–	ja	–	–
mag. eq. pr.	ja	–	ja	–	–
mag. eq. Gall.	–	ja	–	ja	–
com. Africae	–	ja	–	ja	–
com. Tingit.	–	ja	–	ja	–

Sinne Böckings vorzuziehen sein, doch scheint die Truppenstruktur des Dukats eher für einen späteren Zustand des Dukats zu sprechen. Der Numerarius des Tractus Armoricanus wurde also wohl vom Magister peditum allein gestellt. Um diesen neuen Zustand in seinem Kapitel zu registrieren, griff man zu dem recht drastischen Mittel die Formel *Numerarium a parte peditum uno anno [, alio a parte equitum]*, einfach um ihren zweiten Teil zu kürzen.

[103] ND occ. XLI 28.

Amt	1 numerar.	2 numerarii	selbsterg.	zentral	mag. ped.
com. lit. Sax.	–	ja	–	ja	ja
com. Britann.	–	ja	–	ja	–
dux Mauret.	–	ja	–	ja	–
dux Tripolit.	–	ja	–	ja	–
dux Pann. II	ja	–	ja	–	–
dux Valeriae	ja	–	ja	–	–
dux Pann. I	ja	–	ja	–	–
dux Raetiae	–	ja	–	ja	–
dux Sequanici	ja	–	–	ja	ja
dux tract. Arm.	ja	–	–	ja	ja
dux Belgic. II	ja	–	ja	–	–
dux Britann.	–	ja	–	ja	–
dux Mogont.	ja	–	–	ja	ja

Ähnlich den Verhältnissen bei der Ergänzung der Principes lassen sich die Rekrutierungsmodi der Numerarii nicht auf bestimmte Ranggruppen beschränken. Auch stimmen die Strukturen in den Büros der Ämter in Bezug auf Principes und Numerarii im wesentlichen überein. Dem selbstergänzten Princeps entspricht der selbstergänzte Numerarius bzw. die Numerarii. Zu der entsprechenden Ernennung des Princeps durch den Magister peditum beim Comes litoris Saxonici und Dux Sequanici tritt der Numerarius des Dux Mogontiacensis hinzu. Es gibt also nur kleine, vorläufig wenig bedeutsame Unterschiede.

Die Formel des Comes Africae – *Numerarios duos ex utrisque officiis magistrorum militum praesentalium singulos* war ganz offensichtlich die Vorgabe für alle weiteren aus der Zentrale beschickten Büros. Alle weiteren Kapitel basieren im Grunde auf dieser Formel, wurden aber im Lauf ihrer Bearbeitung immer mehr gekürzt. Abweichungen gibt es nur in zwei Fällen: Beim Dux tractus Armoricanus findet sich die schon von der Princeps-Ergänzung her bekannte Formel *uno anno, alio anno*, beim Dux Mogontiacensis die Formel *a parte peditum semper*. Beide Dukate wurden zudem schon aufgrund ihrer Truppenstruktur als relativ späte Kommanden aufgefasst, was nun durch ihre Numerarius-Formel wohl bestätigt wird. Die Abweichung von der „Normal"-Formel beim Dux Armoricanus ist wohl darauf zurückzuführen, daß es sich im Gegensatz zu den anderen zentral beschickten Dukaten nur um einen Numerarius handelt, der aber von beiden Heermeistern abwechselnd bestellt wurde. Dies dürfte eine Übergangsform darstellen.

Betrachtet man bezüglich der Numerarii zunächst die Gruppe der Magistri militum, so stellt man fest, daß es einen direkten Zusammenhang zwischen der Zahl der Numerarii und der Art ihrer Rekrutierung gibt. Die sich selbst ergänzenden Officia des Magister peditum bzw. equitum praesentalis

haben nur einen Numerarius. Das von ihnen beschickte Büro des Magister equitum Galliarum besitzt dagegen zwei Numerarii, wie auch die weiteren abhängigen Officia der Gruppe der Comites. Diese Regel trifft auch noch für die beiden nordafrikanischen Duces der Mauretania und Tripolitania zu. Die Donaudukate der Pannonia II, Valeria und Pannonia I, die sich wie die praesentalen Heermeister selbst ergänzen, verzeichnen – wie die Belgica II – wiederum nur einen Numerarius. Die nachfolgenden Kommandeure Raetiens und Britanniens zeigen dagegen den gleichen abhängigen Aufbau ihrer Büros wie die Comitate. Die gleichartige Struktur der Raetia und Britannia bei den Numerarii, die sie aus den umgebenden Kapiteln der Notitia etwas heraushebt, wurde ja schon einmal bei der Diversifikation ihrer Truppen bemerkt. Eine ähnliche Erscheinung ist auch innerhalb der sequanischen, armoricanischen und Mainzer Officia zu vermerken: Hier steht einem einzelnen Numerarius zwar eine zentrale Rekrutierung gegenüber, diese aber findet nur durch den Magister peditum praesentalis statt – und ebendiese Dukate stimmen erneut mit ihrer Truppenstruktur überein. Das Phänomen, daß die Zweizahl der Numerarii nur bei zentral beschickten Officia vorkommt, während lokal rekrutierte Büros nur einen Numerarius kennen, ist somit nicht auf einen etwaigen Überlieferungsfehler innerhalb der Notitia Dignitatum zurückzuführen, sondern ist – zumindest im Rahmen dieses Dokuments – in einer inhaltlichen Verbindung beider Merkmale zu sehen. Es lassen sich demnach 3 Typen der Numerarius-Rekrutierung unterscheiden:

Typ 1: Ein einzelner Numerarius wird aus dem Officium des jeweiligen Kommandeurs vor Ort ausgewählt (= 6 Exemplare)

Typ 2: a) Zwei Numerarii werden von der Zentrale gestellt und zwar je einer pro Heermeister (= 8 Exemplare)
b) Beide Numerarii werden vom Magister peditum praesentalis gestellt (= 1 Exemplar)

Typ 3: Ein einzelner Numerarius wird vom Magister peditum praesentalis entsandt (= 3 Exemplare)

Aufgrund der zuvor bei den Principes gemachten Beobachtungen ist daher eine Entwicklung von der „autonomen" Numerarius-Einzahl zur abhängigen Verdopplung der Numerarii anzunehmen. Diese Verdopplung kam zustande, weil offenkundig beide Magisteria am Kaiserhof daran interessiert waren, ihre Kandidaten in die Provinzen zu schicken. Nach einer wiederum kurzen Übergangsphase, während der der Magister peditum noch einmal zwei Numerarii pro Dukat ernannte, erfolgt dann die Rückkehr zur Bestallung eines einzigen Numerarius durch den Magister peditum allein, da der Grund für die zwischenzeitliche Verdopplung, die Teilung der Macht mit dem Magister equitum praesentalis, entfallen war.

c) Commentariensis

Die ausführlichste Formel zur Ergänzung des Commentariensis besitzt wiederum der Comes Africae zu Beginn der Liste der regionalen Militärbefehlshaber[104]: *Commentariensem ex officiis magistrorum militum praesentalium alternis annis.* Der Commentariensis wird demnach von beiden zentralen Militärofficia abwechselnd in jährlichem Rythmus gestellt. Seine Position an der erst 4. Stelle der Büroordnung, nach dem Corniculario und dem Adiutor, die beide keinerlei Formel aufweisen, dürfte in der Africa auf einem Irrtum beruhen. Denn die noch etwas längere Formel der nachfolgenden Numerarii deutet ganz sicher darauf hin, daß Commentariensis und Numerarii vor diese oben genannten Beamten eingeordnet gehören. Der Formel des Comes Africae steht der Text des mauretanischen Dukates am nächsten[105]: *Commentariensem ex officiis supra[dictis] {singulis} alternis annis.* Das Wort *singulis* dürfte auf eine frühere Formel zurückgehen, ähnlich *ex utrisque officiis singulis annis*, die man dann zu *alternis annis* gewandelt hätte ohne *singulis* zu tilgen. Das gilt auch für die sehr ähnlichen Texte des Dux Raetiae[106]: *Commentariensem ex utrisque officiis alternis annis*, und des Dux tractus Armoricanus[107]: *Commentariensem de officiis alternis annis.*

Ein wenig problematischer ist dagegen die kurze Formel des Comes litoris Saxonici[108]: *Commentariensem ex officio supra[dicto].* Die Handschriften **C** und **P** lesen nur *supra*, die Handschriften **V** und **M** dagegen *ut supra*. In der Zeile darüber gibt Seeck den Haupttext mit *Numerarios duos ut supra ex officio supradicto* an.[109] Hier, in ND occ. XXVIII 24, hat **P** wiederum nur *ex officio supra*, während **C** *ut supra ex officio supra* und **M** einfach nur *ut supra* hat. Die ausführliche Version des Haupttextes zeigt nur die Handschrift **V**. Auch hier dürfte eine ursprüngliche Version gegen eine neue ausgetauscht

[104] ND occ. XXV 41. Im Officium des Magister equitum per Gallias, ND occ. VII 113, findet man nur den einfachen Eintrag *commentariensis*. Dies könnte man zwar wie bei den praesentalen Magisteria auf die direkte Ergänzung der obersten Beamten des Büros zurückzuführen, da die eine Zeile tiefer eingetragenen Numerarii eine wesentlich ausführlichere Formel der Ergänzung besitzen, es könnte aber auch ein Tausch der Positionen zwischen Commentariensis und Numerarii die Ursache für diesen Kurzeintrag sein. Dieser Tausch lag wohl nicht allzulange zurück, weil sonst im Rahmen des Bearbeitungsprozesses eine wesentlich kürzere Numerarii-Formel zu erwarten wäre. Damit steht der Commentariensis-Eintrag im Verdacht, fehlerhaft zu sein; vgl. W. Enßlin, Numerarius, RE XVII 2 (1937), 1297–1323 hier 1306; Polaschek 1080.

[105] ND occ. XXX 23; Seeck emendiert zu *supra[scriptis].*

[106] ND occ. XXXV 38.

[107] ND occ. XXXVII 33.

[108] ND occ. XXVIII 25; vgl. Gelenius: *Commentariensem ex officio supradicto.*

[109] So auch Gelenius.

worden sein, etwa *ex officio supradicto* durch *ut supra* oder umgekehrt, wobei man die ältere Version nicht gestrichen hätte. Dies könnte aber auch zeigen, daß **V** auf eine andere Vorlage – ein Zwischenglied zum Spirensis? – als die anderen Haupthandschriften zurückgeht oder durch einen weiteren Redaktor später noch einmal durchkorrigiert wurde.[110] Die Formulierung *Commentariensem ut supra* haben auch der Comes Tingitaniae und der Comes Britanniae.[111] Hier steht der Commentariensis an 2. Stelle vor den Numerarii, die eine wesentlich längere Formel aufweisen. Es darf daher vermutet werden, daß ein Tausch zwischen den ursprünglichen Positionen 2 und 3 stattgefunden hat. Dagegen ist die Formulierung *Commentariensem ut supra* beim Dux Sequanici zwar mit der vorhergehenden identisch[112], doch der Commentariensis steht an 3. Stelle, hinter einem Numerarius mit demselben Text, so daß hier ein Tausch der Plätze wohl nicht anzunehmen ist. Das Büro des Dux Britanniarum[113] zeigt wie das des Dux Tripolitaniae[114] einen an 2. Stelle stehenden Commentariensis mit folgender Formel: *Commentariensem ut[rumque]*. Zu besprechen bleibt noch das Büro des Mainzer Dukates[115]: *Commentariensem a parte peditum semper*. Dies ist die eindeutige Aussage zugunsten einer alleinigen Ergänzung aus dem Officium des Magister peditum und trifft in dieser Prägnanz nur noch auf das Formular des vorangehenden Mainzer Numerarius zu. Eine Zusammenstellung der Commentarienses-Formeln zeigt folgendes Bild:

Comes Africae, occ. XXV 38: *Commentariensem ex officiis magistrorum militum praesentalium alternis annis*

Comes Tingitaniae, occ. XXVI 22: *Commentariensem ut supra*

Comes litoris Saxonici, occ. XXVIII 23: *Commentariensem ex officio supra [dicto]*

Comes Britanniarum, occ. XXIX 7: *Commentariensem ut supra*

[110] Sind stehengebliebene Varianten tatsächlich einfach nicht getilgte oder liegen hier nicht Kontaminationen vor, die aus zwei verschiedenen Vorlagen zusammengeschrieben wurden?

[111] ND occ. XXVI 23 und occ. XXIX 8.

[112] ND occ. XXXVI 9.

[113] ND occ. XL 59. Die Handschriften **C**, **P** und **V** zeigen die Lesung „utr", so daß eindeutig – vergleichbar dem tripolitanischen Text – zu *utrumque* oder ähnlich aufzulösen wäre. Darauf deutet auch die Lesung von **M** „uiru" hin, denn „t" wird in unseren Handschriften des öfteren mit „i" verwechselt. **M** hätte demnach „utru" als Vorlage gehabt. Seeck dagegen ergänzt *ut [supra]*, obwohl eine Zeile tiefer bei den Numerarii *Numerarios ex utrisque officiis …* steht. Die längere Numerarii-Formel legt wiederum einen Plätzetausch nahe, womit die Lesung von „utru" = *utrumque* als Kurzformel durchaus gesichert wäre. Auch das *Commentariensem utrumque* des Dux Tripolitaniae bezieht sich auf die abwechselnde Ergänzung aus den zwei zentralen Militärofficia; vgl. Jones, LRE 587.

[114] ND occ. XXXI 35.

[115] ND occ. XLI 29.

Dux Mauretaniae, occ. XXX 21: *Commentariensem ex officiis supra[dictis?] alternis annis*
Dux Tripolitaniae, occ. XXXI 33: *Commentariensem utrumque*
Dux Raetiae, occ. XXXV 36: *Commentariensem ex utrisque officiis alternis annis*
Dux Sequanici, occ. XXXVI 7: *Commentariensem ut supra*
Dux tractus Armoricani, occ. XXXVII 31: *Commentariensem de officiis alternis annis*
Dux Britanniae, occ. XL 58: *Commentariensem utr[umque]*
Dux Mogontiacensis, occ. XL 27: *Commentariensem a parte peditum semper*

Wie bei den Numerarii unterliegen die Rekrutierungsformeln des Commentariensis insgesamt einem erheblichen Kürzungsprozess, der sich von den ersten Officia der jeweiligen Ranggruppen, also jenen des Comes Africae und des Dux Mauretaniae zu den letzten Büros verstärkt. Als gegenläufiger Trend im Text wirken Änderungen in der Formel, etwa in der Übernahme von *alternis annis*, oder der inhaltliche Wechsel in der Zuständigkeit hin zum Magister peditum, wodurch das Büro des Dux Mogontiacensis erneut als „spät" gekennzeichnet wird. Auswirkungen auf das Verständnis des Textes hat auch der Wechsel in der Rangfolge zwischen Numerarius und Commentariensis in manchen Büros:

	selbst-ergänzt	zentral beschickt	magister peditum	alternis annis	comment. vor num.	1 numerarius	2 numerarii
Africa	–	ja	–	ja	ja	–	ja
Tingit.	–	ja	–	–	ja	–	ja
Lit. Sax.	–	ja	ja	–	–	–	ja
Britann.	–	ja	–	–	ja	–	ja
Mauret.	–	ja	–	ja	–	–	ja
Tripolit.	–	ja	–	–	–	–	ja
Pann. II	ja	–	–	–	–	ja	–
Valeria	ja	–	–	–	–	ja	–
Pann. I	ja	–	–	–	–	ja	–
Raetia	–	ja	–	ja	–	–	ja
Sequania	–	ja	ja	–	–	ja	–
Tr. Arm.	–	ja	–	ja	–	ja	–
Belgic. II	ja	–	–	–	–	ja	–
D. Britan.	–	ja	–	–	ja	–	ja
Mogont.	–	ja	ja	–	–	ja	–

Die vier Kommanden des Comes Africae, Comes Tingitaniae, Comes Britanniae und Dux Britanniarum, in deren Büro-Organisation der Commentariensis vor dem Numerarius steht, gehören alle nicht zu den selbstergän-

zenden Dukaten, d. h. ihr Princeps officii wurde aus der Zentrale gestellt. Damit sind sie der Mehrheit der Ämter zuzurechnen, zeigen also keine herausgehobene Position. Alle vier besitzen zudem zwei Numerarii und weiterhin stehen bei ihnen längere Textformeln zur Numerarius-Ergänzung, keine einfachen Kurzverweise. Bei ihren Angaben zum Commentariensis haben wir dagegen ein beinahe umgekehrtes Bild vor uns: Abgesehen von der Formel des Comes Africae, der als erster der Gruppe der regionalen Kommandeure den ausführlichsten Text besitzt, weisen ihre restlichen Befehlshaber in der Regel nur einfache Verweise auf wie etwa „ut supra". Dies deutet auf einen Wechsel in der Abfolge zwischen Numerarii und Commentariensis hin, der kurz vor der Redaktion der westlichen Notitia stattgefunden haben muß, so daß danach keine Möglichkeit bestand, die Rekrutierungsformeln bzw. die Verweise auf eine bestimmte, innerhalb des Büros vorhergehende Formel abzuändern. Demnach verweisen Texte wie *ut supra* bei den Numerarii in jenen Büros, in denen die Commentarienses <u>vor</u> den Numerarii stehen, nicht auf die Rekrutierungsweise des Commentariensis, sondern auf diejenige des ursprünglich direkt vor den Numerarii stehenden Princeps officii. Es bildet sich damit eine Gruppe von Beamten, in deren Officia die Numerarii eine Abwertung gegenüber dem Commentariensis erfuhren. Ob dies eventuell auf die Einführung der Zweizahl von Numerarii zurückgeführt werden kann, bleibt noch unklar. Der oben bereits hergestellte, eindeutige Zusammenhang zwischen einer Selbstrekrutierung der Büros und <u>einem</u> Numerarius legt aber immerhin nahe, daß mit weiteren derartigen Zusammenhängen zu rechnen ist. Es sind demnach 3 Typen der Commentariensis-Rekrutierung vorhanden:

Typ 1: Der Commentariensis wird aus dem Officium des jeweiligen Kommandeurs vor Ort ausgewählt. Die derart privilegierten Befehlshaber sind identisch mit einem Teil jener, die auch über selbstrekrutierte Numerarii verfügten (= 4 Exemplare)

Typ 2: a) Der Commentariensis wird von der Zentrale gestellt und zwar abwechselnd Jahr um Jahr vom Magister peditum und Magister equitum praesentalis. Dabei steht der Commentariensis in der Büroordnung hinter den beiden Numerarii (= 4 Exemplare)

b) Der Commentariensis wird von der Zentrale gestellt und zwar abwechselnd Jahr um Jahr vom Magister peditum und Magister equitum praesentalis. Dabei steht der Commentariensis in der Büroordnung vor den beiden Numerarii (= 4 Exemplare)

Typ 3: a) Der Commentariensis wird vom Magister peditum praesentalis gestellt. Er steht dabei hinter den beiden Numerarii (= 2 Exemplare)

b) Der Commentariensis wird vom Magister peditum praesentalis gestellt. Er steht dabei hinter einem Numerarius (= 1 Exemplar)

Auch beim Commentariensis ist eine Entwicklung von der autonomen Rekrutierung zur von der Zentrale abhängigen Bestallung wahrzunehmen. Doch bei ihm wird im Gegensatz zum Numerarius die Zahl der Beamten nicht verdoppelt, als seine Rekrutierung an die beiden praesentalen Heeresmagisteria abgegeben werden muß. Die abwechselnde Stellenbesetzung aus den Büros der Heermeister ist auch keine Übergangsregelung, sondern wird zur „normalen" Vorgehensweise. Dies hängt möglicherweise mit den fachlichen Aufgaben des Commentariensis zusammen, die sich nicht so geschickt aufteilen ließen wie die des Numerarius. Mit der Verdopplung des bis dahin vor ihm stehenden Numerarius erhöhte sich der relative Rang des Commentariensis, so daß er schließlich vor die Numerarii gesetzt wurde.

Die Übergabe der alleinigen Verantwortung für die Commentariensis-Rekrutierung an den Magister peditum ist ihrerseits, wie auch Typ 3a zeigt, völlig unabhängig von der Entwicklung der Numerarii und Commentariensis zueinander. Umgekehrt hängt allerdings die Stellung des Commentariensis direkt an diesem Wechsel der Zuständigkeit, denn mit dem Übergang zum Magister peditum verschwindet nach einer Übergangszeit der Zwang zur Verdopplung der Numerarii, so daß der einzelne Numerarius seinen alten Rang zurückerhält und der Commentariensis wieder hinter ihm eingeordnet werden muß. Diese letzte in der Notitia dokumentierte Phase findet sich nur beim Dux Mogontiacensis, wodurch sich dessen „späte" Kapitel-Struktur noch einmal bestätigt.

d) restliche Büro-Beamte

Nach M. A. Bethmann-Hollweg wird im 6. Jahrhundert der Adiutor mit dem Primiscrinius gleichgesetzt. Gleichzeitig finden sich aber auch Quellen, die den Adiutor wiederum als identisch mit der Funktion des Subadiuva ansehen.[116] Bezogen auf die Zustände des frühen 5. Jahrhunderts und die Büroordnung würde das bedeuten, daß sich mit Adiutor und Subadiuva 2 Beamte unterschiedlichen Namens die gleiche Funktion und den gleichen Rang teilen würden, im Fall des Officiums des Magister equitum

[116] Siehe dazu M. A. Bethmann-Hollweg, Der römische Civilprozeß III, Bonn 1866, 146–147; vgl. E. Stein, Untersuchungen über das Officium der Prätorianerpräfektur seit Diokletian, Amsterdam 1962, 57: „Die Zeugnisse dafür, daß die Ausdrücke primiscrinius, adiutor und subadiuva in den Präfekturen des 6. Jahrhunderts dasselbe bedeuten, hat Bethmann-Hollweg ... zusammengestellt"; R. Morosi, L'officium del prefetto del pretorio nel VI secolo, Romanobarbarica 2, 1977, 103–148 hier 109.

praesentalis, der zusätzlich einen Primiscrinius besitzt, sogar 3 Beamte.[117] Alexander Demandt folgt im wesentlichen diesen Ansichten[118]:

> Das officium des magister equitum praesentalis unterscheidet sich von dem des magister peditum praesentalis und des magister equitum Galliarum dadurch, daß es einen primiscrinius besitzt (ND occ. VI 82). Ein solcher Vorsteher der Rechnungs- und Aktenabteilung begegnet sonst nur in den Heermeisterämtern des Ostens, wo lediglich der magister equitum Orientis eine Ausnahme macht. Da in der Liste der Abteilungsvorsteher des magister equitum Orientis, des magister peditum praesentalis (und des magister equitum Galliarum) an der vierten, sonst vom primiscrinius eingenommenen Stelle, ein adiutor genannt wird, setzt Enßlin diesen adiutor mit dem primiscrinius gleich. Aus dem Platz in der Liste auf die Funktion zu schließen, ist aber insofern schwierig, als die Reihenfolge wechseln kann, wie die Vertauschung des commentariensis und der numerarii im officium des magister equitum Galliarum zeigt, und läßt sich für das Amt des magister equitum praesentalis deswegen nicht halten, weil wir hier an dritter Stelle einen primiscrinius und an fünfter einen adiutor haben. Um Enßlins These aufrecht zu erhalten, müßten wir die Vertauschung der zweiten und dritten Stelle beim magister equitum Galliarum und das Nebeneinander von primiscrinius und adiutor beim magister equitum praesentalis als Überlieferungsfehler betrachten. In diesem Falle wäre der primiscrinius des magister equitum praesentalis nachträglich zwischen numerarii und commentariensis eingeschoben worden, und dadurch, daß er an die verkehrte Stelle gesetzt worden ist, wäre der adiutor überflüssigerweise stehengeblieben. Wenn diese Lösung akzeptabel ist, können wir folgern, daß in den Heermeisterämtern der adiutor älter ist als der primiscrinius.

[117] Den Thesen Bethmann-Hollwegs folgt Wilhelm Enßlin, Numerarius 625, der schreibt: „Beim magister peditum praesentalis des Westens (occ. V 279) ... haben wir dafür den nach dem commentariensis eingestuften adiutor, der also den primiscrinii gleichgesetzt werden muß ...“ Zum Primiscrinius des zivilen Praefectus urbis Romae schreibt W. Enßlin, Primiscrinius, RE Suppl. 8 (1956), 624–628 hier 627: „Ein *primiscrinius sive numerarius* beim praefectus urbis Romae muß als späterer Zusatz gestrichen werden“ bzw. „Daneben erscheint freilich auch noch ein adiutor (occ. IV 21), was damit zusammenhängen dürfte, daß ein Nachtrag in der Notitia infolge einer Rangverschiebung nicht zur Streichung der früheren Angabe geführt hat.“; vgl. hierzu Stein, Officium 57: „Die Notitia dignitatum unterscheidet allerdings wie in den meisten Officien so in denen der Prätorianerpräfekten den adiutor von den subadiuvae ... Diese subadiuvae sind aber vermutlich nichts anderes als die adiutores der Abteilungsvorstände des Officium, die von diesen aus den scriptores gewählt werden. Bei dieser Gelegenheit ist davor zu warnen, daß man aus der Notitia dignitatum auf die Organisation der Officia zu weitgehende Schlüsse nach irgendeiner Richtung ableitete; ... Denn diese Teile der Notitia sind nicht nur unvollständig, sondern auch durch Flüchtigkeit entstellt, wie z.B. im officium praefecti urbis Romae außer dem adiutor (occ. IV 21) auch drei Grade später der primiscrinius, auf den dann die subadiuvae folgen, verzeichnet ist, obwohl an der Identität beider kein Zweifel sein kann; offenbar vergaß man, ihn an der einen Stelle zu streichen, als sein Rang sich änderte und er an der anderen eingetragen wurde.“

[118] Demandt, Magister 640–641.

Wenn man es aber bei dem Primiscrinius des Magister equitum praesentalis mit einem Nachtrag zu tun hätte, würde die bisher akzeptierte relative Datierung von Notitia occidentis zu Notitia orientis ins Wanken geraten, die von einer zeitlichen Diskrepanz der Endredaktionstermine von bis zu 30 Jahren ausgeht. Stellt nämlich der Primiscrinius im Westen die Ausnahme bei den Magistri militum dar, so ist er im Osten die Regel. Folgt man der Ansicht Demandts, so hätte man im Westen jahrzehntelang gewartet, bevor man nur zögernd in einem der praesentalen Magisteria mit der Übernahme des Primiscrinius eine Neuerung eingeführt hätte. Diese Neuerung würde zeitlich sicher am Ende der Notitia-Redaktion liegen, wären doch sonst die Texte der anderen Militär-Officia in ähnlicher Weise umgestaltet worden. Grundlage dieses Denkens ist offenkundig die – durch Annahme der zeitlichen Differenz unterfütterte – Ansicht, der Osten hätte hier gewissermaßen den Vorreiter gespielt. Dreht man den Spieß um, so sieht man eine Erklärung, die besser zu dem wahrgenommenen Primiscrinius-Problem passen könnte. Der Primiscrinius im Officium der Magister equitum praesentalis wäre dann nicht eine jüngere Form des Adiutor, sondern eine ältere, wenn man überhaupt an die postulierte Identität der beiden Beamten glauben möchte. Denn sollte die Notitia orientis allgemein einen älteren Zustand repräsentieren, so wäre nichts natürlicher als daß sich dies auch auf die einzelnen Kapitel auswirken würde. Im Osten hätte man erste Spuren der Einführung des Adiutor im Büro des Magister militum per Orientem, während sich im Westen der Adiutor bis auf das Officium des altmodischen Magister equitum praesentalis bereits durchgesetzt hätte.

Betrachtet man das gesamte Officium des Magister equitum praesentalis, welches ja als einziges einen Primiscrinius aufweisen kann, so stellt man fest, daß hier zunächst einmal der Primiscrinius an dritter und der Adiutor an fünfter Stelle. Von einer direkten Konfrontation der beiden Beamten, bei welcher der eine den anderen verdrängt hätte, ist somit keine wirklich eindeutige Spur zu finden. Der Adiutor steht mit Platz 5 auf seiner normalen Position. Verdrängt wurde in diesem Büro hingegen der Commentariensis von Platz 3 auf Platz 4:

1 Princeps
2 Numerarius
3 Primiscrinius
4 Commentariensis
5 Adiutor

Ein direkter Zusammenhang und eine Ähnlichkeit zwischen Adiutor und Primiscrinius schon zu Beginn des 5. Jahrhunderts erscheint daher durchaus zweifelhaft. Ist also der „alte" Primiscrinius vielleicht doch nur beim Magister equitum nicht gestrichen worden, weil dieses Amt kaum noch in

Funktion war? Das Amt des Cornicularius erscheint dagegen in den Büros
der Comites der Africa, der Tingitania, der Sachsenküste sowie in den Du-
katen von Mauretanien und Tripolitanien.[119] Eine Verbindung mit anderen
„Anomalien" wie dem Primiscrinius ist innerhalb der militärischen Bürord-
nung der westlichen Notitia nicht nachzuweisen. So finden sich die Corni-
cularii sowohl in den Officia mit einem „normalen" Beamten-Rangtypus
1,2,3,4,5 beim Litus Saxonici, Mauretanien und Tripolitanien, als auch in
solchen mit der Stellung 1,3,2,4,5 und 1,4,5,2,3 bei der Africa und Tingita-
nia. Ihr Vorhandensein könnte möglicherweise mit der Art der Truppen
zusammenhängen, die von ihren Chefs befehligt werden. Die Comites
Africae und Tingitaniae kommandieren beide sowohl Limitanei als auch
Comitatenses. Der Comes litoris Saxonici per Britannias steht den letzten
Resten eines einstmals großen Küstenschutzkommandos vor und die bei-
den nordafrikanischen Dukate kontrollieren jene in den anderen Militärbe-
zirken nicht vorhandenen und offenbar geographisch umrissenen Limites-
Abschnitte, doch dies bleibt bloße Vermutung. Der sogenannte „regerenda-
rius", der in den Officia der regionalen Militärs, auch des Mainzer Dux,
stets genannt wird, hatte die Aufgabe, eingehende Schreiben und Verwal-
tungssachen in den Regesten zu vermerken. Wahrscheinlich wird er, wie die
Singulares und Exceptores, aus dem Officium selbst rekrutiert, doch Infor-
mationen darüber sind aus der Notitia nicht zu gewinnen.[120]

[119] E. Stein, Untersuchungen zum Staatsrecht des Bas-Empire, in: E. Stein, Opera Minora
Selecta, Amsterdam 1968, 71–127 hier 96 kann nur sagen, daß der Cornicularius bei der
überwiegenden Zahl der Militärbehörden fehlt; vgl. Stein, Officium 59. 60; O. Fiebiger,
Cornicularii, RE IV 1 (1900), 1603–1604. Cornicularii lassen sich in der Spätantike aber
durchaus nachweisen, s. R. Haensch, Das Statthalterarchiv, ZRG 109, 1992, 209–317 hier
218; R. Scharf, Die spätantike Truppe der Cimbriani, ZPE 135, 2001, 179–184 zu einem
Cornicularius im Officium eines comitatensischen Regiments des 5. Jhs; K. Stauner, Das
offizielle Schriftwesen des römischen Heeres von Augustus bis Gallienus, Bonn 2004,
118–125. 202. 484–485 Nr. 536.

[120] So Stein, Officium 61–62; Morosi, Officium 109 Anm. 5. 111. In der Notitia scheint es nun
des öfteren zu einer Verwechslung des Regerendarius mit dem Regendarius gekommen zu
sein. Der Regendarius war für die Staatspost, den Cursus publicus, und die Ausstellung
von Erlaubnisscheinen zur Benutzung desselben zuständig. Da für die Militärofficia im
Westen des Reiches keine Hinweise im Text der einzelnen Notitia-Kapitel zu finden sind,
ob sie überhaupt solche Erlaubnisscheine ausstellen dürfen, dürfte in diesen Bereichen der
West-Notitia die Lesung des Beamten-Titels als Regerendarius wohl richtig sein. Damit
wäre die fast durchweg konstante Schreibung von Regendarius durch die Handschrift V als
ein späterer Eingriff anzusehen, den man in Angleichung an den ähnlich wie Regerenda-
rius lautenden Beamten vorgenommen hätte; vgl. B. Palme, Die Officia der Statthalter in
der Spätantike. Forschungsstand und Perspektiven, AnTard 7, 1999, 85–133 hier 107; Jones,
LRE 587. Für eine Funktion des Regendarius als eine Art Geheimagent oder Angehöriger
eines geheimen Sicherheitsdienstes, so die Annahme von W. Blum, Curiosi und Regenda-
rii. Untersuchungen zur geheimen Staatspolizei der Spätantike, München 1969, gibt es
keine entsprechenden Hinweise; zu den Ämtern der Singulares und Exceptores, s. O. Fie-

e) Zur Datierung der Büroorganisation in den Militärofficia

Die Büroorganisation entstammt in ihren wesentlichen Teilen noch den Statthalterbüros der Kaiserzeit: Auch in der Kaiserzeit führt der Princeps officii das Kommando, Cornicularii sind für die interne Arbeitsorganisation und das Personalwesen verantwortlich, und Commentarienses führen die Amtsjournale und sind zuständig für die Strafgerichtsbarkeit.[121] Erst im Lauf des 4. Jahrhunderts werden eine Reihe neu geschaffener Posten wie der des Adiutor des Princeps und der des Numerarius an verschiedenen Stellen in die alte Ordnung eingefügt. Vermutlich während des letzten Drittels des 4. Jahrhunderts verselbständigt sich dann der Adiutor.[122] Die Numerarii erhalten dagegen ihre Bestätigung als reguläre Beamte erst gegen Ende dieses Jahrhunderts. Im Jahre 382 wurde auf Anordnung des Theodosius die Zahl der Numerarii bei den zivilen Statthalterschaften auf zwei erhöht, so daß einer für die *arca fiscalis* des Prätorianerpräfekten, der andere für die *tituli largitionalis* zuständig war.[123] Ob diese Zweizahl aber auch für militärische Büros verbindlich war, muß angesichts der bereits oben festgestellten Befunde innerhalb der Notitia bezweifelt werden.[124]

Die Bürostrukturen der spätrömischen Militärofficia werden von der Notitia einerseits nur unvollständig wiedergegeben, da sie die Beamten unterhalb der Exceptores nicht mehr gesondert aufführt, andererseits verwischt sie durch ihre Fixiertheit auf den Rang der Beamten die innere Gliederung der Officia in Abteilungen für Justiz und für Finanzen. Zur Justizsektion gehören der Bürochef, der Princeps, selbst sowie der Cornicularius[125], Commentariensis, Adiutor und die Exceptores, während die die

biger, Singularis, RE III A 1 (1927), 237; O. Fiebiger, Exceptor, RE VI 2 (1909), 1565–1566; Morosi, Officium 113; H. C. Teitler, Notarii and exceptores, Amsterdam 1985, 73–80; Chr. Gizewski, Exceptor, DNP 4 (1998), 334.

121 Siehe dazu Palme 94. 109; R. Haensch, A commentariis und commentariensis: Geschichte und Aufgaben eines Amtes im Spiegel seiner Titulaturen, in: Y. Le Bohec (Hrsg.), La hierarchie (Rangordnung) de l'armée romaine sous le Haut-Empire, Paris 1995, 267–284; R. Haensch, Mogontiacum als Hauptstadt der Provinz Germania superior, in: Klein 71–86 hier 76–81.

122 Palme 104.

123 Cod. Theod. 8,1,12; 12, 6,30; s. Palme 105. 109–111; Enßlin, Numerarius 1310; Jones, LRE 450. 589; P. Barrau, A propos de l'officium du vicaire d'Afrique, in: A. Mastino (Hrsg.), L'Africa romana 4, Sassari 1987, 78–100 hier 86–88.

124 Vgl. Enßlin, Numerarius 1310: „Dabei muß auffallen, daß in der Not. dign. or. für die Offizien der Statthalter jeweils nur ein Numerarius genannt ist, wieder ein Beweis, daß in ihr Ungenauigkeiten vorkamen."

125 Jones, LRE 587 mit III 176 Anm. 80, ist der Meinung, daß das Amt des Cornicularius in den militärischen Offizien eine spätere Zutat sei. Dies schließt er einerseits daraus, daß es in meisten Büros gar keine Cornicularii vorkommen, und andererseits, daß die Position des Cornicularius hinter dem Commentariensis in ND occ. XXVI, XXVIII, XXX und

Finanzsektion repräsentierenden Numerarii und Primiscrinii(?) in der Aufzählung der Notitia mitten unter diesen stehen. Ein tatsächlicher Wechsel des Beamten etwa von der Justiz zur Finanz innerhalb des Büros scheint indes nicht vorgesehen zu sein.[126]

Ein chronologischer Fixpunkt für die Neuorganisation der dukalen Büros im Westen wird durch einen Erlaß des Kaisers Honorius vom 13. September 398 n. Chr. an den Magister militum praesentalis Stilicho bereitgestellt. Dieser enthält Informationen über die künftige Zusammensetzung des Regionalbüros der Comitiva Africae. Das Gesetz legt fest, daß künftig – gemäß den Vorschriften für die Officia der übrigen Comites und Duces der verschiedenen Provinzen und Grenzabschnitte – auch im Officium des Comes Africae die Principes officii und Numerarii aus den zentralen Büros der Magisteria militum beschickt werden sollen.[127] Theodor Mommsen hielt aufgrund dieses Gesetzes die Bestellung der Principes der regionalen militärischen Dienststellen durch die zentralen Magistri militum praesentales für einen Teil der Reorganisation des Westreichs unter Kaiser Theodosius I.[128]: „Wann diese Einrichtungen getroffen worden sind, wissen wir nicht. Es ist indess nichts im Wege die den magistri des Westreichs zustehende Ernennung der militärischen Bureauchefs in den Provinzen auf die theodosische Ordnung des Westreichs zurückzuführen. Vorausgesetzt und erweitert wird

XXXI eine nicht normale sei. Die normale Stellung des Cornicularius befände sich vor dem Commentariensis, wofür es allerdings in der Notitia nur ein Beispiel gibt, nämlich im Büro des Comes Africae, ND occ. XXIV; vgl. A. von Premerstein, a commentariiis, RE IV 1 (1900), 766–768; MacMullen, Soldier 72–73. Jones, ebd. 587 vermutet weiterhin, daß anfängliche Fehlen des Cornicularius sei auf die ursprünglich auf reine Disziplinarfragen beschränkte Zuständigkeit der Militärgerichtshöfe zurückzuführen, die erst später ihre Kompetenz auch auf die Behandlung von Fällen ausdehnen konnten, bei denen Angehörige des Militärs in Zivilverfahren verwickelt gewesen seien.

126 Nach W. Enßlin, Primiscrinius, RE Suppl. 8 (1956), 624–628 hier 624 durften die Primiscrinii sofort die Stelle eines Numerarius antreten, ohne zuvor die im Rang dazwischen stehende Position des Commentariensis ausüben zu müssen. Dies gilt jedenfalls für die Büros der Magistri militum der Notitia orientis, s. or. V 72; VI 75; VIII 59; IX 54.

127 Cod. Theod. 1,7,3: *Impp. Arcadius et Honorius Stilichoni magistro militum. Sicut clarissimis viris comitibus et ducibus diversarum provinciarum et limitum, ita et viro spectabili comiti per Africam principes et numerarii ex officio magisteriae potestatis mittantur, sub ea tamen condicione, ut emenso unius anni spatio singuli qui designati sunt intra Africam officio functi et actuum suorum et fidei, quam exhibuerint rei publicae, reddendam sibi non ambigant rationem. Dat. Id. Sept. Mediolano Honorio A. IIII et Eutychiano consul.* Dabei bleibt durchaus unklar, ob dabei einer oder zwei Numerarii gemeint sind; zur Büroreform, s. etwa Wackwitz 110; Clemente, Notitia 175–179; G. Clemente, La Notitia Dignitatum, in: Passagio dal mondo antico al medioevo da Teodosio a San Gregorio Magno (= Atti dei convegni Lincei 45), Rom 1980, 39–49 hier 44; J. M. O'Flynn, Generalissimos of the Western Roman Empire, Edmonton 1983, 18–19; Lotter, Völkerverschiebungen 44.

128 Th. Mommsen, Aetius, in: Th. Mommsen, Gesammelte Schriften IV, Berlin 1906, 531–560 hier 552–553.

sie in einem occidentalischen an Stilicho gerichteten Erlass vom Jahre 398." In jenen Büros, in denen die Principes innerhalb der eigenen Bürochargen aufrücken, herrsche noch die alte Ordnung vor, die es ja laut Erlaß von 398 garnicht mehr geben soll[129]: „Die ohne Zweifel ältere Ordnung, dass bei jeder Stelle der princeps aus dem Bureau selbst hervorgeht (de eodem officio), findet sich in der Not. Dign. Occ. nur für die drei Militärbezirke an der Donau, Pannonia I und II und Valeria, so wie für die Belgica II, wahrscheinlich nur deshalb, weil diese factisch nicht mehr dem Reiche angehörten und also keine Veranlassung gewesen war hier das Schema zu ändern." Nach Mommsen wurde der Erlaß an Stilicho wahrscheinlich durch die 398 erfolgte Niederwerfung des rebellischen magister militum per Africam Gildo veranlasst.[130] Gildo wird zwar nicht namentlich erwähnt, doch die zeitliche Nähe des Gesetzes zu dem Ereignis wie auch die Tatsache, daß es nur die Africa betraf, machen einen direkten Zusammenhang doch sehr wahrscheinlich.

Diese Sicht, nach der zumindest die Bestallung des Princeps officii und der Numerarii – andere Beamte wurden von Mommsen nicht berücksichtigt – auf einen Akt der Reorganisation durch Theodosius I. zurückgehen soll und damit innerhalb eines Zeitraums zwischen September 394 und Januar 395 anzusiedeln sei, lehnt Alexander Demandt ab. Er ist der Meinung, daß die Büro-Ordnung, so wie sie sich in der Notitia Dignitatum darbietet, das Ergebnis eines längeren Reformprozesses ist, der in seinen letzten Feinheiten vor dem Tode Stilichos im August 408 nicht mehr vollendet worden sei.[131] Auch Demandt geht bei seiner Analyse der Kanzleireform vom Erlaß des Honorius von 398 aus. Für ihn steht somit fest, daß seit Ende 398 für alle Militärkanzleien des Westens der Grundsatz gilt, „daß principes und numerarii aus der zentralen Verwaltung bezogen werden" müssen.[132] Diese Beamten wurden nun jährlich abgelöst und mußten anschließend einen Rechenschaftsbericht vorlegen.

Unter dem Eindruck der Thesen Mommsens zieht Demandt daraus allerdings den Schluß, daß die alte Ordnung der Selbstergänzung mit diesem Erlaß abgeschafft worden sei, und daß die Provinzen, welche in der Notitia noch die alten Zustände vermerkten, der Kontrolle des Reiches entglitten waren und daher von der Reform nicht mehr erfasst werden konnten:

[129] So Mommsen, Aetius 552 Anm. 3.
[130] Mommsen, Aetius 553 Anm. 1; dieser Auffassung von der „altertümlichen" Struktur des belgischen Officiums folgt Johnson, Commands 100 Anm. 68; E. Demougeot, La Notitia Dignitatum et l'histoire de l'empire d'occident au début du Ve siècle, Latomus 34, 1975, 1079–1134 hier 1103–1104.
[131] Siehe Demandt, Magister 615. 618.
[132] Demandt, Magister 616.

„Diese Provinzen galten bei der Abfassung der Notitia noch staatsrechtlich als Reichsterritorium, obwohl sie faktisch in barbarischer Hand waren, und blieben daher im Verzeichnis. Das Prinzip der Selbstergänzung ist eigens formuliert (ex eodem corpore bzw. officio), und nicht, wie bei allen anderen Mitgliedern des Officium als Selbstverständlichkeit behandelt worden, und daraus ergibt sich, daß dieser Grundsatz nicht gedankenlos abgeschrieben, sondern als theoretisch geltendes Recht bewußt hervorgehoben ist."[133]

Da die Verhältnisse der Comitiva Africae laut Erlaß an jene des übrigen Westens angeglichen werden sollten, schlägt Demandt vor, die neue Ordnung der zentralen Beschickung der Principes- und Numerarii-Posten in die Zeit vor 398 und nach 393 zu setzen, als der bisherige Comes Africae Gildo in diesem Jahr vom Osten des Reiches zum Magister militum per Africam erhoben wurde und somit nicht mehr durch westliche Instruktionen erreicht werden konnte. Auch Demandt erreicht somit wie Mommsen einen ungefähren terminus post quem für die Reform von 395/398.[134] Innerhalb des Entwicklungsprozesses der Büroorganisation von der alten Selbstergänzung bis zur letzten, angeblich nicht vollendeten, Stufe unterscheidet Demandt 4 Typen:

Typ 1: Der Princeps officii und beide Numerarii werden aus der Zentrale entsandt, jeweils jährlich abwechselnd von einem der beiden Heermeister, die Numerarii einzeln aus den beiden präsentalen Büros. Dieser Typ entspricht offenbar der Reorganisation des Officium des Comes Africae von 398 und gehört für die restlichen Officia somit in die Zeit zwischen 395 und 398.

Typ 2: Princeps und Commentariensis werden jährlich wechselnd von den beiden Hofgeneralen, die beiden Numerarii je einer von einem Hofgeneral ernannt. Da hier – anders als im Erlaß von 398 – der Commentariensis von der Zentrale mit bestimmt werde, „haben wir mit Typ 2 ein jüngeres Stadium der Kanzleireform vor uns, das in der Zeit nach 398 erreicht worden ist." Terminus ante quem ist für Demandt hier das Jahr 408, in welchem sich das Dukat der Aremorica – dessen Büro den Typ 2 zeigt – vom Reich gelöst habe.[135]

Typ 3: Der Princeps wird von beiden Hofgeneralen im Jahreswechsel gestellt, Numerarii und Commentariensis kommen aus dem Amt des

[133] Demandt, Magister 617.
[134] Vgl. auch Nesselhauf 43; Nach K. M. Martin, A Reassessment of the Evidence for the Comes Britanniarum in the Fourth Century, Latomus 28, 1969, 408–428 hier 409 und 423 entspricht zwar der Zustand des Officium des Comes Britanniarum der Büroentwicklung nach dem Jahr 398, aber nicht der Rest dieses Comes-Kapitels.
[135] So Demandt, Magister 618–619.

Magister peditum allein. „Terminus ante quem ist die Zerschlagung des Mainzer ducatus im großen Germaneneinbruch von 406."[136]

Typ 4: Princeps, Numerarii und Commentariensis werden vom Magister peditum allein ernannt. „Das Datum dieser vierten Phase der Kanzleireform wäre nach dem Germaneneinbruch und vor dem Tode Stilichos auf die Zeit von 405–408 zu setzen."[137]

Demandt bildet seine 4 Typen aufgrund seines Gesamteindrucks von der Rekrutierung der drei obersten Beamten des Officiums als Kollektiv. Dabei wird nur die Art der Rekrutierung, autonom aus dem eigenen Büro oder beschickt aus der Zentrale, als Kriterium verwendet. Veränderung der Reihenfolge und Zahl der Beamten spielen bei der Konstruktion seiner Bürotypen keine Rolle. Auch die Formeln der Rekrutierungstexte finden keine erhöhte Aufmerksamkeit. Ähnliches gilt für die chronologische Einbindung der verschiedenen Typen der Kanzleireform, die völlig auf die Zeit des Stilicho als Magister peditum praesentalis des Westens (395–408) fixiert bleibt. Es soll hier nicht bestritten werden, daß eine rasch aufeinanderfolgende Abfolge von Bürotypen nicht innerhalb dieses Zeitraums hätte vor sich gehen können. Es scheint jedoch angesichts der Texte und ihrer Formeln innerhalb der Notitia als auch durch die Befunde von außerhalb, daß der Prozeß der Kanzleireform – soweit von einer solchen dann überhaupt noch die Rede sein kann – sich wesentlich differenzierter entwickelte und sich über einen wesentlich längeren Zeitraum hinzog als ursprünglich angenommen.

Ein terminus post quem für die Reformphasen der Büroorganisation im Osten des Reiches wird durch Cod. Theod. 7,17,1 geliefert, der die Existenz der östlichen Donaudukate noch im Jahre 412 belegt. Folgte man den Erklärungen Mommsens und Demandts, so müßten wie im Westen die der Selbstergänzung unterliegenden Dukate, die demnach nicht von einer zentralen Reform erfaßt wurden, aus dem Reichsverband ausgeschieden sein und würden nur noch de iure in der Notitia mit ihrer veralteten Bürostruktur geführt. Da aber neben den Donaudukaten die östlichen Kommanden von Isaurien und Arabien trotz ihrer Selbstergänzung weiterhin – und auch noch Jahrzehnte nach 412 – dem Reich angehören, können die Deutungen Demandts und Mommsens im Hinblick auf die Ablösung der Bürotypen auch für den Westen als erledigt betrachtet werden. Wiederum könnte hier vieles von der Datierung der Notitia bzw. der Notitia orientis abhängen. Zeigt sie einfach einen „alten" Zustand der Selbstergänzung im Osten, weil sie selbst auf einem älteren dokumentarischen Zustand verblieb, als sie – in

[136] Demandt, Magister 619–620.
[137] Demandt, Magister 620.

den Westen gelangt – nicht mehr in ihren östlichen Teilen revidiert wurde? Wenn jedoch die Datierung der Notitia orientis auf das Jahr 401 zutreffen sollte, würden Teile der Ost-Dukate und darunter bedenklicherweise gerade die Donaudukate die entsprechende Reform der Büros nicht mitgemacht haben und es wäre doch ziemlich verwunderlich, daß der Ost-Kaiser Theodosius rein administrative Maßnahmen wie eine Reform der Officia im Westen angeordnet hätte, ohne sie in seinem eigenen angestammten Bereich bereits praktiziert zu haben. Daher dürfte die Beamtenrekrutierung der regionalen Militärofficia erst mit dem Herrschaftsantritt des Honorius 395 in eine neue Phase getreten sein.

Es scheint sich bei dem angeblich zu ersetzenden Prinzip der Selbstergänzung jedoch weniger um eine politisch-militärische Frage als um eine Privilegierung von bestimmten Truppenkommanden zu handeln[138]: Ähnlich wie bei der älteren Selbstergänzung der Bürospitze in Teilen der westlichen Dukate verhält es sich bei dem Kommando über die Flotten des Reiches bzw. über die Ansiedlungen von Barbaren im Westen. Diese unterstehen laut der Liste ND occ. XLII allein dem Magister peditum praesentalis. Eine Ausnahme bilden die Dukate Pannonia I, II, Valeria, Belgica sowie Raetia und Britannia, wo die Flotten von den jeweiligen Duces befehligt werden. Auch im Osten unterstehen die Flußflotten der selbstergänzenden Dukate der Moesia I, II, Dacia ripensis und Scythia in der Notitia noch den Duces, was durch das oben bereits erwähnte Gesetz von 412 bestätigt wird.[139] Die Gemeinsamkeiten zwischen Ost- und Westkommanden – insbesondere sind hier die Donaudukate zu nennen – scheinen ihre Basis in gemeinsamen Privilegien zu haben, nämlich 1. in der Selbstrekrutierung der leitenden Beamten der Officia und 2. in der Verfügungsgewalt der Duces über die maritimen Streitkräfte ihres Bereichs. Eine Übergangsform stellen die westlichen Dukate der Raetia und Britannia dar, deren Duces zwar die Flotten befehligen, aber in ihren Büros schon von der Zentrale kontrolliert werden. Verbindet man beide Merkmale der Privilegierung, Selbstrekrutierung und Flottenkontrolle, so dürfte die Büroorganisation beider Dukate einem etwas späteren Zeithorizont als dem der Selbstergänzung angehören. Somit erstreckte sich die ursprüngliche Privilegierung auf alle Dukate entlang der Donau, gleichgültig ob Ost- oder Westreich sowie das frühere große Küstenschutzkommando entlang der französischen und britischen Kanalküste. Wahrscheinlich waren damit auch die dazwischenliegenden Dukate am Rhein damals in diese Gruppe eingebunden.

[138] So R. Scharf, Die Kanzleireform des Stilicho und das römische Britannien, Historia 39, 1990, 461–474 hier 466.

[139] Cod. Theod. 7,17,1; Scharf, Kanzleireform 467; vgl. Demandt, Magister 738–739. 759–760.

Bei der Untersuchung der Notitia-Angaben zur Abfolge der Büro-Beamten und ihren Rekrutierungsmodi muß man feststellen, daß es Phänomene der Textverkürzung gibt, die sich quer durch die westlichen Militär-Kapitel hindurchziehen und somit einen „horizontalen" Prozess darstellen. Diese Kürzungen sind eines Teils Folge der handschriftlichen Überlieferung, aber auch Bestandteil und zugleich Voraussetzung der Notitia-Redaktion im Rahmen ihres laufenden „Gebrauchs". Denn der Großteil dieser unterschiedlichen Kürzungsphänomene und Textformeln ist auf eine Existenz der Militärlisten, in denen sie benutzt werden, vor der Notitia zurückzuführen. Denn anders ist nicht zu erklären, warum bestimmte Textformeln mehrmals in ganz verschiedenen Militär-Kapiteln verwendet wurden, die innerhalb des Notitia occidentis-Corpus nicht direkt aufeinander folgen. Die Unausgeglichenheit dieses Textes, das Nebeneinander unterschiedlicher, aber inhaltlich synonymer Formeln, zeigt deutlich, daß eine Zusammenstellung der West-Notitia unter großem Zeitdruck vonstatten gegangen sein muß. Davon völlig unabhängig lässt sich ein „vertikaler" Prozess innerhalb der Officiumsstruktur eines jeden einzelnen der militärischen Notitia-Kapitel nachweisen, der sich auf Änderungen sowohl bezüglich Rekrutierungsweise der einzelnen Beamten als auch auf ihre Rangfolge bezieht. Diese in den Texten hinterlassenen Spuren können – wie dies schon Demandt unternahm – möglicherweise in eine zeitlich relative Abfolge gebracht werden, die im Anschluß mit den außerhalb der Notitia bekannten Nachrichten über die Militärbüros und deren Datierung verglichen werden.

Die verschiedenen Organisationstypen wurden zwar zu unterschiedlichen Zeitpunkten eingeführt, lösten aber einander nicht komplett und reichsweit ab, sondern liefen in den Militärbüros so lange nebeneinander her, bis die Zentrale den Entschluß fasste, etwa in diesem oder jenem Dukat einen wiederum völlig neuen Typus der Rekrutierung oder einen bereits von anderen Befehlsstellen her bekannten einzuführen, der dann eine ältere Version ablöste. Bernhard Palme äußerte in seiner Untersuchung über die zivilen Statthalterbüros[140]:

> Der in der Notitia festgeschriebene Status quo ist das Ergebnis einer das gesamte 4. Jahrhundert andauernden, schrittweisen Ausbildung der Reichsorganisation insgemein und der Ämter im einzelnen. Bis zum Ende des 4. Jahrhunderts haben die zahlreichen – und zumeist nur kurzlebigen – Verwaltungsänderungen den Anstrich einer Experimentierphase.

[140] Palme 96. 104.

Nach den zahlreichen Varianten der Büroorganisation, die wir oben in der Notitia Dignitatum festgestellt haben, trifft dies auch, und in wohl viel stärkerem Ausmaß, auf die Officia der Militärbeamten zu.

Fasst man nun die oben entwickelten Typologien zu den einzelnen Beamten wie den Principes, Numerarii und Commentarienses zu einem „Bürotyp" zusammen, um sie mit der Typologie Demandts zu vergleichen, so fallen vor allem die scheinbaren Gemeinsamkeiten auf: Der Ausgangspunkt der Überlegungen muß ganz eindeutig der Erlaß von 398 n. Chr. sein, dessen Bestimmungen das africanische Militärbüro betreffend anzeigen, daß eine gemeinsame – rein westliche? – Regelung der Verhältnisse vor 398 n. Chr. existiert hatte. Als älteste Phase ist sicherlich die autonome Rekrutierung der Bürospitzen durch den Inhaber des Dukates anzusehen, die in der Notitia noch in den Donaudukaten anzutreffen ist. Dieser mythische Urzustand gehört damit in die Jahre vor 398 n. Chr. Da wir für 398 die Bestallung von Principes und Numerarii durch die zentralen Magisteria militum vor uns haben, bleibt zu fragen, ob es dazwischen weitere Entwicklungsstufen gegeben, und wenn ja, wie sich dies auf die Fortentwicklung zu den bekannten Typen nach 398 ausgewirkt haben könnte. Begann sich die oberste Heeresleitung folglich zuerst bei den rangniederen Ämtern mit ihrem Kandidaten durchzusetzen und daher, wie sich aus dem Erlaß von 398 folgern lassen würde, mit den Numerarii? Oder beanspruchte man zunächst den Posten des Princeps, des Büroleiters, für sich und Numerarii wie Commentarienses folgten erst später? Auch dies ließe sich durchaus berechtigt aus den Bestimmungen von 398, die den Commentariensis nicht erwähnen, ableiten. Weiterhin besagt der Text von 398 auch nicht, ob etwa das Amt des Numerarius erstmals aus der Zentrale rekrutiert wird oder auch dies schon seit längerem der Brauch ist.

Der Zustand der Donaudukate und der Belgica secunda zeigt die Einzahl bei allen drei hier untersuchten Beamten. Dies in Kombination mit der Selbstrekrutierung ist die älteste Phase. Der nächste Schritt, eine Phase, in der nur der Princeps allein aus der Zentrale entsandt wurde, läßt sich unter den Varianten der Notitia ebensowenig nachweisen wie eine isolierte Entsendung eines Commentariensis.[141] Zwischen Demandts Typ 1, der vollständigen Selbstrekrutierung, und dem nächsten bekannten Schritt in der Entwicklung – das ist jener Bürotyp, der im Erlaß von 398 vorausgesetzt wird – dürfte demnach eine Stufe liegen, die jetzt nicht mehr auffindbar ist: die alleinige Rekrutierung des Princeps aus der Zentrale. Je nachdem, ob in der Regelung von 398 auf einen oder doch schon auf zwei Numerarii Bezug genommen wurde, fehlt auch die Variante einer Beschickung der Büros in

141 Zur Problematik beim Magister equitum per Gallias, s. oben.

der Peripherie mit einem Princeps und einem Numerarius. Selbst jener Typ
der Büroorganisation, der bei der Reform des africanischen Militäroffici-
ums vorausgesetzt wird, Princeps und zwei Numerarii aus den Beamten der
praesentalen Heermeister, ist in der Notitia occidentalis schon nicht mehr
vertreten. Das kann aber nur heißen, daß zwischen dem Entstehen der Ur-
form der Beamtenrekrutierung und dem Erscheinen der in der Notitia vor-
liegenden Varianten ein erheblicher Zeitraum vergangen sein muß.

Die fehlende Einbeziehung des Commentarienses bei der Neueinrich-
tung der Comitiva Africae und ihres Büros zeigt zudem, daß auch hier ein
zeitlicher Abstand zwischen der Regelung von 398 und dem Auftreten der
ersten Notitia-Typen nach der Selbstrekrutierung anzunehmen ist. Die zen-
trale Beschickung des Commentariensis-Postens erscheint zumindest in der
Notitia gleichzeitig mit der Verdopplung der Zahl der Numerarii. Dieser Ty-
pus der Entsendung der obersten drei Beamten durch die beiden Heermei-
ster am Hofe kann nur auf ein Abkommen zwischen diesen zwei Beamten
zurückzuführen sein. Daß hier ein Übergewicht zugunsten des Magister pe-
ditum praesentalis bestanden hätte, kann gerade aufgrund der Textformeln
der verschiedenen Officia zunächst nicht bestätigt werden. Der Akzent der
Maßnahmen liegt deutlich auf der Betonung des Zugriffs der Regierungs-
zentrale auf die Peripherie, auf dem Interesse an den Vorgängen innerhalb
der regionalen Militärorganisation und nicht etwa auf Versuchen, die Kon-
trolle über den militärischen Apparat in einer Hand zu konzentrieren.

Die weite Verbreitung dieses Bürotyps, der in etwa Demandts Typ 2 ent-
spricht, legt eine längere Laufzeit nahe. Bestätigt wird dies durch die Exi-
stenz zweier Varianten, die Position des Commentariensis betreffend. Er
steht zunächst hinter den verdoppelten Numerarii, so bei den Duces von
Mauretanien, Tripolitanien und Raetien, um dann – wohl durch den relati-
ven Prestigeverlust der Numerarius-Position aufgrund der Verdopplung –
vor die beiden Numerarii gerückt zu werden, so bei den Comites von
Africa, Tingitania, Britannia und auch dem Dux Britanniarum. Die Einfüh-
rung der zweiten Variante dürfte zeitlich sehr nahe an die Zusammenstel-
lung der Notitia occidentis zu rücken sein, da die Textformeln und ihre ver-
tikale Aufeinanderbezogenheit noch nicht auf diese Veränderung reagieren
konnten und somit durch den Tausch der Positionen in diesen Officia die
Bezüge der Rekrutierungsformeln fehlerhaft wurden.

Eine Art Zwischenstufe stellt die Bürostruktur des Dux tractus Armori-
canus dar: Der Princeps und der Commentariensis werden von beiden zen-
tralen Heermeistern abgeordnet, während der einzelne Numerarius vom
Magister peditum entsandt wird. Eine neuer Schritt der Entwicklung wird
erreicht, wenn der Magister peditum sich bei der Beschickung der Officia
ganz offensichtlich völlig durchgesetzt hat: Sowohl der Princeps als auch

Numerarii und Commentariensis entstammen dann allein seinem Büro.
Als Beispiele hierfür sind der Comes litoris Saxonici und der Dux Sequanici
anzusehen. Dabei muß beachtet werden, daß der „sächsische" Commenta-
riensis hinter zwei Numerarii steht, während der sequanische nur noch
einen Numerarius vor sich hat. Die Rückkehr zur Einzahl bei den Nume-
rarii ist durch die einseitige Bestallung seitens des Magister peditum be-
dingt. Ganz am Ende scheint eine Art Rückschritt zu stehen – das Büro des
Dux Mogontiacensis:

princeps ex officiis magistrorum militum praesentalium alternis annis

numerarius a parte peditum semper

commentariensis a parte peditum semper

adiutor

subadiuvam

regerendarius

exceptores

singulares et reliquos officiales

Im Mainzer Dukat wird der Princeps officii erneut von beiden Magistri
militum praesentalis gestellt. Die beiden restlichen Beamten hingegen, der
Numerarius und der Commentariensis, verblieben noch unter der Kon-
trolle des Magister peditum. Die wenigen Exemplare dieses Typs mit dem
höchsten Grad an Zentralisierung, der in etwa den Typen 3 und 4 von De-
mandt entspricht, deuten auf eine kürzere Laufzeit als die vorangegangenen
hin. Ein weiteres Indiz dafür scheint auch die wesentlich höhere Zahl an in-
ternen Varianten zu sein. Geographisch beschränkt sich die Verbreitung des
Typs in ganz auffälliger Weise auf die gallische Region mit dem früheren
großen Küstenschutzkommando (Comes litoris Saxonici und Dux tractus
Armoricani) sowie den „obergermanischen" Provinzen (Dux Sequanici und
Dux Mogontiacensis). Aus der Tatsache, daß der Mainzer Dukat innerhalb
der Dukatslisten und selbständigen Kapitel einen klaren Nachtrag darstellt,
kann zusätzlich auf den späten Charakter des Bürotyps geschlossen wer-
den, was durch die gemeinsame Truppenstruktur der oben genannten Kom-
manden bestätigt wird.

Die absolutchronologische Einordnung dieser relativchronologischen
Bürotypologie gestaltet sich nun aber nicht mehr so „einfach" wie Demandt
es vor nunmehr über 30 Jahren angenommen hat. Der obere zeitliche Rie-
gel, die Invasion von 406/407 und die damit angeblich verbundenen kata-
strophalen Folgen für die westliche Militärorganisation und insbesondere
die Grenzverteidigung am Rhein, kann nicht mehr gehalten werden.[142] Si-

[142] Siehe dazu unten.

cher trugen einzelne Kommanden wie der Tractus Armoricanus oder die
Germania I erhebliche Schäden davon, doch blieben sie mehr oder weniger
intakt. Zugleich fällt damit der Zwang weg, alle Modifikationen der Büroor-
ganisation dem Stilicho zuschreiben zu müssen, was – bei Nähe betrachtet –
ohnehin schon früher hätte zu Zweifeln Anlaß geben müssen. Die schon
vor 398 einsetzende Zentralisierungstendenz gründet sich auf die gemein-
same Entscheidung beider Heermeister am Hofe. Eine weitere Verände-
rung, die Einbeziehung des Commentariensis und die Verdopplung der
Numerarii, hat sich dann fast allgemein durchgesetzt. Das heißt aber, daß
sich die Annahme einer Art Alleinherrschaft des „Regenten" Stilicho und
damit des Magisterium peditum selbst in relativ unbedeutenden Fragen
nicht bestätigen lässt – falls Stilicho denn tatsächlich das ihm unterstellte
Interesse an solchen Angelegenheiten besaß. Gründet sich die Teilung der
Zuständigkeit also auf das Vorhandensein eines aktiven Partners wie des
Magister equitum praesentalis, so sind zwar nur wenige Personen in diesem
Amt nachweisbar, aber es ist doch offenbar über den gesamten Zeitraum der
stilichonianischen Hegemonie und darüber hinaus besetzt.[143] Zudem löste
Stilichos Sturz im August 408 einen Machtverlust des Magisterium pedestre
aus, der erst mit Constantius 411 zu einem Stillstand kam. Von einer mo-
nopolartigen Machtposition des Constantius kann aber frühestens ab den
Jahren 414 die Rede sein, da für das anschließende Jahrzehnt kein Kollege
mehr im Magisterium equitum nachweisbar ist. Dies kann aber nicht mehr
als ein Indiz sein wie die Situation unter Stilicho zeigt. Sollte folglich eine
Argumentation analog zur Situation unter Stilicho auch für Constantius
möglich sein, so wäre ein solch beschleunigter Wandel auch nicht für die
Periode des Magister peditum Constantius anzunehmen.

Für einen terminus post quem von 414 spricht im Rahmen der äußeren
Ereignisgeschichte auch die damalige Situation in Gallien und Britannien:
Mit Iovinus und seinen Brüdern wurden die letzten Usurpatoren in dieser
Region schließlich erst 413 besiegt. Die Neuordnung der zivilen Verhält-
nisse und die Einberufung eines Landtages für die gallischen Provinzen in
Arles im Jahre 418, könnte auf eine gleichzeitige Revision der gallischen Mi-
litärregionen hindeuten. Diese sind aber gerade nicht mit der erneuten Ein-
richtung eines gallischen Heermeisteramtes zu verbinden, so daß auch dies
nur ein sehr schwaches Indiz darstellt. Denn um 421 hatte Castinus noch
als Comes domesticorum die Franken zu bekämpfen. Dies scheint zudem
zwischen 413 und 428 der einzige Feldzug in Gallien geblieben zu sein. Der
Verzicht auf die Ernennung eines gallischen Heermeister zeigt, daß Con-

[143] Siehe PLRE II Iacobus 1: ?–401–402 n.Chr.?; Vincentius 1: ?–408 n.Chr.; Wulfila:
?–411–?; ?–413–?

stantius nicht gewillt war, mehr „Kollegen" als nötig neben sich zu dulden. Im Februar 421 wurde Constantius zum Mitregenten erhoben und sein Anhänger Asterius wurde neuer Magister peditum. Man könnte nun zwar argumentieren, daß Constantius nun kein Interesse mehr daran gehabt haben könne, einem anderen Oberbefehlshaber als sich selbst noch mehr Kompetenzen innerhalb der Militärorganisation einzuräumen, andererseits wäre es durchaus möglich, daß er sich erst jetzt – als Kaiser – in der Lage sah, die Zentralisierung und die Kontrolle der Militärbüros in den Provinzen einen entscheidenden Schritt voran zu bringen.

Innnerhalb der Notitia-Struktur konnte zugleich gezeigt werden, daß schon die Reaktion auf die Verdopplung der Numerarii in manchen Büros dem Datum der Zusammenstellung der Notitia occidentis relativ nahe gekommen sein muß. Das Vorhandensein eines weiteren, zentralisierteren Bürotyps bei dem alle höheren Beamten vom Magister peditum ernannt werden und der zudem noch eine Reihe von Varianten aufweist, deutet damit auf einen rascheren Umbruch der Verhältnisse hin. Wenn nun das Mainzer Dukat als solches bereits einen Nachtrag in der Notitia occidentis bildet und seine Bürostruktur einen Princeps officii aufweist, der wieder von beiden Heermeistern am Hofe bestallt wird, kann dies kaum vor 422 geschehen sein. Im September 421 verstarb Constantius, von Asterius ist nichts mehr zu hören, und die nächsten beiden Jahre waren mit Intrigen und Kämpfen sowohl um die Nachfolge des Honorius als auch um die Position des Oberbefehlshabers erfüllt. Spätestens 423 ist auch wieder ein Magister equitum nachgewiesen, so daß zumindest die Modifikation des Mainzer Büros in diese Zeit fallen dürfte. Die stärkere Zentralisierung der gallisch-britannischen Büros gehörte dann in die Zeit davor.

Teil III: Ereignisse und
Truppenbewegungen 395–425

Es ist die communis opinio der Forschung, daß die Notitia dignitatum occidentis in den Jahren ab 395 abgefasst wurde und ihre Listen bis 425 weitere Nachträge erfahren haben. Wenn die Notitia in irgendeiner Weise die Realität wiedergeben soll, müssen ihre Listen und hier insbesondere ihre militärischen auf die Ereignisse in diesen Jahren reagiert haben. D. h. der Aufbau der Truppenlisten in der Notitia sollte eigentlich die militärische Situation außerhalb des Textes reflektieren. Daher ist es notwendig, die politisch-militärischen Vorgänge dieser Jahre noch einmal Revue passieren zu lassen, um dann in einem zweiten Schritt die möglicherweise von ihnen hinterlassenen Spuren in der Notitia zu ermitteln.

Mit dem Tod des Kaisers Valentinian II. am 15. Mai 392 und der Ausrufung des Eugenius am 22. August durch den westlichen Oberbefehlshaber Arbogast kam es erneut zu einer militärischen Auseinandersetzung zwischen einem westlichen Usurpator und Theodosius I. als Vertreter der dynastischen Legitimität. Am Fluß Frigidus, am Rand der Julischen Alpen, kam es am 5. und 6. September 394 zur Schlacht. Die Truppen des Theodosius siegten ein weiteres Mal, doch die Verluste der in Italien vereinigten Westarmeen aus Gallien und Italien schienen weniger hoch als im letzten Bürgerkrieg unter Magnus Maximus zu sein.[1] Die Streitkräfte aus Ost und West lagen nun gemeinsam in Oberitalien und der Feldherr Stilicho, ein angeheirateter Verwandter, erhielt den westlichen Oberbefehl. Als Theodosius I. kurze Zeit später überraschend am 17. Januar 395 starb, bestieg dessen erst 10 Jahre alter jüngerer Sohn Honorius den Thron im Westen und sein Schwiegervater Stilicho übernahm für ihn die Regierungsgeschäfte.

In der Zwischenzeit war es zu Einfällen von barbarischen Stämmen in die balkanischen Grenzprovinzen gekommen und so schien es geboten, die östliche Expeditionsarmee nach Konstantinopel zurückzuführen, zumal sich aufgrund des erst wenige Monate beendeten Bürgerkrieges und der allgemeinen Versorgungssituation während des Winters in Oberitalien Span-

1 Zur Schlacht am Frigidus, s. M. Springer, Die Schlacht am Frigidus als quellenkundliches und literaturgeschichtliches Problem, in: Bratoz 45–92.

nungen zwischen den Truppen der beiden Reichsteile aufbauten.[2] Wie Zosimus schreibt, kehrten aber nicht alle östlichen Verbände nach Hause zurück[3]:

> Denn als nach dem Sturz des Eugenius in Italien Theodosius aus dem Leben geschieden war, behielt Stilicho als Oberkommandierender des gesamten Heeres alles, was darin tüchtig und besonders kriegerisch war, bei sich zurück, während er den verbrauchten und minderwertigen Teil nach dem Osten in Marsch setzte.

Dietrich Hoffmann geht davon aus, daß Stilicho dem Osten in diesem Zusammenhang, gleichsam als Revanche für 388/389 dem Westen durch Theodosius entzogene Truppen, insgesamt 14 Einheiten des Bewegungsheeres vorenthalten hat: fünf Kavallerie-Einheiten, darunter eine Schola palatina, zwei Vexillationes palatinae und zwei Vexillationes comitatenses, sowie neun Infanterie-Einheiten mit acht Auxilia palatina und einer Legio comitatensis.[4]

Im Frühjahr 395 brach Stilicho an der Spitze beider Armeen nach Illyricum auf, um auf dem Weg dorthin die Provinzen des westlichen Balkan zu reorganisieren. In Griechenland stieß er auf die rebellierenden gotischen Scharen des Alarich, der sich samt seiner Anhängerschaft weigerte, nach Beendigung des Feldzuges gegen Eugenius in die ihnen zugewiesenen Siedlungsgebiete zurückzukehren, weil ihnen die ihnen zustehenden Belohnungen versagt geblieben seien. Es gelang Stilicho, die Goten einzuschließen, doch mußte er dann auf Befehl des Ostkaisers Arcadius die östliche Expeditionsarmee nach Konstantinopel entlassen und zog nach Italien zurück.[5] Anläßlich einer Reise entlang des Rheins im folgenden Jahr 396 erneuerte Stilicho die Bündnisverträge Roms mit den anwohnenden Germanenstämmen und nahm diese Gelegenheit wahr, sich Rekruten für die Bewegungstruppen stellen zu lassen.[6] Nach der Sicherung der gallischen Präfektur un-

[2] Siehe Claudian, De bello Gildonico 292–301; In Rufinum 2, 117–118; vgl. Hoffmann 31.

[3] Zosimus 5,4,2; s. dazu Hoffmann 34–35.

[4] So Hoffmann 35–46; Hoffmann, Gallienarmee 12. Die Zahl, Art und die Nennung der konkreten militärischen Verbände sind jedoch mit Vorsicht zu betrachten, da Hoffmann bei seiner Rekonstruktion von Truppenverlegungen wiederum auf seinen Rekonstruktionen, Ergänzungen und Thesen im Rahmen der angeblich ursprünglichen Zusammensetzung der beiden östlichen Praesentalarmeen u. a. aufbaut, deren Haltbarkeit zumindest angezweifelt werden kann.

[5] Claudian, In Rufinum 2, 161ff; Zosimus 5,7,3–6; s. E. Demougeot, De l'unité à la division de l'empire romain, Paris 1951, 146–154; A. Cameron, Claudian. Poetry and Propaganda at the Court of Honorius, Oxford 1970, 66–85; A. Demandt, Die Spätantike, München 1989, 140; M. Cesa, Impero tardoantico e barbari: La crisi militare da Adrianopoli al 418, Como 1994, 66–70.

[6] Rheinreise: Claudian, In Eutrop. 1,377–383; s. J. Lehner, Poesie und Politik in Claudians Panegyrikus auf das vierte Konsulat des Kaisers Honorius, Königstein 1984, 84–88; vgl. Hoffmann 168: „Das Ergebnis der diplomatischen Aktivität von Honorius' Heermeister

ternahm Stilicho im Frühjahr einen erneuten Versuch, Alarich und seine Rebellen in Griechenland zu bezwingen, mußte aber wiederum unverrichteter Dinge abrücken, da sich seine Armee als zu undiszipliniert erwies, um eine Schlacht mit ihr wagen zu können.[7] Diese nochmalige Einmischung in die inneren Angelegenheiten des Ostens nahm man in Konstantinopel zum Anlaß, Stilicho zum hostis publicus erklären zu lassen. Der seit der Usurpation des Eugenius in ganz Nordafrika als Magister militum per Africam amtierende Maurenfürst Gildo unterstellte sich anschließend dem Ostkaiser Arcadius und entzog damit diese für die Versorgung Roms lebensnotwendige Region der Kontrolle des Westens. Im Herbst 397 erfolgt daraufhin die Ausrufung des Gildo zum Staatsfeind seitens des römischen Senats. Sofort begannen die Vorbereitungen zu einem umfangreichen Feldzug in Afrika. Im Sommer 397 nahmen die Aushebungen unter der Reichsbevöl-

Stilicho in den ersten Monaten von 396 am Rhein war schließlich ein Truppenzuwachs von acht weiteren Auxilien, ... die, wie wir bei der Bearbeitung des Westheeres genauer zeigen werden, allesamt in den kurzen Zeitabschnitt zwischen 395 und 398 gehören müssen. Es sind dies die unzweifelhaft von vorneherein als seniores- und iuniores-Formationen errichteten vier Paare der Atecotti Honoriani seniores und Marcomanni Honoriani seniores, der Atecotti Honoriani iuniores und Marcomanni Honoriani iuniores, der Brisigavi seniores und Mauri Honoriani seniores und der Brisigavi iuniores und Mauri Honoriani iuniores. Die Abgestimmtheit der acht Einheiten aufeinander im Verzeichnis des Fußvolkes zeigt ihre Zugehörigkeit zu einer und derselben Volée von Neuaufstellungen und läßt dabei auch ihre ursprünglichen paarmäßigen Bindungen erkennen. Unter diesen neuen Abteilungen, deren Paare augenscheinlich aus Rekruten von je zwei ganz verschiedenen Völkerschaften gemischt wurden, interessieren uns hier jedoch nur die westgermanischen Brisigavi seniores und iuniores, ... die mithin zwei alamannische Auxilien waren."
Auch Jones, LRE III 355 datiert die Brisigavi in die Zeit des Honorius und tatsächlich finden sich die von Hoffmann angeführten Truppen in einem Block in der Liste des Magister peditum praesentalis, occ. V 197–204. Natürlich werden die nach Honorius benannten Einheiten im Westen unter Kaiser Honorius aufgestellt worden sein, und, weil sie als erste in der Liste diesen Namen tragen, wahrscheinlich auch eher an den Anfang als an das Ende seiner Herrschaft gehören. Was jedoch die Zusammengehörigkeit der acht Truppen untereinander angeht, so müssen die Ausführungen Hoffmanns als bloße Behauptungen gelten, denn der Listenabschnitt zeigt nun keineswegs jene postulierte Verzahnung der Verbände: 197 Honoriani Atecotti seniores, 198 Honoriani Marcomanni iuniores, 199 Honoriani Marcomanni iuniores, 200 Honoriani Atecotti iuniores, 201 Brisigavi seniores, 202 Brisigavi iuniores, 203 Honoriani Mauri seniores, 204 Honoriani Mauri iuniores. Wenn Hoffmann zudem davon ausgeht, daß es sich bei den ursprünglichen Rekruten auf jeden Fall um ethnisch den Namen der Völkerschaften entsprechende Mannschaften gehandelt hat, so ist zu fragen, wo denn die Atecotti, Mauri und Marcomanni am Rhein gesiedelt haben sollen. So wird ja auch schon vorsichtig der Zeitraum der Aufstellung nicht direkt auf 396 bezogen, sondern im Zeitraum um 395–398 angesiedelt und die Begründung in die zukünftige Arbeit über die Westarmee verlegt, die bekanntlich nie erschienen ist; zu den Atecotti-Truppen, s. R. Scharf, Aufrüstung und Truppenbenennung unter Stilicho. Das Beispiel der Atecotti-Truppen, Tyche 10, 1995, 161–178 hier 161–166; zu der mit Honoriani beginnenden Truppennomenklatur, s. R. Scharf, Der Iuthungenfeldzug des Aetius, Tyche 9, 1994, 131–145 hier 134–135.

7 Cameron, Claudian 86–87; Cesa, Impero 70–72.

kerung oder vielmehr die Versuche hierzu ihren Anfang. Während am 17. Juni auch die kaiserlichen Güter dazu verpflichtet wurden, Rekruten zu stellen, gestattete man am 24. September und noch einmal am 17. November auf Bitten des Senates die Gestellungspflicht der Senatoren in Geldzahlungen umzuwandeln.[8] Spätestens im Frühjahr 398 stach dann unter der Führung von Mascezel, einem Bruder Gildos, von Pisa aus eine kleine Armee von sechs Bewegungstruppen in See, landete in Nordafrika und besiegte in relativ kurzer Zeit die angeblich weit überlegenen Streitkräfte des Gegners im April des gleichen Jahres.[9] Gildo selbst wurde am 31. Juli hingerichtet, sein beträchtliches Vermögen zugunsten der Staatskasse eingezogen. Ein Teil dieser Gelder wurde dazu benutzt, neue Regimenter aufzustellen.[10]

Dies war offenbar auch dringend notwendig, denn im Norden der britannischen Provinzen scheinen sich um 398/399 doch recht schwere Kämpfe abgespielt zu haben, die zur Einrichtung einer kleinen, aber ständig präsenten Bewegungsarmee unter einem Comes Britanniarum führten.[11] Nur kurz herrschte im Westen dann wieder Ruhe, bis Stilicho im

[8] Cod. Theod. 7,13,12–14; s. V. Giuffré, Iura et Arma. Ricerche intorno al VII libro del Codice Teodosiano, Neapel 1978, 67–68; S. Roda, Militaris impressio e proprietà senatoria nel tardo impero, Studi tardoant. 4, 1987, 215–241.

[9] Claudian, de bello Gildonico; s. Cameron, Claudian 93–123; An der Expedition teil nahmen die Legiones palatinae der Ioviani und Herculiani seniores, ND occ. V 145–146 = occ. VII 3–4 in Italien, das Auxilium palatinum der Sagittarii Nervii, occ. V 170 = VII 121 (so Hoffmann 105, weil sich die Legio palatina der Nervii, or. V 46, sich bereits damals im Osten befunden hätte und die Ostlisten nach Hoffmann ja einen terminus ante quem von ca. 394 aufweisen sollen), sowie entweder die Leones seniores oder die Leones iuniores, die ja im Listenabschnitt der Auxilia palatina in occ. V den Sagittarii Nervii unmittelbar folgen, occ. V 171–172; s. Hoffmann II 38 Anm. 434–438. Hinzu kommen noch die Auxilia palatina der Felices und Invicti seniores, occ. V 179–182; s. Hoffmann 376.

[10] So könnten die Auxilia palatina der Honoriani Mauri seniores – iuniores, occ. V 203–204, eben wegen der Herrschaft des Gildo in Nordafrika, nicht vor dessen Niederlage 398 aufgestellt worden sein.

[11] Kämpfe: Claudian, In Eutrop. I 392–394; de cons. Stil. II 247–255; s. M. Miller, Stilicho's Pictish War, Britannia 6, 1975, 141–145; S. Döpp, Zeitgeschichte in den Dichtungen Claudians, Wiesbaden 1980, 164–172; S. Frere, Britannia, London 1987, 355–356; Einrichtung der Comitiva Britanniarum, s. Coello 20: Stilicho habe 395 die Comes Britanniae-Armee aufgestellt; so auch P. Southern, The Army in Late Roman Britain, in: M. Todd (Hrsg.), A Companion to Roman Britain, Oxford 2004, 393–408 hier 394. Nach Johnson, Channel Commands 89, habe der Comes Britanniarum den Comes litoris Saxonici ersetzt, der zuvor die zusätzlichen comitatensischen Einheiten in Britannien befehligt habe, die in der Notitia unter dem Kommando des Comes Britanniae stehen; ähnlich Wackwitz 109; vgl. O. Seeck, Comites 12 (= Comes Britanniarum), RE IV 1 (1900), 640–641 hier 641: „Durch Aetius scheint eine Wandlung eingetreten zu sein. Denn das siebente Capitel der Notitia dignitatum occ., das sicher erst unter Placidus Valentinianus, d. h. nicht vor 425, zum Abschluß gekommen ist (occ. VII 36), nennt wieder einen comes Britanniarum (occ. VII 153. 199), und derselbe ist auch occ. XXIX verzeichnet. Doch steht keine der alten Truppen, die früher auf der Insel garnisoniert waren, mehr unter seinem Commando – diese waren eben

Herbst 401 gegen die in Raetien eingefallenen Vandalen und Alanen ins Feld ziehen mußte. Die Abwesenheit der italischen Bewegungsarmee nutzte Alarich, um mit seiner gotischen Anhängerschaft seinerseits im November ungehindert in Norditalien einzuziehen, Kaiser Honorius in Mailand zu belagern und im Frühjahr Venetien, Ligurien und Etrurien zu plündern. Daß es 401/402 nicht zu größeren Aushebungen kam, könnte zum einen am ungünstigen Zeitpunkt der Invasion gelegen haben, die ja im Herbst/Winter begann; zum anderen verfügte man über bedeutende Kontingente hunnischer und alanischer Verbündeter, deren Krieger keiner weiteren Ausbildung bedurften und somit bei einem erhofften relativ kurzen Einsatz sicherlich die billigere Lösung darstellten. Am Ostersonntag 402 stellte Stilicho die Goten bei Pollentia zur Schlacht. Trotz der zahlenmäßigen Überlegenheit der Streitkräfte des Heermeisters, der die italische Armee zusätzlich mit regulären Truppen aus Gallien und Britannien verstärkt hatte, blieb der Kampf unentschieden. Nach weiteren Gefechten bei Hasta und Verona gelang es, Alarich im Herbst über die iulischen Alpen nach Pannonien abzudrängen.[12]

Auch im Jahre 404 blieb die gegen Alarich zusammengezogene Armee weiterhin in Oberitalien konzentriert. Die Versorgung der Truppen gestaltete sich immer schwieriger. Nicht zuletzt aus diesem Grund dürfte Stilicho für das folgende Jahr einen Feldzug in den Osten geplant haben, um Ost-Illyricum wiederzugewinnen, denn durch eine der zahlreichen Wendungen in der weströmischen Politik ist 405 auch Alarich als westlicher Magister mi-

in den vorhergehenden Kämpfen alle untergegangen oder auf das Festland hinübergeführt –, sondern er befehligt nur noch einen Teil des Marschheeres, den die magistri militum ihm geliehen haben. Wahrscheinlich war es ein Feldherr, den Aetius zur Wiedereroberung Britanniens ausgeschickt hatte, der aber diese Aufgabe kaum erfüllt haben wird. Der dux Britanniarum und der comes litoris Saxonici per Britanniam sind also Beamte, die vor 383 und vielleicht noch bis 409 existierten, aber sicher nicht später; der comes Britanniarum dagegen ist wohl erst nach 425 geschaffen und hat nur wenige Jahre bestanden."

[12] Keine Rekrutierungen: Claudian, bell. Get. 463; s. W. Liebeschuetz, The End of the Roman Army in the Western Empire, in: J. Rich – G. Shipley (Hrsg.), War and Society in the Roman World, London 1993, 265–275 hier 266; Kämpfe: G. Garuti (Hrsg.), Claudiani de bello Gothico, Bologna 1979, 53–57; K. A. Müller, Claudians Festgedicht auf das Sechste Konsulat des Kaisers Honorius, Berlin 1938, 13–21; Cameron, Claudian 180–188; A. Pastorino, La prima spedizione di Alarico in Italia 401–402, Turin 1975; W. Bayless, The Visigothic Invasion of Italy in 401, ClJ 72, 1976, 65–67; M. Cesa – H. Sivan, Alarico in Italia: Pollenza e Verona, Historia 39, 1990, 361–374; Cesa, Impero 92–94; zu einer anderen Chronologie: J. B. Hall, Pollentia, Verona, and the Chronology of Alaric's first Invasion of Italy, Philologus 132, 1988, 245–257; Hoffmann, Gallienarmee 13. Der Umfang des Truppenabzugs bleibt umstritten, s. etwa M. Zupancic, Kann die Verschiebung der römischen Truppen vom Rheinland nach Norditalien in den Jahren 401/402 archäologisch bezeugt werden?, in: M. Buora (Hrsg.), Miles Romanus, Pordenone 2002, 231–242; R. Kaiser, Die Burgunder, Stuttgart 2004, 26.

litum auf Stilichos Seite zu finden.[13] Dieses Vorhaben mußte jedoch aufgeschoben werden, als gegen Ende des Jahres die gotischen Scharen des Radagais überraschend in Italien einbrachen. Während des Winters 405 auf 406 scheint man in Ravenna zu keiner Reaktion fähig gewesen zu sein. Vermutlich waren die Truppen bereits auf ihre Winterquartiere verteilt oder es standen nicht genügend Lebensmittel für einen größeren Winterfeldzug bereit, denn erst für das Frühjahr 406 sind Gesetze überliefert, die das Anlaufen der Militärmaschinerie belegen. Am 17. April erfolgte dann ein Aufruf an die römischen Bürger angesichts der Invasion freiwillig zu den Fahnen zu eilen. Auch Sklaven seien willkommen, besonders jene, die als Sklaven der Foederati und Dediticii ohnehin an den Gebrauch der Waffen gewöhnt seien. Alle Sklaven erhielten mit Dienstantritt die Freiheit und ein Handgeld von zwei Solidi. Zwei Tage darauf wurden die hoffnungsvoll erwarteten römischen Freiwilligen damit geködert, daß sie bei Eintritt in die Truppe sofort drei Solidi bekämen und weitere sieben Solidi nach Ende des Dienstes. Die Begeisterung der Römer schien sich in Grenzen zu halten.[14] Immerhin konnten die derart aus Bürgern zusammen gesetzten Legiones comitatenses die von Gallien abgezogenen Truppen wenigstens teilweise ersetzen, da Stilicho die noch unerfahrenen, aber kostspieligen Verbände nicht sogleich im ersten Kampf gegen Radagais verheizen wollte. So reichten die internen Rüstungen ganz offensichtlich nicht aus, da Stilicho auf die Hilfe des Hunnenkönigs Uldin und des gotischen Dissidenten Sarus zurückgreifen mußte. Der spanische Presbyter Orosius beschreibt dies in seiner Geschichte[15]:

> Radagais, von allen früheren und gegenwärtigen Feinden der bei weitem schrecklichste, überschwemmte bei einem plötzlichen Überfall ganz Italien. In seinem Volkshaufen sollen mehr als 200. 000 Goten gewesen sein. Radagais, dem diese unglaubliche Masse folgte und dem unbezwingliche Tapferkeit eignete, war darüber hinaus Heide und Skythe …
> Von ihm (= Honorius) wurden nämlich gegen jenen ganz schrecklichen Feind Radagais zur Hilfe bereite Gemüter anderer Feinde mit ihren Truppen zugelas-

[13] Versorgungsprobleme: Cod. Theod. 7,5,2; s. Ch. Vogler, La rémunération annonaire dans le Code Teodosien, Ktema 4, 1979, 293–319; Feldzug: Zosimus 5,26,1–3; s. Paschoud, Zosime III 1, 196–200; Demandt, Magister 731–732; Cesa, Impero 103–105; vgl. E. Demougeot, Note sur la politique orientale de Stilicon de 405 à 407, Byzantion 10, 1950, 27–37.
[14] Aufrufe: Cod. Theod. 7,13,16–17; s. Demandt, Spätantike 142; Giuffrè 112–114; K.-W. Welwei, Unfreie im antiken Kriegsdienst III: Rom, Stuttgart 1988, 167. 170. Nach O. Seeck, Regesten der Kaiser und Päpste für die Zeit von 284 bis 476 n. Chr., Stuttgart 1919, 310 sollen die beiden Gesetze in den Februar 406 gehören; Folgende Neuaufstellungen von Truppen dürften diesen Maßnahmen zuzurechnen sein: Die Legiones comitatenses occ. V 220 <Mattiarii> Honoriani Gallicani, 239 Lanciarii Gallicani Honoriani, 247 Honoriani felices Gallicani; s. Scharf, Aufrüstung 168–170.
[15] Orosius 7,37,4–5. 12–13. 15–16 (Übersetzung Adolf Lippold).

sen. Da waren Uldin und Sarus, Anführer der Hunnen und Goten, zum Schutz der Römer anwesend. Gott aber ließ nicht zu, daß ein Werk seiner Macht als Ausdruck der Tüchtigkeit von Menschen und vor allem von Feinden erscheine. Den außerordentlich eingeschüchterten Radagais drängte Gott auf die Berge von Fiesole. Nach den Berichten mit den geringsten Zahlenangaben schloß er dessen 200. 000 nach Rat und Nahrung bedürftige Leute auf dem trockenen und unwirtlichen Bergrücken, rundum von Furcht bedrängt, ein … während unsere Leute aßen, tranken, spielten, wurden jene so starken und so furchtbaren Feinde hungernd, dürstend und erschlaffend fertiggemacht …
Der König Radagais also, der als einziger die Hoffnung auf Flucht sich anmaßte, verließ heimlich die Seinen und fiel in die Hände unserer Leute: von ihnen wurde er gefangen, einige Zeit festgehalten und dann getötet. Es soll aber eine so gewaltige Menge gefangener Goten gegeben haben, daß nach der Art billigsten Viehs für einzelne Goldstücke allenthalben Herden von Menschen zum Verkauf angeboten wurden. Aber Gott ließ von diesem Volk nichts übrigbleiben.

Während Orosius den Stilicho, der angeblich Rom an die Barbaren verraten will, überhaupt nicht erwähnt, zeigt Zosimus gerade Stilicho als verantwortlichen Feldherren[16]:

Während aber nun Alarich darauf wartete, dem Befehl Folge zu leisten, sammelte Rodogaisus unter den jenseits von Donau und Rhein wohnenden Kelten- und Germanenstämmen gegen vierhunderttausend Mann und schickte sich an, mit ihnen in Italien einzubrechen. Als die Nachricht davon eintraf, versetzte die erste Kunde alle in große Unruhe; … Stilicho aber zog das gesamte bei Ticinum in Ligurien lagernde Heer – dort waren gegen dreißig Einheiten vereint –, und was er nur an Bundesgenossen aus den Reihen der Alanen und Hunnen gewinnen konnte, an sich und wartete den Angriff der Feinde nicht ab, sondern überquerte mit all seinen Leuten die Donau und warf sich auf die nichtsahnenden Barbaren. Dabei brachte er dem feindlichen Heer eine vernichtende Niederlage bei, so daß sich fast keiner der Gegner zu retten vermochte, außer ganz wenigen, welche Stilicho selbst unter die mit Rom verbündeten Völker aufnahm.

Radagais selbst wurde am 22. August 406 hingerichtet. Der Großteil der Kriegsgefangenen wurde in die Sklaverei verkauft, nur die Kerntruppe des Radagais, angeblich 12 000 optimati, wurde von Stilicho in das römische Heer übernommen. Die Formulierung des Zosimus legt nahe, daß damit die Aufnahme der optimati unter die römischen Auxilia palatina gemeint ist und nicht etwa eine Art völkerrechtliches Abkommen mit den kriegsgefangenen Goten, die man dann angeblich als socii behandelt hätte.[17] Die

16 Zosimus 5,26,3–5 (Übersetzung von Otto Veh).
17 Siehe A. Lippold, Uldin, RE IX A 1 (1961), 510–512; Paschoud, Zosime III 1, 200–204; Cesa, Impero 124; M. Cesa, Römisches Heer und barbarische Föderaten: Bemerkungen zur weströmischen Politik in den Jahren 402–412, in: Vallet-Kazanski 21–29 hier 21–23; H. Wolfram, Radagais, RGA 24 (2003), 55–56.

aus diesen „Rekruten" neu gebildeten Verbände von Auxilia palatina waren
als Heeresersatz für die Regionen Gallien und Britannien vorgesehen, wie
dies aus ihrer Nomenklatur hervorgeht[18]:

occ. V	206	*Invicti iuniores Britanniciani*
occ. V	206 a	*Batavi iuniores Britanniciani*
occ. V	207	*Exculcatores iuniores Britanniciani*
occ. VII	154	*Victores iuniores Britanniciani*
occ. V	209	*Mattiaci iuniores Gallicani*
occ. V	212	*Iovii iuniores Gallicani*
occ. V	217	*Felices iuniores Gallicani*
occ. VII	78	*Atecotti iuniores Gallicani*
occ. VII	129	*Salii iuniores Gallicani*

Die Kadermannschaften für diese Einheiten entstammten den gleichnami-
gen Auxilien der Batavi, Invicti, Exculcatores usw., die zweifellos damals
alle in Oberitalien versammelt lagen. Die Verlegung in andere Gegenden
des Westens bot zusätzlich den Vorteil, die Versorgungslage in Italien zu
mildern und Spannungen zwischen alten und neuen Regulären gar nicht
erst aufkommen zu lassen. Wenn diese Annahmen zutreffen, müßten die
neuen Abteilungen sehr rasch gebildet worden sein – August-September?,
um ihre zukünftigen Standorte noch halbwegs vor Einbruch des Winters er-
reichen zu können. Ob sie an ihren Bestimmungsorten ankamen, hängt
von der Chronologie der Ereignisse in Britannien und Gallien ab.

Wohl noch im Jahr 406 begann in Britannien eine Revolte der dortigen
Streitkräfte, die einen gewissen Marcus zum Kaiser ausriefen. Der exakte
Beginn wie auch der Anlaß der Revolte ist umstritten. Zosimus schreibt
dazu in seinem 6. Buch[19]:

> Als Arcadius noch regierte und Honorius zum siebten und Theodosius zum
> zweiten Mal das Konsulat bekleideten, empörten sich die Truppen in Britan-
> nien, setzten Marcus auf den Kaiserthron und leisteten ihm wie einem Herrscher
> über das dortige Staatswesen Gehorsam. Da er jedoch ihrer Denkweise nicht ent-
> sprach, ermordeten sie ihn, führten den Gratianus in ihre Mitte, bekleideten ihn
> mit dem Purpurmantel und Diadem und stellten ihm wie einem Kaiser militäri-
> sches Geleite. Indes waren sie auch mit ihm unzufrieden, setzten ihn deshalb
> schon nach vier Monaten ab und nahmen ihm das Leben, worauf sie Constan-
> tinus die Kaiserwürde übertrugen.

[18] Siehe Scharf, Aufrüstung 166–168; vgl. Hoffmann 358; Demougeot, Notitia 1129 folgt
Hoffmann.
[19] Zosimus 6,2,1–2.

Somit würde die Rebellion der britischen Truppen eindeutig in das Jahr 407 gehören, doch einen Abschnitt später scheint es so, als würden die Ereignisse in Britannien wiederum nach 406 zu schieben sein[20]:

In den vorausliegenden Zeiten, als Arcadius – dieser schon zum sechsten Mal – und Probus Konsuln waren, verbanden sich die Vandalen mit den Sueben und Alanen, überschritten diese Gebiete, suchten die Völker jenseits der Alpen heim und wurden durch ihre vielen Mordtaten selbst den Heeren in Britannien ein Gegenstand des Schreckens, ja sie zwangen jene in ihrer Angst, die Eindringlinge möchten auch zu ihnen noch vorstoßen, sogar zur Wahl von Gewaltherrschern; dabei denke ich an den Marcus und Gratianus und ihren Nachfolger Constantinus.

Der Unterschied, der zwischen diesen beiden Varianten besteht, liegt darin, daß im ersten Abschnitt, der in das Jahr 407 datiert wird, keinerlei Motiv für die Handlungsweise der Militärs genannt wird, während im zweiten Text, dessen Handlungen ins Jahr 406 verlegt werden, plötzlich die Motivation – Angst vor den Barbaren in Gallien – gleichsam nachgeschoben wird. Hat also Zosimus in seinem wohl nur in einer nicht überarbeiteten ersten Fassung überlieferten 6. Buch seine erste Version überarbeitet und neue Informationen eingebaut, oder hat er etwa auf der Suche nach einem Motiv für die britannische Revolte beide Ereignisse – Invasion in Gallien, Rebellion in Britannien – mit einander verknüpft, obwohl sie ursprünglich unabhängig voneinander waren? Orosius, der mit seinem Text zeitlich am nächsten zu den Geschehnissen steht, sieht jedenfalls keinerlei kausalen Zusammenhang[21]:

Als sie durch Gallien wild umhertobten, wurde in Britannien Gratianus, ein städtischer Bürger dieser Insel, zum Tyrannen erwählt und getötet. An seiner Stelle wurde Constantin aus der untersten Soldatenschicht, allein wegen der in seinen Namen gesetzten Hoffnung, ohne Verdienst an Tüchtigkeit gewählt.

Man könnte allenfalls einräumen, daß auch Orosius die Invasion Galliens vor die Ereignisse in Britannien setzt. Der Rheinübergang der Barbaren erfolgte laut Prosper von Aquitanien am 31. 12. 406 (in der Nähe von Mainz?)[22]: *Wandali et Halani Gallias traiecto Rheno ingressi II k. Ian.* Michael

[20] Zosimus 6,3,1.

[21] Orosius 7,40,4.

[22] Siehe Prosper Tiro, epitome chronicon 1230 s. a. 406, in: Chronica Minora I, hrsg. v. Th. Mommsen (= MGH Auctores Antiquissimi 9), Berlin 1892, p. 465; traditionelle Datierung etwa bei D. Hoffmann, Edowech und Decimius Rusticus, in: Arculiana. Festschrift Iohannes Bögli, Genf 1995, 559–568 hier 560. Nach J. F. Drinkwater, The Usurpers Constantine III (407–411) and Iovinus (411–413), Britannia 29, 1998, 269–298 hätten Zeichen der Unsicherheit die britische Revolte ausgelöst: Stilicho habe sich nicht darum gekümmert, weil er zu sehr mit seinen Plänen einer Wiederangliederung Illyricums beschäftigt gewesen sei;

Kulikowski kam nun auf den Gedanken, das exakte Datum Prospers nicht an das Ende von 406 zu verlegen, sondern an das Ende von 405, so daß auch bei absoluter Datierung die Invasion zeitlich vor den Ereignissen in Britannien zu liegen käme, also doch post hoc, ergo propter hoc? Diese These vom Vorrang der kausalen Verknüpfung wurde von Leonhard Schumacher sofort aufgenommen. Durch den Abzug nahezu aller Truppen nach Italien sei eine erneute Invasion rechtsrheinischer Germanen gewissermaßen vorgegeben[23]: „Daß diese bereits am 31. Dezember 405 – nicht erst 406 n. Chr. – erfolgte, ergibt sich aus der antiken Überlieferung, die das Ereignis mit Usurpationen in Britannien kausal verknüpft. Als Reaktion auf die Plünderung Galliens wurden dort in rascher Folge zwei Kaiser – Marcus und Gratianus – proklamiert, um den Selbstschutz der Insel gegen die in Gallien marodierenden Germanen zu organisieren (Zos. 7,3,1). Mit dem siebenten Konsulat des Honorius (407 n. Chr.) ist der terminus ante für diese Erhebungen fixiert, die demnach in das Jahr 406 zu datieren sind (Olympiodor frg. 13 Blockley). Aufgrund dieser Kausalkette kann die Überquerung des Rheins durch die verbündeten Scharen der Vandalen, Sueben und Alanen am Vortag der Kalenden des Januar (Chron. min. I p. 465) nur am 31. Dez. 405 erfolgt sein. Unter diesen Voraussetzungen erklärt sich, weshalb Stilicho den Rheinlanden keine Hilfe bringen konnte: Seine Truppen waren durch die Invasion des Radagaisus in Italien gebunden."

Kulikowski und Schumacher konstruieren demnach ihre Ereignisse in den Jahren 405–406 wie Zosimus in seiner zweiten Variante. Es entsteht dann natürlich die Frage, warum Stilicho nicht sofort nach seinem Sieg über Radagais im August 406 nach Gallien aufbrach. Er hatte dessen gotische Scharen schließlich nicht in einer großen Feldschlacht mit schweren eigenen Verlusten bezwungen, sondern sie bei Florenz eingeschlossen und ausgehungert. Wenn Radagais bis zu diesem Moment das Hindernis bildete, welches Hindernis steht nun noch im Weg? Gerade diese Frage wird weder von Kulikowski noch Schumacher beantwortet. Sie haben eine von ihnen behauptete Lücke in der kausalen Kette geschlossen, in dem sie einfach eine andere aufgerissen haben.

Sieht man sich den Satz des Prosper über die Invasion am Rhein an, so ist er, was auch Kulikowski einräumt, in sich völlig korrekt. Die Eintragung Prospers (epit. chron. 1228) bezüglich Stilichos Sieg über Radagais im Vor-

vgl. Demougeot, Notitia 1116–1117: Die kleine britische Bewegungsarmee habe 406 zunächst rebelliert, weil sie abgezogen werden sollte; vgl. ebd. 1120; Bartholomew, Facts 269: das Amt des Comes Britanniarum endete 409n; Mann, What 4, ist davon überzeugt, daß die Armee des Comes Britanniarum nach 410 aufgelöst worden sei.

23 M. Kulikowski, Barbarians in Gaul, Usurpers in Britain, Britannia 31, 2000, 325–345 hier 327. 329; Kulikowski, Spain 156–157; Schumacher 23–24.

jahr = 405 ist dies nicht, sondern gehört in das folgende Jahr. Man könnte natürlich argumentieren, es sei nun einmal die Eigenart spätantiker Chronisten, daß sie beim Anblick von Jahren ohne Einträge vom horror vacui erfaßt werden und sich bemühen, die Leere zu füllen, in dem sie Ereignisse auf mehrere Jahre verteilen, statt in einem Jahr zu belassen:

1226	CCCLXXVII	= 404
	Honorio VI cons	
1227	CCCLXXIII	= 405
	Stilichone II et Anthemio	
1228	*Radagaisus in Tuscia multis Gothorum milibus caesis ducente exercitum Stilichone superatus et captus est.*	
1229	CCCLXXIX	
	Arcadio VI et Probo	= 406
1230	*Wandali et Halani Gallias traiecto Rheno ingressi II k. Ian.*	
1231	CCCLXXX	
	Honorio VII et Theodosio II	= 407
1232	*Constantinus in Brittania tyrannus exoritur et ad Gallias transit.*	
1233	CCCLXXXI	
	Basso et Philippo	= 408

Sowohl das Jahr 404 als auch 408 bleiben aber bei Prosper durchaus leer. Die Radagais-Nachricht ist dagegen ein Jahr zu früh eingetragen. Nicht der Sieg über ihn, sein Eindringen in Italien gehört in das Jahr 405. Wenn aber diese Nachricht um ein Jahr zu früh notiert ist, müßte dann nicht – bei einem korrekten Eintrag in das Jahr 406 und einer Nachricht pro Jahr – die Meldung von der Invasion Galliens in das Jahr 407 vorgeschoben werden? Da aber Constantin III. tatsächlich 407, und zwar schon im Frühjahr nach Gallien übersetzt, kann dieser „Invasions"-Satz kaum nach vorne geschoben werden, obwohl im Jahr 408 noch Platz wäre. Würde man nun a la Kulikowski das Datum 31. Dezember nicht auf 407, sondern auf 406 beziehen, wäre man doch beim „traditionellen" Ereignis angekommen.[24]

[24] Vgl. auch Cassiodor, chron. 1176: *Arcadius VI et Probus*, 1177: *His conss. Vandali et Alani transiecto Rheno Gallias intraverunt.* Sieht man sich zudem die Chronica Gallica a. 452 mit ihrer relativen Abfolge der Ereignis-Einträge an, kommt man zu einem ähnlichen Ergebnis: 62: *Britanniae Saxonum incursione devastatae*, 63: *Galliarum partem Vandali atque Alani vastavere: quod reliquum fuerat, Constantinus tyrannus obsidebat*, 64: *Hispaniarum partem maximam Suevi occupavere*, 65 *Ipsa denique orbis caput Roma depraedationi Gothorum foedissime patuit*, 66: *Constantinus tyrannus occiditur.* Die Einträge lassen sich sofort einem Jahr zuordnen: Der Tod Constantins III. gehört in das Jahr 411; die Einnahme Roms 410; der Einzug der Sueben 409; Gallien von Vandalen verwüstet und constantinisch besetzt 407/408. Für den ersten Eintrag über den Sachseneinfall in Britannien blieben dann die Jahre 406/407.

Wie lange sich der erste Usurpator in Britannien, Marcus, überhaupt an der Macht halten konnte, bleibt im Dunkeln. Auch über seinen Status, Militär oder Zivilist, Einheimischer oder Fremder, ist nichts in Erfahrung zu bringen. Da aber die Revolte ganz offensichtlich vom Militär ihren Ausgang nahm, dürfte Marcus wenigstens zu dessen Umfeld gehört haben. Gratian, der die Nachfolge antrat, stammte von der Insel selbst und konnte sich insgesamt 4 Monate an der Spitze behaupten, bevor er vom unzufriedenen Militär ermordet wurde. Durch die kurze Darstellung des Orosius wird auf jeden Fall klar, daß sich die gallische Invasion während der Herrschaft des Gratian über Britannien ereignete. Als relativ sicher kann man folglich nur das Übersetzen des neuen Herrschers, des Constantin III., auf den Kontinent um Anfang März annehmen, wenn zwei Gesetze vom 22. März 407 die Reaktion der Regierung in Ravenna auf die Landung Constantins darstellen. Da Gratian wiederum zur Zeit der Barbareneinfälle in Gallien noch am Leben war, fällt ein Teil seiner Regierungszeit noch in das Jahr 407, so daß der Beginn seiner Herrschaft frühestens in die Mitte des September 406 fallen würde. Für Constantin III. bleiben damit für seine Machtübernahme vor der Überquerung des Kanals bestenfalls zwei Monate und so ist es eher zweifelhaft, daß zuerst Constantin den Entschluß fasste, in Gallien militärisch einzugreifen. Zumindest die Planungen hierzu müssen in die Zeit des Gratian fallen.[25]

Lässt man die zweifelhaften Angaben des Zosimus beiseite, so ist die eigentliche Ursache der Rebellion in Britannien unbekannt. Nur aus Gründen einer möglichen zeitlichen Koinzidenz wird hier eine neue These vorgeschlagen. Bei der Beschreibung der Bemühungen Stilichos um eine

Ein Zusammenhang des Überfalls der Sachsen mit der Revolte des römischen Militärs 406 läge durchaus im Bereich des Möglichen; vgl. dazu etwa K. Ehling, Zur Geschichte Constantins III., Francia 23, 1996, 1–11 hier 1; J. Cotterill, Saxon Raiding and the Role of the Late Roman Coastal Forts of Britain, Britannia 24, 1993, 227–239 hier 230; I. Wood, The Final Phase, in: Todd, Companion 428–442 hier 433.

[25] Andere Datierungen des Beginns der Revolte: F. Paschoud, Zosime. Histoire nouvelle III 2, Paris 1989, 20–21: Sommer 406; C. E. Stevens, Marcus, Gratian, Constantine, Athenaeum 35, 1957, 316–347 hier 321: Anfang 406; nach Thompson, Britain 304 wurde Marcus erst 407 ermordet; W. Enßlin, Marcus 10, RE XIV 2 (1930), 1644–1645; ähnlich O. Seeck, Gratianus 4, RE VII 2 (1912), 1840; O. Seeck, Constantinus 5, RE IV 1 (1900), 1028–1031 hier 1028; Ehling 2; St. Rebenich, Anmerkungen zu Zosimus' Neuer Geschichte, in: Zosimus, Neue Geschichte, Stuttgart 1990, 269–401 hier 390; zu Gratian: Stevens 322: Gratian soll ein Decurio gewesen sein; Casey, Century 97: Gratian sei Municeps, also ein einheimischer Dekurione gewesen; so auch Salway, Britain 317–318; A. R. Birley, The Fasti of Roman Britain, Oxford 1981, 341–344; anders Kulikowski, Barbarians 332: Gratian sei von den Militärs ermordet worden, als die in Gallien eingefallenen Barbaren in Richtung Kanalküste marschierten und Britannien bedrohten. Es sei immerhin möglich, daß in Britannien noch einige comitatensische Einheiten vom Kontinent zurückgeblieben waren, die Unruhen in ihren gallischen Heimatprovinzen befürchtet hätten.

Verstärkung der weströmischen Streitkräfte kam auch die Rekrutierung der Optimati des Radagais zur Sprache. Diese wurden im August/September 406 in neu aufgestellte Auxilia palatina integriert, deren Kadermannschaften man aus bereits existierenden Auxilia abgezweigt hatte. Diese neuen Verbände erhielten die Beinamen Gallicani bzw. Britanniciani als Verweis auf ihren zukünftigen Stationierungsort. Wurden diese Truppen wie angenommen kurz darauf in Richtung ihrer Zielregionen in Marsch gesetzt, so könnten die Britanniciani spätestens im Oktober in Britannien gelandet sein. Die Revolte des Militärs der Insel brach frühestens Mitte September aus. Es liegt demnach nahe, einen direkten Zusammenhang zu vermuten: Es könnte sich durch die neue Truppenkonzentration in Britannien – immerhin waren mit mindestens vier Palatinauxilien Truppen in der Stärke eines typischen Expeditionskorps angekommen – ein kritisches Potential an Macht für deren Befehlshaber, an Unzufriedenheit der Truppen wegen ihrer Verlegung, der Versorgungslage, der Quartiere usw. angesammelt haben. Möglicherweise waren auch einige Verbände der neuen Britannien-Armee Stilichos, die im Rahmen des Piktenkrieges 398/399 dorthin verlegt worden waren, zuvor in Gallien stationiert gewesen und hatten ihre Angehörigen ebenda zurückgelassen. Es scheint, als ob die römische Regierung angesichts der im Spätherbst(?) eintreffenden Nachrichten von der Usurpation in Britannien überrascht war. Eine unmittelbare Reaktion darauf ist jedenfalls nicht auszumachen, was angesichts der fortgeschrittenen Jahreszeit auch kaum verwundert.

Wenige Wochen später erfolgte mit der Invasion der Vandalen unter Godegisel, Sueben und der Alanen unter Goar und Respendial in Gallien der zweite Schlag für die weströmische Regierung. In der Neujahrsnacht 406/407 überqueren die verbündeten Alanen und Germanen bei Mainz den Rhein. Ein Brief des Kirchenvaters Hieronymus aus dem Jahre 409 illustriert die Lage[26]:

Zahllose wilde Völker haben Besitz ergriffen von ganz Gallien. Das gesamte Gebiet zwischen den Alpen und den Pyrenäen, zwischen dem Ozean und dem Rhein haben Quaden und Vandalen, Sarmaten und Alanen, Gepiden und Heruler, Sachsen, Burgunder und Alamannen und – o du unglückliches Reich – die Feinde aus Pannonien zerstört. Denn Assur kam mit ihnen.

[26] Hieronymus, ep. 123,15 (ad Geruchiam); Salvian, de gub. dei 7,50 berichtet, daß die Vandalen zuerst in die Germania prima und dann in die Belgica prima einfielen; Übergang bei Mainz: Fredegar II 60. Begründete Zweifel an den von der Forschung in ihren Auswirkungen wohl überschätzten Schäden äußerte jüngst M. Grünewald, Burgunden: ein unsichtbares Volk?, in: H. Hinkel (Hrsg.), Nibelungen-Schnipsel, Mainz 2004, 119–142 hier 126–128.

Mainz, einst eine berühmte Stadt, haben sie eingenommen und völlig zerstört. In der Kirche wurden viele tausend Menschen niedergemacht. Worms mußte eine lange Belagerung aushalten, bevor es dem Untergang anheimfiel. Die mächtige Stadt Reims, ferner Amiens, Arras, das an der äußersten Grenze liegende Gebiet der Moriner, Tournai, Speyer, Straßburg, alle diese Städte sind in den Besitz der Germanen übergegangen.

Dabei ist in Bezug auf den Wert dieser Aussagen allerdings zu bemerken, daß es der Brief eines Mannes ist, der in Palästina von diesen Ereignissen bestenfalls aus zweiter Hand erfuhr und diese Informationen erst zwei Jahre später weiter gab. Dies zeigt sich schon daran, daß Städte wie Worms und Speyer vielleicht geplündert, aber nach Auskunft der archäologischen Befunde nicht zerstört wurden. Die Haupteinfallszone der Invasion befand sich zweifellos im Süden der Provinz Germania prima. Nach den Städten, die Hieronymus nennt, zogen die Invasoren anschließend in Richtung Belgica I und Belgica II ab. Ihr Hauptaugenmerk war dabei auf Städte gerichtet, die als Civitas-Vororte über eine gute Infrastruktur verfügten und weitere staatliche Einrichtungen wie Waffenfabriken und Magazine für die Heeresversorgung aufwiesen. Gerade letztere dürften mitten im Winter noch wohl gefüllt gewesen sein. Da die genaue Abfolge der Ereignisse, Eintreffen der Barbaren im Norden, Rebellion der gallischen Truppen, Übersetzen Constantins III., völlig im Dunkeln bleibt, wäre es sogar denkbar, daß zumindest einige der Städte nicht wie normalerweise üblich als Winterquartiere für die comitatensischen Verbänden dienten; diese waren vielleicht schon von – oder gegen? – Constantin zusammengezogen worden waren, und so blieben die Orte daher ohne die gewohnte ausreichende Besatzung. Die Angaben über den gallischen Süden bleiben bei Hieronymus zudem doch relativ vage und daher könnten die Barbaren in der Zeit zwischen 406 und 409 durchaus im Norden Galliens verblieben sein.[27]

Der Dux der Germania prima konnte mit seinen Limitanei nicht mehr tun, als sich hinter den Mauern seiner Städte und Festungen zu verbergen. Mitten im Winter war allenfalls darauf zu hoffen, daß sein Vorgesetzter, der Magister militum Galliarum, genug Vorräte in den Heeresmagazinen vorfand, um wenigstens einen Teil seiner Armee für einen Winterfeldzug mobilisieren zu können. Dabei darf man nicht vergessen, daß gegen September/Oktober mindestens fünf Gallicani-Verbände eintrafen, für die ja zusätzlich Verpflegung bereit gestellt worden sein mußte. Hinzu kam die

[27] Drinkwater, Usurpers 273; Abzug von Comitatenses durch Stilicho: B. Bleckmann, Honorius und das Ende der römischen Herrschaft in Westeuropa, HZ 265, 1997, 561–595 hier 561–562; vgl. Kulikowski, Barbarians 331–332; Bernhard, Geschichte 155–156.

kurz darauf ausgebrochene britannische Usurpation. Der gallische Heer-
meister hatte nach den Erfahrungen mit Magnus Maximus früher oder spä-
ter mit einer Landung der Rebellen auf dem Kontinent zu rechnen und
könnte daher seine Truppen eher weiter im Norden Galliens als sonst üb-
lich in die Quartiere gelegt haben. Weiterhin ist bekannt, daß der Vater des
späteren Patricius Aetius, Gaudentius, als Magister militum per Gallias von
meuternden Soldaten ermordet wurde.[28] Gaudentius war zuvor, 399–401(?),
Comes Africae gewesen und so könnte sein Tod tatsächlich in Verbindung
mit dem Einfall der Barbaren gebracht werden, schließlich dürften große
Teile der Gallicani-Mannschaften noch wenige Monate zuvor gemeinsam
mit den jetzigen Invasoren in Italien gegen die Römer gekämpft haben.
Wenn diese Hypothese zutrifft, dann wäre zunächst einmal kein organisier-
ter Widerstand seitens der gallischen Armee zu erwarten. Dieses Machtva-
kuum im Norden Galliens scheint Constantin III. genutzt zu haben[29]:

> In Ravenna aber ... traf Stilicho eben Vorbereitungen, um den illyrischen Städ-
> ten mit einem Heere Beistand zu leisten und sie zusammen mit Alarich von
> Arcadius abzutrennen und dem Reichsteil des Honorius hinzuzufügen, da ka-
> men ihm, wie das Schicksal wollte, zwei Hemmnisse in den Weg: Zuerst lief das
> Gerücht um, daß Alarich tot sei, und dann wurde ihm aus Rom ein Schreiben
> des Kaisers Honorius überreicht. Darin teilte dieser mit, daß Constantinus sich
> zum Tyrannen aufgeschwungen habe und von der Insel Britannien übergesetzt
> sei, ja sich sogar schon in den Provinzen jenseits der Alpen befinde, wo er in den
> Städten die Aufgaben eines Kaisers wahrnehme ... So stand denn Stilicho von
> seinem beabsichtigten Unternehmen gegen Illyrien ab und begab sich nach
> Rom, wo er sich über das weitere Vorgehen besprechen wollte.

Constantin hatte noch in Britannien mit Iustinianus und Nebiogastus
zwei Magistri militum praesentales ernannt, eine klare Demonstration, daß
er die Kaiserherrschaft für sich beanspruchte. Nach seiner Ankunft in Bou-
logne zu Beginn des Frühjahrs liefen die führerlos gewordenen regulären
Truppen offenbar ohne Gegenwehr zu leisten zu ihm über. Wie viele Ver-
bände die Regierung in Ravenna durch die Entsendung eines neuen Magi-

[28] Siehe PLRE II Gaudentius 5; Demandt, Magister 641; T. Stickler, Aetius, München 2003,
22–24 scheint anzunehmen, daß Gaudentius 408 noch am Leben war. Die Vergeiselung
des Aetius bei Alarich setze das voraus. Genauso gut denkbar sei allerdings auch, daß Gau-
dentius „nach 406/407 ein kurzzeitiges magisterium equitum per Gallias ausübte und in
deren Verlauf zu Tode kam"; vgl. auch Stickler 33–34. Aufgrund der Karrieremuster der
Magistri militum ist eine Lücke von 20 Jahren in der Laufbahn und damit ein späterer Tod
des Gaudentius bei einer weiteren Meuterei in Gallien 424 völlig auszuschließen, s. PLRE
I Saturninus 10, Richomeres, Promotus, Addaeus; PLRE II Valens 1, Asterius 4, Castinus 2,
Bomifatius, Vigilantius, Allobichus.
[29] Zosimus 5,27,1–3; vgl. Sozomenus 9,4,4–8.

ster equitum per Gallias namens Chariobaudes vor dem Zugriff Constantins retten konnte, bleibt ungewiß.[30]

Währenddessen könnte man zwei Gesetze des Honorius vom 22. März 407, mit denen *honorati* mit dem Mindestrang eines Tribuns oder Praepositus von der Stellung von Rekruten befreit werden, als ein Zeichen der Entspannung zu werten.[31] Es klingt zwar paradox, daß zu einer Zeit, als Gallien von Barbaren heimgesucht wurde und Britannien sich in der Hand von Usurpatoren befand, die Rüstungen eingestellt oder vermindert worden

[30] Olympiodor fr. 13 (Blockley) = Photius, Bibl. Cod. 80, p. 169–170: „Als Constantin zur Herrschaft erhoben war, schickte er eine Gesandtschaft zu Honorius, indem er behauptete, gegen seinen Willen und nur auf Druck seiner Soldaten ausgerufen worden zu sein. Er bat um Verzeihung und um die Würde eines Mit-Regenten. Und der Kaiser, aufgrund seiner anstehenden Schwierigkeiten, vergab die Mitregentschaft. Constantin hatte man in Britannien ausgerufen, nach einer Revolte der dort stationierten Soldaten. Und in eben diesem Britannien, noch bevor Honorius zum siebten Mal Konsul war, hatten ebenda die Soldaten einen gewissen Marcus zum Kaiser erhoben. Aber nachdem sie ihn beseitigt hatten, kürten sie Gratianus. Nach viermonatiger Herrschaft wurden sie seiner müde, schafften ihn beiseite und riefen Constantin zum Kaiser aus. Er ernannte Iustinus und Neobigastes zu magistri militum, verließ Britannien und setzte zu einer Stadt namens Boulogne über, die jenseits des Meeres gelegen, die erste Stadt an den gallischen Küsten war. Dort wartete er, und, nachdem er die gesamten gallischen und aquitanischen Truppen auf seine Seite gebracht hatte, beherrschte er alle Teile Galliens bis zu den Alpen, die Italien von Gallien trennen. Er hatte zwei Söhne, Constans und Iulian, wovon er den Constans zum Caesar ernannte, den Julian aber kurz darauf zum nobilissimus."; Olympiodor schrieb am oströmischen Kaiserhof und beendete sein Werk um 440; s. J. F. Matthews, Olympiodorus of Thebes and the History of the West, JRS 60, 1970, 79–97; C. Zuccali, Problemi e caratteristiche dell'opera storica di Olimpiodoro di Tebe, RSA 20, 1990, 131–149; A. Gillett, The Date and Circumstances of Olympiodorus of Thebes, Traditio 48, 1993, 1–29; A. Baldini, Considerazioni sulla cronologia di Olimpiodoro di Tebe, Historia 49, 2000, 488–502; s. auch Sozomenus 9,11,1–9,12,3.
vgl. E. Demougeot, Constantin III, l'empereur d'Arles, in: Hommage à André Dupont, Montpellier 1974, 83–125 hier 87; T. S. Burns, Barbarians within the Gates of Rome, Bloomington 1994, 210; Bleckmann 566–568; Übersetzen im Frühjahr, s. Hoffmann, Edowech 560; zu den Truppen, s. James, Britain 166. 170; Drinkwater, Usurpers 275: Armee des Comes Britanniae betrug 5500 Mann. Constantin III. habe auf diese Streitkräfte zurückgegriffen, nicht auf Limitanei. Zur Motivation Constantins, vgl. Casey, Century 98: Constantin III. sei mit den britischen Comitatenses übergesetzt, damit die Insel nicht vom Kontinent abgeschnitten werde; Burns 209: Stilicho habe allerdings nicht auf die Invasion reagiert, denn er habe auf die Stärke der Gallienarmee vertraut, die jedoch in den Kämpfen mit den Barbaren schwere Verluste erlitten habe; zu den Feldherren: W. Enßlin, Nebiogastes, RE Suppl. 7 (1940), 549; O. Seeck, Iustinian 4, RE X 2 (1919), 1313. Sarus sei von Chariobaudes im Amt des Magister equitum per Gallias abgelöst worden, doch dieser habe sich nicht mehr lange im Süden halten können und Arles sei von der Zentralregierung Ende 407/Anfang 408 geräumt worden, so Burns 216; W. Lütkenhaus, Constantius III. Studien zu seiner Tätigkeit und Stellung im Westreich 411–421, Bonn 1998, 38–39; Drinkwater, Usurpers 278–279; Kulikowski, Barbarians 334.

[31] Cod. Theod. 7,13,18 und 7,20,13; datiert nach Seeck, Regesten 312; Cesa, Heer 22; Paschoud, Zosime III 1, 206–207 Treffen des Stilicho in Rom mit Honorius wohl Anfang März 407; Paschoud, Zosime III 2, 23–25; anders Giuffré 84–86. 154–155, der das Gesetz nach den Handschriften im Jahr 409 belassen will.

sein sollen, doch kann vermutet werden, daß die Übernahme der Radagais-
Krieger zwar nicht unbedingt den tatsächlichen Bedarf an Soldaten deckte,
die damit verbundenen Kosten für Sold, Unterbringung und Verpflegung
aber mehr als genug Probleme mit sich brachten, – von einer Konkurrenz-
situation zwischen den bisherigen regulären römischen Truppen und den
besiegten Barbaren, die jetzt als Kommilitonen gelten sollten, ganz zu
schweigen. Wurden sie tatsächlich als Auxilia palatina eingestuft, erhielten
sie zudem noch höheren Sold als jene, von denen sie gerade besiegt worden
waren.

Nun erst entsandte Stilicho unter dem Kommando des Sarus Streitkräfte
nach Gallien. Das mag zum Teil darin begründet liegen, daß von der Zen-
trale in Ravenna die Existenz eines erfolgreich die Barbaren bekämpfenden
Usurpators als gefährlicher angesehen wurde als diese selbst. Ohnehin
scheint Honorius als dynastisch legitimierter Sohn des Theodosius emp-
findlicher auf die Bedrohung seiner persönlichen Stellung reagiert zu ha-
ben, als auf die des Staates. Wie groß die Armee des Sarus war, kann nicht
gesagt werden. Es dürfte sich aber eher um eine Vorhut ähnlich der des Mas-
cezel gegen Gildo gehandelt haben als um die italische Hofstreitmacht, de-
ren Befehl Stilicho kaum jemand anderem überlassen hätte. Dieses Mal
stand das Glück jedoch nicht auf Seiten Stilichos. Es gelang Sarus, der mög-
lichst rasch nach Norden vorstieß, um Constantins Streitkräfte dort abzu-
fangen, zunächst den Iustinian zu besiegen und zu töten. Anschließend
konnte er Constantin, der ebenso rasch aus dem Norden gekommen war,
mit Nebiogastes in Valence einschließen. Bei den Verhandlungen fiel Ne-
biogastes zwar einem Attentat zum Opfer, Sarus mußte aber vor den an-
rückenden Hauptstreitkräften Constantins zurückweichen und räumte
schließlich Gallien. Die noch loyalen Reste der römischen Verwaltung, die
zuvor nach Arles ausgewichen waren, folgten ihm. Während Constantin III.
nach Süden marschiert war, hatten möglicherweise seine Feldherrn Edo-
bich und Gerontius die germanischen Invasoren wenigstens zum Teil be-
siegt. Anschließend wurden von ihnen Trier und Lyon besetzt, um die dor-
tige Münze zu kontrollieren.[32] Der neue Kaiser ließ daraufhin nicht nur mit

32 Zosimus 6,3,3; zur Problematik des Zosimus-Textes, s. Rebenich, Anmerkungen 391–392;
vgl. Demougeot, Constantin 101; Burns 214; E. A. Thompson, Britain A. D. 406–410, Bri-
tannia 8, 1977, 303–318 hier 306; Cesa, Impero 131–133; skeptisch zur Münz-These: Bleck-
mann 580–581; vgl. Kulikowski, Barbarians 333–334: Auch die Präfektur Galliens habe
sich vor Constantin nach Lyon zurückgezogen gehabt; so auch M. Heijmans, Arles durant
l'antiquité tardive, Rom 2004, 62; anders Drinkwater, Usurpers 274: Die Präfektur sei
schon 402 nach Lyon verlegt worden; Rheingrenze: Nach Bleckmann 582 habe Constan-
tin III. die Bewachung der Rheingrenze Föderaten überlassen, trotzdem habe es daneben
noch Limitanei gegeben; vgl. Seeck, Constantinus 1029; J. Oldenstein, La fortification

regulären Truppen die Pässe nach Italien besetzen, um einen erneuten An-
griff der Legitimisten abzuwehren, sondern auch am Rhein soll er den
Grenzschutz erneuert haben.[33]

Mit dem Rückzug des Sarus war gleichzeitig die Entscheidung für eine
großangelegte Offensive in Gallien im kommenden Jahr 408 gefallen.
Wenn die Streitkräfte bisher für eine Invasion Illyriens im Raum zwischen
Concordia und den Iulischen Alpen in Bereitschaft gelegen hatten, wurde
spätestens jetzt eine Umgruppierung nach Ticinum – Mailand notwendig.
Bevor aber eine solche Verlegung stattfinden konnte, mußten Verhandlun-
gen mit Alarich aufgenommen werden, der noch immer in Epirus wartete.
Es wäre wohl nicht ratsam gewesen, einen über die Entwicklung unzufrie-
denen und nicht gerade mit Informationen überhäuften Gotenkönig und
Heermeister Illyriens die offene Flanke zu bieten, der nach 10–12 Monaten
Ausharrens auch seinerseits Schwierigkeiten hatte, die eigenen Leute zu-
sammenzuhalten. Ein Abkommen sollte Alarich helfen, mit seinen Streit-
kräften ins oberitalische Aufmarschgebiet zu ziehen, um den Gallienfeld-
zug zu unterstützen.

Etwa zur gleichen Zeit kam es zu kleineren Meutereien in den bereits
nach Ticinum ziehenden regulären Einheiten. Mangelnde Versorgung
könnte ebenso der Auslöser gewesen sein wie die Angst vor dem Einsatz in
Gallien oder die Verlegung in eine andere Region schlechthin. In Bologna
erreichte Stilicho und Honorius die Nachricht vom Tode des Arcadius im
Mai 408. Nach schwierigen Verhandlungen, welcher von beiden nun wel-
che Aufgaben übernehmen sollte, einigte man sich darauf, daß Stilicho mit
vier Einheiten des Bewegungsheeres als persönlichem Rückhalt in den
Osten reisen, während Honorius gemeinsam mit Alarich in Gallien Con-
stantin III. bekämpfen sollte. Ob diese Arbeitsteilung klug war, kann be-
zweifelt werden. Es war zumindest naiv, zu glauben, die östliche Regierung
würde sich nach dem Tod ihres älteren Kaisers – der sechsjährige Theodo-
sius II. lebte ja noch – eine Regentschaft ausgerechnet des Stilicho gefallen
lassen. Gegen Honorius als dem dienstältesten Augustus des Herrscherkol-
legiums und Onkels des jungen Theodosius wäre ein Widerstand völlig un-
denkbar gewesen, zumal er der einzige noch lebende nähere männliche Ver-

d'Alzey et la défense de la frontière romaine le long du Rhin au IVe et au Ve siècles, in: Val-
let-Kazanski 125–133.

[33] Zosimus 6,2–3; vgl. Orosius 7,40,3: „Von den Barbaren dort oft mit unzuverlässigen Bünd-
nisverträgen getäuscht, gereichte er dem Staat mehr zum Schaden"; zu den Feldherren:
O. Seeck, Edobicus, RE V 2 (1905), 1973; O. Seeck, Gerontius 6, RE VII 1 (1910), 1270;
s. Paschoud, Zosime III 1, 223–224; Paschoud, Zosime III 2, 25–26; J. Arce, Gerontius, el
Usurpador, in: J. Arce, Espana entre el mundo antiguo y el mundo medieval, Madrid 1988,
68–121 hier 89.

wandte war. Vielleicht hoffte man, allein das Erscheinen des Honorius als
dem legitimen Kaiser auf dem gallischen Kriegsschauplatz würde die Trup-
pen des Gegners zum Wechsel der Seiten bewegen. Allein die bisher ge-
machten Erfahrungen mit der gallischen Armee sprachen eher dagegen:
Nur die Armeen der legitimen Herrscher liefen 350 und 383 zum Feind
über, wie es die Beispiele des Constans und Gratian zeigten. Doch sollte es
zu einer Realisierung der Pläne von Bologna nicht mehr kommen. Vier
Tage nach dem Eintreffen des Honorius in Ticinum brach am 13. August
408 im Heer eine Meuterei aus, die allen Vorhaben ein Ende setzte. Stilicho
wurde gestürzt und am 22. August hingerichtet.[34]

Währenddessen gelang es Constantin III. noch in der zweiten Jahres-
hälfte 407, auch die Diözese Hispania – wenn auch möglicherweise ohne
die Mauretania Tingitana jenseits des Meeres – zunächst ohne Widerstand
der dortigen Administration in seine Hand zu bekommen, so daß er nur
seine Beauftragten als neue Statthalter entsenden mußte.[35] Honorius sah
sich nicht in der Lage, wenigstens eine kleine Expeditionsarmee für die be-
drohte Region zu erübrigen. Dort noch lebende Verwandte des Kaiserhau-
ses beschlossen daraufhin, den Kampf in die eigene Hand zu nehmen[36]:

> Er schickte nach Spanien Statthalter. Als die Provinzen sie gehorsamst annah-
> men, da setzten zwei Brüder, die vornehmen und begüterten Jünglinge Didymus
> und Veranius, es sich in den Sinn, nicht gegen den Gewaltherrscher Gewaltherr-
> schaft sich anzumaßen, sondern für den rechtmäßigen Kaiser und gegen den Ty-
> rannen sowie die Barbaren, sich selbst und ihr Vaterland zu verteidigen … Diese
> Jünglinge aber, die sehr lange Zeit nur ihre Sklaven von den eigenen Gütern sam-
> melten und auf eigene Kosten ernährten, marschierten ohne Leugnen ihres Vor-
> habens und ohne jemand zu beunruhigen zu den Pässen der Pyrenäen.
> Gegen diese entsandte Konstantin seinen Sohn Constans, der … vom Mönch
> zum Caesar gemacht wurde, mit irgendwelchen Barbaren nach Spanien, die,
> einst in das Bündnis aufgenommen und für den Kriegsdienst gewonnen, „Ho-
> noriaci" genannt wurden. Von dort an nahm für Spanien das Abgleiten ins Ver-
> derben seinen Anfang. Denn nach der Ermordung jener Brüder, die es unter-
> nommen hatten, mit privater Schutzmannschaft die Pyrenäen zu sichern, wurde
> den Barbaren … die Erlaubnis erteilt … Beute zu machen, dann wurde ihnen,
> nach der getreuen und nützlichen Wachmannschaft der Bauern, die Fürsorge für
> das obengenannte Gebirge und seine Pässe anvertraut. Die Honoriaci … lie-
> ßen … nach Verrat der Wache an den Pyrenäen und Öffnung der Pässe alle Völ-
> kerschaften, die in Gallien umherstreiften, in die spanischen Provinzen hinein
> und verbanden sich selbst mit ihnen.

[34] Siehe Cesa, Heer 23–26; Cesa, Impero 105–106; Paschoud, Zosime III 1, 217–229.
235–239.

[35] Orosius 7,40,5; Sozomenus 9,11,4; vgl. O. Seeck, Constans 6, RE IV 1 (1900), 952; Thomp-
son, Britain 309; Arce, Gerontius 97. 101–104.

[36] Orosius 7,40,3–9.

Orosius scheint sich in seiner Erzählung sehr auf die Verteidigung der Belange des theodosianischen Kaiserhauses und die Taten seiner Mitglieder zu konzentrieren. Da er von Honorius nichts Rühmliches berichten kann, hebt er dafür die Aktionen seiner spanischen Verwandten um so mehr hervor. Das Verhalten der Honoriaci, die zur Bewachung der Pyrenäenpässe abgestellt waren, bestätigt schließlich auf das Beste seine Meinung über die treulosen Barbaren, deren Truppe vom Erzverräter Stilicho aufgestellt worden war.[37] Zosimus kennt über Olympiodor eine etwas andere Version der Ereignisse[38]:

> Nachdem Constantinus auf solche Art in ganz Gallien die Ordnung hergestellt hatte, legte er dem Constans, dem älteren seiner Söhne, das Gewand eines Caesars an und schickte ihn nach Iberien aus, um sich zum Herrn aller dortigen Provinzen zu machen und so sein Reich auszudehnen und zugleich auch der Herrschaft der Verwandten des Honorius in diesen Gebieten ein Ende zu setzen. Denn Angst hatte ihn erfaßt, jene möchten bei Gelegenheit aus den im Lande stehenden Truppen eine Streitmacht sammeln und nach Überquerung der Pyrenäen selber gegen ihn vorgehen, während Kaiser Honorius von Italien aus ihm seine Truppen entgegensenden und durch allseitige Einkesselung der Gewaltherrschaft ein Ende setzen könnte.

[37] Zu den Honoriaci: Die reguläre Truppe ist nicht bzw. nicht mehr in der Notitia verzeichnet und damit der Beleg für die Behauptung des Orosius, sie hätten sich den Barbaren aus Gallien angeschlossen, wofür auch spricht, daß aufgrund ihres Namens die meisten ihrer Mannschaften aus den Scharen des Radagais rekrutiert worden waren; vgl. L. A. García Moreno, El ejército regular y otras tropas de guarnición, in: R. Teja (Hrsg.), La Hispania del siglo IV, Bari 2002, 267–283 hier 283 Anm. 74: Die Honoriaci seien barbarische Verbündete des Constans; Demougeot, Constantin 106–107: Honoriaci seien aus Barbaren des Rheinlandes rekrutiert worden und hätten den Namen des Honorius erhalten, um die Loyalität Constantins III. zu erweisen; anders Burns 254: Die Honoriaci des Orosius seien in Wirklichkeit eine aus taifalischen Goten bestehende Kavallerie-Einheit; Ehling 6–7: Honoriaci seien britannische Söldner; vgl. M. V. Escribano Pano, Tyrannus en las Historiae de Orosio: entre brevitas y adversum paganos, Augustinianum 36, 1996, 185–214; M. Alonso-Nunez, Orosius on Contemporary Spain, in: C. Deroux (Hrsg.), Studies in Latin Literature and Roman History V, Brüssel 1989, 491–507; Rebenich, Anmerkungen 397; Lütkenhaus 40; A. Amici, Iordanes e la storia Gotica, Spoleto 2002, 116–117; zu den Verwandten, s. O. Seeck, Didymos 4, RE V 1 (1903), 444; Seeck, Constantinus 1029; Paschoud, Zosime III 1, 288–289; III 2, 33–34; Rebenich, Anmerkungen 392.

[38] Zosimus 6,4,1–6,5,2; Sozomenus 9,11,2–9,12,3, der wie Zosimus Olympiodor benutzte, berichtet neben dem Siegeszug des Constantin in Gallien etwas mehr Details bezüglich der Theodosiani in Spanien: Didymus und Verenianus, ursprünglich miteinander zerstritten, hätten sich zusammengetan und aus ihren Sklaven und Bauern eine Truppe geformt, mit der sie in einem Gefecht in Lusitanien die Soldaten geschlagen hätten, die Constantin gegen sie entsandt habe. Nachdem jedoch Verstärkungen eingetroffen waren, wurden die beiden samt ihren Frauen gefangen und hingerichtet. Ihre Brüder flohen zu Honorius und Theodosius II. Constans kehrt zu seinem Vater zurück und hinterläßt einige seiner Soldaten zur Bewachung der Pyrenäenpässe. Die Angabe, daß im Osten schon Theodosius II. herrscht, datiert das Ende der spanischen Episode auf die Zeit nach dem 1. Mai 408.

Daher marschierte Constans nach Iberien hinüber; als General hatte er den Terentius (= Gerontius), zum praefectus praetorio den Apollinarius, zum magister officiorum den Decimius Rusticus. Nachdem er zivile wie militärische Obrigkeiten ernannt hatte, verfolgte er mit deren Hilfe die Verwandten des Kaisers Theodosius, welche die Lage in Iberien beunruhigten. Zunächst erhoben diese, auf die Truppen in Lusitanien gestützt, sogar gegen Constantin selbst die Waffen; als sie jedoch ihre Unterlegenheit fühlten, setzten sie gegen ihn eine Menge von Sklaven und Bauern in Marsch und hätten ihn beinahe in äußerste Gefahr gebracht. Sie täuschten sich indes auch diesmal in ihrer Hoffnung, und Constans machte sie samt ihren Frauen zu Gefangenen. Als deren Brüder Theodosiolus und Lagodius davon hörten, entfloh der eine nach Italien, der andere wich in den Osten aus und konnte sich so retten.

Nach solchen Unternehmungen in Iberien kehrte Constans zu seinem Vater Constantinus zurück. Er führte mit sich den Verenianus und Didymus, ließ aber den General Gerontius samt seinen gallischen Truppen an Ort und Stelle zurück, um den Übergang von Gallien nach Iberien zu bewachen; dies geschah, obschon die Truppen in Iberien verlangten, daß wie herkömmlich ihnen die Bewachung übertragen und nicht Fremden die Sicherheit des Landes anvertraut werde. Verenianus und Didymus wurden vor Constantinus geführt und sogleich hingerichtet, während Constans erneut von seinem Vater nach Iberien ausgesandt wurde und den General Iustus zum Begleiter erhielt.

Beide Berichte scheinen im Ablauf der Ereignisse einander zu ergänzen: Orosius spricht allerdings von bewaffneten Sklaven der aufständischen Großgrundbesitzer, während Zosimus ganz eindeutig zunächst an reguläre Verbände denkt, die auf der iberischen Halbinsel bzw. in Lusitanien verstreut in Garnison liegen. Die Notitia Dignitatum verzeichnet in der äußerst lückenhaften Liste der Praepositurae, occ. XLII 25–32, nach Provinzen getrennt auch für Spanien sechs altehrwürdige Limitanei. Inwieweit diese vollständig oder teilweise für einen Kampf gegen comitatensische Truppen brauchbar waren, kann nicht entschieden werden. Schenkt man Orosius Glauben, so war zuerst gar kein Truppeneinsatz geplant, um den Anschluß der Diözese etwa gewaltsam zu erzwingen. Erst die loyalistischen Aktivitäten, die offensichtlich von den Theodosiani der Lusitania und einigen Limitanei ausgingen und die sich die Kontrolle der Pyrenäenpässe aneignen konnten, machten ein militärisches Eingreifen Constantins notwendig. Gegen kaiserliche Verwandte mußte ein eigener, ranghöherer Prinz, der frisch ernannte Caesar Constans, eingesetzt werden. Vom Namen her eigentlich ein schlechtes Omen, wurde doch sein namensgleicher Vorgänger 350 auf der Flucht nach Spanien ermordet.[39]

[39] Mit dem Begriff „Heer", den Zosimus 6,4,2 für die Truppen in Lusitanien benutze, seien in der Regel römische Legionen gemeint, doch im Falle von Spanien hätte es sich aus Resten von Limitantruppen und einigen Milizen zusammengesetzt, so M. V. Escribano Pano,

Constantin III. wurde von zwei Seiten bedroht: 1. von Honorius in Italien, und 2. von dessen Verwandten in Spanien. Er beschloß daraufhin, Spanien zuerst anzugreifen, um die noch bestehenden Probleme des Honorius mit Alarich in Italien zu nutzen. Er schickt seinen Sohn mit dem Magister militum Gerontius, dem Praefectus praetorio Apollinaris und dem Magister officiorum Rusticus – also den Spitzen der eigenen kaiserlichen Regierung – und einer Armee nach Spanien. Constans nimmt Didymus und Verinianus in Spanien gefangen und kehrt Ende 408 zu seinem Vater nach Gallien zurück.[40] Gerontius bleibt mit der Gattin des Constans und zumindest einem Teil der Streitkräfte in Spanien. Etwa Anfang 409 wird Constantin III. von Honorius als Mitregent anerkannt, möglicherweise um das Leben der Verwandten zu retten, die damals aber schon als Rebellen hingerichtet worden sind.

Gregor v. Tours gibt in seinen „Fränkischen Geschichten" das Exzerpt des spätrömischen Geschichtsschreibers Frigeridus wieder[41]:

> Renatus Profuturus Frigeridus aber, dessen wir schon oben gedachten, berichtet, wo er von der Einnahme und Zerstörung Roms durch die Goten erzählt, folgendes: „Inzwischen zog der Alanenkönig Respendial, nachdem Goar zu den Römern übergegangen war, mit seinem Heer vom Rhein weg, während die Vandalen in Krieg mit den Franken gerieten; als ihr König Godigisil gestorben und gegen 20 000 Mann in einer Schlacht gefallen waren, hätte das ganze Volk der Vandalen leicht vernichtet werden können, wenn nicht die Alanen mit ihrer Macht zur rechten Zeit zu Hilfe gekommen wären."

Die bisherige Forschung war der Meinung, trotzdem Gregor von Tours dieses Ereignis innerhalb des Werkes von Frigeridus mit der Einnahme Roms am 24. August 410 verknüpft, gehöre es zur Invasion der Vandalen von 406.

Usurpación y defensa de las Hispanias: Dídimo y Veriniano (408), Gerión 18, 2000, 509–534 hier 521–524; vgl. Burns 252–253: Die Verwandten des Theodosius hätten in Spanien erfolgreich die Pässe gegen die Barbaren gesperrt, doch das hätte Constantin herausgefordert; ähnlich Paschoud, Zosime III 2, 33–34; vgl. Seeck, Constans 952; Seeck, Constantinus 1030.

40 Orosius 7,40,6–8; vgl. Sozomenus 9,11,4 – 9,12,1; s. Kulikowski, Barbarians 335.
41 Greg. Tur., HF 2,9 (Übersetzung nach Rudolf Buchner): *Renatus Profuturus Frigeretus, cui iam supra meminimus, cum Romam refert a Gothis captam atque subversam, ait: „Interea Respendial rex Alanorum, Goare ad Romanos transgresso, de Rheno agmen suorum convertit, Wandalis Francorum bello laborantibus, Godigyselo rege absumpto, aciae viginti ferme milibus ferro peremptis, cunctis Wandalorum ad internitionem delendis, nisi Alanorum vis in tempore subvenisset".* Im Anschluß an seine Frigeridus-Zitate bringt Gregor ein Exzerpt aus Orosius 7,40,3 über die Barbareninvasion Ende 406 mit dem Text: *Stilico, congregatis gentibus, Francos proteret, Rhenum transit, Gallias pervagatur et ad Pyrenius usque perlabitur.* Er stellt aber keinerlei Zusammenhang her zwischen dem Inhalt des Orosius-Exzerpts und dem Text des Frigeridus. Das könnte ebenfalls ein Hinweis darauf sein, daß zumindest Gregor selbst in den beiden Texten nicht den gleichen Inhalt geschildert sah und sie zwei verschiedenen Ereignissen zuordnete.

Man bezog sich dabei auf die Erwähnung des Rheins und der Franken. Diese hätten den Zug in Erfüllung ihrer Grenzschutzverträge mit Stilicho vor der Rheinüberquerung noch in der Francia abgefangen und der König der Vandalen Godegisel sei dabei mit angeblich 20 000 seiner Krieger gefallen. Nur die Hilfe der Alanen unter ihrem König Respendial habe die Vandalen vor der Vernichtung gerettet. Die Franken wurden in die Flucht geschlagen.[42]

Nach Phillip Wynn dagegen fand aufgrund dieses Frigeridus-Fragments der Tod des Vandalenkönigs Godegisel nicht östlich des Rheins im Jahre 406 statt, sondern 410 in Spanien. Dies entspreche der Behauptung des Gregor von Tours, er habe den Text an jener Stelle bei Frigeridus gefunden, wo dieser den Fall Roms im August des Jahres 410 schildere.[43] Eine Stelle in Isidors Historia Wandalorum gibt nun wiederum an, daß der Vandalenkönig Gunderich nach 18 Jahren Herrschaft in Galicien verstorben sei, und Hydatius ergänzt in seiner Chronik das Todesjahr Gunderichs mit 428 n. Chr., so daß Gunderich seine Regierung um 410/411 und damit in Spanien und nicht in Gallien angetreten hat. Weiterhin gibt Prokop in seiner Zusammenfassung der Ereignisse zu Beginn seiner Beschreibung des Vandalenkrieges an, Godegisel sei in Spanien gestorben und sein Sohn Gontharis (= Gunderich, so Wynn 80) sei ihm nachgefolgt. Dieser Gontharis/Gunderich sei seinerseits in einer Schlacht gegen die Germanen (= Franken, so Wynn 80) gefangengenommen und getötet worden.[44] Gunderichs Gefangennahme

[42] So etwa E. Zöllner, Geschichte der Franken, München 1970, 25; E. Ewig, Die Merowinger und das Frankenreich, Stuttgart 1988, 12; R. Kaiser, Das römische Erbe und das Merowingerreich, München 1993, 18; D. Claude, Godegisel, RGA 12 (1998), 265.

[43] Ph. Wynn, Frigeridus, the British Tyrants and the Early Fifth Century Barbarian Invasion of Gaul and Spain, Athenaeum 85, 1997, 69–119 hier 69–75. 77 mit weiterer, älterer Literatur. Auch Lütkenhaus datiert das Gefecht der Franken mit Vandalen und Alanen in das Jahr 410, lokalisiert aber das Geschehen in Gallien am Rhein; vgl. Fr. Paschoud, Les descendants d'Ammien Marcellin (Sulpicius Alexander et Renatus Profuturus Frigeridus), in: D. Knoepfler (Hrsg.), Nomen Latinum. Mélanges André Schneider, Neuchatel 1997, 141–147 hier 144; G. Zecchini, Latin Historiography: Jerome, Orosius and the Western Chronicles, in: G. Marasco (Hrsg.), Greek and Roman Historiography in Late Antiquity, Leiden 2003, 317–348 hier 333–335; H. Castritius, Renatus Profuturus Frigeridus, RGA 24 (2003), 507–508.

[44] Isidor, Historia Wandalorum 73 (= p. 296, 12–14, in: Isidori Iunioris Episcopi Hispalensis Historia Gothorum Wandalorum Sueborum, in: Th. Mommsen (Hrsg.), Chronica Minora II (= MGH AA 11), Berlin 1894): *primus autem in Spanias Gundiricus rex Wandalorum successit, regnans Galliciae partibus annis XVIII*; vgl. Hydatius, chron. 89 s. a. 428: *Gundericus rex Vandalorum capta Hispali, cum impie elatus manus in ecclesiam civitatis ipsius extendisset, mox dei iudicio daemone correptus interiit*; s. auch Prokop, bell. Vand. 1,3,33. Nach Wynn 79–80 bleibt nur eine Stelle bei Orosius, gemäß der Stilicho die Invasions Galliens angestiftet habe. Die Invasoren hätten zunächst die Franken geschlagen, den Rhein überschritten und wären in Gallien einmarschiert: *Francos proterunt, Rhenum transeunt, Gallias invadunt*. Doch dies könne nicht mit Frigeridus verbunden werden, „since he does not say that the Franks

wird auch von Hydatius erwähnt. Diese fand aber nicht im Kampf gegen die Franken oder sonstige Germanen statt. Es handelt sich wohl um die Verwechslung von Gunderich mit Godegisel, der ja in einer Schlacht fiel. Doch wenn die Vandalen des Godegisel durch die Franken geschlagen wurden, müssen auch die Franken in Spanien gewesen sein. Eine Anwesenheit von fränkischen Verbänden in Spanien wäre durchaus im Rahmen der Kämpfe des Constans gegen die rebellischen Theodosiani bzw. den aufständischen Gerontius möglich.[45]

Schwieriger wird es aber mit dem Verhalten des Goar, der (wohl mit seiner Gefolgschaft) zu den Römern übergeht. Ein solches Überlaufen ist sowohl 407 als auch 410 denkbar und Goar gehört später gemeinsam mit dem Anführer der Burgunder Gundicarius zu den barbarischen Unterstützern der Usurpation des Iovinus 411 in der Germania secunda. Er blieb demnach in der Nähe des Rheins, während Respendial 410 mit seinen Streitkräften abzog. Die ältesten Handschriften der Historiae Gregors zeigen überdies die Lesung *rex Alamannorum* für Respendial, womit auch das Problem von zwei alanischen Königen gelöst schiene.[46] Der Abzug der Alamannen wäre entweder als Reaktion auf die Handlungsweise des Goar zu verstehen, der sich mit den Römern arrangiert hätte, während Respendial weiter eine feindliche Haltung einnahm. Er wäre mit seinen Scharen in das Landesinnere Galliens gezogen (oder hat er sich etwa in den Schutz der undurchdringlichen germanischen Wälder rechts des Rheins begeben?). Dann müßte Frigeridus aber, oder der hier vielleicht mehr exzerpierende denn rein zitierende Gregor, mitten im Satz eine abrupten Ortswechsel vom

were defeated: he writes only that the Alani had rescued the Vandals from annihilation by the Franks. One might argue that Frigeridus went on to write of a Frankish defeat, in a passage not preserved by Gregory. We are, however, not similarly handicapped in Orosius' case. Unlike Frigeridus, Orosius does not mention a Frankish attack on the Vandals, either east of the Rhine or in Spain. Orosius cannot be used either for or against the traditional interpretation of the Frigeridus fragment without a circular argument."; vgl. D. Claude, Probleme der vandalischen Herrschaftsnachfolge, Deutsches Archiv für Erforschung des Mittelalters 30, 1974, 329–355 hier 333–334; T. Offergeld, Reges pueri. Das Königtum Minderjähriger im frühen Mittelalter, Hannover 2001, 106.

[45] Es ist nicht unbedingt notwendig, wie Wynn 80–81. vgl. 93 annimmt, die Anwesenheit von Franken in Spanien für den gesamten Zeitraum mit dem der Vandalen zu parallelisieren – also erst ab 410, zumal für die Franken im Gegensatz zu Alanen, Vandalen und Burgundern kein fränkischer Befehlshaber genannt wird, d.h. sie standen entweder als eigenständige Verbände unter römischem Befehl oder waren in römische reguläre Truppen integriert.

[46] Zur Diskussion s. Wynn 81–85. Obwohl für die Alanen, die den bedrohten Vandalen zu Hilfe eilen, ein Teil der Handschriften statt ihrer ebenfalls den Alamannennamen aufweist, bleibt Wynn 96 bei Alanen, allerdings wollte er wenige Seiten zuvor noch die Möglichkeit in Betracht ziehen, daß Frigeridus die Sueben in Spanien als Alamannen bezeichnet hätte, s. Wynn 84.

Rhein nach Spanien vorgenommen haben. Auch dies liegt durchaus im Bereich des Möglichen, wenn Frigeridus hier die Gleichzeitigkeit aller im Fragment kompakt aufgezählten Ereignisse darlegen wollte, leitet er doch die ganze Passage mit *interea*, bezogen auf die Einnahme Roms, ein. Gregors eigentlicher Beweggrund überhaupt diese Passagen aus Frigeridus in seine Historiae zu übernehmen macht er in zwei kurzen Passagen deutlich. Direkt nach dem Exzerpt über Godegisel trifft er die Selbstaussage[47]: „Es bewegt uns die Frage, warum er, der hier Könige der anderen Völker nennt, bei den Franken keinen König erwähnt." Das zweite Mal geht er auf diese Frage direkt nach dem Orosius-Exzerpt ein[48]: „Solche Nachrichten haben uns die gedachten Geschichtsschreiber von den Franken hinterlassen, ohne dabei Könige namhaft zu machen." Gregors Hauptmotiv, das Werk des Frigeridus und des Orosius durchzusehen, war die Suche nach fränkischen Königen in der Frühzeit der Franken. Als er sie schließlich bei anderen Autoren fand, ging er der Frage, warum sie bei Frigeridus und Orosius nicht erwähnt wurden, zwar nicht mehr nach, dokumentierte aber seine Suche wenigstens als Ausweis seiner Bildung und übernahm die Textexzerpte in sein Werk. Diese Texte komprimierte er dahingehend, daß sie den Kontrast zwischen den Königen der anderen Völker und den königslosen Franken möglichst deutlich zeigen, ohne allzugroßen Wert auf den historischen Kontext zu legen. Die einführenden Bemerkungen zu den Exzerpten dienen daher nicht etwa zu deren chronologischer Fixierung, sondern sind Hinweise, wo die Textstellen innerhalb des Frigeridus-Buches zu finden sind.

Im zweiten Frigeridus-Zitat des Gregor von Tours wird die Handlung wiederum sehr gerafft, was im Text selbst nur angedeutet wird[49]:

Wo er dann meldet, daß Constantinus, nachdem er die Gewaltherrschaft an sich gerissen, seinen Sohn Constantius von Spanien habe zu sich kommen lassen, erzählt er dies: „Als der Tyrann Constantinus seinen Sohn Constans, der nicht minder Tyrann war, von Spanien zu sich beschieden hatte, damit sie sich persönlich über die Angelegenheiten des Staates berieten, ließ Constans seinen Haushalt und seine Gemahlin zu Saragossa zurück und übertrug die ganze Verwaltung in Spanien dem Gerontius, er selbst aber eilte, ohne sich Ruhe zu gönnen, zu seinem Vater. Als sie nun längere Zeit zusammengewesen waren und von Italien her keine Gefahr mehr drohte, überließ sich Constantinus den Freuden der Gurgel und des Bauchs, seinen Sohn aber hieß er nach Spanien zurückzukehren.

[47] Greg. Tur., HF 2,9: *Movet nos haec causa, quod cum aliorum gentium regis nominat, cur non nominet et Francorum.*

[48] Greg. Tur., HF 2,9: *Hanc nobis notitiam de Francis memorati historici reliquere, regibus non nominatis.*

[49] Greg. Tur., HF 2,9.

Der schickte sein Heer voran, während er selbst noch beim Vater sich aufhielt; indessen kam die Botschaft aus Spanien, daß von Gerontius einer seiner Anhänger, Maximus mit Namen, auf den Thron erhoben sei und mit einem Gefolge auswärtiger Völker gegen ihn rüste. Da erschraken Constans und sein praefectus praetorio Decimius Rusticus, der früher magister officiorum gewesen war, und sie schickten zu den Germanen den Edobech und gingen nach Gallien, um mit den Franken und Alamannen und der ganzen Heeresmacht so bald wie möglich zu Constantinus zurückzukehren.

Nach der eiligen Rückkehr des Sohnes, der sogar seine Gemahlin zurücklässt, an den Hof des Vaters, wird spürbar das Tempo aus dem Text genommen: Man berät sich, aber aus Italien droht keine Gefahr mehr. Eigentlich müßte es jetzt der Winter 408 auf 409 sein. Constantin feiert Feste, aber sein Sohn soll zurück nach Spanien. Eine Begründung wird weder für das Nachlassen der Gefahr aus Italien noch für den erneuten Aufbruch nach Spanien geliefert. Tatsächlich aber vergeht wahrscheinlich ein ganzes Jahr, bis Constans einen neuen Auftrag erhält. Spätestens der Einbruch der Vandalen, Sueben und Alanen im Oktober 409 sollte militärische Aktionen oder doch zumindest Unruhe am kaiserlichen Hof auslösen.[50] Einen anderen Grund für das Entsenden einer Armee als den Einfall der Barbaren in Spanien gibt es nicht, da Gerontius erst im Anschluß an das Erscheinen der Armee des Constans rebelliert. Doch in dem Fragment ist noch ein weiterer chronologischer Bruch vorhanden, denn die barbarischen Verbündeten des Gerontius können niemand anders sein als die zuvor erwähnten Vandalen etc. Die Rebellion des Gerontius beginnt somit nach Oktober 409. Der Abmarsch der Constans-Armee dürfte dann in die nächste Feldzugssaison und folglich in das Frühjahr 410 zu setzen sein. Diese Maßnahme löst anschließend den Abfall des Gerontius etwa im Frühjahr/Frühsommer 410 aus.[51]

[50] Siehe Hydatius, chron. 42: *Alani et Vandali et Suevi Hispanias ingressi aera CCCCXLVII alii IIII kal. alii III idus Octobris memorant die, tertia feria, Honorio VIII et Theodosio Arcadii filio III consulibu*s; Siehe J. Arce, Los Vandalos en Hispania (409–429 A. D.), AnTard 10, 2002, 75–85 hier 75; Stevens 328.

[51] Ähnlich Hoffmann, Edowech 560: Vertragsabschluß im Frühherbst 409, doch Erhebung des Maximus erst im Frühjahr 410; ähnlich Stevens 330. Ohne Maximus als Kaiser ist aber ein Vertrag mit den Barbaren kaum möglich. Andererseits spricht Zosimus von unsicheren Verträgen mit den Barbaren. Dies könnte möglicherweise damit zusammenhängen, daß Gerontius zu diesem Zeitpunkt noch keinen Kaiser zur Verfügung hat, der für die Barbaren der eigentliche Garant der Verträge darstellen könnte. Paschoud rechnet daher mit einer Erhebung des Constans erst mit dem Beginn des Sommers 410, s. Zosimus 6,13,1. Gerontius habe darauf am Sommerende 410 mit der Ausrufung des Maximus zum Augustus reagiert; anders Lütkenhaus 45: Constans trifft sich im Sommer 410 mit seinem Vater. Gerontius sagt sich von Constantin III. los und dieser erhebt seinen Sohn Constans als Reaktion darauf zum Augustus. Dann erhebe Gerontius seinerseits den Maximus zum Kaiser. Gegen eine so relativ späte Erhebung des Constans, spricht Sozomenus 9,12,4 der angibt, Con-

Constans scheint kaum mehr nach Spanien gekommen zu sein, denn am Ende des Zitats erwartet man in Arles einen Angriff des Gerontius. Der Magister militum Edobich wird wohl an die Grenze zum transrhenanischen Germanien geschickt, während Constans und Decimius Rusticus nach Nordgallien aufbrechen, um Franken und reguläre römische Verbände, *omnique militum manu*, zu mobilisieren.

Das erneute Entsenden des Constans unmittelbar nach seiner Ankunft am Hof seines Vaters Constantin berichtet aber auch Zosimus 6,5,1, gemäß dem Constans ein weiterer General namens Iustus beigegeben wurde. Daraufhin erfolgt die Reaktion des Gerontius[52]:

> Daran nahm Gerontius Anstoß. Er gewann die im Lande stehenden Truppen für sich und brachte auch die Barbaren in Gallien zum Aufstand gegen Constantinus. Diesen war er nicht gewachsen; denn der größere Teil seines Heeres befand sich in Iberien. Außerdem überfielen die transrhenanischen Barbaren alles Land, so wie es ihnen gerade gefiel, und brachten sowohl die Einwohner der Insel Britannien als auch einige gallische Völkerschaften in die Zwangslage, sich vom Römerreich zu trennen und – nicht mehr seinen Gesetzen unterworfen – ein selbständiges Leben zu führen.
> Nun wappneten sich die Männer aus Britannien, setzten ihr Leben ein und befreiten die Städte von der Bedrohung durch die Barbaren. Die ganze Aremorica und andere gallische Provinzen aber folgten dem britannischen Vorbild und befreiten sich auf die gleiche Art und Weise, indem sie die römischen Obrigkeiten verjagten und ihren eigenen Staat nach Gutdünken einrichteten.
> Der Abfall Britanniens und der gallischen Provinzen vollzog sich in der Zeit, in der der Tyrann Constantinus regierte und die Barbaren sich seine gleichgültige Amtsführung zunutze machten, um ins Landesinnere vorzudringen.

Auch hier wird nicht gesagt, daß Constans tatsächlich bis nach Spanien kam. Es wird nur gemeldet, daß Gerontius die Regimenter seiner bisherigen Armee für sich gewinnen kann und daß der größte Teil der Armee des Constantin sich ebenfalls in Spanien befand. Der Kampf des Constantin gilt in Spanien offenbar allein dem aufständischen Gerontius. Dieser soll nun auch die Barbaren in Gallien aufgehetzt haben. Angesichts dieser Erzählung muß man annehmen, es gebe drei barbarische Gruppen: 1. die im Text nicht erwähnten Vandalen, Sueben und Alanen in Spanien, die sich mit Ge-

stans sei vor dem Italienzug seines Vaters befördert worden; vgl. Paschoud, Zosime III 2, 35–37; zu Maximus: T. Marot, Maximo el usurpador: importancia politica y monetaria de sus emisiones, AnTard 3, 1994, 60–63; J. M. Gurt Esparraguera – C. Godoy Fernandez, Barcino, de sede imperial a urbs regia en época visigoda, in: G. Ripoll – J. M. Gurt (Hrsg.), Sedes regiae, Barcelona 2000, 425–466 hier 436–440; G. Ripoll, Sedes regiae en la Hispania de la antiguedad tardía, in: Ripoll-Gurt 371–401 hier 377–379.
52 Zosimus 6,5,2–6,6,1.

rontius und seinem Kaiser Maximus verbündet haben, 2. die (alten trans-
rhenanischen) Barbaren in Gallien, und 3. neue transrhenanische Barbaren
(?), die in Gallien wüten, aber auch Britannien bedrohen. Richtet man sich
nach der Chronologie des zweiten Frigeridus-Fragmentes, so fallen die Er-
eignisse alle in das Jahr 410. Ob der Aufstand der Barbaren in Gallien tat-
sächlich durch Machenschaften des Gerontius ausgelöst wurde oder Zosi-
mus wieder einmal eine künstliche Verbindung herstellt, kann wohl nicht
mehr geklärt werden.[53] Interessant hierbei ist aber die Erwähnung eines
neuen Prätorianerpräfekten, denn unter seinen vielen Aufgaben befindet
sich auch die Truppenversorgung. Die Ablösung des alten Praefectus prae-
torio Apollinaris erwähnt an anderer Stelle wiederum Zosimus[54]:

> Constantinus aber legte seinem Sohn Constans das Diadem ums Haupt und
> machte ihn aus einem Caesar zum Augustus; hingegen entsetzte er den Apolli-
> narius seines Amtes und bestellt einen anderen zum praefectus praetorio.

Der ebenfalls von Olympiodor abhängige Sozomenus 9,12,4–6 berichtet:
Constantin habe seinen Sohn Constans zum Augustus erhoben, bevor er
nach Italien aufbrach. Als er dort vom Tod des Heermeisters Allobich, sei-
nes Verbündeten am ravennatischen Kaiserhof, hört, bricht er seinen Vor-
marsch ab. Er erreicht seine Residenz Arles zur gleichen Zeit als sein Sohn
Constans, der seinerseits aus Spanien geflüchtet war. Denn als Constantins
Macht zusammenbrach, drangen Vandalen, Sueben und Alanen über die
Pyrenäen, denn die Bewacher der Pässe hätten ihre Pflichten verletzt. Letz-
teres ist sicherlich eine Verwechslung mit den alten oder neuen transrhena-
nischen Rebellen des Zosimus, die sich von Rom wieder losgesagt hatten.
Constantin war demnach die schwierige Versorgungslage wohl bewußt, be-
vor er nach Italien aufbrach. Möglicherweise war der Marsch auf Ravenna
ein letzter Versuch, mit Hilfe der italischen Militärs um Allobich die Situa-
tion in Gallien noch zu retten. Die Unzufriedenheit in Constantins Nord-
provinzen muß im Frühjahr 410 schon erheblich gewesen sein. Zur Re-
bellion der Barbaren und anschließend der Provinzbewohner kam es aber
wohl erst, als sich herausstellte, daß der Einmarsch der neuen constantini-
schen Armee in Spanien die dortige Krise nicht beendet, sondern sie mehr
als verschärft hatte.[55]

[53] Aufwiegeln der Barbaren in Gallien: Paschoud, Zosime III 2, 35–37: Sie hätten dort unge-
hindert plündern können, weil die Hauptmacht des Constantin III. sich in Spanien befun-
den habe. Zudem hätten laut Zosimus 6,5,1 andere Barbaren den Rhein überschritten; vgl.
Kulikowski, Barbarians 337–338.

[54] Zosimus 6,13,1.

[55] Wynn 89–90. 97; vgl. Drinkwater, Usurpers 284: Constans sei gemeinsam mit Iustus im
Frühjahr 409 mit einem Großteil der Armee Constantins in Spanien eingerückt, um die

Im Sommer 410 vertreiben die Briten und die Bewohner Nordgalliens die Beamten Constantins und etablieren eine eigene Verwaltung.[56] Auslöser der Revolte waren vermutlich die von Constantin zum Teil nach Britannien verschickten Barbaren, die dort angesiedelt und vorerst von den britischen Civitates versorgt werden sollten. Zugleich hatten sie vermutlich dafür die Aufgabe zu erfüllen, durch von ihnen gestellte Mannschaften den Abzug der Bewegungstruppen zu ersetzen, da allzuviele Comitatenses wohl kaum in Britannien verblieben waren. Es war offenbar die Revolte einer Bevölkerung gegen eine Verwaltung, die zwar Steuern eintrieb aber die Sicherheit nicht garantieren konnte.[57] In diesem Kontext soll auch eine Meldung des Zosimus zu gehören[58]:

Truppen des Gerontius nach Gallien abzuziehen. Man habe den Widerstand von Gerontius schon erwartet und daher sei das große Truppenaufgebot zu erklären. Gerontius hätte aber nicht offen rebelliert, sondern die Barbaren aufgehetzt, so daß Constans sich nach Gallien zurückzog, ohne die Truppen mitführen zu können. Erst nachdem im Sommer 410 Constans einen weiteren Versuch unternommen hatte, ließ Gerontius im Spätsommer 410 den Maximus zum Kaiser ausrufen. Bis dahin hätte Gerontius eventuell daran gedacht, sich Honorius anzuschließen; s. auch Seeck, Constantinus 1031; anders Lütkenhaus 42: Die Rückkehr des Constans nach Spanien nach einem Treffen mit seinem Vater in Gallien hänge zeitlich nicht direkt mit dem Einfall der Barbaren in Spanien zusammen. Das Zusammentreffen mit Constantin III. sei ein Ereignis, das aufgrund von Sozomenus 9,12,6 und Greg. Tur. 2,9 in das Jahr 410 gehöre. Gerontius sei bis 410 äußerlich loyal geblieben.

56 Anders Drinkwater, Usurpers 285: Die gallischen Gemeinden rebellieren im Sommer 409 gegen die erneut plündernden Barbaren und hätten auch die weiteren Zahlungen für Constantins Armee abgelehnt. Möglicherweise, so Drinkwater, hätten die Gemeinden die Barbaren versorgen sollen, dies aber abgelehnt und damit wiederum deren Revolte ausgelöst; vgl. Paschoud, Zosime III 2, 39–40: Er beharrt darauf, daß die Ursache für die Revolte in Nordgallien die neuerliche Invasion von jenseits des Rheins war. Warum aber haben dann die Barbaren nicht die Städter niedergemacht, sondern sich stattdessen offenbar dem Gerontius in Spanien angeschlossen? – vorausgesetzt, die Barbaren sind miteinander identisch.

57 So schon Lütkenhaus 100: „Als einen Grund für den plötzlichen Zusammenbruch der Macht Constantins III. kann man vermuten, daß er zwar den Völkern, die über den Rhein nach Gallien vorgedrungen waren, durch Verträge bestimmte Gebiete zuwies, die Stadtgemeinden dann aber bei der Versorgung der Barbaren nicht in dem Maße organisatorisch unterstützte, wie es … notwendig gewesen wäre. Dadurch könnten Überlastungen entstanden sein, die schließlich einerseits dazu führten, daß die Barbaren unzureichend versorgt wurden und erneut plündernd umher zogen, andererseits die Lokalstaaten von einer zentralen Machtausübung des Usurpators durch seine Beamten nichts mehr wissen wollten." Nach E. Chrysos, Die Römerherrschaft in Britannien und ihr Ende, Bonner Jahrbücher 191, 1991, 247–276 liege dabei ein Versuch der Soldaten vor, direkt über die Steuern verfügen zu können, die ja von den Civitates eingetrieben worden seien; vgl. Thompson, Britain 310–315: Die Revolte in der Aremorica habe bis 417 angedauert; so auch Bellen 204; anders Lütkenhaus 105–107: Der Vikar Exuperantius hat 417 in der Aremorica die Rechtsordnung zu diesem Zeitpunkt wiederhergestellt, d.h. die Beamten des Kaisers sind bereits zurückgekehrt. A. Woolf, The Britons: From Romans to Barbarians, in: H.-W. Goetz u.a. (Hrsg.), Regna and Gentes, Leiden 2003, 345–380 hier 348–350. 354: „So early in the Chronicle its date cannot alone be trusted but since it is linked with the Suevi and Vandal invasions of Gaul and Spain and with Constantine's usurpation it is usual to identify this event with

Honorius hatte indessen die britischen(?) Städte in Mahnschreiben aufgefordert, auf der Hut zu sein, und aus den von Heraclianus übersandten Geldern den Soldaten Geschenke zugute kommen zu lassen. So lebte er in völliger Ruhe, nachdem er sich die Gunst der allenthalben stationierten Soldaten gewonnen hatte.

Es fragt sich allerdings, wie man sich dies in der praktischen Durchführung vorstellen soll: Honorius schreibt an die britischen Städte, weil dort keine anderen Behörden mehr aufgrund der Rebellion gegen Constantin existieren. Dies mag eine gute, logische Erklärung sein, wie aber eine Verbindung zwischen dem in Ravenna residierenden Kaiser und den Britanniern überhaupt zustande gekommen sein soll, bleibt völlig im Dunkeln. In Südgallien herrscht immer noch Constantin III., in Spanien Gerontius und seine Verbündeten. Über den Seeweg durch die Straße von Gibraltar kann wohl kaum so schnell eine Korrespondenz von Britannien nach Ravenna und wieder zurück durchgeführt worden sein. Dies gilt natürlich auch für die Geldsendungen an die Soldaten, wenn diese noch in diesen Zusammenhang zu setzen sind. Es ist doch wohl eher davon auszugehen, daß die Soldaten sich in der Umgebung des Honorius befanden, etwa die Besatzung von Ravenna bildeten, deren Befehlshaber Allobich ja erst vor kurzem vom Kaiser beseitigt worden war. Mit den Städten, an die das Schreiben des Honorius gerichtet war, dürften die Städte in Bruttium gemeint sein, die im Herbst 410 von Alarich bedroht wurden.[59]

the coming of barbarians whom and, one assumes, Olympiodorus have oppressing the poleis of Britain in 409." Doch die Sachseninvasion von 409 sei nicht historisch, sondern das Mißverständnis von Quellen zu 409, ähnlich R. W. Burgess, The Dark Ages Return to Fifth-Century Britain: the „restored" Gallic Chronicle exploded, Britannia 21, 1990, 185–195. Ambrosius Aurelianus könnte, so Woolf, der Führer der Revolte von 409 und der Befreier der Civitates von den Barbaren sein, während Constantin III. die Sachsen gerufen habe. Nach Drinkwater, Usurpers 286 war der Auslöser der britannischen Revolte den Einfall der Sachsen, dem sich die constantinische Verwaltung nicht gewachsen zeigte; ähnlich schon Stevens 335; Zur Diskussion um die gallische Chronik, s. M. E. Jones – J. Casey, The Gallic Chronicle Restored: A Chronology for the Anglo-Saxon Invasions and the End of Roman Britain, Britannia 19, 1988, 367–398 hier 390–392; M. E. Jones – J. Casey, The Gallic Chronicle Exploded?, Britannia 22, 1991, 212–215; eine neue Edition der Chronik legte R. Burgess, The Gallic Chronicle of 452: A New Critical Edition with a Brief Introduction, in: R. W. Mathisen – D. Shanzer (Hrsg.), Society and Culture in Late Antique Gaul, Aldershot 2001, 52–84 vor. Die Datierung der Ereignisse bleibt von der Edition allerdings unberührt.

58 Zosimus 6,10,2.
59 Anders Drinkwater, Usurpers 286. Zudem sei durch den Brief des Honorius an die britischen Civitates klar, daß keine Verwaltungsebene über jener der Städte existierte; so auch Thompson, Britain 306–307. 316; E. A. Thompson, Zosimus 6,10,2 and the Letters of Honorius, CQ 32, 1982, 445–462; Thompson, Britain 316; E. A. Thompson, Procopius on Brittia and Britannia, CQ 30, 1980, 498–507 zu den Schreibungen für Britannien, Bretagne. Er lehnt eine Verwechslung mit Bruttium ab; Woolf 346–347; vgl. Paschoud, Zosime III 2, 57–60: Es seien in dem Reskript des Honorius, das vom Frühjahr 410 stamme, auf je-

Die Revolte in Nordgallien könnte relativ unblutig vor sich gegangen sein, da offenbar kurz zuvor Decimius Rusticus und Constans die dort liegenden barbarischen Verbündeten und Detachements der im Tractus Armoricanus liegenden Limitanei mobilisiert und in den Süden geschickt hatten. Dazu gehören auch verbündete Alamannen, die man wohl mit den Mannschaften des Respendial gleichsetzen kann, die sich bei Gregor von Tours gerade vom Rhein aus nach Innergallien in Marsch setzen, während Goar am Rhein bleibt, vielleicht um Einfälle weiterer transrhenanischer Stämme (der Burgunder?) abzuwehren.[60]

Zu Beginn des Jahres 411 rückt nun Gerontius seinerseits völlig überraschend in Gallien ein. Ein Olympiodor-Fragment schildert die Ereignisse sehr verkürzt[61]:

> Als Constantin der Tyrann und Constans sein Sohn, den er erst zum Caesar und dann zum Augustus ernannt hatte, besiegt und in die Flucht geschlagen worden waren, schloß Gerontius, der Magister militum, mit den Barbaren Frieden und proklamierte Maximus, seinen Sohn, der im Korps der domestici diente, zum Kaiser. Dann folgte er Constans und es gelang ihm, diesen zu töten, worauf er auch den Spuren seines Vaters Constantin nachging.
> Während sich diese Dinge ereigneten, erreichten Constantius und Ulphilas, die von Honorius gegen Constantin geschickt wurden, Arles, wo sich Constantin mit seinem Sohn aufhielt, und belagerten die Stadt. Constantin floh in eine Kirche, wo er zum Priester geweiht wurde. Auch wurden ihm Eide zu seiner persönlichen Sicherheit geschworen.
> Und die Tore der Stadt wurden für die Belagerer geöffnet und man schickte Constantin mit seinem Sohn zu Honorius. Aber der zürnte ihnen wegen seiner Cousins, die Constantin hatte ermorden lassen, und in 30 Meilen Entfernung von Ravenna ließ er sie entgegen der Eide umbringen.

Eine etwas ausführlichere Version bringt Sozomenus[62]:

den Fall die Städte Britanniens und nicht die Bruttiens gemeint, da die Westgoten Alarichs erst im September Bruttium erreichten; Lütkenhaus 96–97; vgl. Casey, Century 98–99: Anhänger des Honorius hätten von Britannien aus Kontakt zu Honorius gesucht, doch in der kurzen Zeit zwischen diesem Kontakt und der römischen Wiedereroberung Galliens hätten sich die Briten selbständig gemacht; Zweifel am Reskript des Honorius an Britannien hegen dagegen Salway, Britain 330–331, und Bleckmann 571–574: Honorius Brief sei in Wirklichkeit an die Ligurer gerichtet.

60 Wynn 90–91. 96: Im August 410 zieht Constantin selbst mit einer kleinen Streitmacht nach Italien, während Constans gemeinsam mit Iustus und Decimius Rusticus und dem Großteil der constantinischen Streitkräfte nach Spanien geschickt wird, um die Barbaren zu bekämpfen; vgl. Lütkenhaus 43–45: Die fränkischen Mannschaften hätten die Vandalen geschlagen. Constans sei nicht wegen der Rebellion des Gerontius in Spanien eingerückt, sonst hätte er nicht einen Großteil seiner Armee vorausgesandt.
61 Olympiodor fr. 17,1 (Blockley) = Photius, Bibl. Cod. 80, p. 171–172.
62 Sozomenus 9,13,1–9,15,1.

Inzwischen war Gerontius, der beste unter Constantins Generalen, diesem feind-
lich gesinnt. Er hielt seinen Verwandten Maximus der Kaiserherrschaft für wür-
dig, hüllte ihn in das kaiserliche Gewand und wies ihm Tarraco als Residenz zu.
Er selbst zog gegen Constantin. Auf dem Marsch dahin beseitigte er dessen
Sohn Constans, der sich in Vienne aufgehalten hatte. Als Constantin von Ma-
ximus erfuhr, schickte er seinen Magister militum Edobich über den Rhein, um
von den Franken und Alamannen Hilfstruppen zu werben. Seinem Sohn Con-
stans vertraute er die Verteidigung der Stadt Vienne an.
Gerontius griff Arles an und belagerte die Stadt. Als kurz darauf die Armee er-
schien, die Honorius gegen den Tyrannen entsandt hatte und die von Constan-
tius, dem Vater des Kaisers Valentinian geführt wurde, floh er mit wenigen Sol-
daten, denn der Großteil lief auf die Seite des Constantius über …
Constantin aber widerstand der intensivierten Belagerung durch die Armee des
Honorius, nachdem er die Nachricht erhalten hatte, Edobich rücke mit einer
großen Zahl von Hilfstruppen heran. Dies erschreckte die Generale des Hono-
rius nicht wenig. Sie entschieden sich dafür, den Rückzug nach Italien anzutre-
ten und den Krieg dort fortzusetzen, und sie überschritten die Rhone als das
Herannahen des Edobich gemeldet wurde. Ulphilas, der Kollege des Constan-
tius, verbarg sich mit der Kavallerie in einem Hinterhalt. Als die Einheiten der
Armee Edobichs vorübergezogen und mit der Seite des Constantius handge-
mein geworden waren, wurde ein Zeichen gegeben und Ulphilas erschien plötz-
lich und griff die Gegner im Rücken an. Die Entscheidung war gefallen: einige
flohen, einige wurden getötet. Die Mehrzahl legte die Waffen nieder, bat um
Pardon und wurde erhört …

Gerontius überfällt Constans bei Vienne und tötet ihn, dann schreitet er
zur Belagerung von Constantin in Arles.[63] Da rückt aus Italien schon die re-
organisierte Armee des Honorius unter den neuen Heermeistern Constan-
tius und Ulphilas heran. Die Truppen des Gerontius laufen über und ver-
stärken die Armee des Constantius, doch damit wächst dessen Unsicherheit
bei der Nachricht vom Herannahen des Edobich nur noch mehr. Schließ-
lich war Edobich noch bis vor kurzem der Kollege des Gerontius gewesen
und hatte sicherlich einen Teil der Truppen befehligt, die ja wiederum we-
nige Monate zuvor in Spanien zum rebellischen Gerontius übergelaufen
waren. Als Edobich mit seiner Entsatzarmee zurückkehrt, gerät er in der
Nähe von Arles in einen Hinterhalt und wird geschlagen. Seine Truppen ge-
hen ebenfalls auf die Seite der Legitimisten über. Doch noch ergibt sich
Constantin III. nicht. Erst als bekannt wird, daß die nun anrückenden

[63] Vgl. Wynn 92: Aufgrund des akuten Mangels an Truppen werde Edobich vor August 411
nun zu den Franken nach Germanien, Constans und Rusticus nach Nordgallien entsandt.
Gerontius, der offenbar dem flüchtigen Constans nachgerückt sei, fängt diesen bei Vienne
auf dem Weg nach Norden ab; s. auch Seeck, Constantinus 1031; Kulikowski, Barbarians
339; Salway 322; Hoffmann, Edowech 560; Bleckmann, Honorius 583.

Streitkräfte nicht in seinem Namen, sondern für den neuen Kaiser Iovinus kämpfen, kapituliert er.[64] Constantius und Ulphilas ziehen sich trotz ihrer vergrößerten Armee jetzt nach Italien zurück.[65]

Der neue gallische Herrscher Iovinus wurde noch 411 in dem bisher unbekannten Ort Mundiacum in der Germania secunda mit Unterstützung der Könige der Alanen und Burgunder, Goar und Gundaharius, sowie einem

[64] Greg. Tur., HF 2,9: „So erzählt er auch, wo er die Belagerung des Constantinus beschreibt: „Constantinus wurde noch nicht ganz vier Monate belagert, da kam unerwartet Botschaft aus dem nördlichen Gallien, Iovinus habe die kaiserlichen Abzeichen angenommen und ziehe mit den Burgundern, Alamannen, Franken, Alanen und dem ganzen Heer gegen die Belagerer heran. So wurden die Dinge beschleunigt, die Tore der Stadt wurden geöffnet und Constantinus ausgeliefert; als er darauf sogleich nach Italien abgeführt wurde, kamen ihm die vom Kaiser abgesandten Mörder schon entgegen und hieben ihm am Mincio das Haupt ab.""; s. Seeck, Constantinus 1031; Stevens 345; Hoffmann, Edowech 561: „Constantius wandte sich hernach erneut der Belagerung Constantins III. in Arles zu, der hier weiter ausharrte, offenkundig in Erwartung der noch ausstehenden anderen Entsatzstreitmacht, die vor Jahresfrist – gleich nach der Entsendung Edowechs – der Präfekt Decimius Rusticus aufzubieten gehabt hatte."

[65] Siehe Orosius 7,42,1. 3–6: „Im Jahre 1165 von Gründung der Stadt an (= 412n) befahl der Kaiser Honorius, der erkannte, daß angesichts soviel widerspenstiger Tyrannen nichts gegen die Barbaren unternommen werden könne, zuerst die Tyrannen selbst zu vernichten. Dem General Constantius wurde der Oberbefehl in diesem Krieg übertragen … Der General Constantius brach mit dem Heer nach Gallien auf; den Kaiser Konstantin schloß er in der Stadt Arles ein, nahm ihn gefangen und tötete ihn. Alsbald tötete dann, um von der Liste der Tyrannen möglichst kurz zu sprechen, den Constans, den Sohn Constantins, sein General Gerontius, ein mehr nichtsnutziger als rechtschaffener Mann, in Vienne und setzte an dessen Stelle einen gewissen Maximus. Gerontius selbst aber wurde von seinen Soldaten umgebracht. Maximus, des Purpurs entkleidet und abgesetzt von den gallikanischen Soldaten, die nach Afrika übergesetzt und dann nach Italien zurückgerufen wurden, lebt jetzt arm in Spanien in der Verbannung. Danach fiel Iovinus, ein sehr vornehmer Gallier, kaum daß er sich zur Tyrannis erhoben hatte. Sein Bruder Sebastian erwählte dies allein, um als Tyrann zu sterben: sobald er nämlich gewählt war, wurde er umgebracht." Nach Lütkenhaus 49–51 habe sich Constantius (III.) nach der Kapitulation des Constantin sogleich nach Spanien gegen den flüchtigen Gerontius gewandt, der gefährlicher als Iovinus gewesen sei. Das wird aber durch die Quellen nicht bestätigt. Indizien hierfür seien, so Lütkenhaus 50, die bei Orosius genannten Truppenbewegungen kurz nach der Absetzung des Maximus und die Ankunft der Köpfe des Constantin III. und seines jüngeren Sohnes Julian in Cartagena 411 n. Chr. Während des Aufenthaltes des Constantius in Spanien hätte sich die Situation in Gallien aber durch den Einzug der Westgoten unter Athaulf geändert, so Lütkenhaus 53, vgl. aber Lütkenhaus 65. Doch hätte sich Constantius wirklich in so unkluger Weise von seiner Basis in Italien abschneiden lassen, zumal seine Stellung am Hofe keineswegs gefestigt war. Ist nicht vielmehr die Rückkehr einer intakten und durch die Gerontius- und Edobich-Truppen verstärkten legitimistischen Armee Anlaß genug für die Goten, Italien schleunigst zu verlassen? Die Truppenverlegungen von ursprünglich zur gallischen Bewegungsarmee gehörigen Milites Gallicani von Spanien nach Afrika und dann nach Italien sind natürlich im Kontext der Ereignisse zu sehen. Nach der Absetzung des Maximus durch die Reste der Gerontius-Armee, die nun wiederum loyal zu Honorius steht, wurden diese wertvollen Regimenter sofort abtransportiert, um sie nicht der Versuchung auszusetzen, sich dem neuen Usurpator Iovinus anzuschließen, von dem die zentrale Heeresleitung annehmen mußte, er habe ähnliche Ambitionen wie Constantin III.

Teil des senatorischen Adels von Gallien erhoben. Die Teilnahme des Deci-
mius Rusticus, des früheren Prätorianerpräfekten Constantins' III., zeigt,
daß auch Teile des bisherigen constantinischen Regimes auf den neuen
Machthaber setzten.[66]

Die Burgunder scheinen durch einen Vertrag mit Iovinus 413 am Mittel-
rhein in der Germania prima angesiedelt worden zu sein. Welche Bedingun-
gen dieses Abkommen enthielt, ist allerdings ebenso unbekannt wie ihre
konkreten Siedlungsgebiete, bei denen in der Regel von Worms, Alzey und
teilweise auch Mainz als Standorten ausgegangen wird. Dabei wird ohne
weiteres vorausgesetzt, daß die Burgunder den Auftrag hatten, anstelle der
abgezogenen Comitatenses oder vernichteten Limitanei die Rheingrenze
zu verteidigen und deshalb in diese Städte gelegt wurden. Die Namen der
Städte werden von der Forschung wiederum dem Nibelungenlied des
Hochmittelalters entnommen.[67]

Trotzdem Iovinus neben seinen germanischen Verbündeten noch ein-
mal Mannschaften aus den Limitanei entlang des Rheines mobilisieren
konnte, reichten seine militärischen Kräfte nicht aus, um die 412 aus Italien
einrückenden Westgoten unter Athaulf aus Gallien fernzuhalten. Diese
waren wiederum einer Konfrontation mit der wiedererstarkten Armee des
Constantius ausgewichen. Doch schien es zunächst sogar, als würde es zu
einer Zusammenarbeit aller in Gallien kommen, da man in Italien mit sich

[66] Olympiodor fr. 18 (Blockley) = Photius, Bibl. Cod. 80, p. 172–173; zu Mundiacum am
Niederrhein: Iovinus erhebt sich in der Germania II, so L. Schmidt, Mundiacum und das
Burgunderreich am Rhein, Germania 21, 1937, 264–266; Cesa, Impero 151; Burns 251;
Drinkwater, Usurpers 288; Nesselhauf 74; Wackwitz 82–85; H. H. Anton, Burgunden,
RGA 4 (1981), 235–248 hier 239–240; H. H. Anton, Gundahar, RGA 13 (1999), 193–194;
Schumacher 24; anders Demougeot, Constantin 119; Hoffmann, Edowech 561–563:
Mundiacum sei mit Mainz gleichzusetzen; so auch Castritius, Ende 25; Bernhard, Ge-
schichte 157–158; Fr. Staab, Les royaumes francs au Ve siècle, in: M. Rouche (Hrsg.), Clo-
vis, Paris 1997, 539–566 hier 556–557; Lütkenhaus 52; J. K. Haalebos, Ein zinnernes Me-
daillon des Iovinus, in: Th. Fischer (Hrsg.), Germanen beiderseits des spätantiken Limes,
Köln 1999, 93–98 hier 96–97; Die Funde zahlreicher Münzen des Iovinus in der Germania
secunda und der Belgica secunda zeigten, so J. K. Haalebos – W. J. H. Willems, Der nie-
dergermanische Limes in den Niederlanden 1995–1997, in: Gudea 79–88 hier 80–81, daß
der Einfluß des Iovinus hier auch am größten gewesen sei. Daher dürfte auch Mundiacum
nicht mit Mainz identifiziert werden, sondern habe in Niedergermanien gelegen; zu Deci-
mius: Hoffmann, Edowech 561.

[67] So etwa bei M. Beck, Bemerkungen zur Geschichte des ersten Burgunderreiches, Schwei-
zer Zeitschrift f. Geschichte 13, 1963, 433–457 hier 434. 445; Schmidt, Mundiacum 265;
Castritius, Ende, 24–25; Bernhard, Burgi 56: „Nach der Vernichtung der Limitaneinheiten
zwischen Selz und Bingen gebot die militärische Situation die Ansiedlung der traditionel-
len Alemannenfeinde."; Bernhard, Merowingerzeit 101: „Diese waren sicher nicht nur auf
das Umfeld von Worms beschränkt, wie die Nibelungensage andeutet, sondern haben
wohl den gesamten Mittelteil der Germania I eingenommen."; so auch Bernhard, Ge-
schichte 158; vgl. Lütkenhaus 58 mit Verweis auf Orosius 7,32,12; Stickler 181–183.

selbst beschäftigt war.[68] Denn zu Beginn des Jahres 413 rebellierte der bisher loyale Comes Africae Heraclianus und stellte die Getreidelieferungen nach Italien ein. Er hegte offenbar Befürchtungen, Constantius werde nun seinen erhöhten Einfluß nutzen und ihn aus seiner Stellung entfernen lassen. Im Sommer 413 landete Heraclian in Italien, wurde aber überraschend geschlagen und hingerichtet. Etwa zur gleichen Zeit kam es zum Konflikt zwischen Athaulf und Iovinus, der für den gallischen Kaiser tödlich endete. Iovinus und seine Brüder wurden getötet oder festgenommen und den Behörden des Honorius übergeben.[69]

Ein Abkommen zwischen den Westgoten und Constantius im Sommer/Herbst 413 konnte offenbar nicht so umgesetzt werden wie beide Seiten dies erwartet hatten. Die Westgoten versuchten daraufhin einen Angriff auf Marseille, der von Kommandeuren des Honorius abgewehrt wurde. Narbonne und Toulouse können aber von den Goten besetzt werden. Die Nachrichten zeigen, daß die Regierung des Honorius schon kurz nach dem Sturz des Iovinus bemüht war, wenigstens den östlichen Teil Süd- und Mittelgalliens unter ihre Kontrolle zu bringen. Eine Hungersnot in Gallien 414 und ein Getreideembargo gegen die von den Westgoten besetzten Gebiete durch Constantius führten zu deren Abzug nach Spanien, wo Athaulf nach einem gescheiterten Versuch, die Straße von Gibraltar zu überqueren, 415 ermordet wurde.[70] Spätestens 417 war auch die Ordnung in der Aremorica und damit in ganz Gallien wieder hergestellt.[71] Das könnte eine Gelegenheit gewesen sein, auch Britannien erneut unter die Kontrolle der Zentralregierung zu bringen, wenn sich die Diözese nicht schon früher freiwillig Ravenna angeschlossen hatte.

[68] Lütkenhaus 68–72

[69] Greg. Tur. 2,9: „Bald darauf erzählt er dann: „Zu derselben Zeit wurden auch der praefectus Decimius Rusticus und Agroecius, der primicerius notariorum des Iovinus gewesen war, und viele Vornehme zu Clermont von den Befehlshabern des Honorius gefangen genommen und grausam getötet. Die Stadt Trier wurde von den Franken bei ihrem zweiten Einfall geplündert und in Brand gesteckt."“

[70] Siehe Lütkenhaus 82–89 bes. 83: „Als Folge dieses Abzuges der Goten, bei dem es vielleicht zu erheblichen Übergriffen auf die römische Bevölkerung kam, gerieten die Beamten des Attalus offenbar in Gefahr, von den enttäuschten Goten, besonders aber von Bürgern einzelner civitates verfolgt oder sogar getötet zu werden, die sich für den Druck, den die Offiziellen im Interesse der Goten ausgeübt hatten, revanchieren wollten. Paulinus von Pella nämlich, der den plündernden Goten aus Bordeaux entkommen war, wäre beinahe in Bazas ermordet worden."

[71] Ph. Bartholomew, Fifth-Century Facts, Britannia 13, 1982, 261–270: Die Aremorica habe sich gemäß Sozomenus 9,15,2 nach dem Sturz des Constantin III. dem Honorius angeschlossen. Eine Bagaudenrevolte von 417 habe damit nicht stattgefunden; anders E. A. Thompson, Fifth-Century Facts?, Britannia 14, 1983, 272–274: Sozomenos habe mit seiner Bemerkung nur die Restgebiete des Constantin im Süden Galliens gemeint.

Eine 416 abgeschlossene Übereinkunft zwischen dem neuen Goten-
könig Vallia und Constantius führt dazu, daß die Goten im Namen Roms
die anderen germanischen Stämme auf der iberischen Halbinsel bekämp-
fen. 418 wird ein weiterer gotischer Einsatz durch Constantius abgebrochen
und die Goten provisorisch in Aquitanien angesiedelt.[72] Im Jahr darauf
rückt eine römische Armee unter dem Comes Hispaniarum Asterius in Spa-
nien um die restlichen Vandalen zu bekämpfen. 420 oder 421 führt der Co-
mes domesticorum Castinus eine gallische Armee gegen die Franken an.
Auch dieser Feldzug verläuft erfolgreich.

Asterius wird spätestens im Winter 420/421 aus Spanien abberufen, um
nach der Ausrufung des Constantius zum Mit-Augustus im Februar 421 den
Oberbefehl des weströmischen Heeres zu übernehmen.[73] Die militärischen
Operationen in Spanien ruhen offenbar während des gesamten Jahres 421,
da Constantius einen Feldzug gegen den Osten vorbereitet. Als der neue
Kaiser überraschend im September stirbt, setzt Castinus 422 als neuer Heer-
meister den spanischen Feldzug fort und erleidet eine Niederlage.[74] Die
bürgerkriegsähnlichen Kämpfe zwischen Anhängern der Kaiserschwester
Galla Placidia und denen des Honorius im Jahr 423 verhindern weitere Ak-
tionen in der gallischen Präfektur. Castinus lässt nach dem Tod des Hono-
rius den Primicerius notariorum Iohannes zum neuen Westkaiser ausrufen.
Galla Placidia flieht mit ihrem Sohn Valentinian an den Hof von Konstan-
tinopel und erhält die Anerkennung Valentinians, wenn auch zunächst nur
als Caesar von Theodosius' II. Gnaden, als Herrscher im Westen. 424 wird

[72] Abbruch des Feldzuges, s. R. Scharf, Der spanische Kaiser Maximus und die Ansiedlung
der Westgoten in Aquitanien, Historia 41, 1992, 374–384 hier 382–384; Ansiedlung in
Aquitanien als Teil des Vertrages von 416, s. Lütkenhaus 91–94; vgl. Arce, Vandalos 79–80;
Stickler 164–166.

[73] Zur Chronologie, s. M. Kulikowski, The Career of the Comes Hispaniarum Asterius,
Phoenix 54, 2000, 123–141 bes. 135–139; M. Kulikowski, Fronto, the Bishops, and the
Crowd: Episcopal Justice and Communal Violence in Fifth-Century Tarraconensis, Early
Medieval Europe 11, 2002, 295–320.

[74] Greg. Tur., HF 2,9: „Wo er aber bemerkt, daß Asterius durch ein kaiserliches Ernennungs-
schreiben zum Patriciat gelangt sei, fügt er folgendes hinzu: „Zu derselben Zeit wurde
Castinus, der Comes domesticorum, da man einen Feldzug gegen die Franken unternahm,
nach Gallien geschickt."“; vgl. Lütkenhaus 163. 170–172; D. Claude, Gunderich, RGA 13
(2000), 195; Arce, Vandalos 80–81. Die Anfrage der nobiles von Trier – nach der dritten
Einnahme der Stadt – an die Kaiser, ob sie in Trier Spiele abhalten könnten, sei mögli-
cherweise mit dem Feldzug des Castinus in Zusammenhang zu bringen und damit wohl in das
Jahr 421 zu datieren, so H. Heinen, Reichstreue Nobiles im zerstörten Trier, ZPE 131, 2000,
271–278; vgl. E. Demougeot, Les sacs de Trèves au début du Ve siècle, in: P. Bastien
(Hrsg.), Mélanges de numismatique, d'archéologie et d'histoire offerts à Jean Lafaurie, Pa-
ris 1980, 93–97. Vielleicht hatten die Trierer ja gehofft, nach diesem Sieg würde der Sitz der
Präfektur wieder nach Trier verlegt werden oder der neue Mitkaiser Constantius III. würde
seine Residenz in Trier aufschlagen.

der Prätorianerpräfekt von Gallien Exuperantius während einer Meuterei in Arles ermordet.[75] Dies waren vermutlich die ersten Vorzeichen, daß die gallischen Truppen nicht unbedingt geschlossen dem Castinus im Kampf gegen die östliche Invasionsarmee folgen würden. Mit der kampflosen Einnahme Ravennas 425 durch die Truppen des Theodosius' II. wurde der Bürgerkrieg ohne größere Auseinandersetzungen beendet. Aetius, der als Anhänger des Iohannes eine größere hunnische Streitmacht angeworben hatte, erhielt als Abfindung das Magisterium equitum per Gallias.[76]

[75] Lütkenhaus 111; Stickler 26–29; s. PLRE II Exsuperantius 2.
[76] Wenig überzeugend Stickler 40 Anm. 191. 47–48. 325–327, der von einer Beförderung des Aetius zum Magister equitum per Gallias erst im Jahre 429 ausgeht, zumal er dann nicht erklären kann, wie es dazu kommt, daß Aetius 430 angeblich außerhalb seines eigenen Amtsbereiches agiert.

Teil IV: Das Verhältnis der Truppenlisten ND occ. V und VI zu ND occ. VII

1. Die Stellung des Magister equitum Galliarum

Das Amt des Magister equitum Galliarum war vor der Invasion von 406 durch den Vater des Aetius, Gaudentius, besetzt worden und stand seit der Flucht des Chariobaudes an den ravennatischen Kaiserhof leer, denn nach der Ermordung des Chariobaudes während der großen Meuterei in Ticinum im August 408 ist bis Aetius im Jahre 425 kein weiterer Amtsinhaber nachweisbar.[1] In ND occ. I, dem „Inhaltsverzeichnis" der West-Notitia, erscheint der Magister equitum per Gallias an dritter Stelle nach den beiden Heermeistern in praesenti. Demgemäß wäre nach den selbständigen Kapiteln des Magister peditum und Magister equitum, occ. V und VI, das Kapitel des gallischen Heermeisters zu erwarten. Ein solcher Abschnitt fehlt jedoch. Stattdessen ist dort die geographische Truppenverteilungsliste des Westens zu finden, die sogenannte Distributio numerorum. Diese Liste hat nun ganz offensichlich Teile des gallischen Heermeisterkapitels integriert: Vorhanden sind die Angaben über die Bürobeamten des Magister equitum und ihren Rekrutierungsmodus sowie die Liste der dem Heermeister unterstehenden Truppen, ND occ. VII 63–117. 166–178. Es fehlt aber die übliche, dem Kapitel vorangehende Miniatur mit den Insignien und Rangbezeichnungen des Magisters. Allen anderen Kommandeuren, deren Comitatenses-Listen sich ebenfalls in occ. VII befinden, wird ihr Officium nicht bei-

[1] So auch Mann, What 4; vgl. Demandt, Magister 612; Bury, Notitia 145, und Nesselhauf 32: Wiederbesetzung 429 n. Chr; ähnlich J. H. Ward, The Notitia Dignitatum, Latomus 33, 1974, 397–434 hier 432: Der Erhebung des Aetius vom Comes Galliarum zum Magister equitum Galliarum im Jahre 429 habe zur anormalen Stellung des gallischen Magisteriums in occ. VII geführt. Nach Hoffmann, Gallienarmee 13 sei das gallische Regionalmagisterium um 402, offenbar im Zusammenhang mit dem Truppenabzug nach Italien, wiederbesetzt worden; unabhängig von Hoffmann kam Clemente, Notitia 209 zu einem ähnlichen Ergebnis: Die Verteidigung Galliens sei um 401 neu ernannten Magister equitum Galliarum übergeben worden; vgl. wiederum Hoffmann, Oberbefehl 389 ohne Clemente zu kennen: „Nach dem Abzug des kaiserlichen Hofes nach Italien 394, wurde wohl sogleich wieder ein Magister equitum per Gallias ernannt. Seine Fachvorgesetzten waren vermutlich zunächst die beiden Magistri militum praesentales bzw. der in der Person des kaiserlichen Schwiegervaters Stilicho mächtigere Magister peditum"; s. auch Hoffmann, Oberbefehl 387–388. 393–394.

geordnet. Es wird entweder in ihren selbständigen Kapiteln genannt, so etwa beim Comes Africae, occ. XXV 37–46, oder es fehlt ein eigenes Kapitel und damit auch ein Officium, so bei dem nur in occ. VII vertretenen Comes Hispaniarum, oder aber es ist zwar ein Kapitel vorhanden, aber das Officium fehlt dem Beamten, hier dem Comes Argentoratensis, occ. XXVII, trotzdem.

Alexander Demandt war der Überzeugung, daß es das gallische Kapitel zwar einmal gegeben habe, aber als selbständiges Kapitel der Notitia Dignitatum inzwischen – also vor der jetzigen Form der Notitia – gestrichen wurde. Seine Reste würden in der Distributio aufgeführt. Damit würde nach Demandt das Kapitel des gallischen Heermeisters in den Jahren ab 408 gestrichen worden sein und zugleich würde für die Entstehung der Distributio ebenfalls ein terminus post quem von 408 anzunehmen sein. Die Distributio hätte also den Magiser equitum per Gallias von seinem Platz verdrängt und das gallische Kapitel wäre für den neuen Zweck einer geographischen Verteilungsliste für den gesamten Westen umfunktioniert worden.[2] Die Personalstruktur des gallischen Officiums zeigt zudem einen Typ der Rekrutierung, nach dem die beiden Magistri militum praesentales gleichberechtigt das Büro des Magister equitum mit ihren Kandidaten beschicken. Dabei ist Demandt zuzustimmen, wenn er fragt, „weshalb in der Überlieferung über die Verteilung der Truppen das gallische offizium aufgenommen ist, obschon es hier nichts mehr zu suchen hat." Ein Grund für das Weiterführen des Officiums, obwohl doch die übergeordnete Planstelle nicht besetzt war, könnte sein, daß die Truppenverwaltung auf jeden Fall weiterlaufen mußte und man dies in Gallien selbst zu bewerkstelligen hatte. Denn es ist kaum vorstellbar, daß sich etwa im Jahre 408 die gesamte Beamtenschaft des Magister equitum Galliarum mit ihrem Chef und sämtlichen Akten auf der Flucht vor Constantin III. nach Italien zurückgezogen hätte, wo doch nur die Spitzen ihrer Abteilungen vom Oberkommando in Ravenna bestellt wurden. Dabei ist noch nicht einmal gesagt, daß etwa die jeweils neuen Bürochefs aus einer anderen Region als Gallien stammen mußten.

Constantin III. hat mit ziemlicher Sicherheit die gesamte gallische Militärverwaltung problemlos übernommen (wo sie zuvor und während seiner

2 Demandt, Magister 644; so auch schon Polaschek 1085; Nesselhauf 31; etwas anders Seibt 341: „Die distributio befindet sich an jener Stelle, an der wir – laut Index – das Kapitel des magister equitum per Gallias erwarten würden. Ein solches Kapitel war zumindest geplant und existierte vielleicht sogar, wurde aber (später) mit der distributio zu einem eigenartigen Konglomerat verschmolzen … Der Umstand, daß der Posten eines magister equitum per Gallias von der Zentralregierung zeitweise nicht besetzt wurde, trug ein weiteres zur Komplikation der Verhältnisse bei."

Herrschaft ihren Sitz hatte, bleibt unklar) und dies dürfte nach dem end-
gültigen Sieg der Zentralgewalt über die Usurpatoren 413 auch umgekehrt
wieder der Fall gewesen sein. Man hört nur von Massakern unter den hö-
heren Funktionären, die alle aus dem gallisch-senatorischen Adel stamm-
ten, aber nicht von Dezimierungen der Bürochargen oder der militärischen
Kader. Obwohl also das Amt des Heermeisters leerstand, lief die Admi-
nistration ungerührt weiter, zumal auch die für die Truppenversorgung zu-
ständige Territorialverwaltung des Praefectus praetorio Galliarum durchaus
existierte. Damit erklärt sich auch, warum einerseits das Officium des Ma-
gister equitum Galliarum in occ. VII noch evident gehalten wird, anderer-
seits aber die Miniatur des Amts, die ja auch auf den persönlichen Rang des
Amtsinhabers Bezug nahm, nicht vorhanden ist.[3]

3 Demandts Erklärungsversuch, Magister 645, ist nicht ganz verständlich: „Der Redaktor
 konnte dem gallischen Heermeisteramt kein eigenes Kapitel mehr widmen, weil es nicht
 mehr selbständig existierte, hatte aber dennoch Grund, es nicht vollends zu streichen. Die-
 ser Grund bestand darin, daß es den gallischen Magister zur Abfassungszeit der distributio
 durchaus noch gab. Denn die ihm unterstellten … Truppen werden noch unter seinem
 Kommando aufgezählt. Ob er sie, wie die comites und duces die ihren, unter dem Ober-
 kommando des magister peditum befehligte oder noch selbständig führte, geht aus diesem
 Abschnitt nicht hervor und lässt sich auch nicht aus Befugnissen der Personalergänzung
 der Hofmagisterien gegenüber dem gallischen officium ergänzen, zumal beide praesenta-
 les gleiche Rechte haben. Zur Abfassungszeit der distributio finden wir den magister equi-
 tum Galliarum zwar noch als Kommandanten, doch konnte er kein selbständiges Kapitel
 im Staatshandbuch mehr beanspruchen."; s. auch Hoffmann, Oberbefehl 394 Anm. 105:
 „Wenn in der distributio für den Magister per Gallias eigens ein Officium ausgegeben wird,
 so besagt dies … überhaupt nichts, da selbstverständlich jeder General sein besonderes Of-
 ficium hatte, ob dies nun in der Notitia eigens verzeichnet wird oder nicht. Die auf Anhieb
 überraschende Anführung des Officiums zeugt vielmehr lediglich von einem redaktionel-
 len Vorgang: Zuvor war die Distributio nach Heeresregionen in Einzelkapitel aufgeteilt ge-
 wesen, deren jedes am Ende noch den Vermerk über das Officium des jeweiligen Generals
 und seine Zusammensetzung getragen hatte, wie dies in den Kapiteln der Grenzkomman-
 danten gehandhabt ist. Später jedoch wurden diese Einzelkapitel zu einem großen Regio-
 nalverzeichnis, der distributio numerorum, zusammengefaßt, wobei man von einer An-
 gabe der Officia nunmehr grundsätzlich absah. Nur im Falle des Magister per Gallias ist
 der Vermerk – wohl aus Versehen – stehengeblieben." Anders Bury, Notitia 145–146: Ein
 Kapitel für den Magister equitum per Gallias habe sich bereits in Planung befunden, als
 durch die Beförderung des Aetius zum Magister equitum praesentalis 429/430 der Versuch
 abgebrochen wurde und das Kapitel-Material samt dem neu hinzugekommenen Officium
 wieder in occ. VII integriert worden sei. Ähnlich Mann, What 4: Die Liste occ. VII habe
 bis 408 wie ein ganz normales Notitia-Kapitel nur die Truppen des Magister equitum Gal-
 liarum enthalten, so Mann, Dating 218. Doch stünden die Comites von Straßburg, Bri-
 tannien, des Litus Saxonicus und auch der Dux von Mainz bis 408 unter der operativen
 Kontrolle durch den Magister equitum Galliarum. 428 habe man dann das gallische Heer-
 meisteramt reaktiviert; ähnlich Wackwitz II 116 Anm. 716: occ. VII sei als rein gallisches
 Heermeisterkapitel durch die Ernennung des Aetius 425 wiederbelebt worden. So auch
 Clemente, Notitia 203–204: 406–408 habe das gallische Kapitel als occ. VII noch existiert,
 und ursprünglich hätten die in der Distributio aufgeführten Regionalkommandeure die-
 sem unterstanden, bis das gallische Kommando leerstand.

Die Beschickung des Officiums des Magister equitum Galliarum durch die praesentalen Magistri militum weist auf eine Unterordnung des Regionalheermeisters hin und so wäre das Amt auch am Anfang der Liste des Magister peditum, occ. V 125–143, zu erwarten, wo die ihm untergebenen regionalen Comites und Duces aufgeführt werden, doch es fehlt. Womöglich ist dies ein weiterer Hinweis darauf, daß die Funktion auch zur Zeit der Abfassung von occ. V noch vakant war.[4] Der Heermeister, der nach landläufiger Meinung und seinem Titel entsprechend für die Verteidigung der gesamten gallischen Präfektur zuständig gewesen sein sollte, ist laut Notitia auf den Umfang eines Regionalbefehlshabers für die beiden gallischen Diözesen zusammengestutzt worden, der nur durch die Quantität seiner Armee aus dem Rest der Comites herausragt, deren Vorgesetzter er aus sachlichen Gründen eigentlich gewesen sein müßte. Die Existenz von Comites Britanniae für die britische Diözese oder Comites Hispaniarum für die iberische Halbinsel weist auf eine nur noch indirekte Eingriffsmöglichkeit in die Verhältnisse der außergallischen Regionen hin. Die in der ND occidentis vorgefundene Situation eines im Index vorhandenen gallischen Heermeisters, aber eines nur noch in Form der Distributio auffindbaren Restkapitels fällt damit in die Zeit zwischen 413/414 und 425.[5] Aber dieser Zustand beantwortet noch nicht die Frage, warum der gallische Heermeister dann noch im Index verzeichnet wurde und andere Offiziere wie der nachfolgend behandelte Comes Hispaniarum nicht. Hier kann nur über den Charakter des Index spekuliert werden, der möglicherweise recht oberflächlich zusammengestellt wurde.[6]

[4] Nesselhauf 31; vgl. Demandt, Magister 645. Allerdings fehlen in dieser Liste auch die Duces der Sequania und des Tractus Armoricanus, die wie der Magister equitum per Gallias in occ. I 44–45 noch genannt werden, deren beider Dukate jedoch nicht aufgelöst wurden und wohl auch nicht leerstanden. Ob die Aufteilung seiner gallischen Verbände auf die Liste des Magister peditum und die des Magister equitum, occ. V und VI, tatsächlich als Argument für sein Verschwinden taugen kann wie Demandt dies annimmt, ist eher zu bezweifeln, denn schließlich werden die Truppen aller anderen Regionalkommandeure ebenfalls dort genannt. Dies wäre nur dann ein Indiz, wenn man annähme, der gallische Heermeister hätte in früheren Zeiten eine gegenüber den Zentralheermeistern unabhängigere Rolle gespielt und dies wäre in einer Art von Vorgängerliste der Notitia Dignitatum entsprechend registriert worden; in diese Richtung dachte etwa Mommsen, Aetius 553; Clemente, Notitia 202–203. 206; anders Polaschek 1085. 1091: Das Kapitel dieses Magisters wurde nachträglich in occ. VII eingearbeitet.

[5] Vgl. Nesselhauf 31 „nach 410"; ähnlich Demandt, Magister 645.

[6] Siehe dazu unten.

2. Der Comes Hispaniarum

Außerhalb der Notitia Dignitatum wird ein militärischer Comes Hispania-
rum erstmals im Jahre 419 erwähnt: Asterius als erster Amtsinhaber zieht
mit einer Armee nach Spanien, um die von den Westgoten übriggelassenen
Vandalen zu bekämpfen.[7] Im Winter 420/421 wurden die spanischen Ope-
rationen unterbrochen, da Asterius als neuer Oberbefehlshaber einen Feld-
zug gegen den Reichsosten vorbereiten mußte, der die Mitregentschaft des
neuen Kaisers Constantius III. nicht anerkennen wollte. Nach dem Tod des
Constantius im September 421 wurden die Planungen abgebrochen und zu-
mindest ein Teil der Truppen unter dem neuen Heermeister Castinus 422
nach Spanien umdirigiert. Ob die Zusammensetzung der Armee von 422
mit der von 419 übereinstimmt, kann nicht eindeutig geklärt werden. Mög-
licherweise blieben 420 die Truppen in ihren spanischen Winterquartieren
als ihr Chef Asterius abberufen wurde oder Castinus brachte 422 weitere
Verstärkungen mit. Die Expedition von 422 endete mit einer schweren Nie-
derlage und Castinus kehrte nach Ravenna zurück. Von weiteren militäri-
schen Aktionen in Spanien ist bis zum Jahr 443 nichts mehr zu hören. Da-
mals rückte unter Merobaudes zum ersten Mal seit 25 Jahren wieder eine
römische Armee in Spanien ein. Der Zeitraum, währenddessen die Existenz
eines militärischen Befehlshabers des Bewegungsheeres für Spanien nachge-
wiesen werden kann, beschränkt sich demnach auf die Jahre von 419 bis
422/423. Damit gehört die Comitiva Hispaniarum zu jenen Kommanden,
die ad hoc zur Erfüllung einer ganz bestimmten Aufgabe geschaffen wor-
den waren.[8]
 In der Notitia Dignitatum fehlt der Comes Hispaniarum in der Liste der
Comites rei militaris des Index, occ. I 30–36, und in der Comites-Liste des
Magister peditum praesentalis, occ. V 126–132, deren Amtsinhaber auch in
ihrer Abfolge im übrigen mit jenen der Index-Liste völlig identisch sind.
Der Comes Hispaniarum besitzt auch kein selbständiges Kapitel und damit
sind für ihn weder Insignien noch ein Officium verzeichnet. Man könnte
dies als eines der Charakteristiken eines ad hoc-Kommandos ansehen[9],
wenn man nicht auch das Beispiel des Magister equitum per Gallias vor Au-
gen hätte. Er wird in occ. I genannt, obwohl er kein selbständiges Kapitel

[7] Zum Zeitpunkt der Einrichtung einer spanischen Expeditionsarmee, s. R. Scharf, Spätrö-
 mische Truppen in Spanien, in: R. Scharf, Spätrömische Studien, Mannheim 1996, 76–93
 hier 84–85.
[8] So schon O. Seeck, Comites 39 (= Comes Hispaniarum), RE IV 1 (1900), 655; Bury, No-
 titia 144.
[9] So Clemente, Notitia 188–189. 192–193. 198–199, der auf die Ähnlichkeit in dieser Bezie-
 hung mit dem Comes Illyrici verweist.

besitzt und sein Officium in eine regionale Truppenverteilungsliste ver-
bannt worden ist. Der gallische Heermeister fehlt wie der Comes Hispania-
rum in occ. V, aber bei ihm kann von einem ad hoc-Amt eigentlich keine
Rede sein. Ist auch hier möglicherweise die nicht ganz abzustreitende for-
male Nachlässigkeit der Notitia schuld? Hat man den Comes Hispaniarum
in occ. I und V nicht etwa deshalb nicht erwähnt, weil er einen ephemeren
Amts-Charakter hat, sondern weil man ihn schlicht und einfach vergessen
hat? Vergessen, weil er kein selbständiges Kapitel hat?[10] Doch auch der Ma-
gister equitum Galliarum ist nicht im Besitz eines solch wertvollen Gutes.

Die Differenzen und Gemeinsamkeiten beider Kommanden bilden im
Zusammenhang mit der Notitia occidentis und ihren Einzellisten ein kom-
plexes Geflecht, das aber zugleich auch einige Hinweise auf ihre chrono-
logischen und strukturellen Beziehungen zueinander gibt. Der chrono-
logische Rahmen wird dabei vom Erscheinen des Comes Hispaniarum
gebildet, der, wiederum durch chronologische Indizien außerhalb der No-
titia auf einen Zeitraum von 419 bis 422/423 beschränkt, sich mit den kopf-
losen Resten des gallischen Heermeisterkapitels in ein- und derselben Liste
befindet – in occ. VII.[11] In der Distributio erscheint die Infanterie-Liste des
Comes Hispaniarum an vierter Stelle nach der des Magister equitum Gal-
liarum, occ. VII 118–134. Ein Abschnitt innerhalb der Kavallerie-Listen der
Distributio fehlt für den spanischen Comes ebenso wie für den Comes Il-
lyrici. Da die spanische Infanterieliste nicht am Ende, sondern mitten in
der Distributio zu finden ist, kann es sich bei dem spanischen Abschnitt
nicht um einen Nachtrag in einer ansonsten wesentlich älteren Liste han-
deln. Folglich dürften die spanischen Einträge durchaus gleichzeitig mit
dem übrigen Material der Distributio sein.[12] Ohnehin stellt man fest, daß
sich die in der spanischen Liste aufgeführten Truppen in keinem einzigen
Fall mit den Verbänden der anderen Kommandeure überschneiden. Es gibt
keine Doppelnennungen, so daß die Abgabe von Regimentern an die 419
neu zusammengestellte Expeditionsarmee für Spanien in den anderen Mi-
litärlisten schon entsprechend berücksichtigt worden ist, denn auch etwaige
Truppen-Neuaufstellungen speziell für diesen Feldzug sind unter den spa-

[10] So Wackwitz II 131 Anm. 824.

[11] Vgl. Mann, What 4, der den Comes Hispaniarum samt seiner Liste in die Jahre 425/428
 datiert, weil er wiederum das gallische Kommando unter Aetius erst im Jahre 429 wieder-
 besetzen lässt und damit die Distributio ihre jetzige in der Notitia überlieferte Form ver-
 lieren würde; vgl. Seibt 341: nach 411; Nesselhauf 43–44: ab 419; ähnlich Ward, Notitia
 428; Wackwitz 90. 108.

[12] Wackwitz 108 ist der Auffassung, die spanische Liste gehöre zu den jüngsten regulären Tei-
 len von occ. VII und stelle somit selbst einen terminus post quem für die Nachträge der
 Distributio dar.

nischen Verbänden nicht nachzuweisen.[13] Dies datiert die Teillisten der Distributio, soweit sie für das Abtreten von Truppen für Spanien in Frage kommen, wie etwa die des Magister equitum per Gallias, des Comes Africae und auch die italische Liste durchaus in die Zeit um 419 oder die Jahre kurz danach.

3. Die militärischen Befehlshaber und ihre Abfolge in ND occ. VII

Betrachtet man die Liste der Befehlshaber in occ. I 30–36, so fällt nicht nur deren geographische Ordnung auf, sondern auch die Heterogenität dieser Kommandeure. Die einzige Gemeinsamkeit ist der Titel eines Comes rei militaris. Dabei wird kein Unterschied gemacht, ob es sich tatsächlich um Offiziere des Bewegungsheeres handelt oder um Duces, wie den Comes litoris Saxonici, die durch den Titel Comes irgendwann einmal aufgewertet wurden, so daß der Titel inzwischen nicht mehr an der Person, sondern am Amt haften blieb.[14] Mit dem Index occ. I identisch ist der Befehlshaber-Abschnitt in der Liste des Magister peditum, occ. V 126–132:

> *Comites militum infrascriptorum*
> *Italiae*
> *Africae*
> *Tingitaniae*
> *Tractus Argentoratensis*
> *Britanniarum*
> *litoris Saxonici per Britannias*

Was die Anzahl und die Namen der Offiziere betrifft, so sind auch die Titel der selbständigen militärischen Kapitel gleichgeblieben, stehen aber nach der Reihenfolge in den Handschriften nicht mehr an den „alten" Positionen, so daß Otto Seeck die Abfolge nach dem Vorbild von occ. I umstellte:

Handschriften		Seecks Emendation
occ. XXV	*Comes Africae*	*Italiae*
occ. XXVI	*Comes Tingitaniae*	*Africae*
occ. XXVIII	*Comes litoris Saxonici per Britanniam*	*Tingitaniae*
occ. XXIX	*Comes Britanniae*	*Argentoratensis*
occ. XXIV	*Comes Italiae*	*litoris Saxonici*
occ. XXVII	*Comes Argentoratensis*	*Britanniae*

13 Ähnlich schon Polaschek 1099.
14 Siehe Scharf, Kanzleireform 376.

So bildet der Comes Italiae mit dem Comes Argentoratensis eine gemeinsame Gruppe am Schluß der Comites-Kapitel. Von beiden Offizieren ist weder ein Officium in ihrem Kapitel noch eine Militärliste in occ. VII zu finden. Den Platz im Vergleich zu occ. I und V getauscht hat auch der Comes Britanniae mit dem Comes litoris Saxonici.

Mit den Befehlshaberlisten in occ. I und V sind die militärischen Listen-Abschnitte von Occ. VII nur oberflächlich vergleichbar. Unter der Überschrift *Qui numeri ex praedictis per infrascriptis provincias habeantur* werden die Truppen nach Regionen bzw. nach Kommandeuren aufgezählt. Es werden zunächst die Infanterie-Einheiten eines jeden Kommandanten genannt, dann folgt ein erneuter Durchgang durch die Kavallerie. Es ist also ganz offensichtlich, daß dieses Schema der Verteilung dem Vorbild der beiden zentralen Heeresmagisteria folgt, die ebenfalls je eine Waffengattung befehligen. Eine auf die Infanterie zu beziehende, klärende Überschrift gibt es jedoch nicht, s. ND occ. VII:

2	*Intra Italiam*
40	*Intra Illyricum cum viro spectabili comite Illyrici*
63	*Intra Gallias cum viro illustri magistro equitum Galliarum*
118	*Intra Hispanias cum spectabili comite*
135	*Intra Tingitaniam cum viro spectabili comite*
140	*Intra Africam cum viro spectabili comite Africae*
153	*cum viro spectabili comite Britanniarum*

Für die Region Italien wird kein Befehlshaber erwähnt. Dies mag tatsächlich auf Absicht beruhen, da man entweder – wenn man die Befehlshaberlisten aus occ. I und V als Parallelen ansieht – den Comes Italiae hätte nennen müssen oder aber gleich beide zentralen Heermeister am Kaiserhof zu Ravenna. Andererseits ist es angesichts der folgenden Formeln, die nicht immer vollständig überliefert sind, möglich, daß die italische Formel stark verkürzt wurde. Von den aufgeführten sieben Infanteriekommandeuren sind nur vier auch in occ. I zu finden: Magister equitum Galliarum, Comes Tingitaniae, Comes Africae und Comes Britanniae. Es fehlen der Comes Italiae, der Comes Argentoratensis und der Comes litoris Saxonici. Neu hinzugekommen sind der Comes Hispaniarum und der Comes Illyrici. Es fällt auf, daß die sonst übliche geographische Reihenfolge nicht mehr eingehalten wird. In occ. I und V folgen auf die beiden Comites der italischen Präfektur, die Comites Italiae und Africae, die Comites der gallischen Präfektur von Süden nach Norden, der Comites Tingitaniae, Argentoratensis, Britanniarum und Litoris Saxonici. Dementsprechend korrekt erscheint in der Infanterie-Liste von occ. VII der Comes Illyrici auf dem zweiten Platz hinter der Italia, gehört doch Illyricum zur Praefectura praetorio Italiae,

occ. II 7. 28. Doch statt des nun zu erwartenden Comes Africae wird der
Magister equitum per Gallias genannt, darauf der Comes Hispaniarum und
der Comes Tingitaniae – drei Offiziere der gallischen Präfektur in der Rei-
henfolge von Nord nach Süd. Erst anschließend findet man den Comes
Africae gefolgt vom Comes Britanniae. Es scheint, daß man die Komman-
deure in der gallischen Praefectura praetorio – von Britannien abgesehen –
irrtümlich vor der Africa eingeordnet hat.

Die Kavallerieliste von occ. VII, die lakonisch mit *item vexillationes* ein-
geleitet wird, enthält weniger Kommanden:

158 *Intra Italiam*
166 *Intra Gallias cum viro illustri comite et magistro equitum Galliarum*
179 *Intra Africam cum viro spectabili comite Africae*
199 *Intra Britannias cum viro spectabili comite Britanniarum*
206 *Intra Tingitaniam cum viro spectabili comite Tingitaniae*

Bis auf die italische Formel sind die anderen Kommandeurs-Formeln kor-
rekt und vollständig, im Falle des gallischen Heermeisters geradezu hyper-
korrekt ausgeführt. Dies läßt den Schluß zu, daß die kurze italische Formel
bei Infanterie und Kavallerie doch kein Zufall war. Es fehlen die Abschnitte
der Comites Hispaniarum und Illyrici und es ist doch eher unwahrschein-
lich, daß für beide, etwa aus sachlichen Gründen, keine Reiterabteilungen
benötigt würden, wenn man nur an die Weiten der iberischen Halbinsel
denkt. Die geographische Reihenfolge hat sich im Vergleich zur Infanterie
nicht verbessert, da nun auch noch die Tingitania ganz an das Ende der
Liste geraten ist. Die Tingitania-Kavallerie könnte daher möglicherweise
einen Nachtrag darstellen, doch ist dies angesichts der Unordnung in der
Vorgängerliste zur Infanterie recht unsicher.

4. Die Teillisten des Comes Tingitaniae

Gerade bei dieser, möglicherweise einen Nachtrag darstellende, tingitani-
schen Kavallerieteilliste in occ. VII stößt man in der kurzen Truppenliste
auf ein interessantes Phänomen:

207 *Equites scutarii seniores comitatenses*
208 *Equites sagittarii seniores comitatenses*
209 *Equites <sagittarii> Cardueni comitatenses*

Hier hat man es offenbar für nötig gehalten, den comitatensischen Status
zu vermerken. Vermutlich ist dieser Vermerk unabsichtlich an den Truppen-
namen hängengeblieben. Die Statusbezeichnung macht in diesem Zusam-

menhang nur dann einen Sinn, wenn die Einheiten entweder aus einer Liste
mit Verbänden auch anderer Truppenklassen entnommen wurden oder sie
in eine entsprechend heterogene eingebaut werden sollten. Man muß die
Truppen folglich gegen Palatini bzw. Pseudocomitatenses im Bewegungs-
heer oder auch gegen Limitanei absetzen wollen. Da alle drei Kavallerie-
verbände der kleinen Liste aber Comitatenses sind, kann sich die Diffe-
renzierung durch Statusangabe nur auf die Herkunftsliste beziehen und
tatsächlich findet sich in den Kapiteln der Comites Tingitaniae und Africae
die Angabe einer Rubrik *Limitanei*, occ. XXVI 12 bzw. XXV 20, obwohl in
diesen selbständigen Kapiteln zumindest jetzt andere Truppensorten als
Limitanei garnicht vorkommen. Ohnehin sind die beiden Kapitel die ein-
zigen Militärabschnitte der Notitia, in der solche Rubriken überhaupt ge-
bildet wurden. Die tingitanischen und die africanischen Kavallerielisten ge-
hen demnach auf jeweils größere Listen in den selbständigen Kapiteln
zurück, die Comitatenses und Limitanei gemeinsam umfassten. Die Limi-
tanei blieben zu irgendeinem Zeitpunkt in den Kapiteln stehen, während
die Comitatenses bzw. hier zunächst die Kavallerie in die occ. VII-Teilliste
ausgegliedert wurden.[15] Diese Interpretation findet ihre Bestätigung durch
einen Eintrag in der africanischen Kavallerie-Teilliste, occ. VII:

195 *Equites scutarii iuniores comitatenses*

Die Truppe ist nun die iuniores-Einheit zu den oben bereits aufgeführten
tingitanischen Equites scutarii seniores in occ. VII 207, stellt aber ihrerseits
innerhalb ihrer Liste keinen Nachtrag dar, sondern bildet vielmehr die
viertletzte Truppe darin. Alle anderen africanischen Kavallerieverbände tra-
gen keinen solchen Vermerk. Der Vermerk hängt also mit ihrer tingitani-
schen Schwestertruppe zusammen und erst in zweiter Linie mit einer ge-
meinsamen Liste von Comitatenses und Limitanei in den selbständigen
Kapiteln der Africa und Tingitania. Nun findet sich in der africanischen Ka-
vallerieliste weiter oben, occ. VII 181, wiederum eine Einheit von Equites
scutarii seniores. Das kann nur bedeuten, daß die ursprünglich zusammen-
gehörigen Equites scutarii seniores – iuniores ein africanisches Truppenpaar
bildeten, das anläßlich der Verlegung seines seniores-Teilverbandes in die
Tingitania auseinandergerissen wurde.[16] Dabei vergaß man, den Eintrag der
Equites scutarii seniores in der Africa zu streichen. Das ist wiederum ein
recht eindeutiger Hinweis auf eine zeitliche Nähe zur letzten Redaktion

[15] So schon Polaschek 1100; vgl. Mann, What 7–8; J. C. Mann, The Notitia Dignitatum – Da-
ting and Survival, Britannia 22, 1991, 215–220 hier 218.
[16] Vgl. Hoffmann 193. 199. 250. 382; E. von Nischer, Die Quellen für das spätrömische
Heerwesen, AJPh 53, 1932, 21–40. 97–121 hier 103–104. 105.

von occ. VII. Damit läßt sich auch der relative Zeitpunkt der Auslagerung der Comitatenses aus den selbständigen Kapiteln heraus und in occ. VII hinein ermitteln. Dabei fand zunächst wohl eben diese Auslagerung statt und dann erst folgte die Verlegung der africanischen Equites scutarii seniores in die Tingitania.

Die tingitanischen Kavallerie-Einheiten aus occ. VII finden sich noch einmal in der Liste des Magister equitum praesentalis, occ. VI. Hier stehen die Equites scutarii <seniores>, occ. VI 63, an der Spitze eines Blocks von Truppen, occ. VI 63–82, die laut der Distributio alle aus der Africa stammen. Obwohl in occ. VI die Einheiten ihrer Anciennität und ihrem Rang nach aufgeführt werden sollten und entsprechende Rubriken für Vexillationes palatini und Vexillationes comitatenses erscheinen, occ. VI 42. 53, spricht die africanische Blockbildung gegen die konsequente Durchführung dieses Prinzips, zumal in dem vorhergehenden Teil der Liste Einheiten aus Italien, Gallien und Britannien eher bunt durcheinandergewürfelt denn blockartig nach geographischer Herkunft geordnet registriert wurden. Die Equites scutarii <seniores> dürften daher bei ihrem Eintrag in occ. VI folglich noch der Africa, nicht der Tingitania, zugerechnet worden sein. Die beiden anderen tingitanischen Schwadronen, die Vexillationes comitatenses der Equites sagittarii Carduani und Equites sagittarii seniores, occ. VI 83–84, stehen gemeinsam hinter dem africanischen Block fast am Ende von occ. VI. Hinter ihnen wird nur noch ein Cuneus equitum promotorum erwähnt, dessen Stationierungsgebiet unbekannt ist. Nach Hoffmann wäre der aus dem Grenzheer heraus mobilisierte Cuneus möglicherweise der tingitanischen Kavallerie zuzuweisen.[17] In occ. VI würden demnach die tingitanischen Verbände wiederum einen Nachtrag darstellen, da sie hier wie die africanischen einen kleinen Block bilden. Dies gilt naürlich nur, wenn man nicht berücksichtigt, daß bei der Annahme einer geographischen Blockbildung auch die geographische Reihenfolge der Kommanden wieder eine Rolle spielen kann – etwa Africa vor Tingitania – und damit könnten die tingitanischen Truppen am Ende der Liste zumindest zeitgleich mit den africanischen sein. Dieser Vorgang des Nachtrags könnte aber zeitlich vor den Eintrag der tingitanischen Kavallerie in occ. VII zu setzen sein, weil in occ. VI die Equites scutarii seniores noch zu den africanischen Truppen zu gehören scheinen. Wenn der Cuneus equitum promotorum aber nicht den tingitanischen Streitkräften zuzuordnen wäre, so hieße das, daß es kurz vor

[17] Siehe Hoffmann 199. 250; Nischer, Quellen 106. Cunei equitum promotorum finden sich ansonsten als Limitanverbände an der Donau, s. ND occ. XXXII (Dux Pannoniae), 25; or. XLI (Dux Moesiae primae), 13. 16. Der „tingitanische" Cuneus dürfte wohl aus dem regionalen Umfeld Spaniens oder Nordafrikas stammen, wäre doch der Truppentransport eines eher zweitklassigen Verbandes aus Übersee viel zu aufwendig.

der Schlußredaktion von occ. VI noch zu einem Eintrag nach der tingitanischen Kavallerie gekommen wäre. Dies würde aber wiederum sehr gut mit der Stellung der tingitanischen Kavallerie in occ. VII in Übereinstimmung zu bringen sein.

Im Gegensatz zur Kavallerie scheint die tingitanische Infanterie mit ihrer Liste in occ. VII kein Nachtrag zu sein:

136 *Mauri tonantes seniores*
137 *Mauri tonantes iuniores*
138 *Constantiniani*
139 *Septimani iuniores*

Die hier als Auxilium palatinum an erster Stelle stehende Mauri tonantes-Doppeltruppe bildet den Kern der Infanterie. In der Liste des Magister peditum praesentalis, occ. V 221–222, jedoch finden sich die Mauri auf den letzten Rängen der Auxilia palatina, noch hinter irgendwelchen spät aufgestellten Honoriani-Verbänden. Das deutet auf eine relativ junge Truppe hin, die sehr wahrscheinlich erst in den Jahren nach 406 vor Ort aufgestellt worden ist.

Die Constantiniani sind mit der gleichnamigen comitatensischen Legion der Constantiniani im africanischen Abschnitt der Liste, occ. VII 149, gleichzusetzen. In occ. V gehört sie als Secunda Flavia Constantiniana zu einem Block africanischer Verbände am Ende des comitatensischen Teilabschnitts, der somit als nicht mehr nach dem Truppenrang differenzierter Nachtrag wiederum geographischen Prinzips kenntlich wird.[18] Die africanischen Constantiniani werden somit wie die Equites scutarii seniores von der Africa in die Tingitania verlegt. Ähnliches gilt für die in der italischen Teilliste, occ. VII 31, registrierte, wohl comitatensische Legion der Septimani seniores, die wie die Constantiniani nicht mehr aus ihrer ursprünglichen Liste gestrichen worden sind.[19] Mit der Verlegung von Infanterie-Einheiten aus Italien und Africa nach Tingitanien wird der Vorgang bei der Kavallerie Tingitaniens bestätigt.

Es bleibt zu klären, wann diese in den Listen registrierten Maßnahmen tatsächlich stattgefunden haben. Emilienne Demougeot z.B. war grund-

[18] Vgl. Hoffmann 193; zur Identität der Truppe, s. R. Scharf, Constantiniaci = Constantiniani? Ein Beitrag zur Textkritik der Notitia Dignitatum am Beispiel der „constantinischen" Truppen, Tyche 12, 1997, 189–212 hier 200–201.

[19] So Hoffmann 189. 193; Nischer, Quellen 101. Es gibt allerdings noch eine gleichnamige, möglicherweise pseudocomitatensische Legion in Gallien, s. occ. VII 103; occ. V 273; vgl. Z. Mráv, Castellum contra Tautantum – Zur Identifizierung einer spätrömischen Festung, in: A. Szabó – E. Tóth (Hrsg.), Bölcske. Römische Inschriften und Funde, Budapest 2003, 329–376 hier 331.

sätzlich der Meinung, daß die Armee des Comes Africae zwischen 414 und 421 zusammengestellt worden sei. Die weströmische Regierung sei vorher nicht in der Lage gewesen, in der unter Heraclian halbautonomen Region einzugreifen. J. B. Bury hingegen datiert die Truppenverlegungen in die Tingitania in das Jahr 420. Sie sollten verhindern, daß die Vandalen von Spanien nach Afrika übersetzen.[20] Er geht davon aus, daß die Bekämpfung der Vandalen durch die Westgoten, obwohl erfolgreich, nicht den Effekt hatte, diese nach Süden abzudrängen. Erst die römische Armee unter Asterius soll dies 420 zustande gebracht haben. Man verdoppelte die tingitanische Infanterie von zwei auf vier Einheiten und erhöhte auch die Kavallerie von zwei auf drei Verbände. Andererseits wäre es ebensogut denkbar, daß man sich in Africa weniger vor den Vandalen als vor einem allzu erfolgreichen Feldherrn Castinus fürchtete, hatte doch der Anhänger der Galla Placidia und neue Comes Africae Bonifatius diesen Heermeister kurz vor Feldzugsbeginn in Spanien im Stich gelassen und sich nach Africa abgesetzt. Die Niederlage des Castinus 422 dürfte daher den ungefähren terminus a quo für diese Maßnahmen ergeben.

Da es sich dabei aber um mehrere Operationen handelt, die laut Notitia nicht alle zeitgleich abliefen, könnte die Verstärkung der tingitanischen Infanterie etwas früher liegen. Die italische Infanterie-Teilliste von occ. VII läge chronologisch wiederum leicht vor ihr, da aus ihr die verlegten Septimani noch nicht gestrichen sind. Die tingitanische Kavallerie-Liste, die in ihren Einträgen noch die comitatensische Statusbezeichnung mitschleppt, eine ordentliche Textbearbeitung somit vermissen läßt, wäre dann etwas später anzusetzen. Auch hier liegt die entsprechende africanische Teilliste aufgrund der noch nicht gestrichenen, aber bereits verlegten Einheit, zeitlich vor der tingitanischen.

5. Der Comes Britanniarum

Die Teillisten des Comes Britanniarum in der Distributio stehen ungefähr an ihrem angestammten Platz und auch das selbständige Kapitel des Beamten findet sich da, wo man es erwartet. Seine Stellung innerhalb der geographischen Comites-Listen in occ. I und occ. V weist keinerlei Anomalien auf und doch ist die Comitiva Britanniarum dasjenige Amt in der Notitia occidentis, dessen Zeitgenossenschaft und Gültigkeit am stärksten angezweifelt

[20] Demougeot, Notitia 1114; Bury, Notitia 146; vgl. dazu auch O. Seeck, Comites 3 (= Comes Africae), RE IV 1 (1900), 637–638.

worden ist. Denn es ist noch immer weitestgehend eine communis opinio der Forschung, daß das römische Britannien sich spätestens 410 nicht nur von der Herrschaft des Usurpators Constantin III. löst, sondern danach auch nicht mehr gewillt gewesen sei, die Zentralregierung in Ravenna anzuerkennen. Die Bemerkung Prokops, daß Britannien seitdem von eigenen Tyrannen beherrscht wurde, kann als die dafür entscheidende Aussage betrachtet werden.[21] Es ist hier nicht der Platz, die unterschiedlichen Auslegungen zu diskutieren. Es soll nur darauf aufmerksam gemacht werden, daß sich dieses Enddatum von 410 zu einem Dogma verfestigt hat. Als Hauptargument eines Teils der älteren Forschung fungierte zumeist der angeblich antiquierte Zustand des Kapitels des Dux Britanniarum, das zuviele alte, kaiserzeitliche Truppen beinhalte, um wirklich noch in das 5. Jahrhundert datiert werden zu können. Man hätte demnach in der Notitia-Redaktion aus irgendwelchen ideologischen Gründen, aus konsequenter Verweigerung gegenüber der Wirklichkeit, diese Listen und Kapitel mitgeschleppt.[22] Durch archäologische Befunde ist diese Meinung obsolet geworden: Die Lager des Dux Britanniarum am Hadrianswall sind in der Regel bis an das Ende des 4. Jahrhunderts und wohl darüber hinaus militärisch besetzt.

So wie man den „altmodischen" Charakter des Dux Britanniarum betonte, so einig ist man sich in Bezug auf die Comitiva Britanniarum als einem neuen, am Ende des 4. Jahrhunderts von Stilicho im Rahmen eines Feldzuges gegen die Picten eingerichteten Amtes.[23] Man ist zum Teil der

[21] Prokop, bell. Vand. 1,2,37–38. Stellvertretend für viele, die an dem Datum 410 als Zäsur festhalten, sei hier K. Dark, The Late Antique Landscape of Britain, AD 300–700, in: N. Christie (Hrsg.), Landscapes of Change. Rural Evolutions in Late Antiquity and the Early Middle Ages, Aldershot 2004, 279–300, der sogar von einer „British revolution in the early fifth century (Perhaps c. AD 409/410)" spricht.

[22] Siehe dazu etwa O. Seeck, Laterculum 905: „Britannien aber, das schon 407 endgültig verlorenging, wird nicht nur mit aufgeführt, sondern erscheint auch in einer Gestalt, die mehr als ein Jahrhundert älter ist"; so auch Th. Mommsen, Die Conscriptionsordnung der römischen Kaiserzeit, Hermes 19, 1884, 1–79. 210–234 hier 234; Nischer, Quellen 32–33; vgl. Salisbury 102–106; anders Clemente, Notitia 293: Die Liste des Dux Britanniarum sei bis 406 auf dem neuesten Stand gewesen; ähnlich Seeck, Comes Britanniarum 641: „Der dux Britanniarum und der comes litoris Saxonici per Britanniam sind also Beamte, die vor 383 und vielleicht noch bis 409 existierten, aber sicher nicht später …"; Ward, Notitia 431.

[23] Die britannische Comitiva ist erstmals unter Constans im Jahre 343 eingerichtet worden, deren erster Inhaber Gratian, der Vater des späteren Kaisers Valentinian I. gewesen sein könnte. Dieses Amt kann jedoch nur temporär in Gebrauch gewesen sein, denn während der Krise der Jahre 367–368 erwähnt Ammian diese Comitiva nicht; s. Amm. Marc. 30,7,1–2: *comes praefuit rei castrensi per Africam, unde furtorum suspicione contactus digressusque multo postea pari potestate Britannicum rexit exercitum …*; s. Hoffmann, Oberbefehl 390: „Dagegen dürften zwei weitere Regionalgeneralate nur zeitweilig unterhalten worden sein, nämlich die comitiva Britanniarum unter Constans in den 340er Jahren und dann erneut unter Valentinian und seinen Nachfolgern ab 368 bis in die Anfänge des 5. Jhs. sowie die Stelle des Comes Hispaniarum, die um 420 für kurze Zeit geschaffen wurde."; vgl. PLRE I

Ansicht, der Comes Britanniarum habe die Kommanden des Dux Britan-
niarum und des Comes litoris Saxonici, beides ja Limitanbefehlshaber, und
deren Truppen durch eine neue comitatensische Armee ersetzt.[24] Auch da-
durch bestand genügend zeitlicher Spielraum, um für 410 ein Ende des rö-
mischen Britannien und damit des Comes Britanniarum annehmen zu
können.[25] Dies wird aber zumeist ohne eine Analyse der kleinen britanni-
schen Bewegungsarmee getan, die mit ihren zwei Teillisten ebenfalls in occ.
VII überliefert ist.

Die Infanterie des Comes Britanniae steht ganz am Ende der Infanterie-
teillisten von occ. VII. Daran ist nichts Außergewöhnliches, gehört doch
Britannien gemäß der geographischen Reihung der Notitia occidentis an
das Listenende[26]:

154 *Victores iuniores Britanniciani*
155 *Primani iuniores*
156 *Secundani iuniores*

Gratianus 1; Einrichtung um 398: Demougeot, Notitia 1099: Reorganisation der comit-
atensischen Armee Britanniens um 398; vgl. Demougeot, Notitia 1116–1117: Die Armee
des Comes Britanniae sei um 400 auf die Insel gelangt; vgl. Demougeot 1113: Kapitel des
Comes Britanniae vor 407 entstanden. Ähnlich sieht dies Martin, Reassessment 425–426:
Die Truppen, die in der Notitia unter dem Kommando des Comes Britanniarum ver-
zeichnet stünden, seien unter Stilicho – in der Zeit zwischen 395 und 399 – auf die In-
sel gekommen; ähnlich S. James, Britain and the Late Roman Army, in: T. F. C. Blagg –
A. C. King (Hrsg.), Military and Civilian in Roman Britain, Oxford 1984, 161–186 hier
163; P. J. Casey, The Fourth Century and beyond, in: P. Salway (Hrsg.), The Roman Era.
The British Isles 55 BC-AD 410, Oxford 2002, 75–104 hier 92: Die Armee des Comes Bri-
tanniarum sei Ende 4. Jh zu datieren; Berchem, Chapters 144–145; Nischer, Reforms 47;
Mann, What 6; Clemente, Notitia 190–191; vgl. Miller, War 144: Truppen seien im Rah-
men dieses Feldzuges gegen Invasoren 398–399 auf die Insel gekommen und Teile davon
habe man für den Kampf gegen Alarich um 401 wieder abgezogen; ähnlich P. Salway,
A History of Roman Britain, Oxford 2001, 311–314: die Truppen seien nach dem Sturz des
Magnus Maximus nach Britannien verlegt und nach Stilichos Pictenfeldzug 398/399 ab-
gezogen worden. Nachfolger des Comes Britanniarum sei der Comes litoris Saxonici; vgl.
K. Dark, Britain and the End of the Roman Empire, Stroud 2000, 10–57. Anders Bury, No-
titia 144: Der Oberbefehlshaber Constantius habe das Amt zwischen 411 und 421 einge-
richtet; Seeck, Comes Britanniarum 641: Aufbau der Comitiva nach 425.

[24] So etwa Seeck, Comes Britanniarum 641, der allerdings einen zeitlichen Hiatus zwischen
dem Ende der einen und dem Beginn des anderen Amtes annimmt; vgl. Johnson, Channel
Commands 89: Der Comes Britanniarum habe den Comes litoris Saxonici ersetzt, der zu-
vor die comitatensischen Einheiten in Britannien befehligt habe, die in der Notitia unter
dem Befehl des Comes Britanniarum stehen; Ward, Notitia 430.

[25] So etwa Mann, What 4; Bartholomew, Facts 269; ähnlich Clemente, Notitia 190–191.

[26] Mann, What 7–8; Mann, Notitia 218. Es scheint daher Seibt 341 im Irrtum zu sein, wenn
er aus der Tatsache, daß sich der Infanterie-Abschnitt am Listenende befindet, die Kaval-
lerie aber an vorletzter vor der Tingitania, schließt, die Liste des Comes Britanniarum sei
ein späterer Einschub; ähnlich J. H. Ward, The British Sections of the Notitia Dignitatum.
An Alternative Interpretation, Britannia 4, 1973, 253–263 hier 257; Ward, Notitia 431.

Von den vier überlieferten Auxilia palatina der -iuniores Britanniciani-
Gruppe stehen nur noch die Victores iuniores Britanniciani in Britannien
selbst, während die anderen über den ganzen Westen verstreut sind: die Ba-
tavi iuniores Britanniciani in Gallien und die Invicti iuniores Britanniciani
in Spanien.[27] Es wurde weiter oben festgestellt, daß die iuniores Britanni-
ciani-Einheiten ebenso wie entsprechende iuniores Gallicani im Sommer
406 in Italien aufgestellt und nach Gallien bzw. Britannien entsandt wur-
den. Ein Großteil der Britanniciani befindet sich laut Notitia auf dem Fest-
land und dies bedeutet zweierlei: 1. Seit der Verlegung der Britanniciani ist
eine gewisse Zeit vergangen, 2. Die Zusammensetzung der britischen Infan-
terie in occ. VII zeigt einen Zustand, der erst nach 406 eingetreten ist.

Von den beiden nachfolgenden Truppen der Primani und Secundani
kann nicht viel in Erfahrung gebracht werden. Aufgrund ihrer Herkunft
von numerierten Einheiten, dürften sie den Legionen zuzuordnen sein,
und da sie nach einem Auxilium palatinum genannt werden, dürfte es sich
bei ihnen um comitatensische oder pseudocomitatensische Legionen han-
deln. Das gemeinsame Namensattribut „iuniores" und die Nummern wei-
sen auf eine Zusammengehörigkeit als Truppenpaar hin und somit auf eine
eher comitatensische Abstammung.[28] Alle drei Infanterie-Einheiten fehlen
übrigens in occ. V. Dieses Fehlen begründet Dietrich Hoffmann so[29]:

> Dagegen erweist sich die Auslassung der Victores iuniores Britanniciani im
> Gesamtverzeichnis für einmal als durchaus begründet. Denn wir werden bei der
> Bearbeitung der Westarmee feststellen, daß sämtliche beweglichen Verbände Bri-
> tanniens, zu denen auch das obige Auxilium gehört, nur noch in der Distributio
> erscheinen und in Occ. 5 und 6 durchweg fehlen, und dies ist dahin zu erklären,
> daß die Formationen des kleinen britannischen Bewegungsheeres, das als Besat-
> zung einer faktisch längst vom Reich abgefallenen Insel bereits zur Zeit der Re-
> daktion von occ. 7 nur noch formal in den Truppenlisten aufgeführt war, bei der
> Anfertigung von Occ. 5 und 6 nun auch tatsächlich aus den Heeresverzeichnis-
> sen gestrichen wurden.

Gegen diese Sicht ist jedoch einzuwenden, daß die Auffassung von der nur
noch „formalen" Weiterführung der britischen Listen sozusagen gegen

27 Vgl. Demougeot, Notitia 1130; M. W. C. Hassall, Rez. D. Hoffmann, Das spätrömische
 Bewegungsheer, Britannia 4, 1973, 344–346 hier 345; J. H. Ward, Vortigern and the End of
 Roman Britain, Britannia 3, 1972, 277–289 hier 286 verwechselt die Britanniciani-Truppe
 mit deren Muttereinheit, den Victores iuniores.
28 Zu den Vermutungen: Hoffmann 189. 381. II 8 Anm. 1. II 70 Anm. 605; Varady 386; Rit-
 terling, Legio 1400. 1430. 1452. 1466; Nischer, Quellen 96. 101–102; Stein, Organisation
 107; Grosse 34 Anm. 2; Bury, Notitia 148; Scharf, Germaniciani 198.
29 Siehe Hoffmann 360; Nach Ward, Vortigern 286, wurden diese Truppen daher erst nach
 408 aufgestellt und sind nicht vor 411 in occ. VII geraten, als die gallische Präfektur wieder
 unter die Kontrolle Ravennas kam.

„besseres Wissen" der Notitia-Redakteure, nur auf dem Vorurteil vom Ende der römischen Herrschaft auf der Insel 406/410 beruht. Weiterhin mutet es doch reichlich seltsam an, wenn man den Comes Britanniarum in der Befehlshaberliste von occ. V einfach weiter führt, nachdem man seine Truppen aus allen Listen gestrichen hätte.[30] Ohnehin muß Hoffmann kurz darauf einräumen[31]:

> Nun heißt dies freilich nicht, daß die britannischen Truppenlisten als solche durchwegs noch den Besatzungsstand vor 406 wiedergeben, darf doch angenommen werden, daß auch Truppenabzüge aus Britannien, die erst unter Constantin III. – etwa bei dessen Überfahrt nach Gallien – erfolgten, sehr wohl noch berücksichtigt wurden, und zwar insofern, als die fraglichen damals auf den Kontinent übergeführten Verbände nach Constantins Untergang wieder unter den Befehl des legalen Oberkommandierenden getreten und von diesem nun den Heeresregionen zugeteilt worden sind, in denen sie in der Notitia erscheinen, während man ihre Namen in den zu jener Zeit nur noch formal aufrechterhaltenen Fußvolk- und Reiterliste Britanniens gestrichen hat.

Auch diese Konstruktion enthält einen gravierenden Fehler in Bezug auf die eigene Annahme: Wenn die Notitia-Redaktion die von Constantin III. 407 auf den Kontinent transferierten Einheiten zur Kenntnis genommen hat, etwa die oben erwähnten Auxilia Britanniciani, und sie aus den britischen Listen strich, warum blieben die restlichen Einheiten in den Listen und die Listen selbst überhaupt stehen? Aus ideologischen Gründen? Wenn also Constantin III. nur einen bestimmten Teil seiner Truppen mit auf das Festland genommen hat, müssen diejenigen Verbände, die noch in den Listen stehen, jene sein, die damals in Britannien zurückgeblieben sind. Das wären folglich 9 Einheiten des Bewegungsheeres und damit – nach den Annahmen Hoffmanns über die Sollstärke spätrömischer Einheiten – 2800 Mann Infanterie und 3000 Mann Kavallerie. Diese Truppen sind zusammengenommen stärker als jede der Expeditionsarmeen, die etwa Julian und Valentinian I. nach Britannien oder Valentinian I. bzw. Stilicho nach Africa entsandt hatten. Gleichzeitig aber soll Constantin III. auch Abteilungen aus den Limitanei des Comes litoris Saxonici herausgelöst und mobilisiert haben. Wie passt das zusammen? Man könnte als Argument immerhin vor-

[30] Zum Vorurteil als Basis, s. Hoffmann 364: „Das Jahr 406 bildet dergestalt den faktischen Schlußpunkt der legalen römischen Kontrolle über die Insel, … Zum andern ist zu bedenken, daß von den vier beglaubigten Britanniciani-Auxilien die Victores iuniores Britanniciani in der Distributio noch immer für Britannien selbst verzeichnet werden, also in einem Regionalheere, das aufgrund der politisch-militärischen Verhältnisse bereits von 406 an in den Augen der römischen Zentralregierung nur noch theoretischen Bestand haben konnte und das denn auch bei der Abfassung der Gesamtlisten (Occ. 5 und 6) nicht mehr aufgeführt wurde."; ähnlich Salway, Britain 326; Wackwitz 109.
[31] Hoffmann 364.

bringen, daß Constantin nach der Niederschlagung der Revolte in Spanien ebenfalls einige Verbände dort weiterhin stationiert ließ, obwohl nach der Beseitigung der Dynastiemitglieder dort kein weiterer Widerstand zu erwarten war. Doch dies veranlaßte er, nachdem sich die Mehrzahl der gallischen Streitkräfte ihm kampflos unterstellt hatte. Nimmt man Hoffmanns These ernst, so hätte Constantin zwei Drittel seiner beweglichen Armee zu Hause gelassen.

Die Liste der britischen Kavallerie in occ. VII steht an vorletzter Stelle, direkt vor den tingitanischen Einheiten, die ja relativ spät der Distributio hinzugefügt worden sein sollen. Sie umfaßt sechs Einheiten:

200 *Equites catafractarii iuniores*
201 *Equites scutarii Aureliaci*
202 *Equites Honoriani seniores*
203 *Equites stablesiani*
204 *Equites Syri*
205 *Equites Taifali*

Zur ersten Truppe, den Equites catafractarii, darf man wiederum zunächst das Wort Dietrich Hoffmann überlassen[32]:

> Diese dürfen angesichts der Seltenheit der Truppengattung doch wohl mit den Equites catafractarii im Grenzheer des dux Britanniarum gleichgesetzt werden, was freilich im Hinblick auf die Posteriorität der Comitatenses-Listen gegenüber denen der Limitanei zur Annahme eines etwas komplizierten, aber nicht unmöglichen Vorgangs nötigt. Denn da eine als Equites catafractarii erscheinende Grenzschwadron bei ihrer Übernahme ins Bewegungsheer nicht einfach den spezifizierten Namen Equites catafractarii iuniores bekommen haben kann, muß dies vielmehr die primäre Truppenbezeichnung gewesen sein, und die Einheit war mithin ursprünglich eine Vexillation des comitatensischen Heeres. Danach möchten wir glauben, daß die Equites catafractarii erst bei der Reorganisation der britannischen Verteidigung durch Theodosius d. Ä. 368/369 aus den Bewegungsstreitkräften ins Grenzheer Britanniens übergeführt worden sind, wobei sie als Beinamen iuniores verloren, und daß sie dann, als Honorius' Heermeister Stilicho gegen Ende des 4. Jahrhunderts unter Vernachlässigung der Grenztruppen die beweglichen Kräfte auf der Insel verstärkte, erneut mit ihrem vollen alten Namen unter die Comitatenses aufgenommen worden sind.

Nun verzeichnet die Liste des Dux Britanniarum, occ. XL 21, tatsächlich einen *Praefectus equitum catafractariorum* in Morbium, das im Hinterland des Hadrianswalls lag. Da außer dieser Limitantruppe kein anderer Catafractarii-Verband im Westen des Reiches als die Equites catafractarii iuniores beim Comes Britanniarum nachweisbar ist, liegt eine Identifikation nahe.

[32] Hoffmann 70 mit 171. 352.

Schwierigkeiten bereitet natürlich der Name, vor allem das Namensattribut „-iuniores", das aber Hoffmann bereits richtig gedeutet hat: Es weist auf eine Herkunft aus dem Bewegungsheer hin. Auch ist der These zuzustimmen, die Einheit könnte dieses Namensattribut als Limitantruppe abgelegt und erst wieder angenommen haben als man sie als Bewegungstruppe reaktivierte. Mißtrauisch macht allerdings dann die Erklärung Hoffmanns zu anderen mobilisierten Limitaneinheiten mit dem Attribut seniores bzw. iuniores. Zu den Defensores seniores und Defensores iuniores in der Liste des Magister equitum Galliarum, occ. VII 93 und 98, die ursprünglich beim Mainzer Dux bzw. beim Dux tractus Armoricanus lagen, erklärte Hoffmann, die Namensattribute seien zur Unterscheidung der beiden Einheiten voneinander und damit sekundär diesen Truppen zugelegt worden.[33] Die Defensores seniores, occ. V 267, sind zudem eindeutig als Legio pseudocomitatensis belegt. Nun gehören die Defensores seniores-iuniores zu jenen Truppen, die als Abspaltungen des Bewegungsheeres um 369 an die Rheingrenze bzw. an den Tractus Armoricanus gelangten – zur gleichen Zeit, wie die Equites cataphractarii nach Britannien. Hoffmann behauptet weiterhin, Stilicho habe unter Vernachlässigung der Grenztruppen die beweglichen Streitkräfte auf der Insel verstärkt. Er liefert hierfür keine Begründung, sondern setzt die Vernachlässigung in seinem Text voraus und liefert dann, in seiner Besprechung der einzelnen Truppen, die angebliche Vernachlässigung nach. Dabei beruht ja schon die Annahme, die Comitiva Britanniarum sei von Stilicho um 398 eingerichtet worden, auf den wenigen Zeilen des Dichters Claudian. Nach Hoffmann werden die Equites cataphractarii sofort von einer Limitaneinheit in eine comitatensische Vexillation umgewandelt. Das scheint durchaus möglich, da es laut Notitia keine pseudocomitatensischen Kavallerieverbände im Bewegungsheer gibt. Es existiert aber normalerweise eine Reihung der Einheiten innerhalb ihrer jeweiligen Truppenklasse nach ihrer Ancienität. Die Equites cataphractarii, eine um 398/399 mobilisierte Limitan-Einheit, wären somit die vornehmste Truppe der britischen Bewegungsarmee.[34]

Die nächste Truppe der Equites scutarii Aureliaci soll ebenfalls eine frühere Limitan-Einheit des Dux Britanniarum sein, s. occ. XL 47: *Praefectus numeri Maurorum Aurelianorum* aus Aballaba am Hadrianswall. „Denn" so Hoffmann[35],

laut einer treffenden Vermutung Polascheks sind mit dem Numerus Maurorum Aurelianorum ohne Zweifel die comitatensischen Equites scutarii Aureliaci

33 Siehe die Truppengeschichte Nr. 10.
34 Vgl. Hoffmann 366. II 154–155 Anm. 372.
35 Hoffmann 171 mit 264. 366; vgl. auch Polaschek 1096; Hassall, Rez. 345.

identisch, da der völlig ausgefallen anmutende Beiname Aureliani oder Aureliaci schwerlich auf eine spezifische Schwadron des Bewegungsheeres hindeutet und auch sonst kaum eine andere Erklärung erlaubt … Die Umwandlung des britannischen Mauren-Numerus zur Vexillation der Equites scutarii Aureliaci kann aber erst ganz spät, nämlich unter der Regentschaft Stilichos erfolgt sein, und zwar gleichzeitig mit der Herauslösung der Equites catafractarii iuniores, der Equites stablesiani und wohl auch der Equites Syri aus den Grenztruppen des Dux Britanniarum und des Comes litoris Saxonici per Britannias.

Dem gegenüber steht nun der Neufund einer Inschrift aus Zeugma am Euphrat. Sie stammt aus der 1. Hälfte des 4. Jahrhunderts und nennt einen Flavius Uccaius, *centenarius de Aureliacos*. Michael P. Speidel weist nun im Gegensatz zu Hoffmann zu Recht darauf hin, daß der Truppenname nicht auf einen Kaisernamen zurückzuführen ist, sondern vielmehr auf eine Herkunftsbezeichnung. Wie etwa die Equites catafractarii Pictavenses aus Pictavi = Poitiers stammten, so kamen die Equites scutarii Aureliaci aus der Civitas Aurelianensium = Orléans. Sie haben wohl nichts mit dem britischen Limitan-Numerus zu tun, der eine reine Auxiliartruppe war, die wohl im 3. Jahrhundert nach Britannien gelangte.[36]

Nach den Equites scutarii werden die Equites Honoriani seniores, occ. VII 202, in der Kavallerieliste genannt. Eine gleichnamige Einheit findet sich noch einmal in der gallischen Teilliste. Dort wird sie offenbar von ihrer Partnertruppe, den Equites Honoriani iuniores, occ. VII 171–172, begleitet. Eine mit den Equites Honoriani iuniores gleichnamige Truppe erscheint in der africanischen Kavallerieliste, occ. VII 196. Es dürfte sich dabei um eine Doppeltruppe der Equites Honoriani seniores-iuniores handeln[37], die doppelt in den Kavallerielisten von occ. VII verzeichnet wird. Gedoppelte Einheiten stellen angesichts der in die Tingitania verlegten Verbände, die trotzdem in africanischen Liste nicht gestrichen worden waren, für occ. VII nun nichts Neues dar. Da das Truppenpaar gemeinsam in der Gallia liegt, ist es durchaus denkbar, daß seine eine Hälfte, die Equites Honoriani iuniores, nach Africa, die andere, die seniores-Hälfte, von Gallien nach Britannien

[36] Siehe M. P. Speidel, A Cavalry Regiment from Orléans at Zeugma on the Euphrates: The Equites scutarii Aureliaci, in: M. P. Speidel, Roman Army Studies, Amsterdam 1984, 401–403; auch P. Southern, The Numeri of the Roman Imperial Army, Britannia 20, 1989, 81–140 hier 136 und M. G. Jarrett, Non-legionary Troops in Roman Britain I, Britannia 25, 1994, 35–77 hier 71 identifizieren den Numerus nicht mit den Equites scutarii.

[37] Auch Hoffmann 198 geht von einem solchen Truppenpaar aus, ordnet allerdings die Belege in der Notitia völlig anders zu; siehe dazu unten. Völlig willkürlich erscheint hier die Identifizierung der Equites Honoriani mit den bei Orosius als Pyrenäengarnison beschäftigten Honoriaci bei P. J. Casey, The End of Garrisons on Hadrian's Wall, in: The Later Roman Empire Today. Papers given in Honour of Professor John Mann, London 1993, 69–80; P. J. Casey, The End of Fort Garrisons on Hadrians Wall, in: Vallet-Kazanski 259–268 hier 261.

verlegt worden ist. Das Truppenpaar, das seinem Namen nach erst unter Honorius und damit frühestens 395 aufgestellt wurde, steht in seiner gallischen Teilliste völlig zu Unrecht an der Spitze der dortigen Vexillationes comitatenses, obwohl sich wesentlich ältere Verbände in der Liste befinden. In der africanischen Teilliste dürften die Equites Honoriani iuniores als drittletzte Einheit dagegen völlig korrekt plaziert sein.[38] In der Liste des Magister equitum praesentalis sind die Equites Honoriani relativ weit entfernt voneinander innerhalb der Vexillationes comitatenses aufgeführt, occ. VI 60 und 79: Die Honoriani iuniores befinden sich in einem africanischen Block und ihnen folgen die Equites armigeri iuniores, deren seniores-Hälfte den Honoriani iuniores in der gallischen Teilliste direkt folgte, während sie selbst ihnen in der africanischen Teilliste von occ. VII direkt auf den Fersen sind. Es sieht so aus, als ob die Verlegung der Equites Honoriani iuniores in die Africa in occ. VI registriert worden wäre und diese beinahe zeitgleich – jedenfalls mit ihrem africanischen Block – mit der africanischen Kavallerieteilliste von occ. VII wäre. Dieser Block wäre innerhalb von occ. VI relativ spät zu den vorderen Teilen der Liste gestoßen. Die Equites Honoriani seniores dürften dann wohl erst zu dieser Zeit nach Britannien gelangt sein.

Außer der Reihe sollen hier zunächst die Equites Taifali behandelt werden, da man sie in der Forschung in unzulässiger Weise mit den vorangehenden Equites Honoriani seniores verquickt. Ausgangspunkt für diese Truppe ist die Liste occ. VI mit zwei aufeinanderfolgenden Einträgen:

59 *Equites Honoriani Taifali iuniores*
60 *Equites Honoriani seniores*

Otto Seeck war der Ansicht[39], die Honoriani Taifali iuniores würden in occ. VII 172 als Equites Honoriani iuniores unter Wegfall von „Taifali" genannt werden, war sich aber seiner Sache nicht sicher, da ja ebenfalls in occ. VI 79 noch die Equites Honoriani iuniores erscheinen. Unausgesprochenes Hauptargument war wohl, daß hier in occ. VI zwei Honoriani-Einheiten mit fast identischem Namen direkt nebeneinander standen, wie dies auch in occ. VII mit den Equites Honoriani seniores-iuniores, occ. VII 171–172, der Fall war. Daß der Name Taifali ausgefallen war, konnte leicht als einer der Irrtümer der Notitia-Verfasser erklärt werden. Eduard von Nischer kam nun auf die Idee, die noch „fehlende" Hälfte der oben angeführten Equites

38 Vor ihnen stehen die Equites scutarii iuniores comitatenses, jene Hälfte eines Truppenpaares, dessen Partner in die Tingitania versetzt wurde, occ. VII 195, zwei Einheiten unter ihnen die Equites armigeri iuniores, occ. VII 198, deren seniores in der gallischen Teilliste direkt unterhalb der Equites Honoriani iuniores eingeordnet sind, occ. VII 173.

39 Notitia p. 130 Anm. 5; ähnlich Nischer, Quellen 107; Jones, LRE III 361; Hoffmann II 6 Anm. 161.

Honoriani Taifali iuniores, die Honoriani Taifali seniores im Notitia-Text aufgrund der Situation von occ. VI in occ. VII zu emendieren[40]:

> Die equites Honoriani seniores (VII 202) und die equites Taifali (VII 205) habe ich in eine Abteilung zusammengezogen, da wir, bei der Lesart der Notitia dignitatum bleibend, außer den im Kapitel VI fehlenden britannischen Reiterregimentern auch noch je eine in den Kapiteln VI und VII fehlende Abteilung Honoriani iuniores und Honoriani Taifali seniores annehmen müßten. Die doppelte Zählung der Honoriani Taifali seniores als Honoriani seniores und als Taifali denke ich mir dadurch entstanden, daß diese Abteilung auf zwei Stationen aufgeteilt war, und diese Gruppen im landläufigen Sprachgebrauch, vielleicht auch zur Unterscheidung voneinander, verschieden d.h. mit anderen Teilen des vollen Namens bezeichnet werden.

Diese Zusammenziehung zweier Eintragungen, die noch nicht einmal nebeneinander stehen, zu einem Text, erscheint mit wenig Skrupeln behaftet. Zu offensichtlich heiligt hier der Zweck – die Ausschaltung aller noch in occ. VI vorhandenen Spuren von britannischen Einheiten – die Mittel. Dietrich Hoffmann äußert sich dazu folgendermaßen[41]: „Dieser Tatbestand geht aus einer scharfsinnigen Konjektur Nischers hervor, der die vermeintlichen beiden britannischen Schwadronen Equites Honoriani seniores und Equites Taifali (ND Occ. 7, 202. 205) als einzigen Truppennamen Equites Taifali Honoriani seniores erkannt hat …, womit nun alle comitatensischen Truppen Britanniens in Occ. 5 und 6 ausnahmslos fehlen." Es zeigt sich also, daß man durchaus bereit ist, Interpretationen, die man anhand anderer Listen bzw. hier anderer Abschnitte derselben Liste entwickelte, wenige Zeilen darunter zugunsten emendatorischer Gewalttaten zu vergessen, wenn es nur den eigenen Thesen dient. In den gleichnamigen Verbänden der Africa und Tingitania sah Hoffmann noch doppelt verzeichnete Truppen als Hinweise für Truppenverlegungen. Diese Möglichkeit wird im Fall der Equites Honoriani seniores-iuniores garnicht mehr erwähnt. Sieht man sich nach dieser Diskussion die Belege für die Taifali-Truppen noch einmal an, beginnt man am besten mit den in occ. VI 59 genannten Equites Honoriani Taifali iuniores. In den Beischriften zu den Schildzeichentafeln des Magister equitum, occ. VI 16, werden sie aufgrund des nur beschränkt vorhandenen Raumes mit „Taifali" abgekürzt, nicht etwa mit „Taifali iuniores", obwohl dieses Attribut bei anderen Beischriften noch hinzugefügt werden konnte.[42] Weitere Taifali-Verbände gibt es in occ. VI nicht und dementsprechend dürfte in occ. VII nur ein weiterer zu erwarten sein, was mit den bri-

40 Nischer, Quellen 104–105. 98.
41 Hoffmann II 197 Anm. 428; vgl. 198. II 6 Anm. 161. II 75 Anm. 717. 718.
42 Siehe etwa occ. VI 6. 7. 9. 23. 25. 31. 32.

tannischen Equites Taifali, occ. VII 205, auch zutrifft. Das Phänomen, daß eine Truppe in der einen Liste mit vollem Namen, in einer anderen nur abgekürzt erwähnt wird, ist in der Notitia des öfteren anzutreffen.[43]

Die Equites stablesiani, occ. VII 203, die sich nicht in occ. VI auffinden lassen, können wohl tatsächlich auf mobilisierte Mannschaften einer Limitaneinheit zurückgeführt werden, die dem Comes litoris Saxonici unterstand, occ. XXVIII 17 *Praepositus equitum stablesianorum Gariannonensium*.[44] Dagegen ist eine derartige Herkunft von der letzten hier zu behandelnden Truppe, den Equites Syri, occ. VII 204, nicht zu bestätigen. Zwar gibt es mehrere Numeri Syrorum in der Kaiserzeit und Theodor Mommsen löste eine britische Inschrift mit dem Text „NMSS" zu n(umerus) m(ilitum) S(yrorum) s(agittariorum) auf, aber selbst wenn diese Interpretation zutreffen sollte, kann der Numerus nicht mit den spätantiken Equites Syri gleichgesetzt werden.[45] Denn es ist wenig wahrscheinlich, daß eine spätantike limitane Infanterieeinheit in eine comitatensische Kavallerietruppe umgewandelt worden sein soll.[46]

Überblickt man nun die verschiedenen Aspekte der Armee des Comes Britanniarum, so fällt die wieder hergestellte Verzahnung mit den anderen Listen in occ. VII auf. Wenn etwa die Equites Honoriani seniores-iuniores von Gallien nach Britannien bzw. Africa verlegt und beide nicht aus der gallischen Teilliste gestrichen wurden, kann dies nur bedeuten, daß dies ungefähr gleichzeitig geschehen sein muß. Die africanische Liste könnte wiederum in die Zeit um 420/422 gesetzt werden und damit auch die britan-

[43] Die Namenbildung der Equites Honoriani Taifali iuniores ist viergliedrig, während die Namen der meisten anderen Truppen nur drei Glieder besitzen. Viergliedrige Namen scheinen anfällig für Fehler zu sein, wie man an folgendem Beispiel sehen kann: occ. VI 52 Equites constantes Valentinianenses seniores; occ. VII 165 Equites constantes Valentinianenses iuniores; vgl. Hoffmann 198. Dies könnte ein einfaches Versehen, ein Schreibfehler sein, wie dies etwa bei occ. VI 81 Equites secundi scutarii iuniores der Fall ist, wo Handschrift **M** stattdessen „seniores" liest, doch gerade die Truppenrekonstruktion von Nischer und Hoffmann ziehen in occ. VII 202/205 den Namen der Truppe zu Equites Honoriani Taifali seniores, nicht etwa zu iuniores, zusammen.

[44] Nischer, Quellen 104; Jones, LRE III 356; Hoffmann 252. 352. 366; Laut Varady 388–389, sind die Stablesiani erst Anfang des 5. Jahrhunderts nach Britannien verlegt worden.

[45] Inschrift: RIB 764; Numerus: Southern, Numeri 137–138; Jarrett 69. 71.

[46] Anders Hoffmann II 62 Anm. 415: „Die bisher nicht aufgeworfene Frage einer Identität dieser beiden Verbände lässt sich freilich nicht mit Sicherheit beantworten, doch hat auch Polaschek 1096 zumindest auf den altertümlichen Charakter der Equites Syri hingewiesen. Die Vexillation kann jedenfalls keine alte Schwadron des Bewegungsheeres gewesen sein, da die Verlegung orientalischer Truppen ins ferne Britannien im 4. Jahrhundert kaum denkbar scheint. Ihr Fehlen unter den britannischen Grenzverbänden der Notitia spricht nicht unbedingt gegen unsere Lösung, da wir keine Gewähr dafür haben, daß die Listen durchweg vollständig sind." Diese Gewähr hatte Hoffmann auch bei allen anderen Listen nicht.

nische Kavallerieliste. Es entsteht der Eindruck, als versuchte Hoffmann gerade den Befund einer solchen Verzahnung unter allen Umständen zu vermeiden[47]:

> Jedenfalls gibt es in diesen <sc. den britannischen Listen> keinen Truppennamen, der zugleich auch in einer anderen Regionalliste auftauchte, und dies zeigt, daß sie in zeitlicher Hinsicht theoretisch durchaus dem Truppenstand der übrigen Teilverzeichnisse in der Distributio entsprechen. In der Tat möchten wir glauben, daß gerade etwa die drei in der Notitia nicht mehr in Britannien stationierten Britanniciani-Formationen erst unter Constantin III. auf das Festland verlegt worden sind, da sich in den unmittelbar vorangehenden Jahren keinerlei Ursachen aufzeigen lassen, die einen schon zuvor erfolgten Truppenabzug von der Insel wahrscheinlich machen könnten. Insofern findet sich also in den britannischen Verzeichnissen durchaus der Niederschlag von Veränderungen, die erst nach 406 eingetreten sind.

Folgt man Hoffmanns Argumentation von der Nichtüberschneidung, so hätte man bei den britischen Listen dieselbe Situation vor sich wie bei der Liste der spanischen Expeditionsarmee. Der Unterschied liegt in der Möglichkeit, die spanische Liste von außen auf einen Zeitraum von maximal 419–423 eingrenzen zu können, während es für die britischen Listen nicht einen externen Hinweis außer den ominösen Daten 406 und 410 gibt. Daher liegt es für Hoffmann nahe, für Britannien die Existenz einer dort vorhandenen Regionalarmee „theoretisch" einzuräumen, tatsächlich aber zu leugnen. Das Anerkennen von Überschneidungen hätte das Abstreiten einer Regionalarmee für 419–423 unmöglich gemacht. In der Folge wäre das Problem der Weiterexistenz der Kapitel des Dux Britanniarum und des Comes litoris Saxonici zur Sprache gekommen, aus deren Listen Hoffmann wenigstens die Hälfte der beweglichen Truppen Britanniens „mobilisiert" hatte. Noch mehr Überschneidungen, die zu noch mehr Erklärungen und Hilfskonstruktionen hätten führen müssen.

Stattdessen wird zwar eingeräumt, daß die Listen Britanniens eine Reaktion auf Vorgänge <u>nach</u> 406 zeigen, aber diese Listen werden direkt im Anschluß als pro forma-Listen denunziert. Das verzweifelte Bemühen, möglichst viele der dort noch verzeichneten Truppen als lokal rekrutiert hinzustellen, ist nur ein weiterer Versuch, Britannien vom Rest der Listen in occ. VII zu isolieren. Die britischen Listen als tatsächlich zeitgenössisch anzuerkennen, hätte die Frage nach der Weiterexistenz auch des Grenzschutzes am Rhein und am Atlantik aufgeworfen, dessen Dukate Hoffmann und andere nach der Jahreswende 406/407 als aufgelöst erachteten. Ganz offensichlich war die Idee Nesselhaufs von der großen Katastrophe voll verin-

[47] Siehe Hoffmann 364; ähnlich schon Nischer, Quellen 33.

nerlicht worden.[48] Es ist bedauerlich, daß Hoffmann die britischen Listen derart brüsk zur Seite schiebt, hatte er sie doch am bisher intensivsten analysiert. Emilienne Demougeot, die normalerweise die Deutungen Hoffmanns akzeptiert, kam im Fall Britanniens aufgrund der britischen Notitia-Listen zu dem Schluß, daß Constantius (III.) um 418/419 eine Rückeroberung geplant habe. Für eine Rückeroberung der Insel um 416 tritt auch Werner Seibt ein.[49] Die Koppelung der Teillisten des Comes Britanniae mit jenen Galliens und der Africa über die Verbindungen des gallischen Truppenpaars der Honoriani seniores-iuniores deutet daher die Existenz der britannischen Kommanden um 420/422 hin.

6. Aus den Listen ND occ. V, VI und VII verschwundene Verbände

In den vorangegangenen Abschnitten kam es des öfteren zur Sprache, daß Einheiten in der Liste des Magister peditum oder equitum praesentalis vorhanden waren, aber in occ. VII fehlten, ihre Namen nur teilweise erhalten sind oder willkürlich abgekürzt wurden. Die Forschung hat aus den Differenzen zwischen den Listen in der Hauptsache auf unterschiedliche Ab-

[48] Nischer, Quellen 33–34 behauptet, die eigentliche Feldarmee Britanniens sei in Kämpfen gegen Alarich 401/402 dahingeschwunden. Die jetzt in den britischen Listen genannten Verbänden seien Kader aus Limitaneinheiten, die durch Neuaushebungen aufgefüllt worden seien, um dann mit Constantin III. über den Kanal zu setzen; ähnlich Salway, Britain 326: Die Notitia-Listen für Britannien könnten keinesfalls den Stand von 420 n. Chr. repräsentieren, denn schließlich habe man 409 die römische Bürokratie endgültig loswerden wollen.

[49] Siehe Demougeot, Notitia 1132; Seibt 342; ähnlich Ward, Sections 257; Ward, Vortigern 286; Bleckmann, Honorius 569: Der Versuch einer Rückgewinnung Britanniens sei denkbar; Varady 387 beruft sich auf Beda, HE 1,12 wenn er von einer kurzfristigen Wiederbesetzung Britanniens von 414–416 spricht; vgl. Clemente 212–215. 284–285. 287; Seeck, Comes Britanniarum 641, hat den zeitlich spätesten Ansatz, wenn er schreibt: „ ... das siebente Capitel der Notitia ..., das sicher erst unter Placidus Valentinianus ... zum Abschluß gekommen ist (occ. VII 36), nennt wieder einen Comes Britanniarum ... Wahrscheinlich war es ein Feldherr, den Aetius zur Wiedereroberung Britanniens ausgeschickt hatte, der aber die Aufgabe kaum erfüllt haben wird ... der Comes Britanniarum ist wohl erst nach 425 geschaffen und hat nur wenige Jahre bestanden."; vgl. Scharf, Kanzleireform 474, der für ein Weiterbestehen der Comitiva Britanniae bis 425 plädiert hatte.
Neue archäologische Funde bzw. neu bearbeitete Befunde aus Richborough – Skelette von nicht bestatteten Männern, Frauen und Kindern und einige sächsische Waffen – und ein bewußt zerstörtes Westtor der Festung in Pevensey, sollen auf eine Eroberung der Forts hindeuten, die sogleich mit dem sächsischen Einfall in Verbindung gebracht wird, der wiederum unter Berufung auf die Chronica Gallica a. 452 in das Jahr 410 gesetzt wird. Der Fund von fünf Silbermünzen Constantins III. aus gallischen Prägestätten sollen dies zusätzlich erhärten, s. M. Lyne, The End of the Saxon Shore Fort System in Britain: New Evidence from Richborough, Pevensey and Portchester, in: Gudea 283–292 hier 283–285.

fassungsdaten geschlossen. Dadurch wird die Sachlage noch einmal ver-
kompliziert, weil die Entwicklung des Verschwindens, Auftauchens und
Verdoppelns von Truppen nicht von vorneherein in eine bestimmte Rich-
tung zu interpretieren sein sollte. Es fehlen in der Distributio, occ. VII, im
Vergleich zu dem Kapitel des Magister peditum praesentalis, occ. V, insge-
samt fünf Einheiten:

occ. V 183	*Augustei*
207	*Exculcatores iuniores Britanniciani*
217	*Felices iuniores Gallicani*
261	*Taurunenses*
262	*Antianenses*

Augustei, Exculcatores und Felices gehören zur Truppenklasse der Auxilia
palatina, Taurunenses und Antianenses zu den Legiones pseudocomitaten-
ses. Es scheinen keine Verbände anderer Truppenklassen wie etwa der Le-
giones palatinae oder Legiones comitatenses zu fehlen. Herbert Nesselhauf
äußerte hierzu[50]:

> Schwieriger ist die Beurteilung der 5 Abteilungen, die Kap. V mehr hat als
> Kap. VII. Bei zweien (V 261/262) legt ihre Eigenschaft als pseudo-komitatensische
> Legion die Deutung nahe, daß sie, nach Abfassung von Kap. VII aus dem Grenz-
> in das Feldheer versetzt, vor der Zufügung der Nachträge zu diesem Kapitel zu-
> grunde gegangen sind. Für die anderen palatinischen Auxilien (V 183. 207. 217),
> mag die Erklärung Polascheks 1096 zutreffen, daß ihr Fehlen in Kap. VII auf die
> zwischen den einzelnen Teillisten bestehenden Zeitlücken zurückzuführen sei.

Nun stehen aber die Taurunenses und Antianenses nicht am Ende der Pseu-
docomitatenses, sondern im oberen Drittel dieses Listenabschnitts. Nach
ihnen folgen noch 12 weitere Legionen, occ. V 263–274, aus Italien, Gallien,
Tingitanien bzw. Africa und noch einmal Gallien. Sollten die beiden Legio-
nen einen Nachtrag in occ. V bilden, so müßten zwei Drittel des pseudoco-
mitatensischen Abschnitts dazu erklärt werden. Die ihnen in occ. V voran-
gehenden vier Verbände der Legio prima und secunda Iulia Alpina sowie der
Lanciarii Lauriacenses und Comaginenses scheinen, des Gleichklangs ihrer
Namen nach, Truppenpaare zu sein, was für die auf die Antianenses folgen-
den Einheiten nicht mehr der Fall ist. So könnten die Antianenses-Taurun-
enses einer etwas früheren Phase der Mobilisierung von Limitantruppen an-
gehören als der Rest des pseudocomitatensischen Abschnitts.

Auch die drei Auxilia palatina der Augustei, Exculcatores und Felices
sollen laut Nesselhauf in einer Art Zwischenraum zwischen den verschiede-

[50] Nesselhauf 37; vgl. Hoffmann II 151–162 Anm. 323.

nen occ. VII-Teilbereichen verschwunden sein. Man darf sich das wohl so vorstellen, daß im Rahmen einer Truppenverlegung die Einheiten aus ihrer jeweiligen Herkunftsliste gestrichen, aber in ihre Zielliste nicht oder noch nicht eingetragen wurden. Für Hoffmann, für den die Frage, wie es zu diesem Fehler kommen konnte, nicht relevant ist, sind die drei Verbände infolge eines Mißgeschicks der Notitia-Redaktion ausgefallen. Die Möglichkeit einer Aufstellung der Auxilia nach Abfassung von occ. VII und vor der Zusammenstellung von occ. V lehnt er wohl zu Recht ab, gehören doch selbst die beiden jüngeren Abteilungen, die Exculcatores iuniores Britanniciani und die Felices iuniores Gallicani, allerspätestens zu den Rüstungsmaßnahmen des Stilicho im Sommer 406.[51]

Auch in den Listen des Magister equitum praesentalis, occ. VI, finden sich Formationen verzeichnet, die in occ. VII nicht genannt werden:

75 *Comites iuniores*
85 *Cuneus equitum promotorum*

Während es sich bei den Comites iuniores eindeutig um eine Vexillatio comitatensis handelt, sind bei dem Cuneus Zweifel angebracht. Er steht ganz am Ende der Liste, noch nach den als Nachtrag erwiesenen Equites sagittarii Cardueni und Equites sagittarii seniores, occ. VI 83–84, aus der Tingitania. Sein Name verweist auf eine mobilisierte Limitaneinheit. Folgt man hier Nesselhaufs Interpretation als einer Regel, so gehörte der Cuneus ebenfalls zu jenen Truppen, die nach der Abfassung von occ. VII mobilisiert worden wären. Die Comites iuniores gehören mit den direkt unter ihnen verzeichneten Equites promoti iuniores, occ. VI 75–76, zur ältesten Kavallerietruppe des Westens wie ihre beiden seniores-Verbände zeigen, occ. VI 43–44, die an der Spitze der Kavallerie des Magister equitum praesentalis stehen. Die beiden iuniores-Truppen müßten demgemäß unter den Vexillationes comitatenses an der Spitze des Abschnittes stehen, werden aber stattdessen nicht korrekt inmitten eines africanischen Blocks eingeordnet. In diesem geographischen Block ist wiederum die eigentlich nach Anciennität zu ordnende Reihenfolge völlig durcheinandergeraten, so daß hier eine Entwirrung der internen Verhältnisse nicht geleistet werden kann.[52]

51 Siehe Hoffmann 359. II 158 Anm. 453. II 159 Anm. 473; vgl. Stevens 145 Anm. 7, der occ. VII für die jüngere Liste hält und daher an ein Verschwinden der Exculcatores vor der letzten Redaktion dieser Liste dachte; zu der relativchronologischen Abfolge von occ. V, VI und VII, s. unten.

52 Vgl. Hoffmann 17–18. 26–27. 325. 398, der annimmt, die Comites iuniores hätten seit 364 im Osten geweilt. Erst 394 wären sie in den Westen gelangt und von Stilicho 395 zurückbehalten worden, s. Hoffmann 37. 243–244. 328. 427. Kurz vor 400 hätte man die Comites in die Africa verlegt, so Hoffmann 37. Auch Hoffmann 27. II 2 Anm. 42 geht von einem fehlerhaften Eintrag in Africa aus.

War zuvor von Truppen die Rede, die in occ. VII fehlten, in occ. V und VI aber vorhanden waren, so kommt jetzt die umgekehrte Situation zur Sprache – die in occ. V und VI verschwundenen Verbände von occ. VII. Diese sind mit rund 20 Einheiten wesentlich zahlreicher, doch darunter befinden sich auch vier bereits besprochene britannische Abteilungen sowie ein Block von 11 gallischen Pseudocomitatenses, deren Problematik aber in einem späteren Abschnitt zum Mainzer Dukat und seinem Verhältnis zu den Truppenlisten occ. V und VII näher behandelt werden soll. Somit verbleiben aus occ. VII zunächst vier Einheiten:

17 *Victores seniores*
36 *Placidi Valentinianici felices*
62 *Catarienses*
73 *Britones*

Die Victores sind wohl durch irgendein Versehen in der Liste occ. V ausgefallen, denn in occ. VII stehen sie in der italischen Infanterieliste zwischen den Iovii seniores und den Cornuti iuniores, occ. VII 17. 19, während in der occ. V-Liste der Auxilia diese Kombination Iovii seniores-Cornuti iuniores in direkter Abfolge erhalten bleibt, s. occ. V 168–169. Die Victores seniores wären also in occ. V sicherlich zu ergänzen.[53] Die Catarienses stehen ganz am Ende der westillyrischen Infanterie, nach drei sicher belegten pseudocomitatensischen Legionen sowie wohl fehlerhaft eingetragenen Valentinianenses, die einen Nachtrag darstellen. Die drei vorgängigen Pseudocomitatenses sind die Lancearii Lauriacenses, Lancearii Comaginenses und die Secunda Iulia Alpina, occ. VII 60. 58. 59, die in occ. V gemeinsam mit den dort vorhandenen Taurunenses und Antianenses stehen, die wiederum in occ. VII fehlen.[54] Ein wechselseitiger Fehler in den Listen ist somit nicht auszuschließen. Die Britones schließlich sind ganz einfach mit den eine Zeile zuvor, occ. VII 72, vermerkten Batavi iuniores zu der Truppe der Batavi iuniores Britanniciani zu verschmelzen.[55]

Es bleiben noch die Placidi Valentinianici felices, die als die wahrscheinlich jüngste Truppe in der westlichen Notitia anzusehen sind. Den Placidi Valentinianici fällt aufgrund ihres Namens stets die Aufgabe zu, das Enddatum, den Zeitpunkt der letzten Redaktion der Notitia occidentis zu bil-

[53] Ähnlich Hoffmann II 10 Anm. 23; vgl. F. Lot, La Notitia Dignitatum utriusque imperii. Ses tares, sa date de composition, sa valeur, REA 38, 1936, 285–334 hier 288 Anm. 3. Es ließe sich auch an eine Verlegung in eine andere Region mit fehlender Neu-Eintragung denken.
[54] Vgl. Hoffmann 171–172.
[55] Hoffmann 362.

den. Meistens wird nicht mehr zu ihnen gesagt, da ihre Einordnung inner-
halb der italischen Liste von occ. VII sicherlich nicht korrekt ist. Sie stehen
an viertletzter Position unter einem Gemisch von Legiones comitatenses,
pseudocomitatenses und Auxilia palatina, occ. VII 34–39, so daß ihr eige-
ner Truppenklassenstatus nicht direkt zu ermitteln ist. Dieser ist höchstens
über ihren Namen zu erschließen, denn alle anderen westlichen Infanterie-
verbände mit den Namen der Kaiser Gratian oder Valentinian gehören zu
den Auxilia palatina, wenn sie auch mehrere Jahrzehnte früher aufgestellt
wurden.[56] Diese Namensähnlichkeit führt dazu, daß die Placidi Valentini-
anici in occ. VII irrtümlich sekundär mit den Gratianenses iuniores gekop-
pelt wurden, occ. VII 36–37, die eine Zeile unter ihnen stehen. Die Placidi
Valentinianici felices können ihrem Namen nach nicht vor dem 2. Juli 419,
dem Tag der Geburt des Placidus Valentinianus, des Sohnes der Galla Pla-
cidia und des Constantius III., aufgestellt worden sein. Das Truppenattribut
„felices" weist aber eindeutig auf ein späteres Datum hin, denn „felices" ist
Bestandteil der Titulatur von Caesares und Augusti, nicht aber von nobilis-
simi pueri, so daß eine Errichtung der Truppe erst ab 424, der Erhebung des
Placidus Valentinianus zum Caesar möglich ist.[57] Das zeigt zwar, daß die
Placidi ihrem Rang nach sicherlich an der falschen Stelle eingetragen wur-
den und – als fast am Ende der italischen Liste verzeichnete Truppe – einen
aus dem chronologischen Rahmen fallenden Nachtrag bilden.[58]

In der gallischen Teilliste der Distributio finden sich insgesamt 11 pseu-
docomitatensische Legionen, die in occ. V fehlen:

97 *Balistarii*
98 *Defensores iuniores*
99 *Garronenses*
100 *Anderetiani*
101 *Acincenses*

104 *Cursarienses*
105 *Musmagenses*

[56] Siehe dazu Hoffmann 167–168; Scharf, Constantiniaci 207–208.
[57] Siehe R. Scharf, Der Iuthungenfeldzug des Aetius, Tyche 9, 1994, 131–145 hier 142; Scharf,
 Constantiniaci 207–208; vgl. Bury, Notitia 137: Placidi Valentinianici 425 aufgestellt; so
 auch W. Kubitschek, Legio C. (Legio der späteren Zeit), RE XII 2 (1925), 1829–1837; De-
 mougeot, Notitia 1093; Brennan, Notitia 166; Polaschek 1096: Placidi Valentinianici feli-
 ces nicht früher als Oktober 425; vgl. Oldenstein, Jahrzehnte 90: „mit Sicherheit erst unter
 Valentinian III. aufgestellt"; Kulikowski, Notitia 375: die Placidi Valentinianici seien frü-
 hestens am Geburtstag Valentinians III., am 2. Juli 419, aufgestellt worden.
[58] Vgl. Hoffmann 22: „Die oft erwähnten Placidi Valentinianici des Italienheeres … erweisen
 sich als ein oberflächlicher, isolierter Nachtrag, der für die Truppenlisten als Ganzes nicht
 bindend ist"; ähnlich 169 und II 18 Anm. 48.

107 *Insidiatores*
108 *Truncensimani*
109 *Abulci*
110 *Exploratores*

Sie bilden einen fast geschlossenen Block von Einheiten innerhalb der 21 Legiones pseudocomitatenses Galliens. Die Lücken zwischen den Acincenses/Cursarienses und den Musmagenses/Insidiatores in occ. VII könnten natürlich wiederum auf ein Mißgeschick der Notitia-Redaktion zurückgeführt werden, wenn nicht in occ. V die in den Lücken genannten Truppen der Cornacenses, Septimani und Romanenses noch einmal in laufender Reihenfolge am Ende des pseudocomitatensischen Abschnitts genannt werden würden, occ. VII 102–103. 106 = occ. V 272–274. Wären dort nicht die Constantiaci, occ. V 271, – sehr wahrscheinlich irrtümlich – direkt vor diesen drei Truppen eingetragen worden, hätte man in occ. V einen gallischen Block von 10 Einheiten, occ. V 264–270. 272–274, vor sich. So aber müssen die Cornacenses, Septimani und Romanenses sehr wahrscheinlich als Nachtrag in occ. V angesehen werden. Es gibt wenigstens keinen Hinweis darauf, warum man die Einheit der Constantiaci mit Absicht mitten in einen gallischen Block hätte setzen sollen, verbindet sie doch nichts mit den sie umgebenden Truppen. Bilden die Cornacenses etc. aber einen Nachtrag, so wird auch die Position der Constantiaci verständlich: Man hätte sie zu einem früheren Zeitpunkt in occ. V am ursprünglichen Ende der Gesamtliste eingetragen, ohne auf ihre Truppenklasse zu achten.[59] Die Constantiaci wären also nicht mit den gallischen Truppen in occ. V an diese Stelle gelangt, sondern wären einem gesonderten Vorgang zuzuschreiben. Da sich im übrigen die vorangehenden Partien der gallischen Pseudocomitatenses in occ. VII völlig mit dem entsprechenden Abschnitt in occ. V gleichsetzen lassen, occ. VII 90–96 = occ. V 264–270, sind die nachfolgenden gallischen Verbände in occ. VII ohnehin als Nachträge anzusehen, denn das Vorhandensein geographisch gruppierter Truppenblöcke widerspricht dem ansonsten in den Listen befolgten Prinzip der Aufzählung nach

[59] Polaschek 1094 wie auch Clemente, Notitia 232 halten die Constantiaci für eine unter Constantius III. aufgestellte Abteilung. Wurden die „pseudocomitatensischen" Constantiaci von dem Redaktor der Notitia mit den tingitanisch-africanischen Constantiaci, occ. VII 138/150 identifiziert, so wurden sie aus Versehen am Ende der Pseudocomitatenses eingetragen, obwohl sie vermutlich ein Auxilium palatinum waren; anders noch Scharf, Constantiniaci 199–201. 203, der bei den Constantiaci von einer pseudocomitatensischen Einheit ausging; so auch Hoffmann II 72 Anm. 633. Dafür würde sprechen, daß auch die Kavallerieeinheit der Equites Constantiaci felices in occ. VII 178 wohl unter Constantius III. gebildet wurden und ebenfalls am Ende der Kavallerieteilliste stehen, s. Jones, LRE III 353; Clemente 232; Scharf, Constantiniaci 204–205.

Anciennität innerhalb einer Truppenklasse ohne Rücksicht auf regionale
Zugehörigkeit.

Wenn die Cornacenses mit ihren beiden Begleitern aber völlig in occ.
VII integriert waren, könnte diese Liste bzw. ihr gallisch-pseudocomitaten-
sischer Teil älter als die korrespondierenden Teile von occ. V sein. Die Liste
der gallischen Pseudocomitatenses bildet demgemäß keinen gleichzeitigen
Block und kann daher auch nicht kollektiv für eine relative oder absolute
chronologische Bestimmung des Verhältnisses von occ. V zu VII eingesetzt
werden.[60] Über die in occ. V fehlenden gallischen Verbände kann hier nicht
mehr gesagt werden, als daß sie oder Teile ihrer Mannschaften aufgrund der
im Rahmen der Behandlung der Anderetiani entwickelten relativen Ab-
folge von Mobilisierungen nach 406/407 in das Bewegungsheer übernom-
men wurden. Ob sie in dem Zeitraum zwischen der Erstellung von occ. VII
und V untergegangen, einfach vergessen oder befördert worden sind und
man im Anschluß unterlassen hat, sie in occ. V ordnungsgemäß unter die
neu zugewiesene Kategorie einzutragen, könnte erst nach einer umfassen-
den Analyse von occ. VII gesagt werden.[61]

7. Die Beförderung von Legionen

Neben den in occ. V, VI und VII verschwundenen oder doppelt genannten
Truppenverbänden gibt es in den Listen V und VII noch das Phänomen der
beförderten Legionen. Der Nachweis einer Beförderung von einer Truppen-
klasse in die nächsthöhere ist nur im Bereich der palatinen und comitaten-
sischen Legionen zu führen. In der Liste des Magister peditum praesentalis
werden in der ersten und vornehmsten Truppenklasse der Infanterie, den
Legiones palatinae, 12 Einheiten genannt[62]:

145 *Ioviani seniores*
146 *Herculiani seniores*
147 *Divitenses seniores*
148 *Tungrecani seniores*
149 *Pannoniciani seniores*
150 *Moesiaci seniores*

[60] Vgl. Polaschek 1093; Demougeot, Notitia 1131.
[61] Vgl. Demougeot, Notitia 1131: die 11 fehlenden Verbände seien später als die vorangehen-
den zu Legiones pseudocomitatenses befördert worden; ähnlich Bury, Notitia 143; Wack-
witz 90. II 131 Anm. 827; etwas anders Nesselhauf 37 Anm. 5: „Keine Schwierigkeiten ma-
chen der Erklärung die Truppen, die Kapitel VII mehr hat als V, sie könnten 1. vor
Abfassung von V zugrunde gegangen oder 2. nach Abfassung von V neugeschaffen sein."
[62] Diese Zahl entspricht der Zahl der in den beiden östlichen Praesentalarmeen verfügbaren
Palatinlegionen, die über je sechs Abteilungen verfügen, s. or. V 41–47; or. VI 41–47.

151 *Armigeri propugnatores seniores*
152 *Lanciarii Sabarienses*
153 *Octavani*
154 *Thebaei*
155 *Cimbriani*
156 *Armigeri propugnatores iuniores*

Wie sich aus der italischen Infanterieliste in occ. VII 145–156 ergibt, zerfällt die Legionsliste in occ. V in zwei unterschiedlich alte Gruppen von je sechs Legionen. Die erste Gruppe erscheint geschlossen in occ. VII zu Beginn der Infanterie:

occ. V		occ. VII	
145	=	3	*Ioviani seniores*
146	=	4	*Herculiani seniores*
147	=	5	*Divitenses seniores*
148	=	6	*Tungrecani seniores*
149	=	7	*Pannoniciani seniores*
150	=	8	*Moesiaci seniores*

Diese Gruppe stellt die ursprüngliche Ausstattung des westlichen Heeres mit Palatinlegionen dar. Die zweite Legions-Gruppe kommt erst später hinzu. In der italischen Liste von occ. VII folgen nach einem geschlossenen Block von Auxilia palatina zwei bereits bekannte Truppennamen:

28 *Octavani*
29 *Thebaei*

Die beiden in occ. V als Legiones palatinae verzeichneten Truppen stehen in occ. VII unterhalb der Auxilia palatina und sind damit noch als Legiones comitatenses kenntlich. Die gleiche Erscheinung findet sich bei der gallischen Infanterie. Hier werden die Lancearii Sabarienses ebenfalls unterhalb der Auxilia palatina in einer Gruppe von comitatensischen Legionen genannt, occ. VII 82. Die drei restlichen Palatinlegionen stehen in occ. VII unter dem Kommando des Comes Africae wiederum direkt unter einem Auxilium palatinum:

142 *Armigeri propugnatores seniores*
143 *Armigeri propugnatores iuniores*
145 *Cimbriani*

Alle sechs Legionen der zweiten Gruppe müssen folglich nach der Abfassung von occ. VII bzw. deren italischen, gallischen und africanischen Infanterie-Teillisten von einer comitatensischen zu einer palatinen Legion beför-

dert worden sein.⁶³ Ein umgekehrter Vorgang, etwa eine Degradierung der Hälfte aller westlichen Palatinlegionen und ihre Versendung in die oben genannten Regionen, wäre vom Oberkommando in Ravenna kaum durchzusetzen gewesen ohne eine massive Meuterei befürchten zu müssen. Für eine gleichzeitige Beförderung der sechs Truppen spricht ihre „Rahmung" durch die beiden Legionen der Armigeri propugnatores seniores und iuniores in occ. V. Mit der Erhöhung ihres Status ging vielleicht eine Verlegung der Verbände nach Italien einher, die aber in ihren occ. VII-Listen nicht mehr registriert wurde. In Italien wurde dann die neue Sechser-Gruppe palatiner Legionen spätestens um 422/423 in die Praesentalarmee des Magister peditum eingefügt.⁶⁴

Ausgangspunkt der Datierung der verschiedenen Kommanden und Teillisten war der enge Zusammenhang zwischen der in occ. VII aufgeführten Armee des Comes Hispaniarum und den außerhalb der Notitia überlieferten Ereignisse und Nachrichten aus Spanien. Dadurch konnte die Existenz einer Spanienarmee auf die Jahre 418–423 eingegrenzt werden. In diesen chronologischen Rahmen gehören auch die Truppenverlegungen von der Africa in die Tingitania. Die in den Notitia-Listen der militärischen Kommanden des Comes Africae, des Magister equitum praesentalis sowie in der Distributio numerorum aufgefundenen Resten von Bearbeitungsspuren weisen auf eine Entstehung der Listen in der heute vorliegenden Form kurz vor der Zusammenstellung der Notitia hin. Die Listen liegen zeitlich so eng zueinander, daß Änderungen in dem einen Abschnitt von anderen Abschnitten nicht mehr berücksichtigt werden konnten. Es liegt daher nahe, für die unterschiedlichen Listen auch verschiedene Bearbeiter in den regionalen bzw. zentralen Dienststellen anzunehmen.

⁶³ Zur Beförderung: Polaschek 1093; Nesselhauf 37; Wackwitz 89; Clemente, Notitia 227. 229; Hoffmann 183–184. 397; Oldenstein, Jahrzehnte 89; Scharf, Spanien 81–84; Scharf, Cimbriani 183–184.
⁶⁴ Zur Datierung: Scharf, Spanien 93; vgl. Polaschek 1093: Ende der Regierungszeit des Honorius; ähnlich Hoffmann 183. 434.

Teil V: Die Ziegel der Mainzer Truppen

Neben der privaten Produktion durch „Unternehmer", die wohl hauptsächlich den Bedarf Nordgalliens und insbesondere der neuen Kaiserresidenz Trier abdeckten, haben auch die alten Legionen Obergermaniens, die Legio VIII Augusta in Straßburg und die Legio XXII Primigenia in Mainz, bis in die Mitte des 4. Jahrhunderts weiter geziegelt. Zu diesen beiden Legionen stieß in tetrarchischer Zeit noch die Legio I Martia in der Sequania, die ebenfalls bis zur Usurpation des Magnentius Ziegel herstellte.[1] Ob Rheinzabern allerdings in der ersten Hälfte des 4. Jahrhunderts ein weitgehendes Monopol auf die Ziegelherstellung des Militärs in Obergermanien besaß, ist umstritten. Neuerdings wird Worms als eine weitere Produktionsstätte vorgeschlagen.[2] Offenbar in Zusammenhang mit dem Ende des Magnen-

[1] Trierer Ziegel: H. Koethe, Die Trierer Basilika, Trierer Zeitschrift 12, 1937, 151–179 hier 162–165; vgl. W. Reusch, Die St. Peter-Basilika auf der Zitadelle in Metz, Germania 27, 1943, 79–92; W. Reusch, Die Außengalerien der sog. Basilika in Trier, Trierer Zeitschrift 18, 1949, 170–193; U. Brandl, Untersuchungen zu den Ziegelstempeln römischer Legionen in den nordwestlichen Provinzen des Imperium Romanum, Rahden 1998, 5–6. 109. Hinsichtlich der Ziegel der Legio I Martia weist R. Fellmann darauf hin, daß keine gestempelten Ziegel dieser Legion in eindeutig valentinianischen Burgi der Schweiz verbaut worden seien und auch sonst nirgends in diesem chronologischen Zusammenhang nachzuweisen wären; s. dazu R. Fellmann, Spätrömische Festungen und Posten im Bereich der legio I Martia, in: Cl. Bridger – K.-J. Gilles (Hrsg.), Spätrömische Befestigungsanlagen in den Rhein- und Donauprovinzen, Oxford 1998, 95–104; Nuber-Reddé 213. 219. 222.

[2] Vorsichtig formuliert H. Bernhard, Die römische Geschichte der Pfalz, in: K.-H. Rothenberger (Hrsg.), Pfälzische Geschichte 1, Kaiserslautern 2001, 43–77 hier 68: „Es ist kaum anzunahmen, daß sämtliche Bauvorhaben allein mit Rheinzaberner Produkten durchgeführt wurden." Bernhard verweist dabei auf Tonvorkommen und Keramikproduktion im Raum um Eisenberg und Worms; Dolata 51–53; J. Dolata, Eine sehr große Dachplatte mit Stempel der 30. Legion in Mainz, ArchKorr 34, 2004, 519–527 hier 501; zu Buchstaben-kombinationen in Ziegelstempeln als Abkürzungen für Produktionsstandorte, s. R. Ivanov, Ziegel- und Dachziegelstempel mit Bezeichnung der Legion und der Garnison am unteren Donaulimes, in: G. Susini (Hrsg.), Limes, Bologna 1994, 7–13; vgl. G. Wesch-Klein, Die Legionsziegeleien von Tabernae, in: Y. Le Bohec (Hrsg.), Les legions de Rome sous le Haut-Empire, Lyon 2000, 459–463; Brandl 5; dazu wiederum G. Wesch-Klein, Rez. Brandl, Germania 80, 2002, 364–368 bes. 366; vgl. auch Dolata 56, der darauf aufmerksam macht, daß Stempel der legio VIII Augusta mit den Abkürzungen AR(gentorate) und TAB(ernae) aufgrund „geochemischer" Untersuchungen tatsächlich an diesen Orten hergestellt wurden. Es sind zumindest in diesem Fall also keine Stationierungsorte, sondern Produktionsstandorte. Zu einer Übersicht über die Ziegeleien in den germanischen Provinzen, s. H. A. Trimpert, Die römischen Ziegeleien in Rheinzabern „Fidelisstraße", Speyer 2003, 123–156.

tius endet auch die alte „legionäre" Ziegelproduktion am Rhein. So scheinen in der Provinz Sequania Ziegelstempel der Mainzer Truppen in späterer Zeit völlig zu fehlen. Aber auch die Stempel der „eigenen" sequanischen Legio I Martia finden sich nicht in den valentinianischen Neubauten. Entweder haben hier andere Verhältnisse als in der Nachbarprovinz Germania prima geherrscht oder die archäologischen Befunde wären dort etwa unsachgemäß dokumentiert worden, was aber angesichts der neuen Grabungen in Oedenburg ausgeschlossen werden kann. Möglicherweise wurde hier – nach der Mitte des 4. Jahrhunderts – einfach eine andere Art der Dacheindeckung dem Ziegeldach vorgezogen. So wechselte man etwa bei der Dachbedeckung des Tempels II von Belginum am Ende des 4. Jahrhunderts von Ziegel zu Schiefer.[3] Ein Übergang von Ziegel auf Blei oder Schiefer wäre bei militärischen Bauten also durchaus denkbar. Das bedeutet aber auch, daß die Entscheidung, welche Art der Dacheindeckung zu bevorzugen sei, jeweils für eine komplette Provinz oder ein Dukat getroffen wurde.[4]

Die Funde spätrömischer Ziegelstempel, deren Legenden teilweise mit den Namen von Einheiten der Mainzer Truppenliste übereinstimmen, eröffneten natürlich ein weites Feld von Thesen für die Forschung. Immerhin besitzt man durch die Ziegelstempel ein von der Notitia Dignitatum völlig unabhängig entstandenes Material, das zudem den Vorteil birgt, zeitgenössisch zu sein, also nicht wie die Notitia den Wechselfällen und Veränderungen der Überlieferung zu unterliegen. Als weiteren glücklichen Zufall kann man es bezeichnen, daß es inzwischen wohl zu einer eindeutigen Klärung der Frage nach dem Produktionsstandort derjenigen spätrömischen Truppenziegel gekommen zu sein scheint, die der valentinianischen Zeit ange-

[3] Siehe P. Haupt, Die Dachdeckungen des Tempels II von Belginum, Arch. Korr. 33, 2003, 103–112.

[4] Darauf deuten auch die wenigen Befunde aus der Germania secunda hin. Hier beziehen sich die Legenden der Ziegelstempel, die nach der Bürgerkriegszeit hergestellt wurden, offenbar auf die Namen der Duces, vergleichbar der Situation in den Donauprovinzen, wie Ziegel aus dem Kastell Gellep zeigen, s. Ch. Reichmann, Neufunde des frühen 5. Jahrhunderts aus Krefeld-Gellep, in: Archäologie im Rheinland 1998, 92–94: Ziegel mit der Legende DNANN(I)E[---]. Nach Ch. Reichmann, Das Kastell Gelduba (Krefeld-Gellep) im 4. und 5. Jahrhundert, in: Grünewald-Seibel 37–52 hier 39 entstammen die Ziegelstempel der Dachbedeckung einer Umbauphase des Kastells um 388. Bei dieser Datierung scheint Reichmann jedoch allzu einseitig eine Verbindung zu dem Magister militum Nannienus zu sehen, der für die Jahre 387–388 an der Rheingrenze belegt ist, s. PLRE I Nannienus. Ein gleichnamiger Nannienus, der nach der PLRE mit dem Heermeister gleichzusetzen ist, erscheint jedoch schon um 370 als offenbar einfacher Comes in Nordgallien; vgl. M. Vasic, Late Roman Bricks with Stamps from the Fort Transdrobeta, in: M. Mirkovic u.a. (Hrsg.), Mélanges d'histoire et d'épigraphie offerts à Fanoula Papazoglou, Belgrad 1999, 149–178; Z. Mráv, Zur Datierung der spätrömischen Schiffsländen an der Grenze der Provinz Valeria ripensis, in: Szabó-Tóth 33–50; B. Lörincz, Die Ziegelstempel der Schiffslände von Bölcske, in: Szabó-Tóth 77–102.

hören bzw. deren Herstellung zu dieser Zeit begann. Die Entdeckung zweier Ziegelbrennöfen in Rheinzabern hat die bisherigen Vermutungen bezüglich dieses Ortes als zentrale Produktionsstätte bestätigt, die nun erneut eine überregionale Bedeutung erlangte.[5] In valentinianischer Zeit scheinen aber nur einige jener Truppen in Rheinzabern geziegelt zu haben, die auch in den Listen des Mainzer Dukats zu finden sind. Diese scheinen für jene Truppenstandorte produziert zu haben, mit denen ein erhebliches Reparatur- und Neubauprogramm der Infrastruktur verbunden war.[6]

Die beiden Rheinzaberner Ziegelbrennöfen stammen aus der Gemarkung „24 Morgen" sowie aus dem nur wenige hundert Meter entfernten Jockgrim, wobei die Truppe der Cornacenses in Rheinzabern, die Portis(ienses) in Jockgrim geziegelt haben.[7] Da in keinem der Brennöfen oder in ihrer Umgebung Ziegel anderer Truppen gefunden worden sind, kann dies nur heißen, daß eine jede der beiden Einheiten zumindest in Rheinzabern ihren eigenen Brennofen besaß und wohl in eigener Regie betrieb. Wie lange die Produktion in Rheinzabern anhielt, kann nicht gesagt werden. Ein Münzschatz mit einer Schlußmünze des Kaisers Honorius (395–423n.), der im antiken Ziegeleigebiet aufgefunden wurde, weist nicht unbedingt auf ein Enddatum von 406/407 hin, sondern liefert nur einen terminus post quem von 395 n. Chr. Allenfalls könnte ein Ende der Produktion in diesem Bereich Rheinzaberns vermutet werden. Denn zum einen wurden die Ziegelöfen der anderen Truppen noch nicht entdeckt, könnten also in einem anderen Abschnitt gelegen haben, zum anderen sind ausgerechnet die Brennöfen jener beiden Truppen ergraben worden, die nicht oder doch nicht mehr in der Mainzer Liste der Notitia verzeichnet wurden. Sollte zwischen beiden Tatsachen ein Zusammenhang bestehen, so müßte man in den Brennöfen der Cornacenses und Portisienses jenen Teil der Ziegelproduktion erblicken, deren Ausstoß früher zu einem Ende kam als jener der anderen Truppenverbände. Dies gilt natürlich nur für den Fall, daß

5 So Bernhard, Merowingerzeit 81.

6 So schon E. Ritterling, Truppenziegeleien in Rheinzabern und legio VII Gemina am Rhein, Römisch-germanisches Korrespondenzblatt 4, 1911, 37–42 hier 41; H. Bernhard, Ein spätrömischer Ziegelbrennofen bei Jockgrim, Kreis Germersheim, Saalburg-Jahrbuch 36, 1979, 5–11 hier 8. So auch W. Schleiermacher, Die spätesten Spuren der antiken Bevölkerung im Raum von Speyer, Worms, Mainz, Frankfurt und Ladenburg, BJ 162, 1962, 165–173 hier 168; s. auch Alföldi, Untergang 2, 74–75: „Seitdem Ritterling festgestellt hat, daß die späten Stempel der Rheinzaberner Ziegeleien die Namen der dem Mainzer dux unterstellten Truppen wiedergeben, fällt auch von dieser Seite her Licht auf die letztgenannten drei Legionen, deren Stempel auf Grund der bisherigen Funde sich auf folgende Plätze verteilen: Acincenses: Trier, Rheinzabern, Cornacenses: Trier, Rheinzabern, Martenses: Trier, Rheinzabern, Wiesbaden, Straßburg."

7 F. Reutti, Tonverarbeitende Industrie im römischen Rheinzabern, Germania 61, 1983, 33–69 hier 68; H. Bernhard, Rheinzabern, in: RiRP 533–539; Trimpert 192–193.

die noch in der Mainzer Liste vertretenen Truppen überhaupt bis in die Zeit dieser Liste hinein produziert haben.

Die Eigenart der spätrömischen Ziegelstempel aus Rheinzabern liegt darin, daß sie – im Gegensatz zu den bisherigen Stempeln des römischen Militärs – nicht die Nummern der Einheiten wie etwa „LEG XXII" o. ä. tragen, sondern abgekürzte Eigennamen der Truppen. Auch dort, wo die Einheit auf eine Zahl als Name zurückgeht, wie es bei der II Flavia aus Worms der Fall ist, wird der Zahlname als Wort, als Secund(ani), ausgeschrieben.[8] Die Ziegel bilden allein aus diesem Grund schon eine relativ homogene Gruppe. Zumal in Rheinzabern nicht nur die Brennöfen von zwei Truppen nachgewiesen sind, sondern auch die Stempel von 5 weiteren Einheiten des Mainzer Dukats. Kein anderer Garnisonsort hat eine ähnliche Bandbreite von Stempeln aufzuweisen, selbst Altrip als ein intensiv gegrabenes Lager, kann derzeit nur Stempel von 5 Truppen vorzeigen. Auch Trier, das man gewissermaßen als einen außerhalb der germanischen Grenzzone liegenden Ort zur Gegenkontrolle benutzen kann, hat derzeit nicht mehr zu bieten, obwohl doch der Bedarf der Kaiserstadt an Ziegelmaterial erheblich höher gewesen sein muß als bei einem normalen Standort an der Rheinfront. Die Stempeltypen der 6 verschiedenen dort nachgewiesenen Truppenziegel sind aber mit jenen identisch, die wir auch in Rheinzabern belegt haben. D. h. es gibt augenscheinlich keine weiteren Truppen mit Stempeln außer den bereits in Rheinzabern vorgefundenen. Und dies lässt sich auch mit der Situation an den anderen Garnisons- bzw. Fundorten wie z. B. Wiesbaden in Einklang bringen.[9] Dies bedeutet aber auch, daß diejenigen Einheiten der Mainzer Liste, die bisher nicht durch Ziegelstempel belegt sind, mit großer Wahrscheinlichkeit entweder garnicht geziegelt haben oder doch zu einem anderen Zeitpunkt und an einem anderen Ort innerhalb oder außerhalb des Dukats. Denn es ist sonst nicht zu erklären, warum man keine weiteren Stempelexemplare wenigstens an einem der Standorte gefunden hat, auch wenn die absolute Stückzahl der bisher publizierten Stempel relativ klein ist.

[8] Ähnlich schon Fr. Sprater, Das römische Rheinzabern, Speyer 1948, 82; Fellmann 95. Da wir noch bis mindestens in die Mitte des 4. Jahrhunderts mit Legionsstempeln der Mainzer legio XXII als „Zahl" rechnen müssen, spricht diese Entwicklung zu einem Zahlnamen als Wort ebenfalls für eine Datierung der spätrömischen Truppenziegel in die Zeit ab Valentinian I. oder danach. Zur Zeitstellung der jüngsten Mainzer Stempel, s. jüngst auch U. Verstegen, St. Gereon in Köln in römischer und frühmittelalterlicher Zeit, Diss. Köln 2003, 387–391.

[9] Zur Wiesbadener „Heidenmauer": Alföldi, Untergang 2, 75: „So müssen die Mar(tenses)-Stempel auch in Wiesbaden nach 364 entstanden sein – eventuell sind sie auch hier nachvalentinianisch, weil wir bis auf weiteres die Möglichkeit offenlassen müssen, daß die Ziegel nicht zum Bau, sondern nur zu Ausbesserungen verwendet wurden."

Von den 11 in der Mainzer Liste genannten Truppen haben 6 Einheiten Ziegel hergestellt. Ziegelstempel von 4 dieser 6 Einheiten sind in Altrip nachgewiesen, einer Festung, die um 369 n. Chr. neu errichtet worden ist. Es sind dies die Stempel der Menapii, Vindices, Martenses und der Secundani. Neben diesen finden sich in Altrip noch Stempel der Portisienses, einer Truppe, die aber nicht mehr im Mainzer Dukat lag, als die Liste des Dux Mogontiacensis erstellt wurde. Daß die Ziegel der Portisienses auch an anderen Orten, etwa in Speyer und Rheinzabern, gemeinsam mit weiteren Truppenziegeln vorkommen, spricht somit für eine gemeinsame Produktionsepoche aller Ziegel. Dieser Produktionszeitraum kann sich aber über eine Reihe von Jahrzehnten hinziehen, denn eine absolute obere Zeitschranke ist zunächst nicht festzumachen. Wenn das Ausscheiden der Portisienses aus dem Gebiet des Mainzer Dukats mit einer Beendigung ihrer Ziegelproduktion in Rheinzabern gleichzusetzen ist, fällt ihre Herstellung natürlich in die Zeit davor, und die Mainzer Liste, welche das Ausscheiden der Portisienses dokumentiert, dürfte zudem an den Beginn der „20er Jahre" des 5. Jahrhunderts zu setzen sein. Immerhin könnten alle Stempel bzw. Stempelvarianten derjenigen Truppen, die mit Portisienses-Stempeln gemeinsam gefunden wurden, einem ungefähr gleichen Produktionszeitraum angehören. Dieser Zeitraum liegt wahrscheinlich näher an der mit vielen Neu- und Umbauten verbundenen valentinianischen Reorganisation an der Rheingrenze als an späteren Ereignissen, denen man einen gewissen Bedarf an Bauten zubilligen könnte, wie etwaigen Reparaturmaßnahmen nach der Invasion von 406/407n., wobei ein äußerer Anlaß für einen Abzug oder Untergang der Portisienses vor 406/407 derzeit nicht zu erkennen ist. Da die Portisienses – anders als die Cornacenses – aber auch nicht mehr in den Listen des gallischen Bewegungsheeres erscheinen, muß auf ihr Ende zwischen 407 und ca. 420 geschlossen werden, wobei der Zeitpunkt vermutlich näher an 407 liegt.[10] Zudem sind neben den Pacenses von Selz auch die Anderetiani von Germersheim(?) erst nach 406/407 und damit nach dem mutmaßlichen Ende der militärischen Rheinzaberner Ziegelproduktion an den Rhein gelangt. Es wäre jedoch ein Fehlschluß damit zu glauben, alle nicht durch Ziegel nachgewiesenen Truppen in der Germania prima seien erst im 5. Jahrhundert in die Region verlegt worden.

Die Befunde von Alzey sprechen offenbar ziemlich eindeutig für eine einzige, kontinuierliche, wenn auch nach hinten auslaufende Produktionsphase von Ziegeln im Mainzer Dukat von 369n an. Für das Kastell Alzey, das um 369 n. Chr. errichtet wurde, konnte Jürgen Oldenstein insgesamt 3 Bauphasen feststellen. In der ersten Phase von ca. 369-ca. 407 n. Chr. wa-

[10] So auch Bernhard, Jockgrim 11.

ren die Dächer zumindest teilweise mit Ziegeln gedeckt, dagegen wurden in der 2. Phase von ca. nach 407-ca. 437/444 keine Ziegel als Dachbedeckung gefunden und auch keine Ziegel in sonstiger Verwendung angetroffen.[11] Dagegen zeigt die 3. Phase die erneute Verarbeitung von Ziegelmaterial in Heizkanälen und auch Dacheindeckungen, wobei es sich aber hier um Altmatrial handeln soll.[12] An Ziegelstempeln wurden in Alzey nach dem derzeitigen Publikationsstand ausschließlich Exemplare von der Truppe der Menapii gefunden, die zu deren normalem Herstellungsspektrum gehören. Es ist also offenbar nicht mit einer eventuellen Wiederaufnahme einer Ziegelproduktion – etwa speziell für die 3. Phase in Alzey – zu rechnen.[13]

Die Befunde aus dem spätrömischen Gräberfeld von Rheinzabern zeigen bezüglich der Portisienses einen sehr interessanten Befund, dessen Aussagekraft jedoch durch seine geringe Zahl an Ziegelstempeln eingeschränkt wird. Ein Ziegelplattengrab[14] zeigt an einer seiner Längsseiten mit 5 Platten eine Abfolge von 3 Stempeln: CORNC, PORTS, CORNC, d.h. daß Cornacenses- und Portisienses-Ziegel ungefähr gleichzeitig produziert worden sind, wenn man nicht annehmen möchte, es sei neben frisch hergestellter Ware auch älteres Material verwendet worden. Es kann leider aufgrund der Publikationslage zur Zeit nicht gesagt werden, welchem Stempel-Typ die Ziegel jeweils angehören. Bei einem weiteren Plattengrab[15] tragen die drei Ziegelplatten, die den Boden des Grabes bilden, einen Portisienses-Stempel, am Kopf- und am Fußende des Grabes werden dagegen gestempelte Platten der Acincenses benutzt. Auch hier kann man von einer ungefähren

[11] Datierung Phase 1: J. Oldenstein, Neue Forschungen im spätrömischen Kastell von Alzey, RGK-Ber. 67, 1986, 289–356 hier 330. 346; Phase 2: 334. 350; Keine Ziegel in 2. Phase: ebd. 313.

[12] Oldenstein, Forschungen 315–319.

[13] Stempelfunde in Alzey: E. Anthes – W. Unverzagt, Das Kastell Alzei, Bonner Jahrbuch 122, 1912, 137–169 hier 155; zur Verwendung von Ziegeln als Altmaterial, s. A. Thiel, Hadrianische Ziegel von antoninischen Kastellplätzen in Obergermanien, in: Gudea 565–570; J. F. Potter, The Occurrence of Roman Brick and Tile in Churches of the London Basin, Britannia 32, 2001, 119–142; L. Clemens, Tempore Romanorum constructa. Zur Nutzung und Wahrnehmung antiker Überreste nördlich der Alpen während des Mittelalters, Stuttgart 2003, 223–229; vgl. Bernhard, Merowingerzeit 11: „Dies würde dann aber auch bedeuten, daß die gestempelten Ziegel dieser Einheiten nach 400 n. Chr. anzusetzen sind. Hier entstehen dann aber Probleme. Im Kastell Altrip finden sich Tegulae und Imbrices mit Stempeln der Menapier, Martenses und der Port(isenses) in der Zerstörungsschicht des Kastells (Stein-Schleiermacher 1968, 106–107). Ich sehe die Entstehung dieses Zerstörungshorizontes mit seinem umfangreichen Keramikbestand immer noch im Zusammenhang mit den Ereignissen des Jahres 407 (Bernhard, Burgi 51ff). Unter den Keramikbefunden fehlen nicht nur die Phasen 2 und 3 der verzierten Argonnenware nach Bayard, sondern auch die jüngsten Sigillata-Tellerformen Alzey 9/11. Nur mit zwei Exemplaren ist der für das 5. Jahrhundert klassische Topf Alzey 33 vertreten."

[14] Siehe W. Ludowici, Römische Ziegelgräber: Katalog IV meiner Ausgrabungen in Rheinzabern 1908–1912, München 1912, 205 Grab II.

[15] Ludowici IV p. 206 Grab X.

Gleichzeitigkeit der Stempel ausgehen, auch wenn eine Reparatur des Grabes im Kopf- und Fußbereich durch Austausch von Platten nicht gänzlich ausgeschlossen werden kann. Der Boden des dritten und letzten auswertbaren Plattengrabes[16] setzt sich wiederum aus drei Platten zusammen, die hier ausschließlich den Stempel der Acincenses tragen.

Falls aus diesen drei Befunden ein Zusammenhang hergestellt werden kann, wäre man in der Lage, eine relativchronologische Abfolge der Gräber bzw. der Stempel zu konstruieren: Nach einer 1. Phase, in der Cornacenses- und Portisienses-Ziegel gleichzeitig hergestellt wurden, endete die Produktion der Cornacenses. Es läuft in Phase 2 jene der Acincenses an, während die Portisienses weiterhin ziegeln. In einer 3. Phase bleiben die Acincenses übrig. Die umgekehrte Abfolge 1. Acincenses, 2. Acincenses und Portisienses, und 3. Portisienses und Cornacenses wäre – unter isolierter Betrachtung des Gräberbefundes – natürlich ebensogut möglich, doch sprechen die weiteren Indizien eher dagegen. Zum einen wurden bisher nur die Brennöfen der Cornacenses und Portisienses aufgedeckt, die – so könnte man spekulieren – in einem frühen Sektor der Produktionstopographie vor Ort lagen. Zum anderen sind mit den Portisienses und Cornacenses gerade jene Truppen belegt, die nicht in der Liste des Dux Mogontiacensis vertreten sind. D.h. das Verschwinden der Ziegel der Cornacenses aus den Rheinzaberner Plattengräbern könnte auf eine Verlegung der Truppe aus dem Mainzer Territorium hinaus oder auf ihre Vernichtung hindeuten. Ein Ende der Limitantruppe vor ca. 420 n. Chr. liegt jedoch nahe.[17]

Einen klaren Hinweis auf die Zeitstellung der in Rheinzabern hergestellten Ziegel spätrömischer Truppen könnte sich durch die Datierung jener Bauten ergeben, in denen auch Ziegel der Mainzer Einheiten verbaut wurden. Trotz einer ganzen Reihe von Fundorten bleibt – außer den Befunden der Wiesbadener Heidenmauer – bisher nur ein Gebäude übrig, das wenigstens einen Hinweis auf einen terminus post quem liefern kann, der Dom zu Trier bzw. dessen sogenannter Quadratbau. Die Errichtung dieses Gebäudes wurde unter Constantin II. (337–340) oder Constans (337–350) begonnen, doch die Arbeiten endeten bereits mit der Usurpation des Magnentius (350–353). Zudem waren die Dächer der constantinischen Bauten

16 Ludowici IV p. 209 Grab XIII.
17 Das Auftauchen ihrer Zweigabteilung unter den Legiones pseudocomitatenses des Magister equitum Galliarum kann nicht als Weiterlaufen der Ziegelei gedeutet werden; vgl. Bernhard, Merowingerzeit 84: „Eng mit der Datierungsfrage, ist der Zeitansatz der Limitaneinheiten verbunden, die auf den Ziegelplatten der Gräber genannt werden. Gehören sie, wie J. Oldenstein glaubhaft macht, zur Besatzung nach dem Datum 406 und nicht davor, wie die Forschung seit Nesselhaufs Untersuchungen meinte, dann gehören auch die Gräber voll in das 5. Jh."

mit Bleiplatten gedeckt.[18] Nach Ausweis zweier Münzen im Mauerwerk des
Quadratbaus wurde die Bautätigkeit frühestens unter Kaiser Valentinian I.
(364–375) wieder aufgenommen.[19] Die Arbeiten scheinen sich über etliche
Jahre hingezogen zu haben, da die zweite Münze, ein Exemplar des Kaisers
Gratian (367–383), aus dessen letzten Regierungsjahren zwischen 378 und
383 stammt, was eine derzeit nicht näher eingrenzbare valentinianische Bau-
periode von 364 bis 392 oder sogar darüber hinaus ergeben würde.[20] Die im
Quadratbau verbauten Ziegel können demnach nicht auf einen bestimm-
ten kurzen Moment der Produktion eingegrenzt werden, etwa auf einen
Zeitraum, der dem Ausbau der neuen Rheinlinie durch Kastelle um 369 zu-
geordnet werden könnte. Die Produktion zumindest der im Trierer Dom
aufgefundenen Ziegel könnte entweder später eingesetzt oder sich über
einen wesentlich längeren Zeitraum erstreckt haben. Da aber die Ziegel der
Cornacenses und Portisienses auch in Trier zu finden sind, die beiden Trup-
pen aber den Produktions- und Verteilungsraum der Ziegel vor Abfassung
der Mainzer Liste verlassen haben, bestimmt das Datum ihres Abgangs
auch das Ende ihrer Ziegellieferungen nach Trier.

Ein weiterer Hinweis wird durch die Fundsituation in Straßburg geliefert:
Hier stehen, wie in Boppard den Ziegeln der Legio XXII, dem massenweisen
Auftreten der späten Stempel der angestammten Legio VIII Augusta nur
wenige Exemplare der späten Mainzer Einheiten gegenüber. Von Boppard ist
ja durch Ammian bekannt, daß es schon vor 359 ummauert war. Gleiches gilt

18 Siehe W. Weber, Der „Quadratbau" des Trierer Domes und sein polygonaler Einbau – eine
„Herrenmemoria?", in: E. Aretz u.a. (Hrsg.), Der Heilige Rock zu Trier, Trier 1995,
915–940 hier 926–927; H. Heinen, Frühchristliches Trier, Trier 1996, 113; W. Weber, „ …
wie ein großes Meer". Deckendekorationen frühchristlicher Kirchen und die Befunde aus
der Trierer Kirchenanlage, Mainz 2001, 6. 16; zur älteren Ansicht: Th. K. Kempf, Grund-
rißentwicklung und Baugeschichte des Trierer Domes, in: Das Münster 21, 1968, 1–32 hier
1–2; Th. K. Kempf, Erläuterungen zum Grundriß der frühchristlichen Doppelkirchenan-
lage in Trier mit den Bauperioden bis zum 13. Jahrhundert, in: F. Ronig (Hrsg.), Der Trierer
Dom (= Jahrbuch des Rheinischen Vereins f. Denkmalpflege und Landschaftsschutz
1978/1979), Neuss 1980, 112–116 hier 113–114.
19 Weber, Quadratbau 917: Dabei ist es unklar, ob diese Münze tatsächlich Valentinian I. oder
doch nicht eher seinem Sohn Valentinian II. (375–392) zuzuordnen ist; vgl. inzwischen We-
ber, Meer 22. Siehe auch Alföldi, Untergang 2, 76: „Denselben terminus post quem gewin-
nen wir auch in Trier. Hier sind zeitbestimmend die Ziegel, die aus dem den römischen Kern
des Domes bildenden Bau stammen; im Mörtel des Kernbaues fand man nämlich erst eine
Kleinbronze von Gratianus, dann eine abgeriebene von Valentinian I. Da sie stark abgenützt
ist, wird man den Bau eher der Spätzeit als der Frühzeit des Gratian zuweisen müssen …"
20 Vgl. J. N. v. Wilmowsky, Der Dom zu Trier in seinen drei Hauptperioden, Trier 1874, 14.
27–35; H. Heinen, Trier und das Trevererland in römischer Zeit, 3. Aufl. Trier 1993,
288–289; Weber, Quadratbau 932; Weber, Meer 16: Ein Abwasserkanal auf der Nordseite
des Baptisteriums, der zur ersten Bauphase gehört, wurde Ende 4. oder Anfang 5. Jh. auf-
gegeben. In der Schlammschicht auf seinem Boden wurden 175 Bronzemünzen gefunden,
die zum Großteil aus dem Zeitraum von 388 bis 408 stammen sollen.

für die Stadt- und Festungsmauern von Straßburg. Beide Städte fielen offenbar in der ersten Hälfte der 50er Jahre des 4. Jahrhunderts den Alamannen in die Hände bzw. wurden geräumt. Die geringe Anzahl von Ziegeln der Einheiten des Mainzer Dukats an beiden Orten könnte demnach auf Reparaturen hindeuten, die nach dem Verschwinden der alten Legionen bzw. nach dem Ende ihrer Ziegelproduktion nötig wurden. In Boppard ist das Verbauen von Altmaterial nicht auszuschließen, gehört der Ort doch nach Ammian zu jenem Sektor am Rhein, der von Julian zur Sicherung des Getreidenachschubs aus Britannien befestigt oder wenigstens repariert wurde. Doch ist dies im Fall von Straßburg nicht mit dem Erscheinen des Julian zu verbinden.[21]

Unter den 6 ziegelnden Truppen bilden die Pacenses eine Ausnahme, da von ihnen nur ein einziger Ziegelstempel aufgefunden wurde, der zudem einer späteren Periode als die anderen zuzuordnen ist.[22] In einer ersten Übersicht stellt sich die Verteilung der ziegelnden Einheiten folgendermaßen dar:

Truppe	Garnison	Ziegel	am Rhein seit
Pacenses	Selz	ja	Honorius
Menapii	Rheinzabern	ja	Valentinian I.
Anderetiani	Vicus Iulius	nein	Honorius
Vindices	Speyer	ja	Valentinian I.
Martenses	Altrip	ja	Valentinian I.
Secunda Flavia	Worms	ja	Valentinian I.
Armigeri	Mainz	nein	Valentinian I.
Bingenses	Bingen	nein	Kaiserzeit?
Ballistarii	Boppard	nein	Valentinian I.
Defensores	Koblenz	nein	Valentinian I.
Acincenses	Andernach	ja	Valentinian I.
Cornacenses	?	ja	Valentinian I.
Portisienses	?	ja	Valentinian I.

[21] R. Forrer, Die Ziegel und die Legionsstempel aus dem römischen Straßburg, Anzeiger für die Elsässische Altertumskunde 17–18, 1913, 353–375 hier 373–374, verbindet das Auftauchen von Ziegeln der Martenses in Straßburg mit einer Verlegung eben dieser Truppe in die Stadt, doch wie etwa am Beispiel von Trier zu ersehen ist, muß die ziegelherstellende Einheit durchaus nicht auch am Verbau ihres Produktes beteiligt sein; übrigens lässt sich nach Ausweis der Fundsituation in Straßburg kein Stempel unserer späten Truppen in den zahlreich vorhandenen Ziegelplattengräbern der constantinischen Zeit nachweisen, s. dazu R. Forrer, Die Gräber- und Münzschatzfunde im römischen Straßburg, Anzeiger für Elsässische Altertumskunde 29–31, 1916, 730–810 hier 792–794. 803–804; vgl. die Thesen von Dolata 56. 64–66 ohne Festlegung auf eine genauere Datierung der Bopparder Ziegel – constantinisch oder Julian; Oldenstein, Jahrzehnte 102. 106–107.

[22] Ähnlich Nesselhauf 70 Anm. 2: „ … die Pacenses lagen möglicherweise auch weiter von Rheinzabern entfernt, bevor sie nach Selz kamen, wenn sie auch wohl kaum mit dem britannischen numerus Pacensium (not. dign. occ. XL 29) identisch sind.“; s. dazu auch Truppengeschichte Nr. 1.

Ein geographisches Ungleichgewicht in ihrer Verteilung fiel schon Herbert Nesselhauf auf: 4 von 5 valentinianischen Ziegeltruppen standen in der Südhälfte des Dukates, während nur eine einzige, die in Andernach stationierten Acincenses, aus dem Norden stammte. Nesselhaufs Lösung, die Acincenses hätten zunächst im Süden in Garnison gelegen und seien erst später, nach dem Ende der Ziegelei, in den Norden gelangt, ist denkbar, aber nicht nachzuweisen.[23]

Als Voraussetzung für alle weiteren Überlegungen muß zunächst festgehalten werden, daß diejenigen Truppen, die Ziegel und Ziegelstempel hergestellt haben, im Jahre 369 n. Chr. am Rhein lagerten. Sie gehören auf jeden Fall zur älteren Phase der römischen Rheinverteidigung nach der Katastrophe der 50er Jahre. Zu diesen Verbänden gehören somit auch die Cornacenses und Portisienses, die nur durch Ziegelstempel in Germanien belegt sind. Wenn nun die nicht-ziegelnden Truppen der Mainzer Liste einen späteren Zeithorizont widerspiegeln, müßte man mit einer ganzen Reihe von unbekannten Besatzungen rechnen, die in jenen Orten lagen, die zur Zeit der Notitia von nicht-ziegelnden Einheiten besetzt wurden, doch außer den Cornacenses und Portisienses sind keine weiteren heimatlosen Ziegel-Produzenten nachweisbar. Es wäre dann anzunehmen, einige dieser Truppen hätten eine relativ geringe Zahl an Ziegeln hergestellt und damit auch eine weniger leicht nachweisbare Zahl von Stempeln oder hätten womöglich garnicht gestempelt. Eine dritte Möglichkeit bestünde schließlich in der Annahme, es seien tatsächlich solche Stempel vorhanden und eventuell auch bekannt, sie würden aber nicht als Truppenstempel des Mainzer Dukats identifiziert. Von den nicht-ziegelnden Einheiten gehören die Milites Bingenses womöglich einem älteren Substrat an, während sowohl die Pacenses als auch die Anderetiani zusammen mit den Defensores aus Britannien wohl erst nach 406 an den Rhein gelangten. Somit bleiben für in valentinianischer Zeit in Germanien stationierte, aber trotzdem nicht-ziegelnde Einheiten nur die Armigeri und Balistarii. Von den Einheiten, die geziegelt haben, erscheinen die Acincenses und Cornacenses in den Listen des Bewegungsheeres, allerdings wiederum mit dem Unterschied, daß die Cornacenses sowohl in der Liste occ. VII 102 als auch in Liste occ. V 272 (dort als Legio pseudocomitatensis) eingetragen sind, während die Acincenses in occ. V fehlen. Die nicht-ziegelnden Truppen der Defensores und Anderetiani werden hingegen nur in occ. VII vermerkt. Eine unterschiedliche Behandlung der beiden Gattungen kann damit zunächst nicht festgestellt werden.

[23] Nesselhauf 70 Anm. 2; vgl. Bernhard, Jockgrim 11.

Menapii

Wie auch bei den übrigen militärischen Ziegelstempeln der Spätantike im
obergermanischen Bereich, leidet auch die Bewertung der Stempel der Me-
napii an ihrer äußerst ungleichen geographischen Verbreitung. Die Zahl an
typologisch halbwegs einzuordnenden Stempeln beträgt nicht mehr als 61,
wovon allein 46 (= 75%) aus den Grabungen in Altrip stammen. Daher
kann die Erwähnung von absoluten Zahlen im Rahmen dieser provisori-
schen Auswertung nur eine geringe Rolle spielen, würde dies doch das Bild
noch weiter verzerren. Die Verbreitung der Menapii-Ziegel beschränkt sich
nicht auf die Limitan-Garnisonen der Germania prima bzw. des Mainzer
Dukats: Mit Alzey und Trier erscheinen sowohl „zivile" Städte in der Pro-
vinz Belgica prima als auch Garnisonsorte mit wohl comitatensischer Besat-
zung im eigenen germanischen Hinterland.

Typ	Altrip	Mainz	Alzey	Worms	Trier	Ober-Lustadt	Rhein-zabern	Koblenz	Stück
1a	1	1	1	–	–	–	–	–	3
1b	–	1	–	1	–	–	–	–	2
1c	–	–	–	–	3	–	–	–	3
1d	–	–	1	–	–	–	–	–	1
2a	–	1	1	–	–	1	–	–	3
2a1	38	–	–	–	–	–	–	–	38
2b	–	–	–	–	–	–	1	–	1
2b1	6	–	–	–	–	–	–	–	6
2c	–	–	–	–	3	–	–	–	3
Stück	45	3	3	1	6	1	1	(+1)*	60 (+1)

* Die Zahlen in Klammern beziehen sich auf Ziegel, die nicht einem bestimmten Typ zuzu-
 ordnen sind.

Vergleicht man die Zahl der bisher gefundenen Exemplare des Menapii-
Typs 1 (MEP, MEPS, MEPSI) mit jener des Typs 2 (MENAP, MENAPI),
so stellt man ein derartiges Ungleichgewicht fest, das wohl nicht auf den un-
zureichenden Forschungsstand allein zurückgeführt werden kann. 9 Stük-
ken des Typs 1 stehen nämlich 52 des Typs 2 gegenüber und beschränkt
man den Vergleich allein auf die Situation in Altrip, erhält man ein Verhält-
nis von 1 (genauer nur ein Exemplar vom Typ 1a) zu 44 (Typ 2a1, 2b1).
Typ 1 scheint man – vorsichtig ausgedrückt – daher nicht unbedingt und in
erster Linie für den Neubau in Altrip produziert zu haben, was im Gegen-
teil wiederum für die Typen 2a1/ 2b1 zutreffen dürfte, da kein Stück dieser
Stempel außerhalb Altrips aufgetaucht ist. Möglicherweise lassen sich für
die Typen 1c und 2c spezielle Lieferungen nach Trier annehmen.

Vindices

Typ	Rhein-zabern	Speyer	Altrip	Mainz	Wies-baden	Trier	Stück
1a	–	–	–	–	–	1	1
1b	–	–	–	–	–	4	4
2	–	–	–	–	–	5	5
3a	–	–	–	–	–	2	2
3b	–	–	–	2	–	–	2
4a	–	–	–	–	–	5	5
4b	–	–	–	–	1	–	1
4c	–	1	2	–	1	–	4
Stück	(+1)	1	2	2	2	17	25

Von den Vindices sind mit 25 Stück wesentlich weniger Stempel bekannt als von den Menapii. Aber auch hier herrscht ein gewisses Ungleichgewicht: Den 5 Stücken vom Typ 1, 4 von Typ 2 und 4 von Typ 3 stehen 10 Stück von Typ 4 gegenüber. Der Hauptanteil an der Produktion, 17 von 25 Stempeln, scheint nach Trier gegangen zu sein, da Altrip mit 2 Stempeln in nur sehr bescheidenem Umfang vertreten ist.

Martenses

Die Stempel der Martenses besitzen mit den Fundorten Straßburg, Remagen und Trier außerhalb des Mainzer Kommandos die weitaus größte geographische Verbreitung. Das Bild der Martenses ähnelt dem der Menapii: Die Masse der 74 Ziegel, 57 Stück, stammt aus Altrip, weitere 11 aus Trier. Während sich in Trier fast alle Stempelvarianten (8 von 11) finden lassen, konzentrieren sich die Altriper Funde auf weniger als die Hälfte.

Typ	Altrip	Rhein-zabern	Straß-burg	Wies-baden	Trier	Pfalzel	Remagen	Stück
1a	6	1	–	–	–	–	–	7
1b	9	–	1	–	–	–	–	10
1b1	–	1	–	1	–	–	–	2
1b2	–	–	–	1	–	–	–	1
2a	–	–	–	–	1	–	–	1
2a1	–	–	–	–	1	–	–	1
2b	–	–	–	–	1	–	–	1
2c	41	–	–	–	1	–	–	42
2d	–	–	–	–	1	1	–	2
2d1	–	–	–	–	1	–	–	1
2e	1	–	–	–	1	–	–	2
Stück	57	2	1	2	7 (+3)	1	(+1)	70 (+4)

Bei den nächsten drei Truppen können kaum relevante Aussagen getroffen werden: Die 23 Exemplare der Secunda Flavia verteilen sich zum größten Teil auf Altrip (9 Stück), Mainz (8 Stück) und Wiesbaden (6 Stück). Von den 12 Stempeln der Acincenses stammen allein 8 aus Rheinzabern und die 7 Ziegel der Cornacenses beschränken sich auf die Fundorte Trier und Rheinzabern.

Secunda Flavia

Typ	Rhein-zabern	Altrip	Worms	Mainz	Wies-baden	Trier	Wein-sheim	Stück
1	–	–	–	–	–	1	–	1
2a	–	1	–	–	1	–	–	2
2b	1	2	–	–	–	–	–	3
3a	–	6	1	8	–	–	1	16
3b	–	–	–	–	5	–	–	5
Stück	1(+2)	9	1	8	6	1	1	27(+2)

Acincenses

Typ	Rhein-zabern	Speyer	Altrip	Trier	Baden-Baden	Stück
1	–	–	–	1	–	1
2a	1	–	–	–	–	1
2b	1	1	–	–	–	2
2c	1	–	–	–	–	1
2c1	1	–	–	–	–	1
2d	1	–	–	–	–	1
Stück	5 (+3)	1	(+1)	1	(+1)	7 (+5)

Cornacenses

Typ	Rheinzabern	Trier	Stück
1a	–	1	1
1b	1	–	1
1c	–	1	1
2a	1	–	1
2b	1	–	1
2c	2	–	2
Stück	5	2	7

Portisienses

Von den Portisienses, der Truppe, über die bisher am wenigsten bekannt ist, liegen mit 114 Exemplaren die meisten Stempel vor. Die Masse, 96 Stück, stammt aus Altrip. Dorthin wurden vor allem Typ 3a und 3b (mit Varianten 95 von 96 Stück) geliefert.

Typ	Rhein-zabern	Speyer	Altrip	Laurenzi-berg	Wies-baden	Feld-berg	Bad Kreuz-nach	Stück
1	1	–	1	–	–	–	–	2
2a	–	6	–	–	–	–	–	6
2a1	–	–	–	–	–	–	1	1
2a2	–	–	–	–	–	1	–	1
2a3	–	–	–	–	1	–	1	2
3a	2	–	14	1	–	–	–	17
3a1	–	–	1	–	–	–	–	1
3a2	–	–	1	–	–	–	–	1
3a3	1	–	–	–	–	–	–	1
3b	1	–	36	–	–	–	–	37
3b1	2	–	43	–	–	–	–	45
Stück	7	6	96	1	1	1	2	114

Man kann als vorläufiges Ergebnis zunächst festhalten, daß bestimmte Typen von Stempeln nur für einen Auftrag an einem bestimmten Ort, etwa nach Trier oder Altrip geliefert wurden. Es gab jedoch keineswegs ein Produktionsmonopol einer Truppe für einen bestimmten Ort. Eine Bindung der Produktion einer Truppenabteilung für ihren eigenen Standort ist weiterhin in keinem einzigen Fall nach zuweisen, aber auch nicht das umgekehrte Extrem einer Ziegelherstellung aller für alle. Chronologische Unterschiede können aufgrund der geringen Stückzahl derzeit nicht dafür verantwortlich gemacht werden. So könnte man zwar annehmen, das nach Wiesbaden zum Bau der Heidenmauer gelieferte Spektrum an Ziegeln müßte sich von dem in Trier auffindbaren unterscheiden, weil die Arbeiten an der Heidenmauer um 374 eingestellt wurden, während sie in Trier möglicherweise erst um diese Zeit massiv einsetzen. Und tatsächlich überschneiden sich die Ziegelspektren von Trier und Wiesbaden in keinster Weise, doch dies gilt auch für die Garnisonen Speyer und Altrip, die mit Sicherheit einige Jahrzehnte länger laufen.

Katalog der publizierten Ziegelstempel

Der Stand der Aufarbeitung der gestempelten spätantiken Truppenziegel ist ein völlig disparater. Bis auf die Portisienses durch Helmut Bernhard wur-

den seit den 30er Jahren keine Ziegel einzelner Truppen mehr untersucht. Auch die Aufarbeitung des archäologischen Materials der als Standorte von spätrömischen Truppen bekannten Städten macht kaum Fortschritte, wenigstens was die Militärziegel betrifft.

Die bisherigen Publikationen von Ziegeln folgten völlig unterschiedlichen Intentionen und Maßstäben. Bei den meisten Autoren gehörte das Ziegelmaterial nicht in das Zentrum ihrer Betrachtungen. So wurden teilweise weder die Anzahl der Ziegel eines bestimmten Typs, noch eine genaue Umzeichnung oder eine Photographie beigegeben. Vielmehr beschränkte man sich in der Regel auf eine typographische Umsetzung wie in CIL XIII oder einfach nur auf die Erwähnung der Buchstabenfolge eines Stempels.

Eine erneute Aufnahme des Ziegelmaterials, etwa eine Durchsicht aller in Frage kommender Museumsmagazine, war im Rahmen dieser Arbeit nicht möglich. So mußte sich der Verfasser darauf beschränken, die bereits publizierten Stücke allein nach den Angaben der Literatur zu ordnen, was naturgemäß ein riskantes Vorgehen ist. Daher soll auch die Abfolge der Stempeltypen innerhalb der einzelnen Truppen keine irgendwie geartete relative oder absolute Chronologie der Produktion nahelegen.

1. Pacenses

Typ 1 NMLPAC = n(umerus) m(i)l(itum) Pac(ensium)
Beschreibung: eingetieftes, rechteckiges Stempelfeld, erhabene, breite
 Schrift, ungleichmäßige Buchstaben, „L" und „P" ligiert,
 das „P" etwas länger als die benachbarten Buchstaben, „A"
 ohne Querhaste
Verbreitung: Straßburg
Beleg: Straßburg = 1 Exemplar, s. F. Petry, Strasbourg, in: Informations archéologiques, Gallia 34, 1976, 390–399 hier 398
Abbildung: Petry Abb. 18 A

2. Menapii

Typ 1a MEP
Beschreibung: eingetieftes, rechteckiges Stempelfeld, erhabene Schrift,
 breites „M" und „E", nach dem „P" leeres Stempelfeld
Verbreitung: Altrip, Mainz, Alzey
Beleg: Altrip = 1 Exemplar, s. Stein-Schleiermacher 106,7; Mainz,
 zwischen Münsterstraße und Walpodstraße = 1 Exemplar,

s. Körber 39; Ritterling, Korrespondenzblatt 42; Alzey =
mindestens 1 Exemplar, s. Ritterling, Legio VIII 127
Abbildung: Stein-Schleiermacher Taf. 16,7

Typ 1b MEPS = Me(na)p(iorum) [s](eniorum)
Beschreibung: rechteckiges, eingetieftes Stempelfeld, erhabene Schrift,
 „S" auf dem Kopf stehend
Verbreitung: Worms, Mainz
Beleg: Worms = 1 Exemplar, s. CIL XIII 12583; Mainz = 1 Exem-
 plar, s. CIL XIII 12585, 2
Abbildung: –
 = CIL XIII 6 p. 137 Typ 4α

Typ 1c MEPS
Beschreibung: rechteckiges, eingetieftes Stempelfeld, erhabene Schrift, zu
 Beginn eine Art MNA-Ligatur, dabei „A" und „N" ebenso
 auf dem Kopf stehend wie die beiden letzten Buchstaben
 „P" und „S"
Verbreitung: Trier (soll nach Steiner 31 auch in Worms vorkommen,
 wohl Verwechslung mit Typ 1b; vgl. F. Soldan, Das römi-
 sche Gräberfeld von Maria Münster bei Worms, Westdeut-
 sche Zeitschrift 2, 1883, 27–40)
Beleg: Trier, Dom = 3 Exemplare, s. Steiner 31; CIL XIII 12579, 2
Abbildung: –
 = CIL XIII 6 p. 137 Typ 5α

Typ 1d MEPSI = Me(na)p(iorum) si(niorum)
Beschreibung: rechteckiges, eingetieftes Stempelfeld, erhabene Schrift,
 „S" auf dem Kopf
Verbreitung: Alzey
Beleg: Alzey = 1 Exemplar, s. Anthes-Unverzagt 155; CIL XIII
 12584,2
Abbildung: –
 = CIL XIII 6 p. 137 Typ 6α

Typ 2a MENAP
Beschreibung: rechteckiges, eingetieftes Stempelfeld, eingetiefte Schrift,
 Stempellegende beginnt nicht direkt am linken Rand des
 Stempelfeldes, mit sehr breitem „M", wohl daher am Ende
 sehr gedrängt

Verbreitung: Mainz, Alzey, Ober-Lustadt[24]
Beleg: Mainz, zwischen Münsterstraße und Walpodstraße = 1 Exemplar, s. Körber 39[25]; CIL XIII 12585,1; Alzey = 1 Exemplar, s. Anthes-Unverzagt 155[26]; CIL XIII 12584,1; Ober-Lustadt = 1 Exemplar, s. CIL XIII 12581.
Abbildung: Fr. Sprater, Die Pfalz unter den Römern I–II, Speyer 1929–1930, hier I 44 Abb. 37 Typ 2a (Umzeichnung); = Sprater, Rheinzabern 83 Abb. 60 (ident. Umzeichnung) = CIL XIII 6 p. 137 Typ 1α

Typ 2a1 MENAP
Beschreibung: wie Typ 2a, leicht abweichendes „M"
Verbreitung: Altrip
Beleg: Altrip = 38 Exemplare, s. Sprater, Pfalz I 42; Stein-Schleiermacher 106,8; CIL XIII 12582, 1
Abbildung: Stein-Schleiermacher Taf. 16,8 (Photo)

Typ 2b MENAP
Beschreibung: eingetieftes, der Grundform nach rechteckiges Stempelfeld, das aber oben rechts in einem langgezogenen Zipfel, unten rechts in einer Art Volute ausläuft, erhabene Schrift, „ME" eng zusammenstehend, der Rest der Stempellegende auf dem Kopf stehend, „NA" dabei unten leicht zusammenhängend, das „E" leicht nach rechts geneigt
Verbreitung: Rheinzabern
Beleg: Rheinzabern = mindestens 1 Exemplar, s. Sprater, Pfalz I 54; CIL XIII 12580
Abbildung: Sprater, Pfalz I 53 Abb. 47 (Photo); = Ludowici II p. 141 Nr. 21 (Photo)[27]; = Ludowici IV p. 124 (ident. Photo);

[24] In Koblenz fand man bei Grabungen an einem spätantiken Großbau nahe der Liebfrauenkirche, Ziegel mit MENAP. Die Ziegel treten aber nur in der ersten Phase des Baus auf, sind aber nicht in der 2. Periode zu finden, die um 400 datiert wird. Es ist jedoch unklar, um welche Varianten des Typs 2 es sich handelt; s. J. Röder, Fundbericht 1945–50, Reg.-Bezirk Koblenz, Germania 29, 1951, 292–301 hier 296. Das von CIL XIII angeführte Exemplar von Ober-Lustadt könnte verschleppt worden sein, etwa von der nächstgelegenen spätrömischen Garnison Vicus Iulius, die herkömmlicherweise mit Germersheim gleichgesetzt wird.

[25] Vgl. E. Ritterling, Legio VIII am Rhein, in: Ludowici IV 125–127 hier 127; Ritterling, Korrespondenzblatt 42.

[26] Körber, Mainz, Korrespondenzblatt der Westdeutschen Zeitschrift 19, 1900, 38–39; Anthes-Unverzagt 155; vgl. Ritterling, Legio VIII 127: angeblich mehrere Stempel aus Alzey; vgl. Hoffmann 353.

[27] W. Ludowici, Stempelbilder römischer Töpfer (= Ausgrabungen in Rheinzabern II), München 1905; vgl. Ritterling, Korrespondenzblatt 42.

= W. Ludowici, Stempelnamen und Bilder römischer Töp-
fer, Legionsziegelstempel, Formen von Sigillata- und ande-
ren Gefäßen aus meinen Ausgrabungen in Rheinzabern
1901–1914, München 1927, 196 (ident. Photo)
= CIL XIII 6 p. 137 Typ 2β

Typ 2b1 MENAP
Beschreibung: wie Typ 2b nur mit offenbar rechteckigem Stempelfeld, un-
 terschiedliches „M"
Verbreitung: Altrip
Beleg: Altrip = 6 Exemplare, s. Sprater, Pfalz I 44; CIL XIII
 12582, 2
Abbildung: Sprater, Pfalz I 44 Abb. 37 Typ 2b (Umzeichnung)

Typ 2c MENAPI
Beschreibung: rechteckiges, eingetieftes Stempelfeld, eingetiefte Schrift,
 die letzten vier Buchstaben der Legende auf dem Kopf ste-
 hend
Verbreitung: Trier
Beleg: Trier, Dom = 3 Exemplare, s. Steiner 31; CIL XIII 12579, 1
Abbildung: –
 = CIL XIII 6 p. 137 Typ 3α

3. Vindices

Typ 1a VIN[28] = Vin(dices/ dicum)
Beschreibung: rechteckiges, eingetieftes Stempelfeld, erhabene Schrift
Verbreitung: Trier
Beleg: Trier, Kaiserthermen = 1 Exemplar, s. Steiner 21; Trier,
 Dom = mindestens 1 Exemplar, s. Steiner 30; CIL XIII
 12598, 1
Abbildung: –
 = CIL XIII 6 p. 137 Typ 1α

Typ 1b NIV
Beschreibung: rechteckiges, eingetieftes Stempelfeld, erhabene Schrift,
 Buchstaben retro

[28] Siehe P. Steiner, Einige Bemerkungen zu den römischen Ziegelstempeln aus Trier, Trierer
Jahresberichte 10/11, 1917/1918, 15–31.

Verbreitung:	Trier
Beleg:	Trier, Kaiserthermen = 2 Exemplare + 1 unsicheres, s. Steiner 21; Trier, Dom = mindestens 1 Exemplar, s. Steiner 30[29]; CIL XIII 12598, 2
Abbildung:	Steiner 19 fig. 21 (Fragment)

Typ 2 VIND

Beschreibung:	eingetieftes Stempelfeld, in Form einer tabula ansata, erhabene Schrift
Verbreitung:	Trier
Beleg:	Trier, Basilika = 1 Exemplar, s. Steiner 18; Trier, Dom = 4 Exemplare, s. Steiner 30; Trier, Ostallee 42/43 = 1 Exemplar; CIL XIII 12598, 4
Abbildung:	–
	= CIL XIII 6 p. 137 Typ 2β

Typ 3a VINDS = Vind(ice)s/ Vind(ices/ icum)/ s(eniores/ eniorum)

Beschreibung:	rechteckiges, eingetieftes Stempelfeld, erhabene Schrift
Verbreitung:	Trier
Beleg:	Trier, Dom = 2 Exemplare; s. CIL XIII 12598, 5
Abbildung:	–
	CIL XIII 6 p. 137 Typ 3α

Typ 3b VINDS

Beschreibung:	rechteckiges, eingetieftes Stempelfeld, erhabene Schrift, retro-„N"
Verbreitung:	Mainz
Beleg:	Mainz, zwischen Münster und Walpodstraße = 2 Exemplare, Körber 38[30]; CIL XIII 12601
Abbildung:	–
	= CIL XIII 6 p. 137 Typ 4α

Typ 4a VINDCL = Vind(i)c(um) l(egio)

Beschreibung:	rechteckiges, eingetieftes Stempelfeld, erhabene Schrift
Verbreitung:	Trier
Beleg:	Trier, Dom = 5 Exemplare, s. Steiner 30

[29] Von Typ 1a/1b wurden am Dom 3 Exemplare gefunden, doch 1 Stück ist nicht klar zu bestimmen. Ein weiteres Stück ist unbekannter Herkunft, aber wohl aus Trier, s. Steiner 30.
[30] Körber 38–39.

Abbildung: –

> CIL XIII 6 p. 137 verbucht diesen Typ unter der Legende VINDCE = CIL-Typ 5α = CIL XIII 12598, 6 mit der Auflösung Vind(i)c(um) [se](niorum)? unter Berufung auf Steiner. Es ist jedoch eindeutig ein „L" zu lesen. Dieses „L" ähnelt den Abkürzungen von l(egio) etwa in den Legenden der späten Stempel der 22. Legion. Ohnehin fällt auf, daß das CIL den Buchstaben „C" nach „VIND" zu dem Namen der Vindices hinzurechnet, obwohl es zuvor bei **Typ 3a** „VINDS" das „S" abgetrennt und zu s(eniores) aufgelöst hatte. Hier scheint die Kenntnis der Notitia Dignitatum und deren seniores-Truppen dem Bearbeiter bei einer unabhängigen Betrachtung des Ziegelmaterials im Wege zu stehen.

Typ 4b VINDCL
Beschreibung: rechteckiges, eingetieftes Stempelfeld, erhabene Schrift, retro-„N"
Verbreitung: Wiesbaden
Beleg: Wiesbaden, „Heidenmauer" = 1 Exemplar, s. Ritterling, Mithras 258[31]; CIL XIII 12602, 2
Abbildung: Ritterling, Mithras 259 Abb. 12, 2 (Photo)
 CIL XIII 6 p. 137 setzt diesen Typ mit Typ 6α gleich

Typ 4c VINDCLC = Vind(i)c(um) l(e)g(io)
Beschreibung: rechteckiges, eingetieftes Stempelfeld, erhabene Schrift, retro-„N", kleines, in „L" eingeschriebenes „C", am Ende der Legende
Verbreitung: Speyer, Altrip, Wiesbaden, Rheinzabern
Beleg: Speyer = 1 Exemplar, s. Sprater, Speyer 10[32]; Rheinzabern = mindestens 1 Exemplar (verschollen); Wiesbaden = 1 Ex-

[31] E. Ritterling, Ein Mithras-Heiligtum und andere römische Baureste in Wiesbaden, Nassauische Annalen 44, 1916–17, 230–271 hier 258–259 Abb. 12,2–3; Ritterling, Legio VIII 127; Ritterling, Korrespondenzblatt 42.

[32] Fr. Sprater, Vom römischen Speyer, Pfälzisches Museum 45, 1928, 8–13 hier 10: „Der Stempel der Vindices, die uns in der Notitia Dignitatum als Besatzung von Speyer in der Zeit um 400 n. Chr. überliefert sind, war bisher aus der Pfalz nicht bekannt, doch wurde fast gleichzeitig ein gleiches Stück bei den Ausgrabungen in Altrip gefunden." Es soll aber, so Sprater, kein Stück aus Rheinzabern zutage gekommen sein; vgl. aber dazu Sprater, Rheinzabern 82: „In Rheinzabern wurden bei früheren Ausgrabungen auch Stempel der Vindices (VINDCE) gefunden, die uns aber nicht mehr erhalten sind." Daher bildet Sprater, Rheinzabern 83 Abb. 60 auch das Stempelexemplar aus Speyer noch einmal ab.

emplar, s. Ritterling, Mithras 258; Altrip = 2 Exemplare,
s. Sprater, Pfalz I 42

Abbildung: Sprater, Speyer Taf. II (Speyer); = Sprater, Pfalz I 24 Abb. 14
(ident. Photo); Ritterling, Mithras 259 Abb. 12,3 (Photo);
Sprater, Pfalz I 44 Abb. 37,5 (Photo)

Nach CIL XIII 12599 und 12600 gehören die Stücke aus Altrip und Speyer
zum CIL-Typ 5α, d.h. dem Stempel-**Typ 4c**, allerdings ohne retro-„N",
doch alle vorhandenen Abbildungen zeigen nur Stücke mit retro-„N". Es
scheint, daß hier durch die Formulierungen Spraters ein Mißverständnis
eingetreten ist. Sprater bezeichnete offenbar alle Exemplare des Typs 4 mit
der Legende „VINDCE", gleichgültig, ob sie ein retro-„N" in der Legende
führten oder ein normales.[33]

 Es ist natürlich möglich, die Buchstaben „LC" auf zwei Weisen in die-
sem Kontext aufzulösen: Zum einen, wie oben getan als l(e)g(io). Für diese
Lesung spricht, daß diese Abkürzung auch in Legenden später Stempel der
Legio XXII aus Mainz vorkommt. Die zweite Möglichkeit besteht darin, sie
als l(egio) c(omitatensis) zu lesen. Dies hätte aber dann den außerordent-
lichen Nachteil, daß man dann entweder annehmen müßte, die Vindices
wären trotz ihrer Stationierung im Mainzer Dukat eine Einheit des Bewe-
gungsheeres geblieben, was wiederum nicht grundsätzlich ausgeschlossen
werden kann. Denn es gibt zumindest ein Beispiel aus dem Osten des Rei-
ches, wo im Zusammenhang mit Baumaßnahmen comitatensische Einhei-
ten in einem Dukat stehen (s. R. Scharf, Equites Dalmatae und cunei Dal-
matarum in der Spätantike, ZPE 135, 2001, 185–193 hier 190–192), wobei
die entsprechende Einheit aber nicht in der Liste des regionalen Dux er-
scheint. Doch dem könnte man wiederum entgegenhalten, das diese Noti-
tia-Liste – wie übrigens auch die Mainzer – um einige Jahrzehnte jünger als
der epigraphische Befund im Osten ist.

 Schließlich könnte man den Stempel-Typ 4c mit der Endlegende „LC"
an den Anfang der Ziegelproduktion der Vindices stellen, als die legio
comitatensis in ihrer Gesamtheit zu den Bauarbeiten an der neuen Rhein-
linie abkommandiert worden war. Daraus ließe sich dann wiederum auf
eine auch chronologische Entwicklung der Vindices-Ziegelstempel schlie-
ßen, die von einer elaborierten Legende wie VINDCLC zu ihrer späte-
sten und kürzesten Form VIN führte. Doch da ausgerechnet die ausführ-
lichste Form der Legende ausschließlich in Trier vorkommt, müßte das
nun wieder Konsequenzen für eine eigentlich früher anzusetzende Datie-

[33] Vgl. Ritterling, Legio VIII 127; Ritterling, Korrespondenzblatt 42.

rung der Trierer Bauten zeitigen, denen aber die Münzdatierung klar entgegensteht, so daß die unproblematischere Variante der Lesung „legio" vorzuziehen ist.[34]

4. Martenses

Typ 1a TRAM

Beschreibung: recheckiges, eingetieftes Stempelfeld, dicke, erhabene Schrift, retro, breites „M", das „A" mit gerader Querhaste, oberer Halbkreis des „R" nicht geschlossen, senkrechte Haste des „T" kürzer als die anderen Buchstaben

Verbreitung: Altrip, Rheinzabern

Beleg: Altrip = 6 Exemplare, s. Sprater, Pfalz I p. 42; vgl. CIL XIII 12576,2; Rheinzabern = 1 Exemplar, s. Sprater, Rheinzabern 82. 83; Ludowici V p. 196; vgl. CIL XIII 12575[35]

Abbildung: Sprater, Pfalz I p. 44 Abb. 37 Typ 3a (Umzeichnung); = Sprater, Rheinzabern 83 Abb. 60 (ident. Umzeichnung) = CIL XIII 6 p. 137 Typ 5α

Typ 1b TRAM

Beschreibung: eingetieftes, rechteckiges Stempelfeld, erhabene dicke Schrift, retro, das breite „M" wird durch zwei eckig wirkende umgekehrte „V" gebildet, die einander kaum berühren, das „A" besitzt eine leicht nach unten geknickte Querhaste, die senkrechte Haste des „T" ist kürzer als die der anderen Buchstaben, das „T" nach rechts geneigt

Verbreitung: Altrip, Straßburg

Beleg: Altrip = 9 Exemplare, s. Sprater, Pfalz I 42; Straßburg = 1 Exemplar, s. CIL XIII 12574; vgl. CIL XIII 12576,3

Abbildung: Sprater, Pfalz I 44 Abb. 37 Typ 3b (Umzeichnung); Forrer, Ziegel 366 Taf. V Nr. 85 = CIL XIII 6 p. 137 Typ 6α

[34] Siehe Ritterling, Mithras 260 mit 259 Abb. 13,2 und als LE-Ligatur bei den Stempeln der Legio I Martia, s. R. Marti, Zwischen Römerzeit und Mittelalter. Forschungen zur frühmittelalterlichen Siedlungsgeschichte der Nordwestschweiz, Liestal 2000, 287.

[35] Der von CIL XIII 12577, 1 zu CIL-Typ 5α gezählte Stempel aus Wiesbaden gehört tatsächlich zu CIL-Typ 6α und damit zu unserem Typ 1b. Auch das Straßburger Exemplar dürfte eher zum Typ 1b zu zählen sein.

Typ 1b1 TRAM
Beschreibung: wie Typ 1b, doch „A" mit gerader Querhaste, die beiden
 Teile des „M" deutlich voneinander getrennt
Verbreitung: Rheinzabern, Wiesbaden
Beleg: Rheinzabern = 1 Exemplar, s. Sprater, Pfalz I 54; Wies-
 baden = 1 Exemplar, s. CIL XIII 12577,2
Abbildung: Sprater, Pfalz I 53 Abb. 47 (Photo); = Ludowici II p. 142
 (ident. Photo); = Ludowici IV p. 124 (ident. Photo); = Lu-
 dowici V p. 196

Typ 1b2 TRAM
Beschreibung: wie Typ 1b1, unterschiedliche Ausformung des „M"
Verbreitung: Wiesbaden
Beleg: Wiesbaden, „Heidenmauer" = 1 Exemplar, s. Ritterling,
 Mithras 258; CIL XIII 12577,1
Abbildung: Ritterling, Mithras 259 Abb. 12,1 (Photo)[36]

Typ 2a MAR
Beschreibung: rechteckiges, eingetieftes Stempelfeld, erhabene Schrift
Verbreitung: Trier
Beleg: Trier, mindestens = 1 Exemplar, s. Steiner 31; CIL XIII
 12573,3
Abbildung: –
 = CIL XIII 6 p. 137 Typ 2α

Typ 2a1 MAR
Beschreibung: rechteckiges, eingetieftes Stempelfeld, erhabene Schrift,
 Querhaste des „A" fehlt
Verbreitung: Trier
Beleg: Trier, mindestens = 1 Exemplar, s. CIL XIII 12573,1
Abbildung: –

[36] Bei folgenden Belegen ist es unklar, zu welcher Variante des Typs 1 sie gehören: Trier, Dom 3 Exemplare, s. Steiner 30, = CIL XIII 12573,6; Remagen 1 Exemplar, s. CIL XIII 12578; zu Remagen und seinem spätrömischen Kastell, s. H.-H. Wegner, Remagen, in: RiRP 529–531; vgl. D. Baatz, Einige Funde obergermanischer Militär-Ziegelstempel in der Germania inferior, in: W. A. van Es u. a. (Hrsg.), Archeologie en Historie. Festschrift H. Brunsting, Bussum 1973, 219–224.

Typ 2b MAR

Beschreibung: rechteckiges, eingetieftes Stempelfeld, in Kombination mit
 einem kreisförmigem Stempelfeld links, darin ein Kreuz;
 erhabene Schrift, Querhaste des „A" fehlt
Verbreitung: Trier
Beleg: Trier, mindestens = 1 Exemplar, s. CIL XIII 12573,2
Abbildung: –
 = CIL XIII 6 p. 137 Typ 1β

TYP 2c RAM

Beschreibung: rechteckiges, eingetieftes Stempelfeld, erhabene Schrift, re-
 tro, breites „M", „A" ohne Querhaste, Stil des „R" dem „A"
 ähnlich
Verbreitung: Altrip, Trier
Beleg: Altrip = 38 Exemplare, s. Sprater, Pfalz I 42; weitere 3 Ex-
 emplare aus Altrip. s. Stein-Schleiermacher 106,1. 2. 9; vgl.
 CIL XIII 12576,1; Trier, mindestens = 1 Exemplar, s. Stei-
 ner 31
Abbildung: Sprater, Pfalz I 44 Abb. 37 Typ 3e (Umzeichnung), Stein-
 Schleiermacher Taf. 16,1. 2. 9.

Typ 2d MAR

Beschreibung: rechteckiges, eingetieftes Stempelfeld, erhabene Schrift,
 „A" und „R" auf dem Kopf stehend
Verbreitung: Trier, Pfalzel bei Trier
Beleg: Trier = 1 Exemplar, s. Steiner 20; Pfalzel = 1 Exemplar,
 s. Steiner 31; CIL XIII 12573, 5
Abbildung: Steiner 19 fig. 27
 = CIL XIII p. 137 Typ 4α

Typ 2d1 MAR

Beschreibung: wie Typ 2d, nur „A" ohne Querhaste
Verbreitung: Trier
Beleg: Trier, mindestens = 1 Exemplar, s. CIL XIII 12573,4
Abbildung: –
 CIL XIII 6 p. 137 Typ 3α

Typ 2e MAM (?)

Beschreibung: rechteckiges, eingetieftes Stempelfeld, erhabene Schrift,
 „A" ohne Querhaste
Verbreitung: Trier, Altrip

Beleg:	Trier, mindestens = 1 Exemplar, s. CIL XIII 12573,7; Altrip, mindestens = 1 Exemplar, s. CIL XIII 12576,4
Abbildung:	wohl Sprater, Pfalz I 44 Abb. 37 Typ 3d = CIL XIII 6 p. 137 Typ 7α

5. Secunda Flavia

Typ 1 [SEC]VND = Secund(ani/ anorum)
Beschreibung: eingetieftes Stempelfeld in Form einer tabula ansata, erhabene Schrift, retro-„N"
Verbreitung: Trier
Beleg: Trier, Ostallee 42–43 = 1 Exemplar, s. Steiner 19[37]; CIL XIII 12592
Abbildung: Steiner 19 fig. 23
 = CIL XIII 6 p. 137 Typ 1α

Typ 2a SECVN
Beschreibung: eingetieftes, in der Grundform rechteckiges Stempelfeld, an den Ecken stark abgerundet, erhabene, dicke Schrift, retro, „N" nach links geneigt, „V" nach rechts geneigt, schmales „C", „E" nach links geneigt
Verbreitung: Wiesbaden, Altrip
Beleg: Wiesbaden, Schulgasse = 1 Exemplar, s. Ritterling, Funde 122. 167[38]; CIL XIII 12597,1; Altrip = 1 Exemplar, s. Sprater, Pfalz I 42[39]; CIL XIII 12594,2
Abbildung: Ritterling, Funde Taf IX 69 (Umzeichnung); Ritterling, Mithras 259 Abb. 12,4. 7; Sprater, Pfalz I 44 Abb. 37 Typ 4b (Umzeichnung)

Typ 2b SECVN
Beschreibung: rechteckiges, eingetieftes Stempelfeld, erhabene, dicke Schrift, retro
Verbreitung: Altrip, Rheinzabern

[37] Sprater, Rheinzabern 82 gibt zwar als Stempellegende SECUND an, die Umzeichnung auf p. 83 Abb. 60 zeigt jedoch den retro-Stempel SECUN.

[38] E. Ritterling, Römische Funde aus Wiesbaden, Nassauische Annalen 29, 1897–1898, 115–169: ordnet den Stempel noch als Besitzangabe einer Privatziegelei ein; vgl. Ritterling, Mithras 247 m. Anm. 19.

[39] Vgl. Sprater, Pfalz I 54.

Beleg: Altrip = 2 Exemplare, s. Sprater, Pfalz I 42; Rheinzabern = 1 Exemplar, s. Sprater, Rheinzabern 82

Abbildung: Sprater, Pfalz I 44 Abb. 37 Typ 4a (Umzeichnung); Sprater, Rheinzabern 83 Abb. 60 (Umzeichnung)

Typ 3a SECV(N/S?)[40]

Beschreibung: rechteckiges, eingetieftes Stempelfeld, erhabene, dicke Schrift, retro, kleines, teilweise zu einem kleinen Winkel verkümmertes „C", die untere Querhaste des „E" weist schräg nach unten, am Ende entweder als Abkürzungszeichen eine schräg verlaufenden Wellenlinie, eher als „S" (etwa als s(eniores) zu interpretieren?), denn als völlig zurückentwickeltes „N" anzusehen

Verbreitung: Altrip, Mainz, Worms, Weinsheim[41]

Beleg: Altrip = 3 Exemplare, s. Stein-Schleiermacher 106, 6. 11. 14; Altrip 3 weitere Exemplare, s. CIL XIII 12594, 3; Mainz = 7 Exemplare, s. Körber 39; Mainz 1 weiteres Exemplar, s. CIL XIII 12596; Worms = 1 Exemplar, s. CIL XIII 12595; Weinsheim = 1 Exemplar, s. J. Dolata, Zum Fund eines spätantiken Militärziegelstempels in einer römischen Villa in Weinsheim, Kreis Bad Kreuznach, in: Archäologie in Rheinland-Pfalz 2002, Mainz 2003, 107–109

Abbildung: Stein-Schleiermacher Taf. 16, 6. 11. 14 (Photo); Dolata, Fund107 Abb. 1; 108 Abb. 5–6.

Typ 3b SECV

Beschreibung: eingetieftes, rechteckiges Stempelfeld, erhabene Schrift, retro, „CE"-Ligatur. Ob ein Schlußbuchstabe, ein Punkt oder ein sonstiges Zeichen dem „V" folgt, kann nicht entschieden werden

Verbreitung: Wiesbaden

Beleg: Wiesbaden, „Heidenmauer" = 5 Exemplare, s. Ritterling, Mithras 247 m. Anm. 17; CIL XIII 12597, 2

Abbildung: Ritterling, Mithras 259 Abb. 12,6 (Photo) = CIL XIII 6 p. 137 Typ 2α

[40] Stein-Schleiermacher 106 erwägen den Vorschlag von CIL XIII 6 p. 137, die Legende, offenbar wegen des kleinen „C" zu Se(cundanorum) V(angionensium) aufzulösen.

[41] Es ist unklar zu welcher Variante, Typ 3a oder 3b, die folgenden Stücke gehören: Rheinzabern 2 Exemplare, s. CIL XIII 12593, 2.

6. Acincenses

Typ 1 ACIN
Beschreibung: rechteckiges, eingetieftes Stempelfeld, retro-„N"[42]
Verbreitung: Trier
Beleg: Trier, Dom = 1 Exemplar, s. Steiner 31
Abbildung: –

Typ 2a ACINC[43]
Beschreibung: rechteckiges, eingetieftes Stempelfeld, erhabene Schrift, in-
 nerhalb des Stempelfeldes linksbündig, erhöhtes „A" am
 Anfang, Querhaste des „A" waagrecht
Verbreitung: Rheinzabern
Beleg: Rheinzabern = 1 Exemplar, s. Sprater, Pfalz I 54; Sprater,
 Rheinzabern 82–83; CIL XIII 12569, 2
Abbildung: Ludowici IV p. 123 Nr. 2 (Photo); = Ludowici V p. 195 Nr. 2
 (ident. Photo); = Sprater, Pfalz I 53 Abb. 47 (ident. Photo);
 Sprater, Rheinzabern 83 Abb. 60 (Umzeichnung)
 = CIL XIII p. 137 Typ 2α

Typ 2b ACINC
Beschreibung: rechteckiges, eingetieftes Stempelfeld, eingetiefte Schrift,
 leicht erhöhtes „A" am Anfang, Querhaste des „A" nach un-
 ten geknickt, nachfolgendes „C" nahe am „I", das „N" deut-
 lich nach rechts geneigt
Verbreitung: Speyer, Rheinzabern

[42] CIL XIII 6 p. 138 verzeichnet den Stempel irrtümlich unter CIL-Typ 2α, d.h. mit norma-
lem „N"; ähnlich Ritterling, Legio VIII 127.

[43] Nach Fr. Sprater, Die Pfalz unter den Römern I–II, Speyer 1929–1930, sind die Acincenses
auch in Altrip durch einen oder mehrere Ziegel vertreten, s. Sprater, Speyer 10. Leider
macht er keine näheren Angaben. Auch das CIL verzeichnet noch 1 weiteren Stempel der
Truppe aus Baden-Baden, der im Museum Karlsruhe liegen soll. s. CIL XIII 6 p. 136 ohne
Beschreibung; vgl. Ritterling, Legio VIII 127. Es wäre interessant zu wissen, ob der Ziegel
tatsächlich aus dem rechtsrheinischen Gebiet stammt, ob er dorthin verschleppt wurde,
oder ob tatsächlich jenseits des Rheins ein römischer Brückenkopf existiert hat, zumal die
Portus-Frage noch nicht endgültig geklärt ist. Weitere Unklarheiten bezüglich der Acincen-
ses-Stempel entstehen durch die Angaben Ludowicis, der bei der Publikation seiner Zie-
gelplattengräber leider nicht den Typ des Stempels nennt, obwohl im selben Band (Kata-
log IV) weiter vorne Photos von Acincenses-Stempeln abgebildet werden. Zudem schreibt
Sprater, daß die Mehrzahl der Rheinzaberner Ziegelstempel von den Plattengräbern stam-
me, also eben nicht alle und vor allem nicht, welche Exemplare; s. Sprater, Pfalz I 54. Da-
bei stammen allein aus Ludowici IV p. 206 Grab X 4 Stempel der Acincenses, sowie weitere
3 Stempel aus Grab XIII, s. Ludowici IV p. 209.

Beleg: Speyer = 1 Exemplar, s. Sprater, Speyer 10[44]; CIL XIII
 12570; Rheinzabern = 1 Exemplar, s. CIL XIII 12569, 3
Abbildung: Sprater, Speyer Taf. II; = Sprater, Pfalz I 24 Abb. 14
 = CIL XIII 6 p. 137 Typ 2α

Typ 2c ACINC
Beschreibung: rechteckiges, eingetieftes Stempelfeld, breite, erhabene
 Schrift. Querhaste des „A" leicht nach unten geknickt, „A"
 und „C" eng zusammenstehend, das anschließende „I" et-
 was isoliert, die folgenden „N" und „C" wiederum eng zu-
 sammen und sehr nahe am Ende des Stempelfeldes, re-
 tro-„N"
Verbreitung: Rheinzabern
Beleg: Rheinzabern = 1 Exemplar, s. CIL XIII 12569, 4
Abbildung: Ludowici IV p. 123 Nr. 3 (Photo); = Ludowici V p. 195 Nr. 3
 (ident. Photo); = Sprater, Pfalz I 53 Abb. 47 (ident. Photo)
 = CIL XIII 6 p. 137 Typ 3α

Typ 2c1 ACIN[C?]
Beschreibung: rechteckiges, eingetieftes Stempelfeld, eingetiefte Schrift,
 alle Buchstaben überschreiten Stempelfeld; „A" mit norma-
 ler Querhaste, steht isoliert, „C"und „I" eng zusammen,
 nach links geneigtes retro-„N"
Verbreitung: Rheinzabern
Beleg: Rheinzabern = 1 Exemplar, s. Ludowici IV p. 123
Abbildung: Ludowici IV p. 123 Nr. 4 + p. 124 = Ludowici V p. 195 Nr. 4
 (ident. Photo)

Typ 2d ACINC
Beschreibung: rechteckiges, eingetieftes Stempelfeld, eingetiefte Schrift,
 „A" ohne Querhaste, linke Haste fast senkrecht, „C" und
 „I" eng zusammen, nach links geneigtes retro-„N"
Verbreitung: Rheinzabern
Beleg: Rheinzabern = 1 Exemplar, s. CIL XIII 12569,1
Abbildung: Ludowici IV p. 123 Nr. 1; = Ludowici V p. 195 Nr. 1 (ident.
 Photo); = Sprater, Pfalz I 53 Abb. 47 (ident. Photo)
 = CIL XIII 6 p. 137 Typ 1α

[44] Vgl. Sprater, Rheinzabern 82–83; Sprater, Pfalz I 25.

7. Cornacenses

Typ 1a [COR]NAC
Beschreibung: rechteckiges, eingetieftes Stempelfeld, erhabene Schrift, dicke
 Buchstaben, „A" ohne Querhaste, „N" nach rechts geneigt
Verbreitung: Trier
Beleg: Trier = 1 Exemplar, s. Steiner 20; CIL XIII 12571,1
Abbildung: Steiner 19 fig. 15 (Umzeichnung)
 = CIL XIII 6 p. 137 Typ 1α

Typ 1b CORNAC
Beschreibung: rechteckiges, eingetieftes Stempelfeld, „R" und „N" retro,
 „NA"-Ligatur, nach links geneigtes „N"
Verbreitung: Rheinzabern
Beleg: Rheinzabern = 1 Exemplar, s. Ludowici I p. 137 Nr. 10[45]
Abbildung: Ludowici I p. 137 Nr. 10

Typ 1c CORNVC
Beschreibung: rechteckiges, eingetieftes Stempelfeld, „A" auf dem Kopf
 stehend, ohne Querhaste
Verbreitung: Trier
Beleg: Trier, St. Barbara = 1 Exemplar, s. Steiner 31; CIL XIII
 12571, 2
Abbildung: –
 = CIL XIII 6 p. 137 Typ 2

Typ 2a CORNC
Beschreibung: eingetieftes, rechteckiges Stempelfeld, nach rechts etwas
 keilförmig zulaufend, eingetiefte Schrift, dicke Buchstaben,
 schmales „C", „O" kleiner als der Rest der Buchstaben, „R"
 und „N" retro, nach links geneigtes „N"
Verbreitung: Rheinzabern
Beleg: Rheinzabern = 1 Exemplar, s. Sprater, Pfalz I 54; CIL XIII
 12572,1
Abbildung: Sprater, Pfalz I 53 Abb. 47 linke Reihe 3. Photo; s. Ludowici
 IV p. 123 Nr. 1 (ident. Photo); = Ludowici V p. 195,1 (ident.
 Photo)
 = CIL XIII 6 p. 137 Typ 3α

[45] W. Ludowici, Stempel-Namen römischer Töpfer von meinen Ausgrabungen in Rhein-
zabern, München 1904 (= Ludowici, Katalog I); vgl. Ritterling, Korrespondenzblatt 41;
Ritterling, Legio VIII 127.

Typ 2b CORNC

Beschreibung: eingetieftes, in der Grundform rechteckiges Stempelfeld, an der rechten oberen Ecke zu einem Zipfel ausgezogen, an den Schmalseiten links und rechts eine senkrechte Leiste; sehr dicke erhabene Schrift, retro, „O" etwas kleiner als der Rest der Buchstaben, das „R" besteht aus zwei Teilen – aus der senkrechten Haste mit dem oben ansetzenden Viertelbogen, der aber nicht geschlossen wird, und dem unteren, nach unten abschwingenden Teil, flüchtig ausgeführt, der aus einem nach unten offenen waagrecht liegenden Halbkreis besteht. Das „R" geht direkt in das „N" über, aber ohne daß eine Ligatur beabsichtigt wäre

Verbreitung: Rheinzabern

Beleg: Rheinzabern = 1 Exemplar, s. Sprater, Pfalz I 54; vgl. Sprater, Rheinzabern 82; CIL XIII 12572,2

Abbildung: Sprater, Pfalz I 53 Abb. 47 rechte Reihe 2. Photo; Sprater, Rheinzabern 83 Abb. 60 (in Bezug auf den Buchstaben „R" nicht korrekte Umzeichnung); = Ludowici IV p. 123 Nr. 3 (ident. Photo) = Ludowici V p. 195,3 (ident. Photo) = CIL XIII 6 p. 137 Typ 4β

Typ 2c CORNC

Beschreibung: rechteckiges, leicht eingetieftes Stempelfeld, eingetiefte Schrift, retro, kleines „O", „R" nicht-retro, das „N" groß und fast über den Rand des Stempelfeldes reichend, leicht nach links geneigt, das abschließende „C" schmal und relativ klein

Verbreitung: Rheinzabern

Beleg: Rheinzabern = 1 Exemplar, s. Sprater, Pfalz I 54; 1 weiteres Exemplar, s. CIL XIII 12572,3

Abbildung: Sprater, Pfalz I 53 Abb. 47 rechte Reihe 3. Photo; Ludowici IV p. 123 Nr. 2 (ident. Photo); = Ludowici V p. 195,2 (ident. Photo)[46] = CIL XIII 6 p. 137 Typ 5α[47]

[46] Mindestens eines der spätantiken Ziegelplattengräber aus Rheinzabern wurde auch mit Ziegeln der Cornacenses errichtet, doch welche der oben genannten Stempeltypen dabei beteiligt sind, bleibt unklar, s. Ludowici IV p. 205 Grab II mit 2 Stempeln der Legende CORNC.

[47] Ludowici IV p. 123 Nr. 4 (Photo) spricht einen weiteren Stempel als einen mutmaßlich von den Cornacenses stammenden an: eingetieftes rechteckiges Stempelfeld, darin tabula ansata, darin wiederum kleinere rechteckige Stempelfläche, Legende nicht lesbar; ähnlich Sprater, Speyer 10 m. Taf. II (Photo), der einen vergleichbaren Stempel aus Speyer mit ta-

8. Portis(ienses(?))

Typ 1 PORTIS[48]

Beschreibung: eingetieftes, rechteckiges Stempelfeld, erhabene Schrift, „S"
auf dem Kopf stehend, der Bogen des „P" schließt unterhalb
der Mitte der Längshaste, das kleine „O" sitzt in der Mitte
des Feldes, der Bogen der „R" schließt ebenfalls unterhalb
der Mitte der Längshaste, die an den Bogen anschließende
Schräghaste nach unten scheint dem Rand des Stempelfel-
des näher zu sein als die Längshaste, das „I" ist etwas kürzer
als das „T" und zwischen den relativ schmalen Buchstaben
„T" und „S" eingezwängt, obwohl noch relativ viel Raum bis
zum Ende des Stempelfeldes zur Verfügung steht

Verbreitung: Rheinzabern, Altrip

Beleg: Rheinzabern = 1 Exemplar, s. Bernhard, Jockgrim 11[49]; Al-
trip = 1 Exemplar, s. Stein-Schleiermacher 106,3

Abbildung: Bernhard, Jockgrim 11 Abb. 8 Typ 1d; Stein-Schleierma-
cher Taf. 16,3

Typ 2a PORTIS

Beschreibung: rechteckiges, eingetieftes Stempelfeld, erhabene Schrift,
schmale Buchstaben, das „P" ist ganz leicht nach rechts ge-
neigt, der Ansatz seines Bogens ragt links über das obere
Ende der senkrechten Haste hinaus, das kleine „O" sitzt
oberhalb einer gedachten Mittellinie, bei dem „R" setzt der
Bogen unterhalb des oberen Endes der Längshaste an, der
Bogen schließt nicht, sondern knickt nach unten zu einer
Schräghaste ab, die kürzer als die Längshaste ist, TI-Ligatur,
Querhaste des „T" dick und keilförmig nach rechts zulau-
fend, sichelförmiges „S"

Verbreitung: Speyer

Beleg: Speyer = 6 Exemplare, s. Sprater, Pfalz I 23; Sprater,
Speyer 10; CIL XIII 12588

bula ansata und einer eventuellen Lesung der Buchstaben „C" und „O" den Cornacenses
zuordnen möchte.

[48] Zu welchen PORTIS/PORTS-Stempeln oder Varianten die folgenden Stempel aus Rhein-
zabern gehören, bleibt unklar, s. K. F(), Antiquarische Reisebemerkungen, Zeitschrift des
Vereins zur Erforschung der Rheinischen Geschichte und Alterthümer in Mainz 2,
1859–1864, 145–168 hier 162; Harster, Speyer. Pfälzisches historisches Museum, Westdeut-
sche Zeitschrift 4, 1885, 204–206 hier 205; vgl. Ritterling, Legio VIII 127; Ritterling, Kor-
respondenzblatt 42.

[49] Siehe Bernhard, Jockgrim 5–11.

Abbildung: Sprater, Pfalz I 24 Abb. 14 (Photo); Sprater, Speyer Taf. II
(ident. Photo); Bernhard, Jockgrim 11 Abb. 8 Typ 1a
= CIL XIII 6 p. 137 Typ 1

Typ 2a1 PORTIS
Beschreibung: rechteckiges, eingetieftes Inschriftfeld, erhabene Schrift, in
der Regel schmale Buchstaben, die senkrecht Haste des „P"
ist breit und biegt an seinem unteren Ende links aus, der
Ansatz des „P"-Bogens ragt links über das obere Ende der
senkrechten Haste hinaus, das kleine „O" sitzt oberhalb
einer gedachten Mittellinie, Längshaste des „R" leicht nach
links geneigt, das „R" zieht mit seinem Bogen höher hinaus
als seine senkrechte Haste, der Bogen schließt nicht ganz,
die abschwingende Schräghaste ist länger als senkrechte Ha-
ste und berührt die Unterkante des Inschriftfeldes, die TI-
Ligatur berührt den Bogen des „R", das „I" sitzt als kleine
Spitze leicht nach links versetzt auf der Querhaste des „T"
Verbreitung: Bad Kreuznach
Beleg: Bad Kreuznach, Planiger Straße = Dolata, Dachplatte 523
Abbildung: Dolata, Dachplatte 523 Abb. 3, 17

Typ 2a2 PORTIS
Beschreibung: der Bogen des „P" setzt leicht unterhalb des oberen Endes
der senkrechten Haste an, kleines „O" oberhalb einer ge-
dachten Mittellinie, Bogen des „R" schließt fast an senk-
rechte Haste an, die abschwingende Schräghaste ist gleich-
lang wie die senkrechte Haste, Längshaste des „R" leicht
nach rechts geneigt, ebenso jene der IT-Ligatur, Querhaste
des „T" sehr dick, rechteckig, das „I" sitzt als kleine Spitze
leicht nach links versetzt auf der Querhaste des „T"
Verbreitung: Feldberg
Beleg: L. Jacobi, Das Kastell Feldberg (Nr. 10), in: E. Fabricius
(Hrsg:), Der obergermanisch-raetische Limes des Roemer-
reiches, Abt. B, Bd. II 1, Berlin 1937, 55
Abbildung: Jacobi, Taf. V fig. 20

Typ 2a3 PORTIS[50]

Beschreibung: wie Typ 2a1, aber Bogen des „R" steht vorn über das obere
 Ende der Längshaste über, schließt nicht, Querhaste des
 „T" dick, das „I" sitzt mittig auf der Querhaste

Verbreitung: Wiesbaden, Bad Kreuznach

Beleg: Wiesbaden = 1 Exemplar, s. Ritterling, Mithras 258; CIL
 XIII 12591; Bad Kreuznach, Planiger Straße = 1 Exemplar,
 s. Dolata, Dachplatte 523

Abbildung: Ritterling, Mithras 259 Abb. 12,5; Dolata, Dachplatte 523
 Abb. 3, 18

Typ 3a PORTS

Beschreibung: rechteckiges, eingetieftes Stempelfeld, erhabene Schrift, der
 Bogen des „P" setzt leicht unterhalb des oberen Endes der
 Längshaste an, das kleine „O" oberhalb einer gedachten
 Mittellinie, der Bogen des „R" schließ beinahe an die
 Längshaste an, die abschwingende Schräghaste endet etwas
 näher am Rande des Stempelfeldes als die Längshaste, „T"
 und „R" stehen eng zusammen, das sichelartige „S" liegt
 schräg nach rechts geneigt

Verbreitung: Rheinzabern, Laurenziberg bei Bingen, Altrip

Beleg: Rheinzabern = 1 Exemplar, s. Ludowici IV p. 124; Sprater,
 Pfalz I 54; CIL XIII 12587; 1 weiteres Exemplar, s. Bern-
 hard, Jockgrim 8; Laurenziberg = 1 Exemplar, s. Behrens
 82[51]; CIL XIII 12590; Altrip = 14 Exemplare, s. Sprater,
 Pfalz I 42

Abbildung: Sprater, Pfalz I 53 Abb. 47 (Photo); = Ludowici IV p. 124
 (ident. Photo); Bernhard, Jockgrim 8 Abb. 6,1. 2 (Photo);
 Behrens 82 Abb. 2 (Umzeichnung); Sprater, Pfalz I 44
 Abb. 37 Typ 1a

Typ 3a1 PORTS

Beschreibung: wie Typ 3a, aber der Bogen des „P" steht leicht über die
 Längshaste hinaus, das kleine „O" steht nicht ganz ober-
 halb der Mittellinie, „R" und „T" stehen eng zusammen

Verbreitung: Altrip

[50] Die 3 Stempel vom Trierer Dom gehören zu den Stempeln mit TI-Ligatur, s. Steiner 31 u.
 CIL XIII 12586, doch eine genauere Angabe ist nicht möglich.
[51] G. Behrens, Burgi und burgarii, Germania 15, 1931, 81–83.

Beleg: Altrip = 1 Exemplar, s. Stein-Schleiermacher 106,4
Abbildung: Stein-Schleiermacher Taf. 16,4

Typ 3a2 PORTS
Beschreibung: wie Typ 3a, aber der Bogen des „P" setzt leicht unterhalb des oberen Endes der Längshaste an und ragt links etwas über diese hinaus, das kleine „O" sitzt in der Mitte, „R" und „T" stehen eng zusammen
Verbreitung: Altrip
Beleg: Altrip = 1 Exemplar, s. Stein-Schleiermacher 106,5
Abbildung: Stein-Schleiermacher Taf. 16,5

Typ 3a3 PORTS
Beschreibung: wie Typ 3a, aber der Bogen des „P" schließt leicht unterhalb der Mitte, das kleine „O" steht fast oberhalb der Mittellinie, die Querhaste der TI-Ligatur ist relativ breit und dünn, sehr deutlich aufgesetztes „I"
Verbreitung: Rheinzabern
Beleg: Rheinzabern = 1 Exemplar, s. Bernhard, Jockgrim 8
Abbildung: Bernhard, Jockgrim 8 Abb. 6,3 (Photo)

Typ 3b PORTS
Beschreibung: eingetieftes, rechteckiges Stempelfeld, erhabene Schrift, das „S" sichelförmig auf dem Kopf stehend, das „P" in dicker Schrift, seine senkrechte Haste reicht bis an den oberen Rand des Stempelfeldes, das kleine „O" liegt oberhalb einer gedachten Mittellinie, das im Vergleich zu „P" kleine „R" besitzt einen nicht geschlossenen Bogen, die Schräghaste nach unten ist nicht so lang wie die Längshaste, das „T" ist noch kleiner als das „R", doch von der Schrift her relativ dick, das weiter oben im Stempelfeld sitzende „S" steht eng mit dem „T" zusammen
Verbreitung: Rheinzabern, Altrip
Beleg: Rheinzabern = 1 Exemplar, s. Bernhard, Jockgrim; Altrip = 34 Exemplare, s. Sprater, Pfalz I 42; 2 weitere Exemplare bei Stein-Schleiermacher 106,12. 13.
Abbildung: Bernhard, Jockgrim Abb. 8 Typ 1b (Umzeichnung); Sprater, Pfalz I 44 Abb. 37 Typ 1b (Umzeichnung); Stein-Schleiermacher Taf. 16,12 und 13 (Photo)

Typ 3b1 PORTS

Beschreibung: wie Typ 3b, aber „P" in dünner Schrift, Bogen des „P"
schließt unterhalb der Mitte der Längshaste, kleines „O"
sitzt fast in der Mitte, geschlossener Bogen des „R", die
Schräghaste reicht weiter nach unten als die Längshaste, das
„T" steht sehr nahe am „R", seine Querhaste ist relativ dick,
das „S" sehr groß, in dicker Schrift mit großem Abstand
zum „T"

Verbreitung: Rheinzabern, Altrip

Beleg: Rheinzabern = 1 Exemplar, s. Sprater, Rheinzabern 82;
1 weiteres Exemplar, s. Bernhard, Jockgrim 8; Altrip 42 Ex-
emplare, s. Sprater, Pfalz I 42, 1 weiteres Exemplar, s. Stein-
Schleiermacher 106,10

Abbildung: Bernhard, Jockgrim 8 Abb. 6,4 (Photo); Sprater, Rheinza-
bern 83 Abb. 60 (Umzeichnung); Sprater, Pfalz I 44 Abb. 37
Typ 1c (Umzeichnung); Stein-Schleiermacher Taf. 16,10

Teil VI: Geschichte der Mainzer Truppen

Eine Geschichte einzelner Truppen des spätantiken Bewegungsheeres einfach aufgrund der Quellen zu erzählen, ist kaum zu leisten. Es sind im Vergleich zu den ersten Jahrhunderten der Kaiserzeit nicht nur wesentlich weniger Zeugnisse pro Einheit vorhanden, was sich im Wesentlichen auf den Rückgang des Brauchs Inschriften zu setzen zurückführen läßt, auch die Vermehrung der Elite-Einheiten, die Einführung des Bewegungsheeres und die damit verbundene wesentlich erhöhte Mobilität der Verbände senkt die Sicherheit mit der Quellen bestimmten Truppen zugewiesen werden können. Texte wie die Notitia Dignitatum, Ammianus Marcellinus und einige wenige Gesetze liefern den organisatorischen Rahmen, der die Konstruktion „spätrömisches Heer" stabilisiert. Die vereinzelten Inschriften – normalerweise der hauptsächliche Nachrichtenlieferant über einzelne Regimenter – werden daher in der Regel in ein von diesem Rahmen abgeleitetes Konzept der Truppengeschichte eingebaut. Schwerwiegende Folgen zeitigt diese Vorgehensweise, wenn eine Inschrift in einer zentralen Frage der Konstruktion des Rahmens widerspricht. Die Forschung versucht dann – nach einem ersten Schock – den vereinzelten Befund geflissentlich zu ignorieren. Dieser Zustand dauert bei den Truppengeschichten der Spätantike – zumindest außerhalb Ägyptens – mittlerweile 30 Jahre an.

Begonnen hat alles mit der Arbeit Hoffmanns über das spätrömische Bewegungsheer von 1969/1970. Hoffmann stellte darin die These auf, alle in der Notitia Dignitatum erwähnten Truppen, die das Namensattribut seniores oder iuniores tragen, hätten dieses Attribut durch eine Heeresteilung in Naissus im Jahre 364 erhalten, von der Ammianus Marcellinus 26,5,1 berichtet: Die Kaiser Valentinian I. und sein Bruder Valens hätten zunächst die sie begleitenden Heermeister und andere hohe Offiziere unter sich aufgeteilt und ihnen neue Befehlsbereiche zugeordnet. Anschließend hätten sie die anwesenden Truppen ebenfalls geteilt – *et militares partiti sunt numeri*. Dies gelte – so Hoffmann – mit der Einschränkung, daß alle anderen als die damals anwesenden seniores-iuniores-Verbände später entstanden seien und es sich in diesen Fällen um Nachbildungen des ursprünglichen Modells handele. Allerdings verweist Hoffmann selbst auf Einheiten, die nicht in Naissus und nicht bei ihrer Aufstellung, sondern – schon des längeren existierend – an ihren jeweiligen Garnisonsorten geteilt worden seien, wo-

bei in allen Fällen der Vorgang von 364 als Vorbild gedient habe.[1] Hoff-
mann verband nun diese Aufteilung von Naissus mit der Verleihung der
Attribute seniores bzw. iuniores an diejenigen Einheiten, die dem senior-
Augustus Valentinian bzw. dem iunior-Augustus Valens in Zukunft unter-
stellt sein würden. Die Teilung sei so vor sich gegangen, daß man nicht
komplette Truppenkörper den beiden Herrschern zuteilte, sondern jeden
einzelnen der anwesenden Verbände in exakt gleich große Hälften aufspal-
tete. Die Hälften des Valens erhielten das Attribut iuniores und zogen mit
ihm in den Osten, die Hälften des Valentinian wurden seniores genannt
und im Reichswesten eingesetzt.[2] Kurz darauf kam Roger Tomlin unabhän-
gig von Hoffmann zur selben Lösung. Allerdings erfolgt bei Tomlin die Tei-
lung nicht durch die mechanische Aufspaltung einer Truppe in identische
Hälften, sondern einer Stammeinheit werden Mannschaftskader entnom-
men, die man anschließend mit Rekruten auffüllt. Diese aufgefüllten Ein-
heiten wären die iuniores und damit erhielte Valens die anfangs noch zah-
lenmäßig und von ihrer Qualität her schwächeren Teile.[3] Im Jahre 364, im
Urzustand der Teilung, müßten sich demnach alle seniores im Westen und
alle iuniores im Osten befunden haben. Da die Notitia einen etwas anderen
Zustand zeigt, etwa die Anwesenheit von iuniores-Verbänden an der Seite
ihrer seniores-Verbände im Westen und umgekehrt, muß dies auf Truppen-
verlegungen von einer Reichshälfte in die andere zurückzuführen sein, die
in den Jahrzehnten zwischen 364 und der Abfassung der Notitia vor sich
gingen. Hoffmanns Thesen stießen anfangs auf große Zustimmung, schien
doch sein Werk eine Reihe von Problemen der Notitia auf recht elegante
Weise zu lösen.[4]

Im Jahr 1977 wurde jedoch eine Inschrift aus dem kleinasiatischen Na-
kolea publiziert, die durch die Angabe des Konsulates eindeutig in das Jahr
356 gehört.[5] In dieser Inschrift wird eine Einheit der Iovii Cornuti seniores

[1] Hoffmann 122–125; am Garnisonsort geteilt: Hoffmann 381–382.
[2] Hoffmann 125; Die Idee, die seniores-iuniores-Attribute mit der Heeresteilung von 364 zu
 verbinden, hatten zuvor schon S. Mazzarino, Aspetti sociali del quarto secolo, Rom 1951,
 92–93, und Jones, LRE III 356–357; s. R. Scharf, Seniores-Iuniores und die Heeresteilung
 des Jahres 364, ZPE 89, 1991, 265–272 hier 265.
[3] R. S. O. Tomlin, Seniores-iuniores in the Late Roman Field Army, AJPh 93, 1972, 253–278
 hier 264; Scharf, Seniores 265–266; vgl. Hoffmann 128.
[4] Siehe etwa die von H. Castritius, Rez. D. Hoffmann, Das spätrömische Bewegungsheer,
 ByzZt 66, 1973, 140–143 geäußerten Hoffnungen; ähnlich Hassall, Rez. 344–346; selbst
 R. S. O. Tomlin, Rez. D. Hoffmann, Das spätrömische Bewegungsheer, JRS 67, 1977,
 186–187 hatte noch keine Zweifel; skeptisch gegenüber den Verlegungsthesen Hoffmanns,
 die sich in der doppelten Verzeichnung identischer Truppen in beiden Notitiae niederge-
 schlagen haben soll, war dagegen schon Demandt, Rez 272–276.
[5] Th. Drew-Bear, A Fourth-Century Latin Soldier's Epitaph at Nakolea, HSPh 81, 1977,
 257–274; = AE 1977, 806; Scharf, Seniores 266.

erwähnt. Damit war klar, daß zumindest diese Einheit vor der von Hoff-
mann postulierten Heeresteilung von 364 bereits in seniores und iuniores
geteilt worden war. Weiterhin befinden sich die Iovii Cornuti seniores im
Osten und somit als seniores-Hälfte im „falschen" Reichsteil. Wenn weder
das Datum der Teilung noch die anschließende geographische Verteilung
der seniores-iuniores mit der durch die Inschrift belegten Realität überein-
stimmen, sind auch Hoffmanns Ergänzungen der Namensattribute in der
Notitia, die ja aufgrund der Verteilungsthese vorgenommen wurden, als
hinfällig zu betrachten. Auch alle Thesen über Truppenverlegungen seit 364
können ohne genauere Prüfung nicht mehr aufrecht erhalten werden.[6]
Trotzdem kann sich theoretisch die Bezeichnung seniores-iuniores tatsäch-
lich auf zwei Herrscher vor 356 beziehen. So hätten z.B. Constantin I. und
Licinius 317 n.Chr. das Heer teilen können. Doch würde dies chrono-
logische Probleme aufwerfen, da zu diesem Zeitpunkt nur sehr wenige
Einheiten, die laut dem Zeugnis der Notitia geteilt waren, damals schon exi-
stierten und man daher das Gros der geteilten Truppen zu Nachbildungs-
Formationen erklären müßte. Weiterhin sind zu dieser Zeit viele der später
bekannten Elite-Verbände erst wenige Jahre existent und es wäre wenig
wahrscheinlich, sollten man diese gleich einer so rigorosen Teilung unter-
worfen haben. Dagegen liegt es durchaus im Bereich des Möglichen, daß
nach dem Tod Constantins II. im Jahre 340 seine Truppen wie auch sein
Herrschaftsgebiet unter den beiden überlebenden Brüdern Constans und
Constantius II. aufgeteilt wurden. Somit lägen die seniores im Osten und
die iuniores im Westen – entsprechend dem Alter der Brüder und der senio-
res-Inschrift aus Nakolea. Später als 353 kann die seniores-iuniores-Teilung
auf jeden Fall nicht stattgefunden haben, da Ammian, dessen Werk ab die-
sem Jahr überliefert ist, mit Sicherheit über eine derartig umfassende Maß-
nahme berichtet hätte.[7]

Folgt man nicht der Bezugnahme von seniores-iuniores auf das Alter
der Herrscher, so bleibt nur der Gedanke an ältere und jüngere Einheiten,
von denen die jüngeren durch Abspaltung oder Ausgliederung von Mann-
schaftskadern aus den Stammeinheiten entstanden und die daher das Attri-
but iuniores tragen. Wäre dies der Fall, so würde eine geographische Ver-
teilung von seniores und iuniores auf verschiedene Reichsteile in jeder

[6] So Scharf, Seniores 267; Drew-Bear 268.
[7] Siehe Scharf 267; anders Nicasie 30. 38. 41, der die Teilung insgesamt auf Constantin I. zu-
rückführt; ähnlich schon Nischer, Reforms 18. Dies lehnen Carrié-Janniard 1, 323–324
entschieden ab. Sie verweisen zu Recht auf die zahlreichen seniores- und iuniores-Einhei-
ten, die eindeutig erst unter Valentinian I., Valens etc. aufgestellt worden sein können; vgl.
auch Carrié, Eserciti 153–154; Clemente, Notitia 129–130.

Variante obsolet.⁸ Ein vor 353 liegender, wenn auch hypothetischer Anlaß
für einen solchen Eingriff in die militärischen Strukturen wären die gewal-
tigen Verluste beider Bürgerkriegsparteien in der Schlacht von Mursa im
September. Danach war Constantius II. bestrebt, von überall her neue Ein-
heiten aufzustellen und Kadermannschaften aus bereits existierenden Ver-
bänden auszugliedern. Dieser Prozeß des allmählichen Wiederaufbaus zog
sich über Jahre hin und ist im Jahre 360 noch nicht abgeschlossen. Dies
würde auch besser zu dem Bild passen, daß die Notitia in dieser Hinsicht
bietet: Es gibt bezüglich der seniores-iuniores offenbar keinen besonderen
chronologischen Schwerpunkt, dem besonders viele geteilte Einheiten
zuzuweisen wären, vor allem, es sind auch noch immer zahlreiche unge-
teilte Regimenter, d. h. ohne Namensattribute, aus constantinischer Zeit
vorhanden.

Nachdem festgestellt worden ist, daß der Beginn der Truppenteilung in
seniores und iuniores vor 356, vielleicht sogar vor 353 liegt, bleibt die
Frage, was bei der Heeresteilung von 364 geschehen ist. Hoffmann führt eine
Reihe von 14 Einheiten an, die sowohl in der Notitia occidentis als auch in
der Notitia orientis erscheinen. Diese Truppen führen absolut idenische
Namen und werden somit von Hoffmann für identisch erklärt. Möglich sei
das deshalb, weil die östlichen Truppenlisten etwa 30 Jahre älter seien als
die westlichen und die sich ursprünglich im Osten aufhaltenden Einheiten
im Verlauf dieser Jahre in den Westen gelangt seien. Diese Truppen hätte
man aber nicht mehr aus den Ostlisten entfernt, weil das Exemplar der Ost-
Notitia mit dem Feldzug des Theodosius 394 ebenfalls in den Westen ge-
langt sei, wo es später mit den westlichen Listen vereinigt wurde, aber in sei-
nem Inhalt unverändert den Stand von spätestens 394 anzeige.⁹ Es läßt sich
jedoch zeigen, daß unter den gleichnamigen Verbänden in Ost und West
sowohl solche mit den Namensattributen finden als auch Truppen ohne
dieses Unterscheidungsmerkmal. Wenn man einen Hinweis darauf sucht,
was bei einer Heeresteilung 364 geteilt worden sein könnte, so wäre das die
Lösung: Während im Rahmen der seniores-iuniores-Teilung dem Mutter-
verband, d. h. den späteren seniores, vor 356 Kadermannschaften zum Auf-
bau der iuniores-Einheit entnommen wurden, fand 364 eine Zerlegung der

⁸ So Tomlin 264; Drew-Bear 270–272; Scharf, Seniores 267; Nicasie 28. 30. 33–34; Kuli-
 kowski, Notitia 370–371; J. Barlow – P. Brennan, Tribuni scholarum palatinarum c. A. D.
 353 – 364: Ammianus Marcellinus and the Notitia Dignitatum, CQ 51, 2001, 237–254 hier
 238–239.
⁹ Hoffmann 28; so auch noch Kulikowski, Notitia 374; skeptisch Demandt, Rez. 274–275,
 der zu Recht darauf aufmerksam macht, daß in der Notitia außer der doppelten Nen-
 nung angeblich identischer Einheiten keinen Hinweis darauf gibt.

beteiligten Truppenkörper in zwei identische Hälften statt. Dies läßt sich gerade bei den Scholae palatinae gut nachweisen.[10] Einen weiteren zusätzlichen Beinamen erhielten die Truppen nicht, da von Anfang eine Verteilung auf die beiden Herrschaftsbereiche geplant war. Die davon betroffenen Verbände befanden sich alle im Gefolge der Kaiser und die Teilung wurde schlagartig durchgeführt. Der hohe Anteil an Truppen, die kurz darauf, 364/365, zu palatinae befördert wurden, zeigt, daß die Kaiser darum bemüht waren, einen Kern möglichst kampfkräftiger Einheiten für beide Reichsteile auszubilden. Während wohl Constantius II. durch die seniores-iuniores die schiere Quantität an verfügbaren Einheiten erhöhen wollte, verlagerten sich die Maßnahmen Valentinians I. und Valens' eher auf die qualitative Ebene. Von einer Benachteiligung des Ostens kann bei diesem Modell nicht mehr die Rede sein.[11]

Neuerdings zeigen Lee, Lenski und Woods wie einfach es ist, sich ohne eigene Gedanken um die Problematik herumzuwinden. Zwar könne die Konstruktion von Hoffmann und Tomlin nicht mehr zur Gänze akzeptiert werden, aber

> I still believe Hoffmann's and Tomlin's theory – if modified – remains the best: the Seniores/Iuniores distinction in the Notitia – even if it already existed before 364 – is largely a reflection of the 364 division."[12]

Nun bleibt es zwar etwas rätselhaft, wie eine Teilung vor 356 trotzdem eine Teilung von 364 reflektieren kann, aber der unerschütterliche Glaube an eine nicht mehr haltbare These versetzt bekanntlich Berge. Vor allem dann, wenn zwar zugleich die Forderung nach der Modifizierung dieser These erhoben wird, aber es keinem der drei Forscher einfällt, daraus die Konsequenz zu ziehen.

[10] Siehe Scharf, Seniores 271; so auch Barlow-Brennan 239–240.

[11] Scharf, Seniores 271–272; Scharf, Germaniciani 200–201 zeigt, daß, bei der Beförderung von Truppen in die palatine Klasse, Truppenpaare teilweise auseinandergerissen und mit anderen aus der gleichen Klasse neu kombiniert wurden.

[12] So N. Lenski, Failure of Empire. Valens and the Roman State in the Fourth Century A. D., Berkeley 2002, 308–309. Ähnlich Lee 222, die darauf beharrt, daß die Hauptteilung in seniores und iuniores erst 364 stattfand. Alle Hinweise auf Teilungen vor diesem Datum seien Spaltungen einzelner Abteilungen, aber keine grundsätzliche und prinzipielle Teilung eines ganzen Heeres; so schon zwei Jahre zuvor D. Woods, The Scholae palatinae and the Notitia Dignitatum, JRMES 7, 1996, 37–50 und Woods, Ammian 240, da er ohne dieses Datum seine Thesen von der Verteilung der Scholae palatinae auf Ost- und Westreich nicht mehr aufrechterhalten könnte.

1. Milites Pacenses

Die Truppengeschichte der Pacenses ist höchst unterschiedlich rekonstruiert worden. Nach Dietrich Hoffmann hätte die Legio I Flavia Pacis die Muttereinheit der Pacenses von Selz gebildet. Diese Legion wäre aufgrund ihres Namens „Flavia" und ihrer Numerierung gemeinsam mit den Legionen Secunda Flavia Virtutis und Tertia Flavia Salutis unter dem für den gallisch-britannischen Raum zuständigen Caesar Constantius I. (293–305) aufgestellt worden.[13] Ihre Aufgabe sei – nach dem Sieg über die Usurpatoren Carausius und Allectus – der Schutz der gallischen Küsten gegen Piraten gemeinsam mit ihren Schwesterlegionen gewesen.[14] Aus diesen drei Grenzlegionen habe dann Constantin I. bei seinem Auf- und Ausbau des spätrömischen Bewegungsheeres je eine Abteilung herausgezogen und aus diesen Mannschaften drei Legiones comitatenses gebildet.[15] Diese comitatensischen Legionen finden sich dann auch in den Listen der Notitia Dignitatum wieder:

occ. V (Schildzeichen)	occ. V (Liste)	occ. VII (Comes Africae)
100 *Prima Flavia Pacis*	249 *Prima Flavia Pacis*	146 *Primani*
101 *Secunda Flavia Virtutis*	250 *Secunda Flavia Virtutis*	147 *Secundani*
102 *Tertia Flavia Salutis*	251 *Tertia Flavia Salutis*	148 *Tertiani*

Durch diese offenkundige Zusammengehörigkeit kann auf eine gemeinsame Verlegung der Truppen von Gallien nach Afrika geschlossen werden. Nach Hoffmann kommt nur der Feldzug des älteren Theodosius gegen den aufständischen Maurenfürsten Firmus im Jahre 373 n. Chr. in Frage, denn unter den comitatensischen Truppen der Expeditionsarmee befanden sich auch eine *prima* und eine *secunda legio*, die mit den Legiones Flaviae Pacis und Virtutis zu identifizieren seien.[16] Die drei von Theodosius mitgeführten Legionen verblieben dann in der Region, wie die Listen der Notitia occidentis zeigen. Daher können – so Hoffmann – die Pacenses von Selz nur

[13] So Hoffmann 190 und II p. 93 n. 238; Berchem, Chapters 143; Kuhoff, Diokletian 460–461.

[14] Hoffmann 190; Nesselhauf 57 wollte hingegen die Legiones I und II als ehemalige Legionsbesatzung der Provinz Belgica Prima ansehen, doch müßte man dann mit einem späteren Aufstellungszeitpunkt für die dritte Legion rechnen, denn die Legionen wurden im 4. Jahrhundert taktisch als Paar und nicht als Dreiergruppe eingesetzt, so daß der Gedanke eines Einsatzes aller drei Einheiten im langgezogenen Küstenschutz-Kommando des Tractus Armoricanus et Nervicanus wohl mehr für sich hätte.

[15] Hoffmann 191, wonach der Beiname Pacis, Virtutis, Salutis vielleicht erst bei der Übernahme der Abteilungen ins Bewegungsheer beigelegt wurde.

[16] Amm. Marc. 29,5,18; vgl. Hoffmann 190. 345 und II p. 149 Anm. 295.

vor oder im Jahre 373 von der comitatensischen Legio I Flavia Pacis abgespalten worden sein, als diese sich noch in Gallien befunden haben muß. In diesem Zusammenhang wird von Hoffmann auch eine Einheit von *Primani* erwähnt, die einen Abschnitt der sogenannten Trierer Langmauer errichtet haben.[17] Doch zum einen ist es fraglich, ob die I Flavia Pacis überhaupt in Gallien lag, zum anderen wird die Legion in der africanischen ND-Liste zwar als „Primani" bezeichnet, doch die einzigen von ihr sicher bekannten Tochtertruppen nennen sich Pacenses, haben folglich den Beinamen ihres Mutterverbandes und nicht die Numerierung zu ihrem Eigennamen gemacht.[18]

[17] CIL XIII 4139. 4140. Nach Hoffmann II p. 152–153 Anm. 332 könnten die Inschriften aus der Zeit Valentinians stammen; zur Langmauer: K.-J. Gilles, Neue Untersuchungen an der Langmauer bei Trier, in: Festschrift für Günter Smolla I, Wiesbaden 1999, 245–258.

[18] In der Infanterie-Teilliste des Comes Britanniae (ND occ. VII) werden nun zwei Legionen genannt: 155 Primani iuniores/ 156 Secundani iuniores. Die Primani und Secundani iuniores sind ihrer Nomenklatur nach zu schließen, sicherlich Abspaltungen älterer numerierter Legionen. Das Namensattribut „iuniores", das beide tragen, könnte auf ihren Truppenstatus hinweisen, denn in der Regel werden nur aus comitatensischen oder noch höherwertigeren Verbänden Kadermannschaften für iuniores-Abteilungen bereitgestellt. Man müßte demnach von der Annahme ausgehen, die direkten Abstammungseinheiten der Primani und Secundani wären keine numerierten Limitanlegionen, sondern deren bereits mobilisierte Tochtertruppen im Bewegungsheer. Diese Abstammungseinheit erhielt nun zur Unterscheidung von ihrer Tochtertruppe das Attribut „seniores". Wir hätten demnach zwei Doppeltruppen vor uns: die alten Primani seniores-Secundani seniores und die neugeschaffenen Primani iuniores-Secundani iuniores. Diese Art der Truppenvermehrung begann vermutlich in den 50er Jahren des 4. Jahrhunderts unter Kaiser Constantius II., s. oben. Doch die „seniores" sind nicht zu verifizieren und so könnte man wie Hoffmann 381 an eine spätere Entstehung der „iuniores" denken: „Die Primani und Secundani iuniores, die nur in der britannischen Liste von occ. VII erscheinen, müssen einem anderweitigen Teilungsvorgang im Westen zugeschrieben werden."; zu den verschiedenen Vorschlägen zur Identifikation: Ritterling, Legio 1400. 1430. 1452. 1466. 1467 denkt dabei an die Legionen I und II adiutrix in der Provinz Valeria. Dafür spräche ihre identische Numerierung und die Tatsache, daß sie aus einer Provinz stammen, somit ein gemeinsames Truppenpaar an das Bewegungsheer hätten abgeben können; so auch P. A. Holder, The Roman Army in Britain, London 1982, 129; Hoffmann 189 und II p. 87–88 Anm. 171 spricht sich gegen die These Ritterlings aus, vermag aber keine Alternative zu bieten: „Ganz dunkel ist der Ursprung der nur in der Infanterieliste des westlichen Regionalverzeichnisses für Britannien angegebenen Legionen Primani iuniores und Secundani iuniores." Hoffmann II 8 Anm. 1 möchte immerhin ausschließen, daß die Primani von der I Italica und die Secundani von der II adiutrix abstammen könnten; nach S. Frere, Britannia, London 1987, 225 könnten die Secundani eine mobilisierte Limitaneinheit aus den Truppenbeständen des Comes litoris Saxonici per Britannias sein; wiederum anders Demougeot, Notitia 1119, welche die Primani von der I Flavia Pacis ableitet. Oldenstein, Jahrzehnte 93 behauptet, es stünden mehr Truppen in einer Beziehung zu den Mainzer Einheiten in occ. V und VII als Nesselhauf angenommen hat. Dabei führt er die comitatensischen Primani (occ. VII 146) und die Prima Flavia Pacis (occ. V 249) an, ohne darauf zu achten, daß es noch weitere Truppen mit dem Teilnamen Prima gibt und ohne den ernsthaften Versuch zu machen, überhaupt eine Verbindung zwischen den Primani und den Mainzer Milites Pacenses

Der Eintrag der drei Legiones Flaviae in der Liste des afrikanischen Comes macht allerdings nicht den Eindruck, als seien die Legionen nachträglich en bloc in die Liste ND occ. VII eingetragen worden. Sie stehen vielmehr da, wo man sie aufgrund ihrer Anciennität als tetrarchische Einheiten auch erwarten würde – an der Spitze der africanischen Legiones comitatenses und vor dem Paar der sicherlich constantinischen Constantiniani-Constantiaci. Ein Hinweis auf das nach-constantinische Eintreffen der drei Legiones Flaviae im Jahre 373 ist in der afrikanischen Liste nicht zu finden. Auch die Truppenliste des Dux tractus Armoricanus, der für den Küstenschutz in Gallien zuständig war, bietet keinen eindeutigen Beleg für eine Anwesenheit der Legionen Pacis, Virtutis und Salutis. Der von Hoffmann für die Rekonstruktion der Truppengeschichte herangezogene Eintrag ND occ. 37,20 (Tractus Armoricanus): *Praefectus militum primae Flaviae, Constantia* weist sehr wahrscheinlich auf eine Legio I Flavia Constantia und nicht auf eine I Flavia Pacis hin.[19]

Unter den Besatzungstruppen Ägyptens wurde wiederum zur Zeit der Tetrarchie ein Truppenpaar Legio I Maximiana – Legio II Flavia Constantia für die Provinz Thebais aufgestellt. Später wurde aus ihm das comitatensische Legionspaar der I Maximiana Thebaeorum – II Flavia Constantia Thebaeorum abgespalten.[20] Nun erscheint in der Armee des Magister militum per Orientem die comitatensische Legio Prima Flavia Constantia, welche direkt vor der Legio Secunda Flavia Constantia Thebaeorum rangiert.[21] Beide Einheiten haben jedoch nur äußerlich etwas miteinander zu tun und wurden in dieser Liste erst sekundär zusammengestellt.[22] Die I Flavia Constantia des Orientheeres könnte nun aber nichts anderes sein als die mobilisierte Abteilung der noch im Tractus Armoricanus des Westens stationierten gleichnamigen und limitanen Mutter-Einheit.[23] Dabei wäre es zunächst

nachzuweisen, die ja nur über die Zwischenstufe der Prima Flavia Pacis herzustellen wäre, womit das Verhältnis der Listen occ. V und VII zur Mainzer Liste noch nicht klarer wird.

[19] Zur Gleichsetzung der I Flavia in Constantia mit der legio I Flavia Pacis, s. Hoffmann 191 und II p. 71 Anm. 632 und p. 72 Anm. 634; anders Scharf, Constantiniaci 197–199. Alle Haupt-Handschriften der Notitia bieten zudem den Text *prima flavia constantia*, gehen demnach vom Namen einer Truppe und nicht von einem Ortsnamen aus.

[20] Hoffmann 233. 234.

[21] ND or. VII 44.

[22] Der zusätzliche Name Thebaeorum bei der Legio II Flavia zeugt schon von ihrer geographischen Herkunft und ihrer früheren Koppelung mit der I Maximiana, so daß einer etwaigen Annahme, bei der comitatensischen I Flavia Constantia sei durch irgendeinen Überlieferungsfehler der Name „Thebaeorum" ausgefallen, der Boden entzogen ist; ähnlich auch Hoffmann 237; zu sekundären Truppenpaaren: Scharf, Germaniciani 197–202.

[23] Ähnlich schon Jones, LRE III 373; Scharf, Constantiniaci 197 Anm. 22. Von einer Identität der beiden Truppen, kann wohl nicht ausgegangen werden.

weiterhin möglich, die Aufstellung der gallischen Muttereinheit bis auf den tetrarchischen Caesar Constantius I. zurückzuführen.[24]

Die Existenz einer numerierten Constantia-Legion im Westen setzt eine gleichfalls numerierte Partner-Truppe voraus und diese lässt sich tatsächlich ebenfalls dort auffinden. Gerade in der Liste des Dux Mogontiacensis (ND occ. XLI 20) ist eine Truppe mit Namen *milites secundae Flaviae* für den Standort Worms verzeichnet. Sie trägt damit einen Namen, der sich mit den Milites primae Flaviae im armoricanischen Constantia in idealer Weise zu einem Truppenpaar I Flavia <Constantia> und II Flavia <Constantia> vereinen würde.[25] Vielleicht lag dieses Paar zunächst gemeinsam im Tractus Armoricanus. Aus diesem wurden später comitatensische Abteilungen für das Bewegungsheer mobilisiert. Bei dem Vorhandensein eines solchen Truppenpaares ist es aber garnicht mehr so sicher, daß die *prima* und *secunda legio*, die laut Ammianus Marcellinus den älteren Theodosius 373 auf sei-

24 O. Seeck, Geschichte des Untergangs der antiken Welt 2, Stuttgart 1921, 489 hielt alle Legiones Flaviae für Schöpfungen Constantins und seiner Söhne; für eine spätere Aufstellung plädierte auch Ritterling, Legio 1405; ähnlich Hoffmann 237: „Die Legion könnte deshalb eine Schöpfung sein, die erst jüngeren Ursprungs ist, mit der besagten zweiten Flavier-Legion nichts zu tun hat und demnach vielleicht auf Kaiser Constantius II. (337–361) zurückgeht, der sie von vorneherein als bewegliche Einheit geschaffen und … nur formal an das Namensschema der Grenzlegionen angepasst hätte." Die Annahme einer Ausnahme – Kreation einer numerierten comitatensischen Legion – öffnet die Tür zu einer Neu-Interpretation des Pacenses-Befundes. Auch Hoffmann schien dies bewußt zu sein, wenn er fortfährt: „Immerhin ließe sich die Möglichkeit denken, daß es sich nur um die mobilisierte Abteilung einer gleichnamigen Grenzlegion handelt, die nun ihrerseits der II Flavia Constantia in der Thebais nachgeahmt gewesen wäre und in der Provinz Libya gelegen hätte, deren Truppenliste in der Notitia verlorengegangen ist." Das sind nun freilich ganz verzweifelte Bemühungen, von dem offenkundig gallischen Bezugspunkt abzulenken. Falls die I Flavia Constantia im Osten tatsächlich auf eine libysche Grenzlegion zurückginge, die ihrerseits sich in Nomenklatur und Numerierung an der ägyptischen II Flavia Constantia orientiert hätte, so ist zu fragen, wo der ihr zugehörige Schwesterverband in dem folglich anzunehmenden Legionspaar der Libya geblieben ist. Denn die comitatensische Legion I Flavia des Ostens hat in der Notitia ihren ursprünglichen Partner verloren. Doch darauf geht Hoffmann wohlweislich nicht ein.

25 Die *milites secundae Flaviae* hätten ihren Namen „Constantia" vielleicht bei ihrer Verlegung vom Tractus Armoricanus an den Rhein verloren und dies möglicherweise aus ähnlichen Gründen wie ihre Partnertruppe Prima Flavia: Sie könnte in einem Standort mit Namen „Constantia" gelegen haben, von denen es gerade am Tractus Armoricanus zwei gibt – Coutances auf der Halbinsel Cotentin und ein von Amm. Marc. 15,11,3 als *castra Constantia* bezeichneter Ort unweit der Seine-Mündung, s. Hoffmann II p. 72 Anm. 633; zum Vorgang des Namensverlustes in der Notitia, s. Scharf, Constantiniaci 199–200 Anm. 26. Beide Garnisonen liegen in der Provinz Lugdunensis secunda; vgl. Hoffmann 190. 191–192, der die Milites secundae Flaviae von Worms mit einer angenommenen Resttruppe der II Flavia Virtutis identifizieren will, die unter Valentinian I. vom Tractus an den Rhein verlegt worden sein soll; Nach Nischer, Reforms 5 sei wiederum die I Flavia Gallicana, Constantia, ND occ. V 264, aufgrund ihres Namens aus einer Auxiliarkohorte entstanden; vgl. C. Jullian, Les Tares de la Notitia Dignitatum: Le Duché d'Armorique, REA 23, 1921, 103–109.

nem Afrikafeldzug begleiteten, ganz selbstverständlich mit den Legionen I Flavia Pacis und II Flavia Virtutis zu identifizieren sind. Sie können nun ebensogut mit den von uns rekonstruierten comitatensischen I und II Flavia Constantia gleichgesetzt werden, zumal die von Kaiser Valentinian für den Einsatz in Africa abgestellten Verbände ohnehin nicht aus Gallien, sondern aus Pannonien stammen wie aus einer Nachricht bei Zosimus deutlich wird[26]: Als Valentinian von der Erhebung des Firmus 372 in Africa erfuhr, zog er Einheiten aus Moesien und Pannonien ab und sandte sie unter dem Befehl des Theodosius d. Ä. nach Libyen. Theodosius hielt sich damals im Donauraum und nicht in Gallien auf, so daß noch weniger für eine Heranziehung der drei Legiones Flaviae spricht. Die Teilnahme eines Zweilegionenverbandes würde auch besser mit der taktischen Verwendung comitatensischer Legionen übereinstimmen, die in der Regel paarweise eingesetzt wurden. Ohnehin müßte man sich fragen, was eigentlich mit der Legio III Flavia Salutis geschehen ist, die offenbar nirgends erscheint. Selbst in Gallien hat sie keinerlei Spuren hinterlassen, wenn man noch der Truppengeschichte Hoffmanns folgen möchte.[27] Es spricht demnach manches eher dafür, daß die drei Legiones Flaviae Pacis, Salutis und Virtutis nie in Gallien standen, sondern von Anfang an für die Streitkräfte der Africa gedacht waren und nicht für einen ständigen Einsatz im Bewegungsheer, dessen taktischen Bedingungen sie aufgrund ihrer Dreizahl nicht entsprachen.[28]

Ein von der Legio I Flavia Pacis abzuleitender Numerus Pacensium war laut Notitia im Hinterland des Hadrianswall in Britannien stationiert[29]: *Praefectus numeri Pacensium, Magis.* Er soll nach Hoffmann in der Folge des schweren Einfalls der Pikten und anderer Stämme 368 n. Chr. auf die Insel

[26] Zosimus 4,16,3–4; Die Stelle bei Zosimus kannte auch Hoffmann 432–433 mit II 179 Anm. 30. Trotzdem bestand er auf der Teilnahme auch gallischer Truppen, eben der drei Legiones Flaviae, da sonst sich die Reorganisation des Grenzschutzes in Britannien, Gallien und Germanien nicht mehr mit den Notitia-Listen chronologisch zur Deckung bringen lässt. Andererseits wird der Einsatz von Truppen aus dem Donauraum von Hoffmann 434–435 bestätigt, da er der Meinung ist, das in der Africa-Liste ebenfalls verzeichnete Auxilium palatinum der Celtae iuniores sei mit Theodosius d. Ä. nach Africa gekommen.

[27] Nach Hoffmann 191 verschwindet die III Flavia Salutis in der Zeit vor Valentinian von der Atlantikküste, denn nur so kann er erklären, warum die Salutis im Gegensatz zu ihren Schwesterverbänden keine Abteilungen zum Grenzschutz in Britannien und am Rhein abgespalten hat.

[28] So auch Nischer, Reforms 8. Ähnlich schon in anderem Zusammenhang Hoffmann II p. 165 Anm. 634: „… dasselbe gilt für die alteingesessenen Verbände Africas, die ein selbständiges, zu anderwärtigem Einsatz praktisch nicht verfügbares Heer bildeten."

[29] ND occ. XL 29 (Dux Britanniarum); Zum Stationierungsort Magis (= Burrow Walls): A. L. F. Rivet – C. Smith, The Place-Names of Roman Britain, Princeton 1979, 406–407; D. J. Breeze – B. Dobson, Roman Military Deployment in North England, Britannia 16, 1985, 1–19 bes. 17 Abb. 10; J. C. Mann, Birdoswald to Ravenglass, in: Mann, Britain 179–183; vgl. Hoffmann 336. 345. 353.

verlegt worden sein. Dies sei wiederum durch das Detachement der drei Legiones Flaviae nach Africa 373 gut datierbar, da die Abspaltung der Numerus-Mannschaften von der Legion vor diesem Zeitpunkt stattgefunden haben müsse. Dies stimmt zwar mit der römischen Reaktion auf diesen Einfall gut überein[30], doch im Gegensatz zur afrikanischen Expeditionsarmee werden von Ammianus Marcellinus für den Britannienfeldzug zwar mehrere Einheiten des Bewegungsheeres genannt, jedoch keine, die in irgendeinem Zusammenhang mit der Legio I Flavia Pacis stehen könnten. Ammian nennt nur zwei Truppenpaare, die Theodosius d. Ä. begleiteten, die Batavi-Heruli und die Iovii-Victores und sein Text schließt zumindest die direkte Teilnahme weiterer Einheiten aus.[31]

Wenn aber wie oben bereits erwähnt die beiden Legiones I und II Flaviae Constantiae in Africa eingesetzt wurden und nicht die drei anderen flavischen Legionen, dann fällt damit auch der terminus ante quem von 373 für die Abgabe jeweils einer Abteilung der I Flavia Pacis an den Grenzschutz am Rhein und nach Britannien.[32] Zudem ist es doch als eher unwahrscheinlich anzusehen, daß eine comitatensische Legion des Bewegungsheeres wie die I Flavia Pacis 368/369 ein Detachement an die Grenztruppen Britanniens, 369/370 eine Abteilung an die Grenzverteidigung Germaniens abgegeben hätte, und dann im Frühjahr 373 nach Africa aufgebrochen wäre, ohne den Substanzverlust an ausgebildeten Mannschaften zu spüren. Dabei stellen die oben genannten Daten vor 373 nur die frühestmöglichen für die Abgabe der Soldaten dar. Es müssen somit nach dem Wegfall des terminus ante quem Hoffmanns andere Indizien für die Stationierungs-Zeitpunkte der beiden Pacenses-Truppen gefunden werden, denn das es sich dabei um zwei zeitlich wohl relativ weit voneinander entfernt liegende Maßnahmen handeln muß, dürfte klar geworden sein. Es scheint zudem, daß sowohl die germanischen wie auch die britannischen Pacenses aus der I Flavia Pacis heraus als Einzel-Abteilung[33] und nicht als Paar mobilisiert wurden, denn gleichfalls abgespaltene Truppen ihrer Schwesterlegionen II Flavia Virtutis und III Flavia Salutis mit Namen Virtutenses oder Salutenses sind nicht bekannt.

In der Notitia Dignitatum sind Einheiten mit der Bezeichnung *numerus*, die im übrigen ausnahmslos von Präfekten befehligt werden, nur in Raetien

[30] Hoffmann 350–351; Holder 132; Jarrett 72.

[31] Amm. Marc. 27,8,7. Zu Zweifeln am nötigen Umfang der Neuordnung des Grenzschutzes in Britannien, s. P. J. Casey, Magnus Maximus in Britain, in: P. J. Casey (Hrsg.), The End of Roman Britain, Oxford 1976, 66–79; vgl. J. C. Mann, The Northern Frontier after A. D. 369, in: Mann, Britain 217–225 hier 221.

[32] Anders Hoffmann II p. 71 Anm. 626.

[33] Vgl. Hoffmann 346. 351; Berchem, Chapters 139–140; Oldenstein, Jahrzehnte 93. 95.

und Britannien zu finden. Dabei stehen 15 britische Verbände einem raetischen gegenüber.[34] Dies deutet darauf hin, daß die Numeri entweder in Britannien, sozusagen als ein rein regionales Phänomen, entstanden oder aber fast zur Gänze für einen Auftrag auf der Insel aufgestellt und nach Britannien verlegt wurden.[35] Die Numeri in den ND-Listen des Dux Britanniae und des Comes litoris Saxonici sind zudem später als die meisten anderen Einheiten ihrer jeweiligen Liste an ihre Standorte gelangt. Ein Teil von ihnen trägt Namen, die auch Truppen des Bewegungsheeres führen. Sie müßten als Abspaltungen von diesen auf jeden Fall eine noch spätere Phase darstellen: Im Litus Saxonicum sind das die Fortenses, Tungrecani, Turnacenses, Abulci; beim Dux Britanniarum die Defensores, Solenses, Pacenses. Generell wird daher angenommen, daß die Numeri anläßlich einer Verstärkung der britischen Armee auf die Insel gelangten.[36] Dafür lassen sich im Lauf der Spätantike mehrere in Frage kommende Anlässe anführen: 1. ein Feldzug des älteren Gratian um die Mitte des 4. Jhs., 2. der Feldzug des älteren Theodosius 368 n. Chr., 3. die eventuelle Reorganisation der britannischen Streitkräfte 388/389 nach dem Sieg über Magnus Maximus.

Die erste Möglichkeit ist wohl auszuschließen: Die Numeri stehen im Hinterland des Hadrianswalles, nicht direkt an der Grenze und sind somit für den beweglichen Einsatz gedacht. Wären sie mit Gratian unter Kaiser Constans nach Britannien verlegt worden, hätte man sie mit Sicherheit für den Bürgerkrieg des Magnentius gegen Constantius II. mobilisieren können. Dann wären sie aber nicht mehr in solcher Einheitlichkeit in der Liste des Dux Britanniarum zu finden. Die Einsätze des Lupicinus unter Julian und des älteren Theodosius unter Valentinian I. zeigen, daß die Diözese Britannia bei größeren Barbareneinfällen auch weiterhin auf die Hilfe der Bewegungsarmee aus Gallien angewiesen war, denn dank der Nachrichten des Ammianus Marcellinus kann von der Anwesenheit eigener Comitatenses wie etwa in der Africa zu dieser Zeit noch keine Rede sein. Nimmt man nun – übereinstimmend mit der communis opinio der Forschung – an, der Feldzug des Theodosius 368 habe die Verstärkung durch die Numeri zur Folge gehabt, so ist z.B. zu fragen, warum die nach Britannien verlegten

34 ND occ. XXVII 13–15. 20–21 (Comes litoris Saxonici); occ. XL 22–31 (Dux Britanniarum); occ. XXXV 32 (dux Raetiae).
35 Dies erinnert zwar an die kaiserzeitlichen Numeri Brittones in Obergermanien, doch haben die beiden Truppenarten nichts miteinander zu tun.
36 Berchem, Chapters 143–144: alle seien Abspaltungen von Truppen des Bewegungsheeres; Coello 19. 22: Die Einheiten im Hinterland des Dux Britanniarum könnten 367/373 als Verstärkung auf die Insel gelangt sein; N. Hodgson, The Notitia Dignitatum and the Later Roman Garrison of Britain, in: V. A. Maxfield – M. J. Dobson (Hrsg.), Roman Frontier Studies XV, Exeter 1991, 84–92 hier 88: britische Numeri sind in der Spätantike auf die Insel gekommen.

Einheiten als Numeri, die ein Jahr später an die Rheingrenze befohlenen
Truppen wie auch die des Tractus Armoricanus aber laut Notitia Milites ge-
nannt werden. Zudem ist ja die gleichzeitige Abgabe von Mannschaften
durch die africanische I Flavia Pacis 368 und 369 wenig wahrscheinlich.
Denkbar wäre dagegen, daß Magnus Maximus oder auch noch Valentinian II.
in den Jahren zwischen 385 und 387 ihre Armeen durch afrikanische Trup-
pen in Erwartung eines Bürgerkrieges gegen Theodosius bzw. Maximus in
Italien vermehrt hätten. Die so aktivierten Pacenses wären nach Ende der
Auseinandersetzungen nicht mehr in die Africa zurückverlegt, sondern an-
läßlich einer anzunehmenden Reorganisation Britanniens dorthin abge-
schoben worden.[37] Die britischen Pacenses dürften demnach entweder kurz
nach 368 oder um 389 auf die Insel gekommen sein. Doch wenden wir uns
nun den „germanischen" Pacenses zu.

Da nach den bisherigen archäologischen Untersuchungen und den we-
nigen Nachrichten der literarischen Quellen eine stärkere Befestigung des
Rheinabschnitts zwischen Mainz und Straßburg erst unter Valentinian I. in
Angriff genommen wurde, können die germanischen Pacenses frühestens
nach dem Einsetzen dieser Arbeiten etwa 369 n. Chr. nach Selz gelangt
sein, da auch dieser Ort erst unter Valentinian seine Festung erhielt. Falls
aber die britannischen Pacenses tatsächlich eher um 368 als 388/389 in die
britischen Streitkräfte aufgenommen wurden, so bleibt für die germani-
schen Pacenses nur ein späterer Anlaß zur Abspaltung eines zweiten Pacen-
ses-Kontingents von der afrikanischen Legion: Allerdings ist diese Vorstel-
lung vielleicht denn doch als zu hypothetisch anzusehen, denn dann
müßte davon ausgegangen werden, daß unter den drei Nummern tragen-
den Legiones Flaviae der Africa allein die Legio I Flavia Pacis – und diese
auch noch zweimal – zur Truppenabgabe herangezogen worden wäre.

Es bleibt noch die Annahme, in den germanischen Pacenses eine mobi-
lisierte Abteilung der britannischen Pacenses oder diese gar selbst zu sehen,
denn ein umgekehrter Vorgang – germanische Pacenses nach Britannien –
dürfte aufgrund der früher erfolgten Aufstellung der britischen Einheit aus-
zuschließen sein. Es soll ja ein Abzug britischer Truppen um 401 durch Sti-
licho stattgefunden haben, in dem man eine „legio" von Britannien zum
Schutze Italiens in den Süden verlegt haben will. Falls diese „Nachricht"
aus einem Gedicht des Claudian auf Tatsachen beruht und nicht einfach
die große Sorge des Stilicho um Italiens Sicherheit symbolisieren soll, so

[37] Nach Ward, Notitia 254 hätten weder Magnus Maximus noch Constantin III. Limitan-
 truppen aus Britannien abgezogen; vgl. Casey, Century 90–91: kein Abzug unter Maxi-
 mus, doch dafür sei der Küstenschutz in Wales unter Eugenius und Arbogast abgebaut
 worden.

könnte darunter auch der Abzug von Einheiten verstanden werden, die erst anläßlich des Pictenkrieges nach Britannien verlegt worden waren. Doch ist wohl kaum anzunehmen, daß man britische oder in Britannien eingesetzte Einheiten des Bewegungsheeres an den Rhein verlegt hätte, um die dortigen Limitanverbände gegen Alarich mobilisieren zu können. Eine letzte Gelegenheit für die Pacenses oder Teile von ihnen von Britannien nach Germanien zu gelangen, bot die Usurpation Constantins III., der im Jahr 407 nach Gallien übersetzte. Als er 411 kapitulieren muß, werden seine Truppen in die Streitkräfte des Honorius integriert. Zudem konnten die Soldaten des Rebellen ohnehin nicht sofort nach Britannien zurückgeschickt werden, da mit der bis 413 andauernden Erhebung des Iovinus der Kontakt der Regierungszentrale mit der Insel unterbrochen blieb. Die Pacenses wären dann nicht zurückgekehrt, sondern hätten wiederum bei der Reorganisation des germanischen Grenzschutzes in Selz eine neue Heimat gefunden. An dieser Stelle kommt nun ein Ziegelstempel aus Straßburg zur Sprache.

Beim Aufdecken einer römischen Nekropole in Straßburg wurde ein Bereich angeschnitten, der von Charles Petry in die Zeit zwischen ca. 380 und 450 datiert wird. In einem der Gräber fand sich ein gestempelter Ziegel mit folgendem Text: NMLPAC. Der Ausgräber löst dies zu *n(umerus) m(i)l(itum) Pac(ensium)* auf und setzt damit die ziegelnde Truppe mit der Einheit der Pacenses aus dem benachbarten Selz gleich.[38] Die Abkürzung PAC als Name der Truppe kommt jedoch auch für einige andere Einheiten in Betracht, wie etwa für die *cohors secunda Flavia Pacatiana*. Sie ist ebenfalls in der Notitia Dignitatum occidentis und hier im Verzeichnis der dem Magister peditum praesentalis direkt unterstehenden Praepositurae, ND occ. XLII, überliefert[39]:

26 *Praefectus legionis septimae geminae, Legione*
27 *Tribunus cohortis secundae Flaviae Pacatianae, Paetaonio*

Die Herkunft der Kohorte ist umstritten. Margaret Roxan identifizierte die Truppe mit der kaiserzeitlichen Ala II Flavia Hispanorum c. R.[40] Diese Ala ist bis in die Zeit des Kaisers Trebonianus Gallus (251–253) in Rosinos de Vidriales, dem antiken Petavonium, nachweisbar. Roxan glaubt an eine Verminderung des Ranges – von einer Ala zu einer Cohors – beim Aufbau des

38 AE 1976, 490.
39 ND occ. XLII 26–27.
40 M. M. Roxan, Pre-Severan Auxilia named in the Notitia Dignitatum, in: Goodburn-Bartholomew 67; vgl. L. Hernandez Guerra, Epigrafia romana de unidades militares relacionadas con Petavonium, Valladolid 1999, 114–115; J. R. Aja Sanchez, Historia y Arqueologia de la Tardoantiguedad en Cantabria: La Cohors I Celtiberorum y Iuliobriga, Madrid 2002, 57–58.

Bewegungsheeres, obwohl dies nach ihrer Auffassung eigentlich der umge-
kehrte Prozess dessen sei, was sonst der Praxis des römischen Oberkom-
mandos entspräche. Den neuen Namen „Pacatiana" habe die Einheit von
dem Praefectus praetorio der Jahre 332–337, L. Papius Pacatianus, erhalten.
Soweit wir aber über die Karriere des Pacatianus Bescheid wissen, war
er kein Militär oder am Militärischen besonders interessierter Senator. Um
308/309 n. Chr. Statthalter von Sardinien, war er 319 Vicarius Britannia-
rum, 332 Consul ordinarius, um seine Laufbahn als Praefectus praetorio für
Italien und Africa zu beenden. Mit Spanien, Germanien oder der Tingitania
kam er während seiner gesamten Karriere nicht in Berührung. Es ist daher
unwahrscheinlich, daß Pacatianus Einfluß auf die Benennung von Truppen
in diesen Regionen gehabt hätte[41], zumal Roxan auch hier einräumen muß,
daß die Praxis, Truppentitel aus den Cognomina ihrer Befehlshaber zu bil-
den, sich auf das frühe Prinzipat beschränkt.[42] Weiterhin beziehen sich die
aus einem Cognomen gebildeten Truppennamen immer auf den direkten
Kommandeur der Einheit, nicht auf einen fernen Vorgesetzten. Die Her-
kunft des Namens dürfte eher auf den Ort „Pacatiana" in der Provinz Mau-
retania Tingitania bezogen werden, der in der Notitia-Truppenliste des dor-
tigen Comes rei militaris auch als Truppenname erscheint[43]: *Tribunus
cohortis Pacatianensis, Pacatiana.* Daß es sich hier um zwei verschiedene
Einheiten handeln könnte, ist doch eher unwahrscheinlich. Die Cohors
<II Flavia> Pacatiana war – ihrem Namen nach zu schließen – vermutlich
über einen längeren Zeitraum im mauretanischen Pacatiana stationiert und
wurde erst im Anschluß ganz oder teilweise nach Spanien verlegt. Sie be-
hielt dabei den Namen ihres bisherigen Garnisonsortes.[44] Ihren eigent-

[41] Zu Pacatianus: W. Enßlin, Pacatianus 2, RE XVIII 2 (1942), 2057; PLRE I Pacatianus;
 M. T. W. Arnheim, The Senatorial Aristocracy in the Later Roman Empire, Oxford 1972,
 66; R. S. Bagnall u. a., Consuls of the Later Roman Empire, Atlanta 1987, 198; E. Garrido
 Gonzalez, Los gobernadores provinciales en el Occidente bajo-imperial, Madrid 1987, 143
 Anm. 86; vgl. A. Coskun, Die Praefecti praesent(al)es und die Regionalisierung der Präto-
 rianerpräfekturen im vierten Jahrhundert, Millennium 1, 2004, 279–328 hier 286–287.
 Zwar kommen auch Träger des Namens Pacatus für eine Ableitung des Truppennamens Pa-
 catiana in Betracht, doch auch unter diesen befindet sich kein Militär oder spanischer
 Funktionär.
[42] Roxan 67–68. 73; vgl. P. Le Roux, L'armée romaine et l'organisation des provinces ibéri-
 ques d'Auguste à l'invasion de 409, Paris 1982, 144–145. 372; J. Arce, Notitia dignitatum
 occ. XLII y el ejercito de la Hispania tardoromana, in: A. del Castillo (Hrsg.), Ejercito y So-
 ciedad, Leon 1986, 53–61; ders, La Notitia Dignitatum et l'armée romaine dans le dioecesis
 Hispaniarum, Chiron 10, 1980, 599; García Moreno, Ejército 272–273.
[43] ND occ. XXVI 18; vgl. Hoffmann 190 und II p. 71 Anm. 616.
[44] Eine Cohors II Flavia findet sich nicht in den Militärdiplomen der Tingitania und müßte
 entweder erst im 3. Jahrhundert in die Provinz gelangt oder relativ spät aufgestellt worden
 sein.

lichen Namen, II Flavia, erfährt man erst wieder durch den Eintrag in Spanien.

Eine Legion mit Namen Pacatianenses, die der Truppenklasse der Comitatenses angehört, ist in zwei westlichen Truppenverzeichnissen der Notitia zu finden, zum einen in der Liste des Magister peditum praesentalis mit den sie umgebenden Einheiten[45]: Regii/ Pacatianenses/ Vesontes, zum anderen in der Distributio numerorum innerhalb der Teilliste des Comes Illyrici[46]: Tertia Herculea/ Pacatianenses/ Mauri cetrati. Nach Dietrich Hoffmann wäre diese Einheit aus der spanischen Cohors secunda Flavia Pacatianensis hervorgegangen. Beim Ausbau des kaiserlichen Bewegungsheeres zu Beginn des 4. Jahrhunderts hätte man sowohl aus der Kohorte als auch aus der einzigen Legion in Spanien, der Legio VII gemina, Abteilungen herausgezogen und zu einem der damals üblichen Truppenpaare, den Septimani-Pacatianenses vereinigt.[47] Doch dies schließt Hoffmann nur aus den direkt aufeinanderfolgenden Einträgen der beiden Truppen in der oben zitierten Liste der Praepositurae, d. h. aus einer Liste, die sich nur auf das Herkunftsgebiet des angeblichen Truppenpaares bezieht. Eine Doppeltruppe dieses Namens ist hingegen im Bewegungsheer nicht nachzuweisen. Als Herstellerin des Straßburger Ziegels ist die Legion der Pacatianenses derzeit ebenso wie die spanisch-mauretanische Kohorte auszuschließen, da für keine von beiden ein Aufenthalt im spätantiken Gallien belegbar ist.[48]

Der Ziegel trägt somit wie Charles Petry schon annahm am ehesten den Namen der Selzer Einheit: n(umerus) m(i)l(itum) Pac(ensium). Die Abkürzung „n" für Numerus erscheint schon auf Ziegeln des 2. Jahrhunderts, ist aber bis in spätrömische Zeit zu finden.[49] Der abgekürzte Truppenname auf

[45] ND occ. V 80–82 (Schildzeichen-Beischriften) bzw. 229–231.

[46] ND occ. VII 54–56.

[47] Hoffmann 190: „Die jetzt in West-Illyricum stationierte Legion dürfte angesichts ihres ausgefallenen Namens doch am ehesten aus der cohors secunda Flavia Pacatiana in Petavonium (Galicien) hervorgegangen sein, die in der Liste der praepositurae des westlichen magister peditum just auf die Legio VII gemina folgt. Danach wäre für einmal auch aus einer Besatzungs-Cohorte eine comitatensische Legion ausgesondert worden, und zwar im Hinblick auf den außergewöhnlichen Umstand, daß die mobilisierte Abteilung der Legio VII gemina sonst keinen Schwesterverband gehabt hätte. So mag sich ein Truppenpaar Septimani-Pacatianenses gebildet haben."; vgl. R. S. O. Tomlin, The Legions in the Late Empire, in: R. J. Brewer (Hrsg.), Roman Fortresses and their Legions, London 2000, 159–182 hier 160–161. Zur Möglichkeit einer Doppeltruppe Regii-Pacatianenses, s. R. Scharf, Regii Emeseni Iudaei, Latomus 56, 1997, 343–359 hier 350–351.

[48] Daß sich der Truppenname der Pacenses sich aus dem der Pacatianenses entwickelt haben könnte, wie die Notitia auch die Namensform Britones neben Britanniciani für die gleiche Truppe belegt, ist in ihrem Falle wenig wahrscheinlich; zu den Britones/Britanniciani: s. Scharf, Germaniciani 197–202.

[49] Belege aus der Kaiserzeit für n(umerus): CIL XIII 6, 12498–12503; Ziegel eines spätantiken Numerus aus Schneppenbaum-Qualburg in der Germania secunda: CIL XIII 6,

dem Ziegel weicht vom Text der anderen im Bereich des Dux Mogontiacen-
sis hergestellten Militärziegel deutlich ab: Eine Angabe N M(I)L für Nume-
rus militum findet sich auf Inschriften aus anderen Regionen und für an-
dere Truppen[50], ist aber bei den Ziegeln der Vindices, Menapii, Martenses,
Acincenses und Secundani nicht zu finden, die nur abgekürzte Eigenna-
men der Truppen wie z.B. MART kennen. Der Ziegel aus Straßburg ist da-
her nicht in die Herstellungszeit der anderen Militärziegel des Dukats zu
datieren, zumal Ziegel der Pacenses in nicht einem einzigen Fall mit den an-
deren Ziegeln vergesellschaftet gefunden wurden. Auf eine spätere Entste-
hung des Pacenses-Ziegels weist aber wohl neben der späten Abkürzung
n(umerus) m(i)l(itum) die Datierung des Straßburger Gräberfelds von ca.
380 bis 450 hin. Aufgrund der oben dargelegten Truppengeschichte der bri-
tannischen Pacenses liegt es nahe, in den Pacenses von Selz eine wahr-
scheinlich 407 von Britannien aus in Marsch gesetzte Zweigabteilung des
dortigen Numerus zu sehen Nach dem Ende der Usurpatoren Constanti-
n III. und Iovinus bekamen sie ab ca. 413 Selz als Garnison zugewiesen, so
daß für die erste Militär-Periode der Festung von ca. 369 bis 407/413 mit
einer Vorgängertruppe in Selz zu rechnen ist.

2. Milites Menapii

Eine Legio comitatensis mit Namen Menapii seniores findet sich in der
Liste des westlichen Oberbefehlshabers, des Magister peditum, verzeich-
net.[51] Sie erscheint noch einmal in der geographischen Verteilungsliste der

50 12505–12507: n(umerus) Urs(ariensium), wohl in das Jahrzehnt zwischen 340 und 350 ge-
 hörig, s. C. Bridger, Quadriburgium, RGA 24 (2003), 3–4; H.-J. Kann, Ziegelstempel einer
 Trierer Bürgerwehr der Spätantike, Kurtrierisches Jahrbuch 22, 1982, 20–23; Nicasie 57;
 Chr. Hamdoune, Les auxilia externa africains des armées romaines, Montpellier 1999,
 161–165; M. Reuter, Studien zu den Numeri des Römischen Heeres in der Mittleren Kai-
 serzeit, RGK-Ber. 80, 1999, 357–562 hier 361–365.
51 ILCV 551; Nach D. Hoffmann, Die spätrömischen Soldatengrabinschriften von Con-
 cordia, Museum Helveticum 20, 1963, 22–57 hier 76 Nr. 10 ist die Inschrift mit „n. milit.
 Iovianorum" in die Zeit um 400 zu datieren. Aus Britannien lässt sich ein spätantikes Zie-
 gel-Exemplar mit der Legende NCON = n(umerus) Con(cangensium) aus Chester-
 le-Street = Concangium wie auch aus einem römischen Bad des Chester benachbarten
 Binchester anführen, s. AE 1976, 449; M. Hassall, Military Tile-Stamps from Britain, in:
 A. McWhirr (Hrsg.), Roman Brick and Tile, Oxford 1979, 261–266 hier 265; Hodgson, No-
 titia 89; Nicasie 57 Anm. 68; vgl. I. M. Ferris – R. F. J. Jones, Excavations at Binchester
 1976–1979, in: W. S. Hanson – L. J. F. Keppie (Hrsg.), Roman Frontier Studies, Oxford
 1980, 233–254: Nach Meinung der Ausgräber habe der Numerus dort gelegen, bevor um
 369 n. Chr. neue Truppen eingetroffen wären.
51 ND occ. V 224.

Truppen, occ. VII, im Bereich des gallischen Heermeisters[52], wo sie an der Spitze der gallischen Legiones comitatenses steht. Dies zeigt, daß die Legion der Menapii als die vornehmste und älteste Einheit dieser Teilliste anzusehen ist. Der Name der Menapii stammt vom Hauptort der Civitas Menapiorum, Castellum Menapiorum, ab, wo die Truppe offenbar relativ lange in Garnison lag. Spätestens bei ihrer Mobilisierung und Übernahme in das Bewegungsheer nahm die Truppe dann den Namen ihres Standorts an. Dies ist vermutlich schon in tetrarchischer oder spätestens in frühconstantinischer Zeit geschehen. Zuvor bewachten die Menapii und Nervii mit Cassel südlich von Dünkirchen und Bavai zwei wichtige Verkehrszentren und kontrollierten die Straßenverbindung von Boulogne nach Köln. Von diesen Garnisonsorten wurden die Menapii und Nervii ins Bewegungsheer übernommen. Dabei sollen die Menapii gemeinsam mit den Nervii ursprünglich eine Doppeltruppe gebildet haben.[53] Diese von Dietrich Hoffmann vorgeschlagene Koppelung von Menapii und Nervii steht allerdings auf schwachen Füßen: Als Argument hierfür wird die Existenz von zwei Truppen mit Namen Menapii bzw. Nervii herangezogen, die in der Armee des Magister militum per Thracias bzw. in der des Magister militum praesentalis I, also im Osten des Reiches stehen.[54] Für ihre Zusammengehörigkeit spreche, daß sie als die einzigen Legionen comitatensischen Ranges im Osten die Namen westlicher Völker tragen.[55] Aber verfolgen wir zunächst die Truppengeschichte der Menapii nach Hoffmann weiter.

Die Menapii hätten sich nach ihrer Mobilisierung im Westen aufgehalten und seien Bestandteil der Armee des Caesar Julian gewesen. Aus dieser Zeit stamme zumindest die Grabinschrift eines Veteranen der Menapii aus Paris.[56] Im Jahre 364 hätten die Menapii zu jenen Truppen gehört, die zwischen den Brüdern Valentinian und Valens geteilt worden wären. Dabei wä-

[52] ND occ. VII 83.
[53] Siehe dazu Hoffmann 149. 160. 179–180: „Im übrigen ist selbstverständlich zu bemerken, daß die beiden Truppenkörper in ihrer früheren Tätigkeit als Besatzungskorps miteinander ebensowenig etwas zu tun gehabt hatten … und wenn sie nun bei ihrer Umwandlung in comitatensische Legionen … zu einem Truppenpaar vereinigt wurden, so war dies mehr oder weniger ein Zufall."; s. M. Ihm, Castellum 13, RE III 2 (1899), 1759; Jullian, Gaule 6, 462 Anm. 1.
[54] ND or. VIII 3. 35; or. V 46.
[55] Hoffmann 179–180. 453.
[56] So Hoffmann 345; Grabinschrift: CIL XIII 3033 = ILCV 433: Memoria/ fecit Ursina/ coiugi suo Ursi/ -niano veterano/ de Menapis/ vixxi annos XXXXXXXV. Die Inschrift könnte wohl in die Zeit vor der Mitte des 4. Jahrhunderts gehören, als die Menapii noch nicht in seniores und iuniores geteilt war. Doch da wir es mit einem Veteranen sehr hohen Alters zu tun haben, könnte die Einheit zum Zeitpunkt der Herstellung des Grabsteins bereits geteilt gewesen sein und der Zustand der Ungeteiltheit auf den vielleicht schon weit zurückliegenden Dienst des Soldaten bei seiner Truppe verweisen; vgl. Hoffmann 357–358.

ren die Menapii seniores im Westen, die Menapii iuniores im Osten ge-
blieben. Wenn die Menapii in seniores und iuniores zerlegt worden seien,
müßte natürlich auch ihre Schwestertruppe, die Nervii, geteilt worden sein.
Das östliche Truppenpaar der Menapii iuniores – die Nervii iuniores – sei
wie viele andere iuniores-Abteilungen in der Schlacht von Adrianopel un-
tergegangen.[57] Die Menapii seniores sind hingegen weiterhin im Westen tä-
tig. So haben sie ein Detachement während der Neuordnung der Grenz-
organisation am Rhein durch Valentinian an den Grenzschutz abgegeben,
eben die Milites Menapiorum. Darauf weisen die Ziegelstempel dieses De-
tachements hin, die unter anderen auch die Legende MEPS oder MEPSI als
Abkürzung von Me(na)p(ii) s(eniores) tragen.[58]
 Einige Jahre später seien die Menapii-Nervii seniores dann in den Osten
des Reiches gelangt. Dies schließt Hoffmann aus der Existenz der bereits
oben erwähnten Truppen der Menapii in Thrakien und der Nervii beim
Praesentalheer. Diese gehörten zu jenen Einheiten, die in der Notitia dop-
pelt, in Ost und West, genannt würden. Diese doppelte Nennung sei nun
auf den Umstand zurückzuführen, daß die westlichen Listen der Notitia Di-
gnitatum mehrere Jahrzehnte jünger als die östlichen seien. Man habe spä-
ter Ost- und West-Notitia miteinander vereinigt, ohne diesem Umstand
Rechnung zu tragen, und so seien die bereits wieder in den Westen gelang-
ten Menapii dort verzeichnet worden, ohne im Osten gestrichen worden zu
sein. Folglich sind nach Hoffmann die Menapii und Nervii des Ostens zu
Menapii <seniores> und Nervii <seniores> zu ergänzen.[59] Der Zeitpunkt
der Verlegung der Truppen von West nach Ost sei die Übernahme west-
licher Verbände durch Kaiser Theodosius nach seinem Sieg über Magnus

[57] Hoffmann 449. 455; vgl. Th. Grünewald, Nervier, RGA 21 (2002), 91–93 hier 93.
[58] Alföldi, Untergang 2, 79–81 war der Ansicht, es sei die comitatensische Legion, welche die
 Ziegel hergestellt und in Rheinzabern in Garnison gelegen habe; so auch Berchem, Chap-
 ters 140 Anm. 13; vgl. Stein, Organisation 94. 106; Nesselhauf 38; Hoffmann 353–354 und
 II 155 Anm. 384, die der Meinung sind, daß gestempelte Ziegel erfahrungsgemäß immer
 nur von Grenztruppen und niemals von Bewegungsverbänden zeuge; Oldenstein, Jahr-
 zehnte 95. 97–98. 108 folgt hier allerdings der noch von Hoffmann vertretenen Argumen-
 tation, daß die Menapii im Osten identisch seien mit den westlichen Menapii seniores.
 Diese östlichen Menapii seien erst 410 in den Westen zurückgekehrt und könnten somit
 erst dann mit den Mainzer Milites Menapii identisch sein oder doch die Abspaltungskader
 geliefert haben. Da die Ziegel valentinianisch sein sollen, so Hoffmann 354, hätte sich
 auch die Muttereinheit noch Ende der 60er Jahre in Gallien aufgehalten. Diese exakte Da-
 tierung der Ziegel in die valentinianische Zeit ist aber in dieser Absolutheit nicht mehr auf-
 recht zu erhalten, s. Oldenstein ebd. 109; Polaschek 1094. 1112; E. Demougeot, Notes sur
 l'évacuation des troupes romaines en Alsace au début du Ve siècle, Revue d'Alsace 92,
 1953, 14 m. Anm. 5. 6. 8, 15 m. Anm. 3. 4.
[59] Hoffmann 26. 28. 40 179. 453; ähnlich Th. Grünewald, Menapier, RGA 19 (2001),
 527–529.

Maximus im Jahre 388.[60] Im Osten habe man zwischen 388 und 391 das
Paar der Menapii-Nervii seniores auseinandergerissen als die Armeen der
Praesentalheermeister, des Orients und Thrakiens aufgebaut worden seien.
Dazu habe man alte Truppenpaare getrennt und auf die zwei Armeen ver-
teilt. Dies ist sehr schön an der Doppeltruppe Lanciarii-Mattiarii seniores-
iuniores zu demonstrieren:

occ. V Mag. mil. pr. I	occ. VI Mag. mil. pr. II
41 Legiones palatinae sex:	41 Legiones palatinae sex:
42 Lanciarii seniores	42 Matiarii seniores
43 Ioviani iuniores	43 Daci
44 Herculiani iuniores	44 Scythae
45 Fortenses	45 Primani
46 Nervii	46 Undecimani
47 Matiarii iuniores	47 Lanciarii iuniores

Die prestigeträchtigen seniores-Abteilungen der Lanciarii-Mattiarii stehen
in beiden Listen an der Spitze der vornehmen Legiones palatinae, während
das ehemalige iuniores-Doppel jeweils an letzter Stelle steht. Dieser letzte
Platz könnte natürlich auf eine weniger hohe Reputation schließen lassen,
doch hier scheint es rein ästhetische Gründe zu haben: Die Lanciarii-Ma-
tiarii geben eindeutig den Rahmen der palatinen Legionsliste vor. Innerhalb
dieses Rahmens aber kann man feststellen, daß die übrigen Truppenpaare
keineswegs auf die beiden Praesentalstreitkräfte verteilt sind. Nicht die Daci
und die Ioviani iuniores haben ursprünglich ein Truppenpaar gebildet, das
nun auseinandergerissen wurde, sondern die Ioviani gehören eindeutig zu
den direkt unter ihnen stehenden Herculiani iuniores. Diese Zusammenge-
hörigkeit wird durch den gemeinsamen Auftritt der beiden seniores-Abtei-
lungen an der Spitze der palatinen Legionen des Westheeres bestätigt.[61]
Wenn somit die Ioviani-Herculiani eindeutig ein Paar bilden, so trifft dies
sicherlich auch auf die Daci-Scythae mit ihren einander ähnelnden Pro-
vinz-Namen und auf die Primani-Undecimani mit ihren Zahlen-Namen
zu. Die einzigen, etwas aus diesem Rahmen fallenden Truppen sind die For-
tenses und die Nervii, die ursprünglich bestimmt kein Paar dargestellt ha-
ben und hier nur dadurch, daß die anderen Verbände der Liste eine Verbin-
dung untereinander nachweisen können, als übriggebliebene Teile ebenfalls
miteinander – nach Hoffmann sekundär – gekoppelt sein müßten.[62] Doch

[60] Hoffmann 482. 494. 509. 514–515.
[61] ND occ. V 145–146; occ. VII 3–4.
[62] Hoffmann 400. 453. 502. 508. bes. 514: „Deshalb kann festgehalten werden, daß Kaiser
 Theodosius bei der Neugruppierung der Streitkräfte Thrakiens und des Orients, die gleich-

fragt sich, welcher praktische Nutzen damit verbunden gewesen sein soll. Wenn Truppen zur Zeit des Theodosius taktisch in Paaren eingesetzt wurden, warum trennt man dann alteingeübte Doppel? Und wenn keine Paare mehr zum Einsatz kommen, warum belässt man im Mittelteil der palatinen Liste dann doch Paare beisammen? Wenn zudem laut Hoffmann die Nervii den Beinamen seniores gehabt haben sollen, hebt sich ein Paar Nervii <seniores> – Fortenses gegenüber dem homogenen Namenmaterial der anderen Truppen nicht besonders gut ab. Man müßte dann schon zu der Hilfskonstruktion greifen, das Namensattribut „seniores" sei bei der Aufnahme in die Praesentalarmee bewußt weggelassen worden, um das nicht zusammenpassende Paar nicht noch auffälliger werden zu lassen.

Nun stehen wie schon oben geäußert, die Annahmen Hoffmanns bezüglich der Menapii ohnehin auf schwachem Fundament. Gesichert ist dabei nur Folgendes: Die westlichen Menapii se(niores) stammen von einer Menapii-Einheit ab, die vor den Jahren 369/370 in seniores und iuniores geteilt worden ist. Diese Teilung fand wohl in der 1. Hälfte der 50er Jahre statt und hat mit einer Aufteilung des Heeres unter Valentinian und Valens 364 n. Chr. nichts zu tun. Es ist daher nur ein Zufall, wenn die Menapii seniores in der Notitia im Westen liegen, zumal die Menapii iuniores wohl zunächst ebenfalls im Westen stationiert waren. Eine Doppeltruppe Menapii-Nervii, die zudem noch einmal geteilt worden sei, ist vollends nicht nachzuweisen, da die östlichen Nervii und Menapii – beide übrigens in der Notitia ohne seniores-Attribute überliefert – aufgrund von zeitlich ganz verschiedenen Truppenverlegungen und unabhängig voneinander in den Osten gelangt sein können. In Betracht käme dafür etwa der Marsch Julians in den Osten 361, die Truppenverstärkung Gratians für Valens 377 oder die Übernahme westlicher Truppen durch Theodosius 388.

Wenn aber die Menapii iuniores nicht unbedingt vor 378 im Osten lagen, müssen sie auch nicht in der Schlacht von Adrianopel vernichtet worden sein und man könnte in den Menapii Thrakiens ganz einfach die Menapii <iuniores> erblicken.[63] Das Gleiche gilt natürlich völlig unabhängig von den Menapii für die Nervii des Praesentalheeres. Vergleicht man zudem die Bildmotive der Schildzeichen der thrakischen Menapii, or. VIII 3, mit jenen der praesentalischen Nervii, or. V 8, so stellt man fest, daß beide nicht

zeitig mit der Errichtung der besonderen Praesentalheere vor sich ging, sechs alte comitatensische Legionspaare zerschlagen und unter Heranziehung zweier isolierter Legionen zu sieben neuen Doppeltruppen umgewandelt hat ... Der institutionelle Akt dieser Maßnahme gehört dabei, wie die Kommandoreform und die Bildung der Hofheere, noch in das Jahr 388, doch kann seine Verwirklichung füglich erst ab Sommer 391 erfolgt sein, als Theodosius mit seinen Streitkräften aus Italien in den Reichsosten zurückgekehrt war."

63 So Scharf, Seniores 267 Anm. 11; anders noch Hoffmann 26. 28. 179. 334.

zusammenpassen. Das Gleiche gilt für das Schildzeichen der Menapii
seniores im Westen, occ. V 75 – eine Art Schlange, die sich im Kreis win-
det – im Vergleich zu den östlichen Menapii Thrakiens.[64] Damit entfällt
natürlich auch die angebliche Rückverlegung der Menapii seniores in den
Westen. Nach Hoffmann seien sie in der Notitia an der Stelle wieder einge-
tragen worden, die ihnen ihrem Rang nach zugekommen wäre. Man hätte
ihnen einfach einen Platz freigehalten.[65] Wie man sich das praktisch vorzu-
stellen hat, bleibt unklar. Schließlich war eine ganze Reihe von Truppen im
Lauf der letzten Jahrzehnte in den Osten gelangt. Hält man für jede von ih-
nen einen Platz frei, erhält der Primicerius notariorum des Westens, den
man doch als den Listenführer anzusehen hat, eine recht durchlöcherte
Liste. Und woher wußte man überhaupt, welche Einheit zurückkehren
würde, wenn sie es denn wollte? Es scheint daher wesentlich einfacher, an-
zunehmen, daß die comitatensischen Menapii seniores den Westen nie ver-
lassen haben.[66]

Die Menapii von Rheinzabern, das Detachement der comitatensischen
Legion, gelangten wohl unter Valentinian I. an ihren Standort in Germa-
nien. Wo die spätrömische Festung im Raum Rheinzabern lag, ist noch
nicht geklärt.[67] Eine ummauerte Stadt Tabernae ist derzeit archäologisch je-
denfalls nicht nachweisbar. Möglicherweise wurde der Vicus der Kaiserzeit
nach seiner Zerstörung in den 50er Jahren ähnlich wie etwa der Vicus von
Alzey nicht noch einmal aufgebaut und das mutmaßliche Kastell auf seinen
planierten Trümmern errichtet.[68]

[64] Die wiederum sekundäre Verbindung der thrakischen Menapii mit den ebendort verzeich-
 neten Solenses seniores ist bloße Vermutung Hoffmanns aufgrund seiner Ergänzung <se-
 niores> bei den Menapii, die dann natürlich besser zu den Solenses seniores und zu den
 nachfolgenden drei Truppenpaaren passen. Doch der Rest der thrakischen Liste besteht
 aus lauter einzelnen Verbänden; vgl. Hoffmann 512. 513. II 202 Anm. 180; s. auch Momm-
 sen, Militärwesen 212; zu generellen Zweifeln an der Authentizität der Schildzeichen, s.
 R. Grigg, Inconsistency and Lassitude: The Shield Emblems of the Notitia Dignitatum,
 JRS 73, 1983, 132–142; Grigg, Codicils 109–112; R. S. O. Tomlin, Christianity and the Late
 Roman Army, in: S. N. C. Lieu – D. Montserrat (Hrsg.), Constantine, London 1998, 21–51
 hier 25–26.
[65] So Hoffmann 37–38. 42. 48–50. 357–358.
[66] Eine Identität der Menapii aus Ost und West schließt auch Stein, Organisation 107 aus;
 vgl. Berchem, Chapters 140 m. Anm. 3.
[67] Nach Bernhard, Geschichte 151 hatten die Menapii, da sie abseits des Flusses lagen, nur
 Aufgaben zur Überwachung der Straße und der militärischen Ziegelproduktion.
[68] H. Zeiss, Tabernae 2, RE IV A 2 (1932), 1873–1874; Ritterling, Korrespondenzblatt 37–42;
 Reutti 68; Bernhard, Rheinzabern 537; R. Schulz, Das römische Rheinzabern, in: Pfalz-
 atlas. Textband IV, Speyer 1994, 2194–2203; R. Wiegels, Tabernae 1, DNP 11 (2001), 1193.

3. Milites Anderetiani

Die Einheit ist in Vicus Iulius stationiert, wobei die Lage des römischen Ortes stets mit Germersheim in Verbindung gebracht wird. Eine eindeutige Identifikation ist damit aber nicht gegeben, zumal der Name nur durch die Notitia überliefert ist und römerzeitliche Funde aus Germersheim eher spärlich sind. So wurden außer einem Münzfund nur ein Weihestein entdeckt, der auf eine Benefiziarierstation hindeutet. Zudem hätte eine größere Siedlung der Kaiserzeit sicher Spuren in der Altstadt des Ortes hinterlassen.[69] Andererseits wurden im benachbarten Lingenfeld ein spätrömischer Winzer- bzw. Küferhort entdeckt, sowie ein kleiner dazu gehörender Münzschatz, der mit einer Münze des Magnentius endet. Lingenfeld ist übrigens der einzige Fundpunkt von Magnentiusmünzen zwischen Speyer und Rheinzabern. In der Nähe sollen auch spätrömische Gräber gelegen haben.[70] Westlich von Westheim, in Ober-Lustadt, wurde immerhin ein spätrömischer Truppenziegel der Menapii gefunden. Zwischen Lingenfeld und Westheim liegt eine, von einem Spitzgraben mit Palisade umgebene, befestigte keltisch-frührömische Siedlung mit dem rechteckigen Grundriß eines römischen Lagers, die - vielleicht kurz vor 13/11v. gegründet - mindestens bis in die spätaugusteische Zeit bestanden hat. Vielleicht hat man in ihr den Vicus Iulius zu sehen, einen Ort, der wüst fiel, als die Vici der späteren Civitas Nemetum entstanden.[71] In diesem Zusammenhang kann auf die allerdings rechtsrheinisch gelegene gleichzeitige(?) Städtegründung von Waldgirmes in Hessen verwiesen werden, die ebenfalls durch Wall und Graben befestigt war und im Gefolge der Ereignisse im Jahre 9 n. Chr. aufgegeben wurde.[72]

[69] So H. Bernhard, Germersheim, in: RiRP 372–373; Bernhard, Geschichte der Pfalz 60; vgl. Bernhard, Geschichte 151: Vicus Iulius noch nicht lokalisiert; zur unsicheren Trassenführung der großen Heeresstraße gerade im Bereich westlich von Germersheim, s. H. Bernhard, Römerstraße, in: RiRP 541–544; vgl. dagegen Oldenstein, Jahrzehnte 82: „Die Identifizierung der Ortsnamen hat niemals Schwierigkeiten bereitet …"

[70] H. Bernhard, Der spätrömische Depotfund von Lingenfeld, Kreis Germersheim, und archäologische Zeugnisse der Alamanneneinfälle zur Magnentiuszeit in der Pfalz, MHVP 79, 1981, 5–106 hier 5–16. 64; H. Bernhard, Lingenfeld, in: RiRP 450–451.

[71] Siehe H. Bernhard, Militärstationen und frührömische Besiedlung in augusteisch-tiberischer Zeit am nördlichen Oberrhein, in: Studien zu den Militärgrenzen Roms III, Stuttgart 1986, 105–121 hier 114. 118; H. Bernhard, Westheim, in: RiRP 667–668; planmäßige Aufgabe: G. Lenz-Bernhard – H. Bernhard, Das Oberrheingebiet zwischen Caesars gallischem Krieg und der flavischen Okkupation (58 v.–73 n. Chr.). Eine siedlungsgeschichtliche Studie, MHVP 89, 1991, 1–347 hier 128–129; Bernhard, Geschichte der Pfalz 45–46.

[72] A. Becker – G. Rasbach, Der spätaugusteische Stützpunkt Lahnau-Waldgirmes, Germania 76, 1998, 673–692; A. Becker, Eine römische Stadt an der Lahn? Die Ausgrabungen in Lahnau-Waldgirmes, Antike Welt 31, 2000, 601–606; S. von Schnurbein, Die augusteischen Stützpunkte in Mainfranken und Hessen, in: Wamser 34–37; G. Rasbach –

Neben den Anderetiani des Mainzer Dukats finden sich in der Notitia
Dignitatum noch an zwei anderen Stellen Anderetiani-Einheiten verzeich-
net. So in der auf die Mainzer Liste folgende Liste der dem Magister pedi-
tum praesentalis unterstehenden Praepositurae, occ. XLII, wozu auch ein
Teil der provinzialen Flotten gehört:
 22 *In provincia Lugdunensis Senonia*:
 23 *Praefectus classis Anderetianorum, Parisius*

Alle Anderetiani-Einheiten werden von Dietrich Hoffmann durchaus zu-
recht auf einen Mutterverband zurückgeführt, der ursprünglich in Anderi-
dos (= wohl heutiges Pevensey) an der britischen Kanalküste stationiert war,
zur Zeit der Abfassung der Liste des Comes litoris Saxonici per Britannias
in der Notitia aber nicht mehr dort lag.[73] Offensichtlich gehörte die nun
mit Paris als Hauptquartier in der Provinz Lugdunensis Senonia stationierte
Classis Anderetianorum zunächst zum Küstenschutz Britanniens, bevor
sie – komplett? – nach Paris verlegt wurde.[74] Wie die Garnisonen der Do-
naudukate zeigen, lag in den Standorten der Abteilungen der Flußflotte ne-
ben der eigentlichen Flotte und ihren Bedienungsmannschaften zumeist
eine weitere Truppe, die für den Schutz des Flottenstützpunktes selbst zu-
ständig war, denn zur Erfüllung dieser Aufgabe dürfte die Flotte kaum
selbst in der Lage gewesen sein.[75] Die Mainzer Truppe der Anderetiani
könnte demnach diese Schutzfunktion in Anderidos ausgeübt haben.[76]

A. Becker, Neue Forschungsergebnisse der Grabungen in Lahnau-Waldgirmes in Hessen,
in: Wamser 38–40; A. Becker, Lahnau-Waldgirmes. Eine augusteische Stadtgründung in
Hessen, Historia 52, 2003, 337–350; A. Becker – G. Rasbach, Die spätaugusteische Stadt-
gründung in Lahnau-Waldgirmes, Germania 81, 2003, 147–199.

[73] ND occ. XXVIII 20.

[74] So Hoffmann 191; Demougeot, Notitia 1123; J. C. Mann, The Historical Development of
the Saxon Shore, in: V. A. Maxfield (Hrsg.), The Saxon Shore, Exeter 1989, 1–11 hier 9;
Cotterill 232; anders A. R. Neumann, Limitanei, RE Suppl. 11 (1968), 876–888 hier 887,
der die Herkunft der Flotte von dem Ort Andrecy an der Seine ableiten möchte, dabei aber
auf Anderidos und die anderen Anderetiani nicht eingeht.

[75] Dafür lassen sich einige Beispiele von der Donau anführen: ND occ. XXXII Dux Panno-
niae secundae: 50 Praefectus classis primae Flaviae Augustae, Sirmi; Begleittruppen:
49 Praefectus militum Calcariensium, Sirmi; 54 Ala Sirmensis, Sirmi; ND occ. XXXIII Dux
Valeriae: 58 Praefectus classis Histricae, Florentiae; Begleittruppe: 43 Equites Dalmatae,
Florentiae; ND occ. XXXIV Dux Pannoniae primae: 28 Praefectus classis Histricae, Ar-
runto (= Carnunto) sive Vindomanae (= Vindobonae); Begleittruppe: 25 Praefectus legio-
nes decimae, Vindomarae; 43 Praefectus classis Lauriacensis; Begleittruppe: 39 Praefectus
legionis secundae, Lauriaco; ND or. XLI Dux Moesiae primae: 38 Praefectus classis Histri-
cae, Viminacio; Begleittruppen: 16 Cuneus equitum promotorum, Viminacio; 31 Praefec-
tus legionis septimae Claudiae, Viminacio; 39 Praefectus classis Stradensis et Germensis,
Margo; Begleittruppe: Auxilium Margense, Margo; ND or. XLII Dux Daciae ripensis:
42 Praefectus classis Histricae, Aegetae; Begleittruppen: 20 Cuneus equitum scutariorum,
Aegetae; 34 Praefectus legionis tertiodecimae geminae, Aegeta; vgl. Hoffmann 191.

[76] Ähnlich St. Johnson, Pevensey, in: Maxfield 157–160.

In der gallischen Teilliste der Distributio numerorum, occ. VII, werden unter den Truppen weitere Anderetiani angezeigt:

97 *Balistarii*
98 *Defensores iuniores*
99 *Garronenses*
100 *Anderetiani*
101 *Acincenses*

Dieser Block verzeichnet fünf Truppen, die nicht in der Liste des Magister peditum, occ. V, zu finden sind. Die Einheiten vor und nach diesem Block sind dagegen alle aus occ. V als Legiones pseudocomitatenses und damit als mobilisierte Limitanverbände bekannt. Demnach dürften auch die Anderetiani eine pseudocomitatensische Truppe darstellen. Vier der fünf Einheiten stammen aus dem Mainzer Dukat, nur die Garronenses aus dem Tractus Armoricanus. Balistarii, Defensores iuniores und Acincenses stehen als die drei nördlichsten Garnisonen von Boppard, Koblenz und Andernach in derselben geographischen Abfolge wie in der Mainzer Liste, nur die dazwischenstehenden Anderetiani aus Vicus Iulius stören diese schöne Reihe. Man kann daher nicht von einer absoluten Parallelität der Listen occ. VII und XLI ausgehen, zumal die „fremden" Garronenses die Mitte dieses Blocks bilden. Die im Vergleich zur Mainzer Liste gestörte Abfolge zeigt doch, daß zwischen dem Moment der Übernahme ins Bewegungsheer und der Abfassung der Teilliste in occ. VII etwas Zeit vergangen sein dürfte.

Dietrich Hoffmann war der Überzeugung, daß die Anderetiani von Vicus Iulius ursprünglich Flottenmannschaften gewesen seien, die man unter Kaiser Valentinian I. aus der bereits damals in Paris stationierten Classis Anderetianorum herausgelöst hätte; d.h., die Flotte wäre von Valentinian oder schon davor nach Gallien verlegt worden. Diese Datierung hängt mit Hoffmanns These zusammen, die Liste des Mainzer Dukats repräsentiere den Truppenbestand zur Zeit der Reorganisation des Grenzschutzes am Rhein um 369 n. Chr., so daß der Zeitpunkt der Flottenverlegung natürlich vor 369 stattgefunden haben muß. Ein Abzug von Flotteneinheiten und eine damit einhergehende Beeinträchtigung des britischen Küstenschutzes in den Jahren vor 364 seitens der kaiserlichen Regierung ist aber eher unwahrscheinlich, zumal man noch unter Kaiser Constans (340–350) militärisch in Britannien eingriff und auch aus der Zeit Iulians und Valentinians die Entsendung von Verstärkungen nach Britannien bekannt sind.

Andererseits findet sich unter den Einheiten des Comes litoris Saxonici gleichsam „schon" die „Nachfolge-Truppe" der Anderetiani, der Numerus Abulcorum, in Anderidos verzeichnet und auch von den Abulci lässt sich eine Legio pseudocomitatensis in der gallischen Teilliste von occ. VII nach-

weisen. Wenn aber die pseudocomitatensischen Abulci ganz oder teilweise
die mobilisierten Mannschaften des Numerus Abulcorum der Sachsenküste
darstellen, muß der Abzug der Anderetiani zwei Zeithorizonte früher lie-
gen, wenn von einem Nacheinander und nicht von einer Gleichzeitigkeit
der beiden Einheiten in Anderidos ausgegangen wird. Doch es bleibt un-
geklärt, wann diese Schritte absolutchronologisch anzusiedeln sind. Zu
einer möglichen Lösung dieser Frage ist es notwendig, sich die Truppenge-
schichte der Abulci etwas genauer anzusehen. Der früheste Beleg für eine
Truppe mit diesem Namen stammt aus dem Jahre 351: In der Schlacht von
Mursa fällt der Kommandant der Abulci, Arcadius.[77] Durch ihre Teilnahme
an dieser Schlacht mit der Verzeichnung des Namens kann es als sicher gel-
ten, daß die Abulci zu diesem Zeitpunkt eine Einheit des Bewegungsheeres
waren. Was danach mit ihnen geschah, bleibt unklar. Sicher ist, daß die mo-
bile Einheit zur Zeit der Notitia Dignitatum nicht mehr existierte.[78] Vorher
gaben aber die Abulci noch ein Detachement zur Verstärkung des Küsten-
schutzes in Anderidos ab. Nach Hoffmann soll das infolge der Reorganisa-
tion Britanniens durch Theodosius d. Älteren um das Jahr 368 geschehen
sein.[79] Nun stammen Ziegelstempel mit der Legende ABULCI aus Chester-
le-Street = Concangium in Nordengland, die von den Ausgräbern nur grob
in das 3. oder 4. Jahrhundert datiert werden.[80] So dachte man daran, daß
die Truppe erst im Norden, womöglich in Chester, stationiert war und erst
anschließend an die Küste nach Anderidos verlegt worden sei.[81] Dabei wird
stillschweigend von der Annahme ausgegangen, daß der Fundort der Ziegel
identisch sei mit dem Garnisonsort. Die Art der Stempellegende, nur den
Eigennamen der Einheit, nicht aber ihren Status wie etwa n(umerus) oder
ähnliches zu nennen, entspricht den Ziegelstempeln aus der Germania
prima. Da man aus Chester weitere Truppenstempel mit der Legende
NCON besitzt, die derzeit in die 50er/60er Jahre des 4. Jahrhunderts ge-
setzt werden, könnten die Abulci-Stempel wie ihre Parallelen vom Konti-
nent eher in die valentinianische Zeit gehören.

Auch die Identifizierung des Ortes Anderidos mit dem heutigen Peven-
sey ist nicht mehr ganz unumstritten. Das Frontispiz zu Beginn des ND-

[77] Zosimus 2,51,4; s. Hoffmann 185–186.
[78] Hoffmann 186. 337 nimmt an, die Abulci hätten sich in der zweiten Hälfte des 4. Jahrhun-
 derts im Westen aufgehalten.
[79] Hoffmann 186: „Vielleicht handelte es sich dabei sogar um den gesamten Verband, wenn
 man sein Fehlen unter den comitatensischen Kräften der Notitia berücksichtigt und an-
 nimmt, daß er zum fraglichen Zeitpunkt nur noch schwache Bestände aufwies."; s. auch
 Hoffmann 224–225. 352. 388–389; ähnlich Hodgson, Notitia 89.
[80] Hassall, Tile-Stamps 265.
[81] So M. W. C. Hassall, The Historical Background and Military Units of the Saxon Shore,
 in: D. E. Johnson (Hrsg.), The Saxon Shore, Oxford 1977, 7–10 hier 9; vgl. Jarrett 69.

Kapitels des Comes litoris Saxonici zeigt Abbildungen von 9 Festungen mit
den ihnen beigefügten Namen, ND occ. XXVIII 3–11 in vier Reihen:

		3	*Othona*	4	*Dubris*
5	*Lemannis*	6	*Branoduno*	7	*Garianno*
8	*Regulbi*	9	*Rutupis*	10	*Anderidos*
				11	*Portum Adurni*

Die Truppenliste des Comes litoris Saxonici nennt die folgenden Einheiten:

13 *Praepositus numeri Fortensium, Othonae*
14 *Praepositus militum Tungrecanorum, Dubris*
15 *Praepositus numeri Turnacensium, Lemannis*
16 *Praepositus equitum Dalmatarum Branodunensium, Branoduno*
17 *Praepositus equitum stablesianorum Gariannonensium, Gariannnonor*
18 *Tribunus cohortis primae Baetasiorum, Regulbio*
19 *Praefectus legionis secundae Augustae, [Rutupis]*
20 *Praepositus numeri Abulcorum, [Anderidos]*
21 *Praepositus numeri exploratorum, Portum Adurni*

Wie man sieht, sind die Ortsangaben bei den Befehlshabern der Legio II
Augusta und des Numerus Abulcorum ausgefallen. Otto Seeck glaubte sich
aufgrund der Festungsvignetten und ihrer Beischriften berechtigt, Rutupis
und Anderidos zu ergänzen. Anderer Ansicht ist nun N. Fuentes[82]: Der
Standort des Präfekten der Legio II Augusta sei eben nicht zu Rutupis zu er-
gänzen, sondern der Eintrag in Zeile 19 müsse als *Praefectus legionis secundae,*
Augustae interpretiert werden. Der Namensbestandteil „Augusta" der Le-
gion wäre somit ausgefallen, weil der Garnisonsort einen identischen Na-
men trug und irgendein Redaktor das zweite „Augustae" als Dittographie
eliminierte. Ein solcher Vorgang ist ja auch für die Legio prima Flavia Con-
stantia in Constantia, occ. V 264 = VII 90, nachzuweisen. Damit würde
nicht nur die Legio II Augusta an einem völlig anderen Ort liegen, sondern
in Rutupis würde die Garnison fehlen. Fuentes ist aber dadurch gezwungen,
einen Ausfall des Ortes „Augustae" in den Festungsvignetten anzunehmen.

Vignette		Truppe
8	Regulbi	Cohors I Baetasiorum
	[Augustae]	Legio II Augusta
9	Rutupis	
10	Anderidos	Numerus Abulcorum
11	Portum Adurni	Numerus exploratorum

82 N. Fuentes, Fresh Thoughts on the Saxon Shore, in: Maxfield-Dobson 58–64 bes. 60–61;
N. Fuentes, Augusta which the Old Times called Londinium, London Archaeologist 6,
1989, 120–125.

Infolge dieses Ausfalls und da man nun im Text der Liste einen Garnisons-
ort für die Legion benötigte, seien die Abulci aus ihrem eigentlichen Stand-
ort Rutupis in das eine Zeile tiefer stehende Anderidos verdrängt worden.
Dies sei nur deshalb niemandem aufgefallen, weil Anderidos sei dem völli-
gen Abzug der Anderetiani – Flotte und Truppe – leerstand. Daß der Stand-
ort trotzdem weiter in der Liste erscheine, sei eine der typischen Nachläs-
sigkeiten der Notitia.[83] Doch dies heißt der Liste des Comes litoris Saxonici
vielleicht doch etwas zu viel Gewalt anzutun, denn die Ergänzung eines
Garnisonsortes, in diesem Fall Augusta = London, bringt nicht nur die geo-
graphische Reihenfolge der Truppenstandorte in Unordnung, sie zwingt
auch dazu, einen Standort, eben Anderidos, zu streichen. Zwar besitzt der
Vorschlag von Fuentes im Hinblick auf das Anderetiani-Problem einige At-
traktivität, doch es spricht mehr dafür, eine andere Lösung mit weniger Ein-
griffen in den Text zu finden.[84]
Die pseudocomitatensischen Abulci gehören zu einem Block von Truppen
in occ. VII, der wie der Block der Balistarii, Defensores usw. keine Parallele
in der Liste des Magister peditum, occ. V, hat:

107 *Insidiatores*
108 *Truncensimani*
109 *Abulci*
110 *Exploratores*

[83] Fuentes 61: Die Lage des Ortes Portus Adurni sei zudem nicht mit Portchester an der süd-
westlichen Küste Britanniens zu identifizieren, sondern wohl an der Nordseeküste im
Osten Englands anzusetzen; traditionelle Identifizierung etwa bei: St. Johnson, Introduc-
tion to the Saxon Shore, in: Maxfield-Dobson 93–97.

[84] Das soll nicht heißen, daß keine Zweifel an der Identifikation der Notitia-Garnisonsorte
erlaubt seien, zumal offenbar das Kastell von Lemanis = Lympne(?) laut Aussage der ar-
chäologischen Befunde nur bis etwa 350 n. Chr. besetzt gewesen sein soll; s. dazu B. Cun-
liffe, Excavations at the Roman Fort at Lympne, Kent 1976–1978, Britannia 11, 1980,
227–284 hier 260–264. 281.
Die Möglichkeit eines Namenswechsels beim Übergang von einer Einheit des Litus Sax-
onicus zu einer Legio pseudocomitatensis des Bewegungsheeres, also von Abulci als Eigen-
name zu Anderetiani als Übernahme des Namens des Stationierungsortes, bleibt noch in
Betracht zu ziehen. So scheint auch Mann, Development 9 daran zu denken, die Abulci
mit den Anderetiani gleichzusetzen: „In contrast, men from Pevensey seem to appear
elsewhere – a classis Anderetianorum at Paris (ND occ. 42,23), a field unit in Gaul Ande-
retiani (ND occ. 7, 100), a frontier unit in Upper Germany – milites Anderetiani (ND occ.
41,17). Even if all these units derive from Pevensey (Anderita), it does not follow that the
site must have been deserted when the Notitia lists were compiled. Even after the depar-
ture of detachments carrying with them the name of the fort, the Abulci could well have
survived, and be reinforced, at Pevensey." Allerdings bliebe nach dem Grund für den Na-
menswechsel zu fragen, da z.B. keine andere Abulci-Formation in den Notitia-Listen
nachgewiesen werden kann. Weiterhin kann für einen solchen Wechsel nur ein Beleg im
Tractus Armoricanus, occ. XXXVII 22: Praefectus militum Dalmatarum, Abrincatis = occ.
VII 92 Abrincateni, beigebracht werden, während die sonstigen Pseudocomitatenses ihre
Eigennamen behalten.

Ob er damit auch zu dem gleichen Vorgang der Truppenmobilisierung gehört wie die Gruppe um die Balistarii folgt daraus noch nicht, denn zwischen beiden sind noch mehrere Einheiten verzeichnet, die sehr wohl in occ. V eingetragen sind. Die Gruppe um die Insidiatores am Ende der gallischen Liste könnte allerdings einem ähnlichen Akt zuzurechnen sein, der, wenn man von einer Staffelung der Pseudocomitatenses nach Anciennität ausgeht, das späteste Ereignis seiner Art zu sein scheint. Die Vergangenheit der Insidiatores bleibt im Dunkeln, obwohl sich in der Provinz Valeria an der Donau eine Limitan-Einheit gleichen Namens befindet. Möglicherweise gehen sie wie die Abulci auf eine zur Zeit der Notitia bereits verschollene comitatensische Legion zurück.[85] Eine ähnliche Herkunft dürfte auch für die unter den Insidiatores genannten Truncensimani anzunehmen sein, da sich ihr Name recht eindeutig auf die Legio XXX Ulpia victrix zurückführen lässt, die ihrerseits in Vetera in der Germania inferior stationiert war. Ebenso wie alle anderen Grenzlegionen stellte sie in constantinischer Zeit ein Detachement mit Namen Tricesimani an die Feldarmee ab und diese comitatensische Legion ging 359 bei der Verteidigung von Amida gegen die Sassaniden unter.[86] Entweder haben die comitatensischen Tricesimani vor 359 Mannschaften an den Grenzschutz abgegeben oder die Legio pseudocomitatensis stellt den mobilisierten Rest der alten Legio XXX dar, die aber wiederum spätestens in den Wirren der Magnentius-Zeit verschwunden sein soll.[87] Neben den pseudocomitatensischen Exploratores sind die anderen Exploratores nur noch an den Reichsgrenzen vorhanden.[88] In Portus

[85] Dux Valeriae, ND occ. XXXIII 50: Auxilia insidiatorum; vgl. dagegen Hoffmann II 154 Anm. 358: „Darüber hinaus könnte man versucht sein, … weitere verschwundene Mutterabteilungen zu rekonstruieren, in dem … die im Westen noch als Pseudocomitatensis greifbaren Insidiatores vom Niederrhein und die gleichnamigen Limitanei von Valeria … auf Einheiten des Bewegungsheeres zurückgingen. Doch dies sind nur Spekulationen, so daß wir die beiden Truppennamen in der Praxis einstweilen für bloße Funktionsbezeichnungen halten möchten, die mithin von mehreren Verbänden ohne notwendigen gegenseitigen Zusammenhang getragen werden konnten."; vgl. Hoffmann 338.

[86] Amida: Amm. Marc. 18,9,3 erwähnt sie unter den Truppen, die sich vor dem Eintreffen der Belagerer noch in die Stadt werfen können. Ihr Untergang ist nur durch das Schicksal der Stadt zu erschließen; s. Ritterling, Legio 1827; Hoffmann 188.

[87] Siehe Hoffmann 188 mit einem weiteren Vorschlag: „Von den späteren pseudocomitatensischen Truncensimani in Gallien können wir hier absehen, da sie nicht die Restformation der legio XXX am Niederrhein darstellen, sondern ihren Namen lediglich von dem nach der Legion benannten Ort Tricesima haben."; vgl. Hoffmann II 68 Anm. 584; II 146 Anm. 284. 289; Daher auch die Idee Hoffmanns 348, Insidiatores und Truncensimani hätten zur früheren Besatzung der Germania secunda gehört; vgl. I. Runde, Xanten im frühen und hohen Mittelalter, Köln 2003, 63–65. 143 zur Ableitung des spätantiken Ortsnamens von der legio XXX.

[88] Im Hinterland des Hadrianswalles liegt unter dem Kommando des Dux Britanniarum, occ. XL 25, ein weiterer Numerus exploratorum in Lavatres. Die stärkste Konzentration von Exploratores zeigen aber zwei östliche Donauprovinzen, die Moesiae prima und die

Adurni, das Anderidos direkt benachbart ist, liegt nun ein Numerus exploratorum. Der ganze Numerus Abulcorum in Pevensey oder doch zumindest Teile von ihm wurde mit dem Numerus exploratorum von Portchester, ND occ. XXVIII 20 und 21, möglicherweise als Paar mobilisiert und gleichzeitig in Legiones pseudocomitatenses umgewandelt.[89]

Die zeitlich früheste Möglichkeit zu einem Abzug der Anderetiani bietet die Usurpation des Magnus Maximus in Britannien, der 383 mit seiner Armee auf das Festland übersetzt.[90] Die Abulci hätten die Anderetiani folglich frühestens bei einer Reorganisation Britanniens nach dem Sturz des Maximus 388/389 in Anderidos ersetzen können. Eine Mobilisierung von Abulci wäre dann anläßlich der Usurpation Constantins III. im Jahre 406 oder 407 denkbar. Wenn aber sowohl die Anderetiani als auch die Abulci als pseudocomitatensische Einheiten in der gallischen Armee verzeichnet werden, kann der Zeitpunkt ihrer Mobilisierung zeitlich nicht allzuweit voneinander entfernt liegen, da sich sonst die Anderetiani – wenn man etwa das Jahr 383 in Betracht zieht – schon längst zu Comitatenses gewandelt hätten. Andererseits gehören sie zweifellos verschiedenen Mobilisierungen an, die vielleicht relativ kurz aufeinander folgten. Denkt man sich Anderetiani (Flotte und Truppe) und Abulci als gleichzeitig in Anderidos anwesende Einheiten, so würden die kompletten Anderetiani von Constantin III. zuerst in Marsch gesetzt, da man die Flotte für die Invasion Galliens benötigte. Als die Schiffe ihre Aufgabe erfüllt hatten, wurden sie vielleicht für Transportzwecke in Gallien benutzt und daraus würde sich dann ihre Stationierung in Paris erklären. Die Anderetiani-Truppe wäre dann, wohl nach Constantins Abkommen mit den Germanen am Rhein, zunächst als Verstärkung des

Dacia ripensis mit 4 Einheiten, ND or. XLI 34. 35. 37; or. XLII 29, die aber nichts mit den westlichen Verbänden zu tun haben; zur Gattung der Exploratores als frühere Kavallerie-Einheiten, s. etwa A. Ezov, The Numeri exploratorum Units in the German Provinces and Raetia, Klio 79, 1997, 161–177; A. Ezov, Reconnaissance and Intelligence in the Roman Art of War writing in the Imperial Period, in: C. Deroux (Hrsg.), Studies in Latin Literature and Roman History X, Brüssel 2000, 299–317.

[89] So schon Polaschek 1094; Nesselhauf 45–46; Stevens 138; Jones, LRE III 366; vgl. Hoffmann 406: „Den klarsten Befund aber ergibt das Beispiel der Abulci und Exploratores. Diese bildeten als Grenzeinheiten die Garnisonen von Anderida und Portus Adurni am litus Saxonicum, während sie als Pseudocomitatenses nunmehr dem Heermeister Galliens zur Verfügung standen, also zu dieser Zeit nicht mehr in Britannien stationiert gewesen sein können."; vgl. Hodgson, Notitia 89.

[90] Diesen Vorschlag macht auch A. J. Dominguez Monedero, Los ejercitos regulares tardoromanos en la Peninsula Iberica y el problema del pretendido „limes hispanus", Revista de Guimaraes 93, 1983, 101–133 hier 105–106; Zweifel an einem verstärkten Abzug unter Maximus äußert Davies, Deployment 52–57, da im Falle der Seguntienses in Britannien die Münzreihe an deren Garnisonsort bis mindestens 394 weiterläuft. Nach James, Britain 167 sind die Anderetiani und die Flotte gemeinsam vor dem Ende des 4. Jahrhunderts, also nach dem Piktenkrieg des Stilicho?, auf den Kontinent verlegt worden.

Grenzschutzes nach Germanien gelangt, während die Abulci wohl erst später, um 409/410(?) – als Constantin neue Truppen benötigte – gemeinsam mit den Exploratores auf den Kontinent übersetzten. Damit aber hätte man die Anderetiani nach Vicus Iulius geschickt, weil dessen bisherige Besatzung vernichtet worden war. Die Abgabe von ein paar wenigen Männern an eine rasch zu schaffende Legio pseudocomitatensis würde dann entweder in die Spätphase Constantins oder aber schon in die Zeit des Iovinus fallen.[91]

4. Milites Vindices

Die wohl anzunehmende spätrömische Festung in Speyer entstand vermutlich erst in valentinianischer Zeit mit der Verlegung einer neuen Limitantruppe eben dorthin.[92] Die Truppe der Vindices wurde wohl erst zu Beginn der valentinianischen Zeit um 364 als Auxilium palatinum neu aufgestellt. Sie gehörten daher nicht zu jenen Verbänden, die während ihrer Existenz als Mitglied des Bewegungsheeres irgendwelchen Truppenteilungen unterlagen. Ziegelstempel der Vindices zeigen, daß das Auxilium um 369/370 Mannschaften zur Reorganisation des Grenzschutzes am Rhein abtrat. Diese Milites Vindices lagen dann anschließend bis mindestens 422/423 in Speyer in Garnison.[93]

5. Milites Martenses

Die Milites Martenses entstanden als eine Abspaltung der gleichnamigen Legio palatina, die zusammen mit den Solenses eine Doppeltruppe bildete.[94] Diese Einheiten wurden zur Zeit der ersten Tetrarchie aufgestellt und

[91] Vgl. Oldenstein, Jahrzehnte 86; Nesselhauf 70; Stein, Organisation 94.

[92] Siehe Bernhard, Merowingerzeit 86. 88; H. Bernhard, Speyer, in: RiRP 557–567; Bernhard, Geschichte 151; H. Bernhard, Von der Spätantike zum frühen Mittelalter in Speyer, in: P. Spieß (Hrsg.), Palatia Historica. Festschrift für Ludwig Anton Doll, Mainz 1994, 1–48 hier 12–15. 20–22; M. P. Terrien, Spire, in: Gauthier 63–74 hier 69–70; H. Bernhard, Germanische Funde in römischen Siedlungen der Pfalz, in: Fischer, Germanen 15–46 hier 20; Bernhard, Geschichte der Pfalz 70; T. Bechert, Römische Archäologie in Deutschland, Stuttgart 2003, 373–374.

[93] Zu den Ansichten Hoffmanns über die Geschichte dieser Truppe, s. unten unter Nr. 10 Milites Defensores.

[94] So haben die comitatensischen Martenses, wie Hoffmann zu Recht feststellte, nichts mit der diokletianischen Grenzlegion I Martia zu tun, die wohl im Castrum Rauracense in der Provinz Sequania in Garnison lag, s. Hoffmann 188–189. 348–349; anders Berchem, Chapters 138–139, der hier Alföldi, Untergang 2, 74 folgt. Von dieser Legion wurde später die Legio comitatensis der Martii abgespalten, die noch in der Notitia Dignitatum in der

erhielten ihre Namen nach den Schutzgöttern des Maximian und des Constantius I., Sol und Mars. Aus ihrem westlichen Ursprung kann jedoch nicht geschlossen werden, daß sie die nächsten Jahrzehnte stets in dieser Region verblieben. In der ersten Hälfte der 50er Jahre des 4. Jahrhunderts wurden Martenses und Solenses in seniores und iuniores-Abteilungen gespalten. Von diesen vier Verbänden sind in der Notitia noch die Martenses seniores in der Armee des Magister militum per Orientem verzeichnet[95], so daß kaum zu entscheiden ist, von welcher Martenses-Einheit – seniores oder iuniores? – die Mannschaften für die Truppe in Alta Ripa abgetreten worden sind. Diese neuen, limitanen Martenses sind frühestens bei der Reorganisation des Grenzschutzes am Rhein durch Valentinian I. nach Altrip gelangt, da diese Festung nachweislich um 369 n. Chr. errichtet worden ist.[96]

Neben den Martenses des Mainzer Dukats finden sich in der Notitia noch zwei weitere Truppen mit dem Namen Martenses: Im gallischen Tractus Armoricanus steht laut der Liste des Dux ein *praefectus militum Martensium* in Aletum in Garnison, und die Liste des gallischen Heermeisters erwähnt eine Legio pseudocomitatensis der Martenses.[97] Die Grenztruppe in Aletum stammt nach Hoffmann ebenfalls von der oben erwähnten comitatensischen Legion der Martenses ab. Sie sei in etwa zur gleichen Zeit wie die Martenses aus Altrip von den Martenses seniores abgespalten worden.[98] Gegen diese Annahmen sind doch einige Bedenken anzuführen: Es erscheint aus Gründen der praktischen Umsetzung zunächst etwas unwahrscheinlich, wenn eine Truppe wie die Legio comitatensis der Martenses, von denen laut Hoffmann nur noch die Martenses seniores im Westen gewesen sein sollen, in der Lage gewesen wäre, 4 Jahre nach ihrer Teilung in seniores und iuniores im Jahre 364 gleichzeitig Mannschaften für Truppen des Grenzheeres im Mainzer Dukat und im Tractus Armoricanus abzutre-

Armee des Magister militum per Illyricum vertreten sind, s. ND or. IX 10. 32; Hoffmann 189; Marti 288.

[95] ND or. VII 5. 40.

[96] Anthes 117. 124–126; Hoffmann 345; vgl. G. Stein, Kontinuität im spätrömischen Kastell Altrip (Alta ripa) bei Ludwigshafen am Rhein, in: Staab, Kontinuität 113–116; S. von Schnurbein – H. Bernhard, Altrip, in: RiRP 299–302; Bernhard, Funde 20 hat Zweifel an einem Fortlaufen der Festung über 406 hinaus.

[97] Milites Martenses: ND occ. XXXVII 19; Legio pseudocomitatensis: ND occ. V 115. 265; occ. VII 91.

[98] Hoffmann 351; Berchem, Chapters 141; nach P. Galliou, The Defence of Aremorica in the Later Roman Empire, in: Roman Frontier Studies XII, Oxford 1979, 397–422 hier 403–404 sollen die Martenses von Alet wiederum eine Abspaltung von bzw. die eine Hälfte der Legio pseudocomitatensis der Martenses aus den Jahren 368/369 sein, die andere Hälfte wären die Martenses von Altrip, die dort verblieben seien; nach R. Brulet, Le Litus Saxonicum continental, in: Maxfield-Dobson 155–169 hier 155–157 wurde das Kastell von Alet zu Beginn des 5. Jahrhunderts aufgegeben, wobei sich diese Annahme wiederum auf das Katastrophenszenario von 406/407 stützt.

ten. Dagegen kann man nun einwenden, daß die von Hoffmann propagier-
ten Truppenteilungen in seniores/iuniores nachweislich nicht 364, sondern
mehr als 10 Jahre früher einsetzte. In den Jahren bis 368/369 hätten also die
Martenses seniores Zeit gehabt, sich von einer solchen Teilung zu erholen.
Doch es ist garnicht so sicher, daß es die Martenses seniores waren, welche
die Mannschaften abgaben. Diese sind laut Notitia Teil der Armee des Ma-
gister militum per Orientem. Wenn auch Hoffmanns These von der geogra-
phischen Verteilung hinfällig ist und sich die Martenses seniores gemäß der
Notitia im Osten befinden, spräche mehr dafür, daß es entweder nur die
Martenses iuniores waren, die im Westen lagen und die Mannschaften für
den Grenzschutz abtraten, oder daß beide Teil-Truppen der Martenses um
369 Mannschaften für den Tractus Armoricanus und das Mainzer Dukat
abgaben.

Der Standort der Festung Alta ripa lag direkt am Rheinufer und sicherte
in Kombination mit einem Burgus und einer Schiffslände die Neckarmün-
dung ab. Der Festungsbereich liegt in einem extrem siedlungsungünstigen
Auengelände und war zuvor wohl nur als Flußübergang von einigem Inter-
esse.[99] Offenbar fielen Teile der Festung einem Brand zum Opfer, der ge-
meinhin mit der Invasion des Jahres 407 in Verbindung gebracht wird, da
das umfangreiche keramische Fundmaterial eine ältere Zusammensetzung
als etwa das aus Alzey zu zeigen scheint.[100] Das oben schon angeführte Vor-
kommen von gestempeltem Ziegelmaterial der Limitaneinheiten in der an-
genommenen Zerstörungsschicht von 407 steht im Konflikt mit der Neu-
datierung von Kapitel 41 der Notitia Dignitatum durch J. Oldenstein, der
in den Milites-Verbänden des Mainzer Abschnitts die neuen Besatzungen
nach 407 sieht. Identifiziert man nun die bereits oben genannte pseudoco-
mitatensische Legion der Martenses mit der Einheit aus Altrip, so scheint
das Ganze noch komplizierter zu werden: Diese Martenses sind in der Dis-
tributio und in der Liste des Magister peditum, occ. VII und V von folgen-
den Truppen umgeben:

occ. VII		occ. V
90	*Prima Flavia (Constantia)*	= 264
91	*Martenses*	= 265
92	*Abrincateni*	= 266
93	*Defensores seniores*	= 267
94	*Mauri Osismiaci*	= 268
95	*Prima Flavia (Metis)*	= 269
96	*Superventores iuniores*	= 270

[99] Siehe Schnurbein-Köhler 507–526.
[100] Bernhard, Merowingezeit 84. 85.

In diesem Truppenblock von durch occ. V nachgewiesenen Legiones pseudocomitatenses entstammen bis auf die Defensores und die Prima Flavia Metis die Verbände alle dem Tractus Armoricanus, ND occ. XXXVII:

17 *Praefectus militum Maurorum Osismiacorum, Osismis*
18 *Praefectus militum superventorum, Manatias*
19 *Praefectus militum Martensium, Aleto*
20 *Praefectus militum primae Flaviae, Constantia*
22 *Praefectus militum Dalmatarum, Abrincatenis*

Eine identische Reihung wie in den Listen des Bewegungsheeres ist in der Liste des armoricanischen Tractus leider nicht zu ermitteln, doch weist die Truppenumgebung der pseudocomitatensischen Martenses eindeutig darauf hin, daß sie aus dem Tractus heraus und nicht aus dem Mainzer Dukat mobilisiert wurden.[101]

6. Milites Secundae Flaviae

Die Ableitung der Herkunft der Milites secundae Flaviae trifft auf recht verworrene Verhältnisse und es scheinen mehrere Möglichkeiten ihrer Ableitung zu existieren, deren Argumentationsstränge im jeweiligen Einzelfall für plausibel gehalten werden könnten. Nach Dietrich Hoffmann stammen die Wormser Milites von einer Legio secunda Flavia Virtutis ab, die gemeinsam mit ihren Schwesterlegionen I Flavia Pacis und III Flavia Salutis unter Constantius I. aufgestellt worden und für den Küstenschutz der gallischen Kanal- und Atlantikküste zuständig gewesen sein soll:

> Will man nicht allzu viele verschiedene Legiones Flaviae annehmen und mithin die I und II in Coutances und Worms, von denen wir noch hören werden, nicht einem gesonderten Ursprung zuschreiben, so ist es denn wahrscheinlicher, daß alle drei Legionen zu Beginn der Bewachung des außergewöhnlich langgestreckten Tractus Armoricanus et Nervicanus obgelegen haben, der … praktisch die gesamte Atlantikküste Galliens umfasste. Der Tractus Armoricanus ist in der Tat ein von den Herrschern der Tetrarchie neu eingerichteter Grenzdistrikt, der unzweifelhaft die Schaffung neuer Grenzlegionen erforderte. Vom obgenannten Dispositiv, das gewiß nur vermutet werden kann, ist freilich bis in die Zeit der Notitia nur noch wenig übriggeblieben.

[101] Ähnlich Hoffmann 356–357: Um 406/407 – bei der von Hoffmann angenommenen Auflösung des gesamten gallischen Grenzschutzes – seien diese armoricanischen Martenses mobilisiert und in das Bewegungsheer überführt worden, wo sie in den Listen der Notitia als Legio pseudocomitatensis wieder erscheinen.

Anschließend habe Constantin aus den drei Küstenlegionen je ein Deta-
chement für seine Bewegungsarmee herausgelöst und erst dann hätten die
drei neuen, nunmehrig comitatensischen Legionen die Beinamen Pacis,
Virtutis und Salutis erhalten.[102] Damit hält sich Hoffmann die Möglichkeit
offen, Detachements etwa der „Grenzschutzlegion" I Flavia Pacis einerseits
als Pacenses identifizieren zu können, andererseits aber eine unter Constan-
tin mobilisierte Secunda Flavia mit Detachements der II Flavia Virtutis
gleichzusetzen.[103] Denn die Selzer Pacenses sollen bei der Reorganisation
des Grenzschutzes am Rhein von der I Flavia Pacis abgespalten worden
sein, bevor die Legionen Pacis, Virtutis und Salutis mit Theodosius 373
nach Africa gelangt und dort verblieben seien.[104] Die Mutterlegion der Vir-
tutis, die II Flavia, sei als Ganzes von der Atlantikküste an den Rhein verlegt
worden.[105]

Nun weist aber der von Hoffmann herangezogene Eintrag eines Praefec-
tus militum primae Flaviae, Constantia, im Tractus Armoricanus eben nicht
auf die Legio I Flavia Pacis hin, sondern auf eine Legio I Flavia Constan-
tia.[106] Die Schwestertruppe dieser ehemaligen Legion könnte eine Legio II
Flavia <Constantia> gewesen sein, so daß möglicherweise ursprünglich

[102] So Hoffmann 191; Ritterling, Legio 1406 wollte die Legionen von Anfang an als comit-
 atensische Legionen ansehen, die eben nicht zu Beginn ihrer Existenz im Grenzheer be-
schäftigt waren. Dann hätte man aber zwischen 293 und 305 noch einmal Verbände in der
Größe kaiserzeitlicher Legionen geschaffen und für die Begleitung des Kaisers Constantius
vorgesehen, was dessen Armee gleich um ca. 15 000 Mann anschwellen lassen würde; da-
gegen auch schon Stein, Organisation 108. Das Gegenteil lässt sich aber wenigstens derzeit
nicht beweisen. Nesselhauf 57, dachte daran, in der I Flavia Pacis und II Flavia Virtutis die
tetrarchische Legionsbesatzung der Belgica prima zu sehen.

[103] Siehe Hoffmann II 150 Anm. 301: „Wollte man die Wormser Garnison als Zweigabteilung
der comitatensischen Legio II Flavia Virtutis auffassen, wie die Selzer Pacenses von der
I Flavia Pacis herzuleiten sind, dann wäre nach dem Beispiel der Milites Pacenses für das
abgespaltene Detachement doch wohl eine Benennung Milites Virtutenses und nicht Mi-
lites II Flaviae zu erwarten."; s. oben Truppengeschichte Nr. 1. Warum Boppert, Worms 5
unsere Truppe als „milites secundae Vangiones Flaviae" bezeichnet, bleibt unerfindlich.

[104] Hoffmann 346; s. oben Truppengeschichte Nr. 1.

[105] So Hoffmann 191–192. 346; vgl. Berchem, Chapters 140; anders Stein, Organisation
107–108, gemäß dem es die II Flavia Virtutis, also die comitatensische Legion, gewesen
sein soll, die man ins Grenzheer versetzt hätte. Hoffmann II 71 Anm. 632 bemerkt hierzu
lakonisch, daß bei dieser Annahme die II Flavia Virtutis keinerlei Vergangenheit am Trac-
tus Armoricanus gehabt hätte. Dies zeigt, auf welchen Prämissen die Hoffmann'sche Trup-
pengeschichte aufbaut; eine weitere neue Variante bietet Reuter 466 Anm. 550: danach
stammen die Milites secundae Flaviae von der Ala II Flavia aus Aalen ab, ein nur auf den
ersten Blick naheliegender Gedanke.

[106] Das mobilisierte comitatensische Detachement der I Flavia Constantia liegt in der Kom-
mandoregion des Magister militum per Thracias; s. oben Truppen-Kat. Nr. 1. Die ägypti-
sche II Flavia Constantia hat wider Erwarten nichts mit ihr zu tun, s. Scharf, Constanti-
niaci 197–199. 207 Anm. 49; Hoffmann 233; vgl. Kuhoff, Diokletian 457.

beide als Grenzlegionen im Tractus Armoricanus lagen.[107] Die Ziegel der Mainzer Secunda Flavia setzen in der Zeit um 369 ein, und so scheint die Einheit eher von einer Legion des Bewegungsheeres abzustammen, als direkt von einer Truppe des Grenzschutzes am Atlantik, denn Verbände aus anderen Grenzregionen wurden im Westen, so scheint es derzeit, erst nach 406 nach Germanien transferiert.[108]

Die wenigen archäologischen Aussagen zur Garnisonsgeschichte der Stadt erlauben immerhin einige vorläufige Aussagen. Da Hieronymus in seinem Brief von 409 von einer langen Belagerung der Stadt spricht, muß eine Befestigung der Stadt vor 409 existiert haben. Wie groß der Umfang der Stadtmauer war, kann derzeit nicht zweifelsfrei geklärt werden.[109] Immerhin steht fest, daß ein Teil der Wormser Siedlung vor Errichtung der Mauer planmäßig niedergelegt und eine Planierschicht darübergedeckt wurde. Zudem sprechen die wenigen Funde für eine Errichtung der neuen Mauern in valentinianischer Zeit. Damit deckt sich der Wormser Befund mit ähnlichen Maßnahmen, die aus Selz und Alzey bekannt sind.[110]

[107] Eine Verbindung der Milites secundae Flaviae zur comitatensischen Legion Secunda Flavia gemina in Thrakien ist wohl auszuschließen, s. Hoffmann 236–237; vgl. Szidat II 14. Zu einem möglichen Einsatz der I und II Flavia Constantia in Afrika, s. oben Truppengeschichte Nr. 1.

[108] Zu den Ziegeln, s. oben; Die in Worms gefundenen Ziegel der legio XXII mit der Abkürzung CV sollen laut Dolata 55 in die vorvalentinianische Zeit gehören.

[109] Siehe Anthes 108–109; Grünewald 73. 84–85. Möglicherweise wurde die spätrömische Stadtmauer auf der Rheinseite erfasst, s. M. Grünewald, Die neuen Daten der inneren Wormser Stadtmauer und der östlichen Staderweiterung, in: J. Schalk (Hrsg.), Festschrift für Fritz Reuter, Worms 1990, 51–81 hier 51 und 69; M. Grünewald, Worms, in: RiRP 673–679; Boppert, Worms 12–13; M. Grünewald, Neue Thesen zu den Wormser Stadtmauern, Mannheimer Geschichtsblätter 8, 2001, 11–44; vgl. Bernhard, Geschichte 151; vgl. M. Porsche, Stadtmauer und Stadtentstehung, Freiburg 2000, 59–60.

[110] Siehe M. Grünewald, Die Salier und ihre Burg zu Worms, in: H. W. Böhme (Hrsg.), Burgen der Salierzeit 2: In den südlichen Landschaften des Reiches, Sigmaringen 1991, 113–129 hier 117; M. Grünewald, Worms zwischen Burgunden und Saliern, in: Die Franken - Wegbereiter Europas, Mainz 1996, 160–162; Boppert, Worms 14–15; Bechert 405; M.-P. Terrien, Worms, in: Gauthier 75–86 hier 80–81; M. Grünewald - K. Vogt, Spätrömisches Worms - Grabungen an der Stiftskirche St. Paul in Worms, Der Wormsgau 20, 2001, 7–26 hier 22–25; M. Grünewald - K. Vogt,. St. Rupert und St. Paul in Worms, in: P. J. kleine Bornhorst OP (Hrsg.), St. Paulus Worms 1002–2002, Mainz 2002, 1–30 hier 11. Auch L. Bakker, Rädchenverzierte Argonnen-Terra Sigillata aus Worms und Umgebung, Der Wormsgau 20, 2001, 27–42 schließt sich der Datierung an; vgl. Porsche 190. 191, die eine frühere Errichtung vermutet und nur eine valentinianische Reparatur annehmen möchte; G. Bönnen, Stadttopographie, Umlandbeziehungen und Wehrverfassung: Anmerkungen zu mittelalterlichen Mauerbauordnungen, in: Matheus 21–46 hier 22–35.

7. Milites armigeri

Gerade von der Besatzung der Hauptstadt des Dukats ist am wenigsten bekannt. Immerhin können die Milites Armigeri erst 368, vermutlich sogar ein Jahr später, nach Mainz verlegt worden sein, da Ammianus Marcellinus noch für das Frühjahr 368 berichtet, die Stadt sei beim Überfall des alemannischen Kleinkönigs Rando ohne Besatzung gewesen.[111] Die Armigeri waren – wie die meisten anderen im Dukat stationierten Truppen – die abgespaltene Abteilung einer Einheit des Bewegungsheeres, nur lässt sich im Fall der Armigeri aus Mainz ihre Muttereinheit nicht mit Sicherheit ermitteln.

Die Notitia Dignitatum verzeichnet für den Westen des römischen Reiches allein sechs Einheiten, die in ihrer Nomenklatur auch den Namen Armigeri führen. Es sind dies die beiden Legiones palatinae der Armigeri propugnatores seniores bzw. iuniores, die in den 20er Jahren des 5. Jahrhunderts als offenbar schlagkräftige Doppeltruppe auf den Kriegsschauplätzen in Africa und Spanien eingesetzt wurden.[112] Daneben finden sich noch die Armigeri defensores seniores, die als Legio comitatensis in Gallien verzeichnet sind. Die Armigeri defensores stehen zur Zeit der Notitia noch in Gallien, doch sie sollen ja schon das Detachement der Defensores an das Mainzer Dukat abgetreten haben.[113] Ursprünglich hatten die Armigeri propugnatores gemeinsam mit dem Armigeri defensores ein Truppenpaar gebildet, das – vermutlich in constantinischer Zeit aufgestellt – in der ersten Hälfte der 50er Jahre in seniores und iuniores geteilt worden war. Spätestens nach dem Ende der Armigeri defensores iuniores, die nicht mehr in der Notitia verzeichnet werden, wurden die Armigeri propugnatores seniores wieder mit ihren iuniores sekundär vereinigt. Womöglich hatten sie ihren Aufenthalt zumeist im Westen des Reiches, da zumindest alle ihre noch existierenden Teilverbände in westlichen Listen der Notitia eingetragen sind.[114] Allerdings ist daran merkwürdig, daß sich zwar eine ganze Reihe von Armigeri im Westen finden, aber bis auf die Mainzer Einheit keine weitere in den Dukaten oder wenigstens als Pseudocomitatensis. Bei den drei Kavallerie-Verbänden des Westens mit Namen Armigeri ist es äußerst unwahrscheinlich, daß sie irgendetwas mit der Mainzer Infanterie-Truppe zu tun haben könnten, obwohl eine Abrüstung von Equites zu Milites nicht gänzlich aus-

[111] Siehe oben. Neuerdings nimmt Oldenstein, Mogontiacum 152 an, die Armigeri seien erst nach 406/407 als Besatzungstruppe nach Mainz gekommen, vorher habe noch eine Abteilung der alten 22. Legion dort gelegen.
[112] ND occ, V 8. 13. 151. 156; occ. VII 142–143; s. Scharf, Spanien 80–84.
[113] ND occ. V 78. 227; occ. VII 80.
[114] Anders Hoffmann 345, der annimmt, die Armigeri defensores iuniores seien in der Schlacht von Adrianopel 378 untergegangen.

zuschließen ist. Doch wäre eine Kavallerie-Einheit rein zahlenmäßig nicht in der Lage, eine Stadt wie Mainz durch Abgabe von Mannschaften ausreichend mit einer Besatzung zu versorgen.[115]

Mainz soll bereits im späten 3. Jahrhundert erstmals befestigt worden sein[116], darauf deuteten auch die spätesten datierten Spolien der Stadtmauer hin, die in die Jahre um 240 n. Chr. gehören.[117] Die späteste Mauer des Mainzer Legionslagers wurde aber erst zu Beginn des 4. Jahrhunderts errichtet und wohl erst in der Mitte dieses Jahrhunderts abgerissen. Dafür spricht, daß auf dem Gebiet des Lagers keine Ziegelstempel der späteren Mainzer Dukatstruppen gefunden wurden, wohl aber im Stadtgebiet innerhalb des neuen spätrömischen Mauerrings. Aus den Fundamenten der sicher späten Teile der Stadtmauer stammen Münzen, die auf einen Bau frühestens unter Kaiser Julian (361–363) hinweisen, so daß auf einen Zusammenhang mit der Bautätigkeit unter Valentinian I. zu schließen ist, da Ammianus Marcellinus nichts von entsprechenden Maßnahmen Iulians in Mainz berichtet.[118]

8. Milites Bingenses

Die Milites Bingenses sind die einzige Truppe im Kommandobereich des Dux Mogontiacensis, die offensichtlich nach ihrem jetzigen Garnisonsort benannt wurden. Dies deutet auf eine relativ lange Stationierungszeit und ein hohes Alter der Einheit hin.[119] Dafür sprechen auch zwei Inschriften:

[115] ND occ. VI 11. 54 Equites armigeri seniores = occ. VII 173 Equites armigeri seniores, Vexillatio comitatensis, stationiert in Gallien; occ. VI 23. 66 Equites armigeri seniores = occ. VII 184 Equites armigeri seniores, Vexillatio comitatensis, stationiert in Africa; occ. VI 37. 80 Armigeri iuniores = occ. VII 198 Equites armigeri iuniores, Vexillatio comitatensis, stationiert in Africa. Die beiden östlichen Armigeri-Formationen könnten etwas später aufgestellte Nachahmungsvexillationen sein, s. ND or. V 34 Equites armigeri seniores Gallicani; or. VII 26 Equites armigeri seniores Orientales.

[116] G. Ziethen, Mogontiacum. Vom Legionslager zur Provinzhauptstadt, in: Dumont 39–70 hier 57; Porsche 190; Oldenstein, Mogontiacum 151; so auch schon Anthes 106–107; vgl. Schleiermacher, Spuren 171, der die Stadtmauer noch in die 2. Hälfte des 4. Jahrhunderts datiert.

[117] So D. Baatz, Mogontiacum, Berlin 1962, 66, der aber darauf aufmerksam macht, daß auch die Zahl der Inschriften in dieser Zeit rapide abnimmt, 240 n. Chr. also lediglich einen terminus post quem darstellt; zum Bau von Stadtmauern ab 260 n. Chr. als Befestigungen für die Zivilbevölkerung, s. K. Strobel, Pseudophänomene der römischen Militär- und Provinzgeschichte am Beispiel des „Falles" des obergermanisch-raetischen Limes, in: Gudea 9–33 hier 26; G. Rupprecht, Mainz, in: RiRP 458–469.

[118] Siehe Baatz, Mogontiacum 30–31. 50–51. 63–68. 79; Oldenstein, Mogontiacum 151; N. Gauthier, Mayence, in: Gauthier 21–44 hier 30–31.

[119] Zur Problematik der Benennung von spätantiken Einheiten nach Standorten, vgl. M. Carroll, Das spätrömische Militärlager Divitia in Köln-Deutz und seine Besatzungen, in:

Die erste stammt aus dem Nahe-Tal und nennt wahrscheinlich einen ver-
storbenen Praefectus Bingensium aus dem 3. Jahrhundert n. Chr.[120]:

> M. Pannonius Solu[---, praef(ectus)]
> latr(ociniis) ar[c(endis)], praef(ectus) Bin[gens(ium)]
> praef(ectus) stationib(us) pra[ef(ectus)?---]
> sibi et M. Pannonio Solu[---]
> 5 filiae

Ob der Praefectus mit Teilen seiner Einheit eine in der Nähe liegende befe-
stigte Höhensiedlung schützen sollte, kann nur vermutet werden. Da mit der
Tochter auch eine Familienangehörige vor Ort war, ist vielleicht eher mit ei-
ner Herkunft des Toten aus dieser Region zu rechnen.[121] Die zweite Inschrift,
aus Bingen-Büdesheim, ist für einen Veteran der Legio XXII Primigenia von
seinen Kollegen, den Milites Bingenses, als Grabstein errichtet worden[122]:

> D(is) M(anibus)
> C(aio) Claudio Sec-
> undino sign(ifero) et ve-
> ter(ano) leg(ionis) XXII Pri-
> 5 [mig(eniae)] libra[rii] et
> co[ll(egium) tubic(inum)] milit(um)
> Bing[ens(ium)] e[i] po[ni cur(averunt)]

Auch dieser Inschrifttext gehört aufgrund seines formalen Aufbaues mit der
Formel *Dis manibus* und den tria nomina des Soldaten bestenfalls in das
frühe 4. Jahrhundert und ist damit allein durch den Truppennamen Milites
Bingenses nicht ohne weiteres in das spätere 4. Jahrhundert zu datieren.[123]

Bridger-Gilles 49–56 hier 54: Der Kastellname sei von der Einheit, dem Numerus explo-
ratorum Divitensium, abgeleitet und nicht umgekehrt.

[120] CIL XIII 6211 (Sarkophag); vgl. O. Hirschfeld, Die Sicherheitspolizei im römischen Kai-
serreich, in: O. Hirschfeld, Kleine Schriften, Berlin 1913, 576–612 hier 610 Anm. 3;
E. Stein, Die kaiserlichen Beamten und Truppenkörper im römischen Deutschland unter
dem Prinzipat, Wien 1932, 244; K.-J. Gilles, Spätrömische Höhensiedlungen in Eifel und
Hunsrück, Trier 1985, 83–84; K.-J. Gilles, Neuere Forschungen zu spätrömischen Höhen-
siedlungen in Eifel und Hunsrück, in: Bridger-Gilles 71–76; vgl. auch R. Knöchlein, Bin-
gen von 260 bis 760 n. Chr.: Kontinuität und Wandel, in: G. Rupprecht – A. Heising
(Hrsg.), Vom Faustkeil zum Frankenschwert. Bingen – Geschichte einer Stadt am Mittel-
rhein, Mainz 2003, 129–248 hier 130–131.

[121] Vgl. Gilles, Höhensiedlungen 73–74; Stein, Beamte 244, glaubt bei dem cursus honorum
an rein städtische Polizeiämter, wobei er die Praefectura Bingensium, die inmitten dieser
Laufbahn erscheint, davon ausnimmt.

[122] AE 1920, 50; Knöchlein 130 erwägt eine Ergänzung in Zeile 5–6 zu *librarii et contubernales*;
s. Stauner 258–259 Nr. 59.

[123] So etwa Berchem, Chapters 138; Oldenstein, Jahrzehnte 86 m. Anm. 70; auch Hoffmann
150 Anm. 303 datiert die Inschrift in die Kaiserzeit. Allerdings erscheint die Abkürzung

Man könnte natürlich den Dienst eines signifer der 22. Legion bei den Bingenses damit erklären, daß der Unteroffizier als Teil einer Kadermannschaft das Rückgrat einer neu gebildeten Einheit der Bingenses bilden sollte und zu diesem Zweck von seiner Legion abkommandiert worden war. Man hätte es dann mit einer Art Numerus zu tun, doch dagegen spricht der Praefectus-Titel aus der ersten Inschrift, der auf eine reguläre Auxiliar-Truppe hinzudeuten scheint. Da aber eine eindeutige Verbindung zur Mainzer Legion besteht, dürfte es sich bei den Bingenses um eine Vexillation der legio XXII handeln, die zur Kontrolle der Nahe-Mündung in den Rhein eingesetzt war und sich aufgrund dieses Dauerdienstes mehr und mehr verselbständigte[124], bis sie schließlich den Standortnamen als Truppennamen adaptierte. Wenn es sich bei der kaiserzeitlichen Truppe noch um dieselbe handelt, die später auch in der Liste des Mainzer Dukates aufgeführt wurde, dann hätten die Bingenses sämtliche Katastrophen überlebt, die dem Mainzer Raum je widerfahren sind.

Bei den Plädoyers für eine Kontinuität der Truppe wurde jedoch übersehen, daß Bingen im Jahre 359 laut Ammianus Marcellinus zerstört und verlassen da lag und erst jetzt unter dem Caesar Julian wieder römische Truppen in der Stadt einrückten.[125] Möglicherweise erhält die Stadt schon jetzt oder unter Kaiser Valentinian I. eine neue Mauer oder eine bereits existente wurde erneut repariert.[126] Lagen die Bingenses bis dahin in einem eigenen Lager außerhalb der Stadt? Oder hatten sie vor dem Angriff der Alemannen die Flucht ergriffen oder waren sie zuvor von Magnentius für den Bürgerkrieg mobilisiert worden? Doch besteht auch durchaus die Möglichkeit, daß ein Teil der Truppe den Schutz einiger der umliegenden Höhensiedlungen übernahm, worauf wiederum die Inschriften verweisen könnten. Daß

D. M. auf wenigen Inschriften auch noch in der ersten Hälfte des 4. Jahrhunderts, wie AE 1998, 1126 = CIL III 14412, 4 zeigt.

[124] Siehe Anthes 105–106; H. Bullinger, Bingen, RGA 3 (1978), 5–7; G. Rupprecht, Bingen, in: RiRP 333; Bernhard, Geschichte 150; Oldenstein, Jahrzehnte 107.

[125] Amm. Marc. 18,2,3: *civitates multo ante excisas ac vacuas introiret receptasque coommuniret …; 18,2,4: … Antennacum et Vingo, ubi laeto quodam eventu etiam Florentius praefectus apparuit …*

[126] So auch Ausonius, Mosella 1: *addita miratus veteri nova moenia Vinco*; vgl. Bernhard, Geschichte 150: „Offenbar entstand die Festung schon unter den Constantinen, denn sie wird 359 unter Julian wiederhergestellt und als Proviantlager genutzt."; ähnlich Knöchlein 134. Zur Situierung des spätrömischen Lagers in der modernen Stadt, s. G. Ziethen, Römisches Bingen – Vom Beginn der römischen Herrschaft bis zum 3. Jahrhundert n. Chr., in: Rupprecht-Heising 21–108 hier 52/53 Farbtafel 5; Knöchlein 228/229 Farbtafel 34. Knöchlein 149 stellt Überlegungen zu einer möglichen Binnenfestung innerhalb der Stadtmauer an; zur Aufdeckung eines mächtigen Spitzgrabens, s. A. Heising, Nachtrag – Die Grabung der Jahre 1999/2000 auf dem Carl-Puricelli-Platz, in: Rupprecht-Heising 249–264 hier 254–256. Der Graben kann offenbar auf 290/320 n. Chr. datiert werden; A. Heising, Nova moenia veteri Vinco. Neue Mauern um das alte Bingen, Mitteilungsblatt zur rheinhessischen Landeskunde 4, 2002, 5–15.

es sich bei den Bingenses der Notitia um eine Truppe handelt, die den alten
Namen übernommen hat, wäre allerdings eine Ausnahme, für die keine
Parallele angeführt werden kann.

Allen Haupt-Handschriften der Notitia gemeinsam ist die Schreibung
der in Bingen in Garnison liegenden Truppe als militum *Bringentium*, die
Otto Seeck in seiner Ausgabe zu *militum Bingensium* emendierte. Da die Ver-
schreibung von „s" zu „t" ebenfalls eine Gemeinsamkeit, wenn auch keine
durchgehende Konstante ist, könnte das „t" sehr wohl ein originales „s" ge-
wesen sein. Schwieriger ist es aber das „r" nach „B" zu erklären. Es gibt zwar
in der Notitia zahlreiche Verbände, die nach ihrem Garnisonsort benannt
wurden oder doch diesen Namen allmählich angenommen haben, doch ist
dies beileibe nicht die Regel. Die Schreibung des Namens Bringentium
steht Namen wie Brigantia als Name eines Garnisonsortes in der hispani-
schen Provinz Gallaecia[127], Bregetio/Brigetio/Bregecio als Standort in der
Valeria[128] oder Brecantia/Brigantium in Raetien[129] sehr nahe. Man könnte
beinahe daran denken, die Truppe von Bingen sei ursprünglich aus einem
dieser Orte nach Germanien verlegt worden. Besonders Brigetio käme dafür
in Frage, stammen doch auch zwei weitere Truppen des Dukates, die Acin-
censes und die Cornacenses, aus dem Donauraum. Störend für eine solche
Interpretation ist allein das „n" vor „-gentium", das in allen aufgeführten
Namen nicht vorkommt.

Eine Verschreibung, die zu der Einschiebung eines „r" nach „B" und
eines „n" nach einem auf das „r" folgenden Vokal führt, lässt sich aber in-
nerhalb der Notitia nachweisen. Wie die Schreibung „Bringentium" ist fol-
gender Textabschnitt allen Handschriften gemeinsam, s. ND occ. XI (= Co-
mes sacrarum largitionum):

74 *Praepositi branbaricariorum sive argentariorum*:
75 *Praepositus branbaricariorum sive argentariorum Arelatensium*
76 *Praepositus branbaricariorum sive argentariorum Remensium*
77 *Praepositus branbaricariorum sive argentariorum Triberorum*

Wie sich aus den Quellen außerhalb der Notitia ergibt, ist die Schreibung
branbaricariorum eine falsche; richtig muß es *barbaricariorum* heißen.[130] An-
gesichts dieser Verschreibung dürfte es wahrscheinlich sein, in den „Brin-

[127] ND occ. XLII 30.
[128] ND occ. XXXIII 51.
[129] ND occ. XXXV 32; vgl. Reuter 431 Anm. 361.
[130] Siehe dazu J. Karayannopulos, Das Finanzwesen des frühbyzantinischen Staates, Mün-
chen 1958, 60–61; W. G. Sinnigen, Barbaricarii, Barbari and the Notitia Dignitatum, La-
tomus 22, 1963, 808–811; M. Clauss, Der Magister officiorum in der Spätantike, München
1980, 136–138.

genses" der Handschriften die Bingenses zu erblicken, zumal epigraphisch eine gleichnamige Bezeichnung aus der späten Kaiserzeit überliefert ist. Die Milites Bingenses dürften demnach mindestens bis zum Ende des 1. Viertels des 5. Jahrhunderts in Bingen in Garnison gelegen haben.

9. Milites Balistarii

Die Milites Balistarii aus Boppard gehen mit Sicherheit auf eine gleichnamige comitatensische Legion zurück, die in den Quellen zum ersten Mal im Jahr 356 erwähnt wird. Nach Ammianus Marcellinus nahm der Caesar Julian auf einem Eilmarsch die Einheiten der Balistarii und der Catafractarii mit, um von Alamannen belagerte Städte in Gallien zu entsetzen[131]. Die Truppen waren damals in der Stadt Autun stationiert, weil dort auch die staatlichen Fabricae für Ballisten und Panzer angesiedelt waren.[132] Da die Balistarii eine Speziallegion für Städtebelagerung gewesen sei, so wiederum Dietrich Hoffmann, habe es von ihr nur eine einzige Truppe im ganzen Reich gegeben. Alle anderen Balistarii-Verbände seien entweder lokale Schöpfungen oder spätere Neuaufstellungen.[133] Man habe die Legion spätestens in frühconstantinischer Zeit aufgestellt, weil damals der Bedarf an Belagerungsspezialisten während der Bürgerkriege der untergehenden Tetrarchie besonders hoch gewesen sei.[134] Neuerdings ist man allerdings vom Gedanken an eine Belagerungstruppe abgekommen: Man hält die Balistarii zwar immer noch für eine Spezialtruppe, die aber nicht mit Geschützen, sondern mit Armbrüsten ausgestattet war.[135]

Wenn von Hoffmann die Behauptung aufgestellt wird, die Balistarii hätten zusammen mit den Propugnatores eine Doppeltruppe gebildet, gewissermaßen ein Truppenpaar für Belagerungszwecke, bei dem die Balistarii die Aufgabe übernommen hätten, die gegnerischen Mauern sturmreif zu

[131] Amm. Marc. 16,2,5.
[132] ND occ. IX 33; vgl. Hoffmann 71. 204; II 25 Anm. 151.
[133] So Hoffmann 181 zu den ebenfalls in der Notitia genannten Ballistarii Dafnenses, Ballistarii Theodosiaci und Ballistarii Theodosiani iuniores, ND or. VII 57; VIII 46; IX 47, die im übrigen alle im Osten liegen.
[134] So Hoffmann 181–182.
[135] Siehe D. B. Campbell, Auxiliary Artillery Revisited, BJ 186, 1986, 117–132 hier 131–132; J. C. N. Coulston, Roman Archery Equipment, in: M. C. Bishop (Hrsg.), The Production and Distribution of Roman Military Equipment, Oxford 1985, 220–366 hier 261; P. E. Chevedden, Artillery in Late Antiquity: Prelude to the Middle Ages, in: I. A. Corfis – M. Wolfe (Hrsg.), The Medieval City under Siege, Woodbridge 1995, 131–175 hier 144–145; D. Baatz, Katapulte und mechanische Handwaffen des spätrömischen Heeres, in: J. Oldenstein – O. Gupte (Hrsg.), Spätrömische Militärausrüstung = JRMES 10, 1999, 5–20.

schießen, worauf dann die Propugnatores anschließend als erste, als Vor-
kämpfer, in die Bresche gesprungen wären, so ist dieser Schluß über die
Namen der Einheiten zu deren Funktion zu gelangen zwar sehr attraktiv,
aber im Fall der Balistarii und Propugnatores durch nichts zu beweisen. Es
existiert kein einziger Hinweis auf eine Zusammengehörigkeit der beiden
Truppen, sie stehen noch nicht einmal in den gleichen Militärlisten.[136] Die
Balistarii blieben eine vereinzelte Spezial-Legion ohne Partner und wurden
vermutlich in den 50er Jahren in eine seniores und eine iuniores-Abteilung
aufgespalten. Ob man dabei ihre Erwähnung bei Ammianus Marcellinus als
einfache „Balistarii" dahingehend deuten kann, daß die Truppe 356 n. Chr.
noch nicht geteilt war, ist eher fraglich. Ammian ist zwar militärischen ter-
mini technici gegenüber aufgeschlossener als andere Historiographen und
nennt auch Individualnamen von Truppen, geht aber nicht so weit, uns
auch noch regelmäßig deren Namensattribute mitzuteilen. Wo die Truppe
vor 356 lag, ist unbekannt. Man könnte allerdings aufgrund der histori-
schen Ereignisse in den Jahren zuvor annehmen, daß die Balistarii nach
dem Ende der Bürgerkriege als Spezialeinheit eher im Osten als im Westen
weilten.

In der Notitia sind jedenfalls die comitatensischen Legionen der Balista-
rii seniores und iuniores im Osten zu finden: die iuniores unterstehen dem
Magister militum per Orientem, die seniores dem Heermeister für Thra-
kien.[137] Nach Hoffmann hätte die seniores-Abteilung ab Valentinian I. im
Westen gelegen und wäre erst 377, als Kaiser Gratian seinem Onkel, dem
von den Westgoten bedrängten Kaiser Valens, Truppen zur Verfügung
stellte, in dem Osten verlegt worden. Doch dies ist eine bloße Vermutung,
die sich wiederum auf die These seniores = Westen und iuniores = Osten
stützt.[138] Es bleibt demnach unklar, welche der beiden Balistarii-Abteilun-
gen nun letzten Endes das Detachement an die germanischen Grenztrup-
pen abgetreten hat. Hoffmann ist der Ansicht, dies müsse zum Zeitpunkt
der Reorganisation des Grenzschutzes am Rhein unter Valentinian um
369 n. Chr. geschehen sein, da er die Ballistarii seniores ja um 377 an den
Osten abgegeben haben möchte. Der zeitliche Ansatz von 369 ist durchaus
möglich, aber nicht der einzig denkbare. Der spätestmögliche Termin der
Verlegung einer oder beider Balistarii-Truppen in das oströmische Gebiet
scheint die Rückkehr der östlichen Expeditionsarmee nach dem Sieg über
den Usurpator Eugenius im Jahr 395 n. Chr. zu sein. Es sind aber auch
die Termine 377, als Truppenverstärkung Gratians, bzw. 388/389 als Über-

136 Anders Hoffmann 182–183. 334. 336. 457.
137 ND or. VII 43; VIII 47; vgl. Hoffmann 181. 355. 385.
138 Scharf, Seniores; anders Hoffmann 470. 474–475. 481.

nahme von Truppenbeständen des Usurpators Magnus Maximus möglich. Im Osten könnten die Balistarii als ein in sich geschlossenes Truppenpaar, d. h. seit ihrer Teilung in seniores und iuniores, funktioniert haben, als Spezialtruppenpaar ohne Komplementäreinheit. Ein Indiz dafür bildet ihre dortige Verteilung auf die Regionalarmeen von Thrakien und Oriens, da es eine ganze Reihe von orientalischen Truppenpaaren gab, die anläßlich der Einführung der thrakischen Regionalarmee auseinandergerissen wurden.[139]

Die archäologischen Daten helfen für die Frage nach der Anwesenheit der Balistarii in Boppard nur bedingt weiter. Das Kastell wurde mit einer Fläche von 4,6 ha etwa 1 km entfernt vom kaiserzeitlichen Vicus von Grund auf neu errichtet. Datierbare Schichten sind offenbar nicht erfasst bzw. nicht publiziert worden, nur das Kastellbad lässt einige Indizien zur Zeitstellung erkennen. Für den Bau seiner Hypokaust-Heizung wurden Ziegel verwandt, die 320 constantinische Stempel der Legio XXII tragen. Aus sekundärer Lage wurden zudem zwei Ziegel mit dem Stempel der Menapii gefunden. Die Datierung der Festung schwankt daher von Constantin über Julian bis Valentinian. Eine Errichtung unter Julian wird damit begründet, daß das Kastell – im Gegensatz zum Bad – keine Brandspuren trägt und Ammian bei der Aufzählung von zerstörten Städten am Rhein Boppard nicht erwähnt.[140] Die völlige Neuanlage des Platzes spricht sowohl für eine Errichtung unter Constantin als auch für eine der Grenzschutzmaßnahmen Valentinians I., der ja auch Alta ripa, Alzey und Selz entweder auf den planierten Vici der Kaiserzeit oder etwas abseits davon errichten ließ. Ein Hindernis für eine späte Datierung stellen die Ziegel der 22. Legion dar: Gerade die in Boppard verbauten gestempelten Legions-Ziegel sind auch im constantinischen Lager von Deutz nachweisbar. Allenfalls könnte man annehmen, man hätte zuerst das Bad und dann – irgendwann später – das Kastell

[139] So schon Ritterling, Legio 1742; anders natürlich Hoffmann 508. 514–516, der dies im Falle der Ballistarii für eine Scheinanalogie hält.
[140] Amm. Marc. 18,2,4; s. H. Eiden, Die Ergebnisse der Ausgrabungen im spätrömischen Kastell Bodobrica (= Boppard) und im Vicus Cardena (= Karden), in: Werner-Ewig 317–345 hier 325; H. Eiden, Boppard, RGA 3 (1978), 291; H. Eiden, Das Militärbad in Boppard am Rhein, in: D. M. Pippidi (Hrsg.), Actes du IXe Congrès International d'etudes sur les frontières romaines, Bukarest-Köln 1974, 433–444; H. Fehr, Das Westtor des spätrömischen Kastells Bodobrica (Boppard), Arch. Korr. 9, 1979, 335–339 hier 336; H.-H. Wegner, Boppard, in: RiRP 344–346; Porsche 183; valentinianische Datierung: L. Eltester, Boppard, das römische Bontobrica, Baudobriga oder Bodobriga, BJ 50/51, 1871, 53–95 bes. 65–66, der aufgrund des Namens der Einheit ein Depot für Ballisten annimmt; ähnlich noch: H. Fehr, Siedlungs- und Kulturgeschichte der Vor- und Frühzeit, in: A. v. Ledebur, Die Kunstdenkmäler des Rhein-Hunsrück-Kreises II 1: Stadt Boppard, München 1988, 17–28 hier 28; Ziegel: G. Stein, Bauaufnahme der römischen Befestigung von Boppard, Saalburg-Jahrbuch 23, 1966, 106–133 bes. 130 und 133; Dolata 64–66 ohne eine Entscheidung für oder gegen Constantin oder Julian.

gebaut oder die Ziegel des Bades wären als eine Art von Altbestand anzuse-
hen, der noch an irgendeiner Stelle vorrätig war.[141] Die beiden Ziegel-Stem-
pel der Menapii könnten aber auch das Indiz einer valentinianischen Repa-
ratur einer ansonsten schon constantinischen Festungsanlage darstellen.

Eine Truppe von Balistarii findet sich auch in der Distributio numero-
rum, aber nicht in der Liste des Magister peditum praesentalis. In der galli-
schen Teilliste der Distributio sind die Balistarii von folgenden Truppen
umgeben:

ND occ. VII (Distributio)		occ. V (Magister peditum)	
90	*Prima Flavia (Constantia)*	= 264	Legio pseudocomitatensis
91	*Martenses*	= 265	″
92	*Abrincateni*	= 266	″
93	*Defensores seniores*	= 267	″
94	*Mauri Osismiaci*	= 268	″
95	*Prima Flavia (Metis)*	= 269	″
96	*Superventores iuniores*	= 270	″
97	*Balistarii*		?
98	*Defensores iuniores*		?
99	*Garronenses*		?
100	*Anderetiani*		?
101	*Acincenses*		?
102	*Cornacenses*	= 272	Legio pseudocomitatensis
103	*Septimani iuniores*	= 273	″

Mit den Balistarii an erster Stelle erscheint in der Liste ein Block von 5 Trup-
pen, die nicht in der nach Truppenklassen geordneten Liste des Magister
peditum verzeichnet sind. Die Einheiten vor und nach diesem Block sind
aus occ. V alle als Legiones pseudocomitatenses und damit als mobilisierte
Limitanverbände bekannt. Demnach dürften auch die Balistarii eine pseu-
docomitatensische Truppe darstellen. Vier der fünf Einheiten stammen aus
dem Mainzer Dukat, nur die Garronenses aus dem Tractus Armoricanus.
Balistarii, Defensores iuniores und Acincenses stehen als die drei nördlich-
sten Garnisonen von Boppard, Koblenz und Andernach in derselben geo-
graphischen Abfolge wie in der Mainzer Liste, nur die dazwischenstehen-
den Anderetiani stören diese schöne Reihe. Man kann daher nicht von
einer absoluten Parallelität der beiden Listen ausgehen, zumal die „frem-
den" Garronenses die Mitte dieses Blocks bilden. Bei einer angenommenen

[141] Zu Deutz: Carroll 49; L. Bakker, Spätrömische Grenzverteidigung an Rhein und Donau,
in: Die Alamannen, Stuttgart 1997, 111–118 hier 115; Brandl 5–6. 109.

Truppenidentität wäre eine Gleichzeitigkeit auszuschließen. Auch wenn wir es bei den hier verzeichneten Legiones pseudocomitatenses nur mit abgespaltenen Mannschaften aus dem Mainzer Abschnitt zu tun hätten, zeigt die gestörte Abfolge doch, daß zwischen dem Moment der Übernahme ins Bewegungsheer und der Abfassung der Teilliste in occ. VII Zeit vergangen sein dürfte. Da diese Truppen aber andererseits trotz ihrer unterschiedlichen geographischen Herkunft gegenüber den sie umgebenden „occ. V-Truppen" die Gemeinsamkeit besitzen, nicht in occ. V zu erscheinen, könnten sie zu einer Mobilisierung gehören, die eventuell nur die armoricanischen und Mainzer Abschnitte umfasste, aber nicht die dazwischenliegenden Dukate der Germania und Belgica secunda.

10. Milites Defensores

Der Ursprung der Mainzer Dukatstruppe der Milites defensores ist relativ klar zu bestimmen: Die Defensores stammen letztlich von einem Auxilium palatinum gleichen Namens ab.[142] Diese Defensores sollen von Anfang an eine Doppeltruppe mit dem Palatinauxilium der Vindices gebildet haben. Darauf scheint die Stellung der beiden Einheiten in den Armeen der östlichen Magistri militum praesentales hinzuweisen, die beinahe symmetrisch aufgebaut sind. Dort werden die Defensores und Vindices wie folgt aufgeführt:

Magister militum praesentalis I (or. V)	Magister militum praesentalis II (or. VI)
52 *Constantiani*	52 *Constantiniani*
53 *Mattiaci seniores*	53 *Mattiaci iuniores*
54 *Sagittarii seniores Gallicani*	54 *Sagittarii seniores Orientales*
55 *Sagittarii iuniores Gallicani*	55 *Sagittarii iuniores Orientales*
56 *Tertii sagittarii Valentis*	56 *Sagittarii dominici*
57 *Defensores*	57 *Vindices*
58 *Raetobarii*	58 *Bucinobantes*
59 *Anglevarii*	59 *Falchovarii*
60 *Hiberi*	60 *Thraces*
61 *Visi*	61 *Tervingi*
62 *Felices Honoriani iuniores*	62 *Felices Theodosiani*

[142] Siehe Hoffmann 163; zum Ursprung der Auxilia, s. Zuckerman, Barbares 17–20; Nicasie 53–56.

Wie man sieht, ist der hier gezeigte Listenabschnitt innerhalb der Auxilia palatina parallel aufgebaut, den Constantiani in der Armee des ersten Praesentalheermeisters entsprechen die Constantiniani in der des zweiten Generals usw. Was aber ebenfalls zu beobachten ist, ist die Tatsache, daß beide Listen nach dem Alter der Einheiten geordnet wurden. Truppen, die nach den älteren constantinischen Kaisern benannt wurden und auch von diesen aufgestellt worden sind, stehen vor jenen Truppen, die den Namen des Kaisers Valens oder den des Theodosius tragen. Für die Defensores und Vindices bedeutet das, daß sie erst nach den Constantiani ein Truppenpaar gebildet haben können und – betrachtet man die Tertii sagittarii Valentis vor den Defensores – wohl kaum noch aus constantinischer Zeit stammen. Da die Defensores direkt hinter der nach Kaiser Valens (364–378) benannten Einheit stehen, aber einen recht großen Abstand zu den weiter unten aufgelisteten Felices Honoriani iuniores aufweisen, dürften sie ebenso wie die Vindices in spätest-constantinischer oder früh-valentinianischer Zeit aufgestellt worden sein.[143] Gegen diese Datierung spricht auch nicht das Schildzeichen bzw. die einander sehr ähnlichen Schildzeichen der Defensores-Vindices.[144] Das Schildzeichen mit den gegenständigen Köpfen soll ein Hinweis auf die germanische Herkunft der Auxilia palatina sein und damit auch auf ihre frühe Entstehung.[145] Doch Einheiten aus germanischen Mannschaften wurden auch noch später aufgestellt, so daß das Schildzeichen allein eine Nachahmung älterer Vorbilder sein könnte. Was aber haben die valentinianischen Auxilia palatina der Defensores-Vindices aus dem Osten des Reiches mit den westlichen Grenztruppen zu tun?

Nach Ansicht Dietrich Hoffmanns befand sich die seniores-Doppeltruppe der Defensores-Vindices unter Kaiser Valentinian I. im Westen, während das Paar der Defensores iuniores-Vindices iuniores im Osten des Reiches stationiert war. Diese iuniores-Doppeltruppe ging in der Schlacht von Adrianopel 378 n. Chr. unter. Die westlichen Defensores-Vindices seien dann von Theodosius I. nach seinem Sieg über Magnus Maximus 388 in seinen Reichsteil mitgenommen worden. Diese Doppeltruppe sei dort verblieben und bei der Aufstellung der beiden östlichen Praesentalarmeen ause-

[143] Anders Hoffmann 163: Da von der Doppeltruppe der Defensores-Vindices Detachemente an die westlichen Grenztruppen abgegeben worden seien und eines dieser Detachemente, die Vindices im Mainzer Dukat, Ziegel mit dem Stempel Vind(ices) s(eniores) hergestellt hätten, sei der Beweis erbracht, daß es von den Defensores-Vindices seit dem Jahre 364 zwei Doppeltruppen gegeben habe, die Vindices seniores-Defensores seniores und die Vindices iuniores-Defensores iuniores.

[144] ND or. V 16 bzw. or. VI 16.

[145] So Hoffmann 14. 137. 163; A. Alföldi, Ein spätrömisches Schildzeichen keltischer oder germanischer Herkunft, Germania 19, 1935, 324–328 hier 327 mit Taf. 46,1 und 4.

inandergerissen worden.[146] Somit hätte die Doppeltruppe der Defensores
seniores-Vindices seniores, die ja in valentinianischer Zeit im Westen lag,
369/370 zwei Detachements an den Grenzschutz am Rhein abgegeben.[147]
Dies schließt Hoffmann aber nicht aus Belegen der Notitia für die Defen-
sores, sondern aufgrund von Ziegelstempeln ihrer Schwestertruppe, der
Vindices. Der Text der Stempel wird von Hoffmann zu Vind(ices) s(enio-
res), nicht etwa zu den ebenfalls möglichen Vind(ice)s aufgelöst.[148]

 Größeren Schwankungen unterliegt die Datierung der Festung Conflu-
entes als Standort der Defensores. Nachdem zunächst ein Datum „Ende
3. Jahrhundert" für die Errichtung der Koblenzer Stadtmauer vorgeschlagen
wurde, pendelt sich derzeit alles auf ein Datum unter der constantinischen
Dynastie ein, da die Stadt bei Ammianus Marcellinus bereits für das Jahr
354 n. Chr. erwähnt wird. Unmittelbar darauf scheint aber die Stadt erobert
oder geräumt worden zu sein[149], was vielleicht in Zusammenhang mit dem
Sturz des Usurpators Silvanus 355 zu sehen ist. Der Umfang der Stadt-
mauer mit 5,8 ha ummauerter Fläche deutet allein schon darauf hin, daß
die Festung zum Schutz der Bevölkerung und nicht für eine relativ kleine
spätrömische Garnison gedacht war. Mit der Stadt steht wohl auch der
Schutz der steinernen Brücke über die Mosel in Zusammenhang, auf die
die durch die Stadt führende Heeresstraße zuläuft. Mit einer Besatzung für
die Stadt ist vor ca. 350 n. Chr. wohl nicht zu rechnen. Theoretisch wäre na-
türlich eine Teilmannschaft der Mainzer Legio XXII denkbar, aber für Ko-
blenz ist keine Spur einer derartigen Truppe vorhanden. Allerdings darf von
der Anwesenheit einer Abteilung der römischen Rheinflotte in diesem
wichtigen Hafens ausgegangen werden. Ob dann bereits der Caesar Julian
bei seiner Besetzung der nördlichen Rheinlinie eine Besatzung in die Stadt

[146] So Hoffmann 334. 455. 470. 482. 505 und 521. Inzwischen ist die Inschrift eines Regi-
mentspfarrers der Defensores (leider ohne Namensattribut) des 5. oder 6. Jahrhunderts aus
Panium im östlichen Thrakien bekannt geworden, s. C. Asdracha, Inscriptions chrétiennes
et protobyzantines de la Thrace orientale et de l'île d'Imbros, Archaiologikon Deltion
49–50, 1994–1995, 279–356 hier 320 Nr. 146.

[147] Hoffmann 351.

[148] So Hoffmann 354. 453.

[149] Datierung Ende 3. Jh: A. Günther, Das römische Koblenz, BJ 142, 1937, 35–76 hier 35;
Bechert 295–296; constantinisch: F.-J. Heyen, Das Gebiet des nördlichen Mittelrheins
als Teil der Germania prima in spätrömischer und frühmittelalterlicher Zeit, in: J. Werner –
E. Ewig (Hrsg.), Von der Spätantike zum frühen Mittelalter, Sigmaringen 1979, 297–315
hier 300 Anm. 12; Bernhard, Geschichte 150; H.-H. Wegner, Koblenz, in: RiRP 418–422;
H.-H. Wegner, Von den Anfängen bis zum Ende der Römerzeit, in: Geschichte der Stadt
Koblenz 1, Stuttgart 1992, 25–68 hier 59; K.-H. Dietz, Confluentes, DNP 3 (1997),
123–124; H. Castritius, Koblenz, RGA 17 (2001), 71–76 hier 74; Eroberung(?): Günther,
Koblenz 72 erwähnt eine Schuttschicht über spätrömischen Ziegelplatten, in der
3 Kleinerze Constantin II. und Constantius II. gefunden worden sein sollen; vgl. Amm.
Marc. 16,3,1.

legen ließ, ist unbekannt. Die Defensores selbst dürften frühestens unter
Valentinian I. nach Koblenz gelangt sein.[150] Wie lange die Defensores dort
lagen, hängt von der Beurteilung der westlichen Militärlisten der Notitia
Dignitatum einerseits, aber auch von der Einschätzung der allgemeinen hi-
storischen Situation im Westen des Reiches ab. Sicher ist, daß Koblenz als
Stadt und Festung die germanische Invasion der Jahre 406/407 offenbar un-
beschadet überstanden hat. Zudem zeigt die Kontinuität der Gräberfelder
sowie der Übergang der Stadt bzw. des dortigen römischen Fiskalbesitzes in
die Hand der fränkischen Könige, relativ daß es nach 406 und bis ca. 460 zu
keinem größeren Konflikt in der Umgebung der Stadt kam und die Garni-
son sich womöglich erst um 476 auflöste oder die Stadt räumte.[151]

Dies scheint allerdings im Widerspruch zum Befund der Listen der No-
titia zu stehen: In dem Kapitel des Magister peditum praesentalis findet
sich in den der eigentlichen Liste vorausgehenden Schildzeichentafeln eine
Truppe mit Namen Defensores seniores. Ihr Schildzeichen und auch die-
jenigen der umliegenden Verbände weisen keinerlei Ähnlichkeit mit de-
nen des palatinen Truppenpaares der Defensores-Vindices im Osten auf.[152]
In ND occ. V selbst rangiert die Truppe unter den Legiones pseudocomit-
atenses und in der Liste occ. VII wird sie von denselben Truppen umgeben:

ND occ. VII (Distributio)		occ. V (Magister peditum)	
90	*Prima Flavia (Constantia)*	= 264	Legio pseudocomitatensis
91	*Martenses*	= 265	"
92	*Abrincateni*	= 266	"
93	*Defensores seniores*	= 267	"
94	*Mauri Osismiaci*	= 268	"
95	*Prima Flavia (Metis)*	= 269	"
96	*Superventores iuniores*	= 270	"

Dieser Listenabschnitt innerhalb dessen die Defensores überliefert sind,
hebt sich – wie schon bei den Martenses erörtert – vom nächsten Truppen-
block der Liste dadurch ab, daß die Einheiten sowohl in occ. VII als auch in
occ. V verzeichnet sind. Das Attribut der Defensores, „seniores", zeigt, daß

150 Mißverständlich hier Dietz, Confluentes 124; unentschieden Castritius, Koblenz 74: „Be-
 reits mit der Reorganisation des römischen Grenzschutzes am Mittelrhein … durch Kaiser
 Valentinian I. in den Jahren 369 und 370 könnte die Stationierung einer Milites Defenso-
 res genannten römischen Grenztruppe in Koblenz verbunden gewesen sein …", der aber
 auch eine spätere Ankunft der Defensores nach 406/407 nicht ausschließt.
151 So schon Günther 75; H. Ament, Die Stadt im frühen Mittelalter, in: Koblenz 69–86 hier
 69–73; Heyen, Gebiet 314; H. H. Wegner, Zur Siedlungstopographie des alten Koblenz
 von der Antike bis zum frühen Mittelalter, Jahrbuch für westdeutsche Landesgeschichte 19,
 1993, 1–16 bes. 8–13; Castritius, Koblenz 75–76.
152 Vgl. ND occ. V 117.

ihre ursprüngliche Muttereinheit ein seniores-Verband des Bewegungsheeres gewesen sein muß. Dieser kann eigentlich nur mit dem Auxilium palatinum der Defensores identisch sein, dessen seniores-Verband laut Dietrich Hoffmann Detachemente an das Grenzheer abgab, bevor es in den Osten verlegt wurde. Ein zweiter Truppenblock schließt sich mit Einheiten an, die nicht in occ. V erscheinen. Auch er nennt eine Defensores-Truppe:

97 *Balistarii*
98 *Defensores iuniores*
99 *Garronenses*
100 *Anderetiani*
101 *Acincenses*

Auch diese Defensores sind sicherlich eine Legio pseudocomitatensis, also eine weitere mobilisierte Grenzeinheit. Haben demnach die Defensores iuniores, jenes östliche Auxilium palatinum, das laut Hoffmann gemeinsam mit den Vindices iuniores in der Schlacht von Adrianopel 378 untergegangen sein soll, doch noch vorher ein Detachement an das westliche Grenzheer abgetreten? Mitnichten, sagt Hoffmann. Die Attribute seniores bzw. iuniores der beiden Einheiten seien folgendermaßen zu erklären:

> Zwar sind auch mehrere Pseudocomitatenses der Gallienarmee mit den Beinamen seniores und iuniores versehen (ND Occ. 5, 267. 270; 7, 93. 96. 98. 103. 104), doch sind die hier rein sekundäre Unterscheidungsmerkmale, die dadurch erforderlich wurden, daß sich unter den im 5. Jahrhundert ins Bewegungsheer übergeführten Grenzverbänden mehrfach zwei Formationen desselben Namens fanden, unter anderen eben die hier behandelten britannischen Defensores und die Defensores des Mainzer Abschnitts, die nun zur Scheidung voneinander die Beiworte seniores und iuniores erhielten."[153]

Die anderen, mit einem solchen Unterscheidungsmerkmal bedachten Legiones pseudocomitatenses des Westens sind – wie von Hoffmann oben angegeben – die Superventores iuniores, die Septimani iuniores und die Cursarienses iuniores. Alle drei Verbände verfügen nicht über einen seniores-Partner, den Hoffmann natürlich voraussetzt: „Die pseudocomitatensischen Septimani iuniores in Gallien, die einen verschwundenen ebensolchen seniores-Verband voraussetzen …"[154] Es wäre damit in nur einem einzigen Fall eine solche unterscheidende Benennung nachzuweisen, alle anderen wären ergänzende Rekonstruktionen. Gleichzeitig wird durch die

[153] Hoffmann II 154–155 Anm. 372; vgl. Demougeot, Notitia 1131; Clemente, Notitia 248. 267.

[154] So Hoffmann 189. Sowohl Septimani als auch Cursarienses sollen vorher übrigens am Niederrhein stationiert gewesen sein, s. Hoffmann II 151 Anm. 322; II 169 Anm. 734.

Wortwahl Hoffmanns deutlich, daß seine Ausführungen sich allein auf Ähnlichkeiten bzw. Namensidentitäten innerhalb der Truppenklasse der Legiones pseudocomitatenses beziehen, obwohl es gerade bei den Septimani eine namensidentische comitatensische Legion (ND occ. V 31) in Italien gibt.[155] Die Motivation der römischen Heeresleitung den beiden Legiones pseudocomitatenses ausgerechnet die Attribute seniores oder iuniores sekundär zuzulegen und sie damit mit ihrer Namengebung in die Nähe zu den „regulären" comitatensischen Verbänden zu rücken, bleibt trotz Hoffmann unklar. Merkwürdig mutet zudem an, daß Hoffmann, da er auf die Einbeziehung der pseudocomitatensischen Defensores seniores-iuniores verzichtet, nur durch die Lesung der Ziegelstempel der Vindices als Vind(ices) s(eniores) in der Lage war, die Aufteilung der Defensores-Vindices in iuniores und seniores zu rekonstruieren. Dabei entbehrt es nicht einer gewissen Ironie, daß gerade diese Lesung durchaus fraglich geworden ist, und die entsprechenden Stempel auch als Vind(ice)s interpretiert werden können.

Es scheint doch viel einfacher zu sein, wie bei den „normalen" Pseudocomitatenses davon auszugehen, daß die pseudocomitatensischen Defensores und die anderen Pseudocomitatenses mit Attribut einfach von Muttereinheiten abstammen, die eben diese Attribute trugen und in früherer Zeit Detachemente an das Grenzheer abgetreten hatten. Daß diese Detachemente bei ihrem Eintrag in die Liste der Grenzeinheiten ihre Namensattribute wegließen, wie dies etwa die Mainzer Liste der Notitia nahelegt, muß nicht bedeuten, daß die Attribute – etwa aufgrund des Statuswechsels der Mannschaften von Comitatenses zu Limitanei – aufgegeben oder weggelassen werden mußten. Man könnte zudem ja die Behauptung aufstellen, diese Attribute hätten erneut verwendet werden dürfen, als diese Einheiten

[155] In der Armee des östlichen Magister militum per Illyricum finden sich zwei weitere pseudocomitatensische Einheiten mit Namensattributen, die Felices Theodosiani iuniores, or. IX 41, und die Balistarii Theodosiani iuniores, or. IX 47. Tatsächlich lassen sich (allerdings comitatensische bzw. palatine) Truppen finden, von denen die Pseudocomitatenses namentlich hätten geschieden werden müssen, so in der Armee des Magister militum praesentalis II das Auxilium palatinum der Felices Theodosiani, or. VI 62, und beim Magister militum per Orientem die Balistarii Theodosiaci. Bei letzterer ergibt sich jedoch die Schwierigkeit, daß die Notitia in der Regel peinlich bemüht ist, gerade bei Einheiten mit Kaisernamen die korrekte Schreibweise der Endungen „-iaci" vs.„-iani" konsequent durchzuführen. Hoffmann II 5–6 Anm. 160 bemerkt zwar die Ähnlichkeit der Namen und denkt auch daran, daß die beiden illyrischen Einheiten ganz aus Versehen in die Rubrik der Pseudocomitatenses geraten seien und somit vielleicht mit der palatinen bzw. comitatensischen Truppe aus dem Praesentalheer bzw der Orientarmee identisch sein könnten, an die Möglichkeit einer Abspaltung der illyrischen Pseudocomitatenses von den Einheiten des Bewegungsheeres analog der Vorgänge im Westen denkt er merkwürdigerweise ebensowenig wie an seine Interpretation der iuniores-Attribute als Unterscheidungsmerkmal zwischen Pseudocomitatenses.

wieder als Pseudocomitatenses ins Bewegungsheer zurückkehrten. Damit
müßte man nicht wie Hoffmann, um überhaupt das Vorhandensein eines
Attributs wie z.B. „iuniores" bei den Superventores oder den Septimani zu
begründen, die Existenz einer seniores-Truppe postulieren, die wahrschein-
lich nie existierte. Denn im Unterschied zur Einführung eines iuniores/se-
niores-Attributes als Unterscheidungs-kriterium namensidentischer Pseu-
docomitatenses, bei der mindestens zwei Verbände vorhanden sein müssen,
reicht bei der reinen Abspaltung von Mannschaften für den Grenzschutz
schon eine Muttereinheit, seniores oder iuniores. Die in occ. VII 93 und
98 genannten pseudocomitatensischen Defensores seniores und Defenso-
res iuniores waren ursprünglich Detachemente der gleichnamigen Auxilia
palatina für den Grenzschutz im Westen.

Die Milites Defensores des Mainzer Dukats werden von Dietrich Hoff-
mann mit den pseudocomitatensischen iuniores gleichgesetzt, während die
Defensores seniores der gallischen Liste als mobilisierter Numerus aus Bri-
tannien betrachtet werden sollen.[156] Eine Begründung wird nicht geliefert.
Es spricht jedoch tatsächlich mehr dafür, in den Defensores iuniores die
Mainzer Truppe zu sehen, da die Abfolge in occ. VII 97–101: Balistarii, De-
fensores iuniores … Acincenses der Abfolge im Mainzer Dukat, occ. XLI
23–25, entspricht, während die Defensores seniores von Truppen aus dem
Tractus Armoricanus umgeben sind.[157]

11. Milites Acincenses

Die Truppe der Acincenses, die im nördlichsten Standort des Mainzer Du-
kates, in Antonacum/Andernach in Garnison lag, stammte ursprünglich
aus Aquincum/Budapest an der Donau. Da die Acincenses in der Liste occ.
VII, der Distributio, direkt über den Cornacenses verzeichnet sind, dachte
man an eine Zusammengehörigkeit beider Einheiten in Form eines Trup-
penpaares. Diese Paarbildung voraussetzend, kam Dietrich Hoffmann zu-
nächst zu der Einschätzung, daß die Acincenses und Cornacenses ein wei-
teres Paar verschwundener Neulegionen aus dem Donauraum gewesen

[156] Hoffmann II 170 Anm. 740: „Dasselbe lässt sich von den Defensores des Dux Britannia-
rum (ND Occ. 40, 27) sagen, die als pseudocomitatensische Defensores seniores gleichfalls
dem Magister per Gallias unterstehen (Occ. 7, 93); nur ist hier der Fall wegen des gleich-
zeitigen Vorhandenseins von Defensores iuniores (Occ. 7, 98), die füglich auf die Defen-
sores des Mainzer Ducats (Occ. 41, 24) zu beziehen sind, auf den ersten Blick nicht ganz so
eindeutig"; so auch Jones, LRE III 365–366 Tabelle VIII; vgl. Clemente, Notitia 257–258
Tabelle VII.
[157] So aber Hoffmann II 8–9 Anm. 3.

seien, die nur noch in ihren westlichen Grenzdetachementen am Rhein und in den „alsdann daraus entstandenen pseudocomitatensischen Legionen greifbar sind."[158] Ihre Muttereinheiten wären aus Teilen der Legio II adiutrix in Aquincum in der spätrömischen Provinz Valeria und aus Mannschaften einer unbekannten Infanterieformation in Cornacum in der Provinz Pannonia secunda hervorgegangen. Dieses comitatensische Truppenpaar des kaiserlichen Bewegungsheeres wäre schließlich mit seinem gesamten, vielleicht zusammengeschmolzenen Bestand in das Grenzheer gelangt, als Kaiser Valentinian I. 369 die Rheinfront neu organisierte. Hoffmann fährt dann allerdings fort:

> Doch ist dies nur eine sehr unsichere Möglichkeit, da in gleichem Maße in Betracht kommt, daß die Acincenses und Cornacenses ohne jegliches Paarverhältnis untereinander stets im Verband der Limitantruppen an der Donaugrenze Garnison gehalten hatten und somit von Valentinian geradewegs von ihren dortigen Stationen an den Rhein verlegt worden sind.[159]

Bei beiden Varianten Hoffmanns wird allerdings schon von Hypothesen ausgegangen. In der Variante 1, ein Truppenpaar Acincenses – Cornacenses, nimmt man eine Paarung einer Legion mit einer unbekannten Einheit an. Dabei spricht man nicht die Schwierigkeit an, daß bei den spätantiken Truppenpaaren solche Kombinationen von Legion und Nicht-Legion bisher nicht nachgewiesen sind[160], wobei Cornacum als Ausgangsort der Cornacenses wohl nie Garnison einer Legion war. Ist eine solche Verbindung an sich schon relativ unwahrscheinlich, so spricht ebenfalls dagegen, daß die beiden Einheiten aus unterschiedlichen Provinzen stammen, denn der Normalfall wird doch von jenen Paaren gebildet, die aus den zwei Legionen einer Provinz herausgezogen worden sind. Auch die Variante 2 Hoffmanns, kein Paar, aber eine gleichzeitige Verlegung der Acincenses und Cornacenses an den Rhein, setzt wiederum voraus, daß eine solche Verlegung nur zur Zeit Valentinians stattgefunden haben kann. Der Nachweis einer gleichzeitigen Garnison am Rhein kann aber ebenfalls nicht geführt werden, da in der Liste des Mainzer Dukats nur die Acincenses erscheinen. Auch der Verweis auf die Ziegelstempel hilft hier nicht weiter, da die Ziegel der Acincenses und Cornacenses nicht von vorneherein zeitgleich sein müssen. Immerhin deuten aber die Ziegelstempel der Acincenses, ihre Fundorte und ihre Vergesellschaftung mit den Stempeln anderer Truppen darauf hin, daß sie eher um 369 als zu einem späteren Zeitpunkt in die Germania kamen.

[158] ND occ. VII 101–102; s. Hoffmann 224–225.
[159] So Hoffmann 191 225. 337. 346 und II 71 Anm. 627.
[160] Auch J. Fitz, L'administration des provinces pannoniennes sous le Bas-Empire romain, Brüssel 1983, 83–84 erörtert dies nicht, sondern schließt sich vorbehaltlos Hoffmann an.

Ferner sind in der Liste des Magister peditum praesentalis, occ. V, die Cornacenses zwar als Legio pseudocomitatensis vertreten, es fehlen aber die Acincenses und so liegt es doch nahe, die Geschichte der Acincenses von der der Cornacenses getrennt zu behandeln. Vor Hoffmann hatte Andreas Alföldi eine andere Datierung für die Ankunft der Acincenses in Germanien vertreten: Die Truppe sei erst zu Beginn der Herrschaft des Kaisers Honorius, zwischen 395 und 398, komplett von Aquincum nach Andernach verlegt worden. Ursache hierfür sei die völlige Auflösung der Grenzdukate an der Donau in diesen Jahren, wodurch man die freigewordenen Verbände an anderen Fronten hätte einsetzen können.[161] Die Acincenses wären als Legio pseudocomitatensis in das gallische Feldheer versetzt worden, der alte Name der Legio II adiutrix sei dabei zugunsten des alten Standortnamens Aquincum aufgegeben worden. Nach Denis van Berchem war die Entwicklung gerade umgekehrt: der Aufenthalt im gallischen Feldheer wäre nur von kurzer Dauer gewesen, denn bald darauf seien die Acincenses nach Andernach versetzt worden.[162] Aber auch diese Spätdatierung ist nicht haltbar, da ihre Ausgangsthese, eine Auflösung der Donau-Dukate um 395/398 aufgrund der Struktur ihrer in der Notitia überlieferten Kanzleien, sich mittlerweile als irrig erwiesen hat. Die Dukate haben durchaus weiterexistiert.

Die Befunde der Archäologie helfen bei den Acincenses kaum weiter, zumal sie in ihren Datierungen mehr oder weniger explizit von den historischen Daten abhängig sind. Gerade der neue Standort der Acincenses am Rhein, Andernach, kann als ein Beispiel dafür dienen. Andernach war zunächst schon zu Beginn der Kaiserzeit Standort einer Hilfstruppe und besaß auch einen Stützpunkt der Rheinflotte. Mit der Vorverlegung der Grenze nach Osten verlor es seine Garnison, blieb aber ein bedeutender Straßenknotenpunkt und Hafen.[163] Die Stadtmauer von Andernach soll dann in der 2. Hälfte des 3. Jahrhunderts errichtet worden sein, angeblich wegen des Verlusts des Limesgebietes ab 260 n. Chr.[164] Doch werden auch Städte im gallischen Binnenland ummauert, deren Zweck nicht auf Verteidigung, sondern vielmehr auf Repräsentation gerichtet gewesen zu sein

[161] Siehe Alföldi, Untergang 2, 74; ähnlich Berchem, Chapters 139; J. Fitz, Die Verwaltung Pannoniens in der Römerzeit IIII, Budapest 1994, 1321; vgl. Hoffmann 342; Oldenstein, Jahrzehnte 95.

[162] Berchem, Chapters 138–140; vgl. Oldenstein, Jahrzehnte 95.

[163] Siehe H. H. Wegner, Andernach, in: RiRP 304–306.

[164] So etwa H. Lehner, Antunnacum, BJ 107, 1901, 1–36 bes. 32–34; Anthes 96–99; Günther 35; J. Seibert-H. Callies, Andernach, RGA 1 (1973), 276–277; Porsche 182–183; vgl. K. Dietz, Antunnacum, DNP 1 (1996), 817.

scheint. Eine Garnison ist für die Stadt jedenfalls nicht nachweisbar. Zudem wird auch ein Bau der Mauer in constantinischer Zeit vorgeschlagen.[165] Dies ist wohl die Reaktion auf die Nachrichten des Ammianus Marcellinus, daß Kaiser Julian die Stadt Andernach im Jahre 359 habe wieder besetzen lassen. Dort seien die Mauern repariert worden, um in der Stadt ein sicheres Vorratslager für Getreide anlegen zu können. Eine Errichtung von Stadtmauern erst zu diesem Zweck ist aufgrund des Ammian-Textes allerdings auszuschließen.[166] Andernach und sein Umland hatten zudem kaum Schäden durch die Einfälle der Alemannen in der Mitte der 50er Jahre zu verzeichnen gehabt.[167] In valentinianischer Zeit wurde schließlich der Hafen ausgebessert und wohl auch ausgebaut, um der neuen Strategie des Kaisers Rechnung zu tragen, der auf dem rechten Rheinufer Burgi und Schiffsländen anlegen ließ, die von den zentralen linksrheinischen Garnisonen und Häfen mit Truppen bestückt und versorgt wurden.[168] Frühestens in diesen Jahren erhielt Andernach eine erste Besatzung für die 5,6 ha große ummauerte Stadt, die wohl mit den Acincenses zu identifizieren ist.[169]

Über die Dauer der Garnison der Acincenses in Andernach ist man jedoch unterschiedlicher Auffassung: Herbert Nesselhauf war von der Auflösung des Dukats von Mainz nach dem Einfall von Vandalen und anderen Stämmen 406/407 überzeugt. Die überlebenden Acincenses seien dann direkt danach ins Feldheer versetzt worden. Harald von Petrikovits lässt die Acincenses dagegen als nicht unmittelbar Betroffene bis 412/413 in Andernach sitzen. Erst nach den Abkommen mit Burgundern und Franken durch Kaiser Constantin III. über deren Übernahme der Grenzverteidigung hätten die Acincenses ihren Standort geräumt. Neuerdings lässt Grunwald aus

[165] So L. Bakker, Römerzeit, in: Beiträge zur Archäologie an Mittelrhein und Mosel 1 (1987), 41–48 hier 46; K. Schäfer, Andernach in vor- und frühgeschichtlicher Zeit, in: F.-J. Heyen (Hrsg.), Andernach, Andernach 1988, 1–40 hier 23; L. Grunwald, Das Moselmündungsgebiet zwischen Spätantike und Frühmittelalter, in: H. H. Wegner (Hrsg.), Berichte zur Archäologie an Mittelrhein und Mosel 5, Trier 1997, 309–331 hier 312.

[166] Vgl. Nesselhauf 63; G. Stein, Die Bauaufnahme der römischen Stadtmauer in Andernach, Saalburg-Jahrbuch 19, 1961, 8–17; Seibert-Callies 277.

[167] So Grunwald 309–310.

[168] J. Röder, Neue Ausgrabungen in Andernach, Germania 39, 1961, 208–213; Grunwald 312.

[169] Ähnlich Schäfer 27; Nesselhauf vermutete eine Verlegung der Acincenses innerhalb des Mainzer Dukates. Da die Acincenses in der nördlichsten Garnison lägen, die geographische Verteilung ihrer Ziegelstempel aber im Süden, hätten die Acincenses zum Zeitpunkt ihrer Ziegelherstellung eher einen Standort im Süden gehabt. Doch dies ist nicht zu belegen, da sich auch die Ziegel der anderen Einheiten des Dux Mogontiacensis im Süden oder im Westen finden und somit alle Truppen zuerst im Süden gelegen hätten. Die Verteilung der Acincenses-Ziegel weicht jedenfalls mit den bisherigen Fundorten Trier, Rheinzabern und Speyer nicht vom allgemeinen Verteilungsmuster der anderen Truppenziegel ab, s. CIL XIII 12568–12570; vgl. Hoffmann 340–341.

ähnlichen Gründen den Abzug nach 425 erfolgen.[170] Daß es zu einem relativ friedlichen Wechsel in der Beherrschung der Stadt gekommen sein muß, zeigt die Kontinuität ihrer Funktionen. Die Übernahme des spätrömischen Fiskalbesitzes zur Versorgung der Garnison durch den fränkischen König war für den Königshof gedacht, der sich in der Festung einrichtete. Die Installierung einer fränkischen Münzstätte und das Weiterlaufen von Kirchen und Gräberfeldern der romanischen Bevölkerung wie das Fehlen von Zerstörungsspuren aus dieser Zeit deuten ebenfalls daraufhin.[171]

12. Cornacenses

Es scheint eine intensive Wunschvorstellung Hoffmanns gewesen zu sein, die Cornacenses-Acincenses möchten eine Doppeltruppe gebildet haben, so zahlreich sind seine Verweise auf immer wieder dieselbe Annahme, die Cornacenses-Acincenses-Muttereinheiten seien ein inzwischen verschwundenes Paar spätantiker Neulegionen gewesen, von denen sich nur noch deren Abspaltungen für den valentinianischen Grenzschutz am Rhein erhalten hätten.[172] Als zweite Möglichkeit erwägt Hoffmann, in den Acincenses und Cornacenses abgewirtschaftete Legiones comitatenses zu sehen, die man – wiederum 369 n. Chr. – an die Grenze abgeschoben hätte, doch auch dies ist angesichts des stets vorhandenen Mangels an qualitätvollen höherrangigen Truppen zu dieser Zeit nicht recht vorstellbar. Die dritte Variante Hoffmanns ist die unabhängige Mobilisierung und Verlegung der Cornacenses von der Donau an den Rhein durch Kaiser Valentinian I.[173]

Die Cornacenses sind mit Sicherheit aus einer Truppe hervorgegangen, die ursprünglich in Cornacum in der Provinz Pannonia secunda in Garnison lag. Die Notitia Dignitatum verzeichnet für diesen Ort unter dem Kommando des Dux Pannoniae secundae immerhin noch zwei Einheiten, die Kavallerieverbände der *Equites Dalmatae* und des *Cuneus equitum scutariorum*.[174] Nun wurden diese Reitertruppen sicherlich vor 324 aufgestellt und weisen

[170] Nesselhauf 70; ihm folgen Wegner 306 und Bechert 212; Petrikovits, Provinzen 25; Grunwald 319; vgl. Oldenstein, Jahrzehnte 85.

[171] So schon K. Böhner, Die Frage der Kontinuität zwischen Altertum und Mittelalter im Spiegel der fränkischen Funde des Rheinlandes, Trierer Zeitschrift 19, 1950, 82–106 hier 90–94; H. Ament, Andernach im frühen Mittelalter, in: Andernach im Frühmittelalter, Andernach 1988, 3–16; Grunwald 319. 324.

[172] So Hoffmann 224–225. 191. 337. 346 und II 71 Anm. 627.

[173] Hoffmann 225.

[174] ND occ. XXXII 22 und 31; vgl. Hoffmann II 86 Anm. 122, der irrtümlich nur eine Truppe für Cornacum nennt.

vielleicht noch in tetrarchische Zeit zurück.[175] Daß eine dieser Einheiten aus ihrer Garnison herausgezogen und zu einer Infanterietruppe abgerüstet worden sein soll, um dann kurz darauf nach Germanien verlegt zu werden, scheint denn doch etwas zuviel Aufwand für eine Mainzer Grenztruppe zu sein, zumal eine dem entsprechende Frühdatierung der pannonischen Dukatsliste – vor 369n – auszuschließen ist.[176] Möglicherweise waren die Cornacenses bzw. ihre gleichnamige Muttertruppe vor ihrer Mobilisierung als Legio comitatensis eine Zweigabteilung einer der neuen diokletianischen Grenzlegionen für diese Provinz, etwa der V Iovia oder der VI Herculea, die laut Notitia jeweils auf mehrere Standorte verteilt lagen. Den Ortsnamen als Eigennamen hätten die Cornacenses dann bei ihrer Aufnahme ins Bewegungsheer erhalten, die wohl in die constantinische Zeit zu setzen sein dürfte. Ob sie anschließend mit einer weiteren mobilen Truppe ein Doppelpaar gebildet haben, kann aufgrund der Quellenlage nicht gesagt werden. Die Truppe als komplette Legio comitatensis oder das von ihr bereits losgelöste und verselbständigte Detachement dürfte zu jenen gehört haben, die mit dem Ausbau der Befestigungen am Rhein unter Kaiser Valentinian I. betraut waren. Darauf weisen vor allem ihre in Rheinzabern hergestellten Ziegel hin. Die ziegelnden Mannschaften sind wohl mit jener Truppe zu identifizieren, die eine der Besatzungen im Bereich des in der Notitia überlieferten Mainzer Dukats stellte. Beweisbar ist dies nicht, denn die Berichte Ammians zeigen deutlich, daß auch comitatensische Legionen über Jahre hinweg zur Errichtung neuer Festungen herangezogen wurden, wie dies ja auch aus einigen Bauinschriften dieser Zeit von der Donau und aus dem Orient hervorgeht.[177]

Wo sich der Standort der limitanen Cornacenses befand, ist unbekannt. Die Behauptung Hoffmanns[178], sie hätten „höchstwahrscheinlich" in der Germania secunda gelegen, deren Truppenliste jedoch verloren sei, trägt den Charakter einer Verlegenheitslösung. Plädiert man im darauffolgenden Abschnitt zu den Portisienses aufgrund des Vorhandenseins des Ortes Pfortz/Porza in der Provinz Germania prima auf eine Lücke in der Grenzverteidigung, die mit dem „neu entdeckten" Standort für die Portisienses geschlossen werden könne, so wird bei den Cornacenses nach einem solchen gleichnamigen Standort garnicht gesucht, weil die Cornacenses ja aus Cornacum stammen, das leider in der Pannonia liegt. Die Möglichkeit, daß auch die Truppe ihren Namen dem Ort verleihen könnte, wird im Fall der Cornacenses natürlich nicht in Betracht gezogen. Die Verteilung der Cor-

[175] Siehe R. Scharf, Equites Dalmatae und Cunei Dalmatarum in der Spätantike, ZPE 135, 2001, 185–193.

[176] Vgl. Alföldi, Untergang 2, 77.

[177] Scharf, Equites 190–192.

[178] Hoffmann 340. 348.

nacenses-Ziegel zeigt beim derzeitigen Publikationsstand jedenfalls eine
Konzentration auf das Gebiet des Mainzer Dukats mit Schwerpunkten in
Rheinzabern und mit Lieferungen nach Trier. Aus Niedergermanien ist bis-
her kein Stempel dieser Truppe bekannt geworden. Die Frage wäre dann,
warum außer den Cornacenses denn keine andere Truppe aus Niedergerma-
nien ihre Ziegel im obergermanischen Raum und in Trier hinterlassen und
vor allem in Rheinzabern hergestellt hat.[179]

13. Portis(ienses?)

Durch Ziegelstempel aus Rheinzabern ist eine spätrömische Truppe der
Portis(ienses/enses) nachgewiesen, die sonst nirgendwo belegt ist. In der
Liste des Dux Mogontiacensis fehlt sie ebenfalls, doch dies ist kein Ausnah-
mefall, da auch die gleichfalls in Rheinzabern ziegelnden Cornacenses dort
nicht verzeichnet sind. Nachdem man in der Forschung für die Cornacen-
ses eine Stationierung in der Nachbarprovinz Germania secunda annahm
(s. o.), mußten nun die Portisienses irgendwie untergebracht werden, um
den Widerspruch zwischen den durch Ziegel belegten Truppen und den
durch die Mainzer Liste nachgewiesenen Einheiten möglichst gering zu hal-
ten.[180] Auf der Suche nach einem passenden Stationierungsort für die Por-
tisienses stieß man auf eine Stelle beim sogenannten Geograph von Ra-
venna, der die Verhältnisse am Oberrhein um 490/500 n. Chr. schildert.[181]
Dieser erwähnt eine Reihe von Ortschaften: ... *iuxta supra scriptum Rhenum
sunt civitates, i. e. Gormetia, item civitate Altripe, Sphira, Porza, Argentorate,
quaeque modo Stratisburgo dicitur,* ... Dabei ist mit „civitas" nicht der römi-
sche terminus technicus der Kaiserzeit gemeint, da Altrip in keinem Fall
Hauptort eines solchen Verwaltungsterritoriums war. Vermutlich war Civi-
tas ein Synonym für befestigte Siedlung.[182]

[179] Anders Hoffmann II 142 Anm. 246: „Das Fortleben der Cornacenses setzt voraus, daß ihre
Garnison in dem beim Vandalensturm von 406–407 verschonten Bereich der Rheinlinie
gelegen hatte, also nördlich von Bingen, und wenn sie nun nicht in dem verhältnismäßig
kleinen Abschnitt zwischen Bingen und Andernach stationiert waren, womit ihr Name aus
der Mainzer Liste lediglich aufgrund eines Mißgeschicks verschwunden wäre, so kommt
für sie am ehesten ein Quartier in der Germania secunda in Betracht, und zwar vielleicht in
nicht allzugroßer Entfernung von Andernach, dem Garnisonsort der analog benannten
Acincenses. Die Vermutung einer vorzeitigen Herauslösung der Cornacenses aus dem
Grenzheer – also vor 406 –, wie sie Nesselhauf (Spätröm. Verw. 70 Anm. 2) geäußert hat,
ist daher nicht notwendig und will auch sachlich nicht recht überzeugen."
[180] Siehe etwa Bernhard, Jockgrim 9.
[181] Geograph. Rav. 4,24.
[182] Vgl. Fr. Staab, Untersuchungen zur Gesellschaft am Mittelrhein in der Karolingerzeit,
Wiesbaden 1975, 134–135 m. Anm. 560; 143. 151–152. 176–177; Fr. Staab, Porza, RGA 23
(2003), 300–301.

Unter Porza wurde seit dem Humanismus zunächst Pforzheim verstan-
den, später aber auf Pfortz, das heutige Karlsruhe-Maximiliansau im Kreis
Germersheim, bezogen[183], weil man der Auffassung war, es könnten sich bei
dieser Aufzählung des Geographen nur um linksrheinisch gelegene Orte
handeln. Dies ist in Anbetracht der übrigen Orte in der Liste und der Rei-
henfolge ihrer Nennung durchaus verständlich, aber auszuschließen ist ein
rechtsrheinischer Ort damit nicht. Ernst Stein meinte durch den größeren
Abstand von Rheinzabern nach Selz mit mehr als 33km eine weitere Gar-
nison zwischen diesen beiden Orten annehmen zu können, da die Entfer-
nung zwischen den anderen Truppenlagern, Altrip – Speyer – Germersheim
und Rheinzabern im Schnitt nur 13km betrage.[184] Dagegen kann jedoch an-
geführt werden, daß auch der Abstand zwischen Selz und der nächsten be-
kannten Garnison nach Süden, Straßburg, über 40km beträgt. So haben
auch die Strecken Altrip – Worms mit 25 km und Worms – Mainz mit un-
gefähr 40km bisher niemanden auf den Gedanken gebracht, hier weitere Fe-
stungen und Truppen zu postulieren.[185] Der Verdacht liegt nahe, daß das
Argument der angeblich zu dünnen Besetzung der Rheinlinie an diesem
Abschnitt nur deshalb vorgebracht wurde, um den Portisienses einen Gar-
nisonsort zu verschaffen, den man sich seines Namens wegen schon vorher
ausgesucht hatte, nämlich Porza.[186] Ansonsten hätte man die Portisienses
genauso wie die Cornacenses in die Germania secunda abschieben können,
weil für diese Provinz glücklicherweise keine Liste der Notitia vorliegt und
somit niemand auf direktem Wege nachweisen kann, wer dort wann und wo
in Garnison gelegen hat. Pfortz-Maximiliansau liegt 10 km südlich von
Rheinzabern und ist damit von seiner Entfernung her fast schon wieder zu
nah an Rheinzabern positioniert, wenn man als Suchkriterium für einen zu-
sätzlichen Standort am Rhein eine gleichmäßige Verteilung der Garnisonen
als wichtigstes Merkmal ansieht.

[183] K. Kortüm, Portus – Pforzheim, Sigmaringen 1995, 73 mit der ält. Literatur.

[184] Vgl. Bernhard, Jockgrim 9.

[185] Vgl. Strobel, Pseudophänomene 24, der darauf aufmerksam macht, daß auch am raeti-
schen Limes die Abstände spätrömischer Festungen zwischen 12 und 50 km schwanken
können; s. auch Bernhard, Jockgrim 9, nach dem im Hinterland von Worms und Mainz
die valentinianischen Kastellgründungen von Alzey und Kreuznach eine zusätzliche
Schutzfunktion ausgeübt hätten; zur unsicheren Zeitstellung von Kreuznach, s. G. Rupp-
recht, Bad Kreuznach, in: RiRP 321; Anthes 115–117; W. Boppert, Römische Steindenk-
mäler aus dem Landkreis Bad Kreuznach, Mainz 2001, 10–25.

[186] In Offendorf zwischen Seltz und Straßburg wird ein Lager vermutet aufgrund der Beob-
achtung, daß (römische?) Mauerreste in den Rhein geschwemmt wurden. Dagegen besitzt
das im Hinterland liegende Brumath offenbar keine antike Stadtmauer, die Existenz eines
Kastells kann archäologisch aber nicht völlig ausgeschlossen werden, s. dazu F. Petry, Das
Elsaß in der Spätantike, Pfälzer Heimat 35, 1984, 52–57 bes. 54. 56.

Trotzdem man im Jahre 1935 in der Nähe des rechtsrheinischen Friolz-
heim einen nur auf Pforzheim zu beziehenden römischen Leugenstein mit
der Orts- bzw. Civitas-Bezeichnung PORT() gefunden hatte, fand die alte
These Porza = Pforzheim keine neuen Anhänger[187], obwohl im bevorzugten
Pfortz/Maximiliansau bisher keinerlei römische Materialien ans Tageslicht
gelangt sind, die man auf eine spätrömische Festung beziehen könnte.[188]
Ähnliches lässt sich ja auch von Germersheim sagen, wo gleichfalls unbeirrt
an der Identifizierung mit Vicus Iulius festgehalten wird. Der Name
„PORT" ist sicherlich vom römischen Wort für Hafen = portus abzuleiten.
Es würde demnach auf der rechtsrheinischen Seite der Germania superior
einen im Binnenland gelegenen römischen civitas-Hauptort PORT(us) ge-
ben. Dieser antike Ort wäre, seinem Namen nach zu schließen, mit dem
heutigen am kleinen Flüßchen Enz – einem Nebenfluß des Neckar – gele-
genen Pforzheim gleichzusetzen, das ausweislich der Münzfunde bis Ma-
gnentius bzw. in einer zweiten constantinischen Phase – römisch? – besie-
delt war. Man sollte zudem nicht vergessen, daß aus dem rechtsrheinischen
Baden-Baden ein Ziegelstempel der Acincenses nachgewiesen ist.[189] Weiter-
hin berichtet der Biograph Karls des Großen, Einhard, in seiner Translatio
et miracula ss. Marcellini et Petri, die beiden Heiligen würden auf ihrer
Reise, die in Straßburg begonnen hatte, zu Schiff zu einem Ort namens
Portus gebracht *ad locum, qui Portus vocatur* und von hier aus nach Michel-
stadt im Odenwald getragen. Auch diese Nachricht spricht für die Existenz
eines rechtsrheinischen Ortes Portus, der in der Nähe des Rheins gelegen
hätte.[190]

Andererseits gibt es einen Ort auf der linken Rheinseite mit Namen
Pfortz, der mit dem bereits erwähnten „Porza" des Geographen von Ra-
venna identifiziert wird. Beides scheint einander auszuschließen. Eine Har-
monisierung der Befunde ließe sich nur dann erreichen, wenn man die
These aufstellen würde, es habe rechtsrheinisch eine gewisse Kontinuität
des Ortes Portus-Pforzheim bis zur Mitte des 4. Jahrhunderts gegeben,

[187] Meilenstein: O. Paret, Der römische Meilenstein von Friolzheim, Fundberichte aus
Schwaben 8, 1935, 101–102; O. Paret, Ein Leugenstein von Friolzheim, südöstlich Pforz-
heim, Germania 19, 1935, 234–236 = AE 1935, 104; Kortüm, Portus 95–99; zur Verwen-
dung des Wortes Portus, s. Kortüm, Portus 73–74; K. Kortüm, PORTUS/ Pforzheim –
„Furt, Fähre" oder „Hafen"?, ArchKorr 25, 1995, 117–125; zu den Münzfunden, s. Kortüm,
Portus 93–94; R. Wiegels, Portus 2, DNP 10 (2001), 195; vgl. S. M. Haag – A. Bräuning,
Pforzheim, Ubstadt-Weiher 2001, 40–42.
[188] So Bernhard, Jockgrim 9; Bernhard, Geschichte 151.
[189] Siehe CIL XIII 6 p. 136.
[190] MG SS XV 1 p. 243; Eine Identifizierung mit Pfortz-Maximiliansau ist aufgrund der Schil-
derung nicht möglich; s. Staab, Untersuchungen 4. 37, der den sicher rechtsrheinisch ge-
legenen Ort an der Neckarmündung vermutet.

dann sei die Siedlung aufgelassen worden. Die Besatzung von Portus wäre dann entweder im Rahmen des Bürgerkrieges zwischen Magnentius und Constantius abgezogen worden oder hätte gar die Wirren des Alamannensturmes überstanden. Die abgezogene Truppe hätte jetzt den Namen ihres Stationierungsortes erhalten, eben Portisienses, „die aus Portus". Pfortz-Maximiliansau wäre vielleicht als eine Art von Neugründung durch umgesiedelte Bewohner Pforzheims oder durch die ehemalige Besatzung anzusehen, die dem neuen Festungsort ihren Namen gegeben hätte. Aber dann wären die Portisienses die einzige Truppe am Rhein, welche den Bürgerkrieg überstanden hätte, lässt man den etwas unsicheren Fall der Milites Bingenses hier beiseite.

Natürlich ist ebensogut möglich, daß, wie an der Kanalküste eine ganze Reihe von Orten mit dem Namensbestandteil Portus nebeneinander existiert haben. Denn gegen die scheinbar unumstößliche Prämisse, die Portisienses hätten in einem gleichnamigen Ort in Garnison gelegen, müssen doch Bedenken angemeldet werden.[191] So lässt sich für keine andere Truppe des Mainzer Dukats – außer den Bingenses – eine Übereinstimmung ihres Namens mit jenem ihres Stationierungsortes auch nur wahrscheinlich machen. Der Zwang, für die Truppe der Portisienses einen weiteren, zusätzlichen Garnisonsort zu suchen, war doch nur deshalb entstanden, weil man an eine einphasige letzte Epoche der spätrömischen Grenzverteidigung am Rhein zwischen 369 und 407 glaubte und daher in diese Phase sowohl alle ziegelproduzierenden Truppen als auch die Mainzer Liste der Notitia hineinpresste. Lässt man diese Annahme fallen, so löst sich damit auch das Problem des Standorts der Portisienses. Sie könnten, wie die Cornacenses, in einem der Orte der Mainzer Liste garnisoniert haben, vielleicht als Vorgänger einer der Verbände, für die keine Ziegelproduktion nachweisbar ist. Es ist einleuchtend, daß die Annahme „aus Pfortz" die bequemste Antwort ist, erspart man sich doch dadurch die Frage nach der Herkunft der Truppe und ihrer Geschichte bis zum Jahre 369 n. Chr. Und darin liegt auch das Problem, denn diese Frage kann wiederum nur über den Namen der Einheit gelöst werden. Nachdem mit „Pfortz" schon relativ früh eine Antwort gefunden war, begnügte man sich damit – Alternativen wurden keine mehr gesucht.

Klar ist wohl nur, daß die Truppe ihren Namen vom Wort „portus" ableitet, und, daß dies ein Ortsname war. Es gibt nun neben Pfortz und Pforzheim eine ganze Reihe von Orten, die mit Portus beginnen, aber offenbar

191 Anders Bernhard, Jockgrim 9: „Die Verbindung der milites Portisienses mit dem Ort Porza klingt recht plausibel, zeigt sich doch bei den milites Bingenses und ihrem Stationierungsort Bingium ein Namenszusammenhang."

nur zwei weitere Orte, deren Nomenklatur ebenfalls ohne einen weiteren Beinamen auskommt. Neben Portus, dem Hafen von Rom, ist das noch Portus Namnetum, wohl die heutige Stadt Nantes oder deren Hafenort.[192] Dieser Hafen-Vicus trägt den Namen Portensis wie auch dessen Bewohner *vicani Portens(ium)* genannt werden.[193] Sollten die Portisienses ursprünglich aus Nantes stammen, kann nicht davon ausgegangen werden, daß sie direkt von Nantes an den Rhein verlegt worden wären. Die Praxis, Limitaneinheiten als Pseudocomitatenses zu mobilisieren, kommt im Westen aber erst im frühen 5. Jahrhundert auf. Sollten die Portisienses, die in Rheinzabern Ziegel produzierten, wie die anderen Truppen auf dem Gebiet des Mainzer Dukats, eine Abspaltung einer Einheit des Bewegungsheeres darstellen, so könnte man diese comitatensische Truppe auf eine vielleicht früher in Nantes liegende Infanterie-Einheit zurückführen. Diese dürfte dann wiederum in constantinischer Zeit in das Bewegungsheer übernommen worden sein. Daß die ziegelnden Portisienses weder in der Mainzer Liste noch in den anderen westlichen Militärlisten erscheinen, legt ihren Untergang in Zusammenhang mit den Ereignissen 406–413 nahe.

[192] Siehe zum römischen Hafen, V. Sauer, Portus 1, DNP 10 (2001), 194–195: in constantinischer Zeit trägt die Stadt den Namen „civitas Flavia Constantiniana Portuensis; zum Namen der Stadt Nantes, P. Goessler, Portus Namnetum, RE XXII 1 (1953), 408–409; Hoffmann 192; M. Provost, La Loire-Atlantique (= Carte archéologique de la Gaule 44), Paris 1988, 81–106. Durch Ostraka aus dem ägyptischen Douch sind allerdings römische Soldaten bekannt, die als „Portarenses" Dienst tuen. So werden zwei Soldaten innerhalb einer kurzen Liste von Militärpersonen, innerhalb derer auch zwei tesserarii und ein optio genannt werden, als portarenses bzw. als portar() bezeichnet, H. Cuvigny – G. Wagner (Hrsg.), Les Ostraca grecs de Douch, Kairo 1986, 26–27 Nr. 41 vgl. auch 20–21 Nr. 31. Von etwa 140 Mann sind in einem anderen Ostrakon 45 als Por(tarenses) belegt, s. G. Wagner (Hrsg.), Les Ostraca grecs de Douch V, Kairo 2001, 40 Nr. 548. Die Ostraka stammen alle aus der 2. Hälfte des 4. Jahrhunderts. Wäre es also möglich, daß die offenbar etwas herausgehobene Position als Torbesatzungen dazu geführt hat, daß man diese zu einer Truppe zusammengefasst hätte?

[193] ILS 7051: Numinib(us) Augustor(um)/ deo Volkano/ M(arcus) Gemel(lius) Secundus et C(aius) Sedat(ius) Florus/ actor(um) vicanor(um) Portens(ium) tribunal cum/ locis ex stipe conlata posuerunt; ILS 7052: Deo Vol(kano)/ pro salute/ vic(anorum) Por(tensium) et nautarum/ Lig(ericorum).

Teil VII: Das Mainzer Dukat, die Notitia und der Westen des Reiches

1. Mobilisierte Limitanverbände in den Listen ND occ. V und VII

Innerhalb des Gebietes der gallischen Präfektur bzw. des Magisterium equitum per Gallias lassen sich limitane Einheiten nachweisen, deren Namen auch im Bewegungsheer erscheinen: In drei Listen des Grenzschutzes, in der des Comes litoris Saxonici, des Dux tractus Armoricanus und in eben der des Dux Mogontiacensis. Dabei handelt es sich aber nicht um jene Muttereinheiten, die als comitatensische Verbände um das Jahr 369 Mannschaftskader sowohl für die neuen Grenztruppen am Rhein, als auch für die an der Kanal- und Atlantikküste abstellten. 40 Jahre später wurden Teile von ihnen erneut mobilisiert. Jene Limitaneinheiten, die nun ins Bewegungsheer integriert wurden, können an ihrem Status als Legiones pseudocomitatenses erkannt werden. In ihrer Mehrheit gehören sie tatsächlich zu jenen Truppen, die 369 als abgespaltene Abteilungen neu gebildet worden waren. Vielleicht war man einige Jahrzehnte später im römischen Oberkommando tatsächlich der Meinung, gerade diese Verbände seien noch als kampfkräftig genug für die „Rückkehr" in die gallische Bewegungsarmee einzuschätzen.

Pseudocomitatensische Einheiten allgemein existieren spätestens seit dem Jahre 365. In einem Erlaß des Kaisers Valentinian I. vom 25. Mai diesen Jahres wird bei der Truppenversorgung zwischen palatinen und comitatensischen Soldaten auf der einen und den Angehörigen der Pseudocomitatenses auf der anderen Seite differenziert. Deren Milites erhalten nur zwei Drittel des Soldes und der Rationen der vornehmeren Regimenter.[1] Es sind demzufolge mobilisierte Limitan-Abteilungen, die zwar nun dem Bewegungsheer angehören, aber nicht unbedingt dessen Privilegien teilen. Andererseits haben sie wohl auch nichts mehr mit ihrem alten Standort und ihren Stammprovinzen zu tun.[2] Es bleibt jedoch festzuhalten, daß keinerlei

[1] Siehe Cod. Theod. 8,1,10: *Actuariis palatinorum et comitatensium numerorum senas annonas, senum etiam capitum, pseudocomitatensium etiam quaternas annonas et quaternum capitum ex horreorum conditis praecepimus* …

[2] Siehe Seeck, Comitatenses 621; Hoffmann II 169 Anm. 723–724 mit weiterer Literatur.

pseudocomitatensische Einheiten bei den Feldzügen und Expeditionen des
4. und 5. Jahrhunderts nachzuweisen sind. Auch in der spät zusammenge-
stellten Liste der spanischen Expeditionsarmee fehlen entsprechende Trup-
pen. Es scheint, daß – nach einem ersten Schub von Truppenübernahmen
in den Jahren 363–364 nach der Abtretung der 298 eroberten Gebiete an die
Sassaniden – nur die Teilung Armeniens 387 eventuell weitere Grenztrup-
pen im Osten freisetzte.[3] Im Westen finden sich die Pseudocomitatenses
erst in der Notitia Dignitatum, obwohl natürlich nicht völlig auszuschlie-
ßen ist, daß es schon früher zu Mobilisierungen – etwa im Rahmen eines
Bürgerkrieges – kam. Nachzuweisen ist dies jedenfalls nicht, zumal die
Dauer der Anwesenheit solcher Abteilungen im Bewegungsheer bis zur Ab-
fassung der Notitia ihre Chance vergrößert haben dürfte, in der Zwischen-
zeit zu Comitatenses befördert zu werden.[4]

[3] Hoffmann 410–424.

[4] Nach Nicasie 22 seien Limitanei relativ früh auch für Feldzüge eingesetzt worden: „How-
ever, limitanei were sometimes used for operations in the field, both in their own provinces
and on foreign campaigns. In 361 the comes Martianus opposed the rebellious Julian in
Thrace with the troops under his command, presumably limitanei, which he had rapidly
concentrated from their garrisons all over the province."; s. auch Nicasie 22 Anm. 40:
„Both the fact that Martianus is a comes, not a magister militum, and the fact that the
troops had been dispersed all over the province, strongly suggest that limitanei are concer-
ned."; ähnlich Whitby 163–164. Die Notitia Dignitatum verzeichnet gerade einmal zwei
Limitan-Einheiten in der Provinz Thracia, ND or. XL 48–49, die zudem noch unter dem
Befehl des Dux Moesiae secundae stehen, weil Thrakien als Binnenprovinz nicht nur zu
dieser Zeit keinen eigenen Dux besitzt. Der in Amm. Marc. 21,12,22 genannte Comes Mar-
tianus wird in der Regel als Comes rei militaris bezeichnet, da alle anderen Comites bei
Ammian, wenn sie Truppen kommandieren, Bewegungsverbände anführen. Die auf die
Städte verteilten Soldaten in einer Binnenprovinz wie Thrakien, zudem unter dem Befehl
eines Comes, sind daher mit hoher Wahrscheinlichkeit als Comitatenses anzusehen; so
auch Szidat III 140.
Auch das zweite von Nicasie 22 angeführte Beispiel für den aktiven Einsatz von Limitanei
hält einer Überprüfung nicht stand: „ ... and the presence in Julian's expeditionary army
of 363 of the dux Osrhoenae, Secundinus, might indicate that frontier defence troops also
formed part of that army. This impression is enforced by Ammianus' mention of three cu-
nei equitum among the expeditionary army, considering that cunei are otherwise attested
only as limitanei."; ähnlich Coello 64, ohne Beleg. Der in Amm. Marc. 24,1,2 genannte
Dux kommandierte in der Tat die Nachhut der Armee, als Julian die Grenze zu Persien
überschritt. Wer könnte aber besser über die feindliche Umwelt informiert sein als der
Kommandeur jener Grenzprovinz, die man gerade verlassen hat? Zudem ist von etwaigen
Limitan-Truppen des Dux keine Rede. Auch die drei Cunei equitum aus Amm. Marc.
16,11,5 sind keineswegs als Limitan-Cunei anzusehen, da Ammian mit Cuneus allgemein
Kavallerie-Verbände bezeichnet, ohne Rücksicht auf ihren Status oder auf termini tech-
nici, wie etwa Amm. Marc. 31,9,3 zeigt, was auch Nicasie 22 Anm. 41 einräumen muß. Es
gibt also keinen positiven Beleg für den Einsatz von Limitanei in ansonsten comitatensi-
schen Armeen des 4. oder 5. Jahrhunderts. Erst für den Osten des 6. Jahrhunderts, als sich
unter Kaiser Iustinian das Verhältnis von Grenz- zu Bewegungstruppen änderte, sind
einige Fälle bekannt, doch diese Verhältnisse sind nicht einfach auf frühere Zeiten über-
tragbar.

Um das Ausmaß der Mobilisierung von Limitanei als Pseudocomitatenses feststellen zu können, wird die Liste occ. VII mit ihrem gallischen Infanterie-Teilbereich herangezogen:

ND occ. VII		occ. V	Herkunftsregion
90	*Prima Flavia Gallicana*	264	Tractus Armoricanus occ. XXXVII 20
91	*Martenses*	265	Tractus Armoricanus occ. XXXVII 19
92	*Abrincateni*	266	Tractus Armoricanus occ. XXXVII 22
93	*Defensores seniores*	267	Dux Britanniarum occ. XL 27
94	*Mauri Osismiaci*	268	Tractus Armoricanus occ. XXXVII 17
95	*Prima Flavia <Metis>*	269	---
96	*Superventores iuniores*	270	Tractus Armoricanus occ. XXXVII 18
97	*Balistarii*	---	Dux Mogontiacensis occ. XLI 23
98	*Defensores iuniores*	---	Dux Mogontiacensis occ. XLI 24
99	*Garronenses*	---	Tractus Armoricanus occ. XXXVII 15
100	*Anderetiani*	---	Dux Mogontiacensis occ. XLI 17
101	*Acincenses*	---	Dux Mogontiacensis occ. XLI 25
102	*Cornacenses*	272	<Germania I?>
103	*Septimani*	273	---
104	*Cursarienses iuniores*	---	Tractus Armoricanus occ. XXXVII 21
105	*Musmagenses*	---	---
106	*Romanenses*	274	---
107	*Insidiatores*	---	---
108	*Truncensimani*	---	---
109	*Abulci*	---	Litus Saxonici occ. XXVIII 20
110	*Exploratores*	---	Litus Saxonici occ. XXVIII 21

Der Abschnitt der 21 Legiones pseudocomitatenses in occ. VII macht zunächst einen in sich völlig geschlossenen Eindruck, keine falsch eingetragene Legio comitatensis, kein nachgetragenes Auxilium palatinum am Ende der Liste stört diese Reihe. Sieht man sich den Abschnitt nach der geographischen Herkunft oder besser nach dem nochmaligen Erscheinen von Einheiten in anderen Listen an, so fällt auf, daß die meisten Verbände

aus dem Tractus Armoricanus und dem Mainzer Dukat stammen. Daneben finden sich noch einige wenige Truppen aus dem Litus Saxonicum, dem britischen Dukat, und eventuell aus der früheren Germania I. Auch Abteilungen ohne direkten Herkunftsnachweis stehen in der Liste, die jedoch zumindest dem geographischen Bereich des gallischen Kommandos angehören könnten.

Die Abfolge der Truppen ist nicht durchgehend ihrer geographischen Herkunft gemäß geordnet, sondern geht bunt durcheinander. Einerseits haben Versetzungen von pseudocomitatensischen Einheiten aus anderen Präfekturen ganz offensichtlich nicht stattgefunden, andererseits ist eine Mobilisierung von Limitanei etwa nach Dukaten geordnet auch nicht nachweisbar. Allenfalls wäre oberflächlich ein regionales Prinzip zu erkennen – eine Aufteilung nach Diözesen, etwa zunächst Pseudocomitatenses aus der vereinigten Gallia, dann ehemalige Limitanei aus der Britannia, doch die Eintragung der britischen Defensores seniores in den „gallischen" Teil der Liste spricht eher dagegen. Man könnte noch am ehesten zu der Meinung gelangen, die Abfolge sei eine chronologische, d.h. eine nach dem Zeitpunkt der Aufnahme in das Bewegungsheer hergestellte. Ein Vergleich mit den gallischen Pseudocomitatenses in occ. V – dort fehlen 11 Verbände der in occ. VII genannten – ergibt in der Frage der Mobilisierung nicht viel mehr: Die fehlenden Einheiten besitzen keine gemeinsame Herkunft.

Nach Herbert Nesselhauf verweist die Anzahl der in den jeweiligen Listen genannten Truppen zunächst auf eine einfache chronologische Entwicklung: Am ältesten seien die Kapitel des Dux tractus Armoricani und Dux Mogontiacensis. Als nächste Stufe folge Kapitel occ. VII, mit der Truppenverteilung des Bewegungsheeres im Westen; unter ihnen befinden sich ehemalige Grenztruppen der genannten Dukate, die in der Zwischenzeit als Legiones pseudocomitatenses vollständig ins Feldheer versetzt worden waren. Einer noch späteren Schicht gehöre das Kapitel occ. V an, in dem die Feldtruppen gemäß ihrer Gattung und ihrer Rangklasse aufgezählt werden. Da von 10 Truppen des Tractus Armoricanus 7 Einheiten in occ. VII auftauchen, habe das die Auflösung des Grenzdukats zur Voraussetzung.[5] Ein Vergleich der Truppen des Tractus, occ. XXXVII, mit occ. V und VII zeigt folgendes Bild:

[5] Nesselhauf 38–41. 44–45.

occ. XXXVII		occ. VII	occ. V
14	*Cohors prima nova Armoricana, Grannona*	---	---
15	*Milites Carronenses, Blabia*	99	---
16	*Milites Mauri Veneti, Venetis*	---	---
17	*Milites Mauri Osismiaci, Osismis*	94	268
18	*Milites Superventores, Mannatias*	96	270
19	*Milites Martenses, Aleto*	91	265
20	*Milites primae Flaviae, Constantia*	90	264
21	*Milites Ursarienses, Rotomago*	104	---
22	*Milites Dalmatae, Abrincatis*	92	266
23	*Milites Grannonenses, Grannono*	---	---

Wenn 7 von 10 Einheiten im Bewegungsheer erscheinen, so entsteht natürlich der Eindruck, sie seien aus dem Tractus verlegt worden. Das anschließende Verschwinden der Abrincateni und der Carronenses aus occ. V legt dann auch die Vermutung nahe, diese Einheiten seien nach der Abfassung von occ. VII untergegangen.[6] Daß Nesselhauf zunächst die Verhältnisse des Tractus Armoricanus behandelt, hat einen taktischen Grund: Zum einen erschafft er sich dadurch ein Beispiel, vor dessen Hintergrund er anschließend das Mainzer Dukat behandeln kann, zum anderen ist der Eindruck der Auflösung von 7 der 10 Einheiten und damit von zwei Dritteln des Kommandos, erheblich größer als die beim Mainzer Dux, von dem nur 4 Regimenter in der gallischen Armee wieder zu finden sind:

occ. XLI		occ. VII	occ. V
15	*Milites Pacenses, Saletione*	---	---
16	*Milites Menapii, Tabernis*	---	---
17	*Milites Anderetiani, Vico Iulio*	101	---
18	*Milites Vindices, Nemetis*	---	---
19	*Milites Martenses, Alta Ripa*	---	---
20	*Milites secundae Flaviae, Vangiones*	---	---
21	*Milites Armigeri, Mogontiaco*	---	---
22	*Milites Bingenses, Bingio*	---	---
23	*Milites Balistarii, Bodobrica*	97	---
24	*Milites Defensores, Confluentibus*	98	---
25	*Milites Acincenses, Antonaco*	101	---

Ein ähnlicher Vorgang müsse sich, so Nesselhauf, dann auch im Befehlsbereich des Dux Mogontiacensis abgespielt haben. Nesselhauf stellte weiter-

6 Ähnlich Hoffmann, Gallienarmee 15; vgl. Oldenstein, Jahrzehnte 89.

hin fest, daß mit den Acincenses, Defensores und Balistarii die Besatzungen der drei nördlichsten Garnisonen unter die Comitatenses versetzt worden sind. Die Anderetiani aus dem südlichen Vicus Iulius werden zwar noch erwähnt, fallen aber bei der weiteren Diskussion unter den Tisch.[7] Das Vorhandensein der drei geographisch zusammengehörenden Garnisonen im Norden lege die Vermutung nahe,

> daß diese Abteilungen Überbleibsel sind, die ins Feldheer aufgenommen wurden, als die anderen Truppen zugrunde gegangen waren. Der Germanenvorstoß, der nach dem Jahre 406 einsetzte, traf südlich von Mainz ins römische Gebiet. Mainz, Worms, Speyer und Straßburg wurden damals zerstört; es ist geradezu undenkbar, daß sich die ohnehin nicht starken Besatzungen der betroffenen Gebiete damals gehalten hätten.

Diese Thesen fanden in Dietrich Hoffmann einen begeisterten Anhänger[8]:

> Bei der Durchsicht der pseudocomitatensischen Legionen des Westheeres in der Notitia kam nämlich ein Forscher auf den genialen Gedanken, im besonderen die aus dem Mainzer Ducat stammenden Pseudocomitatenses nach geographischen Gesichtspunkten zu prüfen und ihre früheren Garnisonsorte am Rhein mit der Einfallzone des Wandalensturmes von Ende 406 zu vergleichen, die sich auf die Germania prima mit Ausnahme ihres nördlichsten Abschnittes erstreckte. Dabei machte er die interessante Feststellung, daß unter den fraglichen Pseudocomitatenses in der Regel nur die Grenzbesatzungen derjenigen Rheinstädte wiederkehren, die bei dem Wandaleneinbruch nicht in Mitleidenschaft geraten waren, d.h. die wenigen Garnisonsabteilungen rheinabwärts von Bingen. Die Umwandlung dieser verschonten Grenzverbände des Mainzer Ducates in pseudocomitatensische Formationen der beweglichen Kräfte muß daher eine Folge der Vorgänge von 406/407 gewesen sein.

Nach Nesselhauf und Hoffmann kann occ. VII damit erst verfasst worden sein, nachdem die Dukate von Mainz und des Tractus Armoricanus aufgelöst wurden. Anlaß für ihre Auflösung seien im Fall von Mainz die Invasion von 406/407, im Falle des Tractus die Bagaudenaufstände der Jahre 408/409 in Nordgallien. Jürgen Oldenstein bemerkte hierzu zu Recht, daß die Beweisführung daher in sich abhängig sei[9]:

7 Nesselhauf 41–42: „Auf welche Weise die Germersheimer Garnison dem Schicksal ihrer Nachbartruppen entgangen ist, wissen wir nicht, indessen kann sie schon vor dem Jahre 406 ins Feldheer versetzt gewesen sein oder aber, wenn sie im Grenzheer blieb, bei dem Einbruch der Germanen einen neuen Standort gehabt haben, in den sie aus Germersheim verlegt worden war."

8 Hoffmann, Gallienarmee 14–15.

9 Oldenstein, Jahrzehnte 97; vgl. Oldenstein, Jahrzehnte 89; Nesselhauf 41–42; Berchem, Chapters 138; Wackwitz 107; Hoffmann, Gallienarmee 14; Heyen, Gebiet 302; Galliou 415–416; Demougeot, Notitia 1129; Bernhard, Geschichte 156; Castritius, Ende 21; Seibt 343.

Zur Beweisführung Hoffmanns, es habe sich bei dem Abspaltungsvorgang von comitatensischen Truppen zu limitanen Militeseinheiten um einen einmaligen Akt unter Valentinian I. gehandelt, ist zu sagen, daß diese im wesentlichen auf zwei Hauptargumenten beruht, die er als unumstößlich sicher bewiesen voraussetzt ... Es handelt sich einmal um das Ergebnis Nesselhaufs, daß der Mainzer Dukat im Jahre 406/407 dem römischen Reich für immer verlorengegangen sei. Zum zweiten wird von der Tatsache ausgegangen, daß die Ziegelstempel, die im Bereich des Mainzer Dukats und darüber hinaus gefunden worden sind, und die in fünf Fällen Truppen nennen, die in der Liste des dux Mogontiacensis erscheinen, absolut sicher in die Jahre 369/370 zu datieren sind. Auf diese Art und Weise ist Hoffmann gezwungen, um nicht inkonsequent zu erscheinen, auftauchende Phänomene, die es möglich erscheinen lassen, daß der Mainzer Dukat über das Jahr 406/407 hinaus bestanden hat oder gar erst nach diesem Zeitpunkt eingerichtet worden ist, einzeln zu erklären.

Oldenstein ist sicherlich darin zuzustimmen, daß die von Hoffmann entwickelte Abfolge der verschiedenen Entwicklungsstadien der Grenzverteidigung in der Germania I auf den ersten Blick etwas starr wirkt: 355 sei das tetrarchische Konzept am Rhein vernichtet worden und die ebenso die bisherigen Legionen des Grenzheeres. 369/370 habe dann Valentinian die Verhältnisse in Germanien reorganisiert und neue Abteilungen zum Schutz der Provinz aus Abspaltungen des Bewegungsheeres aufstellen lassen. Diese Ordnung habe im Anschluß bis 406/407 Bestand gehabt. Doch andererseits sieht sich Oldenstein nicht in der Lage, zwischen 369/370 und 406/407 eine weitere zeitliche Ebene einzuziehen, die eine zusätzliche Entwicklungsstufe der Grenzorganisation belegen würde[10]:

> Durch die schon von Hoffmann postulierte gleichzeitige Aufstellung der Mainzer Truppenliste, ... wird man davon ausgehen können, daß die Grenzverteidigung, die vor Aufstellung der Liste in Kapitel 41 existierte, mehr oder weniger zerstört gewesen ist ... Uns sind in dem zur Verfügung stehenden Zeitraum nur zwei große Einfälle überliefert, denen eine derartige Schlagkraft zuzutrauen ist, die Limitantruppen eines Grenzdukats mehrheitlich zu vernichten. Es handelt sich hierbei um die oft zitierten Ereignisse von 352/353 und 406/407.

Die Ziegel, auf die sich Oldenstein beruft, belegen derzeit tatsächlich nur einen terminus postquem. Es bleibt jedoch nach der jetzigen Forschungslage die Tatsache, daß in valentinianischen Lagern wie Alzey im germanischen Hinterland, Altrip direkt an der Rheingrenze und Oedenburg in der Sequania Ziegel der alten Grenzlegionen der I Martia, VIII Augusta und XXII Primigenia nicht vorkommen, hingegen in Anlagen der constantinischen Zeit keine Ziegel der unter Valentinian neu aufgestellten Regimenter

[10] Oldenstein, Jahrzehnte 107–108; vgl. dazu Oldenstein, Jahrzehnte 108 Anm. 200. Skeptisch hierzu Bernhard, Merowingerzeit 10–11.

zu finden sind.[11] Die Laufzeit der in valentinianischer Zeit zum ersten Mal erscheinenden Ziegelstempel, kann dagegen nicht auf 369/370 beschränkt werden. Insoweit treffen die Aussagen Oldensteins sicherlich einen wesentlichen Punkt in der bisherigen Argumentation[12]: „Die Ziegelstempel wurden unter anderem von Hoffmann mit der Renovierung und Neuerrrichtung der Rheinfront unter Valentinian I in den Jahren 369/370 zwingend in Verbindung gebracht. Dieser Schluß hat allerdings nur dann Gültigkeit, wenn nachweisbar ist, daß die Anlagen, in welchen Ziegel gefunden worden sind, nur einperiodig sind, oder aber, wenn mehrere Bauperioden nachgewiesen werden können, sicher beweisbar ist, daß die Ziegel einzig aus der valentinianischen Erneuerungsphase stammen. Die Annahme, alle Militärbauten im Mainzer Dukat wiesen nur eine Bauphase auf, ist nicht stichhaltig … Aus diesem Grunde ist die Beweisführung Hoffmanns dafür, daß die Ziegelstempel im Mainzer Dukat zwingend mit der Bautätigkeit unter Valentinian in Verbindung zu bringen seien, mehr oder weniger hinfällig oder zumindest stark erschüttert, denn mir ist kein spätantiker Ziegelstempel bekannt, der absolut zuverlässig aus einem Bauzusammenhang stammt und einzig der Zeit Valentinians I. zugeschrieben werden könnte." So ist nach Oldenstein nur eine Konsequenz daraus zu ziehen[13]: „Für unsere Fragestellung bedeutet dies folgendes: Die Liste des Mainzer Dux kann auch nach den Ereignissen von 406/407 erstellt worden sein, da erwiesen werden konnte, daß sie nicht die Liste der zweiten Hälfte des 4. Jahrhunderts sein muß."

[11] Oldenstein, Jahrzehnte 100: „Lediglich unter dem Aspekt, daß die … Feldheereinheiten nur unter Constantin I. aus den alten Legionen entstanden sein könnten, deren andere Hälfte in ihren Lagern als limitanei am Rhein verblieb, beweisen diese Feldheereinheiten, daß sie seit constantinischer Zeit ein „feldheerliches" Dasein führten, was absolut getrennt von ihren Limitangeschwistern zu sehen ist. Nur unter dieser Sicht kann man mit dem Fehlen dieser Truppen in den Limitanlisten der Notitia, so etwa im Bereich des Mainzer Dux, Schlußfolgerungen für deren Ende im Zusammenhang der Jahre 352–355 ziehen."

[12] Oldenstein, Jahrzehnte 98; vgl. Oldenstein, Jahrzehnte 99: „Unseren Fragenkomplex betreffend heißt dies aber auch, daß es nicht mehr zwingend ist, daß die Truppen des Mainzer Dux, deren Namen sich bei den comitatensischen Einheiten wiederfinden, nur im Zusammenhang mit der valentinianischen Truppenreorganisation … entstanden sein können. Hieraus ist wiederum der Schluß zu ziehen, daß die Truppen des Mainzer Dux, die sich auf comitatensische Einheiten zurückführen lassen, nicht mehr aus der Diskussion um die Ergebnisse Nesselhaufs zum Ende des Mainzer Dukats herausgehalten werden müssen."; vgl. Kaiser, Burgunder 30. Es gibt aber kaum einen anderen Anlaß als die Reorganisation um 369/370. Eine Verschiebung in spätere Zeiten, etwa nach Gratian, scheitert schon an den verlustreichen Bürgerkriegen unter Magnus Maximus 383–388 und Eugenius 392–394. Zudem wird dann immer fraglicher, ob sich die Mannschaften aus comitatensischen bzw. palatinen Einheiten später überhaupt noch in die limitane Truppenklasse hätten „abschieben" lassen – trotz der wahrscheinlich damit verbundenen Beförderung ihrer Kader.

[13] Oldenstein, Jahrzehnte 103.

Bei seiner Spätdatierung der Truppenlisten setzt Oldenstein voraus,

> daß die Grenztruppen, die den Einfall überlebt haben, als pseudocomitatensi-
> sche Einheiten größtenteils zum Bewegungsheer versetzt worden sind, um dann
> nach Konsolidierung der Lage wieder auf das ruhig gewordene Grenzgebiet ver-
> teilt zu werden. Hierbei ist es dann nicht zwingend, daß alle Einheiten in ihre
> alten Quartiere eingerückt sein müssen. Sieht man sich unter diesem Aspekt
> noch einmal die verschiedenen Listen in den Kapiteln 5, 7 und 41 an, so ist auch
> dies möglich, denn die Feldheerlisten, aus denen die entsprechenden Truppen
> genommen wurden, datieren sicherlich nach 406/407.[14]

Diese Rückversetzung von Pseudocomitatenses ist selbstverständlich in der
Theorie möglich. Damit wäre die Mainzer Liste jünger als ND occ. V und
VII. Doch eines hat Oldenstein, so scheint es, nicht in Betracht gezogen:
Neben den überlebenden Einheiten des Grenzheeres, die laut Oldenstein
zu ihrer Rettung offenbar komplett zu Pseudocomitatenses befördert und
versetzt wurden, müssen sich mindestens sieben weitere Einheiten des Be-
wegungsheeres oder Kadermannschaften aus ihnen dazu bereit erklärt ha-
ben, nach dem Ende des Bürgerkrieges im Grenzheer zu dienen. Darunter
befinden sich auch einige Abteilungen wie etwa die Acincenses, die auch
gestempelte Ziegel in Germanien hinterlassen haben. Die Annahme einer
Produktion spätrömischer Truppenziegel nach 406/407 und durch Truppen
des Tractus Mogontiacensis wirft allerdings einige Probleme auf.

Zwar geht Oldenstein nicht soweit, eine Produktionsdauer bis in die
Mitte des 5. Jahrhunderts bzw. bis zum Ende seiner Phase 3 in Alzey zu be-
haupten, doch ein Schlußdatum für die Ziegelherstellung nennt er auch
nicht. Aus der Tatsache, daß in der 3. Phase von Alzey Ziegel in sekundärer
Verwendung verbaut wurden, zieht er keine Schlüsse, obwohl dies doch –
bei einer weiterhin funktionierenden Infrastruktur der Verteidigung – ein
kleiner Hinweis auf die vorherige Einstellung einer Ziegelproduktion wäre.
Da das Ende der Phase 2 an die Umsiedlung der Burgunder nach Burgund
gekoppelt und diese Maßnahme von Oldenstein ganz traditionell in das
Jahr 443 gesetzt wird, liefert dieses Datum zumindest einen provisorischen
terminus ante quem für die Militärziegel des Mainzer Dukats.[15] Des weite-
ren ist aufgrund der 2. Phase von Alzey zu sagen, daß die sich nach Olden-
stein in der Festung niederlassenden Burgunder keinen Wert auf eine Zie-
geldeckung ihrer Häuser gelegt haben. Das bedeutet, daß auch schon vor
443 kein positiver Beleg für die Nutzung spätrömischer Ziegel in einem pri-

14 Oldenstein, Jahrzehnte 108.
15 Zu einer Datierung der Umsiedlung in das Jahr 438, s. R. Scharf, Die „gallische Chronik
von 452", der Fall Karthagos und die Ansiedlung der Burgunder, in: Scharf, Studien 37–47
hier 40–42.

mären Kontext vorhanden ist, obgleich doch nach 406/407 neue, ziegelnde
Truppenverbände an den Rhein gelangt sein sollen.

Ein zusätzliches Problem entsteht durch den Ansatz Oldensteins auch
bei dem gemeinsamen Auftreten von Ziegelstempeln der angeblich frisch
eingetroffenen Truppe der Acincenses mit jenen der Cornacenses und Por-
tisienses. Nach Oldenstein hätten die Cornacenses und Portisienses, beide
durch Ziegel belegt, zu den Truppen des Dux Germaniae primae gehört,
dessen Kommando nach 406/407 aufgehört habe zu bestehen. Nun stellen
Cornacenses und Portisienses Truppen dar, die zwar in der Germania I zie-
gelten, aber nicht oder nicht mehr in der Mainzer Truppenliste anzutreffen
sind. Die Cornacenses sind dagegen wenigstens in den Listen des Bewe-
gungsheeres, occ. V und VI, verzeichnet. Nach Oldenstein ein Hinweis dar-
auf, daß lediglich die Cornacenses eine größere militärische Auseinander-
setzung überstanden hätten.[16] Wenn die Cornacenses aber überlebt haben,
warum werden sie dann nicht wie die anderen überlebenden germanischen
Einheiten an den Rhein zurückverlegt und in der dann neuen Mainzer Liste
verzeichnet? Und wenn die Cornacenses zum Dukat der Germania prima
gehört haben und zur Zeit des neuen Mainzer Dukates nicht mehr an den
Rhein zurückgekehrt sind, wie kommt es dann, daß man die Ziegel der Cor-
nacenses gemeinsam mit jenen der Portisienses, die ja die militärische Aus-
einandersetzung nicht überlebt haben, in mehreren Rheinzaberner Ziegel-
plattengräbern fröhlich vereint findet? Bedenklich stimmt ferner, daß sich
Ziegel aller drei Truppen, der Cornacenses, Acincneses und Portisienses,
auch im Trierer Quadratbau finden, der allem Anschein nach in gratiani-
scher Zeit errichtet wurde, also weit vor Oldensteins terminus post von
406/407 für die Ankunft der neuen Truppen.[17] Trotz der Bedenken, was die
inhaltlichen Aspekte der Thesen Oldensteins betrifft, bleibt doch seine ge-
nerell zutreffende chronologische Einordnung der Mainzer Truppenliste in
die Zeit ab 409 oder 413 n. Chr. bestehen.[18]

Zu den nicht haltbaren Thesen Oldensteins läßt sich jedoch eine Alter-
native entwickeln, ohne dabei die Annahme, die Mainzer Truppenliste
zeige den Zustand der germanischen Grenzverteidigung nach der Invasion
von 406/407, aufgeben zu müssen. Nach einer eher beiläufigen Bemerkung
von Ernst Stein erklärt sich die Wiederholung der Namen in occ. V/VII
und der Mainzer Liste daraus, daß Stammtruppen aufgespalten wurden,
von denen der eine Teil im Grenzheer zurückblieb, der andere ins Bewe-

[16] Oldenstein, Jahrzehnte 106–107.
[17] Siehe dazu den Abschnitt über die Ziegel.
[18] Siehe Oldenstein, Jahrzehnte 109; vgl. Oldenstein, Mogontiacum 152: Einrichtung des
Dukates 407/418.

gungsheer versetzt wurde.[19] Steins Vorschlag von der Abspaltung wurde im Grunde nicht zur Kenntnis genommen, da man die Grenztruppen als von zahlenmäßig so geringer Stärke und so wenig kampfkräftig ansah, daß eine Abspaltung von Mannschaften für eine weitere Truppe gleichen Namens im Bewegungsheer für unwahrscheinlich gehalten wurde.[20] Doch die Praxis, alten bereits etablierten Einheiten Kader für einen neuen Verband zu entziehen, ist eine im römischen Militär bewährte Vorgehensweise, die im Lauf des 4. Jahrhunderts mehrfach ihre Anwendung fand. Selbstverständlich ist aus limitanen Regimentern, deren Stärke die 400 Mann nicht überschritten hatte, keine alte Legion der Kaiserzeit aufzustellen, doch die spätantiken Verbände waren ohnehin erheblich kleiner und die neu aufgestellten Abteilungen erhielten ja den Status von Legiones pseudocomitatenses, könnten sich also in ihrer Stärke eher an ihren limitanen Mutterabteilungen ausgerichtet haben.

Zudem muß man sich ernsthaft fragen, wie es überhaupt geschehen konnte, daß aufgrund des Tatbestandes, daß es sowohl im Limitanheer als auch im Bewegungsheer verzeichnete gleichnamige Einheiten gab, die These aufgestellt wurde, dies sei durch den vollständigen Abzug dieser Einheiten von der Grenze und ihre Aufnahme in die mobile Armee Galliens zu erklären? Zum anderen ist die Frage zu stellen, wie wahrscheinlich es ist, daß Truppen, die seit Jahrzehnten an einem Standort liegen, sich total mobilisieren lassen, zumal wenn es sich nicht um eine relativ einfache Standortverlegung handelt, sondern um einen Kampfeinsatz in politisch doch relativ verworrener Situation? Es wäre zumindest verwunderlich, wenn sich plötzlich nach beinahe 40 Jahren Garnisonszeit vollständige Truppen in Marsch setzen würden, die keinerlei persönliche Bindung an den Ort, keine private Beziehung etwa in Form von Familien dort besessen hätten, zumal die meisten Soldaten selbst ja höchstwahrscheinlich aus dem regionalen Umfeld für die Limitanei rekrutiert worden waren. Ein Umherziehen mit Frau und Kind innerhalb einer Armee, die sich jederzeit auf Gefechte mit umherstreifenden Barbaren oder Regimentern der Zentralarmee hätte gefasst machen müssen, hat doch wenig für sich. Geht man überdies für die Rheingrenze von dem Katastrophenszenario Nesselhaufs aus, so ist kaum glaubhaft, daß sich die Grenztruppen ohne weiteres ins Innere Galliens hätten in Marsch setzen lassen, wenn gleichzeitig die in der Garnison zurück-

[19] So Stein, Organisation 93; vgl. Nesselhauf 38; Seibt 343.

[20] Eine Ausnahme macht hier nur Clemente, Notitia 231. 239; Das Argument der Truppenschwäche findet sich z.B. bei Wackwitz 106: Gegen Steins Alternative, man habe die Grenzformationen geteilt, „wäre anzuführen, daß diese, wie alle Einheiten des spätrömischen Heeres, zahlenmäßig nicht sehr stark waren und durch eine Teilung eine so große Zersplitterung eingetreten wäre, daß damit wohl nicht zu rechnen ist."

gelassenen Angehörigen von den andrängenden Barbaren überrollt worden wären.[21]

Der Auslöser der Aufstellung neuer Einheiten aus Mainzer Kadern war sicher nicht die Invasion.[22] Diese und die mit ihr verbundenen, angeblich chaotischen Zustände bildeten allenfalls eine ihrer Voraussetzungen. Schließlich hatte Constantin III. nach seinem Einmarsch in Gallien nicht nur Verträge mit den Barbaren abgeschlossen, sondern angeblich ebenso die Grenze am Rhein gesichert, wenn auch die konkrete Gestaltung äußerst unklar bleibt. Allerdings gelangten die Anderetiani und die Pacenses, die Constantin neben den Abulci und Exploratores aus Britannien begleitet hatten, vielleicht zu jener Zeit an die Rheingrenze, wo sie möglicherweise die untergegangenen Garnisonen von Saletio und Vicus Iulius ersetzten. Die Erneuerung der Rheingrenze gehörte zu den von Constantin als Retter erwarteten Taten, ohne die er sich kaum über mehrere Jahre hinweg hätte halten können. Die Aufstellung neuer Verbände aus den Limitanei dürften somit eher auf einen erhöhten Truppenbedarf zurückzuführen sein, der mit dem Auseinanderbrechen des constantinischen Herrschaftsraumes in einem engen Zusammenhang steht. Der Verlust der 410 nach Spanien entsandten Armee an den neuen Usurpator Maximus und dessen Mentor Gerontius mußte mit allen Mitteln kompensiert werden. Was dabei Ursache, was Wirkung war, kann kaum noch voneinander geschieden werden, da es nach den Quellen offenbar zwei Mobilisierungswellen am Rhein gab – eine unter Constantin III. und eine weitere unter Iovinus.

Am ehesten zu Constantin zu zählen sind wohl jene Truppen aus dem Tractus Armoricanus, bei dem wenig dafür spricht, daß er später noch der Herrschaftsgewalt des Iovinus unterstanden hätte. Ähnliches gilt für die Einheiten aus Britannien. Daher dürfte es vielleicht kein Zufall sein, wenn der erste Block von Pseudocomitatenses in occ. VII, 90–96, sich ausschließlich aus Truppen dieser beiden Regionen zusammensetzt, wobei die armoricanischen Verbände nur aus den Provinzen Lugdunensis II und III stammen. Im anschließenden Block occ. VII 97–101 stammen vier von fünf Einheiten aus dem Mainzer Dukat. Da sie aber als 5. Truppe die Garronen-

[21] Nesselhauf 66: „Als der Grenzschutz in der Germania prima überrannt war, Mainz, Worms, Speyer und Straßburg gefallen waren, ergoß sich die Vernichtungsflut der eingefallenen Germanenstämme nahezu über ganz Gallien. Sie wandten sich nach Süden, durch die Lugdunensis, Narbonensis, die Aquitania und die Novempopulana nach Spanien, andere zerstörten die auf ihrem Wege nach dem Norden und Westen liegenden Städte Metz, Trier, Reims, Amiens, Arras, Boulogne und Tournai. Allein die Germania s ecunda blieb verschont."; ähnlich Hoffmann, Gallienarmee 16.

[22] Anders Berchem, Chapters 138; Wackwitz 107; Seibt 343; Nicasie 59, die vom Datum 407 ausgehen.

ses aus dem Tractus Armoricanus einschließen und diese aus dem aquitani-
schen Blavia an der Garonnemündung kommen, könnten sie ebenfalls zu
einer constantinischen Mobilisierung zu rechnen sein. Die Abulci und
Exploratores am Ende des pseudocomitatensischen Abschnittes, occ. VII
109–110, sind als britannische Einheiten auf jeden Fall noch als constanti-
nisch anzusehen und gelangten vielleicht erst 410 auf den Kontinent.[23]

Aufgrund der Ereignisgeschichte können die gallischen Pseudocomit-
atenses nicht früher als 411 in das von der Zentralregierung beherrschte Be-
wegungsheer gelangt sein. Die aus Italien stammende Armee des Constan-
tius zog sich damals vor dem heranrückenden Iovinus über die Alpen
zurück und nahm dabei die kurz zuvor übergelaufenen Truppen des Geron-
tius und des Constantin mit. Diese Entscheidung trug vermutlich entschei-
dend zur dauerhaften Konstitution der gallischen Pseudocomitatenses bei,
waren sie doch nun zumindest bis Mitte 413 von ihrer Herkunftsregion ab-
geschnitten. Eine Entlassung der Soldaten oder eine Auflösung der Trup-
pen kam nicht in Frage, hätten sich doch Teile der entlassenen germani-
schen Rekruten sofort den Scharen des Athaulf angeschlossen, die bis 412
noch in Italien standen. Die Abtretung dieser Einheiten an eine nach der
Beendigung des Bürgerkriegs wieder neu aufzubauende gallische Regional-
armee, so wie sie in der Distributio numerorum vorliegt, kann demgemäß
erst nach dem Sieg über Iovinus 413 vonstatten gegangen sein. Dabei ist die-
ses Jahr nicht etwa als terminus a quo für den Zustand der gallischen Armee
der Notitia anzusehen, sondern nur für den frühestmöglichen Zeitpunkt
der Einrichtung dieser Armee.

23 Vgl. D. Hoffmann, Rezension St. Johnson, The Roman Forts of the Saxon Shore, Bonner
 Jahrbuch 177, 1977, 775–778 hier 778: „Indessen sind just die Besatzungen von Portus
 Adurni und Anderida (Pevensey) an der Südküste, die Exploratores und Abulci (ND occ.
 XXVIII 20–21), später als Pseudocomitatenses ins Bewegungsheer übernommen und daher
 der Gallienarmee zugeteilt worden (ND occ. VII 109–110), was 407–411 geschehen sein
 muß. Dazu passt nun eine Identifikation Portus Adurni – Portchester insoweit besser, als
 die beiden Verbände bei ihrer Überführung ins bewegliche Regionalheer Galliens dann
 einfach aus zwei beieinanderliegenden Garnisonsorten der nahen Südküste Britanniens
 abgezogen worden wären."; vgl. Hoffmann, Gallienarmee 15: „Notwendig etwa zum sel-
 ben Zeitpunkt sind die als Limitaneinheiten bisher an der gallischen Atlantikküste und in
 Britannien stationierten Pseudocomitatenses in die Bewegungsarmee übernommen wor-
 den, da sie in der Notitia zusammen und mitunter gar vermischt mit den gewesenen Main-
 zer Truppen erscheinen"; ähnlich Nesselhauf 45: „Nur für zwei von ihnen finden sich un-
 ter den Grenztruppen der N. D. Entsprechungen. Die Abulci und Exploratores lagen
 ursprünglich als numerus Abulcorum in Anderidos und als numerus Exploratorum in Por-
 tus Adurni an der britannischen Südküste, von wo sie vor Abfassung von Kapitel VII, wohl
 um das Jahr 410, ins gallische Feldheer versetzt wurden."; ähnlich Polaschek 1094; s. auch
 Demougeot, Notitia 1131–1132: Eingeschlossen in Arles habe Constantin III. den Mainzer
 Sektor 411 den Franken und Alamannen überlassen, um die freigewordenen Truppen als
 Pseudocomitatenses zu übernehmen.

Wie passen die Mainzer Verbände in dieses chronologische Gerüst von Ereignissen? Die Cornacenses etwa gehörten zu jenen Truppen aus der Germania I, die Kader für die comitatensische Armee Constantins III. zur Verfügung gestellt hatten. Ihre Stammeinheit an der Grenze wurde vernichtet, während ihre mobilisierte pseudocomitatensische Abteilung die Kämpfe überlebte und in die Listen von occ. V und VII Eingang fand. Damit fehlen die Cornacenses in der Liste des Mainzer Dukats. Ein beinahe identisches Schicksal erlitten die Portisienses. Ihre Stammabteilung an der Grenze ging unter und von einer abgezweigten Mannschaft im Bewegungsheer ist nichts bekannt. Ihr Untergang könnte folglich vor einer Abspaltung von Mannschaften stattgefunden haben. Die Menapii von Rheinzabern, die Martenses von Altrip und die Bingenses von Bingen überstanden die Jahre ab 406 ebenso wie die im Norden stationierten Andernacher Acincenses. Die Pacenses und Anderetiani trafen erst mit Constantin III. in Gallien ein und wurden an die Grenze verlegt. Die neu-germanischen Anderetiani mußten wenige Jahre später erneut ein Detachement an die Bewegungsarmee abtreten. Es bleiben noch die Besatzungen von Worms und Speyer, die Secunda Flavia und die Vindices.

Der Brief des Hieronymus von 409, auf den sich ja Nesselhaufs Katastrophenthese hauptsächlich beruft, nennt für die Germania prima nur die Civitas-Vororte Mainz, Worms, Speyer und Straßburg als gefallen. Ob mit „Civitas" als territorialer Begriff gemeint ist oder – wie im Falle von Worms – in jedem Fall die Stadt selbst, kann kaum geklärt werden. Hieronymus Interesse bestand jedenfalls nicht darin, den Zustand des Grenzschutzes zu erläutern, sondern eine Schilderung über die Situation der Bischofssitze der Provinz zu geben. Das Fehlen der Garnisonstruppen von Speyer, Worms und Mainz unter den Pseudocomitatenses wäre dann mit der Eroberung der Städte gleichzusetzen. Ein Abschneiden von der Lebensmittelzufuhr konnte – zumal im Winter – kaum von einer Stadt mit einer größeren Einwohnerschaft durchgehalten werden. Auch die Verteidigung ist von einer relativ kleinen Garnison angesichts des mutmaßlichen Umfangs der Stadtmauern kaum effektiv zu leisten. Andererseits gibt es keine Informationen darüber, auf welche Weise die Städte in die Hände der Invasoren fielen. Kunstfertige Belagerungstechniken auf Seiten der Angteifer sind wohl nicht zu erwarten. So könnten z.B. in Worms und Speyer die Einheiten innerhalb einer Zitadelle oder befestigten Kaserne innerhalb der Stadt die Einnahme überstanden haben. Den Belagerern war es wahrscheinlich weniger darum zu tun, feindliche Truppen zu vernichten, als an die eingelagerten Wintervorräte der Zivilbevölkerung heranzukommen, die in einer Civitas-Hauptstadt reichlicher vorhanden waren. Das Fehlen der militärischen Besatzungen der Civitates unter den Pseudocomitatenses wäre

dann dadurch zu erklären, daß man den Schutz dieser Städte nicht schwächen wollte als eine Mobilisierung anstand. Tatsächlich untergegangen wären dann nur die Besatzungen von Selz-Saletio und Vicus Iulius. Im schlimmsten Fall wäre von den bekannten Truppen etwas weniger als die Hälfte vernichtet worden.

Die Anbindung des pseudocomitatensischen Abschnitts der gallischen Infanterie an den Rest der Distributio numerorum = occ. VII wird durch die Schildzeichen der Legiones pseudocomitatenses erreicht, die in occ. V 107–124 für die mobilisierten Abteilungen noch erhalten sind. Damit kann für die gallischen Pseudocomitatenses nicht von einer etwaigen chronologischen Sonderstellung gesprochen werden. Die Einheiten zeigen sich als vollständig in die Notitia occidentalis integriert. Dagegen spricht auch nicht das zuvor schon angesprochene unterschiedliche Fehlen von Truppen in occ. VII.[24] Damit sind aber die komplexen Annahmen Nesselhaufs über die Schichtenlage in den Militärlisten, sowie deren Nachträge und Zusätze, obsolet geworden. Notwendig waren diese Hilfskonstruktionen ja nur, weil die These Nesselhaufs von der Auflösung der Dukate und damit das Ende des in der Notitia überlieferten Zustands mit der Invasion von 406/407 und den nachfolgenden Ereignissen in Gallien verknüpft worden war. Dadurch klaffte eine von Nesselhauf schon erkannte chronologische Lücke von mehr als einem Jahrzehnt zwischen den verschiedenen Teilen von occ. VII und occ. V bzw. VI. Diese zeitlichen Differenzen, einmal von Nesselhauf und seinen Nachfolgern als an die historischen Ereignisse gebundene Tatsachen akzeptiert, führten dazu, daß auch andere Erscheinungen in den westlichen Militärlisten auf rein chronologische Unterschiede zurückgeführt wurden, ohne noch weitere Interpretationsmöglichkeiten in Betracht zu ziehen.[25] Denn eine Zusammenstellung der Distributio aus den verschiedenen Teillisten ist erst mit dem Entstehen der Spanienarmee ab 419 möglich, deren Einheiten wiederum sowohl in occ. VII als auch in occ. V vollständig integriert sind.[26] Änderungen, die sich in dem gallo-germanischen Truppenbestand ab circa 414 ergeben haben könnten, sind zumindest

[24] So auch Seibt 343.
[25] Siehe Nesselhauf 38 „Es ist aber bezeichnend für die komplizierte Schichtenlage in der N. D., daß nichtsdestoweniger in Kapitel VII Nachträge stehen, die nach der Abfassung von Kapitel V in jenem zugefügt sind, in diesem aber fehlen. Damit ist schon eine der Besonderheiten der N. D. ins Licht gerückt: daß ein Kapitel in späterer Zeit Zusätze erhalten haben kann, ohne daß es als solches der Situation dieser späteren Zeit entsprechend umgestaltet worden wäre, d. h. ohne daß zugleich mit den Zusätzen auch die nötigen Streichungen vorgenommen worden wären."; Nesselhauf 43–44; vgl. Bury, Notitia 143; Grosse 91–92; Seeck, Laterculum 905; Stein, Organisation 95. 105; Polaschek 1093; Wackwitz 89–90; Clemente, Notitia 236; Seibt 339; Oldenstein, Jahrzehnte 88. 90.
[26] So schon Polaschek 1094.

derzeit nicht auszumachen, wenn man von den wenigen Verlegungen in andere Regionen absieht, die aber gerade nicht die Pseudocomitatenses betreffen. Die schon zuvor geschilderte Verzahnung der Listen ND occ. V, VI und VII durch die comitatensischen Truppen machen zur Genüge deutlich, daß sich auch die gallischen Pseudocomitatenses einer Datierung in die frühen 20er Jahre des 5. Jahrhunderts nicht entziehen können.[27]

2. Befehlshaber der Rheinfront

Bis zum Jahr 372 lässt sich die Entwicklung an der Rheingrenze halbwegs verfolgen, danach werden die Informationen über die Kommandostrukturen in den Provinzen am Rhein äußerst spärlich. Neben der Notitia Dignitatum vermitteln die anderen Quellen wie Hieronymus, Salvian und die Notitia Galliarum den Eindruck, daß sich die zivile Verwaltung nicht wesentlich veränderte. Die Notitia Dignitatum zeigt in ihrem Index, besonders in den Teillisten des Praefectus praetorio Galliarum und des Vicarius septem provinciarum, eine stabile Einteilung der zivilen Provinzen: Germania prima und secunda, die von Consulares verwaltet werden, und die unter einem Praeses stehende Maxima Sequanorum.[28] Die Entwicklung im militärischen Bereich verläuft nach 372 offenbar etwas anders. Durch das Werk des Ammianus Marcellinus noch bis 378 halbwegs über die Ereignisse am Rhein unterrichtet, bleibt vor allem der Süden bis 406 völlig im Dunkeln. Nur durch die Notitia ist überhaupt bekannt, daß eine gewisse Umorganisation in der Germania prima stattgefunden haben muß, wobei der Zeitpunkt – vor oder nach 406? – nur schwer festzustellen ist.[29] Denn die Notitia selbst hat in ihrem die germanischen Dukate betreffenden Textbestand einige Probleme aufzuweisen. So fehlt sowohl in den Befehlshaberlisten als auch unter den selbständigen Kapiteln das Amt des Dux Germaniae secundae, obwohl durch die Existenz eines zivilen Statthalters für die Provinz völlig klar ist, daß auch ein Chef des Militärs vorhanden gewesen sein muß. Natürlich ist es angesichts der Veränderungen in der benachbarten Germa-

[27] Vgl. Nesselhauf 31. 43; Demandt, Magister 640. 645; Ward, Vortigern 286.

[28] Der Bruder des Praefectus praetorio Galliarum (412–413) Claudius Postumus Dardanus, Claudius Lepidus, war Consularis Germaniae primae in den Jahren vor 414, s. CIL XII 1524 = ILS 1279; Nesselhauf 88; PLRE II Dardanus. Lepidus; Provinzen: ND occ. I 71–72. 109; occ. III 17–18. 23; occ. XXII 24–25. 31.

[29] Nach Berchem, Chapters 140 hätten die beiden germanischen Dukate noch 393 existiert. Er beruft sich dabei auf eine Baumaßnahme auf Anordnung des Magister militum Arbogast in Köln, s. CIL XIII 8262; Carcopino 187–191. Dort ist jedoch von irgendwelchen Duces nicht die Rede.

nia prima nicht ganz auszuschließen, daß dieser Kommandeur einen anderen Titel trug, auch eine Personalunion von Zivil- und Militärspitze wäre rein theoretisch denkbar, trotzdem müßte doch wenigstens ein Kapitel mit den Limitanei dieses Grenzabschnittes vorhanden sein. Ist also das Kapitel des Dux Germaniae secundae durch einen Zufall ausgefallen?

Betrachtet man die Zahlenangaben der Notitia occidentis über Militärkommandeure und Vikare der Regionen, so stellt man Verhältnisse fest, die nicht auf einem Zufall beruhen können: 6 Vikaren stehen in occ. I wiederum 6 Comites rei militaris und 12 Duces gegenüber, von den 12 Palatinlegionen in occ. V ganz zu schweigen.[30] Da die zivilen und militärischen Regionen nur teilweise miteinander deckungsgleich sind, können diese „Sechser"-Strukturen nicht auf eine Kopie der einen oder anderen Seite zurückgeführt werden. Vielmehr ist ein gewisser Ordnungsgedanke spürbar, der sich eher beim Militär niederschlug, d.h. die Zahl der Offiziere müßte stets bei sechs geblieben sein. Innerhalb der 12 westlichen Duces muß demnach – bei der Annahme einer Verwechslung und der Existenz eines Militärchefs der Germania secunda – ein Befehlshaber existieren, der einen Titel trug, der dem des Kommandeurs des niedergermanischen Gebiets zumindest sehr ähnlich war. Die dem Titel eines Dux Germaniae secundae verwandteste Form ist der eines Dux Germaniae primae und so war man in der Forschung schon des längeren auf den Gedanken gekommen, das Verschwinden der militärischen Germania II mittels eines Lesefehlers oder einer Verschreibung zu erklären: In der Notitia wurden spätestens im Lauf ihrer Textüberlieferung bloße Ziffern teilweise in Zahlwörter umgeschrieben und vice versa. Aufgrund dieser in wenig konsequenter Weise durchgeführten Praxis, ist es denkbar, daß man eine etwa ursprüngliche Schreibung „Germania inferior" zu „Germania i(nferior)" abkürzte. Man hätte somit die seit Diokletian existierende niedergermanische „Germania secunda" = „Germania i(nferior)" mit der obergermanischen „Germania I" verwechselt. Möglich ist dies, da sich die alten vordiokletianischen Termini von Ober- und Untergermanien wenigstens bis ins 5. Jahrhundert gehalten haben, wie das schon bei der oben behandelten Mundiacum-Frage zu sehen war, wo es sich ja ebenfalls um eine eventuelle Verwechslung von Germania prima und secunda bzw. Mundiacum und Moguntiacum handeln sollte.[31]

[30] Vgl. die Zahlenverhältnisse im Osten des Reiches, etwa in or. V (Magister militum praesentalis I): 12 Vexillationen, 6 palatine Legionen, 18 Auxilia palatina; or. VI (Magister militum praesentalis II): 6 Vexillationes palatinae, 6 Vexillationes comitatenses, 6 palatine Legionen, 18 weitere Einheiten.
[31] Siehe Polaschek 1088; Lot 293–294: Das Fehlen der Germania secunda als Dukat sei auf eine Verwechslung oder ein Schreibfehler von II zu I zurückzuführen; vgl. Wackwitz 113–114; Clemente, Notitia 309.

Auch inhaltlich macht diese Lösung Sinn, denn das Vorhandensein eines Dux Germaniae primae in den Listen occ. I 47 und occ. V 141 würde 3 Kommandeure – Comes Tractus Argentoratensis, Dux Mogontiacensis und Dux Germaniae primae – in das geographische Gebiet eines Dukat zwängen, während nördlich davon bis zur Rheinmündung kein Dukat mehr existieren würde und die Sequania südlich davon angeblich mit einer einzigen Truppe auskommen müßte. Mit dem Dukat der Germania secunda wäre zumindest gemäß den vorhandenen Kommandanturen der Grenzschutz am Rhein komplettiert.[32] Man hat wohl zuvor, bei der Nichtaufnahme der Germania secunda-Liste in die Notitia diese mit der Germania prima verwechselt, deren Truppenbestand von den neuen Kommanden der Tractus Argentoratensis und Mogontiacensis übernommen worden war. Ohnehin wurde etwa in der Befehlshaberliste von occ. V gegenüber occ. I eine sekundäre Anpassung bei den Duces vorgenommen, als man die Zahlenangeben über die Duces von zwölf auf zehn korrigierte, nachdem man zuvor in occ. V zwei der Duces vergessen hatte aufzulisten. Ein Dux Germaniae primae ist somit in der Tat überflüssig.[33]

[32] Seeck, Notitia p. 208, postulierte dagegen noch das Vorhandensein eines selbständigen Kapitels des Dux Germaniae primae, occ. XXXIX; vgl. Nischer, Quellen 107–108: „Im Kapitel I der Notitia Occidentis fehlt unter den Duces duodecim der von Germania II, dagegen wird der von Germania I genannt, obwohl auch der Comes Argentoratensis und die Duces Sequaniae und Mogontiacensis – demnach die Militärkommandanten aller 3 Provinzen, in welche Germania I aufgelöst erscheint – angeführt werden. Daß hier eine Doppelzählung stattfindet, geht schon daraus hervor, daß bei der jetzt üblichen Lesung der Dux Germaniae primae, der als der Befehlshaber über die Truppen der ganzen Provinz naturgemäß über den 3 Teilkommandanten stehen müßte, als Dux einen niedrigeren Rang einnimmt, als sein Untergebeneer, der Comes tractus Argentoratensis. Dies kann nicht richtig sein, vielmehr muß Occ. I 47 aus „Germaniae primae" (I) in „Germaniae secundae" (II) verbessert werden." anders Nesselhauf 60. 65: „Ebenfalls einige Zeit vor der Wende vom 4. zum 5. Jh. muß der Dukat der Germania secunda aufgehört haben zu bestehen, da es in der N. D. überhaupt kein Kapitel mehr über diesen dux gibt, ohne daß dieses Fehlen etwa mit mechanischem Ausfall erklärt werden könnte, denn auch die Übersichten über die Dukate zu Anfang von Kapitel I und V kennen den dux Germaniae secundae nicht." Mit einem rein mechanischen Ausfall des Kapitels in der Notitia ist tatsächlich nicht zu rechnen.

[33] So schon Nesselhauf 68: „Außerdem wird aber noch ein Dux Germaniae primae genannt, allerdings nur in der katalogartigen Aufzählung occ. I 47 und V 141; der Ausfall einer Seite der Handschrift soll den Verlust des Kapitels XXXIX verursacht haben, in dem die ihm unterstellten Truppen und sein officium genannt waren. Zu fragen bleibt nur, was für Truppen das gewesen sein könnten. Die Annahme, der dux habe südlich von Selz bis zur wenig oberhalb Straßburgs liegenden Grenze der Germania prima Grenztruppen befehligt, ist von vornherein auszuschließen."; ebd. 69: „Ein Kapitel über den dux Germaniae primae hat also neben dem des dux Mogontiacensis keinen Sinn, und es ist vielleicht nicht zufällig, daß … dieses Kapitel nicht mehr erhalten ist. Es ist nur eine der Nachlässigkeiten in der N. D. mehr, wenn in Kap. I und V der dux Germaniae nicht gestrichen ist."; so auch Wackwitz 112; anders Lot 286: Das Blatt mit dem Kapitel des Dux Germaniae primae ist ausgefallen; Coello 47: Germania Prima-Liste sei ausgefallen, s. auch Grosse 169; Jones, LRE III 368. 380; Varady 360.

Von seinem südlich anschließenden Nachbarn ist leider nicht viel mehr
bekannt. Das Dukat der Sequania besitzt zwar ein eigenes Kapitel, weist
aber nur eine einzige Truppe, die Milites Latavienses, occ. XXXVI 5, auf.
Auch hier fehlt offenbar der Rest der Truppenliste, was aber durch die Mi-
niatur, die einzig den Standort der Milites zeigt, sekundär kaschiert wird.[34]
Eine Erklärung für das Fehlen der sequanischen Truppenliste hatte man
schon in der Existenz des Comes Argentoratensis gesucht. Dieses Amt ist,
wie die der meisten seiner Kollegen, nur durch die Notitia bekannt. Seinem
Titel nach wurde dieser Posten in Abstimmung mit dem Dux Mogontiacen-
sis geschaffen. Sein Rang als Comes rei militaris scheint allerdings dagegen
zu sprechen.[35] Wäre der Comes Argentoratensis ein reiner Grenzschutz-
kommandant, so beschränkte sich sein Kommandobereich auf das kleine
Gebiet südlich von Saletio, der letzten Mainzer Festung, bis zur sequani-
schen Grenze, welches somit nicht mehr als maximal vier Garnisonen be-
herbergt haben kann.[36] Zwar gibt es mit dem Comes litoris Saxonici einen
Befehlshaber, der nachweislich als Comes rei militaris neun Limitanver-
bänden, occ. XXVIII, vorsteht, doch stellt sein Amt nur den Rest eines we-
sentlich größeren Küstenschutzkommandos dar, das in mehrere Dukate
zerschlagen worden war, aber den Titel aus früheren Zeiten beibehielt.[37] Ge-

[34] Schon Seeck, Notitia p. 202 machte darauf aufmerksam, daß die Miniatur der Sequania
 mit dem einzigen Kastell den Abbildungen des Comes Italiae, Comes Argentoratensis und
 Comes Britanniae entspricht – alles Kommanden, die in ihren selbständigen Kapiteln
 keine Truppen aufzählen; J.-Y. Mariotte, La plus ancienne representation de Strasbourg et
 le Fonds Böcking de la Bibliotheque Nationale et Universitaire de Strasbourg, Revue d'Al-
 sace 128, 2002, 177–192; vgl. Clemente, Notitia 51. 188, der den Dux Sequanicae nicht mit
 einbezieht; Verlust der Truppenliste, s. Hoffmann, Gallienarmee 15. Ohne jeglichen Beleg
 Marti 288: „Im späteren 4. /frühen 5. Jh. schließlich unterstand der dux Provinciae Sequa-
 nici, der Oberbefehlshaber des sequanischen Grenzheeres, gemäß der Notitia Dignitatum
 dem comes Argentoratensis."

[35] Daß der Straßburger Comes sowohl Comes rei militaris in seiner militärischen Funktion
 als auch Comes primi ordinis war, ergibt sich aus der Kombination seiner Miniatur mit sei-
 nem Titel im Text. Zwar erfolgte im Jahre 413 eine ausführliche gesetzliche Neuregelung
 der Vergabe der Comitiva primi ordinis, doch fand dies im Osten unter Theodosius II.
 statt, s. Scharf, Comites 29–30. 55.

[36] Vgl. Petry, Elsaß 52–53; Kuhoff, Diokletian 674. Nach Petry, Alsace 109 soll der Comes
 eine Flotte besessen haben; anders O. Seeck, Comites 7 (= Comes Argentoratensis), RE
 IV 1 (1900), 639: „Seine Insignien zeigen dementsprechend eine mit Türmen und Zinnen
 gekrönte Festung. Mit Recht hat man vermutet, daß dieses Amt erst im 5. Jahrhundert ge-
 schaffen worden ist, als die Rheingrenze verloren war und sich die römische Macht nur
 noch in einzelnen Städten, wie hier in Straßburg, behauptete"; vgl. Grosse 164; Clemente,
 Notitia 298: Der Tractus Argentoratensis habe die Festungen Straßburg, Brumath, Zabern,
 Saarburg und Breisach umfasst. Bei Brumath, Zabern und Saarburg ist jedoch fraglich, ob,
 und wenn ja, welche Garnisonen sie gehabt haben sollen; s. dazu oben Kap. Die Frage der
 Südgrenze.

[37] Siehe dazu Scharf, Kanzleireform 468–473.

rade auf eine lange Tradition kann sich der Comes Argentoratensis nicht berufen. Man verfiel angesichts seines Ranges auf den Gedanken, der Straßburger Comes sei ausschließlich ein Kommandeur des Bewegungsheeres und ignorierte daher die Spezifikation der Grenzregion in seinem Titel und ihre Parallelkonstruktion zum Titel des Mainzer Dux.[38] Dazu entwickelte man die These, in occ. VII würden die Truppen des Bewegungsheeres unter ihren regionalen Kommandeuren, den Comites rei militaris, aufgeführt. Nur in den Bereichen, wo die Magistri militum direkt den Befehl führten, in Gallien und Italien, würden die in diesen Regionen stellvertretend kommandierenden Comites nicht genannt.[39] In Italien wären das der Comes Italiae und in Gallien der Comes tractus Argentoratensis.

Dietrich Hoffmann bezieht nun die Stellvertreterfunktion des Comes Italiae auf einen Zeitpunkt vor dem Jahre 395[40]:

[38] So etwa Bury, Notitia 144; Nesselhauf 68: nur Feldtruppen; vgl. ebd. 69: Abstimmung der Namen Argentoratensis – Mogontiacensis; Lot 289–290: Dem Comes Argentoratensis sei der Schutz des Elsaß anvertraut gewesen, mit Truppen, in occ. VII verzeichnet wären; Oldenstein, Jahrzehnte 109; anders Wackwitz 59: Der Comes Argentoratensis sei wahrscheinlich der Befehlshaber des gesamten nordgallischen Bereichs gewesen; vgl. ebd. 112: Das Kapitel des Comes Argentoratensis zeige keine Limitantruppen, so daß er wohl keine unter sich hatte. Allerdings wird diese Sicht von Wackwitz selbst, II 134 Anm. 851 eingeschränkt: Es fehle in dem Kapitel des Comes auch das Officium und so könnte auch die Truppenliste der Limitanei weggefallen sein; vgl. dazu Hoffmann, Galliearmee 16 Anm. 127: „Eine solche auf den Oberrhein beschränkte Abberufung von Limestruppen wäre jedoch ein mehr als seltsamer Vorgang gewesen, würde es doch von einem schwer vorstellbaren Verteidigungsdispositiv zeugen, wenn man an der Mainzer Front von Selz bis Andernach eine dichte Kette von Grenzgarnisonen unterhalten hätte, während zur selben Zeit der südlich davon gelegene Rheinabschnitt … von jeglichen ortsgebundenen Limesbesatzungen entblößt gewesen wäre. Das Wahrscheinlichkeitsmoment verbietet es hier einfach, die Notitia „wörtlich" zu nehmen, und zwingt vielmehr zur Folgerung, daß der Comes Argentoratensis wie sein analog benannter Kollege, der Dux Mogontiacensis, ein reiner Grenzkommandant war und genauso lange wie dieser über eine Postenreihe von Grenzbesatzungen verfügt hat, die jedoch in der Notitia aufgrund irgendeines Mißgeschicks ausgefallen ist."

[39] So Ward, Notitia 427–429: Die Originalversion der Distributio habe auch Truppenverzeichneisse unter anderem für den Comes Italiae enthalten. Der Comes Italiae habe Comitatenses unter dem direkten Befehl der beiden Hofgenerale, d.h. die als „In Italiam" verzeichneten Truppen in occ. VII, befehligt; ähnlich Oldenstein, Jahrzehnte 89. Die Comites von Italien und Straßburg seien „operational assistants" und damit Stellvertreter der Magistri militum und besäßen daher kein eigenes Officium und keine eigenen Truppen. Ihre Verbände seien vielmehr in den Armeen der Heermeister integriert, so Mann, What 7, und verweist auf die in occ. VII 28ff. aufgezählten Verbände, die angeblich die dem Comes Italiae zugewiesenen Truppen darstellten. Es existiert jedoch in der italischen Teilliste kein Einschnitt oder Bruch, der diese Behauptung belegen kann. Den archäologischen Nachweis glaubt G. P. Brogiolo, Monte Barro, RGA 20 (2002), 199–204 führen zu können, der ein System von Befestigungen in Norditalien zum Schutz der Poebene annimmt.

[40] Hoffmann, Oberbefehl 389; vgl. Carrié, Eserciti 120.

In der distributio numerorum wurden die Streitkräfte Italiens lediglich mit dem Vermerk „intra Italiam" vorgeführt, während bei den Truppen der übrigen Wehrbezirke in derselben Liste stets noch der örtliche Regionalbefehlshaber genannt ist. In Italien bekleideten die beiden Heermeister am Hofe unmittelbar das Kommando über die dortige Armee. Früher allerdings – als Italien noch keinen Kaiserhof beherbergte … muß es dort einen lokalen Unterbefehlshaber gegeben haben, und dieser war offenkundig niemand anders als der Comes Italiae, den wir in der Notitia nunmehr ausschließlich als Kommandanten des Alpenwalls … antreffen. Seine Stellung ist also spätestens mit dem endgültigen Residenzwechsel von 395 auf ein rückwärtiges Besatzungskommando mit Limitanstatus beschränkt worden.

Dies scheint aber etwas zu mechanisch gedacht. Die Hofgeneräle befinden sich nicht immer dort, wo der Kaiser residiert. Eine solche Situation ist bestenfalls für die Zeit vor 395 und vielleicht noch für die Zeit des Stilicho anzunehmen. Seit 413/414 ist aber der Magister peditum Constantius zumeist in Gallien zu finden, um die dortigen Angelegenheiten zu regeln. Das Magisterium equitum Galliarum war zu dieser Zeit ebenso vakant wie das Magisterium equitum praesentale. Trotzdem ist es fraglich, ob das Anlaß genug war, eine solchen Stellvertreter und sich damit zugleich einen Konkurrenten zu erschaffen. Ohnehin verweist diese These auf eine Vergangenheit des Comes Italiae, die nicht einmal in Spuren nachzuweisen ist. Die vorhandenen Einträge dieses italischen Kommandos in der Notitia zeigen einen „Tractus Italiae circa Alpes" also eine regional begrenzte und eher limitane Verteidigungszone. Ihrem Kommandanten fehlen aber sowohl die Truppenliste als auch ein Officium, so daß ihm eventuell auch Comitatenses unterstellt gewesen sein könnten.[41] Guido Clemente war der Auffassung, die Comites Italiae und Argentoratensis seien fast gleichzeitig zwischen 401 und 405 entstanden, als das Alpengebiet zur Kampfzone gegen Alarich und Radagais geworden sei. Die Comitiva Italiae habe man aufgelöst, nachdem der Magister peditum das direkte Kommando über die Truppen übernommen hätte. Das Amt selbst sei hingegen wegen seiner Ehrwürdigkeit nicht gestrichen worden.[42] Zweifel daran sind angebracht. So machte Maria Cesa zu Recht darauf aufmerksam, daß es für die Invasoren Italiens zwischen 401 und 408 offenbar keinerlei Probleme gab, in die Region einzudringen. Sollte also ein speziell zur Verteidigung der Alpenpässe eingerichtetes Kommando in dieser Zeit existiert haben, hätte es eklatant versagt.[43] Vielleicht

[41] Vgl. Ward, Notitia 429: Der Comes Italiae habe kein Officium benötigt, weil seine Truppen von den Officia der Heermeister mitverwaltet worden seien; vgl. O. Seeck, Comites 46 (= Comes Italiae), RE IV 1 (1900), 657; Clemente, Notitia 200.

[42] So Clemente, Notitia 209–210.

[43] Cesa, Heer 23; vgl. Ward, Sections 257.

darf man daher in der Comitiva Italiae ein Abschnittskommando sehen, das allerfrühestens um 412 eingerichtet wurde, als mit den Westgoten die letzten Invasoren Italien in Richtung Gallien verliesen. Folgt man aufgrund der äußeren Ähnlichkeit der beiden Tractus-Kapitel dem Postulat von der gleichzeitigen Aufstellung, so dürfte auch die Comitiva Argentoratensis frühestens ab 413 eingerichtet worden sein, nachdem mit Iovinus der letzte Usurpator Galliens besiegt worden war.[44] Sein höherer Rang könnte eventuell mit dem Kommando über einige Einheiten des Bewegungsheeres in Zusammenhang gebracht werden, da sein kleiner Grenzschutzbereich allein für eine Comitiva rei militaris nicht ausreicht.

3. Zur Entstehung des Mainzer Dukates

Der genaue Zeitpunkt, zu dem das Amt des Dux Mogontiacensis entstand, ist unbekannt. Quellen außerhalb der Notitia sind dazu nicht vorhanden. Die Stellung des Dux in den Listen von occ. I und V weist ihn aber als Nachtrag innerhalb der westlichen Notitia aus. Sein selbständiges Kapitel entspricht in seinem Aufbau aber im wesentlichen den anderen Dukaten der Notitia. Der Struktur seiner Truppenliste nach gehört der Mainzer Dux zu den spätesten Entwicklungen der Notitia occidentis. Das gilt ebenso für die Rekrutierungsweise seines Büropersonals. Der Mainzer Dux ist sicherlich der direkte Nachfolger des Dux Germaniae primae und hat wie dieser seinen Sitz in Mainz. Im Gegensatz zu diesem ist die Frontlinie des Mainzer Dukats entlang des Rheines um rund eine Civitas kürzer. Mit der Gründung der Comitiva Argentoratensis unterstand die Civitas Tribocorum mit dem Vorort Straßburg dem dortigen Comes. Dies sind die wenigen Informationen auf die sich gesamte bisherige Forschung vermutlich hätte einigen können. Trozdem gelangte sie zu durchaus unterschiedlichen Ansichten, was die Einrichtung und auch das Ende des Mainzer Dukates betrifft.

Herbert Nesselhauf und Dietrich Hoffmann plädierten dafür, das Mainzer Dukat spiegele die Reorganisation des Rheinschutzes durch Valentinian

[44] Ähnlich Bury, Notitia 144; Grosse 169; Ward, Notitia 429. Eine völlig andere Geschichte erzählt Clemente, Notitia 208–209: Entstanden sei die Comitiva als Folge des Abzugs gallischer Truppen zum Kampf gegen Alarich, was eine Reoganisation der Rheingrenze nach sich gezogen hätte. Die Verteidigung am Rhein im Süden Germaniens und in der Sequania hätte aus Pseudocomitatenses und Limitanei bestanden. Das Fehlen einer Truppenliste und eines Officiums in der Notitia zeige die Aufhebung des Kommandos und den Abzug dieser Truppen nach Italien; vgl. Clemente 307; eine ähnliche Geschichte bei Demougeot, Notitia 1122–1123. 1126. 1128. 1130.

mehr oder weniger unverändert wider.[45] Nach Meinung Denis van Berchems war das Mainzer Dukat dagegen eine provisorische Lösung, eine Schöpfung Stilichos, der um 396 noch einmal die Rheingrenze inspizierte und in diesem Rahmen dieses Amt einrichtete.[46] Die Militäreinheiten des alten Verteidigungssystems hätte man dabei mit Leihgaben aus dem Bewegungsheer vermischt. Das Mainzer Dukat sei der Nachfolger der beiden germanischen Grenzdukate und habe als solches die Aufgabe gehabt, den Germanen aus dem Barbaricum den direkten Marsch auf Trier zu verlegen, weil in Trier noch immer die Praefectura praetorio Galliarum ihren Sitz gehabt hätte. Einen Beleg dafür bietet van Berchem nicht. Er geht auch nicht auf das Problem ein, daß Trier in seiner Funktion als gallisches Hauptquartier für die Jahre nach 392/394 durchaus nicht erwiesen ist. Bei einer Datierung der Amtseinrichtung auf 396 kann allerdings die Büroorganisation des Mainzer Kommandos, die in ihrem in diesem Mainzer Notitia-Kapitels überlieferten Zustand keinesfalls vor 398 entstand, kaum mehr in eine Entwicklungsgeschichte der Officia eingeordnet werden. Die angebliche Aufgabe, Trier zu schützen, scheint eine Zuteilung ex post durch van Berchem zu sein, der vorhersieht, daß eine Invasion ein Jahrzehnt später durch die Germania prima stattfinden wird.

Dagegen tritt Jürgen Oldenstein neuerdings dafür ein, in der Liste des Mainzer Dukats den Zustand der Grenzverteidigung nach ihrer Wiederherstellung durch den Gegenkaiser Constantin III. oder durch den römischen Feldherrn Constantius zu sehen und datiert die Einrichtung des Dukats in die Jahre ab 409/413. Man erkennt an diesen Vorschlägen, daß das Amt des Mainzer Dux, obwohl es nur durch die Notitia belegt ist, als eine davon durchaus unabhängige Institution angesehen wird, deren Einrichtung

[45] Vgl. Nesselhauf 68. 72; Hoffmann, Gallienarmee 15–16.

[46] Berchem, Chapters 138; mit einer ähnlichen Argumentation Alföldi, Untergang 2, 77–78. 81: „Im Jahre 396 oder Anfang 397, unmittelbar vor seiner Expedition gegen Alarich hat Stilicho die ganze Rheinlinie bereist. Er erneuerte mit den Häuptlingen die Bündnisse für die Sicherung der Grenze, aber sein Hauptziel war durch Zuzug die ungenügende Heermacht zu verstärken. Wenn er sich einigermaßen ruhig nach dem Osten entfernen wollte, mußte er dort die unter den zwei Usurpatoren sehr in Anspruch genommenen und geschwächten Kräfte auffrischen. Ja, es ist sogar möglich, daß er eben bei dieser Gelegenheit die Stellung des dux Mogontiacensis ins Leben rief. Claudian besingt allerdings so oft die wichtigen und friedenbringenden Resultate dieser Reise seines Gönners – und die Ereignisse bestätigen auch (bis 407) ihre Bedeutung-, daß wir mit Recht tiefgreifende Änderungen damit in Zusammenhang bringen können."; vgl. auch Wackwitz 117–118; Whittaker 162: „In the later fourth century the dux Mogontiacensis (Mainz) in Upper Germany seems to have been responsible for the lower Rhine under the comes at Strasbourg in Upper Germany" mit Berufung auf S. Mazzarino, Stilicone. La crisi imperiale dopo Teodosio, Rom 1942, 336–337.

durch Zuweisung an bestimmte historische Ereignisse wie etwa Stilichos Rheinreise datiert wird.[47]

Das Ende des Mainzer Dukats wird mit einer identischen Art der Argumentation an die Invasion der Germania prima gebunden: Das Dukat des Tractus Mogontiacensis werde 406/407 von den Germanen überrollt.[48] Die Germanen besetzen das Dukat, die Infrastruktur der valentinianischen Grenzverteidigung verliert ihren Sinn. Die Rheinflotte wird abgewrackt, weil die Barbaren mit den Schiffen nichts anzufangen wissen.[49] Diese Barbaren werden wiederum mit den Burgundern identifiziert, die sich 407/412 in der Provinz links des Rheins eingerichtet hätten. Dabei soll sich die Anwesenheit der Burgunder auf den Süden, auf das Gebiet südlich von Mainz, konzentriert haben.[50] Argumente hierfür ergeben sich eigentlich nur dadurch, daß man einerseits Nachrichten aus dem im Hochmittelalter verfaßten Nibelungenlied – etwa über den Sitz des herrschenden Burgunderkönigs Gunther in Worms oder den aus Alzey stammenden Spielmann Volker – auf die Verhältnisse des 5. Jahrhunderts zurückprojiziert. Andererseits werden auf der Basis dieser „Informationen" archäologische Funde, die wohl die Anwesenheit von Ostgermanen in Alzey und allgemein in der Provinz bezeugen, als „burgundisch" interpretiert.

Jürgen Oldenstein plädiert jedenfalls für ein Nebeneinander von römischer Provinz- und Militärorganisation und Burgundern[51]:

[47] Siehe etwa Claude, Dux 305: Der aus den Provinzen Germania I und II bestehende Sprengel wurde in den Tractus Argentoratensis und den Tractus Mogontiacensis gegliedert. Die rheinischen Grenzdukate hatten sich nach 407 aufgelöst; vgl. A. W. Byvanck, Notes Batavo-Romaines X. La Notitia Dignitatum et la frontière septentrionale de la Gaule, Mnemosyne 9, 1941, 87–96.

[48] So Berchem, Chapters 138: Mainzer Dukat 406/407 überrollt; Alföldi, Untergang 2, 88; ähnlich Hoffmann, Gallienarmee 15; überraschenderweise auch Oldenstein, Jahrzehnte 111.

[49] Siehe O. Höckmann, Mainz als römische Hafenstadt, in: Klein 87–95 hier 93; vgl. Grosse 169.

[50] So etwa Alföldi, Untergang 2, 88; vgl. E. Ewig, Der Raum zwischen Selz und Andernach vom 5. bis zum 7. Jahrhundert, in: Werner-Ewig 271–296 hier 274–275: „Die 413/414 noch intakten Grenzeinheiten nördlich von Bingen wurden als pseudocomitatenses in das Feldheer eingereiht, was m. E. nicht unbedingt bedeutet, daß sie in diesem Zusammenhang auch ihre bisherigen Garnisonen verließen. Der Sektor Bingen-Andernach wäre dann in unmittelbarer römischer Regie geblieben."; ähnlich Bernhard, Geschichte 158: „Die alte Hauptstadt Mogontiacum gehörte sicher nicht zum burgundischen Föderatengebiet am Rhein. Dort ist noch mit römischen Militärkontingenten und Einrichtungen der Zivilverwaltung zu rechnen. Ob der dux Mogontiacensis als Chef des Grenzheeres nach 413 nur noch die Aufgabe hatte, die föderierten Germanen in den Kastellen zu überwachen, ist eine offene Frage."

[51] Oldenstein, Jahrzehnte 111; Für ein Überleben des Mainzer Dukats trat auch schon Stein, Grenzverteidigung 93, mit einer etwas exzentrischen These ein: Die Verteidigung der Germania prima sei 406/407 vernichtet worden. Die Burgunder, die in Mundiacum in der Ger-

Nachdem der Grenzschutz am Rhein durch Constantin III. und vor allen Dingen Constantius III. wieder aufgebaut worden ist, rücken anstelle von Comitatensen burgundische Föderaten in den Bereich des Mainzer Dux ein … Ich halte es nicht für ausgeschlossen, daß comitatensische Einheiten, die nun als limitane Dienst taten, die Aufgabe hatten, ein Auge auf die Grenze und eines auf die Föderaten zu haben.

Es erscheint jedoch als wenig wahrscheinlich, wenn man angeblich gleichzeitig comitatensische Einheiten aus ihren Festungen im Hinterland abzieht, aber als Nachfolger dort mutmaßlich burgundische Foederaten einrücken lässt. Die Burgunder würden dann die abgezogenen Comitatenses ersetzen, denen man dann wieder laut Oldenstein in den verlassenen Kasernen der Limitanei vorne an der Rheingrenze wieder begegnen würde. Nun sind aber die militärischen Einheiten, die in der Liste des Mainzer Dux genannt werden, in keinem Falle Comitatenses. So weit dürfte das – von Oldenstein unterstellte – wenig rationale Handeln der römischen Heeresleitung denn doch nicht gegangen sein, daß man auf der einen Seite die im Bürgerkrieg mobilisierten Limitanei als Pseudocomitatenses in der gallischen Bewegungsarmee beläßt, um auf der anderen Seite wesentlich teurere comitatensische Verbände auf die Grenze zu verteilen. Das Argument, man habe doch für eine Kontrolle der Foederaten sorgen müssen, was doch nicht von normalen Limitanei zu leisten gewesen wäre, zeigt nur ein weiteres Mal die Unsicherheit, mit welcher in der Forschung mit antiken Begriffen jongliert wird. Um das Beispiel der „foederati" aufzugreifen, so bleibt kaum etwas anderes übrig als anzumerken, daß es keinen einzigen Beleg dafür gibt, daß „die" Burgunder römische Foederaten gewesen wären oder als „foederati" bezeichnete Truppen den Römern zu Verfügung gestellt hätten. Falls die archäologischen Funde aus Alzey tatsächlich auf die Anwesenheit von Ostgermanen (= Burgunder?) hindeuten, so bleibt daher trotzdem Folgendes noch zu fragen: 1. Haben ausschließlich Ostgermanen das Areal des spätrömischen Kastells als Wohnort inne?, 2. Gibt es Hinweise auf ihre militärische Organisation?, und 3. Falls die Fragen 1 und 2 positiv beantwortet werden könnten, wie unterscheidet man dann eine solche postulierte „foederati"-Einheit von einer Einheit der gallischen Bewegungsarmee, die sich –

mania secunda den Iovinus zum Kaiser ausgerufen hätten, siedelten im Anschluß daran in dieser vom Krieg verschonten Provinz. Die dort bis dahin liegenden Limitanei seien samt ihrem Dux in die Germania I verlegt worden, wo der Dux unter der Bezeichnung Dux Mogontiacensis neben dem Dux Germaniae primae, dessen Kapitel in der Notitia verlorengegangen sei, seine Dienststelle eingerichtet habe. Die Truppen des Dux Germaniae I wären in dem Abschnitt zwischen Selz und Straßburg zusammengezogen worden. Doch hätten ihre Namen an den alten Garnisonen gehaftet und diese seien von den neuen Einheiten aus der Germania secunda übernommen worden; vgl. auch Bernhard, Merowingerzeit 11–13.

wenn sie nicht gerade eine comitatensische Legion darstellt – zu einem erheblichen Teil ebenfalls aus Germanen zusammensetzt? Leider ist es derzeit aber um die Antworten eher schlecht bestellt, denn das archäologische Material als solches gibt als Echo nur die ethnischen Konstrukte und/oder historischen Antworten wieder, die zuvor hineingelesen wurden.[52]

Betrachtet man nach dem zuvor Gesagten noch einmal das Amt des Dux Mogontiacensis, so muß man feststellen, daß trotz der Heranziehung von außerhalb der Notitia liegenden Informationen, von historischen Nachrichten und archäologischem Material, die Hauptquelle für das Kommando die Notitia des Westens geblieben ist. Zwar helfen die Chroniken z.B. die Einrichtung der Comitiva Hispaniarum zu datieren und damit einen terminus postquem für die Liste occ. VII und die gallischen Pseudocomitatenses zu liefern und auch die Ziegelstempel tragen ihren Teil dazu bei, die überlieferte Truppenkombination im Mainzer Dukat zeitlich genauer festzulegen, doch ein Datum für ein Ende des Dukates nennen sie nicht.

Zu Beginn dieses Abschnittes wurden noch einmal jene Erkenntnisse aufgeführt, auf die sich vermutlich alle an der Forschung über das Mainzer Kommando Beteiligten hätten einigen können. Daraus ergab sich, daß der Tractus Mogontiacensis in den Listen der Duces und Comites zwar ein Nachtrag war, die Struktur seiner Truppenliste die wohl späteste Stufe aufwies, aber daß sein selbständiges Kapitel dem der Duces völlig entsprach. Belegbar ist dies durch die Organisation des Büropersonals. Man könnte oberflächlich betrachtet beinahe denken, das Mainzer Dukat gehöre einer relativ frühen Phase an. Tatsächlich aber hat man es nach mehreren Phasen der Zentralisierung und der verstärkten Konzentration aller Kompetenzen auf den Magister peditum praesentalis mit einem „Rückschritt" zu tun. Der

[52] Vgl. Bernhard, Merowingerzeit 102. 104: „Im archäologischen Fundgut ließ sich ein Abbruch in den 30er Jahren des 5. Jhs. sicher gut mit den historischen Ereignissen 436/437, die zur Niederlage der Burgunder gegen Aetius führten, verbinden. Aber hier befinden wir uns bei der derzeitigen schütteren Quellenlage auf dem schlüpfrigen Boden allgemeiner Spekulationen. Der Mangel an burgundischem Fundgut, das immerhin einen Zeitraum von knapp einer Generation Dauer umfassen müßte (413–444), erinnert in fataler Weise an die archäologische Nichtexistenz der Westgoten im tolosanischen Siedlungsgebiet von 418 bis 507 – immerhin ein Zeitraum von drei Generationen Dauer."; vgl. dazu wiederum Brückner 135: „Im Falle der Andernacher Einheit ist aufgrund des archäologischen Materials davon auszugehen, daß am Beginn des 5. Jahrhunderts ein Truppenabzug erfolgt sein muß."; vgl. dazu Anm. 1169: „Der Großteil des Materials, welches höchstwahrscheinlich von Angehörigen des Heeres getragen wurde (Zwiebelknopffibeln, Schnallen, Gürtelzubehör) endet am Beginn des 5. Jahrhunderts. Der genaue Zeitpunkt hierfür läßt sich anhand des Fundstoffes leider nicht erschließen, so daß jedes Datum zwischen 406/407 und 425/430 dafür in Frage kommen kann … So bleibt festzuhalten, daß es uns anhand des archäologischen Materials derzeit nicht möglich ist, zu entscheiden, ob während des ersten Drittels des 5. Jahrhunderts – nach den Ereignissen von 406/407 – in Andernach Militär stationiert war."

Zeitraum, zwischen der Registrierung der Mainzer Variante der Büroorgani-
sation und der Abfassung der Notitia occidentis, kann daher nur ein relativ
kurzer sein, da sonst andere Dukatsbüros eine zumindest vergleichbare
Struktur aufgewiesen hätten. Einerseits muß damit die „Reform" des Main-
zer Büros in eine Schwächephase des obersten Heermeisteramtes fallen,
andererseits gehören die Teillisten von occ. VII in den Zeitraum 419–422/
423.[53] Innerhalb dieser Spanne von 5 Jahren fallen die Jahre bis Februar 421
weg, als Constantius (III.) noch das alleinige Kommando führte, und auch
die Zeit ab September 423, nachdem Castinus der starke Mann im Magiste-
rium peditum praesentalis war, kommt wohl nicht in Betracht. Es bleibt
eine Lücke von Februar 421 bis September 423, wobei vermutlich bis Sep-
tember 421 Constantius III. selbst als Kaiser weiterhin die militärische Ma-
schinerie über den ihm ergebenen Oberbefehlshaber Asterius kontrolliert
hat. Die Neuordnung in der Rekrutierung des Mainzer Büropersonals
könnte demgemäß 422/423 stattgefunden haben. Wenn nun die Einträge
des Mainzer Dukates innerhalb der Notitia occidentis stets außerhalb der
Reihe, sei es geographisch oder organisatorisch, verzeichnet stehen, die
Struktur des Dukats aber mit der anderer Regionalkommandeure, etwa der
des Dux tractus Armoricanus, identisch ist, so stellt das Mainzer Dukat als
Amt offensichtlich einen Nachtrag dar, der nicht mehr an der eigentlich
korrekten Position innerhalb der Notitia eingebaut werden konnte. Dies
kann nur bedeuten, daß das Amt an sich noch nicht lange existierte, viel-
leicht erst kurz zuvor – etwa als Folge des Frankenfeldzugs des Castinus
421 – geschaffen worden war.

4. Zum Zweck der Notitia Dignitatum

Die unterschiedlichen Auffassungen über Sinn und Zweck der westlichen
Notitia Dignitatum haben ihren Ursprung in den Thesen über die angeb-
lich vorhandenen chronologischen Schichten dieses Dokumentes. Wenn
dabei in der Forschung von mehreren Phasen der Textredaktion gere-
det wird, dann können daran wiederum rasch Vorstellungen darüber ange-
schlossen werden, wie es zu diesen Redaktionen kam. Diese Ansichten kön-
nen in sich sogar relativ schlüssig klingen und tragen zum Aufbau eines ge-
wissen Modells bei, das selbst nicht mehr in Frage gestellt wird: Nach John
C. Mann existierte die Notitia oder vielmehr eine Vorform der Notitia

[53] Oldenstein, Jahrzehnte 109: Die Zusammenlegung der beiden gallischen Diözesen, die
 zwischen 418 und 425 stattfand, sei in der Notitia schon vollzogen, folglich sei die Pro-
 vinzverwaltung zu dieser Zeit noch intakt gewesen.

schon vor dem Jahre 408. Es habe bereits im 4. Jahrhundert zwei Notitiae, eine westliche und eine östliche, gegeben. Daher sei das Bedürfnis nach einer vereinigten Notitia Dignitatum nur durch eine Person zu erklären, die an einer Herrschaft über beide Teile des römischen Reiches interessiert war. Nach Mann kann diese Person nur Stilicho gewesen sein und daher sei die Gesamt-Notitia zwischen Mai und August 408 zusammengestellt worden, obwohl die Ost-Notitia keine Daten aus der Zeit nach 395 enthalte. Denn sie sei das Exemplar des Theodosius I., welches dieser auf seinem Feldzug nach Italien im Jahre 394 mit sich geführt hatte. Dort sei die Ost-Notitia im Archiv verstaubt, bis sie durch Stilichos 408 neu erwachtes Interesse am Osten wieder entdeckt worden sei. In diesem Jahr habe die westliche Liste occ. V nur jene Einheiten umfasst, die dem Magister peditum praesentalis Stilicho direkt unterstanden. Das Gleiche gelte für occ. VI, die Liste des Magister equitum praesentalis. Das Kapitel von occ. VII habe dagegen allein die Truppen des Magister equitum Galliarum enthalten. Erst unter Stilichos Nachfolgern sei die Liste occ. VII zur bekannten Distributio numerorum umgearbeitet worden. Nach Mann sei trotzdem deutlich zu erkennen, daß in dieser späteren Phase seitens der kaiserlichen Kanzlei – wenn auch wenig erfolgreiche – Versuche gemacht worden seien, den Großteil von occ. V und VI auf dem Stand von occ. VII zu halten.[54]

Damit lehnt sich Mann an die Konzeption von A. H. M. Jones an. Jones ging von der Annahme aus, daß es sich bei der vorliegenden Ausgabe der Notitia um das offizielle Staatshandbuch des weströmischen Reiches handele:

> Jones schlug vor, die in den Kapiteln 5 und 7 unterschiedlichen Datierungsebenen könnten am ehesten richtig interpretiert werden, wenn man davon ausginge, daß beide Kapitel zwar gleichzeitig in Nutzung gewesen seien, aber verschiedenen Zwecken gedient hätten … In den Listen, die in Kapitel 5 und 6 erscheinen und die Truppen nach ihren Rangklassen geordnet zeigen, sieht Jones den Zweck darin, daß sie den Beförderungsstand der einzelnen Truppen im Westreich anzeigen sollten. Bei Kapitel 7 steht die Ablesbarkeit der absoluten Truppenstärke im Vordergrund. Ob dabei jede einzelne Rangerhöhung nachgetragen ist, spielt für diesen Zweck keine besonders wichtige Rolle. Jones führt zur Untermauerung dieses Aspekts an, daß in den einzelnen Unterlisten der Kapitel

[54] Mann, What 4; Mann, Notitia 216. 218; vgl. Ward, Notitia 426: Die Distributio sei nach dem Fall Stilichos 408 und der Anerkennung Constantins III. 409 eingeführt worden. Eine neue Notitia, die sich auf Italien, Africa und Illyricum beschränkt habe, sei erstellt worden, weil der Rest des Westens dem Constantin unterstanden habe. Daher habe man sich entschlossen, eine geographische Verteilungsliste zu erstellen; ebd. 423: Die Distributio numerorum habe die anderen Listen bald ersetzt. Die Verzeichnisse occ. V und VI seien nur noch für die Officia-Struktur, die Listen von Comites und Duces und die Insignia und Schildzeichen aufrechterhalten worden.

Nachträge von Truppen an Stellen zu finden sind, wo sie von ihrer Rangklasse eigentlich nicht hingehören. Er kann nachweisen, daß es sich dabei um Truppen handelt, die aus ihren Militärsprengeln versetzt worden sind, vom Büro des primicerius aber nicht an die Stelle in der Notitia eingetragen wurden, wo sie ihrer Rangklasse nach zu plazieren waren (möglicherweise war dort kein Platz mehr vorhanden), sondern an den Schluß eines Unterkapitels gesetzt wurden, um dann bei der nächsten Grundrevision an die Stelle gesetzt zu werden, wo sie ihrer Rangklasse entsprechend hingehörten. Wenn nun die Liste 7 auf dem neuesten Stand gehalten war, was die Zahl der vorhandenen Truppen betraf, so bestand kaum die Gefahr, daß eine Truppe doppelt befördert wurde, auch wenn das Verzeichnis 5 nicht dergestalt auf dem laufenden gehalten wurde, daß untergegangene Truppen konsequent gestrichen und neu aufgestellte hinzugefügt wurden. Aus diesem Grunde ist es mehr als wahrscheinlich, daß Kapitel 5 und 7 nicht nur gleichzeitig entstanden sind – und in diesem Falle werden sie absolut übereingestimmt haben –, sondern ... daß sie in der Tat gleichzeitig in Benutzung gewesen sind."[55]

Somit würde folglich die westliche Notitia als ein Arbeitsinstrument gedacht, während die östlichen Listen nur noch für jenen interessant waren, der sich im Westen gleichsam aus nostalgischen Gründen oder aus politischem Interesse an einem Gesamtreich an der Darstellung der früheren Zustände in der oströmischen Verwaltung begeistern konnte.

Auf dem Stand eines Handbuches für den jeweiligen Reichsteil gehalten wurde die Notitia vom Primicerius notariorum, dem Vorsteher der zentralen Verwaltungsabteilung am Kaiserhof, der damit auch über alle notwendigen Akten zum Dienstpersonal verfügte. Wie das vor sich gegangen sein soll, erläutert Otto Seeck[56]:

[55] Nach Oldenstein, Jahrzehnte 91–92; ähnlich Wackwitz 90: „Occ. VII wird in höherem Maße dem praktischen Gebrauch gedient haben, da im Alltag viel öfter nachgeschlagen werden muß, wo eine Truppe steht, als in welchem Rang sie eingestuft ist. Man könnte diese unterschiedliche Konsequenz in der Durchführung vielleicht dafür anführen, daß auch nach der zusammenfassenden Redaktion noch interpoliert wurde; doch ist das nicht sicher."; vgl. Ward, Notitia 422.

[56] Seeck, Laterculum 906; ähnlich Ward, Notitia 398. Zu diesen Aufgaben des Primicerius notariorum, s. Bury, Notitia 131–133; Seeck, Laterculum 904–905; Polaschek 1077–1081; A. W. Byvanck, Notes Batavo-Romaines IX. La date et l'importance de la Notitia Dignitatum, Mnemosyne 8, 1940, 67–71; W. Enßlin, Primicerius, RESuppl. 8 (1956), 614–624 hier 617–619; Mann, What 3; Purpura 350–351; s. auch Lotter, Völkerverschiebungen 4. 40. 47: Kopie eines offiziellen Handbuches bzw. von Listen unterschiedlicher Zeitstellung aus einem mehrfach ergänzten Handbuch der Verwaltung. Dabei seien die Listen des westlichen Feldheeres auf dem Stand von 423–425, die donauländischen Limitankapitel dagegen würden selbst mit Korrekturen und Nachträgen kaum über die Katastrophenjahre von 375 und 378 hinausreichen; vgl. Nischer, Quellen 30: „Daß die Notitia dignitatum nicht als die Arbeit eines Kompilators anzusehen ist, sondern ein amtliches und zum Amtsgebrauch bestimmtes Dokument darstellt, wird von niemandem angezweifelt ... Ich bin vollkommen überzeugt, daß diese Beamten, in deren Kanzleien die Ernennungsdekrete für alle höheren Beamten und Offiziere ausgefertigt wurden, hiefür einen Behelf,

Suchen wir uns nach diesem Tatbestande ein Bild von der Führung des Laterculum maius zu machen, dessen Abschrift uns in der Notitia dignitatum vorliegt. Bei den Veränderungen, die in den Ämtern eintraten, nahm man Streichungen vor oder machte Zusätze am Rande, die sich für uns meist dadurch kenntlich machen, daß sie an falscher Stelle, z. B. außer der geographischen Reihenfolge, in den Text geraten sind. Natürlich wurden diese Änderungen nur innerhalb des Gebietes vorgenommen, über das sich die Tätigkeit des Primicerius notariorum erstreckte … Im übrigen begnügt man sich bei den einzelnen Ämtern mit Randbemerkungen, bis die Veränderungen so groß werden, daß diese nicht mehr ausreichen. In solchen Fällen nahm man wahrscheinlich das Blatt heraus, auf dem das betreffende Amt verzeichnet war, und ersetzte es durch ein neues. Es war also am bequemsten, wenn das laterculum nicht die Gestalt eines Codex oder gar einer Buchrolle hatte, sondern nach Art eines modernen Zettelkatalogs angelegt wurde …

Nach Guido Clemente hingegen entstammt die Notitia, so wie sie uns heute vorliegt, direkt dem Officium des westlichen Magister peditum praesentalis und die Officiales dieses Büros hätten sich nur mit jenen Aspekten der Notitia occidentis beschäftigt, die ihr eigenes Officium betrafen, so seien die Anomalien und Nachlässigkeiten zu erklären.[57] Die Notitia, die in der Hauptsache aus der Zeit um 406–408 stamme, aber wiederum mit Teilen, die schon in theodosianischer Zeit entstanden wären, würde wenigstens zum Teil erneut um 425 benutzt. Damit hätte dann der Primicerius notariorum, der um 425 die Notitia von den Militärs zurückerhielt um eine Revision der Notitia vorzunehmen, ein Problem mit der Uneinheitlichkeit. Doch die heute vorliegende Kopie der ND sei nicht zum permanenten Gebrauch, etwa als Handbuch zum Ausstellen von Ernennungsschreiben wie dies etwa Seeck vorschwebte, bestimmt gewesen. Sie sei vielmehr eine Art Übersicht über die Militär- und Verwaltungsstruktur des Reiches.

eben die Notitia dignitatum, haben mußten."; Kulikowski, Notitia 372: „It was probably just a new draft of the sort of document always kept in the bureau of the primicerius notariorum so he could draw up codicils of office."

57 Clemente, Notitia 205; auch nach Maier, Giessen 113, sei die Liste occ. VII eine willkürliche Zusammenstellung aus verschiedenen Listen unterschiedlicher Zeitstellung, die der Kompilator der Notitia vorgenommen habe, folglich kein offizielles Dokument und damit auch kein Handbuch; vgl. Ward, Notitia 414; Kulikowski 368–369; zur These Clementes, s. aber die teilweise berechtigten Einwände von Brennan, Notitia 155: „No one has been able to restore any satisfactory administrative coherence to the western list as a whole. It is perhaps best seen as an artificial creation from lists which had become progressively obsolete in a messey archive, as they lost their original purpose. One attractive hypothesis is that the list was taken over by the magister peditum, who certainly had a particular interest in the two chapters which depart from the basic structure of the eastern list (occ. 7 and 42). It is not without problems, however. The military lists show no more careful and consistent record keeping than the civil ones …"

Wenige Jahre vor Clemente wollte schon Peter Wackwitz unter der Annahme eines bestimmten Verwendungszwecks dem Entstehungsprozess der Notitia nachgehen[58]:

> Die Frage nach einem solchen einheitlichen Entstehungsdatum ist in dieser Form überhaupt nur bedingt richtig. Wir müssen scharf unterscheiden zwischen dem Datum der Zusammenstellung der einzelnen Listen zu dem einen Dokument, das unsere Überlieferung – wenn auch nicht im Original – uns erhalten hat, einerseits und dem Entstehungsdatum der Einzellisten, ja der Einzelnotizen andererseits … Außerdem ist in Rechnung zu ziehen, daß die einzelnen Listen nicht in ihrem ursprünglichen Zustand erhalten geblieben waren, als man die N. D. zusammenstellte, sondern Änderungen vorgenommen worden sind. Dabei verfuhr man aber nicht konsequent. Mancher ändernde Zusatz wurde hineingebracht, an anderer Stelle aber, wo ebenfalls eine Korrektur nötig gewesen wäre, unterlassen. Ob man die uns vorliegende Zusammenfassung der N. D. nun als Schlußdokument der verschiedenen Entwicklungen der einzelnen Listen auffassen soll oder als eine Station dieser Prozesse, d.h. daß noch mit Zusätzen und Interpolationen auch nach der Entstehung des Originalexemplars der N. D. zu rechnen wäre, das wird sich m.E. bei der unerfreulichen Quellenlage kaum sicher entscheiden lassen.

Wackwitz war aus heutiger Sicht schon auf dem richtigen Weg, wenn er anmahnt, zwischen den Einzellisten und dem „Schlußdokument", eben der vorliegenden Notitia, nicht nur in chronologischer Hinsicht zu unterscheiden.

Für einen Wechsel des Verwendungszwecks des Gesamttextes der Notitia tritt auch Werner Seibt ein: Die Verzierung mit Buchmalerei und die Verwendung von Purpurpergament sprächen gegen ein Gebrauchs-Dokument und für einen Prachtkodex, der zunächst vielleicht von Stilicho in Auftrag gegeben worden sei. Die Arbeit daran hätte man kurz darauf durch seinen Tod im August 408 abgebrochen und die Notitia sei in diesem halbfertigen Zustand wieder als Gebrauchstext durch Flavius Constantius benutzt und mit Nachträgen bis 425 versehen worden.[59] Peter Brennans Vorwurf der reinen Ideologie eines bürokratischen Geistes, der sich in der Notitia verkörpere, basiert auf seiner nicht weiter begründeten, auf Seeck gestützten Annahme, man habe es bei der Notitia mit einem „model document" zu tun, in dem die einzelnen Ämter-Kapitel ursprünglich als Vorbilder für Ernennungsschreiben gedient hätten. Doch dann, so Brennan, sei die Notitia wie auch die sie umgebende Wirklichkeit der kaiserlichen Regierung in Ravenna außer Kontrolle geraten, die Listen seien – weil ohnehin nicht mehr der Realität entsprechend – nur noch nachlässig geführt worden und so

[58] Wackwitz 89.
[59] Seibt 344–346.

habe man den Zustand erreicht, in den die heute vorliegende Notitia gera-
ten sei. Damit wäre die Notitia eine ideologische, für den modernen Histo-
riker gleichsam vergiftete Quelle.[60]

Allen diesen Thesen ist gemeinsam, daß sie von einer Art Pervertierung
eines angenommenen Endzwecks der Notitia ausgehen. Die Grundlage
hierfür glaubt man in den angeblich völlig unterschiedliche zeitliche
Schichten repräsentierenden Einzellisten und Kapiteln erblicken zu dürfen.
Denn wenn diese keine intakte Einheit bilden, so kann der von der Gesamt-
Notitia behauptete Zustand des Reiches – soweit er durch sie erfasst werden
soll – nur noch Ideologie sein. Es hat sich jedoch im Lauf der Arbeit her-
ausgestellt, daß nicht nur die chronologischen Unterschiede in den einzel-
nen Teilen der westlichen Notitia viel geringer sind als ursprünglich ange-
nommen, sondern auch die Verzahnung wenigstens bei den intensiver
untersuchten Listen des Bewegungsheeres eine wesentlich höhere ist. Die
meisten der absolut datierbaren Listen oder Teillisten weisen ein Datum
von 422/423 auf und so scheint der Zeitpunkt ihrer Zusammenfassung zur
heutigen Notitia nicht weit davon entfernt anzusetzen sein. Dies bedeutet
aber auch, daß von einer ideologischen Traumwelt der Notitia nur in einem
sehr beschränkten Maße die Rede sein kann. Wenn die Listen und Kapitel
und damit der informationelle Inhalt der Notitia ihre eigene, zeitgenös-
sische Wirklichkeit – wenn auch sicherlich aus bürokratischer Sicht – reprä-
sentieren, so muß die dem Gesamttext „Notitia" innewohnende ideolo-
gisch-propagandistische Weltsicht einem Zweck zuzuschreiben sein, der
den einzelnen Inhalten wie sie sich in den Listen und Kapiteln darstellen

[60] Brennan, Notitia 157: „The dreamworld of the Notitia Dignitatum takes its place, in the
construction of order and authority, alongside other late antique artifacts which seek to
impose meaning on a larger no longer controllable whole." ebd. 162; ähnlich C. Neira Fa-
leiro, La plenitudo potestatis e la veneratio imperatoris come principio dogmatico della
politica della tarda antichità. Un esempio chiaro: La Notitia Dignitatum, in: L. de Blois
(Hrsg.), The Representation and Perception of Roman Imperial Power, Amsterdam 2003,
170–185; C. Neira Faleiro, Documentos de estado en el bajo imperio. Un caso particular:
La Notitia Dignitatum, in: S. Crespo Ortiz de Zarate – A. Alonso Avila (Hrsg.), Scripta
Antiqua in honorem Angel Montenegro Duque et Jose Maria Blazquez Martinez, Valla-
dolid 2002, 761–776; s. auch Kulikowski, Notitia 360–361: „Even if we admit an originally
ideological impetus, however, we do not thereby throw up our hands and abandon the No-
titia's contents ..."; ähnlich jüngst Stickler 9–10: „Jedenfalls dürfte es dem gegenwärtigen
Kenntnisstand angemessen sein, daß die Wissenschaft davon abgekommen ist, die zivile
und militärische Verwaltung des Imperiums in der Spätantike vorwiegend von der Notitia
dignitatum ausgehend zu erforschen. Dies gilt auch für unseren Zeitraum, in dessen Ver-
lauf sich ohnehin eine zunehmende Kluft zwischen den tatsächlichen Verhältnissen an
den Peripherien des Reiches und den bürokratischen Regelungsbemühungen im fernen
Ravenna aufgetan haben dürfte." D. h. aufgrund der Annahme, nicht etwa eines Beweises
oder doch der Anführung einiger Indizien, einer Kluft zwischen Anspruch und Wirklich-
keit, fühlt sich Stickler – dabei ganz auf der Höhe des „gegenwärtigen Kenntnisstands" –
davon entlastet, sich mit der lästigen Notitia auseinanderzusetzen.

noch nicht inhärent war. Dieser Endzweck wird folglich erst durch die Zu-
sammenstellung der verschiedenen Listen, etc. zu dem Gesamttext erreicht,
so daß der Hinweis von Werner Seibt, die Notitia sei schließlich ein Pracht-
kodex und nicht für eine praktische Verwendung vorgesehen, das Richtige
getroffen hat. Schon G. Purpura hatte an ein Geburtstagsgeschenk des Kai-
sers Theodosius II. an seinen 10 jährigen Neffen Valentinian III. gedacht.
Dies würde aber die Notitia selbst in das Jahr 429 datieren, was aufgrund
der hier ermittelten Daten nicht der Fall sein kann. Vielmehr muß der Auf-
traggeber der Notitia oder ihr Empfänger doch im Umfeld der Jahre 423 bis
spätestens 425 gesucht werden und er oder sie müssen in irgendeiner Art
Interesse an gut verpacktem bürokratischen Geist gehabt haben.[61]

Es scheint daher nicht gerade ein Zufall zu sein, wenn nach dem Tod des
Kaisers Honorius im August kaum drei Monate später, im November 423,
ein gewisser Iohannes zum neuen Herrscher des Westens ausgerufen wird.
Iohannes hatte zuvor den Posten des Primicerius notariorum innegehabt,
ausgerechnet jenes Amt, das für die Führung der Truppenlisten und die
Ausfertigung der Ernennungsschreiben zuständig war. Was liegt folglich nä-
her, als dem neuen Herrscher auch die Entstehung der Notitia zuzuschrei-
ben?[62] Zu diesem Vertreter der Zentralbürokratie auf dem westlichen Kai-
serthron würde dieses Dokument in seiner Mischung aus Informationen
und ideologischem Gehalt besser passen, als zu allen anderen eventuell in
Frage kommenden Kandidaten. Die Regierungszeit des Iohannes war für
ihn eine keineswegs glückliche: Mit Unterstützung des Oberbefehlshabers
Castinus zur Herrschaft gelangt, verlor er wohl schon im Frühjahr 424 die
Kontrolle über Gallien, nachdem die Sperrung der Getreidelieferungen aus
Nordafrika dortige Soldaten zur Meuterei und zur Ermordung des zustän-
digen Praefectus praetorio Galliarum getrieben hatte. Ein daraufhin einge-

61 Wenn die einzelnen Materialien, aus denen sich die Notitia zusammensetzt, tatsächlich so
 disparat wären wie von einigen (z.B. Brennan) angenommen, hätte man auf die beste-
 chende These des Byzantinisten Paul Speck zurückgreifen können. Dieser hatte nämlich
 für eine ganze Reihe von inhomogenen Texten im Umkreis des Kaisers Konstantin VII.
 angenommen, es habe sich ursprünglich nur um Dossiers, d.h. Textsammlungen in Form
 von Blättern, Notizen und Zetteln, gehandelt, die zwar einen gemeinsamen Inhalt hatten
 und einem gemeinsamen Zweck gedient hätten – nämlich der Unterrichtung kaiserlicher
 Prinzen – aber erst wesentlich später zu einem Text zusammengefasst worden wären, wie
 etwa „De administrando imperio", s. P. Speck, Über Dossiers in byzantinischer antiquari-
 scher Arbeit, über Schulbücher für Prinzen sowie zu einer Seite frisch edierten Porphyro-
 gennetos, in: Varia III (= Poikila Byzantina 11), Bonn 1991, 269–292; so auch C. Sode,
 Untersuchungen zu De administrando imperio Kaiser Konstantins VII. Porphyrogenne-
 tos, in: Varia V (= Poikila Byzantina 13), Bonn 1994, 147–260 hier 178. 183–184. 254; vgl.
 Purpura 357; Neira Faleiro 176–177.
62 Zu Iohannes: M. Pawlak, L'usurpation de Jean (423–425), Eos 90, 2003, 123–145. Vor kur-
 zem kam auch Wood, Phase 433, auf den Gedanken, daß es Iohannes Primicerius war, der
 die Notitia habe aufzeichnen lassen.

leiteter Feldzug gegen den rebellischen Bonifatius in Africa zog sich bis in das nächste Jahr hin, so daß schließlich eine militärische Intervention aus Ostrom keine Mühe hatte, den Iohannes in Ravenna gefangenzunehmen. Will man den Akteuren im Westen nicht eine völlige Realitätsblindheit unterstellen, so dürften sich die Jahre 424 und 425 damit wohl kaum zur Erstellung der Notitia geeignet haben. Fügt man die Datierung der Listen auf 422/423 und die internen Anzeichen ihrer hastigen Zusammenstellung hinzu, so bleibt – da Iohannes das erste Konsulat seiner Herrschaft für 424 an Castinus abtrat – nur ein Anlaß zur Herstellung der Notitia übrig – ihre Überreichung als Geschenk anläßlich der Thronbesteigung des Iohannes am 20. November 423.

Literatur

C. Adams – R. Laurence (Hrsg.), Travel and Geography in the Roman Empire, London 2001 (= Adams-Laurence)

J. R. Aja Sanchez, Historia y Arqueologia de la Tardoantiguedad en Cantabria: La Cohors I Celtiberorum y Iuliobriga, Madrid 2002

J. J. G. Alexander, The Illustrated Manuscripts of the Notitia Dignitatum, in: Goodburn – Bartholomew 11–50

A. Alföldi, Der Untergang der Römerherrschaft in Pannonien I–II, Berlin 1926–1927 (= Alföldi, Untergang)

A. Alföldi, Ein spätrömisches Schildzeichen keltischer oder germanischer Herkunft, Germania 19, 1935, 324–328

J. R. L. Allen-M. G. Fulford, Fort Building and Military Supply along Britain's Eastern Channel and North Sea Coasts: The Later Second and Third Centuries, Britannia 30, 1999, 163–184

J. R. L. Allen, M. G. Fulford u. A. F. Pearson, Branodunum on the Saxon Shore (North Norfolk): A Local Origin for the Building Material, Britannia 32, 2001, 271–275

M. Alonso-Nunez, Orosius on Contemporary Spain, in: C. Deroux (Hrsg.), Studies in Latin Literature and Roman History V, Brüssel 1989, 491–507

H. Ament, Die Stadt im frühen Mittelalter, in: Koblenz 69–86

H. Ament, Andernach im frühen Mittelalter, in: Andernach im Frühmittelalter, Andernach 1988, 3–16

A. Amici, Iordanes e la Storia Gotica, Spoleto 2002

J. D. Anderson, Roman Military Supply in North-East England, Oxford 1992

E. Anthes-W. Unverzagt, Das Kastell Alzei, BJ 122, 1912, 137–169 (= Anthes-Unverzagt)

E. Anthes, Spätrömische Kastelle und feste Städte im Rhein- und Donaugebiet, RGK-Ber. 10, 1917, 86–165 (= Anthes)

H. H. Anton, Burgunden, RGA 4 (1981), 235–248

H. H. Anton, Gundahar, RGA 13 (1999), 193–194

J. Arce, La Notitia Dignitatum et l'armée romaine dans le dioecesis Hispaniarum, Chiron 10, 1980, 593–608

J. Arce, Notitia dignitatum occ. XLII y el ejercito de la Hispania tardoromana, in: A. del Castillo (Hrsg.), Ejercito y Sociedad, Leon 1986, 53–61

J. Arce, Gerontius, el Usurpador, in: J. Arce, Espana entre el mundo antiguo y el mundo medieval, Madrid 1988, 68–121 (= Arce, Gerontius)

J. Arce, Los Vandalos en Hispania (409–429 A. D.), AnTard 10, 2002, 75–85 (= Arce, Vandalos)

P. Arnaud, L'origine, la date de rédaction et la diffusion de l'archetype de la Table de Peutinger, BSNAF 1988, 302–321

P. Arnaud, A propos d'un prétendu itinéraire de Caracalla dans l'Itinéraire d'Antonin, BSNAF 1992, 374–379

P. Arnaud, L'Itinéraire d'Antonin: un témoin de la littérature itinéraire du Bas-Empire, Geographia antiqua 2, 1993, 33–42

M. T. W. Arnheim, The Senatorial Aristocracy in the Later Roman Empire, Oxford 1972

C. Asdracha, Inscriptions chrétiennes et protobyzantines de la Thrace orientale et de l'ile d'Imbros, Archaiologikon Deltion 49–50, 1994–1995, 279–356

D. Baatz, Mogontiacum, Berlin 1962 (= Baatz, Mogontiacum)

D. Baatz, Einige Funde obergermanischer Militär-Ziegelstempel in der Germania inferior, in: W. A. van Es u.a. (Hrsg.), Archeologie en Historie. Festschrift H. Brunsting, Bussum 1973, 219–224

D. Baatz, F.-R. Herrmann (Hrsg.), Die Römer in Hessen, Stuttgart 1982 (= RiH)

D. Baatz, Die Rheingrenze nach dem Fall des Limes, in: RiH 217–224

D. Baatz, Feldberg im Taunus, in: RiH 266–269

D. Baatz, Flörsheim, in: RiH 273

D. Baatz, Kastel, in: RiH 369–371

D. Baatz, Wiesbaden-Biebrich, in: RiH 495

D. Baatz, Katapulte und mechanische Handwaffen des spätrömischen Heeres, in: J. Oldenstein – O. Gupte (Hrsg.), Spätrömische Militärausrüstung = JRMES 10, 1999, 5–20

B. S. Bachrach, The Hun Army at the Battle of Chalons (451). An Essay in Military Demography, in: K. Brunner – B. Merta (Hrsg.), Ethnogenese und Überlieferung, Wien 1994, 59–67

B. S. Bachrach, Fifth Century Metz: Late Roman Christian Urbs or Ghost Town, AnTard 10, 2002, 363–381

R. S. Bagnall u.a., Consuls of the Later Roman Empire, Atlanta 1987

L. Bakker, Römerzeit, in: Beiträge zur Archäologie an Mittelrhein und Mosel 1 (1987), 41–48

L. Bakker, Spätrömische Grenzverteidigung an Rhein und Donau, in: Die Alamannen, Stuttgart 1997, 111–118

L. Bakker, Rädchenverzierte Argonnen-Terra Sigillata aus Worms und Umgebung, Der Wormsgau 20, 2001, 27–42

A. Baldini, Considerazioni sulla cronologia di Olimpiodoro di Tebe, Historia 49, 2000, 488–502

J. Barlow – P. Brennan, Tribuni scholarum palatinarum c. A. D. 353–364: Ammianus Marcellinus and the Notitia Dignitatum, CQ 51, 2001, 237–254 (= Barlow-Brennan)

T. D. Barnes, The Unity of the Verona List, ZPE 15, 1975, 275–278

T. D. Barnes, Imperial Campaigns, A. D. 285–311, Phoenix 30, 1976, 174–193

T. D. Barnes, The New Empire of Diocletian and Constantine, Cambridge/ Mass. 1982 (= Barnes)

P. Barrau, A propos de l'officium du vicaire d'Afrique, in: A. Mastino (Hrsg.), L'Africa romana 4, Sassari 1987, 78–100

Ph. Bartholomew, Rez. St. Johnson, The Roman Forts of the Saxon Shore, London 1976, Britannia 10, 1979, 367–370

Ph. Bartholomew, Fifth-Century Facts, Britannia 13, 1982, 261–270 (= Bartholomew, Facts)

P. Bastien, Décence, Poemenius, Numismatica e Antiquità Classice 12, 1983, 177–189

D. Bayard, L'ensemble du grand amphithéatre de Metz et la sigillée d'Argonne au Ve siècle, Gallia 47, 1990, 271–319

W. Bayless, The Visigothic Invasion of Italy in 401, ClJ 72, 1976, 65–67

T. Bechert, Wachturm oder Kornspeicher? Zur Bauweise spätrömischer Burgi, Arch. Korr. 8, 1978, 127–132

T. Bechert, Römische Archäologie in Deutschland, Stuttgart 2003 (= Bechert)

T. Bechert, Asciburgium und Dispargum. Das Ruhrmündungsgebiet zwischen Spätantike und Frühmittelalter, in: Th. Grünewald – S. Seibel (Hrsg.), Kontinuität und Diskontinuität. Germania inferior am Beginn und am Ende der römischen Herrschaft, Berlin 2003, 1–11

M. Beck, Bemerkungen zur Geschichte des ersten Burgunderreiches, Schweizer Zeitschrift f. Geschichte 13, 1963, 433–457

A. Becker – G. Rasbach, Der spätaugusteische Stützpunkt Lahnau-Waldgirmes, Germania 76, 1998, 673–692

A. Becker, Eine römische Stadt an der Lahn? Die Ausgrabungen in Lahnau-Waldgirmes, Antike Welt 31, 2000, 601–606

A. Becker, Mattiacum, RGA 19 (2001), 440–443

A. Becker, Lahnau-Waldgirmes. Eine augusteische Stadtgründung in Hessen, Historia 52, 2003, 337–350

A. Becker – G. Rasbach, Die spätaugusteische Stadtgründung in Lahnau-Waldgirmes, Germania 81, 2003, 147–199

G. Behrens, Burgi und burgarii, Germania 15, 1931, 81–83.

H. Bellen, Grundzüge der römischen Geschichte III: Die Spätantike von Constantin bis Justinian, Darmstadt 2003 (= Bellen)

D. van Berchem, L'armée de Dioclétien et la réforme constantinienne, Paris 1952

D. van Berchem, On some Chapters of the Notitia Dignitatum relating to the Defence of Gaul and Britain, AJPh 76, 1955, 138–147 (= Berchem, Chapters)

P. C. Berger, The Insignia of the Notitia Dignitatum, New York-London 1981

H. Bernhard, Ein spätrömischer Ziegelbrennofen bei Jockgrim, Kreis Germersheim, Saalburg-Jahrbuch 36, 1979, 5–11 (= Bernhard, Jockgrim)

H. Bernhard, Die spätrömischen Burgi von Bad Dürkheim-Ungstein und Eisenberg, Saalburg-Jahrbuch 37, 1981, 23–85 (= Bernhard, Burgi)

H. Bernhard, Der spätrömische Depotfund von Lingenfeld, Kreis Germersheim, und archäologische Zeugnisse der Alamanneneinfälle zur Magnentiuszeit in der Pfalz, MHVP 79, 1981, 5–106

H. Bernhard, Militärstationen und frührömische Besiedlung in augusteisch-tiberischer Zeit am nördlichen Oberrhein, in: Studien zu den Militärgrenzen Roms III, Stuttgart 1986, 105–121

H. Bernhard, Die römische Geschichte in Rheinland-Pfalz, in: RiRP 39–168 (= Bernhard, Geschichte)

H. Bernhard, Germersheim, in: RiRP 372–373

H. Bernhard, Lingenfeld, in: RiRP 450–451

H. Bernhard, Nierstein, in: RiRP 509

H. Bernhard, Oberwesel, in: RiRP 515

H. Bernhard, Rheinzabern, in: RiRP 533–539 (= Bernhard, Rheinzabern)

H. Bernhard, Römerstraße, in: RiRP 541–544

H. Bernhard, Speyer, in: RiRP 557–567

H. Bernhard, Westheim, in: RiRP 667–668

H. Bernhard, Von der Spätantike zum frühen Mittelalter in Speyer, in: P. Spieß (Hrsg.), Palatia Historica. Festschrift für Ludwig Anton Doll, Mainz 1994, 1–48

H. Bernhard, Die Merowingerzeit in der Pfalz – Bemerkungen zum Übergang der Spätantike zum frühen Mittelalter und zum Stand der Forschung, MHVP 95, 1997, 7–106 (= Bernhard, Merowingerzeit)

H. Bernhard, Germanische Funde in römischen Siedlungen der Pfalz, in: Fischer, Germanen 15–46 (= Bernhard, Funde)

H. Bernhard, Die römische Geschichte der Pfalz, in: K.-H. Rothenberger (Hrsg.), Pfälzische Geschichte 1, Kaiserslautern 2001, 43–77 (= Bernhard, Geschichte der Pfalz)

M. A. Bethmann-Hollweg, Der römische Civilprozeß III, Bonn 1866

P. Biellmann, Les tuiles de la 1ère légion Martia trouvées à Biesheim-Oedenburg, Annu. Soc. Hist. Hardt et Ried 2, 1987, 8–15

A. Billamboz – W. Tegel, Die dendrologische Datierung des spätrömischen Kriegshafens von Bregenz, Jahrbuch des Vorarlberger Landesmuseums 1995, 23–30

A. R. Birley, The Fasti of Roman Britain, Oxford 1981

E. W. Black, Cursus publicus. The Infrastructure of Government in Roman Britain, Oxford 1995

B. Bleckmann, Constantina, Vetranio und Gallus Caesar, Chiron 24, 1994, 29–68

B. Bleckmann, Honorius und das Ende der römischen Herrschaft in Westeuropa, HZ 265, 1997, 561–595 (= Bleckmann)

B. Bleckmann, Decentius, Bruder oder Cousin des Magnentius?, Göttinger Forum für Altertumswissenschaft 2, 1999, 85–87

B. Bleckmann, Silvanus und seine Anhänger in Italien, Athenaeum 88, 2000, 477–483

B. Bleckmann, Silvanus 3, DNP 11 (2001), 565

B. Bleckmann, Die Alamannen im 3. Jahrhundert: Althistorische Bemerkungen zur Ersterwähnung und zur Ethnogenese, MH 59, 2002, 145–171

R. C. Blockley, Constantius Gallus and Julian as Caesars of Constantius II, Latomus 31, 1972, 433–468

R. C. Blockley, Constantius II and his Generals, in: C. Deroux (Hrsg.), Studies in Latin Literature and Roman History II, Brüssel 1980, 467–486

R. C. Blockley, The Fragmentary Classicising Historians of the Later Roman Empire II, Liverpool 1983

W. Blum, Curiosi und Regendarii. Untersuchungen zur geheimen Staatspolizei der Spätantike, München 1969

J. den Boeft, D. den Hengst u. H. C. Teitler, Philological and Historical Commentary on Ammianus Marcellinus XX, Groningen 1987

W. den Boer, The Emperor Silvanus and his Army, Acta Classica 3, 1960, 105–109

K. Böhner, Die Frage der Kontinuität zwischen Altertum und Mittelalter im Spiegel der fränkischen Funde des Rheinlandes, Trierer Zeitschrift 19, 1950, 82–106

G. Bönnen, Stadttopographie, Umlandbeziehungen und Wehrverfassung: Anmerkungen zu mittelalterlichen Mauerbauordnungen, in: Matheus 21–46

J. E. Bogaers – C. B. Rüger, Der niedergermanische Limes, Köln 1974 (= Bogaers-Rüger)

W. Boppert, Caudicarii am Rhein? Überlegungen zur militärischen Versorgung durch die Binnenschiffahrt im 3. Jahrhundert am Rhein, Arch. Korr. 24, 1994, 407–424

W. Boppert, Die Anfänge des Christentums, in: RiRP 233–257

W. Boppert, Römische Steindenkmäler aus Worms und Umgebung, Mainz 1998 (= Boppert, Worms)

W. Boppert, Zur Ausbreitung des Christentums in Obergermanien, in: W. Spickermann (Hrsg.), Religion in den germanischen Provinzen Roms, Tübingen 2001, 361–402

W. Boppert, Römische Steindenkmäler aus dem Landkreis Bad Kreuznach, Mainz 2001

U. Brandl, Untersuchungen zu den Ziegelstempeln römischer Legionen in den nordwestlichen Provinzen des Imperium Romanum, Rahden 1998 (= Brandl)

R. Bratoz (Hrsg.), Westillyricum und Nordostitalien in der spätrömischen Zeit, Laibach 1996 (= Bratoz)

D. J. Breeze und B. Dobson, Roman Military Deployment in North England, Britannia 16, 1985, 1–19

E. Bremer, Die Nutzung des Wasserweges zur Versorgung der römischen Militärlager an der Lippe, Münster 2001

P. Brennan, The Notitia Dignitatum, in: Les littératures techniques dans l'antiquité romaine (= Entretiens Fondation Hardt 42), Genf 1996, 147–178 (= Brennan, Notitia)

P. Brennan, Divide and Fall: The Separation of the Legionary Cavalry and the Fragmentation of the Roman Empire, in: T. W. Hillard u. a. (Hrsg.), Ancient History in a Modern University 2, GrandRapids 1998, 238–244

P. Brennan, The User's Guide to the Notitia Dignitatum, Antichthon 32, 1998, 34–49

Cl. Bridger – K. J. Gilles (Hrsg.), Spätrömische Befestigungsanlagen in den Rhein- und Donauprovinzen, Oxford 1998 (= Bridger-Gilles)

C. Bridger, Quadriburgium, RGA 24 (2003), 3–4

K. Brodersen, The Presentation of Geographical Knowledge for Travel and Transport in the Roman World, in: Adams-Laurence 7–21

G. P. Brogiolo – E. Possenti, L'età gota in Italia settentrionale, nella transizione tra tarda antichità e alto medioevo, in: P. Delogu (Hrsg.), Le invasioni barbariche nel meridione dell'impero: Visigoti, Vandali, Ostrogoti, Soveria 2001, 257–296

G. P. Brogiolo, Monte Barro, RGA 20 (2002), 199–204

M. Brückner, Die spätrömischen Grabfunde aus Andernach, Mainz 1999 (= Brückner)

R. Brulet, Le Litus Saxonicum continental, in: Maxfield-Dobson 155–169

R. Brulet, Les dispositifs militaires du Bas-Empire en Gaul septentrional, in: Vallet-Kazanski 135–148 (= Brulet)

Chr. Bücker, Frühe Alamannen im Breisgau, Sigmaringen 1999 (= Bücker, Alamannen)

H. Büttner, Geschichte des Elsaß I, hrsg. v. T. Endemann, Sigmaringen 1991 (= Büttner)

H. Bullinger, Bingen, RGA 3 (1978), 5–7

Th. Burckhardt-Biedermann, Römische Kastelle am Oberrhein aus der Zeit Diokletians, Westdeutsche Zeitschrift 25, 1906, 129–178

R. W. Burgess, The Dark Ages Return to Fifth-Century Britain: the „restored" Gallic Chronicle exploded, Britannia 21, 1990, 185–195

R. Burgess, The Gallic Chronicle of 452: A New Critical Edition with a Brief Introduction, in: R. W. Mathisen – D. Shanzer (Hrsg.), Society and Culture in Late Antique Gaul, Aldershot 2001, 52–84

T. S. Burns, Barbarians within the Gates of Rome, Bloomington 1994 (= Burns)

J. B. Bury, The Notitia Dignitatum, JRS 10, 1920, 131–154 (= Bury, Notitia)

J. B. Bury; The Provincial List of Verona, JRS 13, 1923, 127–151

A. W. Byvanck, Notes Batavo-Romaines IX. La date et l'importance de la Notitia Dignitatum, Mnemosyne 8, 1940, 67–71

A. W. Byvanck, Antike Buchmalerei III. Der Kalender vom Jahre 354 und die Notitia Dignitatum, Mnemosyne 8, 1940, 177–198

A. W. Byvanck, Notes Batavo-Romaines X. La Notitia Dignitatum et la frontière septentrionale de la Gaule, Mnemosyne 9, 1941, 87–96

H. Callies, Helvetum, klP 2 (1975), 1016

A. Cameron, Claudian. Poetry and Propaganda at the Court of Honorius, Oxford 1970 (= Cameron, Claudian)

D. B. Campbell, Auxiliary Artillery Revisited, Bonner Jahrbuch 186, 1986, 117–132

J. Carcopino, Notes d'épigraphie rhénanes, in: Mémorial d'un voyage d'études de la Société Nationale des Antiquaires de France en Rhénanie, Paris 1953, 183–197 (= Carcopino)

J.-M. Carrié, Eserciti e strategie, in: Storia di Roma III 1: L'età tardoantica, Turin 1993, 83–154 (= Carrié, Eserciti)

J.-M. Carrié – S. Janniard, L'armée romaine tardive dans quelques travaux récents 1: L'institution militaire et les modes de combat, AnTard 8, 2000, 321–341 (= Carrié-Janniard)

M. Carroll, Das spätrömische Militärlager Divitia in Köln-Deutz und seine Besatzungen, in: Bridger-Gilles 49–56 (= Carroll)

P. J. Casey, Magnus Maximus in Britain, in: P. J. Casey (Hrsg.), The End of Roman Britain, Oxford 1976, 66–79

P. J. Casey, The End of Fort Garrisons on Hadrians Wall, in: Vallet-Kazanski 259–268

P. J. Casey, The End of Garrisons on Hadrian's Wall, in: The Later Roman Empire Today. Papers given in Honour of Professor John Mann, London 1993, 69–80

P. J. Casey, The Fourth Century and beyond, in: P. Salway (Hrsg.), The Roman Era. The British Isles 55 BC-AD 410, Oxford 2002, 75–104 (= Casey, Century)

H. Castritius, Rez. D. Hoffmann, Das spätrömische Bewegungsheer, ByzZt 66, 1973, 140–143

H. Castritius, Das Ende der Antike in den Grenzgebieten am Oberrhein und an der oberen Donau, Archiv für Hessische Geschichte und Altertumskunde 37, 1979, 9–32 (= Castritius, Ende)

H. Castritius, Die spätantike und nachrömische Zeit am Mittelrhein, im Untermaingebiet und in Oberhessen, in: P. Kneissl – V. Losemann (Hrsg.), Alte Geschichte und Wissenschaftsgeschichte. Festschrift Karl Christ, Darmstadt 1988, 57–78

H. Castritius, Die Wehrverfassung des spätrömischen Reiches als hinreichende Bedingung zur Erklärung seines Untergangs?, in: Bratoz 215–232

H. Castritius-E. Schallmayer, Kaiser Julian am obergermanischen Limes in den Jahren 357 bis 359 n. Chr., in: W. Wackerfuß (Hrsg.), Beiträge zur Erforschung des Odenwaldes und seiner Randlandschaften 6, Breuberg-Neustadt 1997, 1–16

H. Castritius, Gennobaudes, RGA 18 (1998), 77–78

H. Castritius, Koblenz, RGA 17 (2001), 71–76 (= Castritius, Koblenz)

H. Castritius, Macrianus, RGA 19 (2001), 90–92

H. Castritius, Munimentum Traiani, RGA 20 (2002), 386–388

H. Castritius, Renatus Profuturus Frigeridus, RGA 24 (2003), 507–508

M. Cesa – H. Sivan, Alarico in Italia: Pollenza e Verona, Historia 39, 1990, 361–374

M. Cesa, Römisches Heer und barbarische Föderaten: Bemerkungen zur weströmischen Politik in den Jahren 402–412, in: Vallet-Kazanski 21–29 (= Cesa, Heer)

M. Cesa, Impero tardoantico e barbari: La crisi militare da Adrianopoli al 418, Como 1994 (= Cesa, Impero)

A. Chastagnol, Notes chronologiques sur l'Historia Augusta et le laterculus de Polemius Silvius, Historia 4, 1955, 173–188

P. E. Chevedden, Artillery in Late Antiquity: Prelude to the Middle Ages, in: I. A. Corfis – M. Wolfe (Hrsg.), The Medieval City under Siege, Woodbridge 1995, 131–175

N. Christie – S. Gibson, The City Walls of Ravenna, PBSR 56, 1988, 156–197

N. Christie, The Alps as a Frontier (A. D. 168–774), JRA 4, 1991, 410–430

E. Chrysos, Die Römerherrschaft in Britannien und ihr Ende, BJ 191, 1991, 247–276

D. Claude, Probleme der vandalischen Herrschaftsnachfolge, Deutsches Archiv für Erforschung des Mittelalters 30, 1974, 329–355

D. Claude, Dux, RGA 6 (1986), 305–310 (= Claude, Dux)

D. Claude, Godegisel, RGA 12 (1998), 265

D. Claude, Gunderich, RGA 13 (2000), 195

M. Clauss, Der Magister officiorum in der Spätantike, München 1980

L. Clemens, Tempore Romanorum constructa. Zur Nutzung und Wahrnehmung antiker Überreste nördlich der Alpen während des Mittelalters, Stuttgart 2003

G. Clemente, La Notitia Dignitatum, Cagliari 1968 (= Clemente, Notitia)

G. Clemente, La Notitia Dignitatum, in: Passagio dal mondo antico al medioevo da Teodosio a San Gregorio Magno (= Atti dei convegni Lincei 45), Rom 1980, 39–49

T. Coello, Unit Sizes in the Late Roman Army, Oxford 1996 (= Coello)

M. Colombo, Alcune questioni ammianee, Romanobarbarica 16, 1999, 23–76

A. Coskun, Ein geheimnisvoller gallischer Beamter in Rom, ein Sommerfeldzug Valentinians und weitere Probleme in Ausonius' Mosella, REA 104, 2002, 401–431

A. Coskun, Die Praefecti praesent(al)es und die Regionalisierung der Prätorianerprä-
fekturen im vierten Jahrhundert, Millennium 1, 2004, 279–328

J. Cotterill, Saxon Raiding and the Role of the Late Roman Coastal Forts of Britain,
Britannia 24, 1993, 227–239 (= Cotterill)

J. C. N. Coulston, Roman Archery Equipment, in: M. C. Bishop (Hrsg.), The
Production and Distribution of Roman Military Equipment, Oxford 1985,
220–366

G. A. Crump, Ammianus Marcellinus as a Military Historian, Wiesbaden 1975
(= Crump)

H. Cüppers, Vosavia, RE IX A 1 (1961), 922

H. Cüppers (Hrsg.), Die Römer in Rheinland-Pfalz, Stuttgart 1990 (= RiRP)

B. Cunliffe, Excavations at the Roman Fort at Lympne, Kent 1976–1978, Britan-
nia 11, 1980, 227–284

O. Cuntz, Die elsässischen Römerstraßen der Itinerare, ZGO 52, 1897, 437–458

O. Cuntz (Hrsg.), Itineraria Romana, Leipzig 1929

H. Cuvigny – G. Wagner (Hrsg.), Les Ostraca grecs de Douch, Kairo 1986

W. Czysz, Wiesbaden in der Römerzeit, Stuttgart 1994

W. Dahlheim, Alta Ripa, RGA 1 (1973), 203

K. Dark, Britain and the End of the Roman Empire, Stroud 2000

K. Dark, The Late Antique Landscape of Britain, AD 300–700, in: N. Christie
(Hrsg.), Landscapes of Change. Rural Evolutions in Late Antiquity and the
Early Middle Ages, Aldershot 2004, 279–300

J. L. Davies, Roman Military Deployment in Wales and the Marches from Pius to
Theodosius I, in: Maxfield-Dobson 52–57 (= Davies, Deployment)

J. Delaine, Bricks and Mortar: Exploring the Economics of Building Techniques at
Rome and Ostia, in: D. J. Mattingly-J. Salmon (Hrsg.), Economies beyond
Agriculture in the Classical World, London 2001, 230–268

R. Delbrueck, Die Consular-Diptychen und verwandte Denkmäler, Berlin 1929

R. Delmaire, Rez. V. Marotta, Liturgia del potere, Latomus 61, 2002, 1005–1006

A. Deman – M.-Th. Raepseat-Charlier, Nouveau recueil des inscriptions latines de
Belgique (ILB), Brüssel 2002

A. Demandt, Magister militum, RE Suppl. 12 (1970), 553–790 (= Demandt, Magi-
ster)

A. Demandt, Rez. D. Hoffmann, Das spätrömische Bewegungsheer, Germania 51,
1973, 272–276

A. Demandt, Die Spätantike, München 1989 (= Demandt, Spätantike)

E. Demougeot, Note sur la politique orientale de Stilicon de 405 à 407, Byzan-
tion 10, 1950, 27–37

E. Demougeot, De l'unité à la division de l'empire romain, Paris 1951

E. Demougeot, Constantin III, l'empereur d'Arles, in: Hommage à André Dupont,
Montpellier 1974, 83–125 (= Demougeot, Constantin)

E. Demougeot, La Notitia Dignitatum et l'histoire de l'empire d'occident au début
du Ve siècle, Latomus 34, 1975, 1079–1134 (= Demougeot, Notitia)

E. Demougeot, Les sacs de Trèves au début du Ve siècle, in: P. Bastien (Hrsg.),
Mélanges de numismatique, d'archéologie et d'histoire offerts à Jean Lafaurie,
Paris 1980, 93–97

O. Desbordes, Les abreviations, sources d'erreurs pour les copistes et … les editeurs, in: F. Paschoud (Hrsg.), Historiae Augustae Colloquium Genevense VII, Bari 1999, 109–120

J. Didu, Magno Magnenzio, Critica storica 14, 1977, 11–56

K. Dietz, Cohortes, ripae, pedaturae. Zur Entwicklung der Grenzlegionen in der Spätantike, in: K.-H. Dietz u. a. (Hrsg.), Klassisches Altertum, Spätantike und frühes Christentum. Adolf Lippold zum 65. Geburtstag gewidmet, Würzburg 1993, 279–329

K. Dietz, Antunnacum, DNP 1 (1996), 817

K. Dietz, Confluentes, DNP 3 (1997), 123–124 (= Dietz, Confluentes)

K. Dietz, Zu den spätrömischen Grenzabschnitten, in: Th. Fischer, G. Precht u. J. Tejral (Hrsg.), Germanen beiderseits des spätantiken Lime, Köln 1999, 63–69 (= Dietz, Grenzabschnitte)

S. Döpp, Zeitgeschichte in den Dichtungen Claudians, Wiesbaden 1980

J. Dolata, Die spätantike Heeresziegelei von Worms. Ein Beitrag zur Geschichte der legio XXII Primigenia aufgrund ihrer Ziegelstempel, Der Wormsgau 20, 2001, 43–77 (= Dolata)

J. Dolata, Zum Fund eines spätantiken Militärziegelstempels in einer römischen Villa in Weinsheim, Kreis Bad Kreuznach, in: Archäologie in Rheinland-Pfalz 2002, Mainz 2003, 107–109 (= Dolata, Fund)

J. Dolata, Eine sehr große Dachplatte mit Stempel der 30. Legion in Mainz, Arch-Korr 34, 2004, 519–527 (= Dolata, Dachplatte)

A. J. Dominguez Monedero, Los ejercitos regulares tardoromanos en la Peninsula Iberica y el problema del pretendido „limes hispanus", Revista de Guimaraes 93, 1983, 101–133

Th. Drew-Bear, A Fourth-Century Latin Soldier's Epitaph at Nakolea; HSPh 81, 1977, 257–274 (= Drew-Bear)

J. W. Drijvers – D. Hunt (Hrsg), The Late Roman World and its Historian: Interpreting Ammianus Marcellinus, London 1999 (= Drijvers-Hunt)

J. F. Drinkwater, Silvanus, Ursicinus and Ammianus: Fact or Fiction?, in: C. Deroux (Hrsg.), Studies in Latin Literature and Roman History VII, Brüssel 1994, 568–576

J. F. Drinkwater, „The Germanic Threat on the Rhine Frontier": A Romano-Celtic Artefact, in: R. W. Mathisen – H. S. Sivan (Hrsg.), Shifting Frontiers in Late Antiquity, Woodbridge 1996, 20–30

J. F. Drinkwater, Julian and the Franks and Valentinian I and the Alamanni: Ammianus on Romano-German Relations, Francia 24, 1997, 1–16

J. F. Drinkwater, The Usurpers Constantine III (407–411) and Iovinus (411–413), Britannia 29, 1998, 269–298 (= Drinkwater, Usurpers)

J. F. Drinkwater, Re-Dating Ausonius' War Poetry, AJPh 120, 1999, 443–452

J. F. Drinkwater, Ammianus, Valentinian and the Rhine Germans, in: Drijvers-Hunt 127–137

J. F. Drinkwater, The Revolt and Ethnic Origin of the Usurper Magnentius (350–353), and the Rebellion of Vetranio (350), Chiron 30, 2000, 131–159

J. F. Drinkwater, The Alamanni and Rome, in: P. Defosse (Hrsg.), Hommages à Carl Deroux III, Brüssel 2003, 200–207

J. F. Drinkwater, Ammianus, Valentinian and the Rhine Germans, in: Drijvers-Hunt 127–137

K. Düwel, Charietto, RGA 4 (1981), 371

F. Dumont u. a. (Hrsg.), Mainz – Die Geschichte der Stadt, Mainz 1998 (= Dumont)

R. P. Duncan-Jones, Pay and Numbers in Diocletian's Army, Chiron 8, 1978, 541–560

M. Eggers, Litus Saxonicum, RGA 18 (2001), 522–525

K. Ehling, Zur Geschichte Constantins III., Francia 23, 1996, 1–11 (= Ehling)

H. Eiden, Die Ergebnisse der Ausgrabungen im spätrömischen Kastell Bodobrica (= Boppard) und im Vicus Cardena (= Karden), in: Werner-Ewig 317–345

H. Eiden, Das Militärbad in Boppard am Rhein, in: D. M. Pippidi (Hrsg.), Actes du IXe Congrès International d'etudes sur les frontières romaines, Bukarest-Köln 1974, 433–444

H. Eiden, Boppard, RGA 3 (1978), 291

D. Ellmers, Die Schiffahrtsverbindungen des römischen Hafens von Bregenz (Brigantium), in: Archäologie im Gebirge, Bregenz 1992, 143–146

L. Eltester, Boppard, das römische Bontobrica, Baudobriga oder Bodobriga, Bonner Jahrbuch 50/51, 1871, 53–95

H. Elton, Warfare in Roman Europe, AD 350–425, Oxford 1996 (= Elton)

W. Enßlin, Magnentius 1, RE XIV 1 (1928), 445–452

W. Enßlin, Marcus 10, RE XIV 2 (1930), 1644–1645

W. Enßlin, Nannienus 2, RE XVI 2 (1935), 1682–1683

W. Enßlin, Nebiogastes, RE Suppl. 7 (1940), 549

W. Enßlin, Numerarius, RE XVII 2 (1937), 1297–1323 (= Enßlin, Numcrarius)

W. Enßlin, Pacatianus 2, RE XVIII 2 (1942), 2057

W. Enßlin, Poemenios 3, RE XXI 1 (1951), 1210

W. Enßlin, Primiscrinius, RE Suppl. 8 (1956), 624–628

W. Enßlin, Princeps, RESuppl. 8 (1956), 628–640

M. V. Escribano Pano, Tyrannus en las Historiae de Orosio: entre brevitas y adversum paganos, Augustinianum 36, 1996, 185–214

M. V. Escribano Pano, Usurpación y defensa de las Hispanias: Dídimo y Veriniano (408), Gerión 18, 2000, 509–534

E. Ewig, Der Raum zwischen Selz und Andernach vom 5. bis zum 7. Jahrhundert, in: Werner-Ewig 271–296

E. Ewig, Die Merowinger und das Frankenreich, Stuttgart 1988

A. Ezov, The Numeri exploratorum Units in the German Provinces and Raetia, Klio 79, 1997, 161–177

A. Ezov, Reconnaissance and Intelligence in the Roman Art of War writing in the Imperial Period, in: C. Deroux (Hrsg.), Studies in Latin Literature and Roman History X, Brüssel 2000, 299–317

K. F(), Antiquarische Reisebemerkungen, Zeitschrift des Vereins zur Erforschung der Rheinischen Geschichte und Alterthümer in Mainz 2, 1859–1864, 145–168

H. Fehr, Das Westtor des spätrömischen Kastells Bodobrica (Boppard), Arch. Korr. 9, 1979, 335–339

H. Fehr, Siedlungs- und Kulturgeschichte der Vor- und Frühzeit, in: A. v. Ledebur, Die Kunstdenkmäler des Rhein-Hunsrück-Kreises II 1: Stadt Boppard, München 1988, 17–28

R. Fellmann, Spätrömische Festungen und Posten im Bereich der legio I Martia, in: Bridger-Gilles 95–104 (= Fellmann)

A. Ferrill, The Fall of the Roman Empire. The Military Explanation, London 1986

A. Ferrill, Roman Imperial Grand Strategy, Lanham 1991

I. M. Ferris – R. F. J. Jones, Excavations at Binchester 1976–1979, in: W. S. Hanson – L. J. F. Keppie (Hrsg.), Roman Frontier Studies, Oxford 1980, 233–254

O. Fiebiger, Cornicularii, RE IV 1 (1900), 1603–1604

O. Fiebiger, Exceptor, RE VI 2 (1909), 1565–1566

O. Fiebiger, Singularis, RE III A 1 (1927), 237

G. Fingerlin, Frühe Alamannen im Breisgau, in: Nuber, Archäologie 97–139

Th. Fischer, Spätantike Grenzverteidigung. Die germanischen Provinzen in der Spätantike, in: Wamser 206–211 (= Fischer)

Th. Fischer (Hrsg.), Germanen beiderseits des spätantiken Limes, Köln 1999 (= Fischer, Germanen)

J. Fitz, L'administration des provinces pannoniennes sous le Bas-Empire romain, Brüssel 1983

J. Fitz, Die Verwaltung Pannoniens in der Römerzeit IIII, Budapest 1994

P. Flotté – M. Fuchs, Le Bas-Rhin (= Carte archéologique de la Gaule 67/1), Paris 2000

R. Forrer, Die Ziegel und die Legionsstempel aus dem römischen Straßburg, Anzeiger für die Elsässische Altertumskunde 17–18, 1913, 353–375 (= Forrer, Ziegel)

R. Forrer, Die Gräber- und Münzschatzfunde im römischen Straßburg, Anzeiger für Elsässische Altertumskunde 29–31, 1916, 730–810

S. Frere, Britannia, London 1987

E. Frézouls, La mission du magister equitum Ursicin en Gaule (355–357) d'après Ammien Marcellin, in: M. Renard (Hrsg.), Hommages à Albert Grenier, Brüssel 1962, 673–688

N. Fuentes, Fresh Thoughts on the Saxon Shore, in: Maxfield-Dobson 58–64 (= Fuentes)

N. Fuentes, Augusta which the Old Times called Londinium, London Archaeologist 6, 1989, 120–125

O. Gamber, Kataphrakten, Clibanarier, Normannenreiter, Jb. der Kunsthistorischen Sammlungen in Wien 64, 1968, 7–44

L. A. García Moreno, El ejército regular y otras tropas de guarnición, in: R. Teja (Hrsg.), La Hispania del siglo IV, Bari 2002, 267–283 (= García Moreno, Ejército)

E. Garrido Gonzalez, Los gobernadores provinciales en el Occidente bajo-imperial, Madrid 1987

G. Garuti (Hrsg.), Claudiani de bello Gothico, Bologna 1979

J. Gaudemet, Mutations politiques et géographie administrative: L'empire romain de Dioclétien à la fin du Ve siècle, in: La géographie administrative et politique d'Alexandre à Mahomet, Leiden 1981, 256–272

N. Gauthier u. a., Province ecclésiastique de Mayence (Germania prima), Paris 2000 (= Gauthier)

N. Gauthier, L'organisation de la province, in: Gauthier 11–20

N. Gauthier, Mayence, in: Gauthier 21–44

M. Gechter, Bedburg-Hau-Qualburg, in: H.-G. Horn (Hrsg.), Die Römer in Nord-
rhein-Westfalen, Stuttgart 1987, 347–348 (= Gechter, Bedburg)

Geschichte der Stadt Koblenz 1, Stuttgart 1992 (= Koblenz)

D. Geuenich, Geschichte der Alemannen, Stuttgart 1997 (= Geuenich)

D. Geuenich (Hrsg.), Die Franken und Alemannen bis zur Schlacht bei Zülpich
(496/497), Berlin 1998 (= Geuenich, Zülpich)

D. Geuenich, Hortar, RGA 15 (2000), 131

K.-J. Gilles, Spätrömische Höhensiedlungen in Eifel und Hunsrück, Trier 1985,
83–84

K.-J. Gilles, Die Aufstände des Poemenius (353) und des Silvanus (355) und
ihre Auswirkungen auf die Trierer Münzprägung, Trierer Zeitschrift 52, 1989,
377–386

K.-J. Gilles, Neuere Forschungen zu spätrömischen Höhensiedlungen in Eifel und
Hunsrück, in: Bridger-Gilles 71–76 (= Gilles, Höhensiedlungen)

K.-J. Gilles, Neue Untersuchungen an der Langmauer bei Trier, in: Festschrift für
Günter Smolla I, Wiesbaden 1999, 245–258

A. Gillett, The Date and Circumstances of Olympiodorus of Thebes, Traditio 48,
1993, 1–29

V. Giuffré, Iura et Arma. Ricerche intorno al VII libro del Codice Teodosiano, Nea-
pel 1978 (= Giuffré)

Chr. Gizewski, Exceptor, DNP 4 (1998), 334

P. Goessler, Tabula Imperii Romani – Blatt M 32 Mainz, Frankfurt 1940

P. Goessler, Portus Namnetum, RE XXII 1 (1953), 408–409

R. Goodburn – P. Bartholomew (Hrsg.), Aspects of the Notitia Dignitatum, Oxford
1976 (= Goodburn-Bartholomew)

B. Goudswaerd, A Late Roman Bridge in the Meuse at Cuijk, ArchKorr 25, 1995,
233–238

R. P. H. Green, On a Recent Redating of Ausonius' Moselle, Historia 46, 1997,
214–216

R. Grigg, Portrait-Bearing Codicils in the Illustrations of the Notitia Dignitatum,
JRS 69, 1979, 107–124 (= Grigg, Codicils)

R. Grigg, Inconsistency and Lassitude: The Shield Emblems of the Notitia Dignita-
tum, JRS 73, 1983, 132–142

H. Gropengießer, Ein spätrömischer burgus bei Mannheim-Neckarau, Badische
Fundberichte 13, 1937, 117–118

K. Groß-Albenhausen, Magnentius, DNP 7 (1999), 692–693

R. Grosse, Römische Militärgeschichte von Gallienus bis zum Beginn der byzanti-
nischen Themenverfassung, Berlin 1920 (= Grosse)

M. Grünewald, Die Römer in Worms, Stuttgart 1986 (= Grünewald)

M. Grünewald, Die neuen Daten der inneren Wormser Stadtmauer und der öst-
lichen Stadterweiterung, in: J. Schalk (Hrsg.), Festschrift für Fritz Reuter,
Worms 1990, 51–81

M. Grünewald, Worms, in: RiRP 673–679

M. Grünewald, Die Salier und ihre Burg zu Worms, in: H. W. Böhme (Hrsg.), Bur-
gen der Salierzeit 2: In den südlichen Landschaften des Reiches, Sigmaringen
1991, 113–129

M. Grünewald, Worms zwischen Burgunden und Saliern, in: Die Franken – Wegbereiter Europas, Mainz 1996, 160–162

M. Grünewald, Neue Thesen zu den Wormser Stadtmauern, Mannheimer Geschichtsblätter 8, 2001, 11–44

M. Grünewald – K. Vogt, Spätrömisches Worms – Grabungen an der Stiftskirche St. Paul in Worms, Der Wormsgau 20, 2001, 7–26

M. Grünewald – K. Vogt,. St. Rupert und St. Paul in Worms, in: P. J. kleine Bornhorst OP (Hrsg.), St. Paulus Worms 1002–2002, Mainz 2002, 1–30

M. Grünewald, Burgunden: ein unsichtbares Volk?, in: H. Hinkel (Hrsg.), Nibelungen-Schnipsel, Mainz 2004, 119–142

Th. Grünewald, Arbogast und Eugenius in einer Kölner Bauinschrift. Zu CIL XIII 8262, Kölner Jahrbuch für Vor- und Frühgeschichte 21, 1988, 243–252

Th. Grünewald, Menapier, RGA 19 (2001), 527–529

Th. Grünewald, Nervier, RGA 21 (2002), 91–93

Th. Grünewald – S. Seibel (Hrsg.), Kontinuität und Diskontinuität. Germania inferior am Beginn und am Ende der römischen Herrschaft; Berlin 2003 (= Grünewald-Seibel)

L. Grunwald, Das Moselmündungsgebiet zwischen Spätantike und Frühmittelalter, in: H. H. Wegner (Hrsg.), Berichte zur Archäologie an Mittelrhein und Mosel 5, Trier 1997, 309–331 (= Grunwald)

N. Gudea (Hrsg.), Roman Frontier Studies XVII, Zalau 1999 (= Gudea)

A. Günther, Das römische Koblenz, BJ 142, 1937, 35–76 (= Günther)

J. M. Gurt Esparraguera – C. Godoy Fernandez, Barcino, de sede imperial a urbs regia en época visigoda, in: Ripoll-Gurt 425–466

B. Gutmann, Studien zur römischen Außenpolitik in der Spätantike (364–395 n. Chr.), Bonn 1991 (= Gutmann)

S. M. Haag – A. Bräunung, Pforzheim, Ubstadt-Weiher 2001

J. K. Haalebos, Ein zinnernes Medaillon des Iovinus, in: Fischer, Germanen 93–98

J. K. Haalebos – W. J. H. Willems, Der niedergermanische Limes in den Niederlanden 1995–1997, in: Gudea 79–88

R. Haensch, Das Statthalterarchiv, ZRG 109, 1992, 209–317

R. Haensch, A commentariis und commentariensis: Geschichte und Aufgaben eines Amtes im Spiegel seiner Titulaturen, in: Y. Le Bohec (Hrsg.), La hierarchie (Rangordnung) de l'armée romaine sous le Haut-Empire, Paris 1995, 267–284

R. Haensch, Mogontiacum als Hauptstadt der Provinz Germania superior, in: Klein 71–86

J. B. Hall, Pollentia, Verona, and the Chronology of Alaric's first Invasion of Italy, Philologus 132, 1988, 245–257

Chr. Hamdoune, Les auxilia externa africains des armées romaines, Montpellier 1999

O. Harl, Die Kataphraktarier im römischen Heer – Panegyrik und Realität, JbRGZM 43, 1996, 601–627 (= Harl)

J. Harries, Church and State in the Notitia Galliarum, JRS 68, 1978, 26–43

M. W. C. Hassall, Rez. D. Hoffmann, Das spätrömische Bewegungsheer, Britannia 4, 1973, 344–346 (= Hassall, Rez.)

M. W. C. Hassall, The Historical Background and Military Units of the Saxon Shore, in: D. E. Johnson (Hrsg.), The Saxon Shore, Oxford 1977, 7–10

M. Hassall, Military Tile-Stamps from Britain, in: A. McWhirr (Hrsg.), Roman Brick and Tile, Oxford 1979, 261–266 (= Hassall, Tile-Stamps)

F. Haug, Helvetum, RE VIII 1 (1912), 216

P. Haupt, Die Dachdeckungen des Tempels II von Belginum, Arch. Korr. 33, 2003, 103–112

P. Heather, The Late Roman Art of Client Management: Imperial Defence in the Fourth Century West, in: W. Pohl – I. Wood (Hrsg.), The Transformation of Frontiers, Leiden 2001, 15–68 (= Heather, Management)

M. Heijmans, Arles durant l'antiquité tardive, Rom 2004

K. Heinemeyer, Das Erzbistum Mainz in römischer und fränkischer Zeit 1: Die Anfänge der Diözese Mainz, Marburg 1979

H. Heinen, Der römische Westen und die Prätorianerpräfektur Gallien, in: Herzig-Frei-Stolba 186–205

H. Heinen, Trier und das Trevererland in römischer Zeit, 3. Aufl. Trier 1993 (= Heinen)

H. Heinen, Frühchristliches Trier, Trier 1996

H. Heinen, Reichstreue Nobiles im zerstörten Trier, ZPE 131, 2000, 271–278

A. Heising, Nachtrag – Die Grabung der Jahre 1999/2000 auf dem Carl-Puricelli-Platz, in: Rupprecht-Heising 249–264

A. Heising, Nova moenia veteri Vinco. Neue Mauern um das alte Bingen, Mitteilungsblatt zur rheinhessischen Landeskunde 4, 2002, 5–15

L. Hernandez Guerra, Epigrafia romana de unidades militares relacionadas con Petavonium, Valladolid 1999

P. Herz, Holz und Holzwirtschaft, in: P. Herz-G. Waldherr (Hrsg.), Landwirtschaft im Imperium Romanum, St. Katharinen 2001, 101–118

H. E. Herzig – R. Frei-Stolba (Hrsg.), Labor omnibus unus. Festschrift Gerold Walser, Stuttgart 1989 (= Herzig-Frei-Stolba)

F.-J. Heyen, Das Gebiet des nördlichen Mittelrheins als Teil der Germania prima in spätrömischer und frühmittelalterlicher Zeit, in: Werner-Ewig 297–315 (= Heyen, Gebiet)

L. H. Hildebrand, Die Schlacht bei mons Piri im Jahr 369 n. Chr., in: Archäologie und Wüstungsforschung im Kraichgau, Ubstadt-Weiher 1997, 19–34

J. G. F. Hind, Litus Saxonicum – The Meaning of „Saxon Shore", in: Roman Frontier Studies XII, Oxford 1979, 317–324

O. Hirschfeld, Die Sicherheitspolizei im römischen Kaiserreich, in: O. Hirschfeld, Kleine Schriften, Berlin 1913, 576–612

N. Hodgson, The Late-Roman Plan at South Shields and the Size and Status of Units in the Late Roman Army, in: Gudea 547–551

N. Hodgson, The Notitia Dignitatum and the Later Roman Garrison of Britain, in: V. A. Maxfield – M. J. Dobson (Hrsg.), Roman Frontier Studies XV, Exeter 1991, 84–92 (= Hodgson, Notitia)

O. Höckmann, Römische Schiffsverbände auf dem Ober- und Mittelrhein und die Verteidigung der römischen Rheingrenze in der Spätantike, JbRGZM 33, 1986, 369–416

O. Höckmann, Late Roman Rhine Vessels from Mainz, The International Journal of
 Nautical Archeology 22, 1993, 125–135

O. Höckmann, Roman River Patrols and Military Logistics on the Rhine and the
 Danube, in: A. Norgaard Jorgensen – B. L. Clausen (Hrsg.), Military Aspects of
 Scandinavian Society in a European Perspective, Kopenhagen 1997, 239–247

O. Höckmann, Mainz als römische Hafenstadt, in: Klein 87–95

M. Hoeper, Alamannische Besiedlungsgeschichte nach archäologischen Quellen,
 in: S. Lorenz – B. Scholkmann (Hrsg.), Die Alemannen und das Christentum,
 Leinfelden-Echterdingen 2003, 13–38

D. Hoffmann, Die spätrömischen Soldatengrabinschriften von Concordia, Mu-
 seum Helveticum 20, 1963, 22–57

D. Hoffmann, Das spätrömische Bewegungsheer und die Notitia Dignitatum, Düs-
 seldorf 1969/1970 (= Hoffmann)

D. Hoffmann, Die Gallienarmee und der Grenzschutz am Rhein in der Spätantike,
 Nassauische Annalen 84, 1973, 1–18 (= Hoffmann, Gallienarmee)

D. Hoffmann, Der Oberbefehl des spätrömischen Heeres im 4. Jahrhundert n. Chr.,
 in: Actes du IXe Congrés international d'études sur les frontiere romaines, Ma-
 maia 1972, Bukarest 1974, 381–394 (= Hoffmann, Oberbefehl)

D. Hoffmann, Rezension St. Johnson, The Roman Forts of the Saxon Shore, Bon-
 ner Jahrbuch 177, 1977, 775–778

D. Hoffmann, Edowech und Decimius Rusticus, in: Arculiana. Festschrift Iohannes
 Bögli, Genf 1995, 559–568 (= Hoffmann, Edowech)

P. A. Holder, The Roman Army in Britain, London 1982 (= Holder)

M. Humphries, Nec metu nec adulandi foeditate constricta: The Image of Valenti-
 nian I from Symmachus to Ammianus, in: Drijvers-Hunt 117–126

D. Hunt, The Outsider inside: Ammianus on the Rebellion of Silvanus, in:
 Drijvers-Hunt 51–63

M. Ihm, Bauconica, RE III 1 (1897), 152

M. Ihm, Castellum 13, RE III 2 (1899), 1759

M. Ihm, Concordia 2, RE IV 1 (1900), 831

B. Isaac, The Meaning of the Terms Limes and Limitanei, JRS 78, 1988, 125–147

R. Ivanov, Ziegel- und Dachziegelstempel mit Bezeichnung der Legion und der Gar-
 nison am unteren Donaulimes, in: G. Susini (Hrsg.), Limes, Bologna 1994, 7–13

M. G. Jarrett, Non-legionary Troops in Roman Britain I, Britannia 25, 1994, 35–77
 (= Jarrett)

S. James, Britain and the Late Roman Army, in: T. F. C. Blagg – A. C. King (Hrsg.),
 Military and Civilian in Roman Britain, Oxford 1984, 161–186

S. James, The Fabricae: State Arms Factories of the Later Roman Empire, in:
 J. C. Coulston (Hrsg.), Military Equipment and the Identity of Roman Soldiers,
 Oxford 1988, 257–331

St. Johnson, Pevensey, in: Maxfield 157–160

St. Johnson, Introduction to the Saxon Shore, in: Maxfield-Dobson 93–97

K.-P. Johne, Notitia Dignitatum, DNP 8 (2000), 1011–1013

St. Johnson, Channel Commands in the Notitia, in: Goodburn-Bartholomew
 81–89 (= Johnson, Channel Commands)

St. Johnson, Pevensey, in: Maxfield 157–160

St. Johnson, Introduction to the Saxon Shore, in: Maxfield-Dobson 93–97

A. H. M. Jones, The Date and Value of the Verona List, JRS 44, 1954, 21–29

A. H. M. Jones, The Later Roman Empire, Oxford 1964 (= Jones, LRE)

A. H. M. Jones u. a., The Prosopography of the Later Roman Empire I, Cambridge 1971 (= PLRE I)

M. E. Jones – J. Casey, The Gallic Chronicle Restored: A Chronology for the Anglo-Saxon Invasions and the End of Roman Britain, Britannia 19, 1988, 367–398

M. E. Jones – J. Casey, The Gallic Chronicle Exploded?, Britannia 22, 1991, 212–215

C. Jullian, Les Tares de la Notitia Dignitatum: Le Duché d'Armorique, REA 23, 1921, 103–109

R. Kaiser, Das römische Erbe und das Merowingerreich, München 1993

R. Kaiser, Die Burgunder, Stuttgart 2004 (= Kaiser, Burgunder)

H.-J. Kann, Ziegelstempel einer Trierer Bürgerwehr der Spätantike, Kurtrierisches Jahrbuch 22, 1982, 20–23

J. Karayannopulos, Das Finanzwesen des frühbyzantinischen Staates, München 1958

R. Kasser, Das römische Kastell Castrum eburodunense – Yverdon-les-Bains, Helvetia archaeologica 33, 2002, 66–77

J. G. Keenan, The Names Flavius and Aurelius as Status Designations in Later Roman Egypt, ZPE 11, 1973, 33–63

J. G. Keenan, The Names Flavius and Aurelius as Status Designations in Later Roman Egypt, ZPE 13, 1974, 283–304

J. G. Keenan, Rez. Scharf, Comites, Tyche 10, 1995, 275–277 (= Keenan, Rez)

P. Kehne, Marcomer, RGA 19 (2001), 272–273

Th. K. Kempf, Grundrißentwicklung und Baugeschichte des Trierer Domes, in: Das Münster 21, 1968, 1–32

Th. K. Kempf, Erläuterungen zum Grundriß der frühchristlichen Doppelkirchenanlage in Trier mit den Bauperioden bis zum 13. Jahrhundert, in: F. Ronig (Hrsg.), Der Trierer Dom (= Jahrbuch des Rheinischen Vereins f. Denkmalpflege und Landschaftsschutz 1978/1979), Neuss 1980, 112–116

J. Keune, Buconica, RE Suppl. 3 (1918), 218–219

M. J. Klein (Hrsg.), Die Römer und ihr Erbe, Mainz 2003 (= Klein)

R. Knöchlein, Bingen von 260 bis 760 n. Chr.: Kontinuität und Wandel, in: Rupprecht-Heising 129–248 (= Knöchlein)

Körber, Mainz, Korrespondenzblatt der Westdeutschen Zeitschrift 19, 1900, 38–39 (= Körber)

H. Koethe, Die Trierer Basilika, Trierer Zeitschrift 12, 1937, 151–179

H. Koethe, Zur Geschichte Galliens im dritten Viertel des 3. Jahrhunderts, Ber.-RGK 32, 1942, 199–224

H. C. Konen, Classis Germanica, St. Katharinen 2000 (= Konen)

H. Konen, Die navis lusoria, in: H. Ferkel u. a., Navis lusoria – Ein Römerschiff in Regensburg, St. Katharinen 2004, 73–80

K. Kortüm, PORTUS/ Pforzheim – „Furt, Fähre" oder „Hafen"?, ArchKorr 25, 1995, 117–125

K. Kortüm, Portus – Pforzheim, Sigmaringen 1995 (= Kortüm, Portus)

P. Kovács, Civitas und Castrum, Specimina nova 16, 2000, 169–182

G. Kreucher, Der Kaiser Marcus Aurelius Probus und seine Zeit, Stuttgart 2003

A. Kreuz, Landwirtschaft und ihre ökologischen Grundlagen in den Jahrhunderten um Christi Geburt: Zum Stand der naturwissenschaftlichen Untersuchungen in Hessen, in: Berichte der Kommission für Archäologische Landesforschung in Hessen, Wiesbaden 1995, 59–91

W. Kubitschek, Itinerarien, RE IX 2 (1916) 2308–2363

W. Kubitschek, Legio C. (Legio der späteren Zeit), RE XII 2 (1925), 1829–1837

H.-P. Kuhnen (Hrsg.), Gestürmt – Geräumt – Vergessen? Der Limesfall und das Ende der Römerherrschaft in Südwestdeutschland, Stuttgart 1992

W. Kuhoff, Studien zur zivilen senatorischen Laufbahn im 4. Jahrhundert n. Chr., Frankfurt 1983

W. Kuhoff, Diokletian und die Epoche der Tetrarchie, Frankfurt 2001 (= Kuhoff, Diokletian)

M. Kulikowski, The Notitia Dignitatum as a Historical Source, Historia 49, 2000, 358–377 (= Kulikowski, Notitia)

M. Kulikowski, Barbarians in Gaul, Usurpers in Britain, Britannia 31, 2000, 325–345 (= Kulikowski, Barbarians)

M. Kulikowski, The Career of the Comes Hispaniarum Asterius, Phoenix 54, 2000, 123–141

M. Kulikowski, Fronto, the Bishops, and the Crowd: Episcopal Justice and Communal Violence in Fifth-Century Tarraconensis, Early Medieval Europe 11, 2002, 295–320

M. Kulikowski, Late Roman Spain and its Cities, Baltimore 2004 (= Kulikowski, Spain)

F. Kutsch, Neue Funde zu einem valentinianischen Brückenkopf von Mainz, in: Festschrift für August Oxé, Darmstadt 1938, 204–206 (= Kutsch)

A. D. Lee, The Army, in: Av. Cameron – P. Garnsey (Hrsg.), The Cambridge Ancient History XIII: The Late Empire, A. D. 337–425, Cambridge 1998, 213–237 (= Lee)

H. Lehner, Antunnacum, BJ 107, 1901, 1–36

J. Lehner, Poesie und Politik in Claudians Panegyrikus auf das vierte Konsulat des Kaisers Honorius, Königstein 1984

N. Lenski, Failure of Empire. Valens and the Roman State in the Fourth Century A. D., Berkeley 2002

G. Lenz-Bernhard – H. Bernhard, Das Oberrheingebiet zwischen Caesars gallischem Krieg und der flavischen Okkupation (58v.–73 n. Chr.). Eine siedlungsgeschichtliche Studie, MHVP 89, 1991, 1–347

C. Lepelley, L'Afrique à la veille de la conquête vandale, AnTard 10, 2002, 61–72

P. Le Roux, L'armée romaine et l'organisation des provinces ibériques d'Auguste à l'invasion de 409, Paris 1982

A. u. M. A. Levi, Itineraria picta. Contributo alla studio della Tabula Peutingeriana, Rom 1967

W. Liebeschuetz, The End of the Roman Army in the Western Empire, in: J. Rich – G. Shipley (Hrsg.), War and Society in the Roman World, London 1993, 265–275

A. Lippold, Uldin, RE IX A 1 (1961), 510–512

B. Lörincz, Die Ziegelstempel der Schiffslände von Bölcske, in: Szabó-Tóth 77–102

St. Lorenz, Imperii fines erunt intacti. Rom und die Alamannen, Frankfurt 1997
 (= Lorenz)

F. Lot, La Notitia Dignitatum utriusque imperii. Ses tares, sa date de composition,
 sa valeur, REA 38, 1936, 285–334 (= Lot)

Fr. Lotter, Völkerverschiebungen im Ostalpen-Mitteldonau-Raum zwischen Antike
 und Mittelalter, Berlin 2003 (= Lotter, Völkerverschiebungen)

W. Ludowici, Stempel-Namen römischer Töpfer von meinen Ausgrabungen in
 Rheinzabern, München 1904 (= Ludowici I)

W. Ludowici, Stempelbilder römischer Töpfer, München 1905 (= Ludowici II)

W. Ludowici, Römische Ziegelgräber: Katalog IV meiner Ausgrabungen in Rheinza-
 bern 1908–1912, München 1912 (= Ludowici IV)

W. Ludowici, Stempelnamen und Bilder römischer Töpfer, Legionsziegelstempel,
 Formen von Sigillata- und anderen Gefäßen aus meinen Ausgrabungen in
 Rheinzabern 1901–1914, München 1927 (= Ludowici V)

W. Lütkenhaus, Constantius III. Studien zu seiner Tätigkeit und Stellung im West-
 reich 411–421, Bonn 1998 (= Lütkenhaus)

M. Lyne, The End of the Saxon Shore Fort System in Britain: New Evidence from
 Richborough, Pevensey and Portchester, in: Gudea 283–292

G. Macdonald, Nannienus 1, RE XVI 2 (1935), 1682

P. MacGeorge, Late Roman Warlords, Oxford 2002

R. MacMullen, Soldier and Civilian in the Later Roman Empire, Cambridge/ Mass.
 1963 (= MacMullen, Soldier)

R. MacMullen, How Big was the Roman Imperial Army?, Klio 62, 1980, 451–460

R. MacMullen, The Roman Emperor's Army Costs, Latomus 43, 1984, 571–580

I. G. Maier, The Giessen, Parma and Piacenza Codices of the Notitia Dignitatum
 with some related Texts, Latomus 27, 1968, 96–136 (= Maier, Giessen)

I. G. Maier, The Barberinus and Munich Codices of the Notitia Dignitatum om-
 nium, Latomus 28, 1969, 960–1032 (= Maier, Barberinus)

J. C. Mann, What was the Notitia Dignitatum for?, in: Goodburn-Bartholomew
 1–10 (= Mann, What)

J. C. Mann, The Historical Development of the Saxon Shore, in: Maxfield 1–11
 (= Mann, Development)

J. C. Mann, The Notitia Dignitatum – Dating and Survival, Britannia 22, 1991,
 215–220 (= Mann, Notitia)

J. C. Mann, Britain and the Roman Empire, Aldershot 1996 (= Mann, Britain)

J. C. Mann, Power, Force and the Frontiers of the Empire, in: Mann, Britain 85–93

J. C. Mann, Duces and Comites in the 4th Century, in: Mann, Britain 235–246
 (= Mann, Duces)

J. C. Mann, Birdoswald to Ravenglass, in: Mann, Britain 179–183

J. C. Mann, The Northern Frontier after A. D. 369, in: Mann, Britain 217–225

J.-Y. Mariotte, La plus ancienne representation de Strasbourg et le Fonds Böcking de
 la Bibliotheque Nationale et Universitaire de Strasbourg, Revue d'Alsace 128,
 2002, 177–192

T. Marot, Maximo el usurpador: importancia politica y monetaria de sus emisiones,
 AnTard 3, 1994, 60–63

V. Marotta, Liturgia del potere, Ostraka 8, 1999, 145–220 (= Marotta)

R. Marti, Zwischen Römerzeit und Mittelalter. Forschungen zur frühmittelalterlichen Siedlungsgeschichte der Nordwestschweiz, Liestal 2000 (= Marti)

K. M. Martin, A Reassessment of the Evidence for the Comes Britanniarum in the Fourth Century, Latomus 28, 1969, 408–428 (= Martin, Reassessment)

M. Martin, Alemannen im römischen Heer – eine verpasste Integration und ihre Folgen, in: Geuenich, Zülpich 407–422

M. Matheus (Hrsg.), Stadt und Wehrbau im Mittelrheingebiet, Stuttgart 2003 (= Matheus)

J. F. Matthews, Olympiodorus of Thebes and the History of the West, JRS 60, 1970, 79–97

J. F. Matthews, Mauretania in Ammianus and the Notitia, in: Goodburn-Bartholomew 157–186

J. F. Matthews, The Roman Empire of Ammianus, London 1989

V. A. Maxfield (Hrsg.), The Saxon Shore, Exeter 1989 (= Maxfield)

V. A. Maxfield – M. J. Dobson (Hrsg.), Roman Frontier Studies XV, Exeter 1991 (= Maxfield-Dobson)

S. Mazzarino, Stilicone. La crisi imperiale dopo Teodosio, Rom 1942

S. Mazzarino, Aspetti sociali del quarto secolo, Rom 1951

J. Migl, Die Ordnung der Ämter, Frankfurt 1994

M. Miller, Stilicho's Pictish War, Britannia 6, 1975, 141–145 (= Miller, War)

F. Mitthof, Annona militaris. Die Heeresversorgung im spätantiken Ägypten, Florenz 2001 (= Mitthof, Annona)

W. von Moers-Messmer, Kaiser Valentinian am Rhein und Neckar. Das untere Nekkarland in der späten Römerzeit, Kraichgau. Beiträge zur Landschafts- und Heimatforschung 6, 1979, 48–79

Th. Mommsen, Die Conscriptionsordnung der römischen Kaiserzeit, Hermes 19, 1884, 1–79. 210–234

Th. Mommsen, Aetius, in: Th. Mommsen, Gesammelte Schriften IV, Berlin 1906, 531–560 (= Mommsen, Aetius)

Th. Mommsen, Polemii Silvii Laterculus, in: Th. Mommsen, Gesammelte Schriften VII, Berlin 1909, 633–667

Th. Mommsen, Princeps officii agens in rebus, in: ders., Gesammelte Schriften VIII, Berlin 1913, 474–475

R. Morosi, L'officium del prefetto del pretorio nel VI secolo, Romanobarbarica 2, 1977, 103–148 (= Morosi)

Z. Mráv, Zur Datierung der spätrömischen Schiffsländen an der Grenze der Provinz Valeria ripensis, in: Szabó-Tóth 33–50

Z. Mráv, Castellum contra Tautantum – Zur Identifizierung einer spätrömischen Festung, in: Szabó-Tóth 329–376

A. Müller, Militaria aus Ammianus, Philologus 64, 1905, 572–632

K. A. Müller, Claudians Festgedicht auf das Sechste Consulat des Kaisers Honorius, Berlin 1938

J. Napoli, Ultimes fortificatios du limes, in: Vallet-Kazanski 67–76

J. Napoli, Recherches sur les fortifications linéaires romaines, Rom 1997

C. Neira Faleiro, Ante una nueva edición crítica de la ND, in: Actas del II Congreso Hispanico de latin medieval 2, Madrid 1998, 697–707

C. Neira Faleiro, Nuove prospettive dei Manoscritti Trentini della ND, Studi Tren-
 tini di Scienze Storiche 80, 2001, 823–833
C. Neira Faleiro, Documentos de estado en el bajo imperio. Un caso particular: La
 Notitia Dignitatum, in: S. Crespo Ortiz de Zarate – A. Alonso Avila (Hrsg.),
 Scripta Antiqua in honorem Angel Montenegro Duque et Jose Maria Blazquez
 Martinez, Valladolid 2002, 761–776
C. Neira Faleiro, La plenitudo potestatis e la veneratio imperatoris come principio
 dogmatico della politica della tarda antichità. Un esempio chiaro: La Notitia
 Dignitatum, in: L. de Blois (Hrsg.), The Representation and Perception of Ro-
 man Imperial Power, Amsterdam 2003, 170–185 (= Neira Faleiro)
C. Neira Faleiro, El Parisinus latinus 9661 y la Notitia Dignitatum, Latomus 63,
 2004, 425–449
H. Nesselhauf, Die spätrömische Verwaltung der gallisch-germanischen Länder, Ber-
 lin 1938 (= Nesselhauf)
A. R. Neumann, Limitanei, RE Suppl. 11 (1968), 876–888
G. Neumann, Bucinobantes, RGA 4 (1981), 89
M. J. Nicasie, Twilight of Empire. The Roman Army from the Reign of Diocletian
 until the Battle of Adrianople, Amsterdam 1998 (= Nicasie)
E. C. Nischer, The Army Reforms of Diocletian and Constantine and their Modifi-
 cations up to the Tine of the Notitia Dignitatum, JRS 13, 1923, 1–54 (= Nischer,
 Reforms)
E. von Nischer, Die Quellen für das spätrömische Heerwesen, AJPh 53, 1932, 21–40.
 97–121 (= Nischer, Quellen)
H. U. Nuber, Das Ende des obergermanisch-raetischen Limes – eine Forschungsauf-
 gabe, in: H. U. Nuber u.a. (Hrsg.), Archäologie und Geschichte des 1. Jahrtau-
 sends in Südwestdeutschland, Sigmaringen 1990, 51–68 (= Nuber, Archäeologie)
H. U. Nuber, Der Verlust der obergermanisch-raetischen Limesgebiete und die
 Grenzsicherung bis zum Ende des 3. Jahrhunderts, in: Vallet-Kazanski 101–103
H. U. Nuber, Zeitenwende rechts des Rheins. Rom und die Alamannen, in: Die Ala-
 mannen, Stuttgart 1997, 59–68
H. U. Nuber, Horburg, RGA 15 (2000), 113–115
H. U. Nuber, Le dispositif militaire du Rhin supérieur pendant l'antiquité tardive et
 la fortification d'Oedenburg, in: La frontière romaine sur le Rhin supérieur,
 Biesheim 2001, 37–40
H. U. Nuber – M. Reddé, Das römische Oedenburg, Germania 80, 2002, 169–242
 (= Nuber-Reddé)
H. U. Nuber, Die Römer am Oberrhein, in: Das römische Badenweiler, Stuttgart
 2002, 9–20
D. C. Nutt, Silvanus and the Emperor Constantius II, Antichthon 7, 1973, 80–89
T. Offergeld, Reges pueri. Das Königtum Minderjähriger im frühen Mittelalter,
 Hannover 2001
J. M. O'Flynn, Generalissimos of the Western Roman Empire, Edmonton 1983
J. Oldenstein, Neue Forschungen im spätrömischen Kastell von Alzey, RGK-Ber. 67,
 1986, 289–356 (= Oldenstein, Forschungen)
J. Oldenstein, La fortification d'Alzey et la défense de la frontière romaine le long
 du Rhin au IVe et au Ve siècles, in: Vallet-Kazanski 125–133

J. Oldenstein, Die letzten Jahrzehnte des römischen Limes zwischen Andernach und Selz unter besonderer Berücksichtigung des Kastells Alzey und der Notitia Dignitatum, in: Staab, Kontinuität 69–112 (= Oldenstein, Jahrzehnte)

J. Oldenstein, Mogontiacum, RGA 20 (2002), 144–153 (= Oldenstein, Mogontiacum)

J. Oldenstein, Spätrömische Militäranlagen im Rheingebiet, in: Matheus 1–20

B. Oldenstein-Pferdehirt, Die Geschichte der Legio VIII Augusta, JbRGZM 31, 1984, 397–433

M. Overbeck-B. Overbeck, Die Revolte des Poemenius zu Trier – Dichtung und Wahrheit, in: P. Barcelo-V. Rosenberger (Hrsg.), Humanitas. Festschrift für Gunther Gottlieb, München 2001, 235–246

A. Pabst (Hrsg.), Quintus Aurelius Symmachus. Reden, Darmstadt 1989

A. Pabst, Notitia Dignitatum, Lex. d. Mittlelaters 6 (1993), 1286–1287

B. Palme, Die Officia der Statthalter in der Spätantike. Forschungsstand und Perspektiven, AnTard 7, 1999, 85–133 (= Palme)

B. Palme, Die Löwen des Kaisers Leon. Die spätantike Truppe der Leontoclibanarii, in: H. Harrauer – R. Pintaudi (Hrsg.), Gedenkschrift Ulrike Horak, Florenz 2004, 311–332

O. Paret, Der römische Meilenstein von Friolzheim, Fundberichte aus Schwaben 8, 1935, 101–102

O. Paret, Ein Leugenstein von Friolzheim, südöstlich Pforzheim, Germania 19, 1935, 234–236

H. M. D. Parker, The Legions of Diocletian and Constantine, JRS 23, 1933, 175–190

Fr. Paschoud, Zosime. Histoire nouvelle II 1, Paris 1979

Fr. Paschoud, Zosime. Histoire nouvelle III 2, Paris 1989 (= Paschoud, Zosime III 2)

Fr. Paschoud, Les descendants d'Ammien Marcellin (Sulpicius Alexander et Renatus Profuturus Frigeridus), in: D. Knoepfler (Hrsg.), Nomen Latinum. Mélanges André Schneider, Neuchatel 1997, 141–147

Fr. Paschoud, Eunape, Pierre le Patrice, Zosime, et l'histoire du fils du roi barbare réclamé en otage, in: Romanité et cité chrétienne. Mélanges en l'honneur d'Yvette Duval, Paris 2000, 55–63

Fr. Paschoud, Les Saliens, Charietto, Eunape et Zosime: A propos des fragments 10 et 11 Müller de l'ouvrage historique d'Eunape, in: J.-M. Carrié – R. Lizzi Testa (Hrsg.), Humana sapit. Etudes d'antiquité tardive offertes à Lellia Cracco Ruggini, Turnhout 2002, 427–431

A. Pastorino, La prima spedizione di Alarico in Italia 401–402, Turin 1975

M. Pawlak, L'usurpation de Jean (423–425), Eos 90, 2003, 123–145

A. F. Pearson, Building Anderita: Late Roman Coastal Defences and the Construction of the Saxon Shore Fort at Pevensey, Oxford Journal of Archaeology 18, 1999, 95–117

A. Pearson, The Construction of the Saxon Shore Forts, Oxford 2003

H. von Petrikovits, Fortifications in the North-Western Roman Empire from the Third to the Fifth Centuries, in: H. von Petrikovits, Beiträge zur römischen Geschichte und Archäologie, Bonn 1976, 546–597

H. von Petrikovits, Germania (Romana), RAC 10 (1978), 548–654 (= Petrikovits, Germania)

H. von Petrikovits, Burg, RGA 4 (1981), 197–202

H. von Petrikovits, Die römischen Provinzen am Rhein und an der oberen und mittleren Donau im 5. Jahrhundert, Düsseldorf 1983 (= Petrikovits, Provinzen)

F. Petry, Observations sur les vici explorés en Alsace, Caesarodunum 11, 1976, 273–295

F. Petry, Das Elsaß in der Spätantike, Pfälzer Heimat 35, 1984, 52–57 (= Petry, Elsaß)

C. Pezzin, Cariettone. Un brigante durante l'impero romano, Verona 1992

C. Pilet, L. Bruchet u. J. Pilet-Lemière, L'apport de l'archéologie funéraire à l'étude de la présence militaire sur le limes saxon, le long des côtes de l'actuelle Bas-Normandie, in: Vallet-Kazanski 157–173

E. Polaschek, Notitia Dignitatum, RE XVII 1 (1936), 1077–1116 (= Polaschek)

M. Porsche, Stadtmauer und Stadtentstehung, Freiburg 2000 (= Porsche)

W. Portmann, Decentius 1, DNP 3 (1997), 344

J. F. Potter, The Occurrence of Roman Brick and Tile in Churches of the London Basin, Britannia 32, 2001, 119–142

A. von Premerstein, a commentariiis, RE IV 1 (1900), 766–768

Fr. Prinz, Deutschlands Frühgeschichte, Stuttgart 2003

M. Provost, La Loire-Atlantique (= Carte archéologique de la Gaule 44), Paris 1988

G. Purpura, Sulle origini della Notitia Dignitatum, Atti dell'Accademia romanistica costantiniana 10, 1995, 347–357 (= Purpura)

M. Raimondi, Valentiniano I e la scelta dell'occidente, Alessandria 2001 (= Raimondi)

Ph. Rance, Attacotti, Deisi and Magnus Maximus: The Case for Irish Federates in Late Roman Britain, Britannia 32, 2001, 243–270

G. Rasbach – A. Becker, Neue Forschungsergebnisse der Grabungen in Lahnau-Waldgirmes in Hessen, in: Wamser 38–40

St. Rebenich, Anmerkungen zu Zosimus' Neuer Geschichte, in: Zosimus, Neue Geschichte, Stuttgart 1990, 269–401 (= Rebenich, Anmerkungen)

M. D. Reeve, Notitia Dignitatum, in: L. D. Reynolds (Hrsg.), Text and Transmission, Oxford 1983, 253–257

Ch. Reichmann, Neufunde des frühen 5. Jahrhunderts aus Krefeld-Gellep, in: Archäologie im Rheinland 1998, 92–94

Ch. Reichmann, Das Kastell Gelduba (Krefeld-Gellep) im 4. und 5. Jahrhundert, in: Grünewald-Seibel 37–52

W. Reusch, Die St. Peter-Basilika auf der Zitadelle in Metz, Germania 27, 1943, 79–92

W. Reusch, Die Außengalerien der sog. Basilika in Trier, Trierer Zeitschrift 18, 1949, 170–193

M. Reuter, Studien zu den numeri des Römischen Heeres in der Mittleren Kaiserzeit, RGK-Ber. 80, 1999, 357–562 (= Reuter)

F. Reutti, Tonverarbeitende Industrie im römischen Rheinzabern, Germania 61, 1983, 33–69 (= Reutti)

Ph. Richardot, La fin de l'armée romaine 284–476, Paris 1998 (= Richardot)

G. Ripoll – J. M. Gurt (Hrsg.), Sedes regiae, Barcelona 2000, 425–466 (= Ripoll-Gurt)

G. Ripoll, Sedes regiae en la Hispania de la antiguedad tardía, in: Ripoll-Gurt 371–401

E. Ritterling, Römische Funde aus Wiesbaden, Nassauische Annalen 29, 1897–1898, 115–169

E. Ritterling, Truppenziegeleien in Rheinzabern und legio VII Gemina am Rhein, Römisch-germanisches Korrespondenzblatt 4, 1911, 37–42 (= Ritterling, Korrespondenzblatt)

E. Ritterling, Das Kastell Wiesbaden (ORL Nr. 31), in: E. Fabricius u. a. (Hrsg.), Der obergermanisch-raetische Limes des Roemerreiches, Abt. B, Bd. II 3, Heidelberg 1915, 1–140

E. Ritterling, Ein Mithras-Heiligtum und andere römische Baureste in Wiesbaden, Nassauische Annalen 44, 1916–17, 230–271 (= Ritterling, Mithras)

E. Ritterling, Legio VIII am Rhein, in: Ludowici IV 125–127 (= Ritterling, Legio VIII)

E. Ritterling, Legio, RE XII 2 (1925), 1329–1829 (= Ritterling, Legio)

A. L. F. Rivet, The Notitia Galliarum, in: Goodburn-Bartholomew 119–142

A. L. F. Rivet – C. Smith, The Place-Names of Roman Britain, Princeton 1979

S. Roda, Militaris impressio e proprietà senatoria nel tardo impero, Studi tardoant. 4, 1987, 215–241

J. Röder, Fundbericht 1945–50, Reg.-Bezirk Koblenz, Germania 29, 1951, 292–301

J. Röder, Neue Ausgrabungen in Andernach, Germania 39, 1961, 208–213

R. Rollinger, Eine spätantike Straßenstation auf dem Boden des heutigen Vorarlberg?, Montfort 48, 1996, 187–242 (= Rollinger)

R. Rollinger, Zum Alamannenfeldzug Constantius' II. an Bodensee und Rhein im Jahre 355 n. Chr., Klio 80, 1998, 163–194

M. M. Roxan, Pre-Severan Auxilia named in the Notitia Dignitatum, in: Goodburn – Bartholomew 59–80 (= Roxan)

I. Runde, Xanten im frühen und hohen Mittelalter, Köln 2003

G. Rupprecht, Die Mainzer Römerschiffe, Mainz 1982

G. Rupprecht, Bad Kreuznach, in: RiRP 321

G. Rupprecht, Bingen, in: RiRP 333

G. Rupprecht, Mainz, in: RiRP 458–469

G. Rupprecht – A. Heising (Hrsg.), Vom Faustkeil zum Frankenschwert. Bingen – Geschichte einer Stadt am Mittelrhein, Mainz 2003 (= Rupprecht-Heising)

F. S. Salisbury, On the Date of the Notitia Dignitatum, JRS 17, 1927, 102–106 (= Salisbury)

B. Salway, Travel, Itineraria and Tabellaria, in: Adams-Laurence 22–66

P. Salway, A History of Roman Britain, Oxford 2001 (= Salway, Britain)

T. Sarnowski, Die legio I Italica und der untere Donauabschnitt der Notitia Dignitatum, Germania 63, 1985, 107–127

T. Sarnowski, Die Anfänge der spätrömischen Militärorganisation des unteren Donauraums, in: H. Vetters-M. Kandler (Hrsg.), Akten des 14. Internationalen Limeskongresses in Carnuntum, Wien 1990, 855–861

V. Sauer, Portus 1, DNP 10 (2001), 194–195

K. Schäfer, Andernach in vor- und frühgeschichtlicher Zeit, in: F.-J. Heyen (Hrsg.), Andernach, Andernach 1988, 1–40 (= Schäfer)

E. Schallmayer, Die Lande rechts des Rheins zwischen 260 und 500 n. Chr., in: Staab, Kontinuität 53–58 (= Schallmayer, Lande)

E. Schallmayer (Hrsg.), Niederbieber, Postumus und der Limesfall, Bad Homburg 1996

E. Schallmayer, Germanen in der Spätantike im hessischen Ried mit Blick auf die Überlieferung bei Ammianus Marcellinus, Saalburg-Jahrbuch 49, 1998, 138–154 (= Schallmayer, Germanen)

E. Schallmayer – M. Becker, Limes, RGA 18 (2001), 403–442

R. Scharf, Die Kanzleireform des Stilicho und das römische Britannien, Historia 39, 1990, 461–474 (= Scharf, Kanzleireform)

R. Scharf, Seniores-iuniores und die Heeresteilung von 364, ZPE 89, 1991, 265–272 (= Scharf, Seniores)

R. Scharf, Germaniciani und Secundani – ein spätrömisches Truppenpaar, Tyche 7, 1992, 197–202 (= Scharf, Germaniciani)

R. Scharf, Der spanische Kaiser Maximus und die Ansiedlung der Westgoten in Aquitanien, Historia 41, 1992, 374–384

R. Scharf, Iovinus – Kaiser in Gallien, Francia 20, 1993, 1–13

R. Scharf, Der Iuthungenfeldzug des Aetius, Tyche 9, 1994, 131–145 (= Scharf, Iuthungenfeldzug)

R. Scharf, Comites und Comitiva primi ordinis, Mainz 1994 (= Scharf, Comites)

R. Scharf, Aufrüstung und Truppenbenennung unter Stilicho. Das Beispiel der Atecotti-Truppen, Tyche 10, 1995, 161–178 (= Scharf, Aufrüstung)

R. Scharf, Spätrömische Studien, Mannheim 1996 (= Scharf, Studien)

R. Scharf, Die „gallische Chronik von 452", der Fall Karthagos und die Ansiedlung der Burgunder, in: Scharf, Studien 37–47

R. Scharf, Spätrömische Truppen in Spanien, in: Scharf, Studien 76–93 (= Scharf, Spanien)

R. Scharf, Constantiniaci = Constantiniani? Ein Beitrag zur Textkritik der Notitia Dignitatum am Beispiel der „constantinischen" Truppen, Tyche 12, 1997, 189–212 (= Scharf, Constantiniaci)

R. Scharf, Regii Emeseni Iudaei, Latomus 56, 1997, 343–359 (= Scharf, Regii)

R. Scharf, Die spätantike Truppe der Cimbriani, ZPE 135, 2001, 179–184

R. Scharf, Equites Dalmatae und Cunei Dalmatarum in der Spätantike, ZPE 135, 2001, 185–193 (= Scharf, Equites)

R. Scharf, Foederati. Von der völkerrechtlichen Kategorie zur byzantinischen Truppengattung, Wien 2001 (= Scharf, Foederati)

M. Schleiermacher, Römische Reitergrabsteine, Bonn 1984, 145–146 (= Schleiermacher)

W. Schleiermacher, Befestigte Schiffsländen Valentinians, Germania 26, 1942, 191–195

W. Schleiermacher, Der obergermanische Limes und spätrömische Wehranlagen am Rhein, RGK-Ber. 33, 1943–50, 133–184

W. Schleiermacher, Die spätesten Spuren der antiken Bevölkerung im Raum von Speyer, Worms, Mainz, Frankfurt und Ladenburg, Bonner Jahrbuch 162, 1962, 165–173 (= Schleiermacher, Spuren)

M. Schmauder, Verzögerte Landnahme? Die Dacia Traiana und die sogenannten decumates agri, in: W. Pohl – M. Diesenberger (Hrsg.), Integration und Herrschaft, Wien 2002, 185–215

K. Schmich, „Mons Piri". Ein spätrömisches Heerlager beim Bierhelder Hof?, Heidelberg. Jahrbuch zur Geschichte der Stadt 8, 2003/2004, 139–146

L. Schmidt, Mundiacum und das Burgunderreich am Rhein, Germania 21, 1937, 264–266 (= Schmidt, Mundiacum)

O. Schmitt, Stärke, Struktur und Genese des comitatensischen Infanterienumerus, BJ 201, 2001, 93–111

R. Schneider, Lineare Grenzen, in: W. Haubrichs – R. Schneider (Hrsg.), Grenzen und Grenzregionen, Saarbrücken 1993, 51–68

S. von Schnurbein – H.-J. Köhler, Der neue Plan des valentinianischen Kastells Alta Ripa, RGK-Ber. 70, 1989, 508–526 (= Schnurbein-Köhler)

S. von Schnurbein – H. Bernhard, Altrip, in: RiRP 299–302

S. von Schnurbein, Die augusteischen Stützpunkte in Mainfranken und Hessen, in: Wamser 34–37

J. Schoene, Zur Notitia Dignitatum, Hermes 37, 1902, 271–277 (= Schoene)

J. Schork, Zu den spätantiken Anfängen des Christentums im Raum Worms, Der Wormsgau 21, 2002, 7–18

R. Schulz, Das römische Rheinzabern, in: Pfalzatlas. Textband IV, Speyer 1994, 2194–2203

J. Schulzki, Zwei Münzdepots der Magnentius-Zeit vom Großen Berg bei Kindsbach, Kreis Kaiserslautern, MHVP 85, 1987, 79–102

J. Schultze, Der spätrömische Siedlungsplatz von Wiesbaden-Breckenheim, Marburg 2002 (= Schultze)

L. Schumacher, Mogontiacum. Garnison und Zivilsiedlung im Rahmen der Reichsgeschichte, in: Klein 1–28 (= Schumacher)

R. Seager, Roman Policy on the Rhine and the Danube in Ammianus, CQ 49, 1999, 579–605

O. Seeck, Zur Kritik der Notitia Dignitatum, Hermes 10, 1875, 217–242

O. Seeck, Arator 1, RE II 1 (1895), 382 (= Seeck, Arator)

O. Seeck, Charietto 1, RE III 2 (1899), 2139

O. Seeck, Codicilli 5, RE IV 1 (1900), 179–180 (= Seeck, Codicilli)

O. Seeck, Comitatenses 1, RE IV 1 (1900), 619–622 (= Seeck, Comitatenses)

O. Seeck, Comites 3 (= Comes Africae), RE IV 1 (1900), 637–638

O. Seeck, Comites 7 (= Comes Argentoratensis), RE IV 1 (1900), 639

O. Seeck, Comites 12 (= Comes Britanniarum), RE IV 1 (1900), 640–641 (= Seeck, Comes Britanniarum)

O. Seeck, Comites 36 (= Comes Germaniarum), RE IV 1 (1900), 654

O. Seeck, Comites 39 (= Comes Hispaniarum), RE IV 1 (1900), 655

O. Seeck, Comites 46 (= Comes Italiae), RE IV 1 (1900), 657

O. Seeck, Comites 77 (= Comes rei militaris), RE IV 1 (1900), 662–664

O. Seeck, Comites 79 (= Comes rerum privatarum), RE IV 1 (1900), 664–670

O. Seeck, Comites 84 (= Comes sacrarum largitionum), RE IV 1 (1900), 671–675

O. Seeck, Comites 100 (= Comes Tingitaniae), RE IV 1 (1900), 679

O. Seeck, Constans 6, RE IV 1 (1900), 952 (= Seeck, Constans)

O. Seeck, Constantinus 5, RE IV 1 (1900), 1028–1031 (= Seeck, Constantinus)

O. Seeck, Decentius 1, RE IV 2 (1901), 2268–2269

O. Seeck, Didymos 4, RE V 1 (1903), 444

O. Seeck, Edobicus, RE V 2 (1905), 1973

O. Seeck, Gerontius 6, RE VII 1 (1910), 1270

O. Seeck, Gratianus 4, RE VII 2 (1912), 1840

O. Seeck, Hermogenes 18, RE VIII 1 (1912), 865 (= Seeck, Hermogenes)

O. Seeck, Rando, RE I A 1 (1914), 228

O. Seeck, Iustinian 4, RE X 2 (1919), 1313

O. Seeck, Regesten der Kaiser und Päpste für die Zeit von 284 bis 476 n. Chr., Stuttgart 1919 (= Seeck, Regesten)

O. Seeck, Geschichte des Untergangs der antiken Welt, Stuttgart 1921 (= Seeck, Untergang)

O. Seeck, Laterculum, RE XII 1 (1924), 904–907 (= Seeck, Laterculum)

O. Seeck, Silvanus 4, RE III A 1 (1927), 125–126

J. Seibert – H. Callies, Andernach, RGA 1 (1973), 276–277 (= Seibert-Callies)

W. Seibt, Wurde die Notitia Dignitatum 408 von Stilicho in Auftrag gegeben?, MIÖG 90, 1982, 339–346 (= Seibt)

W. Seibt, Rez. Scharf, Comites, JÖByz 47, 1997, 346–347 (= Seibt, Rez)

W. Seston, Du comitatus de Dioclétien aux comitatenses de Constantin, Historia 4, 1955, 284–296

D. Shanzer, The Date and Literary Context of Ausonius' Mosella. Valentinian I's Alamannic Campaigns and an Unnamed Office-Holder, Historia 47, 1998, 204–233

H.-G. Simon, Wiesbaden, in: RiH 485–491 (= Simon, Wiesbaden)

W. G. Sinnigen, Barbaricarii, Barbari and the Notitia Dignitatum, Latomus 22, 1963, 808–811

C. Sode, Untersuchungen zu De administrando imperio Kaiser Konstantins VII. Porphyrogennetos, in: Varia V (= Poikila Byzantina 13), Bonn 1994, 147–260

F. Soldan, Das römische Gräberfeld von Maria Münster bei Worms, Westdeutsche Zeitschrift 2, 1883, 27–40

P. Southern, The Numeri of the Roman Imperial Army, Britannia 20, 1989, 81–140 (= Southern, Numeri)

P. Southern – K. Dixon, The Late Roman Army, London 1996

P. Southern, The Army in Late Roman Britain, in: Todd, Companion 393–408

P. Speck, Über Dossiers in byzantinischer antiquarischer Arbeit, über Schulbücher für Prinzen sowie zu einer Seite frisch edierten Porphyrogennetos, in: Varia III (= Poikila Byzantina 11), Bonn 1991, 269–292

M. P. Speidel, A Cavalry Regiment from Orléans at Zeugma on the Euphrates: The Equites scutarii Aureliaci, in: M. P. Speidel, Roman Army Studies, Amsterdam 1984, 401–403

M. P. Speidel, Catafractarii Clibanarii and the Rise of the Later Roman Mailed Cavalry, in: M. P. Speidel, Roman Army Studies II, Stuttgart 1992, 406–413

Fr. Sprater, Vom römischen Speyer, Pfälzisches Museum 45, 1928, 8–13 (= Sprater, Speyer)

Fr. Sprater, Die Pfalz unter den Römern I–II, Speyer 1929–1930 (= Sprater, Pfalz)

Fr. Sprater, Das römische Rheinzabern, Speyer 1948 (= Sprater, Rheinzabern)

M. Springer, Die Schlacht am Frigidus als quellenkundliches und literaturgeschichtliches Problem, in: Bratoz 45–92

M. Springer, Gab es ein Volk der Salier?, in: D. Geuenich u.a. (Hrsg.), Nomen et gens, Berlin 1997, 58–83

M. Springer, Notitia Dignitatum, RGA 21 (2002), 430–432

Fr. Staab, Untersuchungen zur Gesellschaft am Mittelrhein in der Karolingerzeit, Wiesbaden 1975 (= Staab, Untersuchungen)

Fr. Staab (Hrsg.), Zur Kontinuität zwischen Antike und Mittelalter am Oberrhein, Sigmaringen 1994 (= Staab, Kontinuität)

Fr. Staab, Heidentum und Christentum in der Germania Prima zwischen Antike und Mittelalter, in: Staab, Kontinuität 117–152 (= Staab, Heidentum)

Fr. Staab, Les royaumes francs au Ve siècle, in: M. Rouche (Hrsg.), Clovis, Paris 1997, 539–566

Fr. Staab, Mainz vom 5. Jahrhundert bis zum Tod des Erzbischofs Willigis (407–1011), in: Dumont 71–110

Fr. Staab, Porza, RGA 23 (2003), 300–301

K. Stauner, Das offizielle Schriftwesen des römischen Heeres von Augustus bis Gallienus, Bonn 2004

B. Steidle, Der Verlust der obergermanisch-raetischen Limesgebiete, in: Wamser 75–79

E. Stein, Die Organisation der weströmischen Grenzverteidigung im V. Jahrhundert und das Burgunderreich am Rhein, RGK-Ber. 18, 1928, 92–114 (= Stein, Organisation)

E. Stein, Die kaiserlichen Beamten und Truppenkörper im römischen Deutschland unter dem Prinzipat, Wien 1932 (= Stein, Beamte)

E. Stein, Untersuchungen über das Officium der Prätorianerpräfektur seit Diokletian, Amsterdam 1962 (= Stein, Officium)

E. Stein, Untersuchungen zum Staatsrecht des Bas-Empire, in: E. Stein, Opera Minora Selecta, Amsterdam 1968, 71–127

G. Stein, Die Bauaufnahme der römischen Stadtmauer in Andernach, Saalburg-Jahrbuch 19, 1961, 8–17

G. Stein, Kontinuität im spätrömischen Kastell Altrip (Alta ripa) bei Ludwigshafen am Rhein, in: Staab, Kontinuität 113–116

G. Stein, Bauaufnahme der römischen Befestigung von Boppard, Saalburg-Jahrbuch 23, 1966, 106–133

P. Steiner, Einige Bemerkungen zu den römischen Ziegelstempeln aus Trier, Trierer Jahresberichte 10/11, 1917/1918, 15–31 (= Steiner)

H. Steuer – M. Hoeper, Germanische Höhensiedlungen am Schwarzwaldrand und das Ende der römischen Grenzverteidigung am Rhein, ZGO 150, 2002, 41–72

C. E. Stevens, Marcus, Gratian, Constantine, Athenaeum 35, 1957, 316–347 (= Stevens)

T. Stickler, Aetius, München 2003 (= Stickler)

O. Stolle, Die Römerstraßen der Itinerarien im Elsaß, Elsässische Monatsschrift für Geschichte und Volkskunde 2, 1911, 270–283. 305–319. 391–404. 446–455

J. Straub, Germania Provincia. Reichsidee und Vertragspolitik im Urteil des Symmachus und der Historia Augusta, in: F. Paschoud (Hrsg.), Colloque Génèvois sur Symmaque, Paris 1986, 209–230

K. Strobel, Pseudophänomene der römischen Militär- und Provinzgeschichte am Beispiel des „Falles" des obergermanisch-raetischen Limes, in: Gudea 9–33 (= Strobel, Pseudophänomene)

U. Süssenbach, Das Ende des Silvanus in Köln, Jahrbuch des Kölnischen Geschichtsvereins 55, 1984, 1–38

R. M. Swoboda, Die spätrömische Befestigung Sponeck am Kaiserstuhl, München 1986

A. Szabó – E. Tóth (Hrsg.), Bölcske. Römische Inschriften und Funde, Budapest 2003 (= Szabó-Tóth)

J. Szidat, Historischer Kommentar zu Ammianus Marcellinus Buch XX–XXI, Teil I: Die Erhebung Julians, Wiesbaden 1977 (= Szidat I)

J. Szidat, Die Usurpation des Eugenius, Historia 28, 1979, 487–508

J. Szidat, Historischer Kommentar zu Ammianus Marcellinus Buch XX–XXI, Teil II: Die Verhandlungsphase, Wiesbaden 1981 (= Szidat II)

J. Szidat, Ammian und die historische Realität, in: J. den Boeft u. a. (Hrsg.), Cognitio Gestorum. The Historiographic Art of Ammianus Marcellinus, Amsterdam 1992, 107–116

J. Szidat, Historischer Kommentar zu Ammianus Marcellinus Buch XX–XXI, Teil III: Die Konfrontation, Stuttgart 1996 (= Szidat III)

H. C. Teitler, Notarii and exceptores, Amsterdam 1985

M.-P. Terrien, Spire, in: Gauthier 63–74

M.-P. Terrien, Worms, in: Gauthier 75–86

A. Thiel, Hadrianische Ziegel von antoninischen Kastellplätzen in Obergermanien, in: Gudea 565–570

E. A. Thompson, Britain A. D. 406–410, Britannia 8, 1977, 303–318 (= Thompson, Britain)

E. A. Thompson, Procopius on Brittia and Britannia, CQ 30, 1980, 498–507

E. A. Thompson, Zosimus 6,10,2 and the Letters of Honorius, CQ 32, 1982, 445–462

E. A. Thompson, Fifth-Century Facts?, Britannia 14, 1983, 272–274

M. Todd (Hrsg.), A Companion to Roman Britain, Oxford 2004 (= Todd, Companion)

R. S. O. Tomlin, Seniores-iuniores in the Late Roman Field Army, AJPh 93, 1972, 253–278

R. S. O. Tomlin, Rez. D. Hoffmann, Das spätrömische Bewegungsheer, JRS 67, 1977, 186–187

R. S. O. Tomlin, Christianity and the Late Roman Army, in: S. N. C. Lieu – D. Montserrat (Hrsg.), Constantine, London 1998, 21–51

R. S. O. Tomlin, The Legions in the Late Empire, in: R. J. Brewer (Hrsg.), Roman Fortresses and their Legions, London 2000, 159–182

H. A. Trimpert, Die römischen Ziegeleien in Rheinzabern „Fidelisstraße", Speyer 2003 (= Trimpert)

F. Unruh, Kritische Bemerkungen über die historischen Quellen zum Limesfall in Südwestdeutschland, Fundberichte Baden-Württemberg 18, 1993, 241–252

R. Urban, Gallia rebellis. Erhebungen in Gallien im Spiegel antiker Zeugnisse, Stuttgart 1999

Fr. Vallet – M. Kazanski (Hrsg.), L'armée romaine et les barbares du IIIe au VIIe siècle, Rouen 1993 (= Vallet-Kazanski)

L. Varady, New Evidences on some Problems of the Late Roman Military Organization, Acta Ant. Scient. Hung. 9, 1961, 333–396 (= Varady)

M. Vasic, Late Roman Bricks with Stamps from the Fort Transdrobeta, in: M. Mirkovic u.a. (Hrsg.), Mélanges d'histoire et d'épigraphie offerts à Fanoula Papazoglou, Belgrad 1999, 149–178

U. Verstegen, St. Gereon in Köln in römischer und frühmittelalterlicher Zeit, Diss. Köln 2003

K. Vössing, Magnentius, RGA 19 (2001), 149–151

Ch. Vogler, La rémunération annonaire dans le Code Teodosien, Ktema 4, 1979, 293–319

M. Waas, Germanen im römischen Dienst, Bonn 1971

P. Wackwitz, Gab es ein Burgunderreich in Worms?, Worms 1964 (= Wackwitz)

G. Wagner (Hrsg.), Les Ostraca grecs de Douch V, Kairo 2001

L. Wamser (Hrsg.), Die Römer zwischen Alpen und Nordmeer, Mainz 2000 (= Wamser)

J. H. Ward, Vortigern and the End of Roman Britain, Britannia 3, 1972, 277–289 (= Ward, Vortigern)

J. H. Ward, The British Sections of the Notitia Dignitatum. An Alternative Interpretation, Britannia 4, 1973, 253–263 (= Ward, Sections)

J. H. Ward, The Notitia Dignitatum, Latomus 33, 1974, 397–434 (= Ward, Notitia)

E. Weber (Hrsg.), Tabula Peutingeriana (Kommentarband), Graz 1976

E. Weber, Zur Datierung der Tabula Peutingeriana, in: Herzig-Frei-Stolba 113–117

W. Weber, Der „Quadratbau" des Trierer Domes und sein polygonaler Einbau – eine „Herrenmemoria?", in: E. Aretz u.a. (Hrsg.), Der Heilige Rock zu Trier, Trier 1995, 915–940 (= Weber, Quadratbau)

W. Weber, „ … wie ein großes Meer". Deckendekorationen frühchristlicher Kirchen und die Befunde aus der Trierer Kirchenanlage, Mainz 2001 (= Weber, Meer)

A. Weckerling, Die römische Abteilung des Paulinus-Museums der Stadt Worms 2, Worms 1887

H.-H. Wegner, Andernach, in: RiRP 304–306 (= Wegner)

H.-H. Wegner, Boppard, in: RiRP 344–346

H.-H. Wegner, Koblenz, in: RiRP 418–422

H.-H. Wegner, Remagen, in: RiRP 529–531

H.-H. Wegner, Von den Anfängen bis zum Ende der Römerzeit, in: Geschichte der Stadt Koblenz 1, Stuttgart 1992, 25–68

H.-H. Wegner, Zur Siedlungstopographie des alten Koblenz von der Antike bis zum frühen Mittelalter, Jahrbuch für westdeutsche Landesgeschichte 19, 1993, 1–16

G. Weise, Fränkischer Gau und römische Civitas im Rhein-Main-Gebiet, Germania 3, 1919, 97–103

K.-W. Welwei, Unfreie im antiken Kriegsdienst III: Rom, Stuttgart 1988

K.-W. Welwei – M. Meier, Charietto – ein germanischer Krieger des 4. Jhs. n.Chr., Gymnasium 110, 2003, 41–56

J. Werner-E. Ewig (Hrsg.), Von der Spätantike zum frühen Mittelalter, Sigmaringen 1979 (= Werner-Ewig)

G. Wesch-Klein, Die Legionsziegeleien von Tabernae, in: Y. Le Bohec (Hrsg.), Les legions de Rome sous le Haut-Empire, Lyon 2000, 459–463

G. Wesch-Klein, Rez. Brandl, Germania 80, 2002, 364–368

G. Wesch-Klein, Der Laterculus des Polemius Silvius – Überlegungen zu Datierung, Zuverlässigkeit und historischem Aussagewert einer spätantiken Quelle, Historia 51, 2002, 57–88

A. Wieczorek, Zu den spätrömischen Befestigungen des Neckarmündungsgebietes, Mannheimer Geschichtsblätter 2, 1995, 9–90

R. Wiegels, Portus 2, DNP 10 (2001), 195

R. Wiegels, Tabernae 1, DNP 11 (2001), 1193

R. Wiegels, Silberbarren der römischen Kaiserzeit, Rahden 2003

M. Whitby, Emperors and Armies, AD 235–395, in: S. Swain – M. Edwards (Hrsg.), Approaching Late Antiquity, Oxford 2004, 156–186 (= Whitby)

D. A. White, Litus Saxonicum, Madison 1961

C. R. Whittaker, Frontiers of the Roman Empire, Baltimore 1994 (= Whittaker)

St. Williams, Diocletian and the Roman Recovery, London 1985 (= Williams)

J. N. v. Wilmowsky, Der Dom zu Trier in seinen drei Hauptperioden, Trier 1874

G. Wirth, Julians Perserkrieg. Kriterien einer Katastrophe, in: R. Klein (Hrsg.), Julian Apostata, Darmstadt 1978, 455–507

H. Wolfram, Radagais, RGA 24 (2003), 55–56

I. Wood, The Final Phase, in: Todd, Companion 428–442 (= Wood, Phase)

D. Woods, The Scholae palatinae and the Notitia Dignitatum, JRMES 7, 1996, 37–50

D. Woods, Ammianus Marcellinus and the Rex Alamannorum Vadomarius, Mnemosyne 53, 2000, 690–710 (= Woods, Ammianus)

A. Woolf, The Britons: From Romans to Barbarians, in: H.-W. Goetz u. a. (Hrsg.), Regna and Gentes, Leiden 2003, 345–380

Ph. Wynn, Frigeridus, the British Tyrants and the Early Fifth Century Barbarian Invasion of Gaul and Spain, Athenaeum 85, 1997, 69–119 (= Wynn)

M. Zahariade, The Late Roman Drobeta I, in: N. Gudea (Hrsg.), Beiträge zur Kenntnis des römischen Heeres in den dakischen Provinzen, Cluj-Napoca 1997, 159–174

G. Zecchini, Latin Historiography: Jerome, Orosius and the Western Chronicles, in: G. Marasco (Hrsg.), Greek and Roman Historiography in Late Antiquity, Leiden 2003, 317–348

H. Zeiss, Tabernae 2, RE IV A 2 (1932), 1873–1874

K. Ziegler, Polemius 9, RE XXI 1 (1951), 1260–1263

G. Ziethen, Mogontiacum. Vom Legionslager zur Provinzhauptstadt, in: Dumont 39–70

G. Ziethen, Römisches Bingen – Vom Beginn der römischen Herrschaft bis zum 3. Jahrhundert n. Chr., in: Rupprecht-Heising 21–108

E. Zöllner, Geschichte der Franken, München 1970

Th. Zotz, Die Alamannen um die Mitte des 4. Jahrhunderts nach dem Zeugnis des Ammianus Marcellinus, in: Geuenich, Zülpich 384–406

C. Zuccali, Problemi e caratteristiche dell'opera storica di Olimpiodoro di Tebe, RSA 20, 1990, 131–149

C. Zuckerman, Les „Barbares" romains: au sujet de l'origine des auxilia tétrarchi-
 ques, in: Vallet-Kazanski 17–20 (= Zuckerman, Barbares)
C. Zuckerman, Comtes et ducs autour de l'an 400 et la date de la Notitia Orientis,
 AnTard 6, 1998, 137–147 (= Zuckerman, Comtes)
C. Zuckerman, Notitia dignitatum imperii romani, in: A. Wieczorek – P. Périn
 (Hrsg.), Das Gold der Barbarenfürsten, Stuttgart 2001, 27–30
C. Zuckerman, Sur la liste de Vérone et la province de Grande Arménie, la division
 de l'empire et la date de création des diocèses, Travaux et Mémoires 14, 2002,
 617–637
M. Zupancic, Kann die Verschiebung der römischen Truppen vom Rheinland
 nach Norditalien in den Jahren 401/402 archäologisch bezeugt werden?, in:
 M. Buora (Hrsg.), Miles Romanus, Pordenone 2002, 231–242

Register

Hortarius 52, 53
Hunnen 117, 118, 149

Illyricum 117, 127
Invicti iuniores Britanniciani 120
Iohannes 148, 149, 315, 316
Ioviani seniores 181, 182
Iovii 31
Iovinus 34, 35
Iovinus, Usurpator 145–147
Itinerarium Antonini 45, 48
Iuniores 160, 166, 221–225, 252, 253, 271, 272
Iustinianus 127, 129

Jockgrim 187
Julian 13, 19, 22–25, 27, 29, 30, 36, 40, 52, 193

Koblenz 38, 43, 47, 193, 195, 245, 268, 269

Lanciarii Sabarienses 182
Laterculus Veronensis 11
Laurenziberg 198, 217
Legio I Flavia Constantia 228, 229, 231, 255
Legio I Flavia Pacis 226–228, 230, 231, 233, 254, 255
Legio I Maximiana Thebaeorum 228
Legio I Martia 47, 185, 186
Legio II Augusta 247
Legio II Flavia Constantia 43, 229, 231, 255
Legio II Flavia Constantia Thebaeorum 228
Legio II Flavia Constantiniana 162
Legio II Flavia Virtutis 226, 228, 230, 231, 233, 254, 255
Legio III Flavia Salutis 226, 228
Legio VIII Augusta 14–16, 47, 185, 192
Legio XXII Primigenia 14, 15, 185, 192, 205, 259, 260, 264, 268
Legio comitatensis 42, 43, 54, 176, 181, 182, 205, 225
Legio palatina 43, 44, 176, 181–183, 205, 225, 226, 240, 251
Legio pseudocomitatensis 160, 166, 169, 176, 178, 180, 181, 245, 246, 250, 252, 271, 283–286, 291, 293, 295–298
Libino 32, 33
Limitanei 36, 43, 44, 54, 126, 143, 146, 160, 166, 169, 228, 293
Lingenfeld 243

Macrian 52, 53, 56, 58
Magister equitum Galliarum 55, 81, 126–128, 149, 152, 153, 155–157, 159
Magister militum 21, 28, 34, 35

Magister militum Illyrici 117, 118, 130
Magister militum per Thracias 238
Magister militum praesentalis 35, 55
Magister peditum praesentalis 81, 83, 101, 103, 109, 127, 151, 152, 154, 183
Magnentius 20, 21, 29
Mainz 12–15, 17, 22, 26, 27, 36, 41, 43, 46, 47, 52, 125, 126, 146, 193, 195–197, 199–201, 203, 205, 210
Marcus 120–122, 124
Martenses 43, 189, 193, 196, 206–209, 251–254
Martenses iuniores 43
Martenses seniores 43, 253
Maximus 138, 140, 143, 144
Meilenstein v. Tongern 47, 48
Menapii 43, 189, 193, 195, 196, 199–202, 242
Menapii seniores 43, 237–239, 241, 242
Metz 22, 30, 38
Milites 80
Moesiaci seniores 181, 182
Mons Pirus 48, 50, 52
Mundiacum 145
Munimentum Traiani 23, 24, 26

Nebiogastes 127, 129
Nemetis, s. Speyer
Nervii 238–240
Nierstein 46–48
Notarius
Notitia Galliarum 13
Notitia-Handschriften 67, 68, 92, 93
Notitia-Index 61–63, 68, 151, 154, 155
Noviomagus, s. Speyer
Numerarius 81, 86–91, 100, 103, 107, 109, 111
Numerus 231–233, 237, 246
Numerus catafractariorum 17–19
Numerus Pacensium 230, 233, 236

Ober-Lustadt 195, 201, 243
Octavani 182
Officiales 55
Officium 55, 151, 152, 154–156
Oppidum 14, 22
Optimati 119, 125
Orosius 118, 121, 124, 132, 133, 137

Pacatiana 235
Pacatianenses 236
Pacenses 193, 194, 199, 226–237, 255
Pannoniciani seniores 181, 182
Papius Pacatianus 235
Petulantes 32
Pevensey 38, 39, 244, 246